D1735766

V&R Academic

Jugendbewegung und Jugendkulturen Jahrbuch

herausgegeben von Meike Sophia Baader, Karl Braun,
Wolfgang Braungart, Eckart Conze, Gudrun Fiedler,
Alfons Kenkmann, Rolf Koerber, Dirk Schumann,
Detlef Siegfried, Barbara Stambolis
für die »Stiftung Jugendburg Ludwigstein und
Archiv der deutschen Jugendbewegung«

Jahrbuch 12 | 2016

»Jugendbewegung und Jugendkulturen. Jahrbuch« ist die Fort-
setzung der Reihe »Jahrbuch des Archivs der deutschen Jugend-
bewegung«. Die Bandzählung wird fortgeführt.

Barbara Stambolis / Markus Köster (Hg.)

Jugend im Fokus von Film und Fotografie

Zur visuellen Geschichte von Jugendkulturen im 20. Jahrhundert

Mit 200 Abbildungen

V&R unipress

Bibliografische Information der Deutschen Nationalbibliothek

Die Deutsche Nationalbibliothek verzeichnet diese Publikation in der Deutschen
Nationalbibliografie; detaillierte bibliografische Daten sind im Internet über
http://dnb.d-nb.de abrufbar.

ISSN 2365-9106
ISBN 978-3-8471-0590-9

Weitere Ausgaben und Online-Angebote sind erhältlich unter: www.v-r.de

Gedruckt mit freundlicher Unterstützung des Landes Hessen, der Stiftung Dokumentation der
Jugendbewegung und des Landschaftsverbands Westfalen-Lippe.

Redaktion: Susanne Rappe-Weber

Titelbild: Jugendliche unterwegs. Foto (leicht beschnitten) um 1948, Bildarchiv Walter Nies,
Stadtarchiv Lippstadt NL 81, Nr. 1052 b 095.
Druck und Bindung: CPI buchbuecher.de GmbH, Zum Alten Berg 24, D-96158 Birkach

Gedruckt auf alterungsbeständigem Papier.

Inhalt

Vorwort . 9

Einleitung der Herausgeber
Jugend-Bilder. Zur visuellen Geschichte »bewegter Jugend« 11

Alexander J. Schwitanski
Statische Bilder als Bilder von Bewegung. Beobachtungen zu
Ambiguitäten der Arbeiterjugendbewegung und ihrer Bildpraktiken . . . 59

Ralf Stremmel
Mythen schmieden? Fotografien von Jugend in der Montanindustrie,
1949–1973 . 81

Christoph Hamann
Jungen in Not? Zur Visualisierung der Fürsorgeerziehung vor 1933. Das
Beispiel Struveshof . 115

Joachim Wolschke-Bulmahn
Zu sozialen Dimensionen von Natur- und Landschafts-Wahrnehmung in
der Jugendbewegung. Das Beispiel »Blau-Weiß« 141

Rolf Seubert
Die (Selbst-)Darstellung der Hitlerjugend im zeitgenössischen
Dokumentarfilm . 165

Barbara Stambolis
Der Film »Junge Adler« (1944) in generationellen Kontexten 209

Alfons Kenkmann
Bilddokumente jugendlicher Devianz unter der NS-Herrschaft 233

Benjamin Städter
Zwischen konfessioneller Konformität und individualisierter Suche nach
religiösem Sinn. Massenmediale Bildwelten jugendlicher Glaubenssucher
in der Geschichte der frühen Bundesrepublik 253

Robin Schmerer
Jugend(bewegung) in Filmen der Nachkriegszeit. Zur filmischen
Inszenierung der Halbstarken in Ost und West 269

Maria Daldrup, Susanne Rappe-Weber, Marco Rasch
Ein »Tagebuch in Bildern«. Julius Groß als Fotograf der Jugendbewegung
und sein Nachlass im Archiv der deutschen Jugendbewegung auf Burg
Ludwigstein . 285

Sabiene Autsch
Visual History und Jugendbewegung. Re-Lektüren, methodische
Überlegungen und Perspektiven fotografischer Inszenierung 315

Markus Köster
»Wer recht in Freuden wandern will«. Jugendideale in einem Werbefilm
des Jugendherbergswerks von 1952 339

Jürgen Reulecke
Bildlich-bildhafte »Er-fahrungen« um 1960. Fotoalben und Dias
bündischer Großfahrten (am Beispiel einer Bagdadfahrt 1963) 355

Maria Daldrup
»Auf Fahrt« im Film. Jugendbewegte Hellas-Impressionen in den 1950er
Jahren . 377

Weiterer Beitrag

Malte Lorenzen
Walther Jantzen, das Deutsche Kulturwerk Europäischen Geistes und der
Arbeitskreis für deutsche Dichtung. Die Jugendburg Ludwigstein als
Zentrum der rechtsradikalen Literaturszene in der frühen
Bundesrepublik . 405

Werkstatt

Felix Linzner, Thomas Spengler
Dritter Workshop zur Jugendbewegungsforschung 431

Anne-Christine Hamel
Jugend zwischen Revanchismus und Integration. Zur Praxis der
Jugendorganisation »DJO – Deutsche Jugend des Ostens«/»djo –
Deutsche Jugend in Europa« im Spannungsfeld von Tradition und
gesellschaftlichem Wandel 1951–2000 435

Frauke Schneemann
Allzeit bereit für…? Leitvorstellungen und Kontroversen in der deutschen
Pfadfinderbewegung der 1950er Jahre 441

Verena Kücking
»Von froher Fahrt glücklich und müde heimgekehrt«. Katholische
Jugendgruppen im Zweiten Weltkrieg 445

Rezensionen

Barbara Stambolis, Jürgen Reulecke (Hg.): 100 Jahre Hoher Meißner
(1913–2013). Quellen zur Geschichte der Jugendbewegung,
Göttingen 2015
(Ulrich Sieg) . 455

Rüdiger Ahrens: Bündische Jugend. Eine neue Geschichte (1918–1933),
Göttingen 2015
(Hans-Ulrich Thamer) . 459

Christian Niemeyer: Mythos Jugendbewegung. Ein Aufklärungsversuch,
Weinheim/Basel 2015
(Eckart Conze) . 463

Niklaus Ingold: Lichtduschen. Geschichte einer Gesundheitstechnik,
1890–1975, Zürich 2015
(Gudrun Fiedler) . 467

Stephan Schrölkamp (Hg.): Höhen und Tiefen des Lebens.
Autobiographisches und Selbstzeugnisse des Mitbegründers der
deutschen Pfadfinderbewegung, Baunach 2014
(Jürgen Reulecke) . 471

Kay Schweigmann-Greve: Kurt Löwenstein. Demokratische Erziehung
und Gegenwelterfahrung, Berlin 2016
(Paul Ciupke) . 475

Hans Manfred Bock: Versöhnung oder Subversion? Deutsch-französische
Verständigungs-Organisationen und -Netzwerke der Zwischenkriegszeit,
Tübingen 2014
(Hans-Ulrich Thamer) . 479

Ursula Prause: Werner Helwig. Eine nachgetragene Autobiographie,
Bremen 2014
(Jürgen Reulecke) . 483

Matthias Dohmen: Geraubte Träume, verlorene Illusionen. Westliche und
östliche Historiker im deutschen Geschichtskrieg, Wuppertal 2015
(Jürgen Reulecke) . 487

Rückblicke

Susanne Rappe-Weber
Aus der Arbeit des Archivs. Tätigkeitsbericht für das Jahr 2015 493

Im Archiv eingegangene Bücher des Erscheinungsjahres 2015 und
Nachträge . 501

Wissenschaftliche Archivnutzung 2015 505

Anhang

Autorinnen und Autoren . 511

Vorwort

Mit der »visuellen Geschichte ›bewegter‹ Jugend im 20. Jahrhundert« beschäftigte sich die Jahrestagung 2015 des Archivs der deutschen Jugendbewegung, die in Kooperation mit dem LWL-Medienzentrum für Westfalen vom 30. Oktober bis 1. November 2015 auf Burg Ludwigstein stattfand. Die Tagung widmete sich der bislang erst ansatzweise wissenschaftlich bearbeiteten Frage, inwieweit das Programm der »Visual History« auch für das Feld der historischen Jugendforschung unter thematischen und methodischen Gesichtspunkten ertragreiche Perspektiven eröffnen kann.

Im Vorfeld wurden aus der Fülle möglicher Themen einige breiter interessierende Aspekte herausgegriffen. Dies geschah unter Berücksichtigung des Veranstaltungsortes und dort schwerpunktmäßig archivierter Bild- und Filmüberlieferungen sowie mit Blick auf spezifische Vernetzungen mit weiteren (Jugend-)Bewegungsarchiven und seit einiger Zeit sich verdichtende Forschungsfragen im Zusammenhang mit generationell bedeutsamen Umbrüchen, Zäsuren und auch Kontinuitäten in der Jugendgeschichte des 20. Jahrhunderts.

Bei der Vorbereitung haben sich konstruktive kollegiale Vernetzungen bewährt und als bereichernd erwiesen. Experten aus unterschiedlichen Fachdisziplinen mit jugendhistorischen, medienwissenschaftlichen und fotohistorischen Forschungsschwerpunkten sowie jüngere Nachwuchswissenschaftlerinnen und -wissenschaftler haben sich für die Tagung gewinnen lassen. Für das nun vorliegende, aus dieser Veranstaltung hervorgegangene Archivjahrbuch haben sich einige weitere Autorinnen und Autoren einwerben lassen. In ihren Beiträgen nehmen sie zumeist Fotografien und Filme als Quellen in den Blick und fragen an ausgewählten Beispielen nach deren Bedeutung für die *Jugendbewegungsgeschichte* im engeren und darüber hinaus für die *Geschichte bewegter Jugend* im weiteren Sinne.

Bei der inhaltlichen Planung hatten wir einige Leitfragen formuliert, um das weite Feld möglicher Zugänge zum Thema zu strukturieren. Berücksichtigung fand außerdem ein Aspekt, der bei Tagungen auf Burg Ludwigstein fast immer eine Rolle gespielt hat: Wir hoffen, dass jugendbewegte Zeitzeugen, deren vi-

suelle Überlieferung zu den noch kaum wissenschaftlich ausgewerteten »Schätzen« des Archivs der deutschen Jugendbewegung gehört, sich mit ihren persönlichen Anliegen, nicht zuletzt der Frage nach der Bedeutung ihrer Fotos, Alben und Dias für das »Gedächtnis der Jugendbewegung«, wiederfinden und ernst genommen fühlen.

Wir sind uns bewusst, dass die Tagung zwar anregende Beiträge und Diskussionen bieten, aber viele, nicht zuletzt methodische Fragen nur ansatzweise beantworten konnte. Wir hoffen deshalb, dass die vorliegende Publikation Anregungen für die weitere Forschung gibt. Einige wertvolle Impulse dazu lieferte die von uns in der Einleitung zusammengefasste Tagungs-Schlussdiskussion.

Der Dank der Herausgeber gilt den Autorinnen und Autoren für ihre Bereitschaft, ihre Forschungsergebnisse unter Berücksichtigung der von uns vorgeschlagenen Leitfragen für das diesjährige Ludwigsteinjahrbuch zu verschriftlichen. Außerdem gilt unser Dank dem Landschaftsverband Westfalen Lippe, der die Publikation finanziell unterstützt hat. Einen weiteren finanziellen Zuschuss gewährte die Stiftung Dokumentation der Jugendbewegung, der ebenfalls herzlich gedankt sei. Ohne diese Zuschüsse wäre die dem Thema angemessene Anzahl von Abbildungen nicht möglich gewesen.

<div align="right">

Barbara Stambolis und Markus Köster,
im April 2016

</div>

Einleitung der Herausgeber: Jugend-Bilder. Zur visuellen Geschichte »bewegter Jugend«

> »Wenn ich die Geschichte in Worten erzählen könnte, brauchte ich keine Kamera herumzuschleppen.« (Lewis W. Hine, US-Fotograf)[1]

Zum Konzept der Visual History

Die Jugendgeschichte des 20. Jahrhunderts ist ganz wesentlich eine Geschichte der Bilder. Ob man an den Aufbruch der Wandervögel »aus grauer Städte Mauern« am Beginn des Jahrhunderts denkt, an die Hitlerjugend und ihre Instrumentalisierung für das NS-Regime oder an die Halbstarken der 1950er Jahre, immer verbinden sich mit diesen jugendhistorisch bedeutsamen Aspekten in unseren Köpfen visuelle Assoziationen. Dass Bilder generell ein ganz entscheidendes Medium für die Aufnahme und Speicherung von Informationen sind, bestätigen alle einschlägigen wissenschaftlichen Studien. Der Sozialpsychologe Harald Welzer urteilt: »Das Gedächtnis braucht die Bilder, an die sich die Geschichte als erinnerte und erzählbare knüpft«. Daher gebe es zwar Bilder ohne Geschichte, »aber keine Geschichte ohne Bilder«.[2] Der Neurobiologe Gerald Hüther ergänzt, das Gehirn sei ein »Bilder erzeugendes Organ«.[3] Innere Bilder – so Hüther – »strukturieren das Gehirn«, »lenken die Wahrnehmung«, »bestimmen das Denken, Fühlen und Handeln«, »prägen das Zusammenleben« und »verändern die Welt«.[4] Die große Bedeutung der inneren wie äußeren Bilder für das Erinnern und Verstehen ist dabei absolut keine neue Erkenntnis: »Ein Bild sagt mehr als tausend Worte«, heißt es bekanntlich im Volksmund, und Kurt Tucholsky formulierte in den 1920er Jahren: » ... was hunderttausend Worte

1 Zitiert bei Susan Sontag: Über Fotografie, München/Wien 1978/2002, S. 169.
2 Harald Welzer: Das Gedächtnis der Bilder. Eine Einleitung, in: ders. (Hg.): Das Gedächtnis der Bilder. Ästhetik und Nationalsozialismus, Tübingen 1995, S. 7–14, hier S. 8.
3 Gerald Hüther: Die Macht der inneren Bilder. Wie Visionen das Gehirn, den Menschen und die Welt verändern, 9. Aufl., Göttingen 2015, S. 22.
4 Ebd., S. 58, 73, 81, 88, 97. Es handelt sich jeweils um Kapitelüberschriften.

nicht zu sagen vermögen, lehrt die Anschauung, die direkt in das Gefühlszentrum greift, [...] die unausradierbar aussagt, wie es gewesen ist«.[5]

Doch anders als manche heutige Zeitgenossen, die Fotos und Filme immer noch für Abbilder der Wirklichkeit halten, durchschaute Tucholsky vor fast 90 Jahren schon sehr genau den Konstrukt- und Manipulationscharakter von Bildern. So fuhr er fort: »Und weil ein Bild mehr sagt als hunderttausend Worte, so weiß jeder Propagandist die Wirkung des Tendenzbildes zu schätzen: von der Reklame bis zum politischen Plakat schlägt das Bild zu, boxt, pfeift, schießt in die Herzen und sagt, wenn's gut ausgewählt ist, eine neue Wahrheit und immer nur eine.«[6]

Angesichts der Relevanz von Bildern für unsere historische Erinnerung überrascht es, dass die Geschichtswissenschaft, speziell die neuere Sozial- und Zeitgeschichte, sich lange kaum ernsthaft mit ihnen beschäftigt hat – jedenfalls der Mainstream der Forschung. Sehr oft fungieren Bilder bis heute als rein illustratives Beiwerk zu schriftlichen Ausführungen. Weder wird ihnen ein eigener Quellenwert zugestanden, noch setzen Autoren sich kritisch mit dem Konstruktionscharakter von Fotografien auseinander. Oft fehlen entscheidende Informationen: Zeit und Ort der Bildentstehung, der Name des Fotografen bzw. der Fotografin und der Auftraggeber, der Veröffentlichungszusammenhang, die Adressaten, genaue Angaben zum Bildinhalt und der Bildquellennachweis. Ebenso oft sind Fotografien beschnitten, ohne dass dies kenntlich gemacht ist.

Seit rund fünfzehn Jahren zeigt sich allerdings eine zunehmende Öffnung der Geschichtswissenschaft gegenüber visuellen Quellen. Das gewachsene Interesse verbindet sich mit einem Begriff, der insbesondere seit dem Konstanzer Historikerkongress von 2006 Karriere gemacht habt: dem der »Visual History«, also der visuellen Geschichte. Diesen Terminus hat in Deutschland vor allem der Flensburger Geschichtsdidaktiker Gerhard Paul popularisiert.[7] Er versteht darunter sehr bewusst ein breites Spektrum von Methoden, visuellen Praktiken und Quellen: von Fotografien über Plakate und Filme bis zu Plattencovern, Briefmarken, Landkarten und Piktogrammen. Paul definiert den Begriff wie folgt: »In Erweiterung der Historischen Bildforschung markiert Visual History ein [...] Forschungsfeld, das Bilder in einem weiten Sinne sowohl als Quellen als auch als eigenständige Gegenstände der historiografischen Forschung betrachtet und sich gleichermaßen mit der Visualität von Geschichte wie mit der Historizität des Visuellen befasst. Ihren Exponenten geht es darum, Bilder über ihre zeichenhafte Abbildhaftigkeit hinaus als Medien und Aktiva mit einer ei-

5 Peter Panter (= Kurt Tucholsky): Ein Bild sagt mehr als 1000 Worte, in: Uhu. Das neue Ullsteinmagazin, 1926, 3. Jg., November, S. 75–83, hier 76–78; verfügbar unter: http://maga zine.illustrierte-presse.de/die-zeitschriften/werkansicht/dlf/83366/83/0/ [31.01.2016].
6 Ebd., S. 83.
7 Vgl. grundlegend Gerhard Paul (Hg.): Visual History. Ein Studienbuch, Göttingen 2006.

genständigen Ästhetik zu begreifen, die Sehweisen konditionieren, Wahrnehmungsmuster prägen, Deutungsweisen transportieren, die ästhetische Beziehung historischer Subjekte zu ihrer sozialen und politischen Wirklichkeit organisieren und in der Lage sind, eigene Realitäten zu generieren. Visual History in diesem Sinne ist damit mehr als eine additive Erweiterung des Quellenkanons der Geschichtswissenschaft oder die Geschichte der visuellen Medien; sie thematisiert das ganze Feld der visuellen Praxis sowie der Visualität von Erfahrung und Geschichte.«[8] Wichtig ist nach Paul außerdem, dass »Bilder nicht nur Repräsentationen oder gar Spiegel von etwas Geschehenem sind und Geschichte nicht nur passivisch widerspiegeln, sondern selbst mitprägen, zum Teil erst generieren.«[9]

Visuelle Überlieferungen machen also Geschichte! Sie formen Wahrnehmungen, verändern Erinnerungen, beeinflussen den Blick auf die Geschichte, auch die der *bewegten Jugend* im 20. Jahrhundert. Sie sind niemals einfach *Abbildungen* von Realität, sondern transportieren immer eine Deutungsabsicht, die ihnen schon im Moment ihrer Entstehung beigefügt wird. Der Fotohistoriker Anton Holzer formuliert: »Das Rechteck der Fotografie arbeitet keineswegs wie ein unschuldiges, unbeteiligtes Auge. Der Fotograf wählt aus, inszeniert, arrangiert, er bestimmt Ort und Zeitpunkt der Aufnahme, er wählt den Blickwinkel, er arbeitet das Bild aus, beschriftet es und reicht es weiter.«[10]

Zudem sind visuelle Medien Instrumente sozialer Selbstvergewisserung und Identitätsstiftung. Die Art der Darstellung von Ereignissen, Menschen und Objekten, die Formen, in denen Bilder verwendet, präsentiert, rezipiert und überliefert werden, all das gibt Auskunft über politische, kulturelle und sozial-moralische Standpunkte, über Selbst- und Fremdbilder, Normen und Tabus in Gesellschaften.

Diskurstheoretisch betrachtet sind Bilder überhaupt kein Abbild, sondern Zeichen, deren Bedeutung sich erst im Diskurs konstituiert. Oder mit Jean Paul Sartre gesprochen: »Das Bild ist ein Akt und kein Ding.«[11] Das allseits bekannte Sender-Empfängermodell der Kommunikationswissenschaft gilt eben auch für Bilder: Der Sender, also der Fotograf oder Filmemacher, möchte eine bestimmte Deutung des Geschehens, das er festhält, transportieren. Er schafft damit eine eigene konstruierte Wirklichkeit. Auf der anderen Seite steht der Empfänger, in

8 Gerhard Paul: Visual History, Version 3.0, in: http://docupedia.de/images/c/c2/Visual_His tory_Version_2.0_Gerhard_Paul.pdf, S. 1 f. [30.01.2016].

9 Ebd., S. 13. Vgl. auch ders: Von der Historischen Bildkunde zur Visual History. Eine Einführung, in: Paul: Visual History, S. 7–36.

10 Anton Holzer: Einleitung, in: ders. (Hg.): Mit der Kamera bewaffnet. Krieg und Fotografie, Marburg 2003, S. 15.

11 Jean-Paul Sartre: Die Imagination, in: ders.: Die Transzendenz des Ego. Philosophische Essays 1931–1939, Hamburg 1982, S. 242.

diesem Fall der Betrachter, der die visuellen Botschaften in je spezifischer Weise rezipiert. »Je spezifisch« heißt einerseits abhängig von individuellen Wahrnehmungsweisen, andererseits von kollektiven Seh-Gewohnheiten, die zum Teil tief in unser kulturelles Gedächtnis eingeprägt sind. Das heißt, dass wir vielfach genau das sehen, was wir in irgendeiner Form bereits im Kopf haben.

Zum historisch-kritischen Umgang mit Fotografien

Um das umfassend zu verstehen, um Bilder also gleichsam »durchschauen« zu lernen, bedarf es auch für Historiker eines Mindestmaßes an Bildkompetenz. Eine Historische Bildanalyse sollte vier Teilbereiche in den Blick nehmen:[12] Zunächst gilt es, nach Bildentstehung und Bildrezeption zu fragen, nach dem wann und wo der Entstehung, dem Fotografen, dem Auftraggeber, aber auch nach seinen Publikationen und anderen Wegen der Verbreitung. In einem zweiten Schritt ist möglichst genau der Bildinhalt zu erfassen und zu beschreiben, also Objekte, Personen, Gegenstände, Flächen, Konturen und deren Verhältnis zueinander. Im dritten Schritt sollte dann die Bildgestaltung analysiert werden – und damit Elemente wie die Perspektive (Normal-, Unter-, Aufsicht), die Entfernung zwischen Fotograf und Motiv, der Bildaufbau und seine Wirkung, Farbgebung, Lichtführung und Kontraste sowie nachträgliche Manipulationen wie Beschneidungen, Retuschen, Farbveränderungen. Im weiteren Sinne Teil einer historischen Bildanalyse ist schließlich auch die Einordnung in den zeitlichen Kontext: Das umfasst die Frage, in welcher Zeit und unter welchen technischen Rahmenbedingungen ein Bild entstand ebenso wie die, wie es das dargestellte Geschehen, die dargestellten Strukturen ins Bild setzt und damit interpretiert und deutet.

Wie man konkret ein Bild aus historischer Perspektive quellenkritisch analysieren kann, hat Gerhard Paul vor über zehn Jahren vorbildlich am Beispiel einer Ikone der Kriegs- bzw. Antikriegsfotografie demonstriert, dem Motiv des »Napalm-Mädchens«, dessen überwältigende Aussagekraft bis heute unser »Bild« des Vietnamkrieges prägt.[13]

Das von dem Fotografen Nick Ut geschossene ausdrucksstarke Foto der 9-

12 Vgl. Andreas Weinhold: Den fotografischen Blick durchschauen lernen. Zum Umgang mit historischen Fotos im Geschichtsunterricht, in: Medienbrief Rheinland, 2012, H. 2, S. 40–43. Vgl. Michael Sauer: Fotografie als historische Quelle, in: Geschichte in Wissenschaft und Unterricht, 2002, 53. Jg., S. 570–593.

13 Gerhard Paul: Die Geschichte hinter dem Foto. Authentizität, Ikonisierung und Überschreibung eines Bildes aus dem Vietnamkrieg, in: Zeithistorische Forschungen/Studies in Contemporary History, Online-Ausgabe, 2005, H. 2; verfügbar unter: www.zeithistorische-forschungen.de/2-2005/id%3D4632 [31.01.2016].

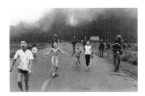

Abb. 1: Eine fotografische Ikone des 20. Jahrhunderts: Kim Phuc und weitere Bewohner fliehen nach einem Napalm-Angriff aus dem südvietnamesischen Dorf Trang Bang, 08. 06. 1972, Nick Ut/The Associated Press.

jährigen Kim Phuc, die am 8. Juni 1972 an der Seite ihrer Geschwister nackt aus dem aufgrund eines Kommunikationsfehlers von eigenen südvietnamesischen Flugzeugen bombardierten Dorf Trang Bang flüchtete, ging schon einen Tag später um die Welt, und zwar in einer beschnittenen Version, die das Auge des Betrachters auf das Mädchen hin fokussiert. Das Foto wurde rasch zu einem Symbol für Schrecken des modernen Kriegs schlechthin. Diese Funktionalisierung ging mit einer Entkontextualisierung und symbolischen Verallgemeinerung einher, die das Bild zu einer Ikone für oder besser gegen Krieg und Gewalt machte, und Raum für mehrfache Fehldeutungen eröffnete, insbesondere der, dass Kim Phuc das Opfer eines US-amerikanischen Bombenangriffs gewesen sei.

So zeigt die Geschichte des Fotos nicht zuletzt, dass die Weisheit, ein Bild sage »mehr als tausend Worte« so pauschal nicht stimmt. Ohne Begleitinformationen gilt, was die amerikanische Publizistin Susan Sontag so ausgedrückt hat: »Eine Fotografie ist nur ein Fragment, dessen Vertäuung mit der Realität sich im Lauf der Zeit löst. Es driftet in eine gedämpft abstrakte Vergangenheit, in der es jede mögliche Interpretation ... erlaubt.«[14]

Susan Sontags Satz enthält zwei wichtige Aussagen: Zum einen die, dass Fotos sich von der Realität lösen und in eine abstrakte Vergangenheit driften, wenn nicht klar ist, wie sie entstanden sind und was sie konkret zeigen. Sie werden dann offen für unterschiedlichste Bedeutungszuweisungen. Zum anderen betont Sontag zu Recht, dass einzelne Fotografien nichts anderes als »Fragmente« sind, die immer höchstens einen Ausschnitt der Wirklichkeit zeigen, während sie beispielsweise das »vorher« und »nachher« nicht in den Blick nehmen können.

Zu diesem unvermeidlichen Fragmentcharakter von Fotografien kommen die Möglichkeiten bewusster Inszenierung oder auch nachträglicher Manipulation. Das reicht von kompositorischen Entscheidungen des Fotografen, wie der Wahl der Perspektive, über Beschneidungen, also die nachträgliche Veränderung des Ausschnitts, die eine Bildaussage zuspitzen oder auch entscheidend verändern

14 Susan Sontag: Über Fotografie, München/Wien 2002, S. 70. Vgl. auch Christoph Hamann: Bilderwelten und Weltbilder. Fotos, die Geschichte(n) mach(ten), hg. vom Berliner Landesinstitut für Schule und Medien, Berlin 2001.

kann, bis zur Retusche, die z. B. zum Zweck der »Damnatio Memoriae« nicht nur im römischen Kaiserreich, sondern auch noch im 20. Jahrhundert bei vielen Regimen zum Standardrepertoire der eigenen Geschichtspolitik gehörte – und bis heute gehört, zumal im Zeitalter digitaler Bildmanipulation solche Manipulationen kaum noch erkennbar sind. Schließlich kann man natürlich mit Fotos auch eine Geschichte schaffen und schönen, z. B. durch das simple Nachstellen von Szenen: Auch dafür gibt es in der Geschichte des 20. Jahrhunderts zahlreiche bekannte Beispiele – genannt seien Ikonen wie die Beseitigung eines Schlagbaums durch deutsche Truppen an der deutsch-polnischen Grenze 1939 oder die amerikanische Flaggenhissung auf der japanischen Pazifikinsel Iwo Jima 1945.[15]

Wie auch ohne nachträgliche Manipulation Bilder ähnlicher Motivik ganz unterschiedliche Botschaften transportieren können, lässt sich exemplarisch anhand zweier Fotografien zeigen, die beide während des Zweiten Weltkriegs in Westfalen entstanden sind. Beide porträtieren Hitlerjungen. Das eine stammt aus der Hand des 1918 in Lippstadt geborenen Walter Nies, der seit 1943 als Fotograf für die HJ-Gebietsführung Westfalen-Süd tätig war.[16] Es zeigt in Untersicht und Halbprofil einen Hitlerjungen in Uniform, der mit seiner rechten Hand eine aufgesetzte Hakenkreuzfahne hält. Das Foto ist vermutlich im Sommer 1944 auf einem HJ-Gebietssportfest in Lüdenscheid entstanden. Der etwa 16-jährige Jugendliche steht unter einem Torbogen, sein Blick ist augenscheinlich hoch konzentriert geradeaus gerichtet, die linke Hand zur Faust geballt und der Haarschnitt wirkt ebenso akkurat wie die Uniform.

Das Motiv erscheint uns vertraut, es entspricht ganz dem allseits bekannten Bildkanon der NS-Propagandadarstellungen der »gläubigen deutschen Jugend«, die auch im sechsten Kriegsjahr noch nichts von ihrer entschlossenen Bereitschaft zum »Kampf für Führer, Volk und Vaterland« verloren zu haben scheint. Zu diesem Eindruck tragen sowohl die heroisierende Untersichtperspektive und das die Markanz des Gesichts betonende Halbprofil bei als auch die Akkuratesse der Kleidung, die gestalterische Parallelisierung von Person und Fahne und die ausdrucksstarke Gestik und Mimik. Das Foto ist selbstverständlich kein zufälliger Schnappschuss, sondern eine sorgfältige propagandistische Inszenierung im Sinne des NS-Regimes. Genau das war ja auch der Auftrag, den der HJ-Fotograf Walter Nies zu erfüllen hatte.

15 Vgl. ebd., sowie X für U. Bilder, die lügen. Begleitbuch zur Ausstellung, hg. vom Haus der Geschichte der Bundesrepublik Deutschland (Ausstellungskatalog), Bonn 1998, und Gerhard Paul (Hg.): Das Jahrhundert der Bilder, 2 Bde.: Bildatlas I: 1900–1949, II: 1949 bis heute, Göttingen 2008–2009.

16 Claudia Becker: Die Welt durch den Sucher gesehen und weiter gegeben. Der Lippstädter Fotograf Walter Nies, in: Barbara Stambolis, Volker Jakob (Hg.): Kriegskinder. Zwischen Hitlerjugend und Nachkriegsalltag. Fotografien von Walter Nies, Münster 2006, S. 37–40.

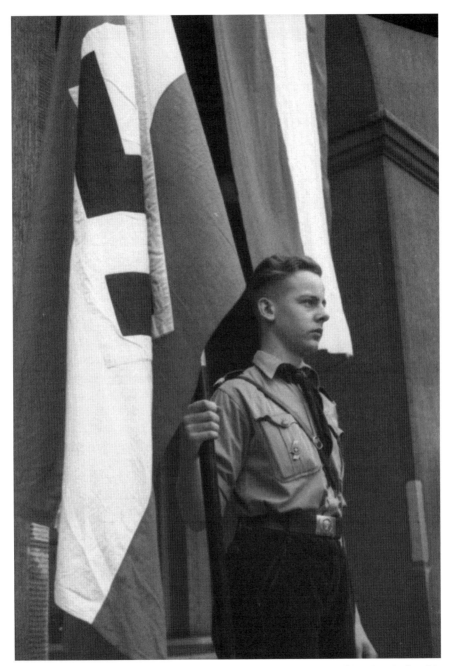

Abb. 2: Porträt eines Fahnen tragenden Hitlerjungen, ca. 1944, Fotoarchiv Nies, Stadtarchiv Lippstadt NL 81, 1063 f 064.

Das zweite Bild scheint auf den ersten Blick ein sehr ähnliches Motiv zu zeigen. Es entstand einige Jahre früher, ca. 1941, im münsterländischen Raesfeld. Fotograf war ein Mann namens Ignaz Böckenhoff. Der 1911 geborene Landwirtssohn wollte eigentlich katholischer Priester werden, dies blieb ihm aber mangels Abitur verwehrt. So wohnte er zeitlebens in seinem Geburtsort Raesfeld, machte sich so gut er konnte auf dem elterlichen Hof nützlich und engagierte sich im katholischen Vereinsleben. Seine Passion gehörte der Fotografie; mit seiner Kamera wurde er seit den 1930er Jahren zum Dokumentaristen seines Dorfes und dessen Bevölkerung im Wandel der Zeiten. Ein besonderes Gespür entwickelte der fotografierende Außenseiter, der dem Nationalsozialismus mit großer Skepsis begegnete, dabei für die »schleichenden politischen Veränderungen [und] die zunehmende Ideologisierung und Militarisierung des dörflichen Lebens«.[17]

So entstand auch eine Serie von Fotografien, die jeweils einzelne Hitlerjungen bzw. Jungvolkangehörige in Uniform porträtieren. Eines von ihnen zeigt den Jungvolk-Jungen Rolf Baltruschat. Der etwa 11- bis 12-jährige Junge steht mittig vor einer Hecke oder einem Wäldchen. Auf Augenhöhe blickt er in die Kamera. Das Haar ist exakt gescheitelt, der Blick freundlich, aber zurückhaltend. Die Uniform, die er mit sichtlichem Stolz trägt, erweist sich bei genauer Betrachtung als schlecht sitzend. Das Koppel der hochgezogenen Hose reicht weit über den Bauch, das Hemd ist entsprechend zerknittert, das Halstuch hängt schief und die Hemdsärmel scheinen zu kurz zu sein. Bei all dem strahlt das Foto eine große Vertrautheit, ja Intimität zwischen Fotografen und Fotografiertem aus. Beide befinden sich buchstäblich »auf Augenhöhe«. Nicht ein Hitlerjunge ist hier porträtiert worden, sondern ein Nachbarskind, das trotz der Autorität vorschützenden Uniform eher schutzbedürftig als Respekt gebietend wirkt. Wenn man das Leben und fotografische Oeuvre Böckenhoffs kennt, lässt sich zumindest vermuten, dass es dem Fotografen auch beim Porträt des Jungvolk-Jungen Baltruschat letztlich darum ging, die »existenzielle Bedrohung des Menschen durch Ideologien und Krieg« ins Bild zu rücken.[18] In jedem Fall setzt das Foto einen Kontrapunkt zur heroisierenden Darstellung der Kriegskinder und -jugendlichen in der offiziellen NS-Propagandafotografie und damit ein wichtiges visuelles Korrektiv. Im Vergleich vermitteln beide Fotografien eindrücklich die Standortgebundenheit und Subjektivität der scheinbar objektiven Quelle Fotografie.

17 Volker Jakob, Ruth Goebel: Menschen vom Lande. Ignaz Böckenhoff, Essen 2002, S. 16.
18 Ebd., S. 17.

Abb. 3: Porträt des Jungvolk-Jungen Rolf Baltruschat, ca. 1941. Ignaz Böckenhoff/LWL-Medienzentrum für Westfalen.

Filme als historische Quellen

Das zweite visuelle Medium, mit dem der Sammelband und die ihm zugrunde liegende Tagung sich intensiv beschäftigen, ist der Film. Die Geschichtswissenschaft war (und ist) gegenüber Filmen noch skeptischer als gegenüber Fotografien. Günther Riederer sprach 2006 von einem »methodisch unklaren Verhältnis voller Missverständnisse« und nannte als Grund dafür u. a., dass Filmbilder emotional, flüchtig und komplex seien – immerhin besteht ein einziger Spielfilm aus rund 130.000 Einzelbildern –, und damit mit den primär an Kausalität orientierten Analyseinstrumentarien der Geschichtswissenschaft kaum zu fassen.[19] Vor allem aber stehen, meinte Riederer, die Geschichtswis-

19 Günter Riederer: Film und Geschichtswissenschaft. Zum aktuellen Verhältnis einer schwierigen Beziehung, in: Paul: Visual History (Anm. 7), S. 96–113, hier S. 98.

senschaft und der Film – Kinoblockbuster ebenso wie die erfolgreichen Histo-
tainment-Formate im Fernsehen – in einer gewissen Rivalität zueinander; sie
konkurrieren um die Hoheit in der Deutung von Geschichte. Das führt in der
Geschichtswissenschaft immer wieder zu Abwehrreflexen. Auf dem Historiker-
tag von 2006 fiel mit Blick auf die Knoppschen Fernsehserien sogar das böse
Wort von der »Geschichtspornographie«.[20]

Daneben hat sich allerdings in den letzten Jahren ein Forschungsstrang eta-
bliert, der die kritische, aber differenzierte Untersuchung solcher populärer
Geschichtskonstruktionen als genuine Aufgabe der Geschichtsdidaktik begreift
und sich dazu auch medienwissenschaftlicher Analysewerkzeuge bedient. Ge-
nerell scheint bei der Beschäftigung mit der Bildquelle Film für uns Historiker
eine Öffnung für die Methoden der Medienwissenschaft angeraten; und zwar
vor allem deshalb, weil die Aussagen eines Filmes auch und vor allem durch seine
Visualität bestimmt werden. Mindestens ebenso wie für Fotografien gilt mithin
für Filme, dass wir, um sie überhaupt adäquat beschreiben zu können, ihre
Sprache verstehen müssen. Deshalb sollte eine historische Analyse der Quelle
Film neben einer äußeren immer auch eine innere Quellenkritik vornehmen.
Das Handwerkszeug der äußeren Quellenkritik ist uns als Historikern vertraut:
Es geht um die Produktions- und Rezeptionsgeschichte, mithin um das Wann,
Wo, Wie und Warum der Entstehung, um die Zielgruppen, die unmittelbare
Rezeption, und um langfristige Wirkungen von Filmen, z. B. ihre stilbildende
Funktion.

Schwerer tun wir uns mit der »inneren Filmanalyse«. Denn Film hat seine
eigene »Grammatik«, die sich nur bedingt verschriftsprachlichen lässt. Sie
entsteht aus dem Zusammenspiel von Handlung, Bild- und Tonebene und um-
fasst so verschiedene Elemente wie Einstellungsgrößen, Perspektiven, Kame-
rabewegungen, Licht und Farbe, Geräusche, Sprache und Musik, Bildgestaltung
und -komposition, Schnitt, Montage und Rhythmus der montierten Einheiten.
Das gilt natürlich in erster Linie für den Spielfilm, kaum weniger aber für den
professionellen Dokumentarfilm und in Grenzen sogar für den Amateurfilm.

Gerade letzterer ist eine in mehrfacher Hinsicht schwierige Quellenart, was
vor allem aus seiner Überlieferungssituation resultiert. Denn der klassische 8-,
16- oder 35 mm-Film hat einen gravierenden Nachteil. Er ist – wie wir alle
wissen – nicht unmittelbar zu sichten. Um seine Inhalte sichtbar zu machen,
bedarf es Lichtprojektoren als technischer Zwischenmedien. Diese Vorführge-
räte sind heute nicht selten ebenso bejahrt und anfällig wie das Filmmaterial
selbst. Oftmals gibt die wohlmeinende Nutzung alter, untauglich gewordener

20 Sven Felix Kellerhoff: Zu viel Geschichtspornographie im Fernsehen, in: Die Welt, 02. 09.
 2006; vgl. Sebastian Pranghofer: Historikertag: Geschichtsbilder, in: Rundbrief Fotografie,
 2006, Bd. 13, Nr. 4, S. 41–44.

Projektoren dem historischen Zelluloid den sprichwörtlichen Rest. Hinzu kommt, dass in der Regel weder die privaten Filmbesitzer noch die meisten Archive über die notwendigen räumlichen und klimatischen Standards verfügen, um Filmbestände sachgerecht lagern zu können, ganz abgesehen von der technischen Ausstattung, die zur Bearbeitung von Filmen notwendig ist. Das alles zusammen führt dazu, dass die alten, meist in Weißblechdosen verwahrten Filmrollen oft einen stiefmütterlichen Platz in Archiven und Sammlungen einnehmen. Nicht selten sind sie völlig vergessen und dämmern, immer von »Entsorgung« bedroht, in einer unzugänglichen Ecke ihrem finalen Ende entgegen. Diese Gefährdung droht dem Amateurfilm in ganz besonderem Maß. Die privaten Filmerinnerungen an den Alltag des 20. Jahrhunderts sind fast immer Unikate, d. h. im Falle eines Verlustes müssen solche Aufnahmen als unweigerlich verloren gelten. Und auch wenn Amateurfilme durch mehr oder minder glückliche Umstände doch in ein adäquat ausgestattetes Archiv gelangen, geschieht das sehr häufig ohne schriftliche Kontextinformationen. Deshalb stoßen Historiker schnell an die Grenzen der Interpretierbarkeit solcher Quellen. Das zeigte sich auch in der Tagung 2015 auf Burg Ludwigstein. Eine zweite quellenspezifische Problematik, mit der sich schon die Tagung und dann besonders die Publikation des Sammelbandes konfrontiert sah, waren urheber- und lizenzrechtliche Fragen.[21] Sowohl bei Filmen als auch Bildern erwies es sich häufig als unmöglich, mit letzter Sicherheit alle Rechteinhaber zu ermitteln, und wenn, dann standen einer Veröffentlichung zum Teil enorme Honorarforderungen entgegen. Für das Medium Film kann der Abdruck von Szenenfotos ohnedies nur mehr oder minder illustrativen Charakter haben, weil diese Quelle sich eben durch eine Kongestion von laufenden Bildern und das Zusammenspiel dieser Bilder mit Ton und Handlung auszeichnet. Eine dritte Herausforderung der Publikation bildeten Fragen der Bild- und Abbildungsqualität der visuellen Quellen. Auch hier ließen sich nicht immer optimale Lösungen finden.

Zu zeigen, dass sich ungeachtet solcher quellenspezifischer Herausforderungen die Geschichtsschreibung zur Jugendgeschichte des 20. Jahrhunderts durchaus ertragreich um eine Perspektive der »Visual History« erweitern lässt, war Anliegen der Tagung und ist Ziel des Sammelbandes. Um in das breite und noch wenig beackerte Forschungsfeld der visuellen Geschichte bewegter Jugend überhaupt einige Schneisen zu schlagen, hatten die Herausgeber im Vorfeld vier Leitfragen zur Strukturierung des Diskurses formuliert:

21 Vgl. zur Problematik Paul Klimpel, Eva Marie König: Urheberrechtliche Aspekte beim Umgang mit audiovisuellen Materialien in Forschung und Lehre; verfügbar unter: www.historikerverband.de/fileadmin/_vhd/Stellungnahmen/GutachtenAVQuellen_Final.pdf [31.01.2016].

1. Wie inszenierten sich verschiedene Jugendbewegungen des 20. Jahrhunderts visuell selbst und wie wurden sie von außen dargestellt?
2. Welche Bedeutung besaßen Fotografien, Filme und andere Visualisierungen für die Stiftung und Tradierung jugendbewegter Identitäten?
3. Welche Wirkung haben diese visuellen Repräsentationen auf die zeitgenössische Wahrnehmung und auch auf heutige Konstruktionen von Jugendgeschichte ausgeübt?
4. Welche Aussagekraft kommt visuellen Darstellungen als zeit-, sozial- und mentalitätenhistorischen Quellen in Bezug auf ausgewählte Themenstellungen der Jugendgeschichte zu?

Fotografieren in der historischen Jugendbewegung

Die bürgerliche Jugendbewegung hat sich seit ihren Anfängen um 1900 – zumeist im Kontext der sie mit beeinflussenden vielfältigen zeittypischen Reformbewegungen – mit Menschenbildern, speziell auch mit Verkörperungen eines »neuen« Menschen beschäftigt. In Darstellungen der bildenden Kunst und in einer großen Zahl von Fotografien der Jahrhundertwende sind sie – zumeist als schöne, natürliche, jugendliche Gestalten – überliefert.[22] Sie werden z. B. auch in Hans Paasches (1881–1920) fiktiver Forschungsreise des Afrikaners Lukanga Mukara beschrieben, und zwar in dem Kapitel, das sich auf das Meißnerfest des Jahres 1913 bezieht, von dem nicht nur Fotos überliefert sind, sondern auch eine kurze Filmsequenz, die dem von Paasche skizzierten Bild entspricht.[23]

Menschen, die sich der Jugendbewegung zugehörig fühlten, haben sich auch mit technischen, erzieherischen und ästhetischen Fragen der Fotografie und des Films beschäftigt.[24] Es ging ihnen darum, fachgerecht und kreativ mit diesen Medien umzugehen, in spezifischer Weise das Sehen zu schulen, z. B. den Sinn für Schönheiten der Natur zu schärfen oder Stimmungsvolles festzuhalten, wie

22 Vgl. Janos Frecot: Die Schönheit. Mit Bildern geschmückte Zeitschrift für Kunst in Leben, in: Kai Buchholz, Rita Latocha, Hilke Peckmann, Klaus Wolbert (Hg.): Die Lebensreform. Entwürfe zur Neugestaltung von Leben und Kunst um 1900, Bd. 1, Darmstadt 2000, S. 297–301. Vgl. auch G. Ulrich Großmann, Claudia Selheim, Barbara Stambolis (Hg.): Aufbruch der Jugend. Deutsche Jugend zwischen Selbstbestimmung und Verführung (Katalog zur Ausstellung im Germanischen Nationalmuseum), Nürnberg 2013.

23 Barbara Stambolis, Jürgen Reulecke (Hg.): 100 Jahre Hoher Meißner (1913–2013). Quellen zur Geschichte der Jugendbewegung, Göttingen 2015, S. 68–71: Hans Paasche: Die Forschungsreise des Afrikaners Lukanga Mukara ins innerste Deutschlands, als sechster Brief »Lukanga auf dem Hohen Meißner« in: Der Vortrupp. Halbmonatsschrift für das Deutschtum unserer Zeit, 1913, 2. Jg., Nr. 12, S. 760–764.

24 Vgl. Sabiene Autsch: Von Lichtbildern und Lichtfreunden. Zur Beziehung von Fotografie und Lebensreform um 1900, in: Buchholz u. a.: Lebensreform (Anm. 22), S. 303–306.

bereits 1908 in einer Beilage zum Jahresbericht des Gymnasiums in Berlin-Steglitz nachzulesen ist, in dem sich seit 1896 erste Wandervogelaktivitäten entwickelten: Mit Hilfe des Einsatzes von Lichtbildern könnten beim Schüler mühelos »seine Urteilsfähigkeit, seine Beobachtungsgabe, sein Kunst- und Formensinn und seine Phantasie angeregt und zu reicher Entfaltung gebracht werden«.[25]

Vor allem sollte die wandernde Jugend angehalten werden, Fahrten- und Gruppenerlebnisse fotografisch zu dokumentierten und auf diese Weise eine Grundlage für spätere Erinnerungen zu schaffen. Bereits 1917 hieß es etwa im »Wandervogelbuch«, einer mit Fotos versehenen, »im Auftrage der Bundesleitung des Wandervogel e. V., Bund für deutsches Jugendwandern« herausgegebenen Publikation, es gehe bei den Fahrten doch nicht nur um das Tippeln und Singen, sondern stets auch um das »Sammeln neuer Anschauungen« der Umgebung. Es gebe für die »Jugend nichts Größeres, als recht zu schauen. Recht geschaut ist reich geerntet. Welche Fülle neuer, wichtiger und Leben weckender Anschauungen bietet jede Fahrt.«[26] In einem 1924 erschienenen zweiten Teil des »Wandervogelbuches« schrieben die Herausgeber Karl Dietz (1890–1964) und Willi Geißler (1895–1977), das »Gesicht« des Wandervogels sei leichter »in Bildern festzuhalten« als in Worten zu beschreiben. Vor allem sei das Lichtbild objektiver und »leidenschaftsloser« als das Wort, so Dietz und Geißler.[27] Sie gingen also davon aus, dass es möglich sei, mit Hilfe der Fotografie Realität einzufangen. Die Auswahl der aus jugendbewegten Kreisen für diesen Band eingesandten Fotografien erfolgte eindeutig wertend, denn die Kriterien kreisten wie bereits im ersten Band um ein Idealbild der Jugend, um Schönheit als Einheit von Körper und Seele, um Haltungen und Stilfragen.[28]

Lichtbildervorträge, die visuelle Landschafts-Eindrücke vermittelten oder die Natur und das Kulturerbe im weiteren Sinne thematisierten, denen also jugendbildende Funktionen zukamen, wurden auch in der Sozialdemokratie bereits vor dem Ersten Weltkrieg als geeignet angesehen, um jugendlichen Arbeiterinnen und Arbeitern Wissen zu vermitteln, während Kritiker aus sozialdemokratischen Reihen – wie auch aus anderen Sozialmilieus – im Kino zumeist

25 Willy Scheel: Das Lichtbild und seine Verwendung im Rahmen des regelmäßigen Schulunterrichts. Wissenschaftliche Beilage zum Jahresbericht des Gymnasiums zu Steglitz: Ostern 1908, Leipzig 1908, hier S. 52.

26 Wandervogel e. V. (Hg.): Das Wandervogelbuch, Leipzig 1917, S. 23. Auch das Zeichnen wurde als Schule des Sehens immer wieder hoch eingeschätzt, vgl. beispielsweise auch A. Rinneberg: Sehen und Zeichnen, in: Wandervogel. Monatsschrift für deutsches Jugendwandern, 1911, 6. Jg., H. 8, S. 1–3.

27 Karl Dietz, Willi Geißler (Hg.): Das Wandervogelbuch. Zweiter Teil, Rudolstadt 1924, S. 5f.

28 Ebd., S. 6.

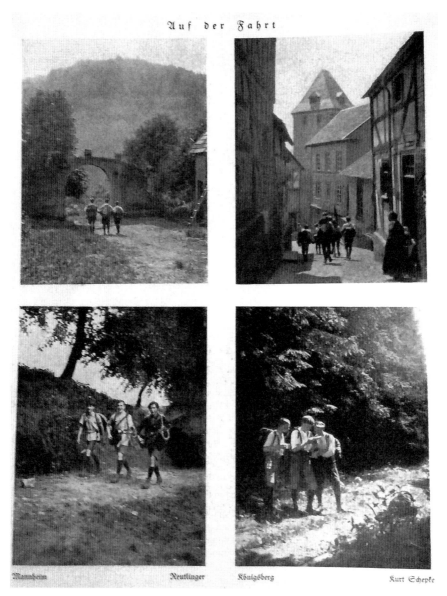

Abb. 4: »Auf der Fahrt«, aus: Karl Dietz, Willi Geißler (Hg.): Das Wandervogelbuch. Zweiter Teil, Rudolstadt 1924, S. 48.

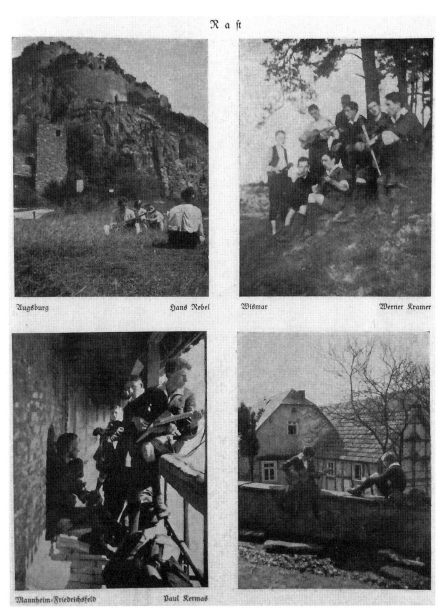

Abb. 5: »Rast«, aus: Karl Dietz, Willi Geißler (Hg.): Das Wandervogelbuch. Zweiter Teil, Rudolstadt 1924, S. 53.

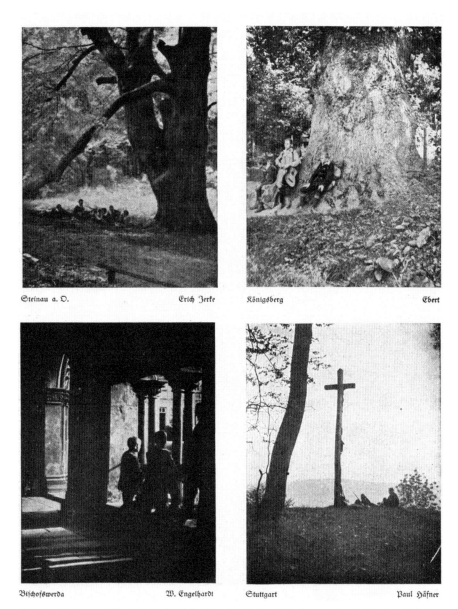

Steinau a. O. Erich Jerke Königsberg Ebert

Bischofswerda W. Engelhardt Stuttgart Paul Häfner

Abb. 6: »Rast«, aus: Karl Dietz, Willi Geißler (Hg.): Das Wandervogelbuch. Zweiter Teil, Ru-
dolstadt 1924, S. 54.

ein Medium ohne erzieherischen Wert sahen.[29] Vom Kinobesuch wurde nicht zuletzt aus sittlichen Gründen ausdrücklich abgeraten.[30]

Gegenüber dieser Fundamentalkritik der Vorkriegszeit differenzierte sich die Einstellung zum Medium Film in der Weimarer Zeit deutlich. Immer mehr Träger der Jugendpflege setzten selbstproduzierte Filme als Werbemittel ein, und viele örtliche Jugendvereine schafften sich eigene Lichtspielapparate an, um »einwandfreie Filme« zeigen zu können.[31] Gleichzeitig aber wurde der kommerzielle – und das hieß nicht zuletzt amerikanische – Unterhaltungsfilm im Gefolge einer allgemeinen kulturkritischen Kinodebatte für die allermeisten Jugendpfleger endgültig zum Inbegriff kultureller Verflachung und Verführung;[32] was nichts daran änderte, dass Jugendliche wie schon im Kaiserreich auch nach 1918 zu den eifrigsten Konsumenten des Kintopp gehörten.[33]

In den 1920er Jahren hieß es »über das Photographieren im Bunde«, es »müsse nicht jeder zweite Junge eine Strahlenfalle besitzen. Das Zeichnen wäre für manchen geeigneter; Skizzieren sollte von geschickten Jungen viel mehr geübt werden.« Wenn der Wunsch zu fotografieren jedoch intensiv bestehe, genüge »für Erinnerungsbilder« eine »Rollfilmkamera 5 x 7,5 Zentimeter oder 6 x 9 Zentimeter mit einer Lichtstärke 6,3. Vielseitiger und für ernsteres Arbeiten nötig« sei »eine Plattenkamera für das Format 6,5 x 9 Zentimeter, 6,5 x 11 Zentimeter oder besser, aber schwerer, 9 x 12 Zentimeter, Lichtstärke möglichst 4,5, Compurverschluss.« Es wurden zudem Sachbücher mit Anleitungen zum Fotografieren empfohlen und »Anfängern« belehrende Regeln mit auf den Weg gegeben, sie sollten »nicht gleich auf der nächsten Fahrt lauter Momentaufnahmen machen wollen, sondern sich mit Landschaftsaufnahmen (Stativ!) üben«. Überhaupt sollten »nur natürliche und charakteristische Bilder entste-

29 Vgl. dazu Kaspar Maase: Kinder als Fremde – Kinder als Feinde. Halbwüchsige, Massenkultur und Erwachsene im wilhelminischen Kaiserreich, in: Historische Anthropologie, 1996, 4. Jg., S. 93–126 und Dieter Baacke, Horst Schäfer, Ralf Vollbrecht: Treffpunkt Kino. Daten und Materialien zum Verhältnis von Jugend und Kino, Weinheim/München 1994, S. 39–43.

30 Roland Gröschel: Mit der »Strahlenfalle« auf der Jagd nach Erinnerung, Schönheit und Tendenz, in: Bilder der Freundschaft. Fotos aus der Geschichte der Arbeiterjugend, Münster 1988, S. 14–31, hier S. 16; Jürgen Kinter: »Durch Nacht zum Licht« – Vom Guckkasten zum Filmpalast. Die Anfänge des Kinos und das Verhältnis der Arbeiterbewegung zum Film, in: Dagmar Kift (Hg.): Kirmes – Kneipe – Kino. Arbeiterkultur im Ruhrgebiet zwischen Kommerz und Kontrolle (1850–1914), Paderborn 1992, S. 119–146.

31 Vgl. Markus Köster: Jugend, Wohlfahrtsstaat und Gesellschaft im Wandel. Westfalen zwischen Kaiserreich und Bundesrepublik, Münster 1999, S. 63.

32 Vgl. ebd., S. 63–65.

33 Vgl. Alois Funk: Film und Jugend. Untersuchungen über die psychischen Wirkungen des Films im Leben der Jugendlichen, München 1934; Detlev J. K. Peukert: Jugend zwischen Krieg und Krise. Lebenswelten von Arbeiterjungen in der Weimarer Republik, Köln 1987, S. 210, 217–220; Karl Christian Führer: Auf dem Weg zur »Massenkultur«? Kino und Rundfunk in der Weimarer Republik, in: Historische Zeitschrift, 1996, 262. Jg., S. 739–781, hier S. 741.

hen. Keineswegs also die Bundesbrüder ›malerisch‹ gruppieren. Wenn ein Junge
merkt, dass er aufgenommen werden soll«, nähme er meistens eine unnatürliche
Haltung ein. Vor allem sei der »Aufbau des Bildes« zu berücksichtigen: »Sym-
metrie ist zu vermeiden. Allzuviel Dinge auf dem Bild verwirren. Ein Haupt-
motiv muss vorhanden sein … Den Blick in das Bild zum Hauptmotiv führende
Linien (Weg, Bach und ähnliches) lassen sich fast immer finden. Eine Drittel-
teilung in der waagerechten und vielleicht noch in der senkrechten Linie sollten
angestrebt werden.«[34]

Für eine eigene Fotoausrüstung fehlten Jugendlichen aus den Unterschichten
zwar oft die finanziellen Mittel, allerdings gewann in den 1920er Jahren das
Fotografieren als Freizeitbeschäftigung auch in der Arbeiterschaft an Bedeu-
tung. Fahrten- und Zeltlagerfotografien aus der Zwischenkriegszeit sind in
großer Zahl erhalten. Sie geben jedoch bislang nur lückenhaft Aufschluss über
»die Bedeutung der Fotografie und der fotografischen Praxis in den Arbeiter-
jugendorganisationen«.[35]

In den 1920er Jahren setzte Richard Schirrmann (1874–1961), Gründervater
des Jugendherbergswerks, der das Jugendwandern in jugendbewegtem Geist
propagierte, zu Werbezwecken nicht nur Fotografien, sondern auch einen Film
ein, der offenbar gedankliche Verknüpfungen zwischen lebensreformerischen
Gesundheitsvorstellungen und bevölkerungspolitischen Argumenten für das
Wandern in freier Natur zuließ. Der Film mit dem Titel »Wann wir schreiten Seit'
an Seit'« zeige – so ein zeitnaher Pressebericht –, »wie Mangel an Luft und Licht
den Menschen der Großstadt verkommen lassen, wie leichte Zerstreuung an die
Stelle wirklicher Erholung und Ausspannung getreten ist und wie das Ender-
gebnis das ist, dass wir in Deutschland mehr Särge als Wiegen zimmern müssen.
Der zweite Teil des Films führte dann hinaus in die freie Natur, wo der Mensch
den Schmutz und die Hast nicht mehr kennt, freier und tiefer atmet und so für
ein großes zukünftiges Deutschland vorarbeitet.«[36] Dieses Beispiel vermag zwar
den wachsenden medialen Einsatz von Fotografien und Filmen und deren Ein-
satz für konkrete Zwecke in der Zwischenkriegszeit in jugendbewegt-reforme-
rischen Kontexten zu verdeutlichen, ist jedoch noch kein Beleg für die Nutzung
des Mediums Film in der historischen Jugendbewegung jener Jahre selbst. In
dieser Hinsicht aktiv und innovativ traten besonders die Nerother Wandervögel

34 Ludwig Grassow: Gedanken über das Photographieren im Bunde, in: Die Heerfahrt. Bun-
 deszeitschrift des Großdeutschen Jugendbundes, 1930, 12. Jg., S. 92f.
35 Gröschel: »Strahlenfalle« (Anm. 30), S. 15. Vgl. den Beitrag von Alexander Schwitanski in
 diesem Band.
36 Der Pressebericht ist abgedruckt in: Jürgen Reulecke, Barbara Stambolis (Hg.): 100 Jahre
 Jugendherbergen 1909–2009. Anfänge – Wandlungen – Rück- und Ausblicke, Essen 2009,
 S. 91; vgl. auch: Anikó Scharf: Richard Schirrmanns Bilderwelt: Annäherungen an seinen
 Fotonachlass, ebd., S. 337–256, und den Beitrag von Markus Köster in diesem Band.

in der Zwischenkriegszeit mit Fahrtenfilmen hervor, die in erster Linie der Kameramann, Regisseur und Filmemacher Karl Mohri (1906–1978) zu verantworten hatte und die sogar bei der UFA Beachtung fanden.[37] Die Nerother knüpften nach dem Zweiten Weltkrieg an diese Tradition an, wie Maria Daldrup in ihrem Beitrag in diesem Band am Beispiel von drei Filmen über Griechenlandfahrten zeigt.[38]

Davon, dass visuelle Medien insgesamt gesehen in der Geschichte bewegter Jugend eine wichtige Rolle spielten, zeugen zahlreiche im Archiv der deutschen Jugendbewegung und andernorts aufbewahrte Fotoalben, bebilderte Tagebücher und Chroniken.[39] Sie waren oft individuell gestaltet, mit selbst gezeichneten Landkarten, eingeklebten Postkarten, Gedichten und Liedern oder Bemerkungen zu den abgebildeten Personen versehen.[40] Die Besitzer des Fotoapparats, die vielleicht auch das Album zusammengestellt hatten, sind in der Regel seltener im Bild als andere Gruppenmitglieder und Fahrtenteilnehmer. Während der NS-Zeit konnten manche Fotos und Alben denjenigen, die auf diese Weise ihr Fahrtenleben und ihre Zusammenkünfte dokumentiert hatten, gefährlich werden, wenn die Gestapo sie fand und ihren Eigentümern damit die Teilnahme an bündischen Umtrieben nachweisen konnte.[41] Bei genauerem Betrachten wirken viele Fotografien gestellt, manche Situationen inszeniert, sie wurden zur Erinnerung in Alben versammelt und oft als »Schätze« sogar in Kriegs- und Ver-

37 Vgl. Hotte Schneider: Die Waldeck. Lieder, Fahrten, Abenteuer. Die Geschichte der Burg Waldeck von 1911 bis heute, Potsdam 2005, S. 119–139, hier bes. S. 124 f. Vgl. auch: Jürgen Reulecke: Fernweh und Großfahrten in der Bündischen Jugend der Nachkriegszeit, in: ders.: »Ich möchte einer werden so wie die …«. Männerbünde im 20. Jahrhundert, Frankfurt a. M., New York 2001, S. 215–247, hier S. 218 f.: »Unter dem Gesichtspunkt kultureller Modernität sind vor allem die von Karl Mohri professionell gemachten Großfahrtenfilme zu nennen, die die UFA noch in ihrem Kulturfilmprogramm hatte, als der Bund (die Nerother, B.S.) in der NS-Zeit schon wiederholt verboten worden war.«

38 Vgl. auch schon Markus Köster, Hermann-Josef Höper (Red.): Auf großer Fahrt. Jugendfreizeit in den Wiederaufbaujahren. Begleitheft zur DVD, hg. vom LWL-Medienzentrum für Westfalen, Münster 2013, S. 21–24. 1952 hatte Karl Mohri einen Film über eine Fahrt der Schwäbischen Jungenschaft nach Frankreich im Auftrag des Volksbundes Deutsche Kriegsgräberfürsorge gedreht; der Titel: Zelte, Burgen, Gräber (Film im Bundesarchiv, MAVIS: 99332), vgl. auch Heiner Kröher: Ein Nachruf auf Rudi Rogoll, in: Köpfchen 1996, H. 4, S. 11 f.

39 Im Archiv der deutschen Jugendbewegung sollen ca. 160.000 Fotos, 600 Alben und diverse Filme überliefert sein; siehe Arcinsys Hessen, Detailseite: https://arcinsys.hessen.de/arcinsys/detailAction.action?detailid=a76, [10.01.2016].

40 Horst-Pierre Bothien: Die Jovy-Gruppe. Eine historisch-soziologische Lokalstudie über nonkonforme Jugendliche im »Dritten Reich«, Münster 1994. In dieser Dissertation werden Fotos und Fotoalben ausdrücklich unter dem Gesichtspunkt einer spezifischen »Gruppenkultur« ausgewertet, S. 119–127. Siehe auch die Beiträge von Alfons Kenkmann und Jürgen Reulecke in diesem Band.

41 Bothien: Jovy-Gruppe (Anm. 40), S. 119.

folgungsjahren buchstäblich »gerettet«, bevor sie beispielsweise mit weiteren Selbstzeugnissen ins Archiv der deutschen Jugendbewegung gelangten.

Abb. 7: Seite in einem Album aus dem Jahre 1931 im Nachlass von Günther Platz (1915–2000), AdJb, N 138, Nr. 1.

Nach 1945 sind wiederholt Bildbände aus Kreisen der Jugendbewegung hervorgegangen, die die Geschichte der bürgerlichen Jugendbewegung in Bildern aus Insidersicht erzählten und der Selbstvergewisserung dienten.[42] Gerhard Ziemer (1904–1989), einstmals dem Wandervogel angehörend sowie langjährig im Beirat des Archivs der deutschen Jugendbewegung tätig, und der Ludwigsteiner Burgarchivar und Wandervogel Hans Wolf (1896–1977) stellten beispielsweise 1963 fest, das »Geschichtliche des Wandervogels« stelle sich »nicht in Ereignissen und Taten, sondern in einem neuen Bild vom Menschen« dar. Deshalb besitze »die fotografische Erinnerung, wenn sie auch nur das Äußere der neuen Jugend« wiedergebe, »einen eigenen Wert«: »Der Betrachter kann aus den Bildern vieles ersehen, was mit Worten nicht immer gleich gut berichtet werden kann.«[43] Bei der Auswahl habe die Bedeutung für den jugendbewegten

42 Gerhard Ziemer, Hans Wolf: Wandervogel und Freideutsche Jugend, Bad Godesberg 1961.
43 Dies.: Wandervogel-Bildatlas, Bad Godesberg 1963, S. 5.

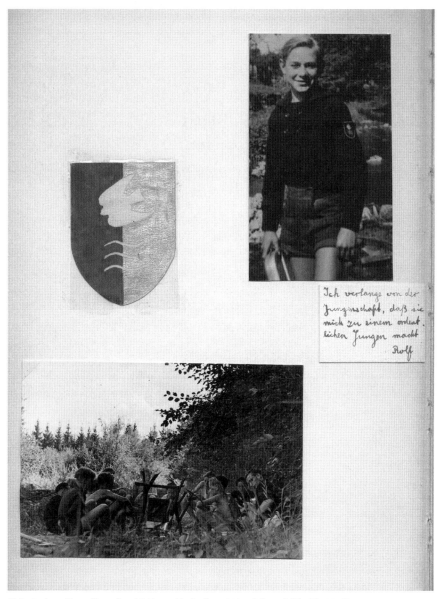

Abb. 8: Aus Chroniken der d.j. Bonn Ende der 1940er Jahre, AdJb, N 138, Nr. 2.

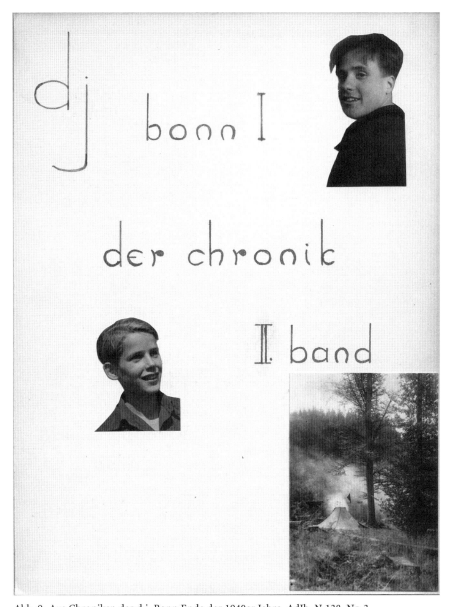

Abb. 9: Aus Chroniken der d.j. Bonn Ende der 1940er Jahre, AdJb, N 138, Nr. 3.

Stil und dessen Wandlungen eine entscheidende Rolle gespielt. Diese Auffassung gilt auch für manche weitere Insider-Fotobücher aus jugendbewegten Zusammenhängen, beispielsweise für ein 2010 erschienenes, in dem der Versuch unternommen wird, »symbolische Eigenheiten« und »soziale Praktiken« in den unterschiedlichsten jugendbündischen Gruppen, u. a. im Nerother Wandervogel, im Bund Deutscher Ringpfadfinder, bei den Seepfadfindern im Bund der Neupfadfinder, dem Deutschen Pfadfinderbund, im Bund Neudeutschland, bei den Kameraden. Deutsch-jüdischer Wanderbund, im Grauen Corps oder der d.j.1.11, und zwar »von den 1920er Jahren bis in die Illegalität«, zu dokumentieren. Weil sich die Jugendbewegung nicht über Programmatisches erklären lasse, sondern über »Gefühlsmuster« und gelebte Gemeinschaft, komme einer fotografischen Dokumentation besondere Bedeutung zu. Es gehe darum, ein Stück »Sozial- und Kulturgeschichte über fotografische Dokumente zu erschließen, ohne sie jedoch zu interpretieren: »Die subjektive Deutung« sei den Betrachtern überlassen.[44]

Mit dem zuletzt genannten Band sind vor allem Jugendbewegte selbst angesprochen, die sich mit ihren Erinnerungen in den Bildern wiederfinden und aus eigener Kenntnis Details des Gruppenlebens mühelos identifizieren. Im »Verlag der Jugendbewegung« sind in den letzten Jahren weitere Fotobücher mit hohem ästhetischem Anspruch herausgebracht worden: Sie versammeln zumeist ganzseitige Schwarz-Weiß-Aufnahmen von Mitgliedern jugendbündischer Gruppen und haben für jugendbewegte Erfahrungs- und Erinnerungsgemeinschaften zweifellos eine hohe Anmutungsqualität. Die Sprache der Bilder bedient sich gefühls- und ausdrucksstark »innerer Bilder«, über die sicher viele Teilnehmer bündischer Großfahrten verfügen; nicht zuletzt Aufnahmen in kontrastreichem Gegenlicht vermitteln Stimmungen, die viele derjenigen, die sie erlebt haben, teilen, aber vielleicht nicht immer in Worte fassen können. Auch die bewusste Aufnahme unscharfer Bilder und die den großformatigen Abbildungen sparsam zugeordneten Texte lassen Raum für persönliche Sehweisen, beispielsweise folgende Wendung: »jeder hängt seinen gedanken nach. doch unsere träume wird das meer sicher nicht in ruhen lassen. Doch dafür sind wir ja unterwegs, fürs bewegt sein und bewegt werden.«[45]

44 Achim Freudenstein, Arno Klönne: Bilder Bündischer Jugend – Fotodokumente von den 1920er Jahren bis in die Illegalität, Edermünde 2010, S. 5.

45 In Wind und Wellen – Jugendbewegung auf dem Wasser, Berlin 2015, hier S. 81; vgl. auch: die kohte. das zuhause der jugendbewegung in bildern, Berlin 2008, und Siegfried Schmidt (Hg.): Fotobuch der Jugendbewegung, Bd. 1: Jugendbilder aus den Nachkriegsbünden, Hördt 1961.

Zur wissenschaftlichen Beschäftigung mit visuellen Aspekten der Jugendbewegungsgeschichte

Typisch für innere Bilder ist nicht zuletzt, dass sie alle Sinne berühren können, also nicht nur auf visuelle Erinnerungen beschränkt sind. So kann beim Betrachten eines Fotos ein Lied, ein Geruch oder Erinnerungsgeschmack wachgerufen werden. Der Soziologe Roland Eckert hat in einem Beitrag über die Spezifika jugendbewegter Erfahrungen und Erinnerungen auf die »Synästhesien (also das Zusammentreffen verschiedenartiger Eindrücke) von Tönen und Farben, von Gerüchen und Berührungen« gesprochen. Und er fasste pointiert zusammen: »Im Kern verweisen Bilder der Erinnerung auf etwas Unsichtbares, das sie nicht ›sind‹, sondern nur bezeichnen: auf Gefühle, die uns einmal ergriffen haben.«[46]

Wer solche jugendbewegten visuellen Selbstzeugnisse seriell betrachtet, beginnt sie nach Motiven, Aufnahmetechniken, auch nach motivischen und aufnahmetechnischen Traditionen und anderen fotohistorischen Fragestellungen zu untersuchen. Verweisen die zahlreichen Aufnahmen in Untersicht und im Gegenlicht z. B. auf den Aspekt der Horizonterweiterung, den die Gruppen auf ihren Fahrten anstrebten? Sind die Gipfelkreuze in den Bergen, an denen Jungen in kurzen Hosen in die Ferne schauen, ebenfalls symbolisch mit adoleszenten Horizonterweiterungen und -überschreitungen zu verknüpfen? In der Forschung wurden solche Fragen auch unter den methodischen Stichworten »Bilddiskurse« und »seriell-diskursanalytische Verfahren« angesprochen.[47]

Auf Tagungen und in Jahrbüchern des Ludwigsteinarchivs wurden wiederholt,[48] bisher aber eher am Rande, visuelle Quellen, nicht nur als Illustrationen, sondern ausdrücklich als Reflexionsgegenstand einbezogen, etwa 2010 in dem Band »Jugendbewegte Geschlechterverhältnisse«.[49] Bereits 1973 war im Archiv-Jahrbuch ein Beitrag unter dem Titel »Bilder, die wir damals liebten« erschienen,

46 Roland Eckert: Gemeinschaft, Kreativität und Zukunftshoffnungen. Der gesellschaftliche Ort der Jugendbewegung im 20. Jahrhundert, in: Barbara Stambolis, Rolf Koerber (Hg.): Erlebnisgenerationen – Erinnerungsgemeinschaften. Die Jugendbewegung und ihre Gedächtnisorte. Themenschwerpunkt des Jahrbuchs des Archivs der deutschen Jugendbewegung, 2008, NF 5, S. 25–40, hier S. 25.

47 Sabine Maasen, Torsten Mayerhauser, Cornelia Renggli (Hg.): Bilder als Diskurse – Bilddiskurse, Weilerswist 2006; vgl. Annelie Ramsbrock, Annette Vowinkel, Malte Zierenberg (Hg.): Fotografien im 20. Jahrhundert. Verbreitung und Vermittlung, Göttingen 2013.

48 Es wird im Folgenden kein Anspruch auf lückenlose Erwähnung aller Beiträge und Veranstaltungen erhoben, die sich mit visuellen Quellen beschäftigten; hingewiesen sei auf eine nicht schriftlich dokumentierte Tagung auf Burg Ludwigstein im Jahre 2003 unter dem Titel »Jugend im Film der DDR« (17. –19. 10. 2003), Tagung des Archivs der deutschen Jugendbewegung, Jugendburg Ludwigstein, Witzenhausen und Mindener Kreis e. V.

49 Meike Sophia Baader, Susanne Rappe-Weber (Hg.): Jugendbewegte Geschlechterverhältnisse. Themenschwerpunkt des Jahrbuchs der deutschen Jugendbewegung, 2010, NF 10.

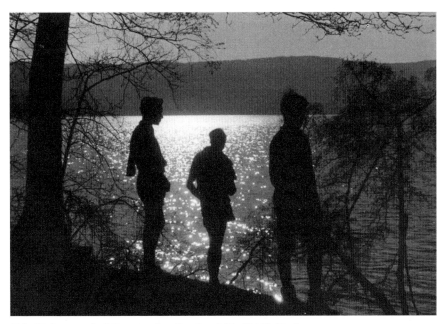

Abb. 10: Jungenschaft Bonn am Laacher See, AdJb, N 138, Nr. 4.

worin jedoch keine Fotografien, sondern Kunstwerke, u. a. von Albrecht Dürer, angesprochen wurden.[50] Zehn Jahre danach veröffentlichte, wieder im Ludwigstein-Jahrbuch, der damalige Archivleiter Winfried Mogge – wohl im Zusammenhang mit Vorarbeiten zu seiner dann einige Jahre später erscheinenden Publikation über »Bilder aus dem Wandervogelleben« – einen Aufsatz über »Bilddokumente der Jugendbewegung. Stichworte für eine Ikonografie der jugendbewegten Fotografie«. Darin wies er vor allem auf die Bedeutung des Bildarchivs von Julius Groß (1892–1986) hin,[51] dessen Fotografien tatsächlich bis heute, u. a. immer dann, wenn ein Jubiläum des Ersten Freideutschen Jugendtreffens auf dem Hohen Meißner ansteht, herangezogen werden.

Der angesprochene, 1985 erschienene Band »Bilder aus dem Wandervogelleben« berücksichtigte in den einleitenden Bemerkungen fotohistorische Aspekte, bezog sich aber im Wesentlichen auf den für die Visualisierung der Jugendbewegungsgeschichte kaum zu überschätzenden Fotobestand von Julius

50 Erich Stoldt: Bilder, die wir damals liebten, in: Jahrbuch des Archivs der deutschen Jugendbewegung, 1973, Bd. 5, S. 112–120.
51 Winfried Mogge: Bilddokumente der Jugendbewegung. Stichworte für eine Ikonografie der jugendbewegten Fotografie, in: Jahrbuch des Archivs der deutschen Jugendbewegung, 1982–83, Bd. 14, S. 141–158.

Groß, aus dessen Bestand die darin abgedruckten Fotografien ausnahmslos stammen. Groß hatte sie Anfang der 1980er Jahre dem Archiv vermacht.[52]

Niedergeschlagen hat sich das Thema »Visualisierung der Jugendbewegung« im Jahre 2000 in Sabiene Autschs Dissertation »Erinnerung – Biographie – Fotografie«, in der die Autorin sich mit der Selbstästhetisierung des Freideutschen Kreises beschäftigte und in der sie u. a. nach »Körperbildern« und der »Visualisierung von Haltungen« fragte.[53]

Als sich 2013 das bereits erwähnte Meißnerfest zum 100. Male jährte, wurden die visuellen Repräsentationen bewegter Jugend in mehrfacher Weise wichtig. Im Vorfeld der Ausstellung »Aufbruch der Jugend« im Germanischen Nationalmuseum Nürnberg entzündete sich beispielsweise eine Kontroverse darüber, welcher Stellenwert Fotografien gegenüber Objekten eingeräumt werden sollte. Anders als die Nürnberger Gestalter hätte Diethart Kerbs (1937–2013), Fotohistoriker, langjähriges Mitglied des Wissenschaftlichen Beirats des Archivs der deutschen Jugendbewegung und selbst jugendbewegt, eine »reine« Fotoausstellung favorisiert. Wie die ausgesehen hätte, lässt sich nur vermuten. Im Zuge der Arbeit an dem Band »100 Jahre Hoher Meißner. Quellen zur Geschichte der Jugendbewegung«, in den zahlreiche Fotografien Eingang fanden, die wiederkehrende und sich verändernde Formen symbolischen Handelns bei diesen jugendbewegten Festen und auch ansatzweise habituelle Wandlungsprozesse veranschaulichen sollten, wurde deutlich, wie wenig Vorarbeiten es diesbezüglich gab.

Dass der Bedeutung von Fotos und Filmen für die Charakterisierung jugendbewegter Geschichte zunehmend Gewicht zukommt, zeigte 2013 beispielsweise auch ein rund 80-minütiger Fernsehfilm, der atmosphärisch eindrucksvolle Facetten des Lagerlebens während der Meißnerfestwoche dokumentierte und sie in den Zusammenhang weiterer Ereignisse und Aktionsformen bewegter Jugend in Geschichte und Gegenwart stellte.[54]

52 Winfried Mogge: Bilder aus dem Wandervogelleben. Die bürgerliche Jugendbewegung in Fotos von Julius Groß 1913–1933 (Edition Archiv der deutschen Jugendbewegung 1), Wuppertal 1985; in anderer Aufmachung: Köln 1986.

53 Sabiene Autsch: Erinnerung – Biographie – Fotografie. Formen der Ästhetisierung einer jugendbewegten Generation im 20. Jahrhundert, Potsdam 2000, bes. S. 350–354, S. 262f. Vgl. auch dies.: Haltung und Generation. Überlegungen zu einem intermedialen Konzept, in: BIOS. Zeitschrift für Biographieforschung und Oral History, 2000, 13. Jg., H. 2, S. 163–180.

54 Bewegte Jugend – 100 Jahre freideutscher Jugendtag, Phoenix D 2013; vgl. Stambolis, Reulecke: Jahre (Anm. 23), S. 419.

»Bewegte« Jugend im Bildgedächtnis des 20. Jahrhunderts

Der Frage, was »bewegte« Jugend im 20. Jahrhundert über die historische Jugendbewegung im engeren Sinne hinaus bedeuten kann, seien die folgenden Überlegungen gewidmet. »Bewegung« lassen zweifellos Bild- und Filmdokumente erkennen, die das Leben in bündischen Gruppen über die Zäsuren des Jahres 1933 und 1945 hinweg dokumentieren,[55] die Geschichten unangepasster Jugend in der NS-Zeit illustrieren,[56] die Jugendszenen in Zeitzeugenprojekten mit Fotos, Alben und Zeitschriften anschaulich machen.[57] Nicht selten jedoch ist nur schwer zu erkennen, ob die Fotos aus den 1920er Jahren stammen oder nach 1933 oder gar nach 1945 aufgenommen wurden.

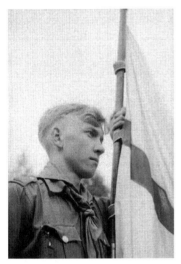

Abb. 11: In einem Zeltlager in Westfalen 1951, Foto Walter Nies, Fotoarchiv Nies, Stadtarchiv Lippstadt 1063 f 064.

»Bildikonen« der Jugend im 20. Jahrhundert sind ein wieder ganz eigenes Thema. In einem Hauptseminar, das sich 2014 mit »Jugend und ihren Bewegungen im 20. Jahrhundert« beschäftigte, nannten Studierende der Universität Paderborn allen voran Che Guevara (1928–1997), gefolgt von Elvis Presley (1935–1977), Madonna (geb. 1958) und Martin Luther King (1929–1968); le-

55 Freudenstein, Klönne: Bilder (Anm. 44). In der Einleitung finden sich auch einige kritische Bemerkungen zu der vorgelegten fotografischen Dokumentation: zu Qualität, Problemen der Reproduzierbarkeit, Überlieferungslücken und interpretatorischen Fragen.
56 Doris Werheid, Jörg Seyffarth, Jan Krauthäuser: Gefährliche Lieder. Lieder und Geschichten der unangepassten Jugend im Rheinland 1933–1945, Köln 2010.
57 Doris Werheid: »glaubt nicht, was ihr nicht selbst erkannt«. Eine autonome rheinische Jugendszene in den 1950/60er Jahren, Stuttgart 2014.

diglich ein Seminarteilnehmer plädierte für Robert Baden-Powell (1857–1941).[58] Es stellte sich die Frage, inwiefern zwischen Bildikonen *für* die Jugend oder Bildikonen *der* Jugend unterschieden werden könne; bis auf Baden-Powell, der übrigens von einem Pfadfinder vorgeschlagen wurde, handelte es sich ausschließlich um Medienikonen der zweiten Hälfte des 20. Jahrhunderts, von denen einige in Publikationen des Visual-History-Experten Gerhard Paul gewürdigt werden.[59] Paul erwähnt zwar ausdrücklich Christoph Hamann als fotohistorischen Experten und bezieht sich auf dessen Ausführungen zu einer Kinder-Bildikone des 20. Jahrhunderts, den vielen Menschen bekannten »Jungen aus dem Warschauer Ghetto«, er erwähnt in Fußnoten auch Ulrike Pilarcziks fotogestützte Arbeiten zur Geschichte der jüdischen Jugendbewegung,[60] geht jedoch nicht ausdrücklich auf Jugend-Bildikonen oder die Bildgeschichte von Jugendbewegungen ein.

Trotzdem wurde in der Forschung schon der Versuch unternommen, gleichsam exemplarische Menschen oder Menschengruppen zu bestimmen. Zu ihnen zählten in einem von Ute Frevert und Heinz-Gerhard Haupt herausgegebenen – leider nicht bebilderten – Band über »Menschen des 20. Jahrhunderts« »*die* Jugendlichen«, neben *dem* Arbeiter und *dem* Sportler beispielsweise.[61] Jugendliche als »Menschen des 20. Jahrhunderts« fotografiert hat der bedeutende Porträtfotograf August Sander (1892–1952).[62] Unter den Fotografien von Jugend*typen*, die nach Sanders Auffassung den Zeitenumbruch in den 1920er Jahren sichtbar machten, befanden sich Wandervögel, eine Gruppe Werkstudenten, ein Gymnasiast und eine Lyzeumsschülerin. Jugendliche Arbeiter hingegen gehörten für Sander noch in einen festen sozialen Milieuzusammenhang; sie dienten ihm neben Bürgern und Bauern zur Charakterisie-

58 Eine der zentralen Bildikonen der historischen Jugendbewegung, Fidus' Lichtgebet, sprach keinen der Seminarteilnehmer an.

59 Vgl. Gerhard Paul: Bilder, die Geschichte schrieben. Medienikonen des 20. und beginnenden 21. Jahrhunderts. Einleitung, in: ders. (Hg.): Bilder, die Geschichte schrieben. 1900 bis heute, Göttingen 2011, S. 7–17; Stephan Lahrem: Che. Eine globale Protestikone des 20. Jahrhunderts, ebd., S. 164–171. Siehe auch Christoph Hamann: Der Junge aus dem Warschauer Ghetto. Der Stroop-Bericht und die globalisierte Ikonografie des Holocaust, ebd. S. 106–115 sowie Paul: Jahrhundert (Anm. 15).

60 Paul: Bildkunde (Anm. 9), S. 34. Vgl. Ulrike Pilarczyk: Gemeinschaft in Bildern. Jüdische Jugendbewegung und zionistische Erziehungspraxis in Deutschland und Palästina/Israel, Göttingen 2009.

61 Christina Benninghaus: Die Jugendlichen, in: Ute Frevert, Heinz-Gerhard Haupt (Hg.): Der Mensch des 20. Jahrhunderts, Frankfurt a. M./New York 1999, S. 230–253. Siehe Barbara Stambolis: Einleitung, in: dies. (Hg.): Jugendbewegt geprägt. Essays zu autobiographischen Texten von Werner Heisenberg, Robert Jungk und vielen anderen, Göttingen 2013, S. 13–43, hier 25.

62 August Sanders »Menschen des 20. Jahrhunderts« wurden 1927 zunächst im Kölner Kunstverein gezeigt, 1929 publizierte der Fotograf sechzig seiner Porträtfotografien unter dem Titel »Antlitz der Zeit«.

rung gesellschaftlicher Gruppen.[63] Alfred Döblin, der für das 1929 erschienene Buch August Sanders eine Einleitung verfasste, glaubte, Sanders Porträts seien besonders deshalb so reizvoll, weil sie sich dazu eigneten, zeittypische generationelle Veränderungen und Gegensätze zu veranschaulichen; Döblin wörtlich: »Die Gesellschaft ist in der Umwälzung, und schon bereiten sich neue Typen vor. [...] dies ist der Gymnasiast von heute, wer hätte das vor zwanzig Jahren für möglich gehalten, so haben sich die Altersmerkmale vermischt, so ist die Jugend auf dem Marsch. Und diese Lyzeumsschülerin in der Tracht der jungen Damen von heute [...] Das ist greifbar die Verwischung der Altersgrenze, die Dominanz der Jugend, der Drang nach Verjüngung und nach Erneuerung [...] Wer blickt, wird rasch belehrt werden, besser als durch Vorträge und Theorien, durch diese klaren, schlagkräftigen Bilder und wird von den andern und von sich erfahren.«[64] Die »Signalwirkung« dieser visuellen Kontrastierung des »alten« und des »neuen« Menschen und die provozierende habituelle Wirkung – in Kleidung, Mimik und Haltung – mag heute nur noch schwer nachvollziehbar sein.[65] Ein damaliger Rezensent des Buches »Antlitz der Zeit« meinte dagegen noch begeistert, mit den Werkstudenten und weiteren dieser Fotografien »moderner« junger Menschen kündige sich eine neue »männliche Zeit« an.[66]

Davon, dass sich eine veränderte Welt im Bild manifestiere, sprach dann auch Ernst Jünger (1895–1998) 1933 in der Einleitung zu einer »Bilderfibel unserer Zeit«. Im Lichtbild werde die Zeit gleichsam gefiltert, es zeige »Unruhe« in der Gesellschaft, den »Zusammenbruch alter Ordnungen«, das »veränderte Gesicht« der Masse und des Einzelnen, ferner neue (Menschen-)Typen, darunter den Kampfflieger und Menschen an Maschinen, eine neue Generation und ihre »ikarischen Spiele«. Sie stellten für Jünger die Vorboten einer wie auch immer im Einzelnen sich entfaltenden »Mobilmachung« einer »neuen« Jugend dar.[67]

Mit der Betonung des »Männlichen« und »Männerbündischen« kündigten sich Veränderungen im Auftreten Heranwachsender sowie ein habitueller Wandel an, der in den 1930er und 1940er Jahren und sogar darüber hinaus dann eine idealtypische jugendliche Männlichkeit (und wohl auch eine darauf bezogene Weiblichkeit) bestimmte, die Kaspar Maase mit folgenden Attributen und Merkmalen umschrieben hat: »hart«, »gerade«, »frei stehen«, »marschieren«,

63 Gunther Sander (Hg.): August Sander. Menschen des 20. Jahrhunderts. Porträtphotographien 1892–1952. Text von Ulrich Keller, München 1994.

64 Alfred Döblin: Von Gesichtern, Bildern und ihrer Wahrheit, in: August Sander: Antlitz der Zeit. Sechzig Aufnahmen deutscher Menschen des 20. Jahrhunderts. Mit einer Einleitung von Alfred Döblin, München 1976, S. 6–15, hier S. 15.

65 Sander: Menschen (Anm. 63), S. 67.

66 Ebd., S. 68.

67 Edmund Schulz (Hg.): Die veränderte Welt. Eine Bilderfibel unserer Zeit. Mit einer Einleitung von Ernst Jünger, Breslau 1933, S. 7, 51 f., 78 f.

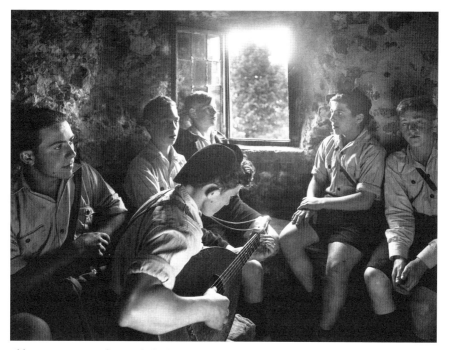

Abb. 12: August Sander: Katholische Wandervögel in der Alten Mühle zu Zons, 1928, © Die Photographische Sammlung/SK Stiftung Kultur – August Sander Archiv, Köln; VG Bild-Kunst, Bonn 2016.

»kurze Hose«, »Kleidung korrekt«, »Augen geradeaus«. Maase hat unter Zuhilfenahme diverser Bildquellen Veränderungen vor allem im männlich jugendlichen Habitus vor und nach 1945 auf den Punkt gebracht. Erst für die 1950er Jahre lassen sich seinen Studien zufolge Habitusveränderungen feststellen, die er mit einer ganzen Reihe von Stichworten umschreibt, z. B. »sich hängen lassen«, »anlehnen«, »schlendern«, »schlurfen«, »lange Hose«, »Kleidung formlos«, »locker«, »verdeckter und gesenkter Blick«.[68]

Unter welchen Einflüssen sich diese Veränderungen vollzogen, wäre im Einzelnen zu untersuchen. »Westernization« mag eines der Stichworte sein, dem in diesem Zusammenhang nachzugehen wäre. Inwieweit bereits Kontakte mit

68 Kaspar Maase: Entblößte Brust und schwingende Hüfte. Momentaufnahmen von der Jugend der fünfziger Jahre, in: Thomas Kühne (Hg.): Männergeschichte. Geschlechtergeschichte, Frankfurt a. M. 1996, S. 193–217, hier S. 195. Vgl. ders.: BRAVO Amerika. Erkundungen zur Jugendkultur der Bundesrepublik in den fünfziger Jahren, Hamburg 1992, bes. S. 113–130. Vgl. Hans-Ulrich Thamer: Jugendmythos und Gemeinschaftskultur. Bündische Leitbilder und Rituale in der Jugendbewegung der Weimarer Republik, in: Eckart Conze, Ulrich Schlie, Harald Seubert (Hg.): Geschichte zwischen Wissenschaft und Politik. Festschrift für Michael Stürmer, Baden-Baden 2003, S. 268–285.

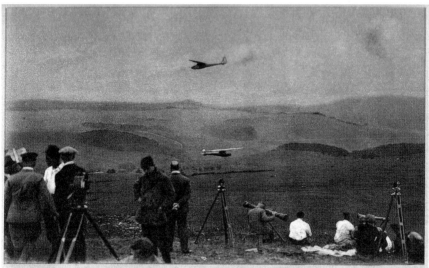

Der Segelflug, ein kühnes Spiel der heranwachsenden Generation

Wettbewerb auf der Rhön IKARISCHE

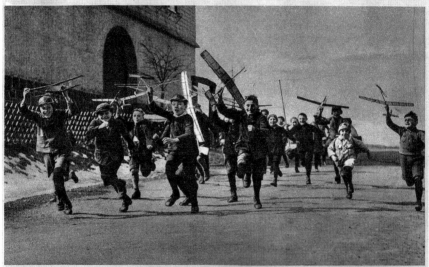

Schulkinder des hessischen Dörfchens Hirzenhain,
das sieben eigene Segelflugzeuge und drei Flugzeughallen besitzt

Abb. 13: Aus: Edmund Schulz (Hg.): Die veränderte Welt. Eine Bilderfibel unserer Zeit. Mit einer Einleitung von Ernst Jünger, Breslau 1933, S. 78.

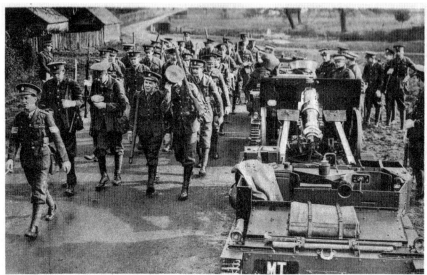

England

JUGENDAUSBILDUNG...

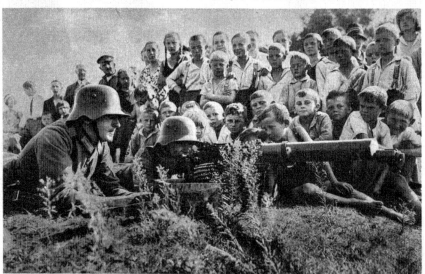

Deutschland

Abb. 14: Aus: Edmund Schulz (Hg.): Die veränderte Welt. Eine Bilderfibel unserer Zeit. Mit einer Einleitung von Ernst Jünger, Breslau 1933, S. 113.

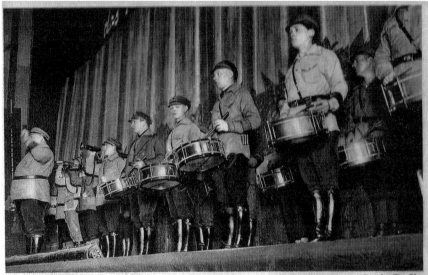

Rote Trommler in Berlin

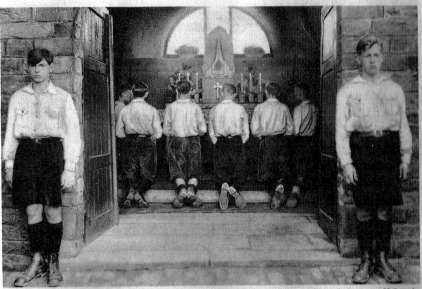

Auch das Zentrum richtet Schutzstaffeln ein

Abb. 15: Aus: Edmund Schulz (Hg.): Die veränderte Welt. Eine Bilderfibel unserer Zeit. Mit einer Einleitung von Ernst Jünger, Breslau 1933, S. 152.

Besatzungssoldaten nach 1945 Eindrücke von einer neuen männlichen Lässig-
keit hinterlassen haben, sei dahingestellt. »Die Sieger kamen«, wie Uwe Timm
(geb. 1940) treffend schreibt, »auf Gummisohlen daher, fast lautlos.« Sie ent-
sprachen nicht dem Bild von »nach Leder riechenden Soldaten, den genagelten
Stiefeln, dem Jawohl, dem Zackigen, diesem stumpfen Gleichschritt der gena-
gelten Knobelbecher.«[69] Es mag leicht erscheinen, sich dies bildlich vorzustellen,
indes: einen solchen Wandel am Beispiel von Fotos bewegter Jugend sichtbar zu
machen, dürfte schwer fallen. So zeigt Abbildung 11 dieses Aufsatzes einen
Jungen mit einer Fahne und lässt Assiozationen an Hitlerjugendaufmärsche
während der Jahre nach 1933 zu, es wurde jedoch nach 1945 aufgenommen.[70]

Ebenso schwierig dürfte es sein, *den* Halbstarken der 1950er Jahre als Typus
zu visualisieren oder »Kurzbehoste« als Angehörige der bündischen Jugend
eindeutig zu identifizieren.[71] Als um 1960 Jugendliche im Rahmen eines Foto-
wettbewerbs unter dem Motto »Jugend sieht die Zeit« auch sich selbst ablich-
teten, fotografierte z. B. ein damals 17-Jähriger »Klassenkameraden«: männliche
und weibliche Jugendliche in unterschiedlichem »Outfit«, untergehakt, die
jungen Männer mit Händen in der Hosentasche; einer der männlichen Ju-
gendlichen trägt einen Pullover und kurze Lederhosen, der andere lässige
Kleidung, bestehend aus einer weiten langen Hose, einem Hemd mit breiten
Querstreifen und darüber eine offene Jacke mit Reißverschluss.[72] Der Heraus-
geber des aus dem Wettbewerb hervorgegangenen Buches, Klaus Franken, hob
hervor, der Band stelle »den persönlichen Ausdruck der inneren Situation junger
Menschen« um 1960 dar und decke »ihr Verhältnis zu unserer Zeit und Welt«
auf.[73] In einem fast zeitgleich entstandenen Fotobildband unter dem Titel »ju-
gend in beruf und freizeit«,[74] ebenfalls auf der Grundlage von Fotos Jugendlicher
und junger Erwachsener von Klaus Franken zusammengestellt, hieß es, es
handele sich um eindrucksvolle Selbstzeugnisse einer jungen deutschen Gene-
ration, die sich von vorangehenden habituell deutlich unterscheide und sich
auch in ihren fotografischen Selbstdarstellungen von etablierten Traditionen
befreit habe.

Ein »ziviler Habitus«,[75] beeinflusst durch die zunehmend westlich-interna-
tionale Populärkultur, und eine Pluralisierung der Lebensstile manifestierte sich

69 Uwe Timm: Am Beispiel meines Bruders, 3. Aufl., Köln 2003, S. 67 f.
70 Vgl. Stambolis, Jakob: Kriegskinder (Anm. 16), S. 165; siehe Abbildung 11 dieser Einleitung.
71 Maase: BRAVO Amerika (Anm. 68), S. 207 f.
72 Klaus Franken (Hg.): jugend sieht die zeit. Dokumentarischer Bildband, Essen um 1960,
 S. 24; auch in: Maase: BRAVO Amerika (Anm. 68), S. 208.
73 Franken: jugend (Anm. 72), S. 8.
74 Klaus Franken (Hg.): jugend in beruf und freizeit. Dokumentarischer Bildband, Reckling-
 hausen 1959.
75 Maase: BRAVO Amerika (Anm. 68), S. 128.

auch im Freizeitverhalten, in den beiden Bänden sichtbar in den thematischen Rubriken »Jugendgemeinschaften«, »Reisen« oder »Spiel und Sport«. Zitiert wurde in diesem Zusammenhang ein amerikanisches Fotomagazin, das anerkennend schrieb: »Diese neue deutsche Generation ist sehr lebensnah, klarsichtig und frei von dem Einfluss traditioneller Bildgestaltung.«[76] In beiden Bänden Frankens spielte die historische Jugendbewegung eine untergeordnete Rolle, wenngleich sie bei genauem Hinsehen noch präsent zu sein schien – immerhin hatten die Initiatoren Jugendverbände angesprochen, um junge Fotografen aufzufordern sich zu bewerben. Es wäre sicher reizvoll, Bilder von »Jugend« im Werk von Berufsfotografen jener Zeit mit in eine Recherche einzubeziehen, z. B. bei Josef Heinrich Darchinger (1925–2013), der einen ausgeprägten Blick für gesellschaftliche Veränderungen in den 1950er und beginnenden 1960er Jahren hatte.[77]

Abb. 16: Klaus Franken (Hg.): jugend sieht die zeit, Essen [1960], S. 24: Klassenkameraden, Klaus Tenwiggenhorn, Boppard, 17 J.

76 Ebd., Einleitung ohne Seitenangabe.
77 Josef Heinrich Darchinger: Wirtschaftswunder. Deutschland nach dem Krieg 1952–1967, Hong Kong u. a. 2008, darin: Klaus Honnef: Die fotografierte Zeit, S. 6–11.

Abb. 17: Klaus Franken (Hg.): jugend sieht die zeit, Essen, S. 148: Im Zwielicht, Hans Comotio, Köln, 25 J. (Rubrik Natur).

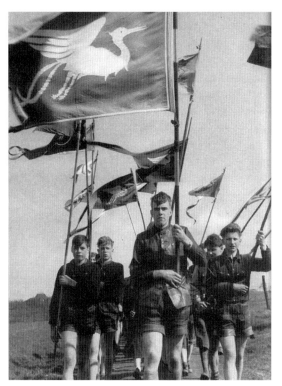

Abb. 18: Klaus Franken (Hg.): jugend sieht die zeit, Essen, S. 80: Bündische Jugend, Jürgen Pause, Godesberg, 18 J. (Rubrik: Gemeinschaft).

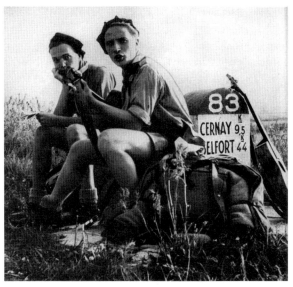

Abb. 19: Klaus Franken (Hg.): jugend in beruf und freizeit. Dokumentarischer Bildband, Recklinghausen 1959, S. 133: »Trämpen [sic] wir durchs Land«, Ibo Minssen 20 J. (Rubrik Reisen).

Abb. 20: Klaus Franken (Hg.): jugend in beruf und freizeit. Dokumentarischer Bildband, Recklinghausen 1959, S. 127: Wanderung, Klaus Range 17 J. (Rubrik Spiel und Sport).

Begründung der Fragen und Auswahl (Umbrüche, Kontinuitäten)

Der Themenschwerpunkt des Jahrbuchs 12/2016 des Archivs der deutschen Jugendbewegung »Jugend-Bilder – Zur visuellen Geschichte von Jugendkulturen im 20. Jahrhundert« trägt der Tatsache Rechnung, dass die Geschichte der historischen Jugendbewegung – jugend- und generationengeschichtlich gesehen – Teil des von Zäsuren und Umbrüchen gekennzeichneten 20. Jahrhunderts ist, in dem Jugend auf mehrfache Weise bewegt war und bewegt wurde. Heranwachsende waren zu Beginn des 20. Jahrhunderts, das ein »Jahrhundert der Jugend« zu werden schien,[78] »im Aufbruch« und »in Bewegung«. Sie erschienen als Hoffnungsträger einer wie auch immer im Einzelnen zu beschreibenden »Zukunft«. Es wurden indes nicht nur hohe Erwartungen in die damalige junge Generation gesetzt, sondern eine ganze Reihe Heranwachsender erlebte sich auch selbst als *aktiv in Bewegung befindlich*, weil sich ihnen Chancen eröffneten, ihren Horizont, ihre Handlungsspielräume und Betätigungsfelder zu erweitern; sie setzten sich in Szene, provozierten und überschritten in vielfacher Weise Grenzen bzw. Schwellen des Bekannten und Gewohnten.[79]

Jugendliche *wurden* um 1900 und dann in den folgenden Jahrzehnten zugleich auch von außen *bewegt*: von gesellschaftlichen Krisen und den mit diesen einhergehenden Verunsicherungen, von Kriegen und deren Folgen; sie waren ideologischen Vereinnahmungen und politischen Verführungen ausgesetzt, nicht zuletzt in Form visueller Inszenierungen und Bildwelten, die ihre Welt- und Selbstsicht in hohem Maße mit bestimmten.

Es ist davon auszugehen, dass visuelle Überlieferungen den Blick Jugendbewegter in unterschiedlichen jugendkulturellen Milieus auf »ihre« Geschichte und ihre persönlichen Geschichten maßgeblich beeinflusst haben. Ihre rückblickenden Selbstdeutungen und Lebenserzählungen sind nicht zuletzt durch visuelle Überlieferungen bestimmt, durch in Erinnerungsgemeinschaften kommunizierte private Fotografien oder ein über mehrere Altersgruppen hinweg transportiertes idealisiertes Jugendbild sowie durch Körperbilder, die inneren bzw. verinnerlichten Bildern entsprochen haben dürften. Es ist also insgesamt gesehen davon auszugehen, dass visuelle Überlieferungen geeignet sind, den Blick auf die Geschichte »bewegter Jugend« im 20. Jahrhundert um wichtige Facetten zu erweitern. Die 14 Beiträge dieses Bandes eröffnen beispielhaft erste

78 So schon 1910 der Sozialdemokrat Karl Korn: Die bürgerliche Jugendbewegung, Berlin 1910, S. 5.

79 Vgl. Eckert: Gemeinschaft (Anm. 46); grundlegend: Victor W. Turner: Liminalität und Communitas, in: Andréa Belliger, David J. Krieger: Ritualtheorien. Ein einführendes Handbuch, 3. Aufl., Wiesbaden 2006, S. 249–260. Ders.: Betwixt and Between: Liminal Period, in: ders.: The Forest of Symbols. Aspects of Ndembu Ritual, Ithaka, New York 1967.

Zugänge zu einem in den nächsten Jahren vertiefend zu untersuchenden weiten wissenschaftlichen Feld.

Die Beiträge dieses Bandes

Die öffentlich-mediale Inszenierung der Arbeiterjugend und fotografische Praktiken von jugendlichen Arbeitern stehen im Mittelpunkt des Beitrags von *Alexander J. Schwitanski.* Er analysiert zunächst das Spannungsverhältnis zwischen dem Anspruch junger jugendbewegter Arbeiterinnen und Arbeiter auf einen Gestaltungsfreiraum abseits von Partei und Gewerkschaft einerseits und der Tatsache andererseits, dass sie fest in Verbands- und Milieuzusammenhänge eingebunden waren. Selbstbestimmt, durchaus im Sinne der Meißnerformel der bürgerlichen Jugendbewegung aus dem Jahre 1913, wollten sie in ihrer Freizeit sich auch mit dem Medium Fotografie selbstbestimmt darstellen und nicht von Vorgaben Erwachsener, denen es um moderne Öffentlichkeitsarbeit ging, einengen und reglementieren lassen. Allerdings war die verbandspolitische Einflussnahme auf die Arbeiterjugend tatsächlich so massiv, dass zu überlegen sei, ob die Arbeiterjugendbewegung überhaupt als eine Jugendbewegung bezeichnet werden könne. Schwitanski geht dieser Frage am Beispiel von mehr als 100 Fotografien von Arbeiterjugendtagen zwischen 1920 und 1955 nach. Als verbandliche Veranstaltungen sollten diese die Selbst- und Fremdsicht auf die Arbeiterbewegung medial mit beeinflussen, wobei die Interessen der fotografierenden Jugendlichen keineswegs mit parteiamtlichen Vorstellungen übereinstimmten. Den Jugendlichen selbst waren vor allem Gruppenfotografien als nicht für die Öffentlichkeit gedachte, ausschließlich private Erinnerungsbilder wichtig.[80] Die zentralen Aspekte des Beitrags von Alexander J. Schwitanski lassen sich mit Überlegungen weiterer Autoren des vorliegenden Bandes verknüpfen, z.B. mit dem Aufsatz Ralf Stremmels zu Lehrlingsfotografien in der Montanindustrie aus dem Archiv Krupp.

Die Kohle- und Stahlindustrie des Ruhrgebiets bediente sich schon seit dem 19. Jahrhundert ausgiebig des Mediums Fotografie zur Öffentlichkeitsarbeit und zur Dokumentation. Motive von Jugend und Jugendlichkeit spielten dabei – so *Ralf Stremmel* – von jeher eine gewisse Rolle. Doch erst in der zweiten Hälfte des 20. Jahrhunderts nahmen die Werksfotografen die große Gruppe junge Arbeiter und Angestellte intensiver in den Blick; zum Zwecke der Öffentlichkeitsarbeit und mit dem Ziel, den Zusammenhalt der Mitarbeiter in den Unternehmen zu intensivieren. Auf der Basis umfangreicher Bildbestände im Historischen Archiv

80 Siehe zur polizeilichen Verwendung privater Fotos den Beitrag von Alfons Kenkmann in diesem Band.

Krupp aus den Konzernen Fried. Krupp und Bochumer Verein für Gussstahl-
fabrikation sowie Werkszeitschriften mehrerer Montankonzerne zeigt Strem-
mel, welche Absichten mit den Aufnahmen verfolgt wurden, welche Sujets und
Aussagen dominierten, und in welcher Weise im Rahmen der Werksfotografie
insgesamt gesehen ein Bild angepasster Jugend konstruiert wurde. Nicht zuletzt
geht er der Frage nach, welche Aspekte – hinter den harmonisch erscheinenden
Bildern – ausgeblendet wurden, die beispielsweise Aufschluss über »Eigen-Sinn«
der Jugendlichen, unangepasstes provozierendes Verhalten geben und damit auf
Konflikte hindeuten könnten, welche kennzeichnend für den gesellschaftlichen
Wandel und u.a. auch für generationelle Differenzen der 1950er und 1960er
Jahre waren. Die Werksfotografie der jungen Arbeiter und Angestellten war im
Untersuchungszeitraum 1949–1973 durch eine bemerkenswerte Gleichförmig-
keit gekennzeichnet und vermittelt, so Stremmel pointiert, den Eindruck »re-
duzierter Gestalten«, als hätten sie außerhalb des Betriebes keine private Exis-
tenz gehabt. Er verweist in diesem Zusammenhang zu Recht auf gewisse Par-
allelen zur visuellen Überlieferung der Arbeiterjugend, die in dem hier
vorliegenden Band von Alexander J. Schwitanski thematisiert.

Die visuelle Darstellung einer Fürsorgeerziehungsanstalt des Berliner Ju-
gend- und Wohlfahrtsamtes, in der Weimarer Republik, des Struveshofs, steht
im Mittelpunkt der Darlegungen von *Christoph Hamann*. Diese 1917 als Re-
formanstalt gegründete Einrichtung wurde Ende der 1920er Jahre zum Gegen-
stand massiver Kritik an der repressiven Verwahrpraxis für auffällig gewordene
Jugendliche. Die Bilder der Anstalt und ihrer Zöglinge aus dieser Zeit, ihre
Bildsemantik und -hermeneutik lassen sich nur angemessen interpretieren, so
Hamann, wenn sie vor dem Hintergrund der damaligen Diskurse der Fürsor-
geerziehung gedeutet werden. Methodisch bezieht sich der Autor auf grundle-
gende Arbeiten zur Bildhermeneutik, u.a. denen Gottfried Boehms, und un-
tersucht auf dieser Grundlage »zentrale Bildmuster und Schlüsselmotive« ver-
schiedener Bildgruppen des Struveshofs, hinter denen jeweils unterschiedliche
»pädagogische Programmatiken« erkennbar seien. Die von der Anstalt selbst
veröffentlichten Bildpostkarten und Pressefotografien reproduzierten »kollek-
tive Leitvorstellungen« einer gemäßigt reformpädagogisch orientierten Pro-
grammatik und versuchten vor allem dem Eindruck der Isolierung der auf dem
Struveshof verwahrten Jugendlichen entgegenzuwirken. Einen ganz anderen
Blick auf die Anstalt und ihre Bewohner eröffnen dagegen die Gemälde des
Autors und Malers Peter Martin Lampel sowie der auf dessen gleichnamigem
Theaterstück aufbauende Film »Revolte im Erziehungshaus« (1930). Lampels
Bilder und auch Theater- und Filmaufnahmen fanden publizistische Verwen-
dung in einem Gegendiskurs, der die Jugendlichen aber letztlich gleichfalls
entindividualisiert repräsentierte und zu Objekten erotischen Begehrens bzw.
des politischen Aufbegehrens eines revolutionären Kollektivs machte.

Joachim Wolschke-Bulmahn thematisiert die Faszination, die Natur und Landschaft auf Mitglieder von »Blau-Weiß«, eine der bekanntesten jüdisch-deutschen Jugendgruppen, ausübte. Er untersucht Formen und Ideale der Natur- und Landschaftswahrnehmung in Beschreibungen und bildlichen Darstellungen in den »Blau-Weiss-Blättern« und fragt danach, inwieweit sich diese vom Naturerleben in der bürgerlichen und der Arbeiterjugendbewegung unterscheiden. Da die Mitglieder der jüdischen Jugendbewegung zumeist der Mittelschicht entstammten, überrascht nicht, dass auch »Blau-Weiß« – wie in der bürgerlichen Jugendbewegung gang und gäbe – das »einfache« ländliche Leben idealisierte und wenig Sinn für harte bäuerliche Arbeit erkennen ließ. Demgegenüber sei in der Arbeiterjugendbewegung unter dem Stichwort des »sozialen Wanderns« ausdrücklich ein sozialkritischer Blick auf die bäuerliche Lebenswirklichkeit propagiert worden. Bemerkenswert ist für Wolschke-Bulmahn, dass das Bild von Palästina in den »Blau-Weiß-Blättern« nicht so verklärend gezeichnet worden sei wie die idealisierten Landschaften in den deutschen Mittelgebirgen. Im Hintergrund der realistischen Berichte über Palästina stand vor allem die Vorbereitung auf ein landwirtschaftlich begründetes Leben. Diese erfolgte dann unter den Bedingungen von Ausgrenzung und existenzieller Bedrohung in der NS-Zeit auf einer ganzen Reihe von Auswanderer-Lehrgütern.

Nicht-fiktionale Filme aus der NS-Zeit, bei der die Darstellung der Hitlerjugend im Mittelpunkt stand, sind Gegenstand des Aufsatzes von *Rolf Seubert*. Er richtet seinen Blick auf Inhalte und filmische Gestaltungsmittel, Drehbuchautoren und Regisseure und bezieht Wahrnehmungen von Angehörigen der HJ und BDM-Generation sowie mögliche Wirkungen auf heute Betrachter ein. Diese Filme eignen sich, so Seubert, nicht zuletzt für Nachgeborene in besonderer Weise dazu, sich mit den damaligen filmischen Inszenierungen der Jugend-Führung und -Verführung auseinanderzusetzen, zumal Zeitzeugen demnächst nicht mehr befragt werden könnten. Seubert thematisiert ausführlich die Verbreitung von NS-Jugenddokumentarfilmen über »Reichsjugendfilmstunden«, die Einbeziehung von Filmen in Werbeaktionen für die HJ und nicht zuletzt die filmpropagandistische Vorbereitung der Jugend auf den Krieg mit seinen unterschiedlichen Anforderungen an Jungen und Mädchen im Dienst an der »Volksgemeinschaft«. Bilder im Gleichschritt marschierender Jugendlicher dominieren 1940 in der Produktion »Der Marsch zum Führer«; Durchhaltepropaganda bestimmte den Tenor dann in »Soldaten von morgen« (1942). Als *Dokumentar*filme, so resümiert Seubert, lassen sich die von ihm vorgestellten Filme nicht bezeichnen. Indes entfalten sie seiner Auffassung nach auch heute noch eine propagandistische Wirkung, wenn sie nicht kritisch kommentiert und analysiert werden.

Im Mittelpunkt des Beitrags von *Barbara Stambolis* stehen die Männlichkeits- und Gemeinschaftsideale in dem Film »Junge Adler! von 1944. Stambolis be-

handelt drei Wahrnehmungs- und Rezeptionsfacetten dieses letzten Jugend-
spielfilms des »Dritten Reiches«, in dem der Krieg weitgehend ausgeblendet
wird: Erstens analysiert sie den zeitnahen Blick Dietmar Schönherrs, der als
einer der Hauptdarsteller im Frühjahr 1945 ein Buch über die Dreharbeiten
schrieb. Zweitens beschreibt sie die NS- bzw. Kriegserfahrungen aus der rück-
blickenden Sicht der Darsteller Hardy Krüger und Dietmar Schönherr, die in
gewisser Weise exemplarisch für die Flakhelfergeneration sein dürften. Drittens
beleuchtet sie die Deutung der jugendlichen Gemeinschaft in »Junge Adler« bei
Jugendbündischen aus der Kriegskindergeneration des Zweiten Weltkriegs. Die
in »Junge Adler« idealisierten Vorstellungen von »Leistung« und »Einsatz« sowie
»männlicher Haltung« besaßen offenbar auch für Jugendbünde bis in die 1950er
Jahre hinein Gültigkeit. Die Aufnahmetechnik des Films mit zahlreichen Ein-
stellungen in Auf- und Untersicht sowie im Gegenlicht fand in jugendbündi-
schen Zeitschriften und Fotoalben eine gewisse Parallele, »Junge Adler« dürfte
also der ästhetischen Selbststilisierung in manchen Jugendbünden nach 1945
durchaus entsprochen haben. Allerdings deutet eine Reihe der um 1940 Gebo-
renen die »Anmutungsqualität« mancher Sequenzen in »Junge Adler« erst im
Rückblick auf eigene Prägungen in der Adoleszenz als generationell bedeutsam.

Mit sozialen Praxen der Fotografie bei Heranwachsenden beschäftigt sich
Alfons Kenkmann. Im Mittelpunkt seines Beitrags über Bilddokumente ju-
gendlicher Devianz unter der NS-Herrschaft stehen die visuellen Selbstinsze-
nierungen von rheinischen Arbeiterjugendlichen, die sich außerhalb der na-
tionalsozialistischen Jugendorganisationen in informellen bündischen Cliquen
als »Kittelbach- und Edelweißpiraten« zusammenschlossen. Die von den Mit-
gliedern der Gruppen gemachten »Selfies« vermitteln nach Kenkmann sowohl
den sich verändernden Kleidungsstil und das spezifische Fahrtenwesen als auch
die Geschlechterbeziehungen in diesen Gruppen. Nicht zuletzt zeigten sie die
Selbststilisierung der Jugendlichen als vermeintlich Unbeugsame in den Kon-
flikten mit den nationalsozialistischen Verfolgungsinstanzen und dokumen-
tierten damit jugendlichen Eigen-Sinn. Insgesamt seien die Fotografien für die
Cliquen in der NS-Zeit ein wichtiges Mittel der internen Kommunikation ge-
wesen und hätten konstitutiv zur Identitätsbildung der eigenen Erfahrungsge-
meinschaft beigetragen. Gleichzeitig habe die Beschlagnahme solcher Fotos
aber auch den Sozialkontrolleuren ihre Observations- und Verfolgungstätigkeit
erleichtert. In der Nachgeschichte entwickelten die visuellen Repräsentationen
der von ihm untersuchten bündisch-nonkonformen Cliquen nach Kenkmann
eine prägende Wirkung auf die kollektive Erinnerung an diese Gruppen. Seit den
1970er Jahren seien die Fotografien in zahlreichen jugendhistorischen Aus-
stellungen präsentiert worden. Auch auf Leerstellen visueller Jugendgeschichte
weist Kenkmann hin: Anders als die der Edelweißpiraten sei die Subkultur der
Swing-Jugendlichen im Rheinland fotografisch nicht dokumentiert.

Benjamin Städter geht dem Wandel religiöser Verortungen Jugendlicher in der frühen Bundesrepublik nach und betont das Spannungsverhältnis zwischen lebensweltlich traditionellen Milieubindungen einerseits und der Suche nach Antworten auf individuelle Sinnbedürfnisse in massenmedialen Angeboten andererseits. Als Beispiele dienen ihm der Film des Bundes der Deutschen Katholischen Jugend (BDKJ) »Jugend zwischen Zechen und Domen« aus dem Jahr 1953 sowie Fotoreportagen und Filmdokumentationen der späten 1960er und 1970er Jahre. Städter belegt, dass sich religiöse Bedürfnislagen und ihre medialen Repräsentationen zunehmend aus konfessionellen Strukturen amtskirchlich kontrollierter kirchlicher Jugendarbeit lösten. Für den Wandel seien sowohl gesellschaftliche als auch mediale Veränderungsprozesse verantwortlich gewesen. Ihren Niederschlag gefunden habe die zunehmend individuelle Sinnsuche Jugendlicher in den erfolgreichen Musicals »Jesus Christ Superstar« (1973) und »Hair« (1979), die – nach der Auflösung der konfessionellen Milieus – sowohl für Heranwachsende mit traditionellen Kirchenbindungen als auch für kirchenferne attraktiv gewesen seien. Medial konnten hier, so Städter, zeitspezifische alternativreligiöse jugendkulturelle Angebote in die kirchliche Jugendarbeit einfließen und deren Selbstwahrnehmung und Stilisierung von »Jugend« Eingang finden. Abschließend wirft Städter einen Blick auf die Art und Weise, wie die Fernsehreihe »60x Deutschland« aus dem Jahre 2009 ein »Bild« von konfessioneller Jugend in der Nachkriegszeit nach- und klischeehaft überzeichnet.

Robin Schmerer nimmt in seinem vor allem inhaltlichen Vergleich der beiden Filme »Die Halbstarken« (BRD, 1955) und »Berlin – Ecke Schönhauser …« (DDR, 1956) das Bild der Halbstarken in der Gesellschaft der 1950er Jahre in den Blick. Besondere Aufmerksamkeit widmet er dabei habituellen, visuell recht klar konturierten Kennzeichen des medial vermittelten »Halbstarken–Typus« und dem Weiterwirken der sich auf diese Weise klischeehaft entwickelnden Vorstellungen von abweichendem, deviantem jugendlichen Verhalten. Sein Beitrag lässt deutlich werden, dass eine Ost und West vergleichende Perspektive des jugendkulturellen Phänomens der »Halbstarken« auch in den kommenden Jahren ein lohnender Forschungsgegenstand sein wird.

Julius Groß (1892–1986) gilt als *der* Porträtist des Wandervogel. Er machte das Fotografieren zu seinem Beruf, er konzentrierte sich dabei auf die Jugendbewegung, der er selbst angehörte, und prägte mit unzähligen Aufnahmen das visuelle Gedächtnis bürgerlicher bewegter Jugend in erheblichem Maße. *Maria Daldrup* und *Marco Rasch* haben im Rahmen eines DFG-Erschließungsprojekts den im AdJB befindlichen Nachlass von Julius Groß erschlossen und geben in dem hier vorliegenden Beitrag zusammen mit *Susanne Rappe-Weber* einen Einblick in sein fotografisches Werk mit dem Schwerpunkt auf die Jahre bis 1933. Detailliert werden Groß' Biographie, sein Bildspektrum sowie sein be-

sonders intensiver Einsatz bezüglich der Verbreitung und auch »Bewahrung und Archivierung seines Schaffens« dargelegt. Die Wirkung von Groß' Fotografien auf die visuelle Selbstinszenierung der bürgerlichen Jugendbewegung und darüber hinaus, die bildästhetische Bedeutung seines Werkes für eine Traditionsbildung jugendbündischen Fotografierens, die Rezeption seiner ikonischen Bilder von Jugend-Gemeinschaft, z. B. beim Wandern oder Singen, sowie aufnahmetechnische und motivische Vergleiche mit privaten Fotografien in der Jugendbewegung und Vieles mehr lassen sich auf dieser Grundlage für Forschungen zur visuellen Geschichte bewegter Jugend nutzen.

Sabiene Autsch plädiert in ihrem Beitrag für eine Zusammenschau von Oral und Visual History-Methoden und entwirft ein Forschungsdesign am Beispiel von lebensgeschichtlichen Interviews, die sie in den 1990er Jahren mit Angehörigen des Freideutschen Kreises durchgeführt hat, und deren persönlichen Fotografien und Fotoalben. Diese gewannen in der Erinnerung ein besonderes Gewicht; auch und gerade Bilder mit Unschärfen und anderen »Störungen« – z. B. Gebrauchsspuren wie Rissen, Knicken oder Beschriftungen – erwiesen sich als geeignet, um rückblickend Geschichten zu erzählen und diese in Lebenserzählungen bzw. -narrative einzubinden. In den Blick nimmt die Autorin »Symbole, Bilder, Texte und Medien, die als identitäts- und sinnstiftende Rahmungen einer subjekt- bzw. generationsspezifischen Wahrnehmungs- und Deutungsgeschichte verstanden wurden«. So eröffnen sich, konstatiert Autsch unter Berufung auf methodisch-theoretische Überlegungen Bernd Stieglers, neue Ein- und Wertschätzungsmöglichkeiten für Forschungen über jugendbewegte Erlebnis-, Erfahrungs- und Erinnerungsgemeinschaften.

Der Beitrag von *Markus Köster* analysiert am Beispiel eines Werbefilms von 1952 die visuelle Selbstinszenierung des Deutschen Jugendherbergswerks und die Vorstellungen von Jugend und Jugendidealen, die sich damit verbanden. Köster zeigt, dass Filme und andere visuelle Medien in der Öffentlichkeitsarbeit dieser einflussreichen Jugendpflegeorganisation schon in der Weimarer Zeit eine wichtige Rolle spielten. Der Werbefilm »Wer recht in Freuden wandern will« von 1952 knüpfte sowohl filmsprachlich als auch inhaltlich an die Produktionen der Zwischenkriegszeit an und propagierte mit Hilfe einer inszenierten Rahmenhandlung die Idee des »echten Wanderns« und des richtigen Verhaltens in den Jugendherbergen. Dabei spiegelt der Film in mehrfacher Hinsicht das Selbstbild des Jugendherbergswerks und auch die Sozial- und Mentalitätsgeschichte der 1950er Jahre, u. a. in der zivilisationskritischen Kontrastierung von Stadt und Natur, der Ablehnung des motorisierten Reisens, der Betonung von Ordnung und Sauberkeit, einem extrem traditionellen Geschlechterrollenverständnis und einem insgesamt hochkonservativen Jugendideal.

Jürgen Reulecke wendet sich als jugendbewegter Zeitzeuge seinen eigenen in persönlichen Fotoalben und Dias aufbewahrten Erinnerungen zu, und zwar am

Beispiel einer mehrwöchigen Großfahrt, die ihn und einige Freunde aus seiner Jungenschaftsgruppe 1963 bis nach Bagdad geführt hatte. Er schildert an einer Serie von Bildern gemeinsame, zum Teil abenteuerliche *Erfahrungen* und verknüpft diese mit einer wohl über Jahre bereits in der Kommunikation sich herausbildende *Erzählung*, der zufolge die *Erlebnisse der Fahrt* mit der Vorstellung von einem *Leben als Fahrt* korrespondieren. Dieses *Narrativ* findet er in einer Reihe von Selbstäußerungen Jugendbewegter seiner Generation bestätigt und zitiert autobiographische Texte, Lieder und Gedichte, die sich assoziativ beim subjektiven Blick auf die visuellen Zeugnisse beziehen lassen und in einem Lebensgefühl verdichten. Im Mittelpunkt der Reflexionen Jürgen Reuleckes stehen somit die in dieser Einleitung ausdrücklich mehrfach angesprochenen inneren bzw. verinnerlichten Bilder, zu denen Fernweh, Sehnsucht nach dem Entdecken neuer Horizonte, aber auch melancholische Zugvogelmotive und die ins Unbestimmte gerichtete Suche nach der »Blauen Blume« gehören.

Maria Daldrup widmet sich drei in einem spezifischen jugendbewegten Fahrtenmilieu der 1950er Jahre entstandenen »Kulturfilmen«. »Die Fischer von Trikeri«, »Die Fahrt zu den Felsenklöstern« und »Begegnung mit Jung-Hellas«, die alle drei während einer Griechenlandfahrt von Schwäbischen Jungenschaftern im Jahre 1953 gedreht wurden, knüpfen an die Nerother Filmproduktion der Zwischenkriegszeit an. Als Regisseur und Kameramann verantwortlich für die Produktionen war Karl Mohri, der schon seit den 1920er Jahren Großfahrten der Nerother filmisch begleitet hatte. Wesentliche Inspirationsquelle für die drei Filme waren die weit über jugendbündische Kreise hinaus bekannten Griechenlandbücher Werner Helwigs. Deren idealisierte Hellasvorstellungen und zeithistorisch unreflektierte Weltbilder spiegeln sich auch in den Filmen wider. Vor allem vermitteln diese das Bild einer weltoffenen deutschen Nachkriegsjugend, interessiert an geistiger Horizonterweiterung und geografischer Grenzüberschreitung sowie an Begegnungen mit Jugendlichen anderer Länder. Maria Daldrup stellt die Frage nach dem »Jugendkonstrukt« in den drei Produktionen und dem durch das Drehbuch, Kameraperspektiven, die bewusste Wahl von Bildausschnitten oder z. B. auch durch Musik bzw. Geräusche oder Off-Texte erzeugten Narrativ der drei vorgestellten Filme. Sie sind, wie die Autorin überzeugend darlegen kann, mehr als nur Dokumentationen einer bündischen Großfahrt. Vergleichen ließe sich die Selbst- und Fremdsicht in diesen Filmen beispielsweise mit Aspekten des »Eigenen und des Fremden« und der »abenteuerlichen Fahrt« in dem Beitrag von Jürgen Reulecke über Fotoalben und Dias bündischer Großfahrten am Beispiel einer Bagdadfahrt 1963 in dem hier vorliegenden Band.

Kritische Anmerkungen und Perspektiven

Dass die Erforschung des weiten wissenschaftlichen Feldes der Visual History der Jugend noch ganz am Anfang steht und in vielen Bereichen umfangreiche Forschungsdesiderate bestehen, arbeiten viele der Autorinnen und Autoren in ihren Beiträgen zu Recht heraus. Auch in der von Detlef Siegfried moderierten Abschlussdiskussion der Tagung auf Burg Ludwigstein wurden bereits zahlreiche offene Fragen und Themenfelder benannt.

Detlef Siegfried selbst wies darauf hin, im Mittelpunkt der Tagung hätten Einzel- oder serielle Fotografien sowie Filme gestanden. Andere Facetten der visuellen Kultur der Jugend seien nur am Rande ins Spiel gekommen, z. B. Fahrtenbücher, Plakate oder Zeichnungen, obwohl diese ebenfalls Teil einer wie auch immer im Einzelnen zu beschreibenden jugendbewegten Ästhetik seien. Auch die Frage, inwiefern visuelle Quellen zeitdiagnostische Dokumente darstellen, was ihre spezifische Qualität als Quelle sei bzw. wo ihre Grenzen lägen, sei noch vertiefend zu diskutieren. In diesem Zusammenhang könne man auch nach dem Realitätsanspruch von Dokumentarfilmen fragen, also danach, inwiefern nicht auch Dokumentarfilme Fiktion seien. Zum anderen müsse, etwas konkreter, darüber nachgedacht und diskutiert werden, welche Rolle visuelle Quellen eigentlich für die Geschichte der Jugendbewegung spielten: Wie wird Jugendlichkeit in solchen Quellen konstruiert? Welche Rolle spielen »Habitus« oder »Haltung«? Wie werden diese Konstruktionen bewegungsintern rezipiert? Welche Bedeutung kommt ihnen als Identitätsfaktoren zu? Welche Rolle spielen sie als Außendarstellung? Wie werden sie in der Öffentlichkeit wahrgenommen?

Kaspar Maase gab zu bedenken, der wichtigste visuelle Eindruck der Tagung bestehe für ihn darin, dass es offenbar in der Jugendbewegung, und zwar nicht nur in der bürgerlichen, bestimmte Grundelemente gegeben habe, die geeignet gewesen seien, Jugendliche unterschiedlicher sozialer und regionaler Herkunft anzusprechen und die ihnen als Orientierung für eigene Praktiken dienten: die Prinzipien Fahrt und Selbstführung z. B. sowie musikalische Praktiken. Sie seien als universelle Ausdrucksmittel bzw. -formen für Aufbruchs-, Selbsterprobungs- und Glückserlebnisse empfunden worden. Franz-Werner Kersting bestätigte diese Überlegungen: Die zur Diskussion gestellten Fotos und Filme vermittelten in der Summe bestimmte Grundmuster lebenspraktischen Vollzugs von Jungsein. Er stellte zudem das besondere didaktische Potenzial von Fotografien und Filmen heraus: Anhand visueller Quellen lasse sich spannender und plastischer erzählen und auf diese Weise wohl vor allem bei jüngeren Zuhörern ein größerer Lerneffekt erzielen.

Jürgen Reulecke erinnerte an den langen Prozess der Annäherung an kultur-, mentalitäten- und erfahrungsgeschichtliche Fragestellungen in der Geschichtswissenschaft. Die Entdeckung der »Alltagsgeschichte«, der »subjek-

tiven Geschichtsschreibung«, der »Erfahrungsgeschichte« und dazu der »Psychohistorie« und die damit einhergehende Hinwendung zu subjektiven Erfahrungen durchschnittlicher Zeitgenossen seien eine notwendige Voraussetzung für die wissenschaftliche Wahrnehmung visueller Quellen, das »Ernstnehmen der Bilder«, gewesen. Die Beiträge der Tagung hätten die Bedeutung individueller und kollektiver Erlebnisse, die sich zu Erfahrungen verdichteten, verdeutlicht. Sofern sie nicht in Vergessenheit gerieten, fänden letztere ihren Platz nicht zuletzt in bildlichen Erinnerungen.

Christoph Hamann monierte, der »Tagungszugriff« sei überwiegend sehr konventionell auf das Bild als mimetische Quelle ausgerichtet gewesen. Er plädierte für eine stärkere Beachtung der Ästhetik, des »Eigensinns« und der semantischen Dimension von Bildern.

Kaspar Maase ergänzte, daran anknüpfend: Der zentrale Untersuchungsgegenstand der Tagung seien eigentlich nicht Bilder, sondern Bildpraktiken gewesen, von der Entstehung bis hin zu den Kontexten, in denen sie verwendet wurden. In der Analyse zu berücksichtigen sei u. a. die Materialität der Bilder: Einige seien so klein, dass sie in die Brieftasche passten; andere wiederum auf Plakaten wesentlich größer aufgezogen worden, um für andere Praktiken – z. B. im Jugendzimmer – zu dienen. In der Jugendbewegung seien teilweise Fotoabzüge selbst hergestellt worden. Es sei interessant zu untersuchen, wie sie in Alben ihren Platz fanden, wie Menschen rückblickend mit Fotos in diesen Alben, nicht zuletzt mit Störungen, Rissen und Unschärfen umgingen, wenn sie mit ihren individuellen visuellen Zeugnissen von Wissenschaftlern entdeckt und befragt würden. Letzteren gehe es ja auch darum zu rekonstruieren, welche Bedeutung die Menschen in ihrem Alltag mit diesen Bildquellen verknüpften und wie sich ihre Erinnerungen beim Betrachten und Erzählen immer wieder veränderten.

Auch wenn die Tagung sich schwerpunktmäßig mit Bildpraktiken, weniger dagegen mit dem semantischen Eigensinn der Bilder befasst habe, sei der Blick zumindest ansatzweise auf die Inszenierung von Bildausschnitten oder allgemeiner Fragen des Bildgedächtnisses gerichtet worden. So seien auch Grundfragen des historischen Handwerks in den Blick geraten, beispielsweise die Entscheidungen über Auswahl und »Ausschuss«, die Historiker und auch Archivare träfen. Kaspar Maase gab schließlich auch zu bedenken, an Bildpraktiken seien nicht nur Menschen als Akteure, vielmehr auch die Bilder selbst in unterschiedlicher Weise aktiv beteiligt. Man müsse die Botschaften berücksichtigen, die ein Bild möglicherweise transportiere, die in unterschiedlichen Kontexten aktiviert oder – gemessen an der Intention des Fotografen – missverstanden werden könnten. Detlef Siegfried ergänzte als weiteres künftiges Forschungsfeld die Geschichte der bildschaffenden und bildsammelnden Institutionen, beispielsweise der staatlichen Repressionsorgane, die die visuellen

Praktiken – hier u. a. konkret diejenigen illegaler Jugendgruppen in der NS-Zeit
– beobachteten und polizeilich benutzten.

Während der Drucklegung des nun vorliegenden Sammelbandes stellten wir
als Herausgeber fest, dass Aspekte visueller Geschichte auch weiterhin wach-
sendes wissenschaftliches Interesse finden. Aktuelle Hinweise auf Tagungs- und
Workshop-Planungen lassen erkennen, dass es nach wie vor Desiderate auf
einem insgesamt gesehen weiten Forschungsfeld gibt.[81] Dass »bildliche Kom-
munikation und bildliches Handeln im mediatisierten Gesellschaften« eine
kaum zu überschätzende Rolle spielt, macht z. B. ein neuerer Band der Deut-
schen Gesellschaft für Publizistik und Kommunikationswissenschaft deutlich.[82]
Aktuelle und historische Perspektiven stehen gegenwärtig gleichermaßen im
Mittelpunkt des in unterschiedlichen Wissenschaftsdisziplinen formulierten
Interesses am interdisziplinären Austausch über methodisch-theoretische und
praxiologische Fragen. Im Hinblick auf die weitere Beschäftigung mit Fragen der
visuellen Geschichte von Jugendkulturen sei abschließend noch einmal auf
Roland Eckerts Betonung des Zusammenspiels »von Tönen und Farben, von
Gerüchen und Berührungen« hingewiesen, welches jugendliches Gemein-
schaftshandeln und spätere Erinnerungsbilder an adoleszente Gruppen- und
Liminalitäts-Erfahrungen ausmacht.[83] Im Zuge der Hinwendung zu solchen
Wahrnehmungs-Synästhesien können vielleicht bei weiteren Tagungen und
Workshops im Archiv auf Burg Zusammenhänge zwischen Bild und Ton in
jugendbewegten Symbolwelten systematischer reflektiert werden, als dies bisher
der Fall war.[84]

<div style="text-align:right">Markus Köster, Barbara Stambolis</div>

81 In Köln wurde vom 15. bis 17. Januar 2016 eine Konferenz zum Thema »Film & Visual
 History: Fragen – Konzepte – Perspektiven« veranstaltet, http://geschichte-und-film.de/
 [16. 02. 2016]; vom 2. bis 4. März 2016 folgte in Berlin eine Tagung »Visual History. Konzepte,
 Forschungsfelder und Perspektiven«, http://www.hsozkult.de/event/id/termine-29970
 [16. 02. 2016] und in Bremen ist für den 8. bis 9. September 2016 ein Workshop »Lebensbilder
 – Bilderleben. Fotografien als biografische Quellen« angekündigt, http://hsozkult.ge
 schichte.hu-berlin.de/termine/id=29856 [16. 02. 2016].
82 Katharina Lobinger, Stephanie Geise (Hg.): Visualisierung – Mediatisierung. Bildliche
 Kommunikation und bildliches Handeln in mediatisierten Gesellschaften, Köln 2015.
83 Eckert: Gemeinschaft (Anm. 46), S. 25.
84 Zur Sound-History, die ohne Bezugnahme auf visuelle Quellen nicht denkbar ist, insbe-
 sondere mit Blick auf jugendkulturelle Phänomene, vgl. Detlef Siegfried: Der Sound der
 Revolte. Studien zur Kulturrevolution um 1968, Weinheim, München 2008, bes. S. 57–122:
 Klänge, Bilder; ders.: Wild Thing. Der Sound der Revolte um 1968, in: Gerhard Paul, Ralph
 Schock (Hg.): Sound des Jahrhunderts, Bonn 2013, S. 465–471; Roland Polster: Sound der
 Freiheit. Swing und »Swingjugend« im Nationalsozialismus, ebd., S. 283–287.

Alexander J. Schwitanski

Statische Bilder als Bilder von Bewegung. Beobachtungen zu Ambiguitäten der Arbeiterjugendbewegung und ihrer Bildpraktiken

Selbstständigkeit und Jugendbewegung

Im Begriff der Selbstständigkeit ist ein zentrales Element von Jugendbewegung berührt. Dies betrifft zunächst das Verhältnis der irgendwie organisierten Jugendlichen zu Erwachsenen und deren Einfluss in den Vereinigungen der Jugendbewegung. Eine kürzlich formulierte, knappe Arbeitsdefinition versteht unter der »freien« deutschen Jugendbewegung (»free German youth movement«) »the umbrella term for those youth associations that were led and organized by youth itself with as little adult interference as possible«.[1] Diese Selbstständigkeit oder Unabhängigkeit von der Einwirkung Erwachsener ist nicht nur im Sinne eines definitorischen Zugriffs zur Abgrenzung des Untersuchungsgegenstandes von Bedeutung, vielmehr sind mit dem Begriff der Selbstständigkeit zahlreiche Implikationen hinsichtlich der gesellschaftlichen Leistung von Jugendbewegung verbunden und damit das umfassendere Verständnis davon, was Jugendbewegung ist, wie sie funktioniert und welche Bedeutung sie für die Geschichte und Geschichtsschreibung hat. Tatsächlich ist Selbstständigkeit der Zentralbegriff, in dem sich die Ebenen der historischen Jugendbewegung, ihrer Umgebungsgesellschaft und der Wechselwirkungen zwischen beiden treffen. Zu den Leistungen der Jugendbewegung gehört, dass sie Jugend als eigenständige Lebensphase thematisiert und zur Ausprägung ebendieser Lebensphase als sozialem Phänomen beigetragen hat.

In ihrer Selbstthematisierung von Jugend lud die Jugendbewegung diese emphatisch auf und leitete daraus Forderungen hinsichtlich des jugendlichen Lebens und seiner Organisationsformen ab. In den Worten von der »eigenen Bestimmung« und der »eigenen Verantwortung« aus der Meißner-Formel des Freideutschen Jugendtreffens von 1913 fand dieses Selbstverständnis eine tra-

1 Robbert-Jan Adriaansen: The Rhythm of Eternity. The German Youth Movement and the Experience of the Past, 1900–1933, New York 2015, S. 3.

ditionsbildende Form.[2] Die Ideen von Selbstständigkeit äußerten sich in weit-
gespannten Erwartungen an ein »Jugendreich« oder eine kulturelle Zäsur durch
das Erwachen einer neuen Generation,[3] aber auch in der Entwicklung von be-
sonderen Jugendkulturen. Ganz praktisch strebte man danach, »einen separa-
ten, selbst zu gestaltenden ›sozialen Raum‹ für Jugendliche zu konstituieren,
dessen Kern die »überschaubare Gruppe […] mit freiwilliger Zugehörigkeit«
bildet,[4] getrennt von den erzieherischen Ansprüchen der Erwachsenengesell-
schaft, also Familie und Schule oder auch staatlicher und verbandlicher »Ju-
gendpflege«.

Am Anfang der ersten, 1922 von Karl Korn verfassten Geschichte der Ar-
beiterjugendbewegung steht die Aussage: »Mit Nachdruck muss an die Spitze
der Darstellung der Satz gestellt werden, dass die deutsche proletarische Ju-
gendbewegung ausschließlich der Initiative der Jugend entsprungen ist.«[5] Und
das Buch endet mit der Versicherung, dass der mehrheitssozialdemokratische
»Verband der Arbeiterjugendvereine Deutschlands (VAJV)« als seit 1919 be-
stehende, »neue Form« der Arbeiterjugendbewegung dem Willen der Jugend
selbst entspricht, deren »Souveränität« und »Recht« respektiert.[6] Ebendies war
bei der Entstehung des Verbands bereits massiv infrage gestellt worden; nicht
einmal von bürgerlichen Beobachtern oder Konkurrenten, sondern aus dem
Umfeld der Arbeiterjugendbewegung selbst. Engelbert Graf hatte in einer Bro-
schüre für die Freie Sozialistische Jugend (FSJ), die der USPD nahestand, dem
mehrheitssozialdemokratischen Konkurrenten den Charakter einer Jugendbe-
wegung abgesprochen und diesen als »Anhängsel der Partei« bezeichnet.[7]

An den zwei zitierten Äußerungen ist mehreres bemerkenswert: Beide
greifen den Topos von der Selbstständigkeit der Jugend und ihrer Bewegung auf

2 Vgl. im Überblick Barbara Stambolis: Was ist Jugendbewegung?, in: dies., Georg Ulrich
 Großmann, Claudia Selheim (Hg.): Aufbruch der Jugend. Deutsche Jugendbewegung zwi-
 schen Selbstbestimmung und Verführung (Katalog zur Ausstellung des Germanischen Na-
 tionalmuseums), Nürnberg 2013, S. 10–18; dies.: Jugendbewegung, online unter: http://ieg-
 ego.eu/de/threads/transnationale-bewegungen-und-organisationen/internationale-soziale-
 bewegungen/barbara-stambolis-jugendbewegung [13.01.2016].
3 Vgl. Karl Mannheim: Das Problem der Generationen, in: Kölner Vierteljahreshefte für So-
 ziologie, 1928, 7. Jg., S. 157–185, 309–330, hier S. 316–317.
4 Arno Klönne: »Nie wieder ganz tauglich«. Wie jugendbündisches Aufwachsen zur Last
 werden konnte, in: Barbara Stambolis (Hg.): Die Jugendbewegung und ihre Wirkungen.
 Prägungen, Vernetzungen, gesellschaftliche Einflussnahmen, Göttingen 2015, S. 39–43, hier
 S. 40. Im Überblick auch Sabine Andresen: Einführung in die Jugendforschung, Darmstadt
 2005, S. 29, 35.
5 Karl Korn: Die Arbeiterjugendbewegung. Eine Einführung in ihre Geschichte [Nachdr. d.
 Ausg. Berlin 1922], Münster 1982, S. 5.
6 Ebd., S. 386.
7 Engelbert Graf: Jugendliche und Erwachsene in der proletarischen Jugendbewegung, Berlin
 1919, S. 12.

und reklamieren diesen prinzipiell auch für die Arbeiterjugendbewegung. Beide Einlassungen stammen von Erwachsenen, Korn war 1922 bereits 57 Jahre alt und seit 1909 Redakteur der »Arbeiter-Jugend«, der ein Jahr zuvor geschaffenen, zentralen Zeitschrift für die proletarische Jugendbewegung.[8] Diese wurde zunächst von der Zentralstelle für die Arbeitende Jugend herausgegeben, später vom »Verband der Arbeiterjugendvereine Deutschlands« und seit 1922 von der »Sozialistischen Arbeiterjugend (SAJ)«, demjenigen Jugendverband, der eben 1922 aus der Vereinigung des mehrheitssozialdemokratischen »Verbands der Arbeiterjugendvereine« und der USPD-nahen FSJ entstand. Letztere spaltete sich und ging den gleichen Weg wie die USPD – ein Teil der Mitglieder der FSJ bildete den neuen »Kommunistischen Jugendverband«, der Rest schloss sich mit dem mehrheitssozialdemokratischen zusammen.[9] Engelbert Graf war 1919 38 Jahre alt und von 1919 bis 1921 Leiter der Heimvolkshochschule Tinz. Er war 1917 zur USPD gewechselt und seine Kritik an der Arbeit der Zentralstelle für die arbeitende Jugend und dem mehrheitssozialdemokratischen Jugendverband speiste sich auch 1919 noch aus der Kritik an dem Kurs der SPD während des Ersten Weltkriegs und zielte entsprechend auch auf Karl Korn und die »Arbeiter-Jugend«, für die er zuvor auch geschrieben hatte. Graf leistete bis 1931 als Wanderlehrer beim Zentralbildungsausschuss der SPD, als Lehrer in Tinz, später im gewerkschaftlichen Bildungswesen sowie als Redakteur und Herausgeber von Schriften der Jungsozialisten und Verfasser von Artikeln für sozialistische Kinder- und Jugendzeitschriften wichtige Arbeit innerhalb der Arbeiterjugendbewegung. In der SPD gehörte er nach 1922 zu deren linkem Flügel, brachte es seit 1928 jedoch auch zu einem Reichstagsmandat.[10]

Die Behauptungen der Selbstständigkeit der proletarischen Jugendbewegung, auch wenn der eine diese einer bestimmten Organisationsform abspricht, stammen also von Erwachsenen,[11] die eigentlich Jugendpflege- oder Bildungs-

8 Vgl. zur Biografie Korns das entsprechende Lemma in: Franz Osterroth: Biographisches Lexikon des Sozialismus, Bd. 1, Verstorbene Persönlichkeiten, Hannover 1960, S. 169.

9 Eine Art genealogische Tafel der Arbeiterjugendbewegung bietet Heinrich Eppe, Ulrich Herrmann (Hg.): Sozialistische Jugend im 20. Jahrhundert. Studien zur Entwicklung und politischen Praxis der Arbeiterjugendbewegung in Deutschland, Weinheim/München 2008, S. 355; zur Organisationsgeschichte für diesen Zeitraum auch Cornelius Schley: Die Sozialistische Arbeiterjugend Deutschlands (SAJ). Sozialistischer Jugendverband zwischen politischer Bildung und Freizeitarbeit, Frankfurt a. M. 1987, S. 11–13.

10 Zur Biografie auch Osterroth: Lexikon (Anm. 8), S. 101–102, und Wilhelm Heinz Schröder: Sozialdemokratische Parlamentarier in den deutschen Reichs- und Landtagen 1867–1933. Biographien, Chronik, Wahldokumentation. Ein Handbuch, Düsseldorf 1995, S. 470.

11 Zur Verwobenheit der Presseorgane v. a. des mehrheitssozialdemokratischen Zweigs mit dem Parteivorstand siehe auch Heinrich Eppe: Selbsthilfe und Interessenvertretung. Die sozial- und jugendpolitischen Bestrebungen der sozialdemokratischen Arbeiterjugendorganisation 1904–1933, Bonn/Bielefeld 1983, S. 13; hier auch der Hinweis auf die Redakti-

arbeit leisten. Und auch die institutionellen Neu- und Umbildungen der Jugendverbände entlang parteipolitischer Friktionen sprechen eigentlich für Grafs Vorwurf, es handele sich bei diesen Verbänden eher um »Anhängsel« der jeweiligen Parteien, die die »Arbeiterjugend und ihre Jugendlichkeit […] unter einem Platzregen von Bildungsveranstaltungen und Bildungsvorschlägen« erstickten.[12]

Doch nicht nur aus der Perspektive der Selbstständigkeit von Jugend könnte man abstreiten, dass die sozialistischen Jugendverbände ein Teil der Jugendbewegung gewesen seien. Argumentieren lässt sich auch, dass es sich vielmehr um Vorfeldorganisationen der jeweiligen Parteien und ihrer durchinstitutionalisierten Milieus gehandelt habe, denen es mithin am Charakter von sozialen Bewegungen mangele, so dass wir es schlicht mit Organisationen, Jugendverbänden zu tun haben.[13] Aber die auch für die bürgerliche Jugendbewegung aufgestellte Behauptung, dass erwachsene Förderer und Freunde der Jugendbewegung eben nicht deren selbstständigen Bewegungs- oder Jugendcharakter gefährdeten,[14] lässt aufhorchen. Selbstständigkeit von Jugendbewegung ist offenbar nicht in Reinkultur zu haben und auch als Topos vielleicht eher Produkt der Selbstbeschreibung der Akteure denn Resultat einer methodisch angeleiteten Analyse.[15] Vielleicht liefert auch der Blick auf die Institutionengeschichte weder die entscheidenden Einsichten für ein Urteil über den Bewegungscharakter noch über die Selbstständigkeit der Jugendlichen als Akteure. Fraglich ist eher, welche Bedeutung Selbstständigkeit auf den unterschiedlichen Ebenen des komplexen Geflechts aus individuellen Interaktionen, kollektiven Aktionen und Institutionen hatte und welche dieser Ebenen zur Beschreibung der Arbeiter-

onsarbeit Erwachsener für die Zeitschriften. Eine Analyse der verschiedenen Autoren der Zeitschriften nach Alter, Geschlecht, Bildungshintergrund etc. steht allerdings noch aus.

12 Graf: Jugendliche (Anm. 7), S. 12.

13 Vgl. zu den Definitionen Joachim Raschke: Soziale Bewegungen. Ein historisch-systematischer Grundriss, 2. Aufl., Frankfurt a. M. 1988, S. 77–79, 123; zur Bedeutung der Institutionalisierung auch Kristina Schulz: Organisation und Institutionalisierung. Aspekte der Wirkungsproblematik sozialer Bewegungen am Beispiel der neuen Frauenbewegungen in Frankeich, der Bundesrepublik und der Schweiz, in: Jürgen Mittag, Helke Stadtland: Theoretische Ansätze und Konzepte der Forschung über soziale Bewegungen in den Geschichtswissenschaften, Essen 2014, S. 315–337, hier S. 316.

14 Ulrich Herrmann: »Wir sind das Bauvolk der kommenden Welt«. Die Arbeiterjugendbewegung – die »andere« Jugendbewegung in Deutschland und Österreich, in: Eppe, Herrmann: Jugend (Anm. 9), S. 19–42, hier S. 30.

15 Vgl. z. B. Peter Dudek: Von der »Entdeckung der Jugend« zur »Geschichte der Jugend«. Zeitgenössische Beobachtungen über ein neues soziales Phänomen vom Ende des 19. Jahrhunderts bis 1933, in: Burkhard Dietz, Ute Lange, Manfred Wahle (Hg.): Jugend zwischen Selbst- und Fremdbestimmung. Historische Jugendforschung zum rechtsrheinischen Industriegebiet im 19. und 20. Jahrhundert, Bochum 1996, S. 15–42, hier S. 41.

jugendbewegung als Bewegung relevant sind. Bilder können eine neue Perspektive auf diese Fragestellung eröffnen.

Untersuchungsgegenstand

Ein differenzierter Zugang zur Frage der Selbstständigkeit soll anhand von Bildern, und zwar von Fotografien von Arbeiterjugendtagen zwischen 1920 und 1955 erprobt werden. In dieser Zeit fanden neun nationale Arbeiterjugendtage statt, die in eine Art kanonische Zählung Aufnahme fanden und eine Traditionslinie bilden.[16] Tatsächlich gehen die nationalen Jugendtage auf ältere Ursprünge zurück, die früheren Veranstaltungen fanden aber, schon aufgrund rechtlicher Bedingungen, auf regionaler Ebene statt. Solche regionalen Jugendtreffen gab es auch weiterhin während der Weimarer Republik und wiederum seit Ende des Zweiten Weltkriegs. Flankiert wurden sie durch internationale Jugendtage, deren Abgrenzung zu den nationalen teilweise ebenfalls schwierig ist.[17] Schon der Begriff des Arbeiterjugendtags ist eine rückblickend vereinheitlichende Bezeichnung. Zeitgenössisch variierten die Benennungen zwischen Arbeiterjugendtag, Reichsjugendtag, Sozialistischer Jugendtag etc., und die einzelnen Veranstaltungen hatten allesamt einen mehr oder weniger eigenständigen, jedenfalls voneinander abweichenden Charakter.

Die hier zu diskutierenden Bilder sind Fotografien, die im Archiv der Arbeiterjugendbewegung in Oer-Erkenschwick gesammelt sind. Es handelt sich um 107 Verzeichnungseinheiten mit Fotografien, die durch ihren Titel mit den genannten Arbeiterjugendtagen in Verbindung zu bringen sind. Eine Verzeichnungseinheit kann eine einzige Fotografie enthalten, es können aber auch bis zu 100 sein. Die verschiedenen Verzeichnungseinheiten entstammen unterschiedlichen Provenienzen, nicht immer sind die Fotografen der Bilder dokumentiert. Fotografien, aufgenommen von professionellen Fotografen oder überhaupt im Auftrag der Veranstalter, und solche, die von Teilnehmenden aufgenommen wurden, sind nicht immer scharf voneinander zu trennen. Nach einer groben Schätzung dürfte es sich um eine Summe von etwas über 300 einzelnen Fotografien handeln, die zu den genannten Arbeiterjugendtagen vorliegen. Die Notwendigkeit, auf eine nur grobe Schätzung der Anzahl zu verweisen, zeigt bereits, dass es sich bei den nachstehenden Ausführungen um

16 Vgl. z.B. für das Traditionsbewusstsein der SJD-Die Falken Ulla Ohlms, Karlheinz Lenz: Arbeiterjugendtag Berlin 1979 und Woche der Sozialistischen Jugend 1979, o. O. [Bonn] 1979.

17 Zur älteren Geschichte der regionalen Jugendtage vgl. Jürgen Thiel: Die sozialistischen Arbeiterjugendtage während der Weimarer Republik, unveröffentlichte Examensarbeit Universität Hamburg 1984, S. 11–15.

eine erste Annäherung an den fraglichen Bildbestand handelt. Sie vermittelt eher einen Eindruck, der bei der archivischen Arbeit mit den Bildern entstand, und noch nicht eine statistisch unterfütterte, seriell-ikonografische Untersuchung.[18]

Die anlässlich von Arbeiterjugendtagen belichteten Fotografien wurden aufgrund des besonderen Charakters dieser Veranstaltungen ausgewählt, der zunächst nicht an Jugendbewegung denken lässt. Auch wenn der Begriff der Arbeiterjugendtage eine breitere Anziehungskraft für die gesamte Arbeiterjugendbewegung suggeriert, so waren die Jugendtreffen doch verbandliche Veranstaltungen. Organisiert wurden sie 1920 vom »Verband der Arbeiterjugendvereine Deutschlands«, danach von der SAJ und nach dem Zweiten Weltkrieg von der »Sozialistischen Jugend Deutschlands – Die Falken«, während zum Beispiel der »Kommunistische Jugendverband« eigene Jugendtage abhielt.[19] Im Grunde waren die Arbeiterjugendtage also verbandliche Großveranstaltungen, bei denen sich Jugendliche aus dem ganzen Deutschen Reich beziehungsweise später aus den westlichen Besatzungszonen respektive der Bundesrepublik treffen konnten. Für die Organisatoren eröffneten sie aber auch Möglichkeiten, die eigene Stärke zu zeigen. »Heerschau« zu sein war entsprechend auch eine kommunizierte Intention.[20]

Öffentliche Bilder

Dies trifft bereits auf den ersten reichsweiten Arbeiterjugendtag in Weimar 1920 zu, der bis heute als eine Zäsur in der Geschichte der Arbeiterjugendbewegung gilt.[21] Jenseits der Proklamationen und dokumentierten Auseinandersetzungen, die auch innerhalb des VAJV über den eigenen Charakter als Jugendbewegung geführt wurden, sind es die Fotografien von diesem Arbeiterjugendtag, die bis heute weitreichend das Bild von Arbeiterjugendbewegung als Jugendbewegung prägen. Diese Fotografien setzen gerade die damaligen jugendkulturellen Elemente wie die Lebensreformkleidung, den Reigentanz, Wandern und freies Musizieren ins Bild. Die in Weimar ebenfalls anwesenden Anhänger der anderen Richtung innerhalb des VAJV, gekleidet in dunkle Anzüge, mit Hut und Schirm

18 Vgl. zur Methode Ulrike Pilarczyk: Das reflektierte Bild. Die seriell-ikonografische Fotoanalyse in den Erziehungs- und Sozialwissenschaften, Bad Heilbrunn 2005, S. 131–133, 142–146.

19 Eine Liste der Reichsjugendtage des KJVD findet sich in Karl Heinz Jahnke, Wolfgang Arlt, Roland Grau, Horst Sieber, Uwe Drewes: Geschichte der Freien Deutschen Jugend, Berlin (Ost) 1982, S. 50.

20 Vgl. Schley: SAJ (Anm. 9), S. 45.

21 Vgl. jüngst zum Zäsurcharakter Jürgen Reulecke: »Mit uns zieht die neue Zeit«, in: Großmann, Selheim, Stambolis: Aufbruch (Anm. 2), S. 50–51, hier S. 50, und Arno Klönne: Die Bündischen unter dem Druck der Politisierung, in: ebd., S. 113–119, hier S. 114.

versehen, die den romantischen, aus der bürgerlichen Jugendbewegung ent-
lehnten Ausdrucksformen und der befürchteten Entpolitisierung des Verbandes
skeptisch gegenüber standen, zeigen die Fotografien nur sehr randständig. Man
muss diese auf den Bildern suchen.[22]

Anhand der Fotos der späteren Arbeiterjugendtage lassen sich die Diskus-
sionen um zum Beispiel Erziehungsziele und Erziehungsmethoden, die den
Gegenstand von Debatten über die eigene Rolle als Jugendbewegung bildeten,
nicht nachvollziehen, weswegen diese Themen hier nicht weiter verfolgt werden
sollen.[23] Die Bilder zeigen jedoch einen doppelten Charakter der Arbeiterju-
gendtage: einerseits die jugendlichen Spiele und kulturellen Darbietungen, an-
dererseits aber auch die Einbindung in die Arbeiterbewegungen mit Kundge-
bungen zunächst im klassischen Format sozialdemokratischer Straßenpolitik,
d. h. geordnete Versammlungen und Umzüge mit einer deutlichen Betonung des
gesprochen Worts als Ausdruck des grundlegenden verbal-repräsentativen Po-
litikverständnisses[24] unter Beteiligung der Erwachsenenorganisationen der so-
zialdemokratischen Arbeiterbewegung. Ein sehr schönes fotografisches Beispiel
dafür ist ein Bild vom Arbeiterjugendtag in Bielefeld 1921.

Beide Charakterzüge der Arbeiterjugendtage waren Teil der öffentlichen
Bildinszenierung des VAJV beziehungsweise der SAJ. Sie finden sich zum Bei-
spiel auf einer Fotopostkartenserie zum Arbeiterjugendtag in Bielefeld oder
auch in einer Lichtbildserie, die der Reichsausschuss für sozialistische Bil-
dungsarbeit herausgab.[25]

Weiter fand das Bildmaterial Verwendung in den Festschriften oder Erinne-
rungsbüchern, die in der Weimarer Zeit anlässlich der Arbeiterjugendtage er-
schienen.[26] Jedoch wurde es bis 1930 nicht in der Mitgliederzeitschrift abge-

22 Vgl. die abgedruckten Fotos in: Hauptvorstand des Verbandes der Arbeiterjugendvereine
 Deutschlands (Hg.): Das Weimar der arbeitenden Jugend: Niederschriften und Bilder vom
 ersten Reichsjugendtag der Arbeiterjugend vom 28.–30.08.1920 in Weimar/Berlin o.J.
 [1921]. In der Schilderung der Weimarer Jugendtags bei Johannes Schult: Aufbruch einer
 Jugend. Der Weg der deutschen Arbeiterjugendbewegung, Bonn 1956, S. 131–143, taucht die
 skeptische Position gegenüber den Jugendbewegten nicht auf, wohl aber bei Franz Osterroth,
 Erinnerungen 1900–1934, ungedrucktes Manuskript im Archiv der sozialen Demokratie,
 Bonn, Bestand Franz Osterroth, S. 79.
23 Vgl. dazu z. B. Eppe: Selbsthilfe (Anm. 11), u. Schley: SAJ (Anm. 9).
24 Siehe zur sozialdemokratischen Kultur der Kundgebung und Straßenpolitik Thomas Lin-
 denberger: Straßenpolitik. Zur Sozialgeschichte der öffentlichen Ordnung in Berlin 1900 bis
 1914, Bonn 1995, S. 104f.
25 Eine Studienfahrt durch die sozialistischen Jugendverbände (Lichtbildserie Nr. 617), hg. v.
 Reichsausschuss für sozialistische Bildungsarbeit, Berlin o.J. Zur Lichtbildzentrale des
 Reichsausschusses vgl. Jürgen Kinter: Arbeiterbewegung und Film (1895–1933). Ein Beitrag
 zur Geschichte der Arbeiter- und Alltagskultur und der gewerkschaftlichen und sozialde-
 mokratischen Kultur- und Medienarbeit, Hamburg 1985, S. 159–167, 198, 260–261.
26 Auf das Weimarbuch wurde bereits hingewiesen (Anm. 22); ein späteres Beispiel ist: Das
 Weltenrad sind wir. Der 6. deutsche Arbeiterjugendtag in Frankfurt am Main und das

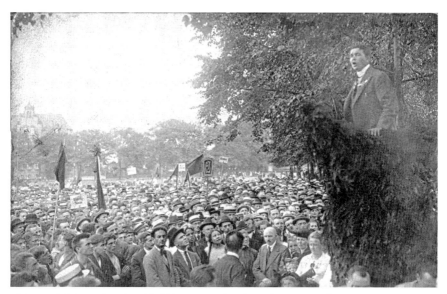

Abb. 1: Reichsjugendtag in Bielefeld 1921, Archiv der Arbeiterjugendbewegung (AAJB), Oer-Erkenschwick, 2/552.

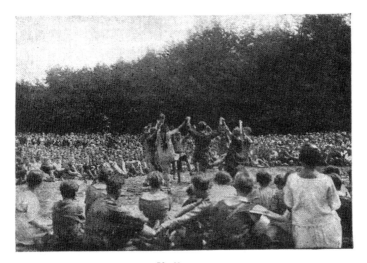

Volkstanz

Abb. 2: Postkartenserie zum Reichsjugendtag in Bielefeld 1921, AAJB 2/6.

2. Reichszeltlager der SAJ auf der Rheininsel Namedy, von der Jugend geschildert, Berlin 1931. Allerdings verzichten andere Erinnerungsbücher wie dasjenige zum Nürnberger Arbeiterjugendtag 1923 auf Fotografien und sind stattdessen mit Linolschnitten o. ä. illustriert; vgl. Unser Reichsjugendtag in Nürnberg, Berlin 1923.

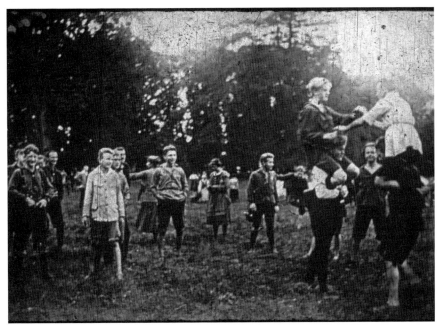

Abb. 3: Eine Studienfahrt durch die sozialistischen Jugendverbände, hg. v. Reichsausschuss für sozialistische Bildungsarbeit, AAJB Dia 265, Lichtbildserie Nr. 617.

druckt, die bis dahin überhaupt kaum Fotografien aus dem eigenen Verbandsleben brachte.[27] In der, allerdings ohnehin zu diesem Zeitpunkt nur schwach ausgeprägten, Bildprogrammatik der sozialdemokratischen Jugendverbände konnten also die auf dem Weimarer Reichsjugendtag etablierten jugendkulturellen Elemente zusammen mit denen der erwachsenen Arbeiterjugendbewegung bestehen. Erstere verschwanden nicht aus den Bildern, weil die SPD einen engeren Anschluss der Jugendbewegung an die Partei versucht hätte, sondern weil sich die kulturellen Ausdrucksformen änderten. Ab dem Jugendtag in Dortmund 1928 dominierten geschlossene Aufzüge, man könnte auch »Aufmärsche« sagen.[28] Die Bilder zeigen, dass eine einheitliche Kluft Einzug hielt und die mitgeführten Instrumente von Klampfe und Geige hin zu Trommeln und Fanfaren wechselten.

Für diesen Wandel der Selbstdarstellung waren unter anderem der Erfolg der

27 Dazu auch Roland Gröschel: Mit der »Strahlenfalle« auf der Jagd nach Erinnerung, Schönheit und Tendenz, in: Bilder der Freundschaft. Fotos aus der Geschichte der Arbeiterjugend, Münster 1988, S. 14–32, hier S. 20.

28 So Wolfgang Uellenberg-van Dawen: Standortbestimmung, Botschaften, Aktivitäten. Zur politischen Bedeutung der Arbeiterjugendtage in der Weimarer Republik, in: Mitteilungen des Archivs der Arbeiterjugendbewegung, 2012, H. 2, S. 4–19, hier 13.

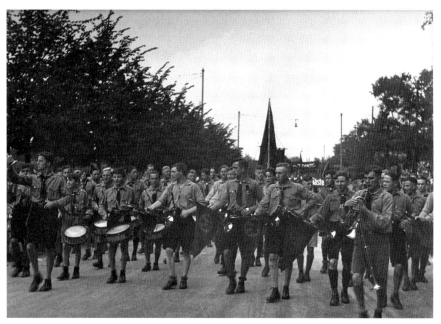

Abb. 4: Arbeiterjugendtag in Frankfurt a. M. 1931, AAJB 2/1954.

sozialdemokratischen Kinderorganisation »Kinderfreunde« und das Konzept
der »Roten Falken« verantwortlich, das begann, den Jugendverband zu beein-
flussen.[29] Hinzu kamen die zunehmende Konkurrenz zur HJ und die zuneh-
mende Bedeutung von Politik im öffentlichen Raum innerhalb des Weimarer
politischen Systems generell.[30] Aus der Übernahme kultureller Elemente aus der
bürgerlichen Jugendbewegung durch die Arbeiterjugendbewegung seit dem
Reichsjugendtag von Weimar 1920 kann somit kein Wandel der sozialistischen
Jugendverbände von Vorfeldorganisationen der sozialistischen Parteien zu einer
Jugendbewegung abgeleitet werden.

Der weitere Wandel des Auftretens und des Ausdrucks indiziert damit
ebenfalls keine Abkehr vom jugendbewegten Charakter, verlief doch auch dieser
Wandel parallel mit dem veränderten Auftreten der bürgerlichen Jugendbewe-

29 Thiel: Arbeiterjugendtage (Anm. 17), S. 85–86, u. Schley: SAJ (Anm. 9), S. 238–243.
30 Zum Zusammenhang zwischen militarisiertem Auftreten und Auseinandersetzung mit dem
 Nationalsozialismus siehe auch Franz Walter: »Republik, das ist nicht viel«. Partei und
 Jugend in der Krise des Weimarer Sozialismus, Bielefeld 2011, S. 309. Die Bildung soge-
 nannter Jungordnergruppen in der SAJ wie überhaupt die Entwicklung einer gesteigerten
 Militanz in Auftreten und politischen Forderungen geschahen durchaus gegen den Willen
 des Verbandsvorstands und der SPD. Ausführlich hierzu Wolfgang Uellenberg-van Dawen:
 Gegen Faschismus und Krieg. Die Auseinandersetzungen sozialdemokratischer Jugendor-
 ganisationen mit dem Nationalsozialismus, Essen 2014, S. 79–93, 125–126.

gung in ihrer zweiten Phase, derjenigen der Bünde.[31] Ein interessantes Scharnier zwischen beiden Phasen, das sicher kein eigenständiges, jedoch ein zusätzliches Element zur Erklärung des erwähnten Wandels bietet, findet sich in dem Film über den Arbeiterjugendtag in Nürnberg 1923. Dieser zeigt unter anderem den Einzug der Jugendtagteilnehmenden in die Stadt. Während die deutschen Jugendlichen in Wanderkluft zwar geordnet nach Gauen einziehen, dabei jedoch lockere Haufen bilden, in denen Jungen und Mädchen gemeinsam gehen, marschieren die österreichischen Teilnehmenden in geordneten Reihen und im Gleichschritt in die Stadt ein, getrennt nach Geschlechtern.[32] Genau wie das – mit Modifikationen – gleichfalls aus Österreich übernommene Konzept der »Roten Falken« in der Kinderfreundebewegung mag das österreichische Beispiel auch den Wandel anderer Formen angestoßen haben, allerdings existieren dazu keine vergleichenden Untersuchungen.

Verschiedene Öffentlichkeiten

Bislang also bejahen die Fotografien der Arbeiterjugendtage nicht unbedingt einen jugendbewegten Charakter der Arbeiterjugendverbände, was allerdings auch daran liegt, dass es sich um professionelle beziehungsweise öffentliche Bilder handelt. Darunter werden solche Aufnahmen verstanden, die entweder von Berufsfotografen oder organisierten Amateurfotografen der Arbeiterbewegung zum Zwecke der Veröffentlichung gemacht und/ oder durch Publikationen der Verbände oder als Bildmaterial wie die genannten Postkarten- oder Lichtbildserien vervielfältigt und veröffentlicht wurden.[33] Bei einer Vielzahl der innerhalb des genannten Samples vorhandenen Bilder handelt es sich jedoch um private Fotografien.[34] Diese zeigen zwar im Rahmen dessen, was technisch den privaten Fotografen möglich war, auch Programmpunkte der Arbeiterjugendtage, unter den Bildern finden sich jedoch sehr zahlreiche unspezifische Gruppenaufnahmen, die im öffentlichen Bild der Arbeiterjugendtage nicht vorkommen. »Unspezifisch« meint, dass diese Bilder, wären sie nicht durch ihre Provenienz mit einem Arbeiterjugendtag in Verbindung zu bringen, motivisch

31 Vgl. zu dieser Parallele auch in den Fotografien Winfried Mogge: Bilddokumente der Jugendbewegung, in: Jahrbuch des Archivs der deutschen Jugendbewegung, 1982–83, 14. Bd., S. 141–158, hier S. 158.

32 Der Film »Dritter deutscher Arbeiterjugendtag, Nürnberg 1923« ist Teil des Lehrfilms »Deutsche Jugendbewegung 1912–1933« und findet sich im Archiv der deutschen Jugendbewegung, Witzenhausen, unter der Signatur T 5 Nr. 20.

33 Zur Definition vgl. Pilarczyk: Bild (Anm. 18), S. 85. Da es sich um verbandsöffentliche Fotografie handelt, kann man i. S. Pilarczyks, S. 89–90, auch von institutionsöffentlicher Fotografie sprechen.

34 Zur Definition ebd., S. 82–83.

kaum einem solchen zuzuordnen wären. Diese Fotografien zeigen Gruppen unterwegs, auf dem Weg zum Arbeiterjugendtag, irgendwo am Rande des Arbeiterjugendtags in der Stadt, im Zelt. Aber auch inmitten von Veranstaltungen des Arbeiterjugendtags findet sich die Gruppe eines Ortes zusammen und fotografiert sich in der Menge auf der Festwiese oder innerhalb einer Kundgebung. Diese Form der Gruppenaufnahme scheint insgesamt das am meisten fotografierte Motiv seit dem ersten Jahrzehnt des 20. Jahrhunderts und bis ca. zum Ende der 1950er Jahre gewesen zu sein, eine Einschätzung, die durch den innerverbandlichen Diskurs über Fotografie gestützt wird.

Abb. 5: Reichsjugendtag in Frankfurt a. M. 1931, AAJB 2/284, SAJ.

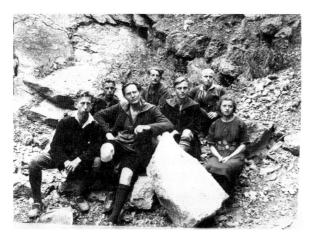

Abb. 6: SAJ-Dortmund, Fahrt zum Jugendtag nach Nürnberg 1923, AAJB 2/729.

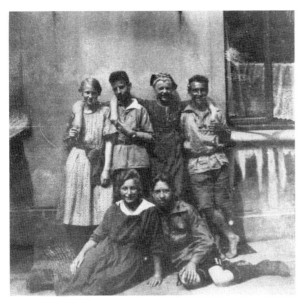

Abb. 7: SAJ-Wilhelmshaven auf dem Reichsjugendtag in Bielefeld 1921, Fotograf: mutmaßlich Stefan Appelius, AAJB 2/2086.

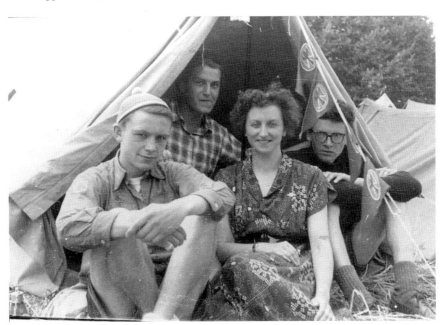

Abb. 8: SJD Jugendtag in Stuttgart 1947, Gruppe aus Frankfurt, Fotograf: Walter Faust, AAJB 4/81.

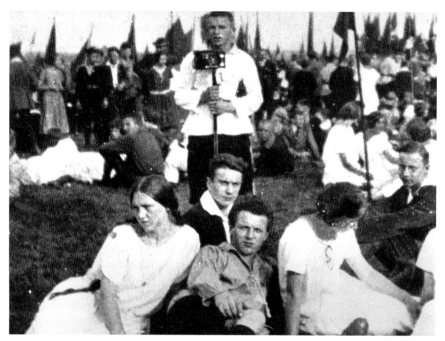

Abb. 9: SAJ-Bielefeld auf dem Arbeiterjugendtag in Hamburg 1925, AAJB 2/189.

Seit 1928 ergingen in den Verbandsmedien Aufrufe an die eigenen Mitglieder, nicht nur zu fotografieren, sondern diese Fotos als Teil eines verbandlichen Bildbesitzes zu verstehen und an den Hauptvorstand zu schicken. Dabei wurde ein ebenso kämpferisches wie verpflichtendes Vokabular benutzt. »Fotografen und Zeichner an die Front!«, ist der Titel eines dieser Aufrufe im »Führer«, der Zeitschrift für Funktionäre und Gruppenleiter innerhalb der SAJ, der die Praxis der privaten Bildzirkulation bemängelte: »Nur sollte man die Aufnahmen nicht als heiligsten Privatbesitz betrachten, an dem die sonstigen Menschen nicht einmal durch Beschauen Anteil haben dürfen. Im Gegenteil. Jede unserer fotografierenden Genossinnen und Genossen sollten von allen ihren guten Aufnahmen einen Abzug an den Hauptvorstand schicken.«[35]

Davon, was gute Aufnahmen seien, hatte die Verbandsleitung aber ganz eigene Vorstellungen. Die »Arbeiter-Jugend« schrieb 1930 einen Fotowettbewerb aus, für den Bilder, »die ein Stück Jugendleben im Heim, auf Fahrt und Rast, bei Spiel und Sport und aus unseren Zeltlagern darstellen« gesucht wurden. »Ausgeschlossen vom Wettbewerb« waren »Aufnahmen von gestellten Gruppen«.[36] Leider bestand die überwiegende Anzahl der eingeschickten Bilder aus eben-

35 Photographen und Zeichner an die Front!, in: Der Führer, 1928, 10. Jg., H. 11, S. 188.
36 Unser Fotowettbewerb, in: Arbeiter-Jugend, 1930, 22. Jg., H. 1, S. 2.

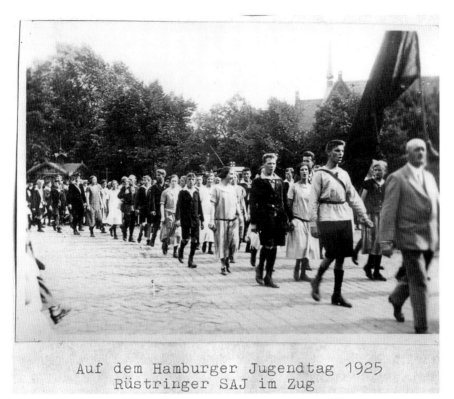

Auf dem Hamburger Jugendtag 1925
Rüstringer SAJ im Zug

Abb. 10: SAJ-Rüstringen/Wilhelmshaven im Zug auf dem Arbeiterjugendtag in Hamburg 1925, AAJB 2/277.

solchen Gruppenfotografien, von denen es in der »Arbeiter-Jugend« in Auswertung des Wettbewerbs zum Beispiel hieß: »Es wurden uns überwiegend sogenannte Erinnerungsbilder zugesandt. Die wandernde Gruppe wird in ihrer Gesamtheit in den unmöglichsten Stellungen vor Felswänden, Häusern, an Wasserfällen, auf umgestürzten Bäumen geknipst.«[37] Eine kleine Fotografieranleitung im »Führer« schrieb darüber: »Ich habe eben von Gruppenaufnahmen gesprochen – die meisten Gruppenphotographen sollten von Rechts wegen mit lebenslänglichem Tode bestraft werden. Da bauen sie ihre Leute auf wie Rekruten auf einem Kompagniebild, vordere Reihe liegend, zweite kniend, dritte stehend, genauso blödsinnig, wie man es vor fünfzig Jahren gemacht hat. Über diese Gesangsvereinsperspektive sollten wir doch endlich hinaus sein.«[38] Bis in die 1950er Jahre hinein gibt es mehrere solcher Verdikte über die Knipserfoto-

37 Erich Lindstaedt: Das Ergebnis unseres Fotowettbewerbes, in: ebd, S. 124f.
38 Karl Bergmann: Fotografieren falsch und richtig, in: Der Führer, 1933, 15. Jg., H. 3, S. 39–41, Zitat S. 40.

grafie, insbesondere mit Blick auf die gestellte Gruppenaufnahme.[39] Teils lassen
sich als Autoren Personen ausmachen, die sich in den Arbeiterfotografengilden
organisierten und hohe politisch-ästhetische Ansprüche an ihre Amateurfoto-
grafie stellten: »Die Sozialistische Arbeiterjugend steht im Kampf gegen die
kapitalistische Wirtschaft. In unserem Kampf nimmt das Bild eine besondere
Stellung ein. [...] Wir wollen alte morsche Zustände aus allen Orten hervor-
zerren; alte, längst von der Zeit überholte, aber noch nicht abgeschaffte Ver-
ordnungen der Lächerlichkeit preisgeben. Das Elend der Arbeiter, die Woh-
nungsnot und nicht zuletzt die Lage des jugendlichen Arbeiters wollen wir mit
unserem Foto festhalten und der Öffentlichkeit zeigen.«[40]

Offensichtlich wollte das die Mehrzahl der fotografierenden SAJ-Angehöri-
gen nicht. Sie knipsten weiter ihre Gruppe, obschon die Zeitschriften der SAJ ein
ästhetisches wie politisches Verdikt über diese Art der Fotografie gefällt hatten
und Tipps zum Bessermachen boten. Folgt man Pierre Bourdieu, so liegt die
Verweigerung der Knipser – wie jene privat, ohne ästhetische Ansprüche und
ohne viel Interesse an der Fotografie als solcher fotografierenden Amateure seit
Ende des 19. Jahrhunderts bezeichnet wurden –[41] in der sozialen Funktion,
welche die Fotografie für sie hatte. Diese sichert, bestätigt und erneuert die
Gewissheit über die Einheit der Gruppe[42] und von ihr wird ästhetisch nicht mehr
erwartet, als dass sie die Wiedererkennung der zugehörigen Personen ermög-
licht.[43] Das Gruppenfoto sei, so Bourdieu, die Reproduktion des inneren Bildes,
das aus Sicht ihrer Mitglieder ihre Einheit verkörpere.[44] Auch das häufige Motiv
der Gruppe bei der Fahrt, auf Wanderung oder bei Festen würde diesem Befund
entsprechen, handele es sich doch bei Freizeiten, Ferien, Urlauben um »hohe
Zeiten« für solche Gemeinschaften,[45] die in Bourdieus Untersuchungen zu den

39 Siehe z. B. auch Curt Biging, Fotografieren – nicht knipsen, in: Der Führer, 1929, 11. Jg., H. 9,
 S. 136 f.; und: Bilder verändern sich, in: Du und Ich, 1953, 2. Jg., H. 6, S. 15.

40 Achtung, Fotografen!, in: Der Führer, 1928, 10. Jg., H. 7, S. 128. Die zitierten Ausführungen
 sind die Wiedergabe eines Vortrags von Ludwig Crönlein bei der SAJ in Darmstadt. Crönlein
 versuchte damals SAJ-Fotografengruppen zu bilden.

41 Zum Begriff des Knipsers siehe Timm Starl: Knipser. Die Bildgeschichte der privaten Fo-
 tografie in Deutschland und Österreich von 1880 bis 1980, München 1995, S. 12–15.

42 Luc Boltanski, Pierre Bourdieu, Robert Castel: Eine illegitime Kunst. Die sozialen Ge-
 brauchsweisen der Fotografie, [zuerst erschienen Paris 1965] Hamburg 2014, S. 31–32.

43 Ebd., S. 34.

44 Ebd., S. 38.

45 Ebd., S. 46–47, Zitat S. 46. Methodische Kritik an Bourdieu, insb. dessen Interpretation der
 Urlaubsfotografie übt Starl: Knipser (Anm. 41), S. 142–147, insbes. S. 145. Die Kritik Starls
 ist nachvollziehbar, betrifft jedoch in der Hauptsache die Einseitigkeit der Argumentation
 Bourdieus. Mir scheinen Bourdieus Ansätze dadurch nicht insgesamt entwertet, zumal die
 Beobachtungen Bourdieus sich auch in anderen Zusammenhängen bewähren; vgl. Ulrike
 Pilarczyk: Fotografie als gemeinschaftsstiftendes Ritual. Bilder aus dem Kibbuz, in: Para-
 grana: Internationale Zeitschrift für historische Anthropologie, 2003, 12. Jg., H. 1/2,
 S. 621–640, hier 622.

Gebrauchsformen der Fotografie im ländlichen Frankreich zu Beginn der 1960er Jahre allerdings auf Familien bezogen wurden.

Diese grenzte sich nicht nur durch das fotografierte Motiv, sondern auch durch die Praxis des Zeigens der Bilder als distinkte Einheit ab. Es existierten gleichsam öffentliche Bilder, aufgenommen von professionellen Fotografen im Atelier, die zu besonderen gesellschaftlichen Anlässen gefertigt wurden und die man auch Fremden zeigte oder gut sichtbar exponierte; und es gab die Vielzahl der privaten Amateuraufnahmen, die eben nicht exponiert gezeigt wurden, sondern innerhalb der Familie. Damit markierte auch das Zeigen von Fotografien eine Differenz zwischen innen und außen, zwischen einem öffentlichen und einem Intimbereich der Familie.[46]

Die oben anlässlich des Fotowettbewerbs angerissene Kritik in den Zeitschriften der Arbeiterjugendbewegung an den statischen Gruppenfotos ist Teil eines breiteren gesellschaftlichen Diskurses, den professionelle und organisierte Amateurfotografen gegenüber der Fotografie der privaten »Knipser« führten.[47] Auch die Motive, die unmittelbare Bezugsgruppe vor dem Hintergrund irgendeines Reiseziels, sind ein gesamtgesellschaftliches Phänomen.[48] Deswegen können meines Erachtens die Befunde Bourdieus auch auf die Fotografien von Arbeiterjugendtagen übertragen werden, was hinsichtlich der Frage nach der Selbstständigkeit der Arbeiterjugendbewegung weitere Perspektiven eröffnet.

Der vermeintlich ästhetische Diskurs um das gute Bild erweist sich danach als Konflikt zwischen zwei unterschiedlichen sozialen Gebrauchsweisen der Fotografie. Die Verbandsleitung wollte offensichtlich das Mitgliedermagazin »Arbeiter-Jugend« modernisieren und dazu verstärkt das Mittel der Fotografie einsetzen. Wahrscheinlich erzeugten sowohl die politischen Umstände wie auch der Wandel in den deutschen, vor allem kommerziellen Medien mit dem zunehmenden Gebrauch von Fotografien einen gewissen Veränderungsdruck.[49]

46 Boltanski, Bourdieu, Castel: Kunst (Anm. 42), S. 41.

47 Vgl. Starl: Knipser (Anm. 41), S. 12–15. Der gleiche Befund auch für die kommunistische Arbeiter Illustrierte Zeitung, bei der diese zugeschickten Aufnahmen in der Rubrik »Aus der Arbeiterbewegung« als »Schreckenskammer« der Illustrierten landeten; vgl. dazu Wolfgang Hesse: Arbeiterfotografie als bildwissenschaftliches Ausstellungskonzept, in: ders. (Hg.): Das Auge des Arbeiters. Arbeiterfotografie und Kunst um 1930, Leipzig 2014, S. 19–32, hier S. 23.

48 Vgl. auch Marita Krauss: Kleine Welten. Alltagsfotografie – die Anschaulichkeit einer »privaten Praxis«, in: Gerhard Paul (Hg.): Visual History. Ein Studienbuch, Göttingen 2006, S. 57–75, hier S. 59.

49 Vgl. zum Einsatz von Bildern in der NS-Propaganda der Weimarer Zeit Gerhard Paul: Aufstand der Bilder. Die NS-Propaganda vor 1933, Bonn 1990. Die spezifische politische Verwendungsweise der Bilder korrespondiert mit der zunehmenden Verwendung von Pressebildern allgemein sowie der bedeutenden Rolle, die Illustrierte bereits in der Weimarer Republik einnahmen, was einen gewissen Nachahmungsdruck auf andere Zeitungen erzeugte; dazu Patrick Rössler: Zwischen »Neuem Sehen« und der bildpublizistischen Mas-

Um diesem nachzukommen, mussten die Bilder geeignet sein, etwas über die Bewegung auszusagen, ihr ein idealtypisches Gesicht zu geben. Dazu musste die Ästhetik der Bilder eine bestimmte Beschaffenheit haben, wer dort abgebildet war, war relativ gleichgültig. Die Meldungen aus anderen europäischen Organisationen der Arbeiterjugend unter der Überschrift »Unsere Internationale« waren z. B. 1932 durch das Foto eines SAJ-Spielmannszugs aus Ostsachsen illustriert, der nach der neuen Art, in Viererreihen formiert, marschierte. Das Bild zeigte Bewegung, die Unterschrift Mitgliederzuwachs, die Meldungen Fortschritt, Kampf und Widerstand.[50] In der »Arbeiter-Jugend« wurde dafür geworben, entsprechende Fotografien auch in das bildliche Gruppengedächtnis einfließen zu lassen. Der Artikel »Wandert und fotografiert dabei!« griff die lange bestehenden Mahnungen auf, Fahrten- und Gruppenbücher als Gedächtnis der Gruppe zu schreiben und diese durch Fotos zu ergänzen.[51] Er empfahl dafür lebendige Schnappschüsse, illustriert durch das aus Unterperspektive aufgenommene Foto von drei Angehörigen der SAJ, die ein Geschehen beim Arbeiterjugendtag in Frankfurt 1931 betrachteten. Die Bildunterschrift lautete: »Ist das interessant!«[52] Hier ging es nicht um das Gesehene, nicht um die Sehenden, sondern das Sehen, die Bewegung als Sensation. Entsprechend empfahl der Artikel, die Fotografien für die Ausgestaltung eines Schaukastens zu nutzen, also nach außen zu zeigen. Auch hier ging es also weniger um das Gedächtnis der Gruppen, sondern ebenfalls um Werbung.

Die Vielzahl der statischen Gruppenbilder hingegen legt nahe, dass es den Fotografen nicht auf die Ästhetik des Bildes und deren mobilisierende Funktion ankam, sondern auf ihren Erinnerungsgehalt, auf die Bekräftigung des »Es-ist-so-gewesen« durch die Fotografie,[53] und diese Bekräftigung bezog sich auf die eigene Gruppe. Diese stellt sich in den Bildern als Gemeinschaft dar, die erinnert werden will und soll. Zumeist sind diese aus der langweiligen Normalperspektive

senware. Der Aufstieg des Fotojournalismus in Uhu, Querschnitt und Berliner Illustrierte Zeitung, in: David Oels, Ute Schneider (Hg.): »Der ganze Verlag ist einfach eine Bonbonniere«. Ullstein in der ersten Hälfte des 20. Jahrhunderts, Berlin 2014, S. 287–319. Zur Allgegenwart der Fotografie vgl. zeitgenössisch Siegfried Kracauer: Die Photographie, in: ders.: Das Ornament der Masse. Essays, Frankfurt a. M. 1963 (zuerst veröffentlicht in der Frankfurter Zeitung v. 28.10.1927), S. 21–39, insbes. S. 33f. Zur Rückständigkeit der sozialdemokratischen Medien bei der Verwendung von Bilder vgl. Kurt Koszyk: Zwischen Kaiserreich und Diktatur. Die sozialdemokratische Presse von 1914 bis 1933, Heidelberg 1958, S. 171–173.

50 Aus unserer Internationale, in: Arbeiter-Jugend, 1932, 24. Jg., H. 8, S. 252.

51 Vgl. auch Alexander J. Schwitanski: Gruppenbücher als Quelle, in: Mitteilungen des Archivs der Arbeiterjugendbewegung, 2010, H. 2, S. 33–41.

52 Herbert Schneider, Wandert und fotografiert dabei!, in: Arbeiter-Jugend, 1932, 24. Jg., H. 8, S. 253.

53 Roland Barthes: Die helle Kammer. Bemerkung zur Photographie, 14. Aufl. Frankfurt a. M. 2012, S. 86–87.

heraus aufgenommen, der Aufbau der Gruppe in Reihe oder als loser Haufen lässt kein wirkliches Zentrum erkennen und behauptet so die Gleichrangigkeit ihrer Mitglieder. Manchmal bilden sie einen offenen Halbkreis, der auch noch die Fotografin oder den Fotografen einbezieht.[54]

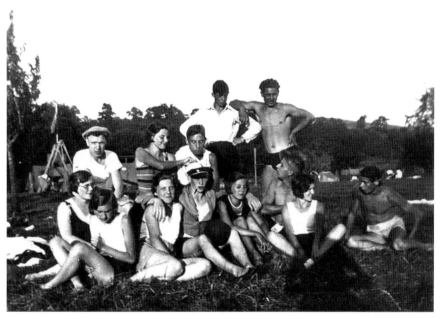

Abb. 11: SAJ aus Essen/Ost im Strandbad, ca. 1933, AAJB PH-B 49.

Im Grunde ist gerade der statische Aufbau des Bildes der Verweis auf den Bewegungscharakter, vergleicht man diese in der Serie langweiligen Allerweltsaufnahmen von Gruppen mit denen, die der schon zitierte, ambitionierte Amateurfotograf Ludwig Crönlein von einer Kindergruppe der sozialdemokratischen Kinderfreunde gemacht hatte.[55] Crönleins Bilder sind sorgfältig

54 Tatsächlich sind nicht alle Gruppenfotos gleich, sie verändern sich mit der Zeit. Erste Beobachtungen hat dazu bereits Gröschel: »Strahlenfalle« (Anm. 27), S. 17–19, angestellt. Insofern ist fraglich, ob die hier zitierten Kritiken alle Formen des Gruppenbildes meinen. Auch hier wären weitere Untersuchungen nötig, die die Gruppenbilder nach der Form der Personenaufstellung, nach anderen äußerlichen Merkmalen der Person wie Kleidung, Accessoires etc. und dann zeitlich clustern. Weitere Beispiele lassen auch online über die Datenbank des AAJB recherchieren.

55 So wie über den sozialdemokratischen Arbeiter-Lichtbild-Bund und die dort zusammengeschlossenen Arbeiter-Fotogilden wenig bekannt ist, fehlt es auch an biografischen Informationen zu den dort organisierten Amateurfotografen. Eine biografische Skizze zu Crönlein bietet ein Sonderdruck der Arbeiterwohlfahrt Offenbach am Main zu einem Erinnerungstreffen an Ludwig Crönlein und seine Frau 2002. Zum Arbeiter-Lichtbild-Bund siehe die unveröffentlichte Magisterarbeit von Josef Kaiser: Der »Arbeiter-Lichtbild-Bund«

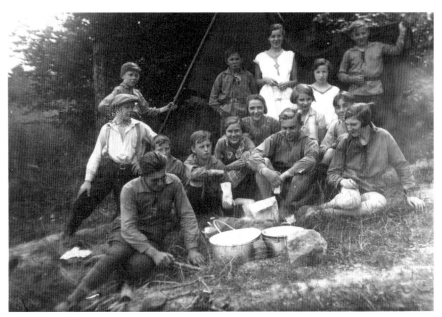

Abb. 12: SAJ-Gruppe im Garten des »Victor Adler Heimes« in Springe am Deister bei der Einweihungsfeier 1929, AAJB 2/226.

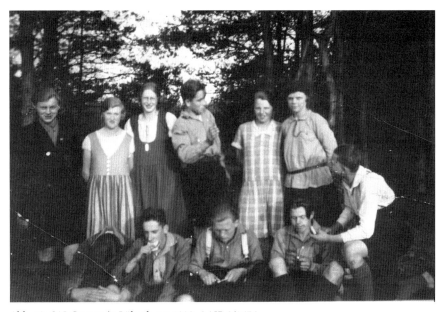

Abb. 13: SAJ-Gruppe in Lübeck um 1930, AAJB 2/1676.

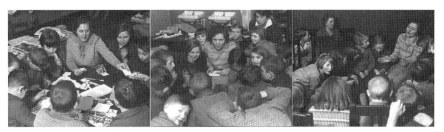

Abb. 14: Drei Bilder einer Gruppe der Kinderfreunde, mutmaßlich aus Offenbach, vor 1933, Fotograf: Ludwig Crönlein, AAJB, unverzeichnet.

komponiert, aus einer Oberperspektive aufgenommen und zeigen stets die Kindergruppe um eine erwachsene Frau herum gruppiert. Die Kinder sind dieser Frau nah, es gibt – entsprechend der Programmatik – kein offensichtliches Hierarchiegefälle zwischen Erwachsenen und Kindern, trotzdem ist die erwachsene Frau die Zentralperson, sie ist stets die aktive, die Kinder werden von ihr beschäftigt und angeleitet.[56] Diese Fotos drücken den Charakter der Kinderfreundebewegung aus, die einzelnen Kinder stehen jedoch nicht im Mittelpunkt des Bildes; der auktoriale Fotograf, der außerhalb der Gruppe steht, zeigt diese als geschlossenen Kreis und damit die Rücken vieler der Kinder. So entsteht das Bild einer geschlossenen, anonymen Gruppe, die durch ihren programmatischen Charakter identifiziert ist – Spaß, angeleitet durch Erwachsene, die sich als Helfer bemühen, die Kinder gemäß ihres eigenen Wesens zu erziehen.

Demgegenüber verweisen die Gruppenbilder aus der SAJ ganz überwiegend nur auf eines: auf die Gruppe, die repräsentiert ist durch ihre Mitglieder, und die sich durch ihre Fotografien ein bildliches Gedächtnis gibt, das sich der Bildprogrammatik des Verbandes widersetzt und entzieht. Die Gruppe erweist sich auch darin als eine selbstständige Einheit, die zwar an den Arbeiterjugendtagen teilnimmt, jedoch sind diese als außergewöhnliche Ereignisse wieder »hohe Zeiten« der Selbstvergewisserung als Gemeinschaft,[57] die an die Stelle der Familie in Bourdieus Untersuchung tritt.[58]

(ALB). Ein Beitrag zur Geschichte und Programmatik der Arbeiterfotografiebewegung in der Weimarer Republik, Universität Mannheim 1990.

56 AAJB, die Fotos sind unverzeichnet. Abgedruckt sind sie in den Mitteilungen des Archivs der Arbeiterjugendbewegung, 2010, H. 2, S. 30.

57 Zur Bedeutung von Großereignissen für das Erleben der Gruppen vgl. die Berichte in Gruppenbüchern, z. B. AAJB, SJD-HB 22/1, Eintrag v. 21.12.1957, oder KF-L 22/1.

58 Dies bedeutet zunächst nur, dass die Gruppe hier innerhalb des Fotosamples eine der Familie vergleichbare Funktion einnimmt. Ob sie auch faktisch, zumindest zeitweilig, die Familie in den Fotografien ersetzt hat, ist damit nicht behauptet. Dies wäre aber eine interessante Fragestellung, deren Antwort viel über die Bedeutung der Gruppe für die Biografien ihrer Angehörigen aussagen würde. Dazu müsste aber das gesamte fotografische Schaffen aus dem

Wenn Jugendbewegung sich in der Gruppe und auf Fahrt »verwirklichte« und die Fotos der bürgerlichen Jugendbewegung eben diese Gruppen auf der Wanderung, in der Unterkunft etc. festhalten,[59] ist nicht recht einzusehen, warum die Fotografie aus der Arbeiterjugendbewegung »ganz andere Qualitäten«[60] gehabt haben soll als diejenige aus der bürgerlichen Jugendbewegung. Ganz ähnlich scheint auch die Fotografie aus der jüdischen Jugendbewegung der Zwischenkriegszeit beschaffen gewesen zu sein: Selbst die Debatten um die Fotografie gleichen denen der Arbeiterjugendbewegung.[61] Genaueres könnten allerdings nur vergleichende, methodisch kontrollierte, seriell-ikonografische Untersuchungen zeigen, die nach Unterschieden in den Bildmotiven und Kompositionen fragen, zum Beispiel dem Vorkommen Erwachsener und ihrer Rolle im Bild. Auch bleibt nicht abzustreiten, dass die Gruppe innerhalb der Organisationen der Arbeiterjugendbewegung unter besonderen Vorzeichen agierte. Inwieweit zum Beispiel die Friktionen anhand politischer Scheidelinien durch Verbandsausschlüsse in die Gruppen eingriffen und deren Leben beeinflussten, müsste in einem Abgleich mit anderen Quellentypen noch einmal genauer untersucht werden.

Lebenszyklus der Bildproduzenten untersucht werden, was wiederum archivfachliche Fragen aufwirft: Das AAJB sammelt z. B. Fotografien, deren Motive Bezug zur Arbeiterjugendbewegung haben. Damit bleiben all jene Fotografien aus der Sammlung ausgeschlossen, die eine Person sonst noch in ihrem Leben geschossen hat. Fraglich ist, ob nicht in Einzelfällen oder nach einem bestimmten Auswahlschlüssel das gesamte fotografische Schaffen mit den Bildern aus der Arbeiterjugendbewegung übernommen werden müsste. Dies wäre freilich mit einem bedeutenden Ressourcenaufwand verbunden.

59 Mogge: Bilddokumente (Anm. 31), S. 151.
60 Ebd., S. 141.
61 Ulrike Pilarczyk, Ulrike Mietzner: Gemeinschaft in Bildern. Jüdische Jugendbewegung und zionistische Erziehungspraxis in Deutschland und Palästina/Israel, Göttingen 2009, S. 60.

Ralf Stremmel

Mythen schmieden? Fotografien von Jugend in der Montanindustrie, 1949–1973

Nicht allein Kohle und Stahl produzierte die Montanindustrie, sondern auch Fotografien. Bereits Mitte des 19. Jahrhunderts griff sie auf das junge, faszinierende Medium zurück. Die Firma Krupp in Essen gründete 1861 sogar eine eigene Abteilung für Werksfotografie.[1] Fortan dienten Fotografien zur Öffentlichkeitsarbeit und zur Dokumentation, unterstützten die wissenschaftliche Forschung im Unternehmen und förderten die Integration der Mitarbeiter. Selbstverständlich bildeten auch Industriefotografien die historische Realität nicht objektiv ab. Sie konstruierten eine zweite Wirklichkeit, schon allein weil die Aufnahmetechnik an physikalische Grenzen stieß, aber insbesondere weil die Fotografen oder ihre Auftraggeber spezifische Intentionen verfolgten.[2] Wirkungsmächtige Schlüsselbilder gruben sich gleichwohl ins Bewusstsein der Menschen ein.[3]

Andere Unternehmen eiferten Krupp bald nach, so dass im Ruhrgebiet eine quantitativ wie qualitativ äußerst reiche Bildüberlieferung entstand. Punktuell

1 S. Klaus Tenfelde (Hg.): Bilder von Krupp. Fotografie und Geschichte im Industriezeitalter, 2. Aufl., München 2000; Alfried Krupp von Bohlen und Halbach-Stiftung (Hg.): Krupp. Fotografien aus zwei Jahrhunderten, Berlin/München 2011. Die Industriefotografie ist noch immer höchst unzulänglich erforscht; in einschlägigen Standardwerken zur Geschichte der Fotografie spielt sie kaum eine Rolle, s. Willfried Baatz: Geschichte der Fotografie. Ein Schnellkurs, Köln 2008; Therese Mulligan, David Wooters (Hg.): Geschichte der Photographie. Von 1839 bis heute, Köln 2010; Wolfgang Kemp: Geschichte der Fotografie. Von Daguerre bis Gursky, München 2011. Grundlegend immer noch Reinhard Matz: Industriefotografie. Aus Firmenarchiven des Ruhrgebiets, Essen 1987. Außerdem: Industriezeit. Fotografien 1845–2010, Tübingen/Berlin 2011.
2 Zur Quellenkritik s. etwa Christine Brocks: Bildquellen der Neuzeit, Paderborn 2012, S. 85–104; Michael Sauer: Fotografie als historische Quelle, in: Geschichte in Wissenschaft und Unterricht, 2002, 53. Jg., S. 570–593, S. 586–587 speziell zur Industriefotografie; Jens Jäger: Photographie: Bilder der Neuzeit. Einführung in die Historische Bildforschung, Tübingen 2000, S. 96–103 speziell zur Industriefotografie (Neuauflage unter dem Titel Fotografie und Geschichte, Frankfurt a. M. 2009, dort S. 113–120).
3 S. exemplarisch Jürgen Hannig: Die »letzte Schicht des Hammers Fritz«. Die Deutungen von Fotografien zur Industriegeschichte, in: Gerhard Paul (Hg.): Das Jahrhundert der Bilder, Bd. 1: 1900 bis 1949, Bonn 2009, S. 116–123.

spielten Jugend und Jugendlichkeit dabei von jeher eine gewisse Rolle. Foto-
grafien illustrierten, welche Aufgaben die jungen Arbeiter und Angestellten
wahrnahmen und wie sie sich in den »Verband« des Unternehmens einglie-
derten. Doch erst in der zweiten Hälfte des 20. Jahrhunderts nahmen die
Werksfotografen die Jugendlichen in den Betrieben konsequenter in den Blick.
Die Bildproduktion schwoll stark an. Aus der Zeit zwischen 1949 und 1973 sind
allein im Historischen Archiv Krupp aus den Konzernen Fried. Krupp und
Bochumer Verein für Gussstahlfabrikation mindestens 10.000 Aufnahmen
überliefert, auf denen Jugendliche bzw. junge Erwachsene zu sehen sind. Der
vorliegende Beitrag beruht auf diesem Sample und wertet darüber hinaus
Werkszeitschriften mehrerer Montankonzerne systematisch aus: Krupp ein-
schließlich des Hüttenwerks Rheinhausen, Bochumer Verein, Hoesch und
Thyssen.[4] Die Auflagen dieser Blätter gingen in die Hunderttausende, weil sie
kostenlos an Mitarbeiter und Pensionäre verteilt wurden. Ein Massenmedium
also.

 Bislang ist der Bildfundus aus der bundesrepublikanischen Montanindustrie
kaum systematisch[5] und mit dem Fokus auf »Jugend« noch nie erforscht worden,
so dass der vorliegende Text nur einen ersten Zugang eröffnen kann, in man-
chem sicherlich auch impressionistisch bleiben und auf eine werkimmanente
Analyse vertrauen muss, weil Kontextinformationen häufig fehlen. So weiß man
fast nichts über die Biographien und Zielsetzungen der von den Firmen ange-

4 Herangezogen wurden folgende Werkszeitschriften: »Unsere ATH« (1955–1973); »Werk und
 Wir« (1953–1973); »Mitteilungsblatt der Hüttenwerk Rheinhausen AG« (1949–1953); »Unser
 Profil. Werkzeitschrift der Hüttenwerk Rheinhausen AG« (1953–1960); »Unser Profil.
 Werkzeitschrift der Hütten- und Bergwerke Rheinhausen AG, Hüttenwerk Rheinhausen«
 (1960–1965); »Hüttenzeitung« (1952–1965); »Hütte und Schacht« (1966–1969); »Krupp-
 Stahl« (1970–1973); »Kruppsche Mitteilungen« (1952–1955); »Krupp Mitteilungen«
 (1955–1973). Die Geschichte der Werkszeitschriften der Montanindustrie in der Bundesre-
 publik ist ein Forschungsdesiderat. Ältere Studien: Elsbeth Siegeler: Die Werkszeitschriften
 der westdeutschen Eisen schaffenden Industrie, Diss., München 1956. Anne Winkelmann. Die
 bergmännische Werkzeitschrift von 1945 bis zur Gegenwart, Diss., Berlin (West) 1964. Kurz
 zu einem Fallbeispiel Karl-Peter Ellerbrock: Zur Geschichte der Hoesch-Werkzeitschriften,
 in: ders., Gisela Framke, Alfred Heese (Hg.): Stahlzeit in Dortmund. Begleitbuch zur Dau-
 erausstellung des Hoesch-Museums […], Münster 2005, S. 169–173.
5 Ansätze beispielsweise in Manuela Fellner-Feldhaus, Ute Kleinmann, Ralf Stremmel: Wirt-
 schaft! Wunder! Krupp in der Fotografie 1949–1967, Essen 2014. Manfred Rasch, Robert
 Laube (Hg.): Licht über Hamborn. Der Magnum-Fotograf Herbert List und die August
 Thyssen-Hütte im Wiederaufbau, Essen 2014. Michael Farrenkopf: Mythos Kohle. Der
 Ruhrbergbau in historischen Fotografien aus dem Bergbau-Archiv Bochum, Münster 2009.
 Karl-Peter Ellerbrock: Zum Verhältnis von Unternehmenskultur und Werksfotografie – am
 Beispiel des Dortmunder Stahlkonzerns Hoesch in den 1950er und 1960er Jahren, in: West-
 fälische Forschungen 2008, 58. Jg., S. 335–348. Sigrid Schneider (Hg.): Schwarzweiss und
 Farbe. Das Ruhrgebiet in der Fotografie, Bottrop 2000.

stellten Fotografen,[6] man weiß wenig über die Aufnahmebedingungen und -situationen, über potenzielle Vorgaben oder über Motive und Verfahren der Bildauswahl für eine Veröffentlichung.

Die Ergebnisse dieses Aufsatzes beruhen zudem auf einer eingeschränkten Perspektive des Autors, auf Vor-Urteilen und subjektiver Auswahl. Unter anderem Blickwinkel, z. B. einem soziologischen, kunsthistorischen oder fototechnischen, würden andere Resultate erzielt werden. Hier sollen nun Antworten auf folgende Fragen gesucht werden: Wie wurde »Jugend« konstruiert? Welche Sujets und welche Bildaussagen dominierten? Lassen sich in der Bildsprache der Werksfotografen Muster und Stereotype entdecken? Welche Funktionen erfüllten die Fotografien für die Montankonzerne und die Adressaten? Gibt es Unterschiede zwischen den einzelnen Unternehmen und Veränderungen im Laufe der Zeit? Der Untersuchungszeitraum umfasst das erste Vierteljahrhundert der Bundesrepublik, von ihrer Gründung bis zu den Strukturbrüchen in den frühen 1970er Jahren.

Jugendliche in der Montanindustrie

»Jugend heißt Zukunft«, titelte das Mitteilungsblatt der Hüttenwerke Rheinhausen im Frühjahr 1953.[7] Für den Wiederaufbau waren qualifizierte Beschäftigte essenziell. Weil im Zweiten Weltkrieg zahlreiche Facharbeiter und Angestellte gefallen waren, rückten nun junge und sehr junge Männer und Frauen nach. Sie mussten die Lücken füllen und rasch eingearbeitet werden. Mit der anziehenden Konjunktur entbrannte Mitte der 1950er Jahre unter den Firmen ein Konkurrenzkampf um qualifizierten Nachwuchs. Die Entlassung aus der Schule und das Aufnehmen einer Erwerbsarbeit fielen meist noch zusammen und markierten das Ende der Kindheit. Die Lehre war eine wichtige Statuspassage,[8] eine scharfe Zäsur in der Biographie, denn mit ihr waren die Abnabelung vom Elternhaus verbunden, eine neue Strukturierung des Tagesablaufs, größere materielle Möglichkeiten und neue soziale Erfahrungen.

»Jugend« war in der Montanindustrie des Ruhrgebiets ein Massenphänomen. In dem hier behandelten Zeitraum dürften dort insgesamt mehr als eine Viertel

6 Die meisten sind in Vergessenheit geraten. Eine Ausnahme stellt der 1927 geborene Hans Rudolf Uthoff dar, der als Autodidakt von 1957 bis 1967 für die »Hüttenzeitung« des Bochumer Vereins fotografierte und sich als Bildjournalist verstand, siehe Hans Rudolf Uthoff: Tief im Westen. Das Ruhrgebiet 1950 bis 1969 im Bild, Essen 2010; ders.: Als der Pott wieder kochte. Wirtschaftswunder im Ruhrgebiet 1950–1969, Essen 2015.

7 Mitteilungsblatt der Hüttenwerk Rheinhausen AG, März/April 1953, H. 3/4, S. 17.

8 Siehe Christina Benninghaus: Die Jugendlichen, in: Ute Frevert, Heinz-Gerhard Haupt (Hg.): Der Mensch des 20. Jahrhunderts, Frankfurt a. M. u. a. 1999, S. 230–253, hier S. 234.

Million Jugendliche gearbeitet haben. Zur Präzisierung seien einige Zahlen für die Firma Krupp genannt, wobei Relationen und Größenordnungen auf andere Montanunternehmen übertragbar sein dürften. Zu Beginn des Jahres 1959 beschäftigten die Betriebe und Abteilungen des Krupp-Konzerns allein am Stammsitz in Essen 1.572 Jugendliche unter 18 Jahren. Das entsprach ca. sieben Prozent der Belegschaft. Fast drei Viertel dieser Jugendlichen waren Auszubildende.[9] Gewerbliche Lehrlinge hatten meist eine Volksschul-Vorbildung, während kaufmännische Lehrlinge zu etwa drei Vierteln schulisch höher qualifiziert waren, durch Mittlere Reife oder Handelsschule.[10] Bezogen auf den gesamten Krupp-Konzern machten weibliche Lehrlinge lediglich zwölf Prozent aller Auszubildenden aus; im kaufmännischen Bereich allerdings 39 Prozent. Etwa zwei Drittel der Lehrlinge wurden als Arbeiter ausgebildet, ein Drittel als Angestellte.

Lehrlinge und Beschäftigte des Krupp-Konzerns am 31.12.1960[11]

Beschäftigte insgesamt	110.738
davon Lehrlinge	4.602 (= 4,2 %)
Lehrlinge unter den Angestellten	1.401 (= 5,5 %)
Lehrlinge unter den Arbeitern	3.201 (= 3,8 %)
weiblicher Anteil unter den Lehrlingen	12,1 %
weiblicher Anteil unter Arbeiter-Lehrlingen	0,3 %
weiblicher Anteil unter Angestellten-Lehrlingen	39,0 %

Bildproduzenten und -adressaten

Wie visualisierten die Unternehmen die vielen jungen Beschäftigten? Zu unterstreichen ist, dass es in dieser kleinen Studie ganz überwiegend um Fremdverortung geht, um den Blick von außen auf Jugendliche, allenfalls in Ausnahmefällen um deren eigene Sicht, um deren Selbstverortung.[12] Nur gelegentlich

9 Zahlen und Berechnungen nach Historisches Archiv Krupp (im Folgenden: HAK), WA 168/194.

10 Von den 1.158 technisch-gewerblichen Lehrlingen des Hüttenwerks Rheinhausen zwischen 1950 und 1961 besaßen 90 % einen Volksschulabschluss; von den 274 kaufmännischen Lehrlingen nur 23,36 % (Volksschule mit einem Jahr Privathandelsschule 5,84 %, zweijährige Handelsschule 28,1 %, Höhere Handelsschule 11,31 %, Mittlere Reife 23,72 %, Abitur 7,67 %). Unter den 273 kaufmännischen Anlernlingen betrug der Anteil der Volksschüler 35,16 %. Alle Angaben nach: Ausbildung bei der Hütten- und Bergwerke Rheinhausen AG, Hüttenwerk Rheinhausen, o. O. [1961], S. 62: HAK: S 2, FAH 6.8/3.

11 Zahlen und Berechnungen nach HAK, WA 168/194.

12 Diese eigene Sicht lässt sich aber über zeitgenössische Bildbände teilweise erschließen, siehe

druckten die Werkszeitschriften Bildberichte von jungen Mitarbeitern ab, in denen diese selbst ihre Freizeitaktivitäten vorstellten oder über sportliche Erfolge erzählten (s. Abb. 11).[13] Der »Fremde«, der die Jugendlichen in der Montanindustrie üblicherweise ablichtete und verortete, war als Werksfotograf oder Bildjournalist in erster Linie Repräsentant und Beauftragter des Arbeitgebers, von diesem bezahlt und legitimiert. In unregelmäßigen Abständen holten die Unternehmen externe freie Fotografen ins Werk, regelrechte Fotokünstler wie Herbert List oder renommierte Bildreporter wie Hilmar Pabel oder Erich Lessing.[14] Auch ihr Blick fiel auf Jugendliche, und wenngleich die ästhetischen Mittel gekonnter eingesetzt wurden, unterschied er sich nur graduell von jenem der Werksfotografen.

Die technische Qualität der aufgenommenen Bilder bewies durchgehend einen recht hohen Standard. Werksfotografen arbeiteten professionell und im Rahmen ihres Auftrags auch kreativ, meist so, wie sie es in ihrer handwerklichen Ausbildung gelernt hatten. Auf künstlerische Experimente verzichteten sie; die Bildkomposition blieb überwiegend konventionell. Der ästhetische und formale Rang der Aufnahmen freier Fotografen ist gemeinhin sichtbar höher. Herbert List beispielsweise wählte überraschende Ausschnitte und spielte mit Schärfe und Lichtkontrasten, brachte seine Bilder zum Sprechen und schoss lebendige Fotografien (s. Abb. 1, 2 und 5). Seine Aufnahmen und jene anderer Bildjournalisten sind auf den ersten Blick erkennbar konstruiert – im Unterschied zu den scheinbar so naturalistischen Bildern der Werksfotografen. Und unterschwellig transportieren sie zum Teil andere Aussagen: Während die Werksfotografen den Beschäftigten, auch den jugendlichen, als Herrscher über Maschine und Technik zeigen, verschwindet er bei List hinter der Technik.

Für die Werksfotografen stand ihr Auftrag im Vordergrund: Sie wollten Ereignisse dokumentieren und am Image der Unternehmen malen. Geeignete Bilder wurden über Druckschriften und Presse in die Öffentlichkeitsarbeit der Firmen eingespeist. Sie fanden sich wieder in Werkszeitschriften oder in Broschüren, z. B. zum Lehrlingswesen. Solche Publikationen richteten sich an eine breite Zielgruppe und speziell an Schüler und deren Eltern, die man über Aus-

z. B. Klaus Franken (Hg.): Jugend in Beruf und Freizeit. Ein dokumentarischer Bildband, Recklinghausen 1959. Der Band präsentierte Aufnahmen junger Fotografen im Alter von 15 bis 25 Jahren, die beim Wettbewerb »Jugend photographiert« im Rahmen der Photokina einen Preis gewonnen hatten. Zum Selbstausdruck in den Fotografien Jugendlicher siehe auch die Interpretation bei Ulrike Pilarczyk, Ulrike Mietzner: Das reflektierte Bild. Die seriell-ikonografische Fotoanalyse in den Erziehungs- und Sozialwissenschaften, Bad Heilbrunn 2005, S. 215–245.

13 Z. B. Kruppianer – Rettungsschwimmer, in: Krupp Mitteilungen, H. 6, Sept. 1959, S. 224. Auf Europas Straßen nach Marokko, in: Unsere ATH, 1960, H. 12, S. 32–33. Mit dem Faltboot über die Alpen, in: Werk und Wir, 1965, H. 11, S. 127.

14 Zu diesen Fotografen s. Anm. 5.

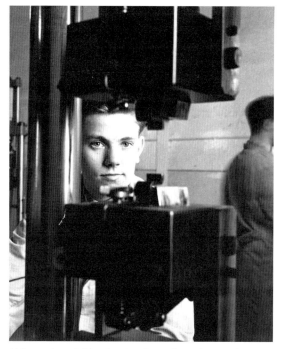

Abb. 1: Auszubildender in der Lehrwerkstatt der August Thyssen-Hütte AG, Duisburg, Sept. 1956, s/w, Fotograf: Herbert List, thyssenkrupp Konzernarchiv, Duisburg: List 226, Abdruck in: Unsere ATH, 1957, H. 3, S. 12.

bildungsmöglichkeiten informieren wollte.[15] Fotografien von Jugendlichen wurden darüber hinaus öfter als Pressebilder weitergegeben, so im Zusammenhang mit dem 150-jährigen Firmenjubiläum von Krupp 1961.[16] Kurz: Die Aufnahmen dienten sowohl der internen als auch der externen Kommunikation der Firmen. Nach außen erhofften diese sich einen positiven Eindruck, nach innen eine integrierende Wirkung.

Die Werkspresse griff das Thema Jugend kontinuierlich auf, obwohl es auf der anderen Seite nie einen außergewöhnlich hohen Stellenwert besaß und die Leser Berichte über Aus- und Weiterbildung nicht für die wichtigsten hielten.[17] Pro

<hr />

15 Beispielsweise: Hüttenwerk Rheinhausen Aktiengesellschaft, Ausbildungswesen, Essen 1956: HAK, S 2, FAH 6.8/2 (auf 40 Seiten finden sich insgesamt 61 Schwarz-Weiß-Fotografien). Ausbildung bei der Hütten- und Bergwerke Rheinhausen AG, Hüttenwerk Rheinhausen, o. O. [1961]: HAK, S 2, FAH 6.8/3 (auf 62 Seiten finden sich insgesamt 21 Schwarz-Weiß-Fotografien).

16 Mappe mit Pressebildern, darunter auch Lehrlinge: HAK, WA 16 v 67.

17 S. Raymund Krisam, Wigand Siebel: Werkzeitschrift und Leser. Untersuchung über »Werk und Wir«, Dortmund 1966, S. 41 und 48. Artikel über das technische Betriebsgeschehen standen in der Prioritätenskala der Leser ganz oben.

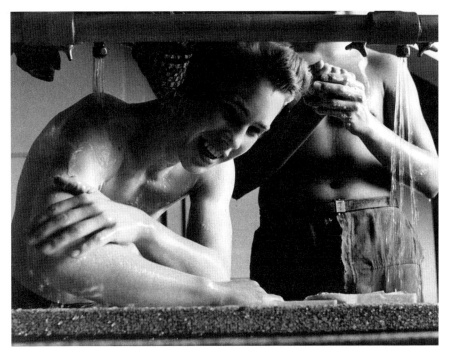

Abb. 2: Auszubildende in den Waschräumen der Lehrwerkstatt der August Thyssen-Hütte AG in Duisburg, Sept. 1956, s/w, Fotograf: Herbert List, thyssenkrupp Konzernarchiv, Duisburg: List 222, Abdruck in: Unsere ATH, 1957, H. 3, S. 12.

Jahrgang einer Zeitschrift waren – grob gerechnet – vier Bildberichte zu erwarten. Die Anzahl schwankte zwar im Lauf der Jahre, aber korrelierte kaum mit konjunkturellen Entwicklungen und war auch unabhängig davon, wie nah das Blatt den Organen der Mitbestimmung, sprich dem Betriebsrat, stand.[18] Offenbar hatte das Thema gleichermaßen für Arbeitgeber wie für Arbeitnehmer Relevanz.

Die Werkszeitschriften unterschieden sich in Erscheinungsweise, Umfang, Papierqualität und Format signifikant. Alle unterlagen einem ständigen Wandel. Hoesch, das im Übrigen häufig auf örtliche freie Fotografen zurückgriff, reproduzierte schon seit 1953 vereinzelt Farbfotos, Krupp im gesamten Untersuchungszeitraum überhaupt nicht. Auch in anderer Hinsicht war Krupp zurückhaltender und konservativer: So ließ die Firma kaum je Einzelporträts von Jugendlichen anfertigen und griff erst Anfang der 1960er Jahre das Format der Bildreportage auf, begleitete also einen Jugendlichen während eines Arbeits-

18 Der Einfluss des Betriebsrates auf die Hoesch-Zeitschrift »Werk und Wir« war stets hoch, während z. B. die »Krupp Mitteilungen« eher von der Unternehmensleitung geprägt waren.

Durchschnittliche Anzahl der Bildberichte über Jugendliche pro Jahrgang einer Werkszeitschrift

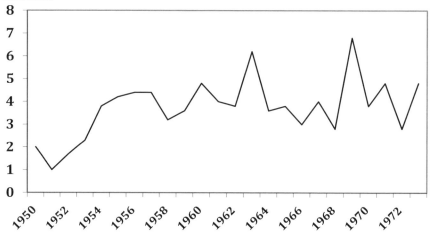

tages.[19] Auf der anderen Seite öffneten die Krupp-Mitteilungen den Jugendlichen
im Betrieb über viele Jahre eine Rubrik, in der sie sich durch eigene Beiträge und
Leserzuschriften artikulieren konnten.

Der Bochumer Verein griff den Reportagestil bereits zehn Jahre früher als
Krupp auf (s. Abb. 14),[20] setzte ohnehin schon mit dem ersten Heft seiner
Werkszeitschrift 1952 nachdrücklich auf großformatige Bilder und brachte
häufig Einzelporträts (s. Abb. 17). Seine Bildsprache war wohl die innovativste,
weil sie den Menschen stark ins Zentrum rückte und ihn ästhetisierte. Während
das Hüttenwerk Rheinhausen relativ wenig über die Ausbildung der Lehrlinge
verriet und den Akzent eher auf deren Freizeiten und Fahrten legte, berichtete
die August Thyssen-Hütte zumindest bis zum Beginn der 1970er Jahre ganz
regelmäßig und ausführlich über alle Jugendthemen, sowohl über die Etappen
der Ausbildung als auch über Aktivitäten der Jugendlichen außerhalb des
Werkes (Sport, Reisen, Soziales). Einzelporträts veröffentlichte sie außer den
Aufnahmen von Herbert List nur selten. »Unsere ATH« druckte im Vergleich zu
den anderen Blättern die meisten Berichte über Jugend, wohl auch weil die
Zeitschrift in aller Regel deutlich kürzere Artikel publizierte.

19 Start ins Berufsleben, in: Krupp Mitteilungen, Juni 1963, H. 4, S. 132–133. Meine Herren, das
ist der Erwin!, in: Krupp Mitteilungen, Juni 1964, H. 4, S. 134.
20 Zwei junge BV-Arbeiter wohnen auf Zimmer 54, in: Hüttenzeitung, Juni 1954, H. 9, S. 10–14.

Durchschnittliche Anzahl der Bildberichte über Jugendliche in einzelnen Werkszeitschriften (pro Jahrgang)

»Unser Profil« (Hüttenwerk Rheinhausen)	2,41
»Krupp Mitteilungen«	3,05
»Hütte und Schacht« (Krupp Stahl)	3,13
»Hüttenzeitung« (Bochumer Verein)	3,36
»Werk und Wir« (Hoesch)	4,00
»Unsere ATH« (Thyssen)	6,74

Dass die Fotografien oft nur in bearbeiteter Form abgedruckt wurden (häufig beschnitten, in Einzelfällen massiv retuschiert, s. Abb. 12), verdichtete die Gesamtaussage der Bilder.

Ikonographie: Die Bildthemen

Fast nur Lehrlinge rückten ins Bild der Fotografen. Nicht »der« Jugendliche im Betrieb interessierte die Unternehmensspitze, die Redakteure der Firmenzeitschriften und die Werksfotografen, sondern nahezu ausschließlich der oder die Auszubildende, das heißt der Fachnachwuchs. Diese Einschränkung verweist bereits auf einen utilitaristischen Charakter der Fotografien als Kommunikationsmittel im Wettbewerb um Lehrlinge und Zukunftsfähigkeit.

Die Aufnahmen der Werksfotografen waren fast immer ereignis- oder personenbezogen. Sie benötigten einen konkreten Anlass, und es ging für gewöhnlich nicht um ein abstraktes Philosophieren über die Jugend und ihr Lebensgefühl. Solch allgemeine Reflexionen finden sich zwar in den Firmenzeitschriften sporadisch,[21] wurden aber nicht bebildert. Eine Ausnahme stellten einige wenige Fotografien dar, die für Cover oder Rückumschlag von »Hüttenzeitung« und »Werk und Wir« gedacht waren und sich vom betrieblichen Kontext lösten (s. Abb. 3).

Quantitativ dominierten Fotografien von Jugendlichen an den einzelnen Stationen der Ausbildung, sei sie praktisch an der Werkbank oder theoretisch in der Schulklasse. Regelmäßig berichteten die Werkszeitschriften im Bild über Begrüßung und Einführung der Lehrlinge, Prüfungen, Freisprechungen und Abschlussfeiern. Die Variationsbreite dieser Bilder blieb gering und reduzierte sich auf drei Typen: Einzelporträts, meist mit einem Werkstück oder Werkzeug (s. Abb. 4 bis 7 und 22), Gruppenaufnahmen der Jugendlichen (s. Abb. 8, 16 und

21 Beispielsweise Friedrich Engelbrecht: So urteilt Jahrgang 1938, in: Hüttenzeitung, Dez. 1952, H. 3, S. 8.

Abb. 3: Junge Frau auf Motorroller, 1954, s/w, Werksfotograf Bochumer Verein, Historisches Archiv Krupp, F 48, 255.

24), Gruppenaufnahmen mit dem Ausbilder oder einem Repräsentanten der Unternehmensleitung (s. Abb. 18, 20 und 21).

Abb. 4: Lehrling in der Lehrwerkstatt des Bochumer Vereins für Gussstahlfabrikation, 05.01. 1953, s/w, Werksfotograf Günter Hoffmann, Historisches Archiv Krupp, F 45, K 16736.

Ein zweiter großer Block besteht aus Bildern, welche die Jugendlichen zeigten, wie sie Nutzen aus den sozialen Angeboten des Arbeitgebers zogen: Lehrlinge im Waschraum, in der Kantine, in der Sporthalle, in der Werksbibliothek, beim Betriebsarzt usw. (s. Abb. 2, 19 und 25). Am dritthäufigsten waren Fotografien von sozialen Aktivitäten der Jugendlichen außerhalb der Werkstore, meist veranlasst oder zumindest finanziert durch die Unternehmen, manchmal auch rein privat organisiert. Festgehalten wurden Ausflüge zu Sehenswürdigkeiten oder anderen Betrieben, vor allem aber der Aufenthalt in Jugendherbergen und Lehrlingsheimen wie Elkeringhausen im Sauerland oder Dülmen im Münsterland. Dort begleitete die Kamera die Jugendlichen beim gemeinsamen Wandern, Musizieren oder Sporttreiben (s. Abb. 9 und 10). Ferner beobachtete der Fotograf, wenn Jugendliche in ihrer Freizeit Theater spielten, sich gemeinnützig engagierten oder sportliche Erfolge feierten (s. Abb. 11).[22]

Die vierte Gruppe enthält Fotografien, die Sonderereignisse betreffen, beispielsweise Erste-Hilfe-Kurse, Treffen mit Jugendlichen aus dem Ausland oder Sitzungen der Jugendvertretungen (s. Abb. 12).

Grundsätzlich kommen mehr Arbeiter- als Angestellten-Lehrlinge ins Bild. Tatsächlich hatten erstere im Betrieb ja das Übergewicht, aber eine Rolle spielte

22 Z.B. Erlebnisse in Helsinki, in: Hüttenzeitung, 1952, H. 1, S. 8–9. Einer von uns, in: Krupp Mitteilungen, April 1964, H. 3, S. 108. Bekannte Gesichter im Haus der Jugend, in: Werk und Wir, 1957, H. 4, 1957, S. 113.

Abb. 5: Auszubildender in der Lehrwerkstatt der August Thyssen-Hütte AG, Duisburg Sept. 1956, s/w, Fotograf: Herbert List, thyssenkrupp Konzernarchiv, Duisburg: List 223, Abdruck in: Unsere ATH, 1957, H. 3, Titelblatt.

wohl auch, dass die Arbeitsplätze in der Fabrik verglichen mit jenen am Schreibtisch eindrucksvollere, spannungsgeladenere Bilder ergaben. Generell präsentierten die Fotografien mehr männliche als weibliche Jugendliche, was der oben skizzierten Geschlechterverteilung unter den Lehrlingen entsprach. Aber anders als lange Zeit im öffentlichen Diskurs[23] und in zeitgenössischen Medien war der Jugendliche in den Fotografien der Montanindustrie keine rein männliche Gestalt bzw. wurde die junge Frau nicht auf eine häusliche Rolle reduziert und romantisiert. Stattdessen illustrierte die Montanindustrie die aktive Funktion junger Frauen – nicht nur im Berufsleben –, ihre Leistung und ihre Selbstständigkeit (s. Abb. 3 und 6).

Welche Aspekte wurden in der Visualisierung von Jugend in der Montanindustrie ausgeblendet? Vergeblich sucht man Fotografien von dem »Eigen-Sinn« (Alf Lüdtke) der Jugendlichen im Werk, von ihren Selbstbehauptungsversuchen, von Nonkonformität und Aggression, von Generationen- und Statuskonflikten. Dies zu fotografieren, war einerseits technisch schwierig, denn

23 Benninghaus: Die Jugendlichen (Anm. 8), S. 241.

Abb. 6: Patentanwaltsgehilfin Monika B. (17 Jahre) nach »sehr guter« Lehrabschlussprüfung, 14.05.1965, s/w, Werksfotograf Krupp, Historisches Archiv Krupp, F 46, L 1179.20, Abdruck in: Krupp Mitteilungen, Juni 1965, H. 4, Rückumschlag.

dabei handelte es sich häufig um spontane Aktionen oder ein Handeln »hinter den Kulissen«. Andererseits hätte es auch den unten näher zu definierenden Intentionen der Bildproduzenten widersprochen, also den Schein allumfassender Harmonie gestört. Daran konnten die Werksleitungen, die Redaktionen der Werkszeitschriften und ihre Auftragnehmer, die Werksfotografen, nicht interessiert sein. Äußerst selten sind daher Aufnahmen von Demonstrationen (s. Abb. 13),[24] und veröffentlicht wurden derlei Bilder nie.

24 Auch in den Jahrzehnten zuvor waren solche Aufnahmen äußerst rar und stammten nicht von der Werksfotografie. Publiziert wurde ein Foto des Protestes von »Krupp-Jungarbeitern« gegen angebliche Kriegsvorbereitungen in der Weimarer Zeit, siehe: Bilder der Freundschaft. Fotos aus der Geschichte der Arbeiterjugend, Münster 1988, S. 127. Eine Ausnahme ist die etwas reichhaltigere Überlieferung aus dem Hoesch-Konzern für die Zeit der Bundesrepublik, s. Ellerbrock: Verhältnis (Anm. 5), S. 346–347.

Abb. 7: Auszubildender in den Versuchsbetrieben, Bochum, 14.01.1971, s/w, Werksfotograf Krupp, Historisches Archiv Krupp, F 48, 71–14.

Abb. 8: Lehrlinge an der Werkbank im Hüttenwerk Rheinhausen, 1962, s/w, Fotograf: Erich Lessing, Historisches Archiv Krupp, F 46, L 375.14.

Abb. 9: Musizierende Krupp-Lehrlinge im Lehrlingsheim Elkeringhausen, August 1962, s/w, Werksfotograf Krupp, Historisches Archiv Krupp, F 4, 3965.32.

Abb. 10: Lehrlinge des Bochumer Vereins im Lehrlingsheim Dülmen, 1956, s/w, Werksfotograf Bochumer Verein, Historisches Archiv Krupp, F 48, 569/66.

Kruppianer –

Rettungsschwimmer

Wie viele meiner Mitarbeiter bei Krupp gehöre ich der Deutschen-Lebens-Rettungs-Gesellschaft e. V. (DLRG) an. In der Badesaison wachen wir an gefährlichen Badeplätzen. Ich selbst bin auf Wache 2 am Steeler Schwimmverein in Essen und fühle mich im Kreise meiner Kameraden sehr wohl. Am Samstagnachmittag geht es mit „Marschverpflegung" und vielen Ermahnungen ab in Richtung Steele. Dort werden unsere Zelte, 5 an der Zahl, aufgebaut, Pullmotor und Verbandkästen klargemacht und die Wache eingeteilt: 2 Mann müssen die Vorgänge im Wasser beobachten und bereit sein, Erste Hilfe zu leisten; 2 weitere befinden sich ständig auf Streife. Der Rest der Wach-Mitglieder geht dann selbst ins Wasser oder zum Ballspiel.

Mitglieder von Wache 2.

Hier unsere diesjährigen Erfolge: 140 Hilfeleistungen und 3 leichte Rettungen. Rettung Nummer 1: Ein 18jähriger Junge bekam beim Schwimmen einen Wadenkrampf und konnte sich nicht mehr über Wasser halten. Rettung Nummer 2: Ein 12jähriges Mädchen, das nicht schwimmen konnte, rutschte in einen Bombentrichter. Rettung Nummer 3:

Ein 25jähriger Schwimmer erlitt beim Schwimmen Angstgefühle und drohte unterzugehen. Über „Arbeit" können wir uns also nicht beklagen. Stellen wir

dann am Ende der Badezeit fest, unser Einsatz hat sich gelohnt, so ist das unsere größte Freude.
Theo Kurrer, Bohrwerksdreher-Lehrling
Fried. Krupp Maschinenfabriken Essen

Abb. 11: »Mitglieder von Wache 2« der DLRG-Rettungsschwimmer in Essen-Steele, 1959, s/w, vermutl. Privatfotografie, Abdruck in: Krupp Mitteilungen, Sept. 1959, H. 6, S. 224.

Abb. 12: Gesamtjugendvertretung der Fried. Krupp Hüttenwerke AG, 14. 09. 1972, s/w, Werksfotograf Krupp, Historisches Archiv Krupp, F 48, 72/86, als Montage aus zwei Aufnahmen, Abdruck in: Krupp-Stahl, 1972, H. 6, S. 22 f.

Abb. 13: Demonstration der DKP-nahen SDAJ vor der Krupp-Lehrwerkstatt, »Aktion Roter Kuckuck«, August 1973, s/w, Werksfotograf Krupp, Historisches Archiv Krupp, F 4, 7417.18 A.

Überhaupt trat in den Fotografien der Jugendliche als politischer Akteur praktisch nicht in Erscheinung, ganz anders als in jenen Aufnahmen, die von Jugendlichen selbst stammten.[25] Blättert man durch die Archive der Werksfotografen und die Zeitschriften, sieht man eine angepasste Jugend und erhält den Eindruck, Halbstarkenkrawalle und »1968« hätten nie stattgefunden. Die großen politischen Debatten der Zeit, die ja gerade für Jugendliche von besonderer Relevanz waren und partiell sogar von ihnen angestoßen wurden, tauchen in der Bildüberlieferung der Montanindustrie nicht auf, weder die europäische Integration noch der Kampf um die Wiederbewaffnung noch die Studentenproteste. Ein schwacher Abklatsch der Europaidee sind lediglich Artikel über den Jugendaustausch mit einem britischen Stahlwerk.[26]

Ausgeblendet blieben auch Selbstzweifel, Ängste und Unsicherheit unter den Jugendlichen. Noch einen weiteren Lebensbereich klammerte die Werksfotografie weitestgehend aus, das Häusliche und Familiäre.[27] Seltene Bildreportagen zu solchen Aspekten brachte insbesondere die »Hüttenzeitung« (s. Abb. 14).

25 S. Franken: Jugend (Anm. 12), Fotos 96 bis 98 und 178 (politische Diskussionen, u. a. an der Universität und mit dem Jugendpfarrer).

26 S. 10 Jahre Lehrlingsaustausch, in: Unser Profil, 1964, H. 3, S. 80 f.

27 Eine der wenigen Ausnahmen porträtiert einen jungen Hausbesitzer: Junge Generation bewährte sich im Werk und im Alltag, in: Unsere ATH, 1956, H. 3, S. 11.

Abb. 14: Junge Arbeiter in einem Wohnheim des Bochumer Vereins (noch in ihrer Freizeit bilden sie sich mit einem Elektro-Baukasten weiter), 1954, s/w, Werksfotograf Bochumer Verein, Historisches Archiv Krupp, F 48, 232.[28]

Charakteristischer ist etwas anderes: Einmal pochte eine 17-jährige Angestellte in der Werkszeitschrift darauf, die Jugend habe das Recht, Neues auszuprobieren, konkret: sich modisch zu kleiden, Parties zu feiern und im Tanzlokal statt Walzer eben Slop, Shake und La Bamba zu tanzen.[29] Fotografien von solchen Aktivitäten druckte die Zeitschrift indes nie.

Was im alltäglichen individuellen Raum außerhalb der Werkstore stattfand, interessierte also kaum, so dass die Jugendlichen auf Industriewesen, auf ihre Rolle als Arbeitnehmer fixiert wurden. Sie wirken gewissermaßen wie reduzierte Existenzen. Das ist jedoch in der Geschichte von Jugendfotografien keineswegs untypisch. Auch im Bildfundus aus anderen gesellschaftlichen Kontexten finden sich die angesprochenen Sujets kaum. Bezogen auf die sozialistische Arbeiterjugend stehen beispielsweise »Unmengen an Fahrten- und Zeltlagerfotografien« und an Fotografien von Jugendtagen des Verbandes verschwindend wenige Bilder gegenüber, »die vom Gruppenalltag im Jugendheim und im Arbeiterviertel berichten«.[30] Freilich, wenn Jugendliche selbst fotografierten, auch am-

28 Abdruck ähnlicher Motive aus derselben Reportage in: Hüttenzeitung, Juni 1954, H. 9, S. 11–14.
29 Hildegard Peckhaus: Vorurteile statt Verständnis: Warum Halbstarke?, in: Krupp Mitteilungen, Dez. 1964, H. 8, S. 273.
30 Roland Gröschel: Mit der »Strahlenfalle« auf der Jagd nach Erinnerung, Schönheit und

bitioniert und über das private »Knipser-Bild« hinaus, kamen natürlich Tanz-café, Rock'n-Roll-Club oder Jazzkeller vor.[31] Der Werksfotograf bannte allenfalls bei Lehrabschlussfeiern eine ausgelassene, sich selbst überlassene, aus der üblichen Rolle fallende Jugend auf den Film und visualisierte Extrovertiertheit, ohne dass die Bilder publiziert worden wären.

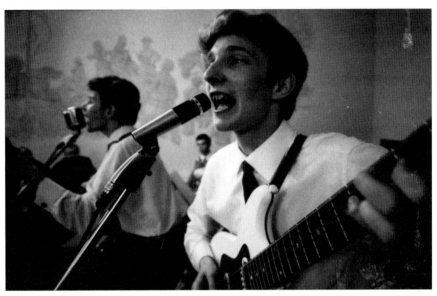

Abb. 15: Feier anlässlich der Lehrlingsfreisprechung beim Bochumer Verein, 1965, s/w, Werksfotograf Bochumer Verein, Historisches Archiv Krupp, F 48, 659–12.10.

Ikonologie: Die Bildaussagen

Über die hier betrachteten 25 Jahre hinweg kennzeichnet eine bemerkenswerte Gleichförmigkeit die Fotografien von Jugendlichen in der Montanindustrie. Sechs Grundmuster bzw. visuelle Stereotype lassen sich identifizieren: 1. die verständnisvolle Harmonie von Meister und Lehrling (s. Abb. 20), 2. die homogene Masse von Jugend (s. Abb. 19 und 24), 3. das fröhliche Gemeinschaftserlebnis (s. Abb. 25), 4. die konzentrierte Arbeit (s. Abb. 4 bis 8), 5. der verdiente Erfolg (s. Abb. 6 und 18), 6. die gelungene Initiation in die Erwachsenenwelt (s. Abb. 16 und 22).

Tendenz. Anmerkungen zur Fotografie in der sozialistischen Arbeiterjugendbewegung 1904 bis 1933, in: Bilder der Freundschaft (Anm. 24), S. 14–32, Zitate S. 15 und 24.
31 S. Franken: Jugend (Anm. 12), Fotos 75, 76, 108, 109.

Fast immer erschienen die Jugendlichen ernst, brav und artig. Sie wollten reif wirken, obwohl sie teils noch sehr kindlich aussahen. Kein Wunder, begann die Lehre doch meist schon mit 14 oder 15 Jahren. Prägnant illustrierten die Aufnahmen des jährlichen Zeremoniells der Lehrlingsbegrüßung im imposanten Ambiente der traditionsreichen Villa Hügel, dem ehemaligen Wohnhaus der Familie Krupp in Essen, einen leicht eingeschüchterten und geradezu ehrfürchtigen Unternehmensnachwuchs in Schlips und Kragen.

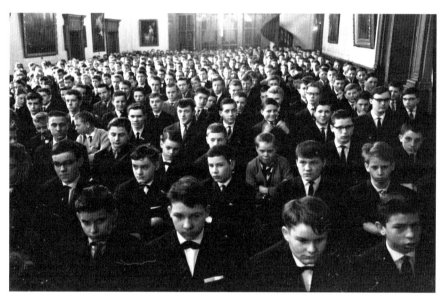

Abb. 16: Begrüßung der neuen Lehrlinge der Firma Krupp in der Villa Hügel, Essen 1962, s/w, Werksfotograf Krupp, Historisches Archiv Krupp, F 4, 3711.28, Abdruck in: Krupp Mitteilungen, Mai 1962, H. 3, S. 73.

Durchweg suggerierten die Fotografien, dass die Jugend Haltung bewahrte, fest im Leben stände und pragmatisch mit anpackte. Wer auf die Porträts schaute, der sah weder träumerische noch aufmüpfige, weder deprimierte noch euphorische, weder sorgenvolle noch gelangweilte, weder mürrische noch ängstliche Gesichter. Was die Körpersprache spiegelte, waren stattdessen Konzentration und Zuversicht, ja Glück. Dezidiert formulierte der Begleittext zum Foto eines Berglehrlings in der Hoesch-Werkszeitschrift: »Er sieht voll Vertrauen in die Zukunft« (s. Abb. 17).[32]

Für einige Fälle ist unmittelbar nachzuweisen, dass die Fotografen ihre »Models« bewusst auswählten,[33] doch ins Bild rückten immer wieder auch die »nor-

32 Werk und Wir, 1956, H. 1, S. 2.
33 S. Interview mit Wolfgang G.: HAK, WA 8/206. Erinnerungen von Helga B. zu einer Auf-

Abb. 17: »Er sieht voll Vertrauen in die Zukunft – Heinz R., der Berglehrling von der Schacht-
anlage Fritz-Heinrich in Altenessen«, 1956, farbig, Fotograf: Erich Kreuzner, Dortmund, Ab-
druck in: Werk und Wir, 1956, H. 1, Titelblatt.

malen« und weniger hübscher Gesichter. Im Allgemeinen definierte die mon-
tanindustrielle Fotografie keine Körperideale bzw. führte keine Idealkörper vor.
Sie grenzte sich damit von zeitgenössischen Jugendillustrierten ab, aber auch von
dem Auftreten der Jugendidole wie Elvis Presley oder Peter Kraus, die ganz be-
wusst eine zwischen lasziv und aggressiv oszillierende Körpersprache einsetzten.
Die Jugendlichen auf den Fotografien der Montanindustrie zeichnete dagegen für
gewöhnlich eine stark zurückgenommene Körperlichkeit aus. Die Aufnahmen
hielten Abstand zum lebensreformerisch inspirierten Körperkult. Höchstens ein
von außen kommender Fotografen-Künstler wie Herbert List setzte partiell andere
Akzente (s. Abb. 2), obwohl auch in seinen Bildern keine Macho-Typen auftraten.
Generell standen Kraft und Härte, Unnahbarkeit und Aggressivität im Hin-
tergrund. »Hart wie Kruppstahl« war auf den Fotografien der Montanindustrie

nahme von Hans Rudolf Uthoff, die auf dem Rückumschlag der Hüttenzeitung, Juli 1959,
H. 7 erschien: HAK, WA 8/207. Dazu auch Uthoff: Pott (Anm. 6), unpag.

niemand. Schärfer noch: Die Aufnahmen spielten unmittelbar auf geistige Werte (Konzentration, Wissbegierde) und soziale Kompetenzen (Wir-Gefühl, Solidarität) an. Harmonie schien die große Hoffnung zu sein, teils mit romantischem Rückbezug auf die Jugendbewegung, z. B. im gemeinschaftlichen Naturerlebnis. Die Bildsprache der Montanindustrie machte also keine »Riefenstahl-Ästhetik« zum Programm und inszenierte nur ganz vereinzelt noch den jungen »Helden der Arbeit« in der Tradition der nationalsozialistischen und kommunistischen Motivik. Diese ideologische Abrüstung korrespondierte mit den soziokulturellen Entwicklungen der Zeit. So ähnelte der eigene Blick fotografierender Jugendlicher und junger Erwachsener auf den konzentriert arbeitenden Lehrling dem Zugang der Werksfotografen zum Verwechseln.[34] Auch Massenmedien wie die Zeitschrift »Bravo« präsentierten Jugendliche in einem betont zivilen Habitus, und die Soziologie der 1950er Jahre charakterisierte den jungen Arbeiter als »zivilistischen Typ«.[35]

Im Unterschied zur »Bravo« und den Leitbildern vieler Jugendlicher wirkten die Jungbeschäftigten der Montanindustrie aber auf den Fotografien lange Zeit auch nicht wirklich lässig. Sie waren weit entfernt von Ikonen wie James Dean oder Marlon Brando. Lässigkeit wurde erst Mitte der 1960er Jahre, als sie das Provokative und Rebellische großteils verloren hatte, zum tragenden Motiv (s. Abb. 23); es handelte sich in der montanindustriellen Fotografie also quasi um eine verzögerte, eine nachgeholte Lässigkeit. Immerhin durften dann auch junge Frauen die lässige Pose annehmen – das war neu, handelte es sich doch ursprünglich um eine dezidiert männliche Körperhaltung.

Locker ging es auch während der Freizeitaufenthalte der Jugendlichen auf dem Lande zu. Die dort entstandenen Aufnahmen knüpften in ihrer Komposition zum Teil und womöglich unbewusst an Bildtraditionen aus der Jugendbewegung an, etwa wenn Jugendliche gemeinsam wanderten (nicht im Gleichschritt, sondern in lockerer Formation), sich am Lagerfeuer versammelten, in der freien Natur Sport trieben oder musizierten (s. Abb. 9 und 10). Wer nichts über den Kontext dieser Fotografien wüsste, könnte sie in den visuellen Kanon der Jugendbewegung einordnen. Hier wurde gelebte Kameradschaft veranschaulicht, Heimat- und Naturgefühl, Spaß und Begeisterung. Die Klampfe war ebenso ein Symbol wie das Feuer. Beide bringen romantisch-schwärmerische Sehnsüchte zum Ausdruck und stehen für Gemeinschaftserlebnisse und die Pflege alter Bräuche.[36] In den begleitenden Texten griffen die Redakteure jedoch

34 S. Fotos 3, 4, 12 und 55 bei Franken: Jugend (Anm. 12).

35 Karl Bednarik, zit. n. Kaspar Maase: BRAVO Amerika. Erkundungen zur Jugendkultur der Bundesrepublik in den fünfziger Jahren, Hamburg 1992, S. 127 (ähnlich auch Helmut Schelsky: Die skeptische Generation, Düsseldorf 1957). Zu den Zeitschriften s. ebd. S. 14 und S. 113–119.

36 Zur Bedeutung in den privaten Erzählungen und Erinnerungsfotos von Jugendbewegten

nur einmal explizit auf die Geschichte der Jugendbewegung zurück und zitierten die Formel vom Treffen auf dem Hohen Meißner 1913, wonach die Jugend »aus innerer Wahrhaftigkeit ihr Leben gestalten« solle.[37] Dieser ausdrückliche Rückbezug blieb singulär, und auch im Bildprogramm der Montanindustrie geriet manches klassische Attribut der Jugendbewegung, das Zeltlager beispielsweise, schnell ins Abseits. Lediglich Anfang der 1950er Jahre fand man noch entsprechende Fotografien in den Werkszeitschriften, doch bald waren nur noch die Bilder von den modernen Lehrlingsheimen von Belang.

Wenn die Fotografien private Aktivitäten der Jugendlichen nach der Schicht aufgriffen und bebilderten, visualisierten sie erneut Charaktereigenschaften. Reisen in ferne Länder sprachen für Unternehmungsgeist und Organisationstalent; sportliche Erfolge zeugten von Ehrgeiz, Erfolgsorientierung und Kraft; soziales Engagement belegte Mitmenschlichkeit und Verantwortungsgefühl (s. Abb. 11).[38] Eine Reportage der »Hüttenzeitung« des Bochumer Vereins über zwei Jungarbeiter im Wohnheim (s. Abb. 14) präsentierte gute Kameraden, geographisch und sozial mobil, denn sie waren nach Bochum zugewandert und wollten im Beruf weiterkommen, lasen und bildeten sich weiter; verdienten auch bereits so viel, dass sie sich Ausflüge und ein Motorrad leisten konnten.[39] Solche Bildreportagen unterstellten einen gewissen Konformismus und signalisierten einen bruchlosen Übergang aus der Phase der Jugend in ein bürgerliches Familienleben.[40] Überhaupt galt die spezielle Aufmerksamkeit oft jenen Jugendlichen, die Besonderes leisteten und aus der Masse herausragten, die nach Feierabend lernten, Verbesserungsvorschläge ersannen, bei Prüfungen Spitzennoten erzielten oder bei Berufswettkämpfen gewannen (s. Abb. 6, 14 und 18).

So formten die Fotografien einen Musterjugendlichen, der Vorbild sein sollte, und exemplifizierten den Wertekanon der bürgerlich-industriellen Gesellschaft. Gruppenaufnahmen unterstützten diesen Vorgang und differenzierten ihn

siehe Sabiene Autsch: Erinnerung – Biographie – Fotografie. Formen der Ästhetisierung einer jugendbewegten Generation im 20. Jahrhundert, Potsdam 2000, S. 169–173 (zur Musik) und S. 183 f. (zum Feuer). Zahlreiche Beispiele für solche Fotografien auch bei Achim Freudenstein, Arno Klönne: Bilder Bündischer Jugend – Fotodokumente von den 1920er Jahren bis in die Illegalität, Edermünde 2010, z. B. S. 8, 11, 14, 21, 76, 91 und 113. Ebenso Winfried Mogge: Bilder aus dem Wandervogel-Leben. Die bürgerliche Jugendbewegung in Fotos von Julius Groß 1913–1933, Köln 1986, passim. Gerhard Ziemer, Hans Wolf: Wandervogel-Bildatlas, Bad Godesberg 1963, passim. Nicht anders bei der Arbeiterjugend, s. Bilder der Freundschaft (Anm. 24), passim.

37 Jugend im eigenen Heim, in: Werk und Wir, 1954, H. 7, S. 232. Ähnlich mit Bezug auf ein Jugendlager der Westfalenhütte auf der Jugendburg Bilstein: »Sie spielen und singen zu Klampfe und Laute, und es sind dieselben Lieder, wie sie einst erklangen«, Wir sind jung, die Welt ist offen …, in: Werk und Wir, 1954, H. 8, S. 263.

38 S. Anm. 13.

39 S. Anm. 20.

40 S. auch den jungen Häuslebauer, Anm. 27.

weiter aus: Wenn Lehrlinge zur Begrüßungsveranstaltung zusammenkamen
oder gemeinsam an der Drehbank standen, wenn sie an ihren Schultischen
saßen oder zu dritt eine Prüfung ablegten, dann herrschten immer Ordnung und
Harmonie (s. Abb. 8, 16, 18 und 19). Jugend fügte sich willig in das System ein, so
schien es.

Abb. 18: Weibliche Auszubildende des Bochumer Vereins bei Lehrabschlussprüfungen, 1963,
s/w, Werksfotograf Bochumer Verein, Historisches Archiv Krupp, F 48, 634/14.28 A.

Solche Aussagen verdichteten sich in Fotografien, die Alt und Jung gemeinsam
zeigten, konkret: Meister und Lehrling oder gar Unternehmensinhaber und
Lehrling. Inszeniert wurde ein Brückenschlag zwischen den Generationen, sogar
eine Staffelübergabe an die nächste Generation; zwischen den Alterskohorten
herrschten Ausgleich und Verständnis (s. Abb. 20).

Von dem »gespannte[n] sozialpsychologische[n] Klima zwischen den Gene-
rationen«,[41] das die Forschung für jene Epoche konstatiert, ist in diesen Bildern
nichts zu spüren. Der Meister, ganz paternalistisch, erläuterte sorgfältig einen
technischen Vorgang; die Jugendlichen hörten aufmerksam und konzentriert
zu; sie waren interessiert daran, Wissen zu erwerben. Dieser Mix aus körperli-
cher Nähe, Zuwendung und Zeigen steht in Bildtraditionen, die bis in die
christliche Ikonografie zurückreichen,[42] und sich auch im Motiv der jugend-

41 Maase: BRAVO Amerika (Anm. 35), S. 79.
42 S. die Beispiele bei Pilarczyk, Mietzner: Bild (Anm. 12), S. 172–183. Weitere Beispiele aus der
 Fotografie der Montanindustrie veröffentlicht in: Karl-Peter Ellerbrock (Red.): Profile.

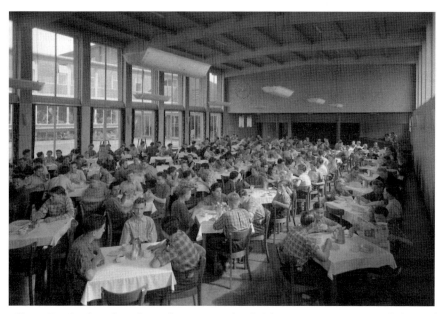

Abb. 19: Kantine der Lehrwerkstatt des Hüttenwerks Rheinhausen, 8.6.1956, s/w, Werksfotograf Krupp, Historisches Archiv Krupp, F 2/53 (2201b).

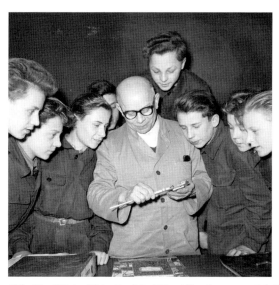

Abb. 20: »BV-Ausbilder Paul G. (59) erklärt den neuen Lehrlingen die Schieblehre«, April 1957, s/w, Werksfotograf Bochumer Verein, Historisches Archiv Krupp, F 48, 577/6, Abdruck in: Hüttenzeitung, 1957, H. 7, S. 4.

bewegten Führer und ihrer Gefolgschaft widerspiegeln.[43] Die visualisierte montanindustrielle Jugend ist nicht autonom, sondern wird als »Objekt der Sorge, des Schutzes und der Führung«[44] behandelt. Trotz der Harmonie sind Hierarchien natürlich nicht aufgehoben, und der Kontroll- und Führungsanspruch der Älteren bleibt unangetastet. Autoritären Druck, den Meister ausüben konnten, oder mangelnde Wertschätzung der Lehrlinge durch Ältere thematisierten die Fotografien nicht. All das wird es gegeben haben, aber entsprechende »Gegenbilder« zu den massenhaft produzierten Bildern der Harmonie fehlen.

Selten sind Fotografien von Jugendlichen mit Generaldirektor oder Firmenchef, denn im Alltag gab es nur wenige Berührungspunkte und die soziale Distanz war nur schwierig in vertrauliches Miteinander aufzulösen. Wie das dennoch gelingen konnte, demonstriert eine Fotografie zum 150-jährigen Jubiläum der Firma Krupp im Jahr 1961: Firmeninhaber Alfried Krupp von Bohlen und Halbach steht mit einem Lehrling vor einer Reihe von Radsätzen (s. Abb. 21). Der Lehrling, sehr jung, sehr klein, hält einen Schraubenschlüssel und wirkt aufgeweckt-fröhlich, voller Elan – der gütig lächelnde, gleichwohl distanzierte Firmenchef gibt den Patriarchen. Das Bild will Tradition und Zukunft vereinen und wurde höchst bewusst konstruiert. Der Fotograf holte die kleinsten Lehrlinge aus ihrem Unterrichtsraum und dirigierte sie dann in die Werkshalle, wo er ihnen auch einen Schraubenschlüssel in die Hand drückte.[45]

Fotografien unterfütterten das Ausbildungsprogramm der Betriebe und sie spiegelten das Selbstverständnis der Verantwortlichen. In Reden und Artikeln formulierten Repräsentanten der Montanindustrie fortschrittsoptimistisch, dass die Lehrlinge »noch alle Möglichkeiten vor sich« hätten: »Jeder kann jedes Ziel erreichen, wenn er den nötigen Willen mitbringt.« Das verlange aber auch Integration in die Gemeinschaft und »tadellose Führung«.[46] Die Jüngeren hätten den Älteren, die ihnen gegenüber schon immer hilfsbereit gewesen seien, »mit dem schuldigen Respekt« gegenüberzutreten.[47] Fotografien gerannen zum Beweis, dass dieses Programm Wirklichkeit war. Tatsächlich war der Respekt vor Meistern bei den jungen Lehrlingen sehr ausgeprägt;[48] entsprechende Fotografien näherten sich also der Arbeitsrealität und wenn nicht, dann appellierten sie an Lehrlinge und Ausbilder, an Jüngere und Ältere gleichermaßen. Fast

Typen der Arbeitswelt in der historischen Werksfotografie, hg. von der Fried. Krupp AG Hoesch-Krupp, Essen 1994, S. 35.

43 S. Autsch: Erinnerung (Anm. 36), S. 161.

44 Maase: BRAVO Amerika (Anm. 35), S. 108 im Zusammenhang mit einem der Diskurse in der »Bravo«.

45 S. Interview mit dem damaligen Lehrling Wolfgang G.: HAK, WA 8/206.

46 So Prokurist Wilhelm Schuster: Unseren neuen Lehrlingen ein herzliches Willkommen, in: Krupp Mitteilungen, Mai 1962, S. 72–73, hier S. 72.

47 Unsere jüngsten Mitarbeiter, in: Hüttenzeitung, 1956, H. 6, S. 16.

48 S. Interview mit Wolfgang G., HAK, WA 8/206.

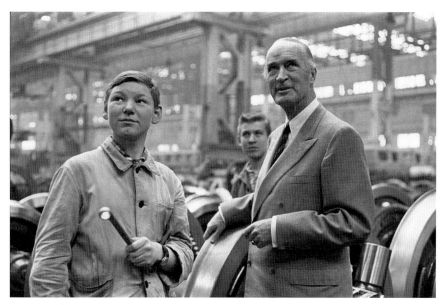

Abb. 21: Alfried Krupp von Bohlen und Halbach und Lehrling Wolfgang G., 1961, s/w, Werksfotograf Krupp, Historisches Archiv Krupp, F 46, L 173.20.

möchte man folgern, Fotografien seien ein Erziehungsmittel gewesen. Die Lehre verstanden die Unternehmen ja explizit auch als pädagogische Aufgabe,[49] zumal in einer Zeit, als herkömmliche Institutionen wie Eltern, Schule oder Kirche in ihrer Autorität erschüttert waren und Jugendliche durch neue Formen von Mobilität und Medienkonsum vielfältige Herausforderungen zu bewältigen hatten.

Aus Sicht der älteren Generation, woraus die meisten Leser der Werkszeitschriften stammten, musste diese »visualisierte Jugend« Vertrauen wecken, weil sie nicht irritierend oder rebellisch war. Bei den Fotografien vom kameradschaftlichen Miteinander in den Lehrlingsheimen wird sich mancher Leser der Werkszeitschrift wohl auch mit einer Prise Nostalgie an seine eigenen Erfahrungen bei den Pfadfindern, den Wandervögeln oder der Naturfreundejugend erinnert gefühlt haben. So fremd, so schlimm könne »die Jugend« gar nicht sein, mag er gedacht haben.

49 S. mit weiterführenden Belegen Ralf Stremmel: Weder Politprotest noch Krawall, weder Halbstarker noch 68er. Auf der Suche nach dem Selbstverständnis der schweigenden Jugend, in: Detlef Briesen, Klaus Weinhauer (Hg.): Jugend, Delinquenz und gesellschaftlicher Wandel. Bundesrepublik Deutschland und USA nach dem Zweiten Weltkrieg, Essen 2007, S. 27–41, hier S. 33.

Kontinuitäten und Diskontinuitäten

Die Linien der Kontinuität in den Fotografien montanindustrieller Jugend sind
stärker als jene der Diskontinuität. Wie bereits angedeutet: In den Jahren zwi-
schen 1949 und 1973 lassen sich gesellschaftlicher Wandel, Phänomene wie
»Amerikanisierung« oder das Herausbilden eigenständiger jugendlicher Sub-
kulturen in den hier behandelten Fotografien kaum oder nur sehr spät entde-
cken. Selbst der gravierende soziokulturelle Umbruch nach 1967/68 spiegelt sich
eher indirekt. Dass damals auch Lehrlinge und junge Arbeiter auf die Straße
gingen, gegen autoritäre Strukturen in den Betrieben protestierten und für eine
fachgerechtere Ausbildung kämpften,[50] erzählen die Fotografien der Montan-
industrie nicht.

Stattdessen lebten die einmal etablierten und oben beschriebenen Bild-
typologien im Kern fort, obwohl sich Phänotypus und Habitus der Jugendlichen
veränderten. Um 1970 wirkten sie auf den Fotografien selbstbewusster, offener
und individueller, weniger gefügig, weniger zurückhaltend, weniger einge-
schüchtert. Ihre Kleidung war unkonventioneller und zwangloser, die Haare
waren länger. Äußerlich strahlten sie einen stärkeren Willen zur Selbstbestim-
mung aus (s. Abb. 12, 22 und 24).

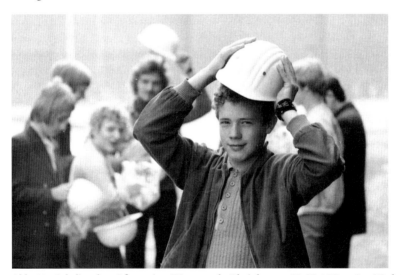

Abb. 22: Lehrlingsbegrüßung im Hüttenwerk Rheinhausen, 02.09.1971, s/w, Werksfotograf
Krupp, Historisches Archiv Krupp, F 48, 71–108.[51]

50 S. zu einem wichtigen Lokalbeispiel David Templin: »Lehrzeit – keine Leerzeit!«. Die
 Lehrlingsbewegung in Hamburg 1968–1972, München/Hamburg 2011.
51 Ähnliches Motiv, abgedruckt in: Krupp-Stahl, 1971, H. 6, S. 20.

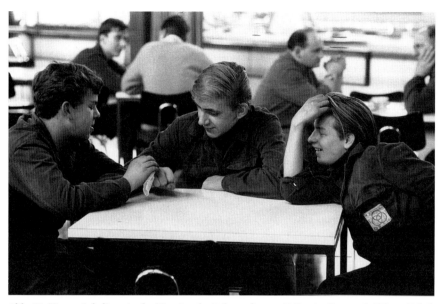

Abb. 23: Krupp-Lehrlinge in der Kantine der Lehrwerkstatt, 1964, s/w, Fotograf: Hilmar Pabel, Historisches Archiv Krupp, WA 16 v 261.

Gelegentlich ließen Fotografien unmittelbar ein Aufweichen starrer Regeln, ja eine Auflösung von Ordnung erahnen. Der Bildjournalist Hilmar Pabel porträtierte Krupp-Lehrlinge mit lockerer Frisur, die am Kantinentisch herumlümmelten (s. Abb. 23). Andere Fotos illustrierten eine ungewohnte Debattenkultur; zum Beispiel berichteten die Werkszeitschriften jetzt in Bildartikeln über Diskussionen von Jugendlichen über Sexualität oder Drogen.[52] Demgegenüber verschwanden zwei traditionelle Themen allmählich aus dem Bildrepertoire: Jugendliche als Profiteure des sozialen Angebots ihrer Unternehmen und als Element großer Freizeitgemeinschaften. Die Zahl solcher Aufnahmen in den Werkszeitschriften ging um rund 90 % zurück,[53] worin sich tiefe kulturelle und generationelle Umbrüche niederschlugen. Ab etwa 1965 kamen die in der Bundesrepublik geborenen Nachkriegskinder als Lehrlinge in die Unternehmen. Sie hatten ihre Jugend als Wirtschaftswunderära mit stetig wachsendem materiellen Wohlstand erlebt. Als sie aufwuchsen, machte der Sozialstaat durch seine Aktivitäten viele Fürsorgeangebote der Unternehmen obsolet, und parallel dazu

52 Jugendliche Mitarbeiter diskutierten Weltraumfahrt und Jugendsexualität, in: Unsere ATH, 1969, H. 10/11, S. 29. Ruhrorter Werksjugend diskutierte über Haschisch, in: Unsere ATH, 1971, H. 4/5, S. 24.

53 Von 1955 bis 1957 lassen sich 21 Bildberichte zu diesen Themen ermitteln (in insgesamt fünf Werkszeitschriften), von 1970 bis 1972 nur noch zwei (in vier Werkszeitschriften).

entstand eine individualisierte Konsum- und Freizeitgesellschaft,[54] in der herkömmliche Formen von »Gemeinschaft« kontinuierlich an Bedeutung einbüßten.

Graduell veränderten sich in dieser Zeit nicht nur die Bildinhalte, sondern auch Methoden und Herangehensweisen der Werksfotografen. Die Aufnahmen wurden lebendiger; einige wurden höchst aufwendig inszeniert: Statt das steife Ritual des Aushändigens von Abschlusszeugnissen in ein ebenso blutarmes Bild zu fassen, montierte der Fotograf 1973 die erfolgreichen Lehrlinge auf einer Lok.[55] Kollegen wählten abwechslungsreiche Vogelperspektiven, um Dynamik ins Foto zu bringen (s. Abb. 24 und 25).[56] Aber auch das war für die Zeit und das erreichte Niveau fotografischer Technik nicht innovativ oder außergewöhnlich. Hier wie früher griffen Industriefotografen ältere Bildtraditionen aus unterschiedlichen Kontexten auf; die Aufnahmen sind also Zitat.

Aber es muss noch einmal betont werden: Die beschriebenen Neuerungen sind Einzelfälle! Obwohl die Jugendlichen 1973 anders aussahen als 1953 oder 1963, deckten sich Bildarrangements und -intentionen sehr häufig. Immer noch wurde Jugend vom Fotografen ganz überwiegend als brav, fleißig, zielstrebig und angepasst interpretiert, und noch immer galt eine Vorliebe der großen, harmonischen Gruppe und dem Miteinander von Alt und Jung.

Fazit: Mythen und Realitäten

Ein genauerer Blick auf eine der oben vorgestellten Fotografien ist verblüffend (s. Abb. 16). Die neuen Lehrlinge, die Krupp 1962 in der Villa Hügel begrüßte, sind bei näherer Betrachtung doch nicht so artig und homogen: Ein Junge in der vierten Reihe fällt aus der Rolle, lacht und feixt; in derselben Reihe links unterhält sich jemand mit seinem Nachbarn und vor dem lachenden Lehrling sitzt einer, der sich nicht fein gemacht hat, seine Arme verschränkt und etwas mürrisch dreinblickt. So liefert dieses Bild ein Indiz dafür, dass die Wirklichkeit vielschichtiger war, als es die Fotografie mitteilen wollte. Bereits Bertolt Brecht vermutete ja, eine Fotografie der Krupp-Werke oder der AEG ergebe »beinahe nichts über diese Institute«.[57] Verrät der hier behandelte Bildfundus also nichts über Jugendliche in der Bundesrepublik?

54 Zusammenfassend zu diesen Tendenzen etwa Hans-Ulrich Wehler: Deutsche Gesellschaftsgeschichte, Bd. 5 (Bundesrepublik und DDR 1949–1990), München 2008, S. 76–81, S. 181–185 und S. 261–266.
55 Sieben bestanden mit »sehr gut«, in: Werk und Wir, 1973, H. 10, S. 266.
56 Ausgleichssport für junge Menschen, in: Krupp-Stahl, 1973, H. 1, S. 22–23.
57 Bertolt Brecht: Über Film 1922 bis 1933, in: ders.: Gesammelte Werke, Bd. 18, Frankfurt a. M. 1976, S. 135–216, hier S. 161.

Abb. 24: Jugendliche der Kaufmännischen Werkschule der Hoesch AG, 1970, farbig, Fotograf: Lotte Hertling, Dortmund, Abdruck in: Werk und Wir, 1970, H. 8, Titelblatt.

Abb. 25: »Ausgleichssport für junge Menschen« bei Krupp Stahl in Bochum, 15. 11. 1972, s/w, Werksfotograf Krupp, Historisches Archiv Krupp, F 48, 72–106, retuschierter Abdruck in: Krupp Stahl, 1973, H. 1, S. 22 f.

Ohne Zweifel: Die Montanindustrie zeichnete oft Wunschwelten, wenn sie sich mit der Kamera den Jugendlichen zuwandte und dabei eine ideale Jugend präsentierte – ideal im Sinne des Managements und der Erwachsenen, das heißt leistungsorientiert, wissbegierig, zuversichtlich und erfolgreich, zugleich aber kameradschaftlich in einer Gemeinschaft Gleichaltriger. Nicht zuletzt fügte sich diese Jugend, so suggerieren die Bilder, bereitwillig in die bestehenden sozialen Hierarchien ein und akzeptierte die gesellschaftlichen Konventionen. Es herrschte anscheinend Harmonie, auch zwischen den Generationen. Insofern vergewisserten sich die Unternehmen via Fotografie, die Jugendlichen integrieren zu können, und so konnten solche Bilder dazu beitragen, der älteren Generation ihre immer virulente Sorge vor jugendlichem Aufbegehren zu nehmen und optimistischer in die Zukunft zu blicken.

Die meisten Bilder der Jugend besitzen noch eine weitere Bedeutungsebene, denn es handelte sich stets um Bilder der Unternehmen. Anders formuliert: Die Arbeitgeber wollten mit den Fotografien stets auch etwas über sich selbst aussagen und andere für sich einnehmen, indem sie ihre Modernität, ihren Weitblick und ihr Verantwortungsbewusstsein unterstrichen. Die Firma erschien als gemeinschaftsstiftende Instanz, und als gesellschaftsstabilisierende, als Integrationsmotor. Real dagegen nahm ihre Bindungskraft ab, nicht zuletzt wegen mehrerer Rezessionen in der Montanindustrie. Im Krupp-Konzern herrschte unter den Lehrlingen eine hohe Fluktuation; während der Jugendfreizeiten kam

es auch zu Dissonanzen.[58] Sind die Fotografien also verlogen, sind sie ausschließlich Mythosschmieden? Klare, eindeutige Antworten fallen schwer. Eine Befragung von 1964 deutete darauf hin, dass junge Erwachsene tatsächlich weitgehend die Werte und Normen der Elterngeneration teilten.[59] Junge Berufstätige waren tatsächlich betont aufstiegsorientiert und sahen sich in die Arbeitswelt voll integriert.[60] Die Lehre eröffnete ihnen tatsächlich Perspektiven – und eine gewisse materielle Basis, auch Freizeitchancen. Das Wirtschaftswunder beendete tatsächlich das Prekäre vieler proletarischer und kleinbürgerlicher Lebensläufe.[61] Jugendvertreter in den Betrieben wiesen tatsächlich selbst darauf hin, ihre Leitidee sei »der Wille für eine gute Zusammenarbeit«[62] – und nicht das Rebellieren.

Vor diesem Hintergrund würden die Fotografien nur die Wirklichkeit und Grunderfahrungen auch vieler Jugendlicher widerspiegeln, zumindest bis zu den gesellschaftlich-kulturellen Umbrüchen am Ende der 1960er Jahre. Die Bildaussagen als pure Ideologie der Arbeitgeber abzutun, wäre deshalb vorschnell. Andererseits zeigen die Fotografien von Jugend in der Montanindustrie lediglich Ausschnitte der Realität und blenden andere aus. Entsprechende »Gegenbilder« stammen von anderen Bildautoren. Man denke an Pressebilder zu Jugenddemonstrationen, an sozialdokumentarische Aufnahmen von Jugendmilieus und nicht zuletzt an die private Fotografie der Jugendlichen.

Fotografien, die den Glauben verströmen, alles werde gut, sind weit entfernt vom intellektualistischen Skeptizismus der Postmoderne. Ihr Idealismus wirkt wie aus der Zeit gefallen. Dennoch: Die Bilder, die hier untersucht wurden, spiegeln Facetten der historischen Wirklichkeit – zu beantworten in welchem Maße, bedürfte weiterer, intensiver Forschung. Dabei wäre es aufschlussreich, die damaligen Lehrlinge systematisch nach ihren Erfahrungen zu befragen und zu ergründen, ob die Fotografien jeweils subjektiv Identität konstituierten oder noch heute konstituieren, ähnlich wie die persönlichen Erinnerungsfotos.[63] Die wenigen vorliegenden Äußerungen sprechen dafür, auch wenn die damaligen Jugendlichen wussten und wissen, dass die Fotografien inszeniert waren.[64]

58 S. Stremmel: Politprotest (Anm. 49), S. 33 und S. 39.
59 S. Maase: BRAVO Amerika (Anm. 35), S. 201.
60 S. Stremmel: Politprotest (Anm. 49), S. 38.
61 S. Maase: BRAVO Amerika (Anm. 35), S. 65–66.
62 Paul Klöcker: Jugend trägt jetzt Verantwortung mit, in: Hüttenzeitung, 1955, H. 5, S. 18.
63 Zur Rolle solcher Erinnerungsfotos bei Mitgliedern des »Freideutschen Kreises« siehe Autsch: Erinnerung (Anm. 36).
64 S. Anm. 45. Für vielfältige Unterstützung und zahlreiche weiterführende Hinweise beim Zustandekommen dieses Beitrags danke ich Frau Mag. Manuela Fellner-Feldhaus.

Christoph Hamann

Jungen in Not? Zur Visualisierung der Fürsorgeerziehung vor 1933. Das Beispiel Struveshof

Thema / Thesen

Im Zentrum der vorliegenden Überlegungen steht die visuelle Darstellung des Bildungsstandortes Struveshof in der Weimarer Republik. Seit 1917 beherbergte der Struveshof eine Fürsorgeerziehungsanstalt des Berliner Jugend- und Wohlfahrtsamtes. Ende der 1920er Jahre war der Struveshof Ausgangspunkt einer Veröffentlichung mit Texten von Fürsorgezöglingen unter dem Titel »Jungen in Not«. Der Herausgeber, der Autor und Maler Peter Martin Lampel (1894–1965), nahm diese Texte als Grundlage für sein Theaterstück »Revolte im Erziehungshaus« (1928),[1] welches seinerseits verfilmt wurde (1930). Weil sie Revolten und Homosexualität bzw. sexuelle Gewalt zwischen den Jugendlichen thematisierten, lösten die beiden Bände einen Skandal aus und führten im gesamten Deutschen Reich zu Diskussionen über die »Krise der Fürsorgeerziehung«. In der DDR war der Struveshof zunächst Standort eines Jugendwerkhofs und von 1962 bis 1990 des Zentralinstituts für Weiterbildung (ZIW) der DDR. Heute hat dort das Landesinstitut für Schule und Medien Berlin-Brandenburg (LISUM) seinen Sitz.[2]

Nach kursorischen Überlegungen zur Bildhermeneutik wird einem zweiten Schritt auf die Gründungsgeschichte der Fürsorgeerziehungsanstalt Struveshof eingegangen. Um die Semantik der Bilder der Fürsorgeerziehung im Kontext 1920er Jahre analytisch fassen zu können, werden die zeitgenössischen Kontroversen um die Fürsorgeerziehung skizziert. Dadurch wird eine Grundlage für die Analyse der zeitgenössischen Bildproduktion und -publikation und ihrer

1 Zur fachlichen und politischen Diskussion um die beiden Publikationen von Peter Martin Lampel vgl. Christoph Hamann: Revolte im Erziehungshaus? Peter Martin Lampel und die Erziehungsanstalt Struveshof, in: Berlin in Geschichte und Gegenwart. Jahrbuch des Landesarchivs Berlin, hg. von Werner Bräunig und Uwe Schaper, Berlin 2013, S. 133–183, hier S. 138–152.

2 http://www.lisum.berlin-brandenburg.de. Das Landesinstitut für Schule und Medien liegt rund 15 Kilometer südlich von Berlin am Rande der Stadt Ludwigsfelde in Brandenburg.

intendierten Aussage gelegt. Mit der Untersuchung von einzelnen Bildclustern soll deutlich gemacht werden, wie die zeitgenössisch in Fachkreisen dominierenden Diskurse der Fürsorgeerziehung und das pädagogische Selbstverständnis Struveshofs in der Bildpublizistik ihren visuellen Ausdruck fanden. Die Gegendiskurse wiederum bedienen sich bildtypologisch nicht der Pressefotografie, sondern nutzen Gemälde von Peter Martin Lampel und Stills aus dem erwähnten Film.

Die Bildpostkarten wie auch die Pressefotografie repräsentieren, so die These, weniger die Praxis der Fürsorgeerziehung, sondern reproduzieren und verstetigen vielmehr »kollektive Leitvorstellungen« einer gemäßigt reformpädagogisch orientierten Programmatik. In diesem Kontext werden die Kinder und Jugendlichen als Objekte notwendiger sozialpolitischer wie sozialpädagogischer Interventionen verstanden. Die Gemälde wie die Theater- und Filmaufnahmen stellen zweitens dagegen die Individualität der Zöglinge in den Mittelpunkt. Hinter diesem vordergründigen Subjektbezug kommt aber, so eine weitere These, bei genauer Betrachtung seinerseits auch eine entindividualisierende Repräsentation zum Ausdruck. Tatsächlich werden die Abgebildeten erstens zu Objekten des erotischen Begehrens und zweitens des politischen Aufbegehrens eines revolutionären Kollektivs.

Sehepunkte / Methodik

Das bildhermeneutische Vorgehen lehnt sich an die Vorschläge von Theodor Schulze an.[3] Angepasst an das vorliegende Material wird das Vorgehen jedoch modifiziert. Dies ist vor allem der Tatsache geschuldet, dass nicht das Einzelbild im Zentrum der Analyse steht, sondern eine Sammlung von Bildern. Die Aufnahmen werden als ästhetische Wirklichkeitskonstruktion interpretiert, denn, so Gottfried Boehm, »kein einziges Ding in der Welt schreibt« dem Bildschaffenden »vor, in welcher Form es angemessen darzustellen sei.«[4] Unterschieden wird deshalb zwischen dem fotografischen *Abbild* mit seinem notwendig indexikalischen wie auch in der Regel mimetischem Charakter und der durch einen Bildautor gestalteten Ästhetik eines *Bildes* – der »Inhalt [ist] unlösbar mit

3 Theodor Schulze: Bildinterpretation in der Bildwissenschaft. Im Gedenken an Klaus Mollenhauer, in: Barbara Friebertshäuser, Antje Lange, Annedore Prengel (Hg.): Handbuch qualitative Forschungsmethoden in der Erziehungswissenschaft, 4. durchges. Auflage, Weinheim/Basel 2012, S. 529–546.

4 Gottfried Boehm: Jenseits der Sprache? Anmerkungen zur Logik der Bilder, in: Christa Maar, Herbert Burda (Hg.): Iconic Turn. Die neue Macht der Bilder, Köln 2004, S. 36.

der Form verbunden«,[5] unhintergehbar,[6] wird jedoch gerade bei der Fotografie häufig analytisch nicht wahrgenommen[7] und ist doch ein wesentliches Merkmal des Bildes. Denn »das Bild stellt dar, was es darstellt, unabhängig von seiner Wahr- oder Falschheit, durch die Form der Abbildung.«[8] Die ästhetische Dimension des Bildes hat schließlich auch eine semantische Bedeutung, die es zu analysieren gilt.[9] Der Bildkorpus wird auf zentrale Bildmuster und Schlüsselmotive untersucht und geprüft, inwiefern diese visueller Ausdruck einer pädagogischen Programmatik sind. Der Korpus wird also nach visuellen Gemeinsamkeiten in Inhalt Form und Symbolik untersucht, und im zeitgenössischen politischen bzw. pädagogischen Diskurs kontextualisiert.[10]

Die Erziehungsanstalt Struveshof

Dem Entschluss des Berliner Magistrats von 1911, eine Landwirtschaftliche Erziehungsanstalt zu gründen, lagen ebenso pragmatische wie programmatische Überlegungen zugrunde.[11] Nach der Inkraftsetzung des preußischen »Gesetzes über die Fürsorgeerziehung Minderjähriger« im Jahr 1901 war in Berlin wie in Preußen insgesamt die Zahl der Zöglinge in Anstalten rapide gestiegen. Sie verachtfachte sich von 1901 bis 1914.[12] Deshalb ließ sich der durch die Vormundschaftsgerichte festgestellte Bedarf an Unterbringungen durch die

5 Henri Cartier-Bresson: Der entscheidende Augenblick, in: Wolfgang Kemp (Hg.): Theorie der Fotografie III: 1945–1980, München 1983, S. 82.

6 Reinhard Matz: Gegen den naiven Begriff der Dokumentarfotografie. 1981, in: Wolfgang Kemp (Hg.): Theorie der Fotografie IV: 1980–1995, München 2000, S. 97.

7 Roland Barthes: Mythen des Alltags, Frankfurt a. M. 2001, S. 14.

8 Ludwig Wittgenstein: Tractatus logico-philosophicus. Logisch-philosophische Abhandlung, Frankfurt a. M. 1973, 2.22.

9 Jörn Rüsen: Historisches Lernen. Grundlagen und Paradigmen, Köln/Weimar/Wien 1994, 11–17, 13.

10 Vgl. auch: Ulrike Pilarczyk, Ulrike Mietzner: Das reflektierte Bild. Die seriell-ikonografische Fotoanalyse in den Erziehungs- und Sozialwissenschaften, Bad Heilbrunn 2005, S. 157–160. Bildhermeneutische Untersuchungen der Darstellungen der Fürsorgeerziehung nahmen auch vor: Franz-Michael Konrad: Wilhelm Tell im Erziehungsheim. Ein Beitrag zur Bildhermeneutik, in: Jahrbuch für historische Bildungsforschung, 2009, Bd. 15, S. 205–232; Philipp Hubmann: Transparente Subjekte. Ordnungsästhetik und Jugendtopik im Bildwerk der deutschen Fürsorgeerziehung, in: Niels Gründe, Claus Oberhauser (Hg.): Jenseits des Illustrativen. Visuelle Medien und Strategien politischer Kommunikation, Göttingen 2015, S. 145–174.

11 Zur Gründung der Landwirtschaftlichen Erziehungsanstalt Struveshof und ihrer Geschichte bis in die späten 1920er Jahre vgl. Hamann: Revolte (Anm. 1), 2013.

12 Vgl. Walter Böttcher: Die Waisenpflege der Stadt Berlin unter besonderer Berücksichtigung der Einwirkung des Krieges auf ihre Entwicklung, Gießen 1923, S. 21; Hans Malmede: Jugendkriminalität und Zwangserziehung im deutschen Kaiserreich bis 1914. Ein Beitrag zur historischen Jugendforschung, Baltmannsweiler 2002, S. 138.

Anstalten des Kommunalverbandes Berlin einerseits bald nicht mehr abdecken. Andererseits sollte die Fürsorgeerziehung nicht allein subsidiär den Kirchen und ihren Wohlfahrtsverbänden überlassen werden. So führten erste Überlegungen der Berliner Waisenhausdeputation 1911 schließlich 1913 zum Beschluss der Berliner Stadtverordnetenversammlung zur Errichtung der Anstalt Struveshof.[13] Der Handlungsdruck auf den Berliner Magistrat erhöhte sich mit dem Kriegsausbruch, denn die Zahl der von den Vormundschaftsgerichten für eine Heimerziehung vorgesehenen Zöglinge erhöhte sich aufgrund der sozialen Notlagen der Familien rapide.[14] Da nach der Mobilmachung 1914 qualifiziertes Personal für die Erziehung zunächst jedoch fehlte, konnte die Erziehungsanstalt erst zum 1. April 1917 eröffnet werden.

Die mit dem »Gesetz über die Fürsorgeerziehung Minderjähriger« einsetzende massive quantitative Ausdehnung der sozialpädagogischen Intervention des Staates war verbunden mit qualitativ neuen Vorstellungen zu den Zielen der Fürsorgeerziehung. Dies zeigt sich daran, auf welchen Personenkreis das Gesetz anzuwenden war. Es betraf nun nicht mehr allein straffällig gewordene Jugendliche oder strafunmündige Kinder. Eine Fürsorgeerziehung sollte auch zu Anwendung kommen, wenn eine solche wegen der »Unzulänglichkeit der erzieherischen Einwirkung der Eltern oder sonstigen Erzieher oder der Schule zur Verhütung des völligen sittlichen Verderben des Minderjährigen nothwendig ist.«[15] Neu war also eine kriminal*präventive* Intervention bei denjenigen Kindern und Jugendlichen, die *noch nicht* straffällig geworden sind. Diese gesetzliche Neujustierung war programmatisch verbunden mit einem sozialpolitischen und -pädagogischen Paradigmenwechsel, demzufolge in den Anstalten weniger auf Strafe für vergangenes Verhalten denn auf vorbeugende Erziehung für zukünftiges Handeln Wert gelegt werden sollte.

Die Struveshofer Erziehungsprogrammatik orientierte sich unmittelbar an diesem Reformprojekt. Der Leiter der anstaltseigenen Struveshofer Schule fasste die veränderten Auffassungen 1921 wie folgt zusammen: »Als das Fürsorgeerziehungsgesetz [1901; C. H.] in Kraft trat, galt es, die Strafbehandlung, wie sie das Gesetz von 1878 vorschrieb, in ihrer einseitigen und verderblichen Wirkung zu beseitigen und an ihre Stelle eine humane und nach psychologischen

13 Landesarchiv Berlin (LAB): A Rep. 000–02–01, Nr. 1643.

14 LAB: A Rep. 000–02–01, Nr. 1643, Vorlage 293, S. 44. Vgl. auch Franz Janisch: Die Fürsorgeerziehung in Kriegs- und Friedens-Schulheimstätten für schulpflichtige, übertags zeitweise aufsichtslose und infolge des Krieges verlassene Kinder, in: Zeitschrift für Kinderforschung, 1918, 23. Jg., H. 1, S. 23–30. Christoph Hamann, Martin Lücke (Hg.): August Rake: Lebenserinnerungen und Lebenswerk eines Sozialpädagogen und Jugenderziehers (Quellen und Dokumente zur Geschichte der Erziehung), Bad Heilbrunn (erscheint 2016).

15 Zitiert nach Dietrich Oberwittler: Erziehung statt Strafe? Jugendkriminalpolitik in England und Deutschland (1850–1920), Frankfurt a. M./New York 2000, S. 136.

Grundsätzen geleitete Erziehung der im Jugendalter Verirrten und Gestrauchelten, der Willensschwachen und oft krankhaft Entarteten treten zu lassen.«[16] Der bis zum neuen Gesetz gebräuchliche Begriff der Zwangserziehung wurde durch den der Fürsorgeerziehung ersetzt. Damit sollte die strafrechtliche Herkunft der Zwangserziehung und die Assoziation an eine Gefängnisstrafe vermieden und andererseits der Anspruch unterstrichen werden, fürsorgerisch-präventiv und pädagogisch zum Wohle der Kinder und Jugendlichen zu handeln. Der für die Fürsorgeerziehung in Berlin zuständige Obermagistratsrat Knaut formulierte diesen Anspruch aus Anlass der Gründung der Anstalt Struveshof wie folgt. »Es handelt sich um eine öffentliche Erziehung, die an Stelle der versagenden elterliche Erziehung tritt. Berlin hat also die unabweisliche Pflicht, die ihm anvertrauten Kinder in einer ihren eigenen Interessen, Fähigkeiten, Anlagen und sonstigen Verhältnissen entsprechenden Art und Weise körperlich, geistig und sittlich auszubilden und sie zu einem Lebensberufe fähig zu machen und hat dies in der bestmöglichen Weise zu tun.«[17] Die sozialpädagogisch geleitete Nacherziehung war natürlich »Krisen- und Interventionspädagogik«,[18] die vor allem eine sozialintegrative Absicht verfolgte. Ein zentrales Mittel dafür war in Struveshof die Erziehung zur Arbeit durch Arbeit. Sozialintegration war insofern auch Sozialdisziplinierung, die bei der mehrheitlich proletarischen Jugend in den Anstalten die »Kontrolllücke zwischen Schulbank und Kasernentor« (Georg Kerschensteiner, Detlev Peukert) schließen sollte. Die Fürsorgeerziehung war damit auch eine Antwort staatlicher Obrigkeit auf die soziale Frage und die Erosion traditioneller Sozialisationsinstanzen im Kontext des Übergangs der feudal geprägten Agrargesellschaft zur kapitalistisch organisierten Industriegesellschaft.

Der im Gesetz über die Fürsorgeerziehung formulierte Interventionsanspruch des Staates bedurfte besonderer Legitimität, denn er stand in einem notwendigen Spannungsverhältnis zur traditionellen wie rechtlichen Erziehungsautonomie der Eltern. Die Legitimität staatlichen Handelns konnte hier nicht allein mit dem Verweis auf die rechtsförmig gestalteten Verfahren der Einweisung in eine Anstalt geschöpft werden, sondern musste sich in qualitativer Hinsicht vor allem durch die pädagogische Praxis der Anstaltserziehung und deren Erfolge rechtfertigen. Gerade diese Alltagspraxis bestätigte jedoch das

16 Martin Crüger: Das Hilfsschulkind in der Fürsorge-Erziehung, in: Die Hilfsschule, 1921, 14. Jg., H. 2 (Februar), S. 25.

17 Direktor Knaut: Die landwirtschaftliche Erziehungsanstalt der Stadt Berlin in Struveshof bei Großbeeren, in: Zentralblatt für Vormundschaftswesen, Jugendgerichte und Fürsorgeerziehung, 1917, IX. Jg., Nr. 7/8, S. 65–67, hier S. 66f.

18 Franz-Michael Konrad: Sozialpädagogik, in: Wolfgang Keim, Ulrich Schwerdt (Hg.): Handbuch der Reformpädagogik in Deutschland (1890–1933), Teil 2: Praxisfelder und Pädagogische Handlungssituationen, Frankfurt a. M. 2013, S. 837.

verbreitete Misstrauen bzw. die Vorurteile und verschärfte das Akzeptanzproblem massiv. In den mehrheitlich von den Kirchen und ihren Wohlfahrtsverbänden subsidiär geführten Anstalten war nach wie vor eine autoritär-repressive und strafende Erziehungspraxis verbunden mit massivem Arbeitsdrill verbreitet. Disziplinprobleme vor allem mit älteren Zöglingen,[19] hohe Flüchtlingsquoten[20] und Revolten[21] waren Indikatoren für die in der Regel pädagogisch wie auch pragmatisch dysfunktionale Ausgestaltung des Erziehungsalltags.[22] Das prominenteste Beispiel dafür waren die im Jahr 1909 aufgedeckten Verhältnisse in einer kirchlichen Erziehungsanstalt in Mieltschin nahe Posen.[23] Der Leiter dieser Anstalt, ein Pastor, wurde Ende 1910 wegen gefährlicher Körperverletzung, Freiheitsberaubung von Zöglingen zu acht Monaten Gefängnis und einer Geldstrafe verurteilt, Erzieher der Anstalt erhielten ebenfalls zum Teil mehrmonatige Gefängnisstrafen.[24] Die Erziehungspraxis und die Berichterstattung darüber diskreditierten die Fürsorgeerziehung nachhaltig.

Kein Zufall war es, dass gerade der sozialdemokratische Vorwärts die Mieltschin-Affäre ins Rollen brachte und ausführlich wie auch kritisch darüber berichtete, stieß doch die Fürsorgeerziehung vor allem bei der sozialistischen Arbeiterbewegung auf eine »Fundamentalkritik«.[25] Die Zöglinge der Erziehungsheime stammten sozialbiografisch weit mehrheitlich aus der Arbeiterschaft, die staatlichen Erziehungsnormen und -ziele der staatlichen wie kirchlichen Einrichtungen wiederum waren meist (bildungs-)bürgerlich-christlich sowie sozialrestaurativ und agrarromantisch geprägt.

Die zeitgenössische fach- und sozialpolitische wie publizistisch-politische Gemengelage im Diskurs über die Fürsorgeerziehung wurde also durch drei unterschiedliche Positionen gekennzeichnet. Auf der einen Seite die Haltung der Reformer einer staatlichen Wohlfahrtspolitik, die den massiven Ausbau der staatlichen Fürsorgeerziehung programmatisch verbanden mit der Abkehr von repressiven Methoden der älteren Zwangserziehung zugunsten einer Fürsorge-

19 Oberwittler: Erziehung (Anm. 15), S. 215 f.
20 Wilhelm Backhausen: Das Entweichen der Fürsorgezöglinge, in: Zentralblatt für Vormundschaftswesen, Jugendgerichte und Fürsorgeerziehung, 1911, 2. Jg., S. 241–247. Vgl. Oberwittler: Erziehung (Anm. 15), S. 177.
21 Uwe Uhlendorff: Heimrevolten in Hamburg. Versuche einer Entideologisierung der Sozialpädagogik in der Wilhelminischen Zeit, in: Neue Praxis, 1998, Nr. 5, S. 517–525.
22 Oberwittler: Erziehung (Anm. 15), S. 155–179, 215, 227 f.
23 Cd: Aus der Fürsorgeerziehung, in: Kommunale Praxis. Wochenschrift für Kommunalpolitik und Gemeindesozialismus, 1915, 15. Jg., Nr. 15 (30. Januar 1915), S. 93 ff. Zu Mieltschin wie weiteren Fällen vor 1914 auch Hubmann: Subjekte (Anm. 10), S. 151–154.
24 Vgl. Interessante Kriminal-Prozesse von kulturhistorischer Bedeutung. Darstellung merkwürdiger Strafrechtsfälle aus Gegenwart und Jüngstvergangenheit. Nach eigenen Erlebnissen von Hugo Friedländer, Gerichtsberichterstatter. Eingeleitet von Justizrat Dr. Sello, Berlin, Band 4, Berlin 1911, S. 159–227.
25 Oberwittler: Erziehung (Anm. 15), S. 345.

erziehung, die kriminalpräventiv auf den Gedanken der Erziehung statt auf Strafe und Vergeltung setzte. Dann zweitens eine Erziehungspraxis vor allem in den Heimen der Kirche und deren Wohlfahrtsverbänden, die diesen Reformintentionen nicht entsprachen und vielmehr nach wie vor mit den Vorstellungen und Methoden der in erster Linie autoritären Zwangserziehung agierten und diese gegenüber allen Reformbestrebungen auch offensiv vertraten. Und schließlich die politische Argumentation der sozialistischen Arbeiterbewegung, in den 1920er Jahren vor allem der KPD, die die Fürsorgeerziehung als bürgerliches Instrument der Unterdrückung des Proletariats als solche weitgehend ablehnte und die Anstalten als »Jugend-Zuchthäuser« und »Folterstätten« der Jugend anprangerten.[26]

Als der Berliner Magistrat 1911 den Beschluss der Errichtung einer Anstalt in Struveshof fasst, verband er dieses Vorhaben explizit mit der »Durchführung von Reformen auf dem Gebiete der Fürsorgeerziehung«.[27] Struveshof war also als staatliches Reformprojekt konzipiert und wollte sich einerseits von den konservativen Zielen und Methoden der älteren Zwangserziehung abgrenzen. Andererseits sollte die Kritik der Arbeiterbewegung entkräftet werden. Diese sozialpolitische Gemengelage bestimmte unmittelbar die politische und visuelle Kommunikation der Erziehungsprogrammatik und der damit angestrebten Erziehungspraxis.

Bildpolitik der Reform – Postkarten

Die bauliche Anlage des Struveshofs in den 1920er Jahren ist durch zwei Serien von Bildpostkarten überliefert. Die erste Serie umfasst zwölf Karten, von der zweiten konnten bislang zehn Stück erschlossen werden.

Die Motive der Bildpostkarten zeigen ausschließlich Außen- und Innenaufnahmen aller Funktionsgebäude der Anstalt wie zum Beispiel das Direktionsgebäude, die Schule der Anstalt mit einem Lehrraum, das Wirtschaftsgebäude mit der Küche, die Schmiede und die Wohnhäuser und Freizeiträume für die älteren Zöglinge sowie die Sport- und Grünanlagen. Die Innenansichten der

26 Magistrat von Berlin (Hg.): Amtlicher Stenografischer Bericht über die Sitzung der Berliner Stadtverordnetenversammlung, 07.02.1929 (7. Sitzung), S. 154f. vgl. August Brandt: Gefesselte Jugend in der Zwangsfürsorgeerziehung, Berlin 1929; Justin Richter: Die in ihre Hände fallen! Jugend in Not!, Rudolstadt 1928; Jacob Hein: Kampf dem Fürsorgeskandal!, in: Proletarische Sozialpolitik, 1931, 4. Jg., H. 8, S. 240–243. Vgl. dazu auch die Kampagne der KPD im Kontext der Affäre um das Buch »Revolte im Erziehungshaus« von Peter Martin Lampel, vgl. Hamann: Revolte (Anm. 1), S. 146–150.

27 LAB: A Rep. 000–02–01, Nr. 1643, Bl. 3. Vgl. auch: Die Landwirtschaftliche Erziehungsanstalt Struveshof, in: Paul Seiffert (Hg.): Deutsche Fürsorge-Erziehungsanstalten in Wort und Bild, Halle a. d. Saale 1914, S. 221f.

Funktionsräume und Ablichtung von Zöglingen wie auch des Personals legen es nahe, dass die Bilder mindestens mit der Genehmigung des Berliner Magistrats angefertigt worden waren, wenn nicht gar in dessen Auftrag. Es ist also davon auszugehen, dass die Postkartenserien das Bild des Berliner Magistrats repräsentieren, welches er der Öffentlichkeit von der Erziehungsanstalt und seinen Vorstellungen einer reformorientierten Fürsorgeerziehung vermitteln wollte.

Die repräsentative Darstellung des Direktionsgebäudes inmitten der Parkanlage deutet den Grundgedanken der Reform der Fürsorgeerziehung durch den Berliner Magistrat bildprogrammatisch an. Die Grenze zwischen dem Anstaltsgelände und dem öffentlichen Bereich markiert ein leicht zu überwindender niedriger Holzzaun.[28] Nicht also Zwang, sondern pädagogisch angeleitete Einsicht in die Notwendigkeit der Erziehung aus staatlicher Für-Sorge sollten die Jugendlichen dazu bringen, nicht zu fliehen. Die implizite Botschaft des Bildmotivs könnte mit dem Worten eines Zeitgenossen wie folgt zusammengefasst werden: »Der Anstalt fehlte jedes Gefängnismäßige«.[29] Die »neuen Wege in der Fürsorgeerziehung« grenzten sich schon in der Baugestaltung und deren Visualisierung von der strafenden Zwangserziehung älterer Provenienz ab.

Alle anderen Aufnahmen zeigen die Anordnung der Baukörper in einem parkartig angelegten Gelände inmitten von umgebenden Feldern. Auch die aufgelockerte Gruppierung der Bauten im Gelände ist Ausdruck einer Erziehungsprogrammatik – sie bietet im Gegensatz zur dichten Blockrandbebauung mit Mietskasernen und deren Hinterhöfen im »steinernen Berlin«[30] zwischen den kleinen Baueinheiten von allen Seiten möglichst viel Licht, Luft und Sonne. Die Häuser sind vergleichsweise abwechslungsreich ausgeführt, der Eindruck von Monotonie wird vermieden, um Individualität so viel Raum wie möglich zu geben.[31]

Karl Wilker charakterisiert die bauliche Anlage des Struveshof 1929 wie folgt: »Aus der grauenhaften Monotonie und Kälte gefängnisartiger Riesenbauten [anderer Erziehungsanstalten; C. H.] fand man einen Ausweg. Struveshof war

28 In der Planung von Struveshof war ursprünglich noch vorgesehen, dass die Anstalt mit einem 1,80 m hohen Drahtzaun und einer Hecke umgeben sein sollte; auf diesen verzichtete man später. Vgl. LAB: A Rep. 000–02–01, Nr. 1643, Vorlage 356; Hamann, Lücke: August Rake (Anm. 14).
29 Böttcher: Waisenpflege (Anm. 12), S. 19.
30 Werner Hegemann. Das steinerne Berlin. Geschichte der größten Mietskasernenstadt der Welt, Berlin 1930.
31 Dennoch lässt sich die bauräumliche Gestaltung der Erziehungsanstalt auch als panoptische Disziplinaranlage im Sinne Michel Foucaults verstehen, in deren Mitte das überwachende Haus des Direktors liegt. Vgl. Michel Foucault: Überwachen und Strafen, Frankfurt a. M. 1994.

Abb. 1: Das repräsentative Eingangsensemble der Anstalt Struveshof mit dem zentral platzierten Direktionsgebäude, Bildpostkarte, Fotograf unbekannt, Landesinstitut für Schule und Medien Berlin-Brandenburg.

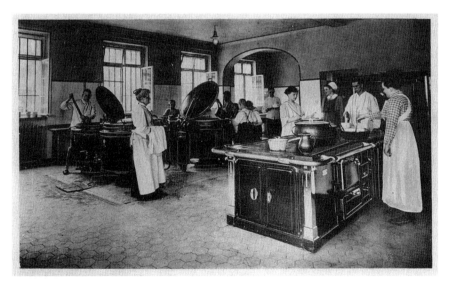

Abb. 2: Innenansicht der Küche im Wirtschaftsgebäude: »Struveshof: Zentralkochküche. Die Speisen werden unter Aufsicht einer Schwester in Patentkochkesseln zubereitet.« Bildpostkarte, Fotograf unbekannt, Landesinstitut für Schule und Medien Berlin-Brandenburg.

eine Auflösung, war ein Neues, war ein Versuch von Schönheit«.[32] Andere Autoren beschreiben den Struveshof als einen »freundlichen Landsitz«[33], als ein »freundliches Waldparkdorf«[34] oder als einen »riesigen Gebäudekomplex der eher an ein Sanatorium oder ein Erholungsheim« erinnere.«[35]

Es ist mutmaßlich kein Zufall, dass in beiden Serien der Postkarten keine Aufnahme von jenem Bauensemble enthalten ist, welches im Aussehen und seiner Funktion nach einem Gefängnis zumindest nahe kam. Das »Feste Haus« beherbergte die sogenannten »Schwersterziehbaren«. Die Fenster dieses Gebäudes waren die einzigen vergitterten der Anstalt, das »Feste Haus« war als einziges Gebäude der Anstalt von einer 3,60 Meter hohen Mauer umgeben.

Die Mehrzahl der Abbildungen auf den anderen Postkarten der Serie zeigt zwar auch die Zöglinge der Anstalt. Alles in allem stehen jedoch nicht die jungen Menschen im Mittelpunkt der Bildsujets, sondern die bauliche Anlage der Erziehungsanstalt sowie die Ausgestaltung der Innenräume. Das zeigt sich auch an den gewählten Einstellungsgrößen der Totale und Halbtotale. Diese sind die Perspektiven der Entindividualisierung – wichtig sind die Gesamtansicht und der Überblick, nicht aber das Detail. Die Zöglinge wie auch das dargestellte Personal sind auf den Bildern letztlich ornamentales Beiwerk zur Illustration der Gesamtanlage und ihrer Funktionsgebäude und -räume.

In der Summe ist die Postkartenserie Ausdruck einer politischen Kommunikation, in deren Zentrum die sozialpolitische Leistungsschau der kommunalen Berliner Exekutive steht. Die Politik des Kommunalverbandes Berlin hat mit dem Struveshof die bauliche Hardware für die operative Ausgestaltung der neuen Fürsorgeerziehung unter dem Primat der Pädagogik zur Verfügung gestellt. Und weil die politische Verantwortung für die Fürsorgeerziehung mit der Stadträtin Klara Weyl bei der SPD lag, war die Postkartenserie auch ein visueller Ausdruck einer Öffentlichkeitsarbeit, die die sozialdemokratischer Reformpolitik propagierte.

32 Karl Wilker: Revolte um Lampel, in: Der Fackelreiter, 1929, 2. Jg., H. 2, S. 51–56, hier S. 52.
33 Dorothea Grabler: Neue Wege in der Fürsorgeerziehung, in: Das Echo. Mit Beiblatt Deutsche Export-Revue, 1919, 38. Jg., Nr. 1938 (13.11.1919), S. 1509–1511, hier S. 1509.
34 Hamann, Lücke: August Rake (Anm. 14).
35 Paul Stöcker: Ein Besuch in der Fürsorgeanstalt Struveshof bei Berlin (1927), in: Der Adventbote, 1927, 33. Jg., H. 15, S. 226–228, hier S. 227.

Bildpolitik der Reform – Pressefotografie

Im Jahr 1928 erschien in der Berliner Illustrirten Zeitung ein Artikel mit dem Titel »Besserung durch Erziehung. Freundliches aus dem Fürsorgeerziehungsheim Struveshof der Stadt Berlin«.[36] Dieser Titel greift programmatisch die Zielsetzung des Gesetzes über die Fürsorgeerziehung von 1901 auf und exemplifiziert den Erfolg der Umsetzung des Gesetzes am Beispiel Struveshofs. Der Artikel wird mit fünf Aufnahmen illustriert. Diese repräsentieren in einer aufschlussreichen Gewichtung fünf Motive: drei Aufnahmen zeigen die Erholung der Zöglinge in der arbeitsfreien Zeit, eines die Tätigkeit in der Landwirtschaft, ein weiteres die Reinigung der Kleidung. Diese Sujets sind charakteristisch für die bislang insgesamt nahezu fünfzig bekannten Pressefotografien über den Struveshof aus der Zeit zwischen 1917 und 1933. Weitere gerne genutzte Motive waren der Sport und die Körperpflege der Kinder und Jugendlichen. Die Aufnahmen stammen zum Teil von zeitgenössisch ausgesprochen bekannten Pressefotografen.[37]

Bei den Bildpostkarten sind die Kinder und Jugendlichen in erster Linie Beiwerk zur Illustration der Gebäude der Erziehungsanstalt und ihrer Funktionen – die *sozialpolitische Hardware* einer gemäßigt reformorientierten Fürsorgeerziehung. Im Falle der Pressefotografie sind die Knaben und Burschen dagegen Illustration der reformorientierten Erziehungsprogrammatik, also der *sozialpädagogischen Software* der Fürsorgeerziehung. Diese Form der visuellen Kommunikation reagierte damit auch auf den schlechten Ruf der Fürsorgeerziehung und den zeitgenössisch dominanten Diskurs der Fürsorgekritik. So beklagte 1926 der in Berlin zuständige Magistratsdirektor Hermann Knaut das »Misstrauen«, die »Abneigung«, ja die »Feindschaft«, mit denen weite Kreise der Öffentlichkeit der Fürsorgeerziehung begegneten.[38] Die Presseaufnahmen präsentieren mit ihren Aufnahmen pädagogische Tableaus, die einerseits die verschiedenen Handlungsfelder einer reformorientierten Fürsorgeerziehung exemplarisch demon-

36 Besserung durch Erziehung. Freundliches aus dem Fürsorgeerziehungsheim Struveshof der Stadt Berlin, in: Berliner Illustrirte Zeitung, 1928, 37. Jg., Nr. 26 (24.06.), S. 1131–1133.

37 Eduard (+1927) und Alfred Frankl (1898–1955), Walter Gircke (1885–1974), Robert Sennecke (1885–verm. 1938/1939) und Alice Matzdorff (?–?). Biografische Angaben zu den Fotografen (mit Ausnahme von Alice Matzdorff) vgl. Diethart Kerbs: Die Fotografen der Revolution 1918/19 in Berlin, in: Revolution und Fotografie Berlin 1918/19 (Ausstellung der Neuen Gesellschaft für Bildende Kunst, 16.01.–16.03.1989), Berlin 1989, S. 135–154, hier S. 140–142, 146. Zu Alice Matzdorff konnten bislang nur fragmentarische Angaben ermittelt werden. Diese deuten darauf hin, dass sie Jüdin war. Im Gedenkbuch des Bundesarchivs wird eine in Auschwitz ermordete Alice Matzdorff (1879–1943) genannt. Ob es die gesuchte Fotografin ist, ließ sich noch nicht feststellen. Vgl. http://www.bundesarchiv.de/gedenk buch/de926989 [22.12.2015].

38 Hermann Knaut: Die Weiterentwicklung der Fürsorgeerziehung, in: Hans Brennert, Erwin Stein (Hg.): Probleme der neuen Stadt. Darstellungen der Zukunftsaufgaben einer Viermillionenstadt (Monographien Deutscher Städte 18), Berlin 1926, S. 479.

strieren sollten. Anderseits soll die erfolgreiche Praxis der pädagogischen Programmatik gezeigt werden. Eben: »Besserung durch Erziehung«.

Auf-Sichten: Bei den Einstellungsgrößen dominiert vor allem die Halbtotale. Mit dieser Einstellung werden die Zöglinge in pädagogischen Settings fokussiert, die zugleich eine räumliche bildräumliche Distanz zwischen den Abgebildeten und den Betrachtern herstellt. Letztere verbleiben in der Position des neutralen Beobachters. In diesen Fotografien wird der Gegenstand des Abgebildeten in seiner kompositorischen Gestaltung als etwas exkludiert Hermetisches, in sich Geschlossenes dargestellt, von dem der externe Betrachter ausgeschlossen erscheint. Die Abgebildeten sind mittig platziert, nie werden die Gezeigten durch den Bildausschnitt angeschnitten, zudem wenden sie sich vom Betrachter ab. Sie bilden eine Gruppe, die mit sich selbst und mit der Erfüllung der Aufträge der Erzieher beschäftigt ist. Denn die Blicke, die Handlungen wie die Aufmerksamkeit der Mitglieder der Gruppe sind konzentriert auf den eifrigen Vollzug dieser Anweisungen, nie auf etwas außerhalb des Bildrahmens – ein »Dialog« untereinander wie auch mit dem Bildbetrachter findet nicht statt.

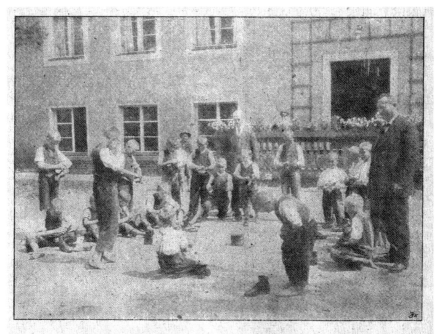

Abb. 3: »Zöglinge von Struveshof beim Stiefelputzen«, aus: Land und Frau (1918), Fotografin: Alice Matzdorff.

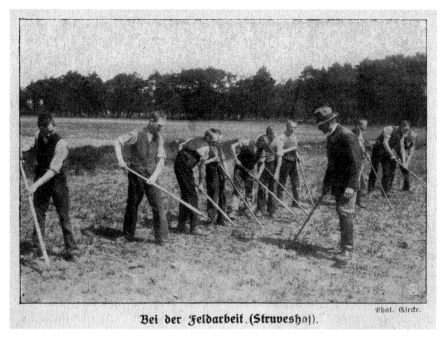

Bei der Feldarbeit (Struveshof).

Abb. 4: »Bei der Feldarbeit«, aus: Die Woche (1919), Fotograf: Walter Gircke.

Nur in seltenen Ausnahmen trifft – eher verstohlen – ein Blick eines Fotografierten den Betrachter. Die Zöglinge werden immer als Gruppe, so gut wie nie als Individuen ins Bild gesetzt. Andererseits sind diese Tableaus für den impliziten Betrachter als Demonstration gestaltet worden. Er soll es sehen – er soll sich überzeugen können von der Sinnhaftigkeit der Fürsorgepraxis in den hermetischen Räumen der sozialen wie topografischen Exklusion einer Anstalt. In aller Regel ist bei diesem Bildtypus auch der Impulsgeber des pädagogischen Auftrags, der (in aller Regel männliche) Erwachsene, mit abgebildet. Er hat die kontrollierende Auf-Sicht im wahren Sinne des Wortes und stellt mit seiner Anwesenheit das hierarchische Gefälle innerhalb des pädagogischen Settings her.

Kamerad und Jugendführer: Auffallend sind aber auch Bildmotive, in denen dieses pädagogische Tableau in signifikanter Weise variiert wird. Anders als bei den bisherigen Beispielen fungiert der Erzieher hier nicht als die etwas abseits stehende und kontrollierende Aufsicht, sondern ist integraler Teil der Gruppe von Zöglingen und begegnet diesen auf Augenhöhe. Diese Aufnahmen zeigen Motive der Freizeit in der Fürsorgeerziehung. Sie verweisen auf eine veränderte Rolle und einen anderen Status des Erwachsenen im Erziehungsprozess.

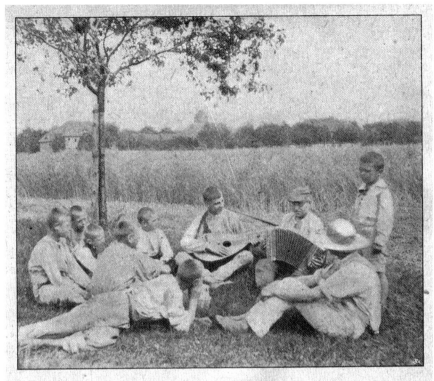

Abb. 224. Zöglinge von Struveshof während der Vesperpause
nach dem Roggenmähen.
Phot. Alice Matzdorff. — Zu dem Aufsatze auf Seite 401.

Abb. 5: »Zöglinge von Struveshof während der Vesperpause nach dem Roggenmähen«, aus:
Land und Frau (1918), Fotografin: Alice Matzdorff.

Visualisiert wird das Konzept des Jugendführers, welches die Fürsorgeerziehung
nach 1918 aus der Jugendbewegung rezipiert. Dieser soll sich nicht als Autorität
verstehen, deren Legitimität sich aus dem Alter speist, sondern einerseits »Ka-
merad« wie andererseits »Führer« sein. Er soll, so Hermann Knaut vom Berliner
Magistrat, »möglichst aus der Kameradschaft der Jugendgemeinschaft hervor-
gehen, da ihn mit ihr gleiches Erleben, gleiches Ringen und Streben, gleiches
Lieben und gleiche Freuden verbinden sollen. Er ist Kamerad unter Kameraden,
nur so kann er die Jugend verstehen. […] Vom Vorgesetztenverhältnis ist keine
Rede, der Führer ist väterlicher Berater, er ist Vorbild, zu dem die Gefolgschaft
aufschaut mit dem Wunsche: wir wollen werden wie er.«[39]

39 Knaut: Weiterentwicklung (Anm. 38), S. 482.

»Gefahr der Isolierung«: Ein immer wiederkehrendes Motiv in den fotografischen Tableaus verweist implizit auf einen Grundwiderspruch der Anstaltserziehung. Diese hatte das Ziel, deviante Jugendliche zu sozialisieren. Sie sollten nach dem Aufenthalt in den Anstalten ein gesellschaftlich integriertes, rechtstreues und wirtschaftlich geordnetes Leben führen. Um sie gegenüber der Heterogenität der Lebensentwürfe in der Großstadt und der Gesellschaft der Moderne in moralischer Hinsicht zu festigen, lebten sie auf dem Lande in sozial und kulturell homogenen Gemeinschaften jenseits der Heterogenität gesellschaftlichen Lebens: Die räumliche wie soziale Absonderung sollte jedoch letztlich der gesellschaftlichen Integration dienen. Zeitgenössisch war ein Empfinden für diesen strukturellen Widerspruch zwischen Ex- und Inklusion durchaus vorhanden. Der zuständige Berliner Magistratsdirektor Hermann Knaut sprach von der »Gefahr der Isolierung«, von der »Tendenz zur Absonderung von der Gemeinschaft des Volkes und der normalen Jugend.«[40]

Nach Auffassung vor allem konservativer Anstaltspädagogen war diese Absonderung vor allem in Bezug auf den unterstellten schlechten Einfluss der Familie und der Freunde der Zöglinge zwingend notwendig. Denn in diesen Personengruppen sah man eine Ursache für die »Verwahrlosung« der Kinder und Jugendlichen. »Bezeichnend für die Autoritätserziehung« war, so der Reformpädagoge Egon Behnke, »dass man in ihr diesen Einflüssen [von Familie und Freunden; C.H.] nur durch äußeres Fernhalten und Abschließung zu begegnen suchte und nicht einmal darum rang, sie aus dem Negativen in das Positive überzuführen.«[41]

Manche Struveshofer Bildmotive versuchten von daher, dem Eindruck der Isolierung entgegenzuwirken. Dazu dienten z. B. auch Aufnahmen von Festen unter der starken Beteiligung der Familien und der Öffentlichkeit. Die Funktion des Sportfestes beschrieb der Direktor des Struveshof August Rake wie folgt: »Besonders waren immer die, zunächst misstrauischen, Eltern dankbar und verließen freudig bewegt und zufrieden das Heim.«[42] Die Öffnung des Anstaltslebens hin zum gesellschaftlichen Leben demonstrieren auch die Aufnahmen, welche zeitungslesende Jugendliche zeigen. »Im Heim wurden«, so noch einmal August Rake, »Zeitungen aller politischen Schattierungen gelesen [...] Es wäre verkehrt gewesen, diese oder jene Zeitung auszunehmen, weil sie etwas ›zu radikal‹ war. Wir können die jungen Menschen nicht außerhalb des Zeitgeschehens stellen.«[43] Einer Umfrage des Allgemeinen Fürsorgeerziehungstages zufolge waren jedoch in der Mehrzahl der Anstalten Zeitungen nicht erwünscht,

40 Ebd., S. 479.
41 Egon Behnke: Die heutige Lage der Anstaltserziehung, in: Die Erziehung, 1930, 5. Jg., S. 541–556, hier S. 554.
42 Hamann, Lücke: August Rake (Anm. 14).
43 Ebd.

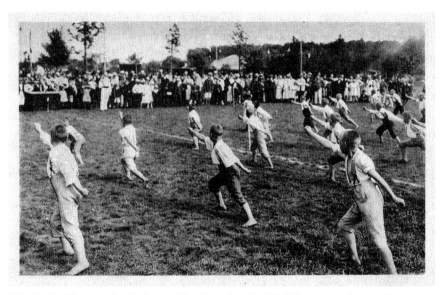

Abb. 6: »Freiübungen der Knaben bei dem Sportfest, das jährlich unter großer Beteiligung der Behörden, der Eltern und Pflegeltern und dem Festtrubel der Struveshofer Jungen gefeiert wird«, Bildpostkarte, Fotograf unbekannt, Landesinstitut für Schule und Medien Berlin-Brandenburg.

weil man von deren Berichterstattung zum Beispiel über Häftlingsrevolten einen negativen Einfluss befürchtete.[44] In das Öffnungs-Paradigma lässt sich auch die Darstellung der Rundfunkanlage und des Lautsprechers stellen. Schon wenige Monate, nachdem im Oktober 1923 der erste Rundfunksender in Deutschland seinen Sendebetrieb aufgenommen hatte, wurde im Struveshof eine Empfangslage installiert.[45] Die Fürsorgeerziehung wird als integraler Teil der Modernisierung dargestellt. So lautet die Bildlegende unter diesem Foto in der BIZ: »Rundfunk auch hier: Die Zöglinge vor dem Lautsprecher.«[46]

Auch das Gruppenfoto »Erziehungspause« zeigt zeitunglesende Jugendliche. Doch nicht nur diese. Auch Zöglinge, die Bücher lesen, Violine spielen oder die Freizeit mit Gesellschaftsspielen nutzen. Alles in allem Beschäftigungen, die wohl nicht repräsentativ für junge Zöglinge aus der Arbeiterschaft sind, sondern eher bürgerlichen Zielen sinnvoller Freizeitbeschäftigung entsprechen. Schenkt man der Bildlegende Glauben, dann gehen die jungen Menschen diesem Zeitvertreib aus innerem Antrieb nach, denn sie sind »ohne Aufsicht«.

44 Oberwittler: Erziehung (Anm. 15), S. 17. In den Anstalten herrschte bei den Leitungen »eine große Furcht vor der Auflehnung der Zöglinge.«; vgl. Richter: Hände (Anm. 26), S. 169.
45 August Rake: Rundfunk im Erziehungsheim, in: Der Deutsche Rundfunk, 1925, 3. Jg., H. 49 (06.12.1925), S. 3188–3189.
46 Berliner Illustrirte Zeitung, 1928, 37. Jg., Nr. 26 (24.06.1928), S. 1131.

Abb. 7: »Erziehungspause«, Jugendliche beim Spiel »ohne Aufsicht«, aus: Probleme der neuen Stadt Berlin (1926), Fotograf: Robert Sennecke.

Abb. 8: »Begeisterte Zuhörer im Erziehungsheim«, aus: Der Deutsche Rundfunk (1924), Fotograf: Eduard & Alfred Frankl.

Abb. 9: Zöglinge in Struveshof auf dem Weg zur Arbeit (vermutlich um 1918), Fotograf unbe-
kannt, Bildarchiv Preußischer Kulturbesitz, Bild 20040748.

Bilder der Arbeit: Sowohl in der eingangs erwähnten Postkartenserie wie auch in
der thematisierten Reportage spielt die Darstellung der Land- und Viehwirtschaft
eine eher marginalisierte Rolle. Und dies, obwohl Arbeitserziehung den Kern des
pädagogischen Programms der Fürsorgeerziehung darstellte und zugleich den
Alltag in der Anstalt dominierte. Gleichwohl zeigten vor allem die frühen Publi-
kationen aus der Zeit unmittelbar nach dem Krieg die jungen Menschen auch bei
der Arbeit. Diese wiederum unterlaufen das Paradigma von Individualität in der
Fürsorgeerziehung und lassen sich auf die Formel vom Drill und Drillich bringen.
In heller, uniform-grober Anstaltskleidung gehen die Zöglinge kollektiv der
landwirtschaftlichen Arbeit nach. Diese Aufnahmen verkörpern wiederum den
hohen normativen Status der Arbeit im Erziehungsprozess. »Die Arbeit ist«, so der
Direktor der Anstalt August Rake, »gerade bei diesen Jungen die ›Pfahlwurzel‹ der
Erziehung. Sie schafft gute, feste Gewohnheit, weckt das Pflichtgefühl und macht
es zur aktiven Seelenkraft [...] Arbeitslust schafft wieder Lebensfreude.«[47] Arbeit
ist in erster Linie ein Mittel zur Sozialdisziplinierung als eine Voraussetzung für
die arbeitsmarktpolitische Re-Integration devianter Jugendlicher.

47 August Rake: Die Erziehung der Schwerstpsychopathen, in: Brennert, Stein: Probleme
 (Anm. 38), S. 491.

Gegendiskurse: Begehren und Aufbegehren

Ende 1928 und zu Beginn des Jahres 1929 erschienen in der Presse des Deutschen Reiches zahlreiche Artikel über die Erziehung in den deutschen Fürsorgeanstalten.[48] Diese gingen der Frage der in den Anstalten angewandten Methoden und eines notwendigen Reformbedarfs nach.[49] Zur gleichen Zeit wurde auch in der Berliner Stadtverordnetenversammlung wie im Preußischen Landtag erbittert, polarisierend und voller Polemik über die Krise der Fürsorgeerziehung gestritten.

Der aktuelle Anlass für die publizistische Berichterstattung wie die parlamentarischen Debatten waren die eingangs genannten Veröffentlichungen des Schriftstellers und Malers Peter Martin Lampel.[50] Die öffentlichen Stellungnahmen zu Lampels Leben und Wirken haben in aller Regel eine herabwürdigende-homophobe und kritisch-pejorative Note[51] – eine umfassende kulturhistorische Analyse seiner Arbeit steht noch aus. Ein bleibendes Verdienst hat sich Lampel durch die Publikation der Selbstzeugnisse Struveshofer Zöglinge in dem Band »Jungen in Not« erworben. Sie sind eine unschätzbare Quelle zur Geschichte der Fürsorgeerziehung und historiografisch wohl ein Solitär.[52] Lampel hatte Anfang 1928 in der Anstalt Struveshof sieben Wochen hospitiert, die Zöglinge Berichte über ihr Leben und ihre Erfahrungen schreiben lassen und diese noch im gleichen Jahr publiziert. Die autobiografischen Aufzeichnungen der Zöglinge wiederum verarbeitete er in seinem Drama »Revolte im Erziehungshaus«, welches am 2. Dezember 1928 in Berlin uraufgeführt wurde und, so

48 C. Z. Klötzel: Aus deutschen Fürsorgeanstalten. Die Zöglinge, die Lehrer, die Häuser, die Prinzipen, in: Berliner Tageblatt, 27. Januar 1929.

49 Struweshof-Debatte im Rathaus, in: Berliner Börsen-Zeitung, 08.02.1929; »Revolte im Erziehungshaus«, in: Berliner Volks-Zeitung, 08.02.1929; Proletarierjugend klagt an, in: Die Rote Fahne, 08.02.1929; Lampel und die Fürsorgeerziehung, in: Die Welt am Abend, 08.02. 1929; Die Fürsorge vor dem Stadtparlament, in: Vossische Zeitung, 08.02.1929; Revolte im Erziehungshaus. Aussprache im Landtag, in: Vossische Zeitung, 27.02.1929.

50 Zu Peter Martin Lampel vgl. Beatrice Bastomsky, Paul Bastomsky: Peter Martin Lampel und das Exil. Ein gehemmter Kämpfer um die Freiheit, London 1991; Ulrich Baron: Peter Martin Lampel: Anmerkungen zu einer mißglückten Heimkehr, in: Forum Homosexualität und Literatur, 1989, Nr. 6, S. 73–92; Günter Rinke: Sozialer Radikalismus und bündische Utopie. Der Fall Peter Martin Lampel, Frankfurt a. M. 2000; Hamann: Revolte (Anm. 1), 142–152.

51 Lampel hatte eine schillernde Biographie: Er war in einen Fememord verwickelt, 1922 und 1933 in die NSDAP eingetreten, wurde 1928/29 in einer politischen Nähe zur KPD gesehen und war 1935 wegen Homosexualität vier Wochen in NS-Haft. 1935 Exil, 1949 Rückkehr nach Deutschland, 1965 Tod in Hamburg.

52 In einer kritischen Ausgabe wurden die Quellen verdienstvoller Weise 2012 von Martin Lücke neu ediert. Vgl. Werkstatt Alltagsgeschichte (Hg.): Du Mörder meiner Jugend. Edition von Aufsätzen männlicher Fürsorgezöglinge aus der Weimarer Republik, Münster u. a. 2011.

eine zeitgenössische Rezensentin, ein »ungeheures Aufsehen erregte«[53] und bald darauf europaweit auf die Bühnen kam.[54] Dieses wiederum wurde – nach mehrfacher Zensur wegen der befürchteten Anstiftung zu weiteren Revolten – 1930 in ausgesprochen prominenter Besetzung verfilmt.[55]

Peter Martin Lampel hat die Zöglinge jedoch nicht nur beschrieben bzw. über sich selbst schreiben lassen. Er hat auch Zeichnungen und Gemälde von ihnen angefertigt. Diese illustrieren die gebundene Ausgabe seines Buches »Jungen in Not« von 1928. Lampel begründet die Illustrierung der Texte mit den Bildern der Jugendlichen damit, die »Notwendigkeit« des Buches und die »Lebensechtheit« seiner Darstellungen »nachdrücklicher […] belegen« zu können.[56] Noch im Jahr 1928 kommt es in Berlin in der Neuen Kunsthandlung zu einer Ausstellung seiner Bilder[57] und auch die Arbeiter lllustrierte Zeitung (AIZ)[58] stellt die Bildnisse im Dezember 1928 der Öffentlichkeit vor. Die Zeichnungen und Gemälde einerseits wie auch die Stills aus dem Theaterstück bzw. dem Film andererseits lassen sich als Gegenbilder zu den bisher besprochenen Abbildungen verstehen.

Begehren: Charakteristisch für die sozialpolitischen Debatten über die Kinder und Jugendlichen der Fürsorgeerziehung war ihr verdinglichender, sozialtechnokratischer Sprachgebrauch. »Das Material, das wir heute in den Erziehungsheimen haben«, so die Stadträtin Klara Weyl (SPD) 1929, »(ist) nicht mehr das […], was es vor zehn Jahren war«[59]. Auch der Leiter der Anstaltsschule in Struveshof nutzt die Semantik vom »Zöglingsmaterial«.[60] An anderer Stelle wird in der Terminologie der Viehhaltung auch von der »Verschlechterung des Zöglingsbestandes«[61] gesprochen.

53 Hertha Heinrich: Bemerkungen zu Lampels »Jungen in Not«, in: Zeitschrift für Sexualwissenschaft und Sexualpolitik, 1929, 16. Jg., Nr. 1, S. 55–57, hier S. 56.
54 Günther Rühle: Zeit und Theater. Von der Republik zur Diktatur, Berlin 1972, S. 329–385.
55 Gero Gandert (Hg.): Der Film der Weimarer Republik, Berlin 1997. Zu den Schauspielern gehörten zum Beispiel Rudolf Platte und Veit Harlan, Carl Balhaus sowie Wolfgang Zilzer und Oskar Homolka, die später nach Hollywood gingen. Der Film wurde erst nach mehreren Eingriffen durch die Zensur, welche zwischenzeitlich sogar ein Verbot des Films ausgesprochen hatte, uraufgeführt. Der Uraufführung im Januar 1930 wohnten Prominente wie Alfred Kerr, Käthe Kollwitz und Carl Zuckmayer wie auch der Reichsinnenminister Severing und der preußische Innenminister Grzesinski bei. Am 22. April 1933 wurde der Film von der Oberprüfstelle verboten. Er gilt als verschollen. Überliefert sind allein Filmstills (Theaterwissenschaftliche Sammlung, Universität Köln); vgl. auch: http://www.difarchiv. deutsches-filminstitut.de/filme/f015211.htm#zensur.
56 Peter Martin Lampel: Mein Lebenslauf, in: Der Fackelreiter, 1928, 1. Jg., Nr. 12 (Dez.), S. 536–537, hier S. 537.
57 Vossische Zeitung, 21.12.1928.
58 Arbeiter Illustrierte Zeitung, 1928, 7. Jg., Nr. 51 (3. Woche Dezember 1928), S. 5.
59 Magistrat von Berlin: Bericht (Anm. 26), S. 182.
60 Crüger: Hilfsschulkind (Anm. 16), S. 25–41.
61 Magistrat von Berlin (Hg.): Amtlicher Stenographischer Bericht über die Sitzung der Berliner Stadtverordnetenversammlung am 14.02.1929, 8. Sitzung, S. 191. Vgl. auch Karl Wil-

Lampels Zeichnungen und Gemälde durchbrechen diesen Objektstatus.[62]
Durch sie treten die Jugendlichen heraus aus der gesichtslosen Anonymität des
»Fürsorgezöglings« und gewinnen Individualität. Sie sind nicht länger bloßes
Kollektivobjekt sozialpolitischer wie sozialpädagogischer Interventionen, son-
dern treten als Subjekte an das Licht der Öffentlichkeit. Schon die Individuali-
sierung als solche kann als ein Ausdruck eines Gegendiskurses verstanden
werden, der die Jugendlichen ernst nimmt – so ist auf allen bislang bekannten
publizistischen Fotografien nur ein einziges Mal ein Zögling aus der Fürsorge-
anstalt Struveshof einzeln abgelichtet worden.

Lampels Darstellungen zeigen die namenlosen Jugendlichen einzeln, zu
zweit oder zu viert in halbnahen bis nahen Bildperspektiven. Sie sind auf
neutralem Hintergrund abgebildet und gehen keiner Beschäftigung oder Ar-
beit nach – sie repräsentieren allein sich selbst.[63] Körperhaltung wie Kleidung
stehen für einen außerbürgerlichen, romantischen Habitus und Status. Auf
den Betrachter wirken sie vor allem durch ihre körperliche Präsenz und durch
ihre Blicke. Diese betrachten den Betrachter, dessen Aufmerksamkeit dadurch
wiederum auf sie fokussiert wird. Der Betrachter sieht, dass die Jugendlichen
ihn ansehen, er ist dadurch selbst mit im Bild.[64] Durch den Blickkontakt wird
der Raum zwischen dem Bild und dem Betrachter zur intimen Kontaktzone
– man ist unter sich. Dabei wird nicht wirklich ein Kontakt aufgenommen, die
Blicke der Jugendlichen strahlen weniger etwas Offensives, Dialogisches als
eher Abwesendes aus. Die erotisierende Ausstrahlung mancher Jugendlicher
bleibt in der Latenz bloßer Körperlichkeit und sinnlicher Präsenz. Die wie-
derum ist homosexuell grundiert. Kantige, mitunter wild anmutende Kerle mit
vollen Lippen, feminin anmutende jüngere Heranwachsende und muskulöse
Jugendliche dominieren in der Darstellung. Die visuelle Erotisierung der
(meisten) Dargestellten führt letztlich zur Objektivierung der Zöglinge. Denn
die Gemälde sind Ausdruck erotischen Begehrens, die Erfüllung des Begehrens
steht im Mittelpunkt und nicht die Individuen. Sie bleiben auch – bis auf eine
Ausnahme – namenlos.

ker: Der Lindenhof – Fürsorgeerziehung als Lebensschulung, neu hg. und ergänzt durch ein
 Vorwort von Hildegard Feidel-Mertz, Christiane Pape-Belling, Frankfurt a. M. 1989 [Erst-
 ausgabe 1921], S. 11, 76.

62 Ähnlich argumentierend Hubmann: Subjekte (Anm. 10), S. 170–172.

63 In ihrer formalen Gestaltung (Frontalansicht, Augenhöhe, Blicke etc.) weisen diese Gemälde
 eine Ähnlichkeit mit den Fotografien der Menschen des 20. Jahrhunderts von August Sander
 (1876–1964) aus den 1920er Jahren auf. Einen Auszug aus diesem breit angelegten Werk hatte
 Sander 1929 unter dem Titel »Antlitz der Zeit« veröffentlicht. Vgl. Die Photographische
 Sammlung/SK Stiftung Köln (Hg.): August Sander. Menschen des 20. Jahrhunderts, 7 Bde.,
 München/Paris/London 2002.

64 Wolfgang Kemp (Hg.): Der Betrachter ist im Bild. Kunstwissenschaft und Rezeptionsäs-
 thetik, Köln 1992.

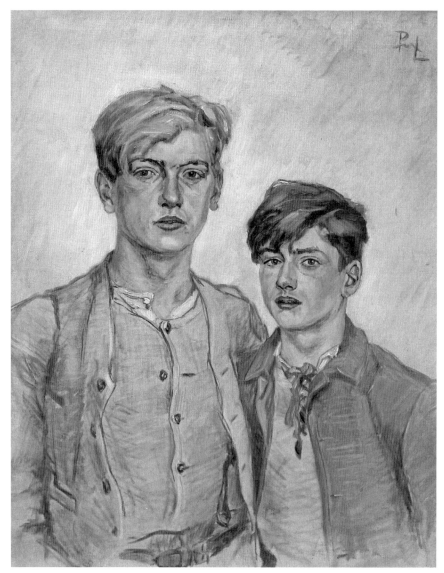

Abb. 10: Peter Martin Lampel: »Fürsorgezöglinge« in der Anstalt Struveshof in Ludwigsfelde bei Berlin (1928), AdJb Bestand K 1 Nr. 17, 87 x 68 cm, Ausführung Öl auf Leinwand.

Aufbegehren: Im Januar 1930 wurde in Berlin der Film »Revolte im Erziehungshaus« uraufgeführt. Mitte Februar 1930 kam es in einer Erziehungsanstalt der Stadt Berlin in Scheuen nahe Celle tatsächlich zu einem Aufstand, bei denen ein Zögling seinen Verletzungen erlag, etliche verwundet wurden und der Leiter in der Folge zu einer Gefängnisstrafe verurteilt wurde. Rund fünf Wochen später

zogen 120 junge Kommunisten aus Berlin und Umgebung mit der Absicht zum Struveshof, die dortigen Zöglinge zu befreien. Nach einem kurzen Kampf und Schüssen wurden diese selbst wiederum von 17 Polizisten überwältigt. Die Struveshofer Zöglinge waren vorab von den Genossen über den Plan informiert und um Unterstützung gebeten worden. Diese hatten aber ihrerseits die Leitung der Erziehungsanstalt über das Vorhaben informiert.

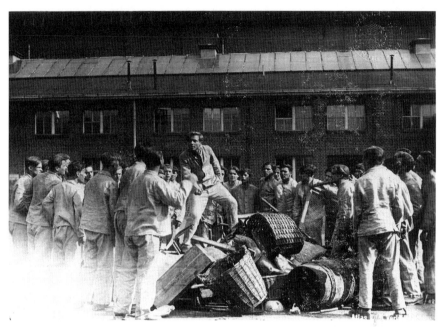

Abb. 11: Still aus dem Film »Revolte im Erziehungshaus« (1930), Fotograf unbekannt, Theaterwissenschaftliche Sammlung der Universität Köln, FF 2089.

Vermutlich hatten der Film und die visuelle Kraft seiner Bilder wie auch der Aufstand in Scheuen wenige Wochen zuvor die jungen Genossinnen und Genossen zu ihrem Plan motiviert. Zudem stand der Kampf gegen die Fürsorgeerziehung Ende der 1920er Jahre auf der sozialpolitischen Agenda der KPD weit oben. Im Film wie in der Theateraufführung waren die Zöglinge in ihrem Kampf gegen die Anstaltsleitungen zum politischen Kollektivsubjekt geworden. Stills aus dem Film bzw. Fotos von der Uraufführung lassen erkennen, dass die Jungen ekstatisch-kraftvoll in Szene gesetzt wurden. Das Subjekt der Revolte scheint weniger der einzelne Zögling zu sein als die Arbeiterklasse oder gar die Revolution im Auftrag der sich selbst erfüllenden Geschichte der Klassenkämpfe. So rezensierte die Rote Fahne 1928 die Uraufführung des Theaterstücks mit den Worten: »Denn solange diese Gesellschaftsordnung besteht, wird es Fürsorgezöglinge, Ausbeutung, Versklavung des Proletariats geben, da helfen keine

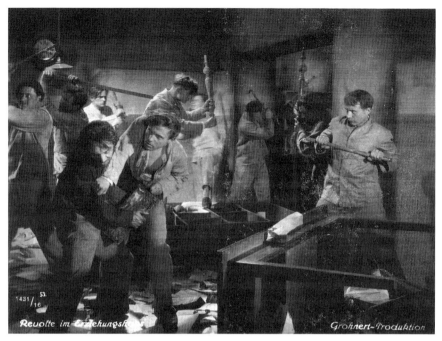

Abb. 12: Still aus dem Film »Revolte im Erziehungshaus« (1930), Fotograf unbekannt, Theaterwissenschaftliche Sammlung der Universität Köln, FF 2089.

einzelnen Personen, da hilft nur die Revolution, durchgeführt von der erwachsenen und jugendlichen Arbeiterschaft gemeinsam [...].« Die Revolution wird hier selbst zum Subjekt des Geschehens, die Zöglinge nur zu Ausführenden der historischen Mission und des revolutionären Auftrags. Die Struveshofer Arbeitersöhne aber haben sich 1930 einer politischen Instrumentalisierung entzogen. Offenbar sahen sie in ihren Lebensbedingungen in Struveshof keinen Anlass zur Revolte und bewerteten sie anders als die kommunistische Partei.

Die Stimme eines Zöglings

Erich Thürmann (geb. 1912) war ein zum Zeitpunkt der Niederschrift seiner Lebenserzählung 16-jähriger Zögling aus Struveshof. Er hat als Fürsorgezögling insgesamt vier Anstalten in Berlin und Brandenburg durchlaufen. Seine Zukunftsaussichten waren alles andere als rosig, ausgesprochen plastisch beschreibt er diese: »In Berlinchen haben wir eine Revolte gemacht und alles in Grund und Boden gehauen. Von Berlinchen bin ich nach Struveshof gekommen. Das war bis jetzt noch die beste Anstalt in die (sic!) war. Wenn ich nun

entlassen werde, und in Berlin Arbeit haben will. Sagen sie, wo haben sie ihre Papiere, dann gebe ich sie ihm. Ja, sie sind von der Fürsorgeanstalt Struveshof entlassen worden. Ja, ich kann ihn nicht gebrauchen, sie sind ein Fürsorgezögling. Dann kann ich Wochen und Monate rumlaufen ehe ich Arbeit habe. Wer in die Anstalt kommt ist verrazt und verkoft.«[65]

65 Werkstatt Alltagsgeschichte: Mörder (Anm. 52), S. 198.

Joachim Wolschke-Bulmahn

Zu sozialen Dimensionen von Natur- und Landschafts-Wahrnehmung in der Jugendbewegung. Das Beispiel »Blau-Weiß«

Die Jugendbewegung des frühen 20. Jahrhunderts mit ihren bürgerlichen und proletarischen Ausprägungen hat eine Vielzahl an literarischen Dokumenten hinterlassen, die Auskunft über ihre Formen der Natur- und Landschafts-wahrnehmung und ihre Natur- und Landschaftsideale geben können. Entsprechende Zeugnisse ihrer auf den Wanderungen und Reisen gemachten Naturer-lebnisse und Landschaftserfahrungen finden sich u. a. in den Zeitschriften, die von den zahlreichen Gruppen der Jugendbewegung herausgegeben wurden. Diese Artikel recht unterschiedlichen Charakters, manchmal ausführliche Be-schreibungen von mehrwöchigen Fahrten und Wanderungen, manchmal eher kurze Impressionen von beeindruckenden Naturerlebnissen wie einem Son-nenaufgang, erlebt auf dem Berggipfel, sind Ausdruck des Mitteilungsbedürf-nisses, das diese Jugendlichen bezüglich ihrer Erfahrungen und Erlebnisse hatten; vor allem aber sind sie Ausdruck der beträchtlichen Faszination, die Natur und Landschaft auf diese Jugendlichen ausgeübt haben.

In einer ersten, 1989 veröffentlichten Studie zu Formen der Natur- und Landschaftswahrnehmung in der bürgerlichen Jugendbewegung, »Auf der Suche nach Arkadien«,[1] wurden allerdings Gruppen der jüdischen Jugendbe-wegung nicht spezifisch betrachtet. Dies erfolgte erstmals anlässlich einer ge-meinsamen Tagung des Zentrums für Gartenkunst und Landschaftsarchitektur (CGL) der Leibniz Universität Hannover mit dem Franz-Rosenzweig-Zentrum für deutsch-jüdische Literatur und Kulturgeschichte, The Hebrew University, 2011 zu Formen der Natur- und Landschaftswahrnehmung in deutschsprachi-ger jüdischer und christlicher Literatur des frühen 20. Jahrhunderts.[2] Basierend

1 Zum Naturverständnis und zu Landschaftsidealen in der bürgerlichen Jugendbewegung siehe ausführlich Joachim Wolschke-Bulmahn: Auf der Suche nach Arkadien. Zu Landschaftsidealen und Formen der Naturaneignung in der Jugendbewegung und ihrer Bedeutung für die Landes-pflege (Arbeiten zur sozialwissenschaftlich orientierten Freiraumplanung; 11), München 1989.

2 Siehe Joachim Wolschke-Bulmahn: Natur- und Landschaftswahrnehmung in der bürgerli-chen Jugendbewegung: das Beispiel der Blau-Weiß-Blätter, in: Hubertus Fischer, Julia Mat-veev, Joachim Wolschke-Bulmahn (Hg.): Natur- und Landschaftswahrnehmung in deutsch-

auf dieser Darstellung befasst sich der vorliegende Beitrag mit der wohl wichtigsten jüdischen Gruppe der bürgerlichen Jugendbewegung, der Gruppe Blau-Weiß. Der Beitrag stützt sich überwiegend auf die Zeitschrift »Blau-Weiss-Blätter. Mitteilungen des jüdischen Wanderbundes ›Blau-Weiß‹«.[3]

Innerhalb der Jugendbewegung in Deutschland hat es zahlreiche Gruppen teils sehr unterschiedlichen Charakters gegeben, von völkisch-nationalistischen über religiös bis hin zu sozialistisch orientierten Gruppen.[4] Für eine erste Unterscheidung ist aber auf die Existenz einer bürgerlichen und einer proletarischen Jugendbewegung zu verweisen, die beide ab etwa 1900 entstanden. Im »Handbuch der deutschen Reformbewegungen« führt Winfried Mogge dazu aus: »Als eine Art Gegenbewegung entstand die ›Jugendbewegung‹, obwohl auch sie zahlreiche Schnittstellen zur ›Jugendpflege‹ hatte, die dem Selbstverständnis von Autonomie und Spontaneität widersprechen [...] Bürgerliche und auch proletarische Jugendbewegung entstanden und agierten in ihrem jeweiligen gesellschaftlichen Umfeld, ohne es zu sprengen, teils in Abwehr, teils in Anverwandlung der offiziellen Jugendpflege, allenfalls verbalradikal den Sturz des ›Alten‹ fordernd, insgesamt jedoch auf emanzipatorische Ausweitung jugendlicher Spielräume und Lebenswelten bedacht.«[5]

Die bürgerliche Jugendbewegung war primär eine Protestbewegung gegen die Welt der Erwachsenen, wie sie sich in Elternhaus, Schule, und den Obrigkeiten dokumentierte. Bürgerliche Mitglieder der Jugendbewegung scheinen relativ oft mit ihren Wanderungen die Flucht vor der gesellschaftlichen Realität einer Industriegesellschaft, wie sie sich besonders in den Großstädten des damaligen Deutschen Reichs widerspiegelte, die Flucht in Natur und Landschaft angetreten zu haben. Sie fanden in Landschaften, die durch eine noch vorindustrielle Landwirtschaft und entsprechende gesellschaftliche Strukturen geprägt schienen, auf ihren bisweilen mehrwöchigen Wanderungen ihre »Heimat«.

Die Mitglieder der Arbeiterjugendbewegung dagegen protestierten zunächst nicht gegen die Welt der Erwachsenen, zumindest nicht die ihrer eigenen Klasse. Sie protestierten gegen teils unmenschliche Arbeitsbedingungen in den Fabriken, für höhere Löhne, für einen freien Sonntag und kürzere Arbeitszeiten. Diese Jugendbewegung hatte in der Anfangsphase ihres Entstehens ab 1900 noch keine

sprachiger jüdischer und christlicher Literatur der ersten Hälfte des 20. Jahrhunderts (CGL-Studies; 7), München 2010, S. 193–230. Der vorliegende Beitrag ist eine geringfügig überarbeitete und aktualisierte Version des 2010 publizierten Beitrags.

3 Die Blau-Weiss-Blätter konnte ich im Archiv der deutschen Jugendbewegung Burg Ludwigstein einsehen. Der dortige Bestand an den Blau-Weiß-Blättern ist allerdings lückenhaft. Fehlende Jahrgänge wurden für den vorliegenden Beitrag nicht mehr recherchiert.

4 Siehe zur Vielfalt der Gruppen und Ausprägungen der Jugendbewegung z. B. den Beitrag von Winfried Mogge: »Jugendbewegung«, in: Diethart Kerbs, Jürgen Reulecke (Hg.): Handbuch der deutschen Reformbewegungen 1880–1933, Wuppertal, 1998, S. 181–196.

5 Ebd., S. 182 f.

Möglichkeit zu mehrtägigen oder gar mehrwöchigen Wanderfahrten wie die bürgerliche Jugendbewegung. Wandern in der raren Freizeit diente zunächst der körperlichen Erholung für die kommende Arbeitswoche.

Aus ihren unterschiedlichen Lebenserfahrungen heraus ergaben sich auch recht unterschiedliche Sichtweisen der Jugendbewegten auf Natur und Landschaft wie auch auf die gesellschaftlichen Realitäten in den durchwanderten Landschaften. Die bürgerliche Jugendbewegung verklärte häufig die Arbeitswelt in den durchwanderten Landschaften und Dörfern; die Arbeiterjugendbewegung dagegen war sich der Realität der Arbeitswelt von Knechten, Mägden, Holzarbeitern und anderen aus ihrer eigenen Erfahrung heraus durchaus bewusst.[6] Es wurde geradezu Programm, die gesellschaftlichen Verhältnisse in den durchwanderten Landschaften mit ihren Dörfern bewusst wahrzunehmen und zu hinterfragen. Dazu wurde das »soziale Wandern« propagiert.[7]

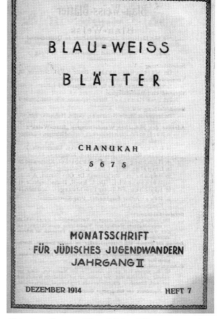

Abb. 1: Titelblatt, Blau-Weiss-Blätter, 1914/15, 2. Jg., H. 1, AdJb.

Abb. 2: Cover, Blau-Weiss-Blätter, 1914/15, 2. Jg., H. 7, AdJb.

6 Zu Formen der Naturaneignung und Landschaftswahrnehmung in der Arbeiterjugendbewegung siehe ausführlich Gert Gröning und Joachim Wolschke-Bulmahn: Soziale Praxis statt ökologischer Ethik. Zum Gesellschafts- und Naturverständnis der Arbeiterjugendbewegung, in: Jahrbuch des Archivs der deutschen Jugendbewegung, 1984–85, Bd. 15, S. 201–252.
7 Siehe z. B. Martin Bräuer: Unser Wandern. Ratschläge und Winke zum sozialen und kulturellen Schauen, Berlin 1925.

»Blau-Weiß«

Der jüdischen Jugendbewegung wird in der Geschichtsbetrachtung durchaus große Bedeutung beigemessen. So heißt es 1974 in einem Beitrag zu »Wirkungen der Jugendbewegung im Staatsaufbau Israels«, die jüdische Jugendbewegung habe »von Anfang an ganz entscheidend die jüdische Gesellschaft Palästinas und dann auch den jungen Staat Israel« geprägt. »Die Geschichte der Weimarer Republik kann man sich zur Not noch ohne die Jugendbewegung vorstellen, die Vorgeschichte des Staates Israel nicht«.[8]

Die jüdische Jugendbewegung, zumindest wie sie sich im jüdischen Wanderbund Blau-Weiß darstellt, war sicherlich bürgerlich geprägt. Seine Mitglieder werden als überwiegend der Mittelschicht zugehörig eingeordnet.[9] Und wenn unter der Frage »Die jüdische Jugendbewegung – was war das für eine Bewegung?« festgestellt wird: »Bei der jüdischen Jugendbewegung handelte es sich vielmehr um eine Gruppe jüdischer Kinder und Jugendlicher, die, als sie sich 1913 formierte – beginnend mit ›Blau-Weiß‹ – ihre Nähe zur deutschen Heimat stärker betonte als ihre Beziehung zur jüdischen Religion«,[10] dann lässt auch das zunächst vermuten, dass es zwischen jüdischen und nichtjüdischen bzw. christlichen Gruppen der bürgerlichen Jugendbewegung zunächst keine großen Unterschiede gegeben haben sollte.

Eine Nähe zum Wandervogel spiegelt sich auch in dem 1913 veröffentlichten »Leitfaden für die Gründung eines Jüdischen Wanderbundes ›Blau-Weiß‹« wider. Dort heißt es u. a. unter 2.: »Wir brauchen Führer, die das Wandern lieben, welche die Natur kennen und verstehen, die in sittlicher Hinsicht ihren Jungen ein Vorbild sein wollen und können [...] 3. In den Formen des Wanderns schließt sich der Wanderbund an den ›Wandervogel‹ an«.[11]

»Die Anfänge der jüdischen Jugendbewegung«, so eine Kapitelüberschrift aus dem Beitrag »Davidstern am Hohen Meißner? Wandervogel, Antisemitismus

8 Hermann Meier-Cronemeyer: Wirkungen der Jugendbewegung im Staatsaufbau Israels, in: Jahrbuch des Archivs der deutschen Jugendbewegung, 1974, Bd. 6, S. 38–57, hier S. 39. Vgl. auch: Moshe Zimmermann: Erinnerungsbrüche – Jüdische Jugendbewegung: von der Wacht am Rhein zur Wacht am Jordan, in: Barbara Stambolis, Rolf Koerber (Hg.): Erlebnisgenerationen – Erinnerungsgemeinschaften. Die Jugendbewegung und ihre Gedächtnisorte (Jahrbuch des Archivs der deutschen Jugendbewegung, 2008, NF 5), S. 49–58; Yotam Hotam (Hg.): Deutsch-jüdische Jugendliche im »Zeitalter der Jugend«, Göttingen 2009.

9 Jutta Hetkamp: Die jüdische Jugendbewegung in Deutschland von 1913–1933, Münster, Hamburg 1994, S. 54.

10 Jutta Hetkamp: Ausgewählte Interviews von Ehemaligen der Jüdischen Jugendbewegung in Deutschland von 191–1933, Münster, Hamburg 1994, S. 3.

11 Jüdischer Wanderbund »Blau-Weiß« Berlin (Hg.): Leitfaden für die Gründung eines Jüdischen Wanderbundes »Blau-Weiß«, Berlin November 1913, S. 6. Für den Hinweis auf den Leitfaden danke ich Knut Bergbauer.

und jüdische Jugendbewegung«, werden dort besonders differenziert von Knut Bergbauer dargestellt.[12]

Zahlenmäßig starke Gruppen des Blau-Weiß existierten u. a. in Berlin, Breslau, München und Wien. Ab 1914 nannte sich der Bund »Blau-Weiß. Bund für jüdisches Jugendwandern in Deutschland«.[13]

Wandern, Ziele des Wanderns

Das Wandern und Fahrten bis hin zu mehrwöchigen Ferienfahrten gehörten zum festen Bestandteil des Lebens der Blau-Weiß-Gruppen. Dem Wandern wurden unterschiedliche Funktionen zugeschrieben. Zunächst sollte es sicherlich der Förderung des Gemeinschaftsgefühls, der Erholung und vor allem dem Naturgenuss dienen. Es sollte zugleich, so die wiederholt artikulierte Vorstellung, auch der Stärkung des Judentums dienen. In Artikeln wie »Wandergeist«[14] und »Wanderlust«[15] werden entsprechende Vorstellungen immer wieder artikuliert. 1914 wird in den Blau-Weiss-Blättern die Umgestaltung der jüdischen Jugend, die Überwindung der »Halbheit des Menschen, die sich bald in Weltfremdheit, bald in falschem Lebensgenuß äußert und zu einer häßlichen Schlaffheit« führe, als Hauptziel des Wanderns genannt: »Aus diesem Grunde haben wir uns zusammengetan; wir wollen durch das fröhliche Wandern in der Natur jenen frisch-fröhlichen Lebensmut wiederfinden und dadurch froh den ernsten Kampf gegen die *angestammten* Fehler führen«.[16]

Auch im Beitrag »Wiener Wanderleben«, in dem über die Wanderungen und Aktivitäten einer Wiener Gruppe von Blau-Weiß berichtet wird, schimmert dies durch. Die Autorin schildert das »jauchzende Glück« ihrer Wandergruppe beim Singen jüdischer Lieder auf den Wanderungen: »Und gar, wenn wir Juden begegnen. Dann gehen wir doppelt so stramm, dann singen wir doppelt so laut. Mögen doch die ›alten‹ Juden sehen, was für Leute wir jungen Juden sind. ›Die Zeit der Schande ist nunmehr vorbei‹, wir fühlen es, daß sie vorbei ist«.[17] Fast könnte man meinen, hier würden antisemitische Vorurteile von der jüdischen Jugend selbst aufgegriffen.

Besonders deutlich wird die Rolle, die der Natur bei der Erziehung der jüdischen Jugend beigemessen wurde, in einem Artikel »Rückblick und Ausblick«

12 Knut Bergbauer: Davidstern am Hohen Meißner? Wandervogel, Antisemitismus und jüdische Jugendbewegung, in: Sozialwissenschaftliche Literatur-Rundschau, 2014, H. 2, S. 112–145.

13 Hetkamp: Jugendbewegung (Anm. 9), S. 55.

14 Fritz Benjamin: Wandergeist, in: Blau-Weiss-Blätter, 1914/15, 2. Jg., H. 3, S. 2f.

15 Simon Wertheim: Wanderlust, in: Blau-Weiss-Blätter, 1914/15, 2. Jg., H. 3, S. 4–6.

16 Walter Deutschmann: Ein Kampf, in: Blau-Weiss-Blätter, 1913/14, 1. Jg., H. 11, S. 1.

17 Rudolfine Waltuch: Wiener Wanderleben, in: Blau-Weiss-Blätter, 1913/14, 1. Jg., H. 11, S. 2.

bezeichnet: »Unsere Arbeit ist Erziehungsarbeit, Erziehung der jüdischen Jugend zu neuen Idealen, zu freudiger, freier Bejahung unseres Lebenswillens als Juden, als Volk unter Völkern. Der Weg hierzu ist uns die innige Berührung mit der Natur, die wir auf unseren Wanderungen suchen. ›Blau-Weiß‹ ist nicht eine mehr oder minder zufällig zusammengeschlossene Menge jüdischer Kinder, die gemeinsam an freien Tagen Wald und Feld durchziehen. Nicht, daß wir' s tun, sondern wie wir's tun, das ist unser Wesen und Kern. Darum ist kein Wandern in unserm Sinn ohne einen gereiften, unseren Idealen restlos ergebenen Führer möglich […] Von Vielem, was da noch unserer Arbeit harrt, will ich heute nur eins erwähnen, was – nach Berliner Erfahrungen beurteilt – lange, vielleicht allzulange, einen Dornröschenschlaf in unserer Mitte gehalten hat. Ich meine, die wahre Liebe zur Natur. Wer wie wir mit der Natur leben will, der muß sie vor allen Dingen kennen […] Wenn ihr die Natur so betrachten lernt, dann werdet ihr erst im wahren Sinne wandern und euer Teil dazu beitragen, daß unser Bund am Kriegsende innerlich erstarkt und äußerlich unversehrt den neuen Aufgaben des Friedens entgegensehen kann«.[18]

Bejahung und Stärkung des Judentums – das war für Blau-Weiß sicherlich ein legitimatorisches Argument für das Wandern. In einem Artikel »Wandergeist« werden Judentum und echtes Naturempfinden in der folgenden, tendenziell elitären Weise miteinander in Verbindung gebracht: »Wir Juden waren ein stolzes und mutiges Geschlecht […] Von den heutigen Juden können wir nicht sprechen. Zu viele sind, die es nicht wahrhaben wollen, daß sie Juden sind […] Zu viele, die vertuschen und ableugnen wollen, was jüdisch an ihnen ist. Aber kann ein Mensch, der nicht sein will, was er ist, der abbrechen und untergehen lassen will, was seine Väter freudig erarbeitet und errichtet haben, kann solch ein Mensch echt das Werden der Natur empfinden, ein Kunstwerk schaffen, an Freundschaft glauben, lieben? […] Durch die deutschen Lande geht ein Frühlingssturm der Reinheit und Wahrheit«.[19]

Auch Großstadtfeindschaft taucht wiederholt in den Begründungen zur Notwendigkeit des Wanderns bei den jüdischen Gruppen der Jugendbewegung auf. In einem Artikel über Landheime, die Ziel vieler Wanderbünde waren, wird deren Wert für die Beförderung des Wandergeistes hervorgehoben: »Der Wandergeist, der in seiner edelsten Reinheit sonst nur auf größeren Fahrten zum Ausdruck kommt, weil er auf dem völligen Losgelöstsein vom Großstadtleben beruht, wird stärker zur Geltung kommen«.[20] In einem anderen Beitrag, »Unser Landheim«, werden die Gefühle beim Betreten des Heimes beschrieben: »Uns

18 Martin Sommer: Rückblick und Ausblick, in: Blau-Weiss-Blätter, 1915/16, 3. Jg., H. 3, S. 52f.
19 Benjamin: Wandergeist (Anm. 14), S. 2.
20 Walter Fischer: Ein Landheim, in: Blau-Weiss-Blätter, 1914/15, 2. Jg., H. 1, S. 6.

Großstadtkinder empfing eine Ahnung davon, was es heißt, bodenständig zu sein, eigenen Boden unter den Füßen zu haben«.[21]

Abb. 3: »Unser Landheim in Drewitz«, Blau-Weiss-Blätter, 1914/15, 2. Jg., H. 5, S. 13, AdJb.

In den Blau-Weiss-Blättern regelmäßig abgedruckt wird die Rubrik »Von Fahrten und Rasten«, die sich nicht von entsprechenden Rubriken in Wandervogel-Zeitschriften unterscheidet, in denen über Wanderungen informiert wird. Auch dort finden sich Beiträge mit Titeln wie »Unsere Winterfahrt ins Gebirge«, »Unser erstes Kriegsspiel«[22] u.a.m. Ein Charakteristikum der jüdischen Jugendbewegung ist allerdings, wenn Wanderungen anlässlich von jüdischen Feiertagen gemacht werden, wie z.B. die zahlreichen Beiträge zu Chanukka erkennen lassen, so der Beitrag »Von einer Chanukkawanderung des zweiten Zuges«, der beginnt: »Der Morgen war nach einer sternenklaren Nacht kalt und frisch. Es war vollkommen hell, aber die Sonne war noch nicht über dem Horizont erschienen. Als sie eben aufgegangen war, sahen wir in ihrem Glanze eine Stadt schimmern. Der Führer sagte, es wäre Brandenburg«.[23]

21 Otto Simon: Unser Landheim, in: Blau-Weiss-Blätter, 1914/15, 2. Jg., H. 3, S. 9.
22 Vgl. Blau-Weiss-Blätter, 1914/15, 1. Jg., H. 12, S. 5.
23 Kurt Joseph: Von der Chanukkawanderung des Zweiten Zuges, in: Blau-Weiss-Blätter, 1914/15, 1. Jg., H. 12, S. 3.

Natur- und Landschaftserfahrungen

Viele der jugendbewegten Landschaftsschilderungen weisen darauf hin, dass
Landschaften erwandert wurden, die überwiegend land- und forstwirtschaftlich
genutzt wurden, die aber bis zu ihrer Entdeckung durch die Jugendbewegung
weder von der industriellen Entwicklung noch vom Tourismus in nennens-
werter Weise beeinträchtigt waren. Von besonderer Bedeutung waren allgemein
Mittelgebirgs- und Heidelandschaften, so das Gebiet des Hegaus, das Gebiet um
den Hohen Meißner und die Lüneburger Heide. Die Elemente der jugendbe-
wegten Ideallandschaft werden 1909 in der Zeitschrift »Der Wanderer« in einer
Beschreibung der Lüneburger Heide skizziert: »Erquickt sich nicht mein ganzes
Ich an der erhabenen Schönheit des deutschen Buchenwaldes! Gibt mir nicht die
wellige rotbraune Heide das Gefühl köstlicher Ruhe! Schwindet nicht Sorge und
Angst beim Hineinstarren in ein wirbelndes, bewegliches Heideflüßchen! Und
genießt nicht mein Inneres die harmonische Schönheit der Landschaft! Mit
ihren zerfallenen Ruinen; mit den mächtigen Findlingen, dem Kreuz und Quer
der Felder, dem Wechsel von Feld und Wald, dem sich dahinwindenden Flüß-
chen, den anmutigen Dörfern, mit ihren Strohdächern und ihrer dem Boden
angepaßten Bauart«.[24]

Solche Landschaftscharakterisierungen deuten an, dass historische Kultur-
landschaften mit einem harmonisch empfundenen Verhältnis von Feld, Wald,
Wiese, Wasser, historischer und ländlicher Architektur die erklärte Ideal- und
Heimatlandschaften waren. Vielleicht, weil solche Landschaften im Gegensatz
zur Stadt, in der gesellschaftliche Entwicklungsprozesse wesentlich schneller
ihren Niederschlag auch in räumlichen Veränderungen fanden, scheinbar Sta-
bilität bieten konnten. Das Land, der Bauer und die dörfliche Idylle wurden
vielen jugendbewegten Wanderern zum Symbol einer Lebenswelt, die gegen
Veränderung resistent schien. »Das Land blieb auch bis tief bis in das 19. Jahr-
hundert, ja bis heute noch, was es immer gewesen ist, aber die Stadt hat sich
unter dem Einfluß der Industrialisierung von Grund auf geändert«.[25]

Die Natur-und Landschaftserfahrungen der jüdischen Wanderer und Wan-
derinnen unterschieden sich zunächst nicht von denen anderer Gruppen der
bürgerlichen Jugendbewegung – es werden dieselben idealen Landschaften
beschrieben. Häufig sind es fast stereotype Wahrnehmungsformen, wenn z. B.
die abendlichen »letzten Strahlen der untergehenden Sonne auf den grünen
Bergen des Odenwaldes«[26] einen Artikel einleiten, oder wenn eine Fahrt »Vom

24 Ferdinand Goebel: Soziale Briefe, in: Der Wanderer, 1909, 4. Jg., H. 3, S. 80.
25 Anonym: Land und Stadt, in: Deutsche Freischar, 1931, 4. Jg., H. 1, S. 2.
26 Rudolf Pick: Der jüdische Held, in: Blau-Weiss-Blätter, 1914–15, 2. Jg., H. 5, S. 2.

Jeschken nach Oybin«[27] folgendermaßen beginnt: »Ein taufrischer Morgen. Weiße Wolken stehen bewegungslos über dem Horizont; vom tiefblauen Himmel strahlt die Sonne herunter auf grüne Hügelkuppen, schmucke Ortschaften, glitzernde Teiche. Durch dunkle, duftige Fichtenwälder, durch bunte Wiesen ziehen wir«.[28]

Abb. 4: Titelblatt, Jungvolk, 1927, Juni-Juli, AdJb.

Abb. 5: Titelblatt, Jungvolk, 1930, Dezember, AdJb.

Die zahlreichen Heideschilderungen in den Blau-Weiss-Blättern weisen die Charakteristika einer »bürgerlichen« Art der Landschaftsrezeption auf. Diese Einschätzung wird bestätigt, wenn ein Text des Heidedichters Hermann Löns aus »Da draußen vor dem Tor« in den Blau-Weiss-Blättern abgedruckt wird.[29] Von einer Fahrt der Hamburger Blau-Weißen finden die folgenden Eindrücke ihren literarischen Ausdruck: »Durch grüne satte Wiesen fließen die Bäche. Tausend gelbe Blumen stehen auf den Wiesen, die Sonne scheint heiß, die Käfer summen, sonst hört ihr nichts, und schon an der nächsten Biegung die unübersehbare Fläche, mit dämmernden Hügeln, weiten, weiten Ebenen, auf denen nur braunes Heidekraut wächst, die mächtigen, dunkelgrünen Wälder und der weiße Heidesand. Steinblöcke hie und da und Wacholder [...] Und im Hochsommer liegt das Land da, warm atmend, mit dem schweren, wiegenden Korn. Die breiten Bäume stehen in ihrem dichten Laub, in schöner Harmonie, von fern winken die Dächer des Dorfes, klarblau ist der Himmel, von lichten, weißen Wolken durchzogen, und warm und süß steigt der Duft der blühenden Erika auf.

27 Der Jeschken ist ein über 1.000 Meter hoher Berg im Jeschken-Gebirge in Nordböhmen.
28 Artur Engländer: Führerfahrt, in: Blau-Weiss-Blätter, 1914–15, 2. Jg., H. 7, S. 11.
29 Die Tage der tausend Wunder, in: Blau-Weiss-Blätter, 1917–18, 5. Jg., H. 6, S. 214.

Mir sagte jemand einmal: wie schön das klingt: »die Heide!« Ja, es ist ein heiliges
Land [...]«.[30]

Eine besondere Landschaftsrezeption aus einer jüdischen Perspektive findet
sich allerdings anlässlich einer »Winterfahrt in die Mark«: »Der dritte Tag zeigte
uns das Kloster Chorin, wo die Sonne auf schneebedeckten Dächern und
epheuumrankten Spitzbögen spielte. Da geschah uns etwas Merkwürdiges. Dicht
an dem Kloster, zugleich mit den herrlichen Bogenfenstern himmelanstrebend,
mit stolzem Stamme, stand ein ausländischer Baum. Bewundernd machten wir
vor ihm Halt, aber keiner von uns kannte ihn. Da entdeckten wir ein Schildchen:
Es war eine Ceder. Wir sahen uns an. Und lebendige Freude erfüllte uns, daß
unser Baum so schön ist«.[31] Eine Besonderheit der Natur- und Landschafts-
wahrnehmung der jüdischen Jugendbewegung sind in diesem Zusammenhang
auch eine Vielzahl von Artikeln, die z. B. den »Frühlingsanfang in Palästina«[32]
und den »Frühling in Erez Jisraël«[33] thematisieren.

Dem Dichter Saul Tschernichowski[34] wird in den Blau-Weiss-Blättern ein
besonderer Artikel gewidmet, der diesen vor allem in Bezug auf seine Naturliebe
hervorhebt. 1916 wird er als »Schöpfer einer ganz neuen Richtung in der neu-
hebräischen Poesie« charakterisiert, die sich durch »Lebensfreude, Liebe, Aes-
thetik, Naturschwärmerei« auszeichne.[35] Im Beitrag wird besonders die Natur-
liebe Tschernichowskis und sein Beitrag zur Naturdichtung in seiner Bedeutung
für die Jugend hervorgehoben. »Mit zwölf Jahren schrieb er schon hebräische
Gedichte, in denen er die schöne Natur seiner Heimat verherrlichte [...] Aus
seinen Schilderungen des Meeres und des Frühlings (in den Agadoth-Abib)
spricht eine leidenschaftliche Liebe zur Natur [...] Freilich bedrückt auch ihn die
normale Lage des jüdischen Volkes. Er beklagt es vor allem, daß die ganze
Volksenergie auf metaphysische Spekulationen und abstrakte Ideologie ver-
schwendet worden ist, wobei man die physische Entwicklung vernachlässigte. Er
beklagt es, daß die Juden hierdurch den Sinn für Schönheit und die Natur
verloren haben und daß sie allzu lange ein Volk des Geistes gewesen sind,
während Körper und Seele verkümmerten«.[36]

Ein besonderer Blick der wandernden Jugendlichen in die Landschaften ist

30 Fritz Valk: Fahrten der Hamburger. Die Lüneburger Heide, in: Blau-Weiss-Blätter, 1914–15,
 2. Jg., H. 7, S. 17.

31 Bernhard Bartfeld: Winterfahrt in die Mark, in: Blau-Weiss-Blätter, 1914–15, 2. Jg., H. 8,
 S. 15.

32 Martin Rosenblüth: Frühlingsanfang in Palästina, in: Blau-Weiss-Blätter, 1914–15, 2. Jg., H.
 8, S. 3f.

33 Josef Glaeser: Frühling in Erez Jisraël, in: Blau-Weiss-Blätter, 1914–15, 2. Jg., 1, S. 2–4.

34 Saul Tschernichowski (1875–1943), u. a. hebräischer Dichter und Übersetzer, siehe auch
 https://de.wikipedia.org/wiki/Saul_Tschernichowski [24. 10. 2008].

35 J. M.: Saul Tschernichowsky, in: Blau-Weiss-Blätter, 1915–16, 3. Jg., H. 5, S. 111.

36 Ebd., S. 112.

immer wieder der von den Erhöhungen in der Landschaft, vom Gipfel aus. Der Soziologe Norbert Elias (1897–1990) beschrieb diesen Blick 1914 als »Blau-Weißer« folgendermaßen: »Als wir vom Agnetendorf aufstiegen, merkten wir, daß die Natur schön ist, selbst wenn – man nichts sieht. Ein dichter Nebel lag über uns, oben schneite es sogar. Aber als wir an den Elbgrund kamen, da lag es unter uns wie ein wogendes, wallendes Meer. Ueber uns war der Himmel wieder klar, vor uns tief unten lag der Nebel. Und dann stiegen wir wieder in den Nebel hinab, schritten fort, immer am Elbgrund entlang, da tauchten plötzlich hoch oben 3 Bergspitzen aus rötlichem Gestein auf, ein wundervoller Anblick – und wir standen lange da – Am nächsten Morgen weckte uns leuchtender Sonnenschein und wir eilten weiter durch die sonnigen Wälder mit ihren lichten Herbstfarben und freuten uns.«[37]

Solche Landschaftserfahrungen auf den Wanderungen finden sich immer wieder in den Zeitschriften der bürgerlichen Jugendbewegung, gleich ob jüdischen oder christlichen Glaubens. Über die Perspektive, aus der Landschaft wahrgenommen werden sollte, wurden in den Zeitschriften der Jugendbewegung durchaus spezifische Vorstellungen vermittelt. So wurde beispielsweise 1907 im »Wandervogel« auf ein Gemälde von Moritz von Schwind folgendermaßen aufmerksam gemacht: »Kennt ihr das Bild von Moritz v. Schwind, wie da ein junger Wanderer im Schatten einer Eiche sich gelagert hat und in das sonnbeschienene Land hinausschaut, mit seinen gelben Kornfeldern und blauen Bergen, mit dem Schlößchen zwischen den Bäumen und der alten Burg da droben, mit der Brücke vorne überm Bach und dem Heiligen darauf? Habt ihr nicht schon selber mal so dagelegen und nur den Wunsch gehabt, daß das so bliebe?«[38]

Die Suche nach der landschaftlichen und auch gesellschaftlichen Utopie der Jugendlichen wurde anscheinend wesentlich erleichtert durch die räumliche Distanz zwischen den Betrachtenden und der sozialen Realität in den durchwanderten Landschaften. Denn aus der Ferne, vom Gipfel aus betrachtet, ließen sich nur »friedliche Dörfer« und »schaffende Menschen« wahrnehmen, aber keine Macht- und Herrschaftsverhältnisse, keine unerträglichen Arbeitsbedingungen und andere Unannehmlichkeiten, die den eigenen Landschaftsgenuss hätten beeinträchtigen können. In dieser Art der Landschaftswahrnehmung und

37 Norbert Elias: Die dreitägige Riesengebirgsfahrt, in: Blau-Weiss-Blätter, 1913–14, 1. Jg., H. 11, S. 6. Vgl. Hermann Korte: Norbert Elias, in: Barbara Stambolis (Hg.): Jugendbewegt geprägt. Essays zu autobiographischen Texten von Werner Heisenberg, Robert Jungk und vielen anderen, Göttingen 2013, S. 243–248.

38 Janus: Vom Skizzenbuch auf Wanderfahrten, in: Wandervogel. Monatsschrift des deutschen Bundes für Jugendwanderungen, 1907, 1. Jg., H. 8/9, S. 123.

Abb. 6: Landschaftsgemälde von Moritz von Schwind, in: Wandervogel. Monatsschrift für deutsches Jugendwandern, 1911, 6. Jg., H. 10, S. 244, AdJb.

-schilderung aus der Ferne stand die Jugendbewegung durchaus in einer romantischen Tradition.[39]

So wird auch die Arbeit der Bevölkerung in den durchwanderten Landschaften, zum Beispiel von Knechten und Mägden in der Landwirtschaft, in diesen Zeitschriften nicht wahrgenommen bzw. romantisch verklärend dargestellt, wenn auch gelegentlich dazu aufgefordert wird, mit den Landleuten zu reden.[40]

Das geradezu programmatische Konzept des »sozialen Wanderns« der proletarischen Jugendbewegung existierte in der bürgerlichen Jugendbewegung, auch beim Wanderbund Blau-Weiss, nicht. Beim »sozialen Wandern« der Arbeiterjugendlichen, so zumindest der Anspruch, wurde nicht primär um der

39 Zur Bedeutung und Funktion der Ferne in den Gedichten Eichendorffs heißt es beispielsweise in einer sprachwissenschaftlichen Untersuchung: »So ist in seinem Werk nicht nur alles fern, was erfreulich ist, es ist auch alles oder fast alles erfreulich, was fern ist und weil es fern ist. Enttäuschungen stellen sich erst ein, wenn aus der Ferne Nähe wird«; Lothar Pikulik: Bedeutung und Funktion der Ferne bei Eichendorff, in: Aurora. Jahrbuch der Eichendorff-Gesellschaft, 1975, 35. Jg, S. 21.

40 »Lernt jetzt in den Ferien für die übrige Zeit! Lernt die Einzelheiten der Landschaft, ihre täglichen Veränderungen liebevoll beobachten, lernt sehen! Das Wandern ist nicht nur fürs Gemüt. Es kommt nicht allein darauf an, sich ein feines Empfinden für die Schönheit, die Stimmungen der Landschaft zu bilden. Der Wanderer soll ebenso seine Sinne bilden. Grade dort, wo das Gemüt vielleicht etwas zu kurz kommt, auf den Feldern, wo ihr gern mit Gesang recht flott vorüberschreitet, da gibt es am meisten zu sehen [...] Könnt ihr mit Bauern etwas sachlich über ihren Beruf reden? Oder halten sie euch, trotz Rucksack und Klampfe, für ›dumme Stadtleut‹? [...] Seht euch getrost das Treiben in den Dörfern genauer an«; Herbert Engel: Wanderer und Landschaft, in: Blau-Weiss-Blätter, 1915–16, 4. Jg., H. 2, S. 45f.

Abb. 7: »So schön ist's auf dem Lande – Aber die Landleute haben keine Zeit, um die Landschaft zu bewundern!«. Kritischer Verweis auf eine sozial ignorante Landschaftswahrnehmung in einer Zeitschrift der Arbeiterjugendbewegung, in: Der jugendliche Arbeiter, 1929, 28. Jg., H. 9, S. 6.

Körperertüchtigung, des Naturgenusses oder der Beförderung einer eigenen Jugendkultur willen gewandert, sondern das soziale Wandern wurde propagiert als »ein wichtiges Mittel der Wissensbereicherung und Erziehung, der Erziehung zum solidarisch empfindenden und klassenbewußt handelnden Menschen«,[41] so hieß es 1925 in der Zeitschrift »Der Führer«. »Der Arbeiter soll die Natur erleben, tiefer und eindringlicher als der oberflächliche Spießer, aber er soll in ihr nicht sein wirkliches Sein vergessen«,[42] forderte 1930 der »Jugendwille«.

Der Schriftleiter der Blau-Weiss-Blätter, Ferdinand Ostertag, lieferte rückblickend auf die ersten Jahrgänge der Zeitschrift von 1913 bis 1917 eine recht harsche Kritik an den Natur- und Landschaftsbeschreibungen in diesen Heften. »Eine etwas absonderliche Lektüre, die man mit sehr geteilten Gefühlen in sich aufnimmt. Zuerst überwiegt – rund heraus gesagt – der Eindruck des Komischen [...]. Vor allem gilt dies von der gewollten Natürlichkeit [...] Die ›stimmungsvollen Sonnenuntergänge‹ spielen eine bedenklich große Rolle, bedenklich deshalb, weil man den Eindruck nicht los wird, daß der Schreiber oder die Schreiberin die ›Stimmung‹ gesucht hat, um von ihr erzählen zu können. Zum mindesten spiegelt man sich höchst wohlgefällig in ihr, wie es überhaupt zu den Hauptmerkmalen der meisten Fahrtenberichte jener Zeit gehört, dass sie Zeugnisse einer ebenso üblen wie lächerlichen Selbstbespiegelung sind. Man kommt sich furchtbar wichtig vor, man ist glücklich, ein ›Erlebnis‹ gehabt zu haben und wenn es noch so nichtssagend ist«.[43]

41 Der Führer, 1925, H. 3, S. 27.
42 Jugendwille. Monatsbeilage der Pfälzischen Post, 1930, Nr. 3.
43 Ferdinand Ostertag: Blauweiß-Blätter, in: Blau-Weiss-Blätter, 1917–18, 6. Jg., H. 3, S. 59.

Kriegsspiel und Naturgenuss

Die Frage nach Naturaneignung und Landschaftserfahrungen in der bürgerlichen Jugendbewegung bekommt eine besondere Bedeutung im Zusammenhang mit den so genannten Kriegsspielen. Auch in den Gruppen von Blau-Weiß wurde diese besondere Form der Fahrt und des Wanderns bzw. des Spiels von Anfang an praktiziert. Diese Kriegsspiele, bisweilen auch weniger militaristisch »Geländespiele« genannt, sind charakteristisch für den bürgerlichen Teil der Jugendbewegung – zumindest bis zum Ende des Ersten Weltkriegs.[44] In der Satzung des Wandervogel Vaterländischer Bund für Jugendwandern waren Kriegsspiele ausdrücklich verankert, im Paragraph 3 heißt es dazu: »Neben dem Wandern sollen Geländeübungen und Kriegsspiele eine sorgfältige Pflege finden«.[45] Und das Kapitel 8 im »Leitfaden für die Gründung eines Jüdischen Wanderbundes ›Blau-Weiß‹« ist dem Thema »Gelände- und Kriegsspiele«, so die Kapitelüberschrift, gewidmet. Darin werden diese zwar als »eine Ausnahme« bezeichnet, aber ausdrücklich befürwortet: »Diese Spiele bilden bei uns eine Ausnahme, sie dürfen dem Wanderbunde nicht das Gepräge geben. Trotzdem sollen sie gelegentlich eingeschaltet werden, da sie bei den Jungen großes Interesse erregen«.[46]

In den Kriegsspielen der bürgerlichen Jugendbewegung fand sicherlich zunächst die jugendliche Freude an abenteuerlichem Spiel, an körperlicher Auseinandersetzung und an Naturgenuss ihren Ausdruck. Dem Landschafts- und Naturerlebnis kam im Rahmen der Kriegsspiele, das heißt letztlich beim Einüben kriegerischer Handlungen und militärischer Denk- und Verhaltensweisen, eine wichtige vermittelnde Funktion zu. Sie sind durchaus als eines der Elemente bei der Vorbereitung der Jugend auf den Krieg »in den Denkmustern des bürgerlich-nationalen Patriotismus«[47] zu werten. Die Kriegsspiele der Jugendbewegung konnten mehr oder weniger direkte militärische Bezüge haben. Sie wurden bisweilen sogar von der Reichswehr unterstützt.

Die Tatsache, dass das Kriegsspiel auch in der jüdischen Jugendbewegung,

44 Zum Kriegsspiel in der bürgerlichen Jugendbewegung siehe ausführlich Joachim Wolschke-Bulmahn: Kriegsspiel und Naturgenuß. Zur Funktionalisierung der bürgerlichen Jugendbewegung für militärische Ziele, in: Jahrbuch des Archivs der deutschen Jugendbewegung, 1986/87, Bd. 16, S. 251–270.

45 Wandervogel-Warte, 1913, H. 1, S. 14.

46 Leitfaden (Anm. 14), S. 12.

47 Winfried Mogge: Freideutsche Jugend und Bünde. Zum Jugendbild der bürgerlichen Jugendbewegung, in: Thomas Koebner, Rolf-Peter Janz, Frank Trommler (Hg.): »Mit uns zieht die neue Zeit«. Der Mythos Jugend, Frankfurt a. M. 1985, S. 174–198, hier S. 183. Vgl. auch: G. Ulrich Großmann, Claudia Selheim, Barbara Stambolis (Hg.): Aufbruch der Jugend. Deutsche Jugend zwischen Selbstbestimmung und Verführung (Katalog zur Ausstellung im Germanischen Nationalmuseum Nürnberg v. 26. 09. 2013–19. 01. 2014), Nürnberg 2013.

zumindest soweit es sich den Blau-Weiss-Blättern entnehmen lässt, praktiziert wurde, weist einmal mehr auf große Übereinstimmungen zwischen Formen der Natur- und Landschaftsaneignung innerhalb der bürgerlichen Jugendbewegung hin. Im Jahrgang 1 der Blau-Weiss-Blätter wird ein Bericht über »Unser erstes Kriegsspiel« folgendermaßen eingeleitet: »Der Himmel hatte unsere Bundesfarbe aufgewiesen, die Sonne trat eben mit ihrem ganzen Glanze aus den Wolken hervor, als wir Dachau verließen. Wir lenkten unsere Schritte einem nahen Hügel zu, auf dem wir unser Frühstück abhielten. Bald waren wir geteilt. Jede Abteilung bestand aus 7 Mann. Eine bekam den Namen Juden, die andere Römer. Ich war bei den Römern. Bald marschierten die Juden fort, denn wir mußten sie ja überfallen und den Weg absperren«.[48] Im gleichen Heft wird über das »Kriegsspiel aller Züge des ›Blau-Weiß Berlin‹ am 22. März 1914« berichtet, anscheinend ein größeres Unterfangen, das sich großflächig im Köpenicker Stadtforst abspielte.[49] Es heißt dazu: »Kriegsspiel. Bei dem am 22. März stattfindenden Kriegsspiel der Berliner ist die Beteiligung jedes Einzelnen Ehrensache. Unentschuldigt darf natürlich kein Wanderer fehlen! Ferner sind hierzu möglichst viele neue Wanderer einzuladen«.[50]

Ein der militärischen Wirklichkeit besonders nahe kommender Artikel zum Kriegsspiel wird kurz vor Beginn des Ersten Weltkriegs veröffentlicht. Die Nähe zur militärischen Ausbildung wird deutlich erkennbar. »Das Zurechtfinden im Gelände nach der Karte und das Skizzenzeichnen, über das wir auf unseren Heimabenden regelmäßig instruiert hatten, wurde zum ersten Mal praktisch angewandt und das Interesse aller dafür geweckt. Wir benutzten die beim Militär gebräuchlichen Meldekarten«.[51]

Der letzte Satz dieses Artikels des Autors Simon Wertheim und der erste Satz des nachfolgenden Artikels »Ein Feldpostbrief« verdeutlichen in bedrückender Weise das Potenzial der vormilitärischen Erziehung, das die Kriegsspiele der Jugendbewegung besessen hatten. Es heißt den einen Beitrag abschließend und den nachfolgenden Beitrag einleitend: »Damit endete unser erstes Kriegsspiel, aus dem wir manches gelernt haben und das uns veranlassen wird, ähnliches in größerem Maße zu versuchen«.[52] »Aus dem Spiel ist Ernst geworden«, so wird der nachfolgende Artikel Wertheims »Ein Feldpostbrief« durch die Redaktion der Blau-Weiss-Blätter eingeleitet.[53]

48 Siegfried Levite: Unser erstes Kriegsspiel, in: Blau-Weiss-Blätter, 1913–14, 1. Jg., H. 12, S. 5.
49 Kriegsspiel aller Züge des Blau-Weiß Berlin am 22. März 1914, in: Blau-Weiss-Blätter, 1913–14, 1. Jg., H. 12, S. 6.
50 Ebd., S. 8.
51 Simon Wertheim: Unser erstes Kriegsspiel, in: Blau-Weiss-Blätter, 1914–15, 2. Jg., H. 6, S. 6.
52 Ebd., S. 7.
53 Simon Wertheim: Ein Feldpostbrief (Vorwort der Redaktion), in: Blau-Weiss-Blätter, 1914–15, 2. Jg., H. 6, S. 7.

Unfer lieber Wanderer

Arthur Keßler

ift gefallen.
Wir werden feiner nicht vergeffen
Jüdifcher Wanderbund „Blau-Weiß" Berlin

Den Heldentod ftarben
am 23. September unfere lieben Wanderbrüder und Führer

Leutnant Robert Celler
und Fähnrich Erwin Lederer

und am 14. Oftober der Oberführer und Gründer unferes Bundes

Leutnant Ferdinand Black
Befitzer des Militär-Verdienftkreuzes II. Kl.

Die Führerfchaft des Jüdifchen Wanderbundes
„Blau-Weiß" in Prag

Abb. 8: Todesanzeigen für gefallene Mitglieder des Wanderbundes »Blau-Weiß« aus Berlin und Prag, in: Blau-Weiss-Blätter, 1916/17, 4. Jg., H. 4, S. 111, AdJb.

Am Beispiel der Kriegsspiele der bürgerlichen Jugendbewegung, die auch für die jüdische Gruppe Blau-Weiß von Bedeutung waren, lässt sich die Funktion der Natur erkennen, wie sie George Mosse im Zusammenhang mit dem Ersten Weltkrieg formulierte: »Nature as an integral part of the myth helped men to transcend the threatening reality of war, to point men's perception away from the impersonality of the war of modern technology and massed armies, and towards the pre-industrial ideals of individualism, chivalry and the conquest of space and time. The snowy heights of the Alps and the blue skies over Flanders fields made it possible for an elite of men to possess or appropriate what seems to be immutable in a changing world – a piece of eternity. Moreover, nature could point homeward, to a life of innocence and peace.«[54]

Beim Kriegsspiel wäre durchaus auch quasi rechtfertigender Weise das Argument denkbar gewesen, man habe sich auf die Auswanderung nach Palästina

[54] George Mosse: War and the Appropriation of Nature, in: Volker R. Berghahn, Martin Kitchen (Hg.): Germany in the Age of Total War. Essays in Honour of Francis Carsten, London/New Jersey 1981, S. 102–122, hier S. 103.

vorbereiten und dafür ertüchtigen wollen. Diese Argumentation fand sich allerdings in den im Rahmen der Forschungen zu diesem Beitrag eingesehenen Blau-Weiss-Blättern nicht. Manès Sperber (1905–1984), der österreichisch-französische Schriftsteller, Sozialpsychologe und Philosoph, allerdings stellt dies rückblickend auf seine Jugendzeit als ein Motiv für die Akzeptanz militärischer Übungen dar – als Jude wehrhaft zu sein und nie mehr zu akzeptieren, vom Feind verachtet zu werden. Schulfreunde hatten ihn gefragt, ob er »vom *Schomer*, von der jüdischen Pfadfinderorganisation ›Haschomer Hazair‹ gehört hätte, und schlugen vor, ich sollte wie sie selbst Mitglied werden.«[55] Die im Rahmen von Ausflügen in den Wienerwald im Herbst und Winter 1917 durchgeführten militärischen Übungen rechtfertigt Sperber ausdrücklich als Beitrag zur Wehrhaftigkeit, die sie als jüdische Jugend in die Lage versetzen sollten, sich zukünftig gegen Feinde wehren zu können: »Bei den Sonntagsausflügen in den Wienerwald exerzierten wir nach hebräischen Befehlen: vergattern, Reihen bilden, im Schritt marschieren usw. Ich machte alles sehr ernsthaft, ja eifrig mit. Das Militärische war mir zuwider, aber wie alle anderen begriff ich, daß es darum ging, uns dem Galuth-Judentum zu entreissen. Wir sollten nicht mehr, nie mehr als Schicksal akzeptieren, von den Feinden nicht nur gehaßt, sondern auch verachtet zu werden; wir sollten uns niemals mehr beugen, sondern dem Feind mit hochgerecktem Rücken begegnen«.[56]

»Blau-Weiß« und Palästina

Ein wesentlicher Unterschied zwischen der jüdischen Jugendbewegung und den nicht-jüdischen Gruppen sind die Bezüge zu Palästina, die in zahlreichen Heften der Blau-Weiss-Blätter ihren Ausdruck fanden und die diesbezüglich gewisse Unterschiede auch in der Natur- und Landschaftswahrnehmung erkennen lassen. Im ersten Jahrgang wurde beispielsweise von der Gründung des jüdischen Wanderbundes Blau-Weiß in Jerusalem berichtet, der bereits über sechzig Mitglieder habe und in stetem Wachsen begriffen sei. »In den Chanukatagen wurde eine 4-tägige Wanderfahrt zu den Gräbern der Makkabäer in Modin unternommen, die die Jerusalemer Blau-Weißen auch in die großen jüdischen Landwirtschaftskolonien Rechoboth und Rischon-le-Zion führte. – Wir grüßen die neuen Wanderbrüder im jüdischen Land mit herzlichem Hedad!«[57]

55 Manès Sperber: Die Wasserträger Gottes. All das Vergangene …, Bd. 1, Frankfurt a. M. 1993, S. 209. Den Hinweis auf M. Sperber und diese Textstellen zur vormilitärischen Ausbildung verdanke ich Hubertus Fischer.

56 Ebd., S. 211.

57 Ein Jüdischer Wanderbund »Blau-Weiß« in Jerusalem, in: Blau-Weiss-Blätter, 1913–14, 1. Jg., H. 11, S. 8.

Ein programmatischer Artikel in den Blau-Weiss-Blättern 1917 war über-
schrieben »Palästina«: »Palästina, Heimat und Hoffnung unseres Volkes, Erin-
nerung und Sehnsucht zugleich und Verheißung, wir lieben dich und verlangen
nach dir mit ganzem Herzen. Das Schicksal deines Bodens lebt in uns, der ein
Zeuge ist für das Schicksal unseres Volkes. [...] Wo Wüstensand und Gestein
war, schuf harte Arbeit Ackerboden. Wieder erwuchsen auf dir Wein und
Mandeln, Orangen und Oliven«.[58]

Es gab ein konkretes Ziel, »Palästina, das Jüdische Nationalheim, das seit der
Balfourdeklaration keine Utopie mehr war. ›Blau-Weiße‹ begannen Ernst zu
machen mit ihrem Zionismus. Sie bereiteten sich auf Hachschara zur Über-
siedlung nach Palästina vor«.[59] Meyer-Cronemeyer beschreibt eindrucksvoll die
Faszination, die von Palästina auf die jüdische Jugendbewegung ausgegangen
sein muss. Sie hatte ein ideales Ziel, dem sie zustreben konnte, »ein Land, das
kaum Industrie besaß, in dem selbst die jüdische Landwirtschaft erst durch
Kolonisation geschaffen werden mußte. Hier bestand wirklich eine reale Chance,
aus Genossenschaften die Gemeinwirtschaft zu errichten. In Erez Israel hatte die
jüdische Jugendbewegung zudem genau den Mythos, den die deutsche in
Deutschland stets suchte, aber nie fand. Denn Erez Israel war ein Mythos – alle
Vernunft sprach dagegen, bis 1933 zumindest. Aber die jüdische Jugendbewe-
gung hatte noch mehr. Sie hatte einen noch konkreteren Mythos als selbst Erez
Israel es war. Sie hatte den Kibbuz [...] Hier wurde Ernst gemacht mit der
Rückkehr zur Natur und aufs Land«.[60]

Zahllose Artikel in den Blau-Weiß-Blättern belegen dies, so z. B. »Frühling in
Erez Jisraël«: »In wenigen Tagen werden wir hier ein schönes Fest feiern: ›Rosch
haschanah leilanoth‹ nennt man es, ›Neujahrsfest der Bäume‹. – Dann werden
alle die Jungen und Mädchen der hebräischen Schulen Jerusalem in langem Zuge
nach einem schönen jüdischen Dörfchen pilgern [...] Es ist ja die erste große
Wanderung, die unser neu gegründeter Bund machen soll, hinaus, dem leuch-
tenden Frühling entgegen, in die Fluren von Judäa [...] Ist's nicht ein wunder-
schöner Zweck, mit frischem, frohem Mut das Land der Ahnen zu durchwan-
dern, in ernster Andacht an den Stätten einstiger jüdischer Größe zu weilen, –
dann aber, den Blick in die Zukunft gerichtet, hinzugehen in die jüdischen
Kolonien, wo der jüdische Bauer den Pflug über jüdisches Land führt, wo der
opferfreudige jüdische Arbeiter die Orange pflegt und die Olive pflanzt, wo der
sonngebräunte Kolonistensohn auf feurigem Pferd dahinjagt, wo der ernste,

58 M. R.: Palästina, in: Blau-Weiss-Blätter, 1917–18, 5. Jg., H. 1, S. 3.
59 Meyer-Cronemeyer: Wirkungen (Anm. 8), S. 46.
60 Ebd., S. 54.

junge Schomer auf getreuer Wacht steht? – – – Das Land blüht auf wie die Blume auf den Wiesen«.[61]

Artikel über die Situation in Palästina und über Wanderfahrten dort wurden geschrieben von Mitgliedern des Blau-Weiß, die in Palästina lebten und einer der dortigen Gruppe angehörten, oder auch von Mitgliedern aus Deutschland, die vorübergehend nach Palästina gereist waren. Bemerkenswerter Weise lassen diese Beiträge häufig eine etwas realistischere Wahrnehmung von Natur, Landschaft und Gesellschaft erkennen als die Beiträge über die in Deutschland durchgeführten Wanderfahrten. Hier werden die Lebensbedingungen tendenziell realitätsnäher beschrieben als dies für die durchwanderten deutschen Landschaften der Fall war. Die Landarbeit wird eher auch in ihrer Mühsal und Härte beschrieben; die mit der Sicherung einer landwirtschaftlichen Existenz in Palästina verbundenen Probleme werden durchaus wahrgenommen. Selbstverständlich sind aber auch diese Beiträge nicht frei von verklärenden Darstellungen.

Zunächst einmal werden die durchwanderten und durchfahrenen Landschaften viel häufiger als produktive Landschaften beschrieben. Sicherlich waren Wald, Wiesen, Weiden und Felder in Deutschland genauso wie Obstplantagen in Palästina zentrale Elemente produktiver Kulturlandschaften, sie wurden aber oft nicht als solche dargestellt, sondern häufig mit Begriffen wie zum Beispiel »dunkler Wald« oder »von Nebel bedeckte Wiese« beschrieben.

»Ein Chanukkah-Ausflug nach Modaim«, so der Titel eines Beitrags 1916, beginnt mit einer Schilderung der Zugfahrt zum Zielort. »Wer Glück hat und am Fenster stehen kann, der sieht blühende Orangebäume, grüne Felder und Oelbaumgärten.«[62] 1914 wurde der erste Wanderbund in Erez-Israel gegründet. Der Bericht über dessen erste Fahrt schildert die Route, die nach sechsstündiger Wanderung zunächst zur jüdischen Kolonie Artuf führte. »Ueber weite Ackerhaiden« ging dann der Weg zur Kolonie Ekron. »Ekron ist wunderschön. Man fühlt hier sogleich die rege Arbeit des jüdischen Bauern, seinen Fleiß an den schönen Oelbaumhainen und verschiedensten wohlgepflegten Pflanzungen. – Von Ekron ging es noch abends weiter nach Rechowoth, dem Ziel unseres ersten Wandertages [...] Am 2. Morgen brachen wir frisch auf und marschierten nach der Kolonie Neß-Zionah, einer kleinen Kolonie mit schönen Orangenhainen und Mandelpflanzungen [...] Nach kurzer Rast ging es nach ›Rischon le Zion‹, der größten und berühmtesten jüdischen Kolonie. Wir verblieben dort den ganzen Tag, besichtigten die riesige Weinkelter, die zu den größten der Welt gehört und

61 Glaeser: Frühling (Anm. 33), S. 2f.
62 Elieser ben Menuchah: Ein Chanukkah-Ausflug nach Modaim, in: Blau-Weiss-Blätter, 1916–17, 4. Jg., H. 4, S. 93.

erfreuten uns an der Schönheit und dem Reichtum dieser großen jüdischen Besitzung.

Am 3. Tage ging es dem eigentlichen Ziele zu, nach Modiin, an die Mak-kabäerstätte, wobei wir die jüdische Farm ›Ben-Schemen‹ berührten. – Ihr habt gewiß schon viel von den sogenannten Farmen gelesen, die mitten in noch unbebautem Lande errichtet werden, z. B. in den Prärien Amerikas. Eine solche Farm ist Ben Schemen. Sie wurde errichtet, um dort Baumpflanzungen und eine musterhafte Landwirtschaft einzuführen, als Beispiel für alle diejenigen, die die Landarbeit und Baumpflanzungen erst lernen müssen«.[63]

Der Artikel »Frühlingsanfang in Palästina« lässt 1915 besonders deutlich erkennen, dass angesichts der bedrohlichen Situation in jener Zeit zunehmend weniger Raum war für eine idealisierende und verklärende Darstellung der Landschaften in Palästina. »Am 15. Sch'wat wird in Erez Israel Rosch Haschanah l'ilanoth, das Neujahrsfest der Bäume, gefeiert. An diesem Tage zieht die jüdi-sche Jugend aus Stadt und Dorf hinaus ins Freie, und jedes Kind pflanzt – am Ziele angelangt – ein kleines Bäumchen in die Erde. […] In diesem Jahr fällt der 15. Sch'wat auf den 30. Januar; aber man wird den Beginn des Frühlings diesmal in Erez Israel nicht so fröhlich feiern wie sonst. Schwere Sorge lastet über dem Lande, und das Gespenst der Not steht drohend vor den Augen der Bewohner.

Schon in den ersten Augusttagen, als der Krieg entbrannte, war Palästina mit einem Schlage fast ganz vom Weltverkehr abgeschnitten. […] Erez Israel war von der Hungersnot bedroht. Die jüdischen Kolonien und Farmen, […] alles, was in den letzten dreißig Jahren in mühseliger Arbeit, Stein um Stein, gebaut wurde, war in Gefahr, vernichtet zu werden. Die Hauptquelle für das Wieder-aufblühen des jungen Palästina, die Ausfuhr von Wein und Orangen nach allen Häfen des Orients, Europas und Amerikas, war versiegt; tausende Fässer von Wein konnten nicht verfrachtet werden, Millionen von Orangen drohten nutzlos zu verfaulen«.[64]

Ein Wiener Wandervogel erwanderte sich Palästina und veröffentlichte über seine Erfahrungen den Beitrag »Von Dan bis Beerseba«. Dabei beschreibt er den »Kranz junger Farmen und Kolonien« um den Kinerethsee, verweist auf die Arbeitersiedlung Sarona und die Genossenschaftsfarm Merchawjah, dann auf eine landwirtschaftliche Versuchsstation nahe Haifa, sowie abschließend Ruchamah, »eine jener Farmen, denen die schwierigste Aufgabe der Besiedlung zufällt. Ihre aufopfernden Arbeiter leben unter widrigsten Umständen für die Südwacht jüdischen Bodens. Es gilt uns als stolzer Grenzpunkt unserer Pio-

63 Heinrich Glanz: Die Gründung des ersten Wanderbundes in Erez-Israel und unsere erste Wanderung Chanukkah 5674, in: Blau-Weiss-Blätter, 1914–15, 2. Jg., H. 1, S. 8.

64 Martin Rosenblüth: Frühlingsanfang in Palästina, in: Blau-Weiss-Blätter, 1914–15, 2. Jg., H. 8, S. 3f.

nierarbeit in Erez Israel«.[65] Auch in diesem Beitrag aus dem Jahr 1917 finden sich keine verklärenden Beschreibungen romantischer Landschaften, sondern eher Verweise auf unterschiedliche Formen landwirtschaftlicher Nutzung und Bearbeitung bis hin zu einer landwirtschaftlichen Versuchsstation nahe Haifa und der »Nationalfondsfarm« Ben Schemen.

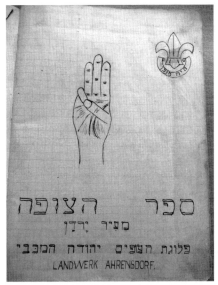

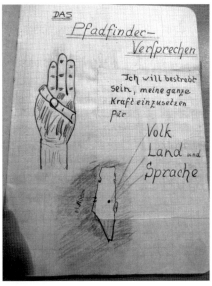

Abb. 9: Tagebuch eines unbekannten Hach-shara-Absolventen, vermutlich 1930er Jahre, Landwerk Ahrensdorf, Kreisarchiv Teltow-Fläming, XXII Forschungsarchiv Dr. Fiedler – Hachschara-Stätte Ahrensdorf.

Abb. 10: »Das Pfadfinder-Versprechen«, aus dem Tagebuch von Horst Coper, Landwerk Ahrensdorf 1936–38, Kreisarchiv Teltow-Fläming, XXII Forschungsarchiv Dr. Fiedler – Hachschara-Stätte Ahrensdorf.

1918 wird in den Blau-Weiss-Blättern ein längerer Beitrag »Der landwirtschaftliche Beruf« abgedruckt.[66] Dieser Beitrag wird damit eingeleitet, dass das »Palästinaproblem« möglicherweise seiner Lösung entgegen gehe. »Wir fühlen uns daher berechtigt, jüdischen jungen Menschen, die vor der Berufswahl stehen, den Rat zu erteilen: Werdet Landwirte!«[67] 1919 leitet die Schriftleitung der Blau-Weiß-Blätter einen ausführlichen Beitrag über landwirtschaftliche Tätigkeit und Ausbildung ein, der folgende Aufsatz sei »die erste einer Reihe von Schilderungen, um welche wir einige der in der Landwirtschaft arbeitenden

65 Heinrich Glanz: Von Dan bis Berseeba, in: Blau-Weiss-Blätter, 1917–18, 5. Jg., H. 1, S. 3–8.
66 Dipl.-Agronom H. Raczkowski: Der landwirtschaftliche Beruf, in: Blau-Weiss-Blätter, 1918–19, 6. Jg., H. 1, S. 3–8.
67 Ebd., S. 3.

Gefährten gebeten haben. Wir bitten um weitere Zusendungen«.[68] Der Autor,
Karl Steinschneider, vom Gut Drogelwitz bei Glogau, stellt in seinem »Bericht
vom Unkraut« – ohne jeden romantischen Zungenschlag – die Realitäten
landwirtschaftlicher Tätigkeit dar.

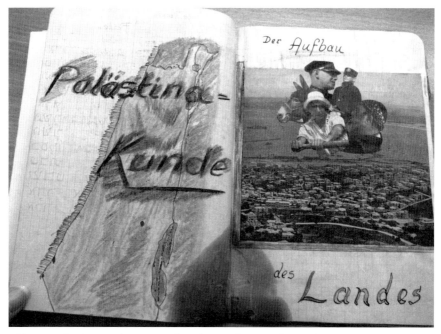

Abb. 11: »Palästina-Kunde – Der Aufbau des Landes«, Landwerk Ahrensdorf 1936–38, Kreis-
archiv Teltow-Fläming, XXII Forschungsarchiv Dr. Fiedler – Hachschara-Stätte Ahrensdorf.

Zwei Jahrzehnte später, zur Zeit der NS-Diktatur, wurden jüdische Jugendliche
in Deutschland auf den zahlreichen Lehrgütern, auf denen sie für die Auswan-
derung nach Palästina vorbereitet werden sollten (Hachschara[69]), sehr direkt auf
die Härten und Gefahren, die dort mit Siedlung und Landarbeit verbunden
waren, vorbereitet. Darüber legen die Tagebücher, die viele dieser Jugendlichen
während ihrer Ausbildung führten, eindrucksvoll Zeugnis ab. Das Landwerk

68 Karl Steinschneider: Bericht vom Unkraut, in: Blau-Weiss-Blätter, 1918–19, 6. Jg., H. 6,
 S. 153–158.
69 »Hachshara. A training course for would-be immigrants to Palestine, usually conducted in
 Europe but sometimes upon arrival in Palestine. The course prepared its students for life in a
 Kibbutz (a communal agricultural settlement) and would have involved forging bonds of
 group solidarity via instruction in Hebrew and agricultural training«; Glossary of Terms.
 Voices of the Holocaust Project, https://voices.iit.edu/glossary, [21.03.2016].

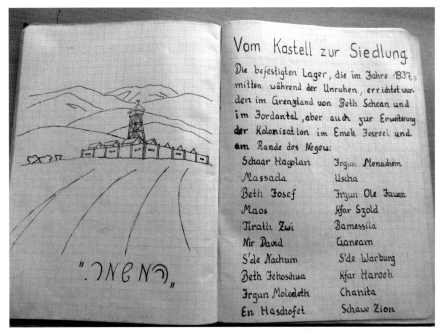

Abb. 12: »Vom Kastell zur Siedlung«, aus dem Tagebuch eines unbekannten Hachshara-Absolventen, Landwerk Ahrensdorf, [1930er Jahre], Kreisarchiv Teltow-Fläming, XXII Forschungsarchiv Dr. Fiedler – Hachshara-Stätte Ahrensdorf.

Ahrensdorf war eines der Lehrgüter, die intensiv auf die Auswanderung nach Palästina vorbereiteten; mehrere Tagebücher sind von dort überliefert.[70]

Besonders interessant in Bezug auf jüngere Forschungen zur Israelitischen Gartenbauschule Ahlem, die 1893 in Ahlem bei Hannover von dem jüdischen Bankier Moritz Simon gegründet wurde,[71] sowie in diesem Zusammenhang allgemein auf »Jüdische gärtnerische und landwirtschaftliche Ausbildungsstätten im Kontext von Berufsumschichtung und Auswanderung«[72] ist ein Ar-

70 Ich danke Dipl.-Ing. Janina Hennig, die als wissenschaftliche Mitarbeiterin im Rahmen des Forschungsprojektes »Jüdische gärtnerische und landwirtschaftliche Ausbildungsstätten im Kontext von Berufsumschichtung und Auswanderung« hervorragend recherchierte und Dr. Herbert Fiedler, der uns den Hinweis auf die Ahrensdorfer Tagebücher gab.

71 Siehe zur Geschichte der Israelitischen Gartenbauschule Ahlem den von Hans-Dieter Schmid in Zusammenarbeit mit Wissenschaftlern und Wissenschaftlerinnen des Historischen Seminars der Leibniz Universität Hannover sowie des Instituts für Landschaftsarchitektur (LUH), ebenfalls LUH, und Wissenschaftlern und Wissenschaftlerinnen der Faculty of Architecture and Town Planning des Technion in Haifa herausgegebenen Band: Ahlem. Die Geschichte einer jüdischen Gartenbauschule, Bremen 2008.

72 Dies ist der Titel eines Forschungsprojekts des Zentrums für Gartenkunst und Landschaftsarchitektur (CGL) der Leibniz Universität Hannover, das aus Mitteln des Niedersächsischen Vorabs der Volkswagenstiftung durch das Niedersächsische Ministerium für

tikel von Else Kober »Landarbeit« über ihre systematische Ausbildung in Gar-
tenarbeit. Sie selbst war zu dieser Zeit in Peine am Simonschen Seminar für
Gartenbau tätig und schrieb 1917: »Jeder Blau-Weiß-Bund fast hat in diesem
Jahre ein ›Feld‹, auf dem er arbeitet, säet, gießt, jätet und pflanzt, und an das er
reiche Erntehoffnungen knüpft. Vielleicht interessiert es Euch darum, von einer
davon erzählen zu hören, die in diesem Jahr Gartenland ›richtig‹ baut, nachdem
sie wie Ihr es schon ein paar Mal auf eigene Faust versucht hat. Wir arbeiten hier
siebzehn Volontäre auf einer Obst- und Gemüseplantage, die etwa 50 Morgen
groß ist. Dies ist nicht nur ein großes Stück Land, sondern auch infolge der
vorzüglichen Leitung unseres gestrengen Herrn Inspektors [Gartenbauinspek-
tor Florian Stoffert, J. W.-B.] ganz vortrefflich genutzt […] Wie schön sahen
unsere Obstbäume in ihrem reichen Blütenschmuck aus! Wahrlich: ›Die Welt
war von Blüten verschneit!‹«[73]

Vergleichbare Verweise auf Gärtnern, Gartenarbeit und Landwirtschaft als
wichtige Bestandteile der Aktivitäten wie in den Blau-Weiß-Blättern finden sich
meines Wissens nach nicht in den Zeitschriften des Wandervogels. Diesbezüg-
lich, in Zusammenhang mit einer möglichen Auswanderung nach Palästina[74]
und damit verbunden der Notwendigkeit, landwirtschaftliche und gartenbau-
liche Kenntnisse zu besitzen, unterscheiden sich die Blau-Weiß-Blätter in einem
wichtigen Aspekt von den Zeitschriften der nicht-jüdischen bürgerlichen Ju-
gendbewegung – Gartenbau, Landwirtschaft und Fragen der Ausbildung werden
immer wieder thematisiert, während dies in den Wandervogel-Zeitschriften und
anderen Zeitschriften der bürgerlichen, nichtjüdischen Jugendbewegung keine
Rolle spielte.

Wissenschaft und Kultur 2015/16 gefördert wird und das gemeinsam mit Prof. Tal Alon-
Mozes, Faculty of Architecture and Town Planning des Technion in Haifa durchgeführt wird.
Dipl.-Ing. Janina Hennig arbeitet für das CGL an diesem Forschungsprojekt mit.
73 Else Kober, Landarbeit, in: Blau-Weiss-Blätter, 1917–18, 5. Jg., H. 1, S. 68f. – Zu Informa-
tionen über Florian Stoffert sei ganz herzlich Prof. Dr. Gerhard Stoffert gedankt; ihm sei auch
gedankt für den Hinweis, dass es sich bei dem von Else Kober genannten »gestrengen Herrn
Garteninspektor« um seinen Großvater Florian Stoffert handelt.
74 An dieser Stelle sei noch verwiesen auf das Buch von Wolfgang Melzer und Werner Fölling:
Biographien jüdischer Palästina-Pioniere aus Deutschland (Forschungsberichte des Landes
Nordrhein-Westfalen; 3241), Opladen 1989, über den Zusammenhang von Jugend- und
Kibbuzbewegung, das interessante biographische Einblicke in die Thematik ermöglicht.

Rolf Seubert

Die (Selbst-)Darstellung der Hitlerjugend im zeitgenössischen Dokumentarfilm

Carl Damm, Jg. 1927, ehem. Flakhelfer, später CDU-MdB:
»Natürlich faszinierte uns am Anfang der Pubertätsphase, wenn unser ›Fähnlein‹ singend durch die Straßen unseres Viertels marschierte, begleitet vom dumpfen Marschtakt der Landsknechtstrommeln und den hellen Fanfaren.«

Klaus Bölling, Jg. 1928, ehem. Flakhelfer, später Sprecher der Bundesregierung:
»Wir wurden zur Flak geholt, das empfanden wir damals als die erste Männlichkeitsprobe, wir fühlten uns erlöst aus einem Zustand der Untätigkeit. Alle die Größeren aus den Primen waren schon bei der Wehrmacht. Bei den meisten von uns war da ein großer Tatendrang, wir wollten uns einreihen in die ›graue Front‹ oder was immer die Phrasen dieser Welt gewesen sind.«

Leutnant Walter Knappe, Jg. 1916, ehem. Zugführer im Kampf um Berlin im April 1945:
»Wir kämpften mit Panzerfäusten. Die größte Gefahr sah ich darin, dass meine Hitlerjungen voller Eifer ins Feuer liefen, ohne die Panzerfäuste richtig bedienen zu können. … Die hatten eine irrsinnige Begeisterung, sie sprangen ins Verderben in vollem Glauben, jetzt noch für Deutschland zu kämpfen.«[1]

Jugend von Jugend geführt und wohin?

Mit zunehmendem zeitlichem Abstand wird die kollektive Erinnerung an die Zeit zwischen 1933 und 1945 immer verschwommener. Diejenigen, die damals jung waren, sind heute etwa 90 Jahre alt und kommen als Zeitzeugen kaum noch in Frage. Würden sie noch ehrlich darüber berichten können, dass sie zu jener indifferenten Jugend gehört hatten, die in der Krise der Weimarer Republik in der hohlen Phraseologie Hitlers ihr politisches Wunschprogramm gesehen hatte? Und sofern einer aus dieser Generation sich erinnert, gerät die Erzählung oft zu verklärender Harmlosigkeit des »Dritten Reichs« und dem Gemein-

1 Die drei Zitate stammen aus den von Johannes Steinhoff, Peter Pechel und Dennis Shopwalter: Deutsche im Zweiten Weltkrieg. Mit Geleitwort von Helmut Schmidt, München 1989, herausgegebenen Kurzbiographien von Zeitzeugen des Zweiten Weltkriegs, S. 621, 634, 638.

schaftserlebnis in der Hitlerjugend. Selbst wenn er ehrlich über seine Zeit als aktiver Jung-Nazi oder auch nur als Soldat der nachfolgenden Generation berichten würde, entwickelte sich in vielen Familien angesichts der Monstrosität des Dargestellten eine paradoxe Neigung zur Verharmlosung bzw. zur Verdrängung und Verleugnung der Verbrechen.[2] Zu oft entlastet sie sich und »Opa« von jedweder Beteiligung am verbrecherischen System des Nationalsozialismus.

Selbst direkt beteiligte aktive Propagandisten in der Reichsjugendführung haben später die eigene Rolle klein geredet, die sie in der Gestaltung der organisierten Begeisterung innehatten und mit der sie bis zum Ende auf die HJ-Generation einwirkten, um sie noch dem längst verlorenen Krieg zu opfern. Man war halt »begeisterter Hitlerjugendführer«, so der ehemalige HJ-Oberbannführer Herbert Reinecker (1914–2007) über seinen überaus erfolgreichen Kollegen, den Jugendautor und Filmemacher Alfred Weidenmann (1916–2000). Sie waren damals zwar jung, nur wenig älter als die von ihnen Geführten, aber auch überzeugte Nationalsozialisten der ersten Stunde, die ihre Aufstiegschancen wahrnahmen. Und die sich selbst nachträglich exkulpierten: »Man lebte damals in einer gewissen Euphorie, alles war schön, positiv, Konflikte sollte und wollte man nicht sehen«.[3] Ganz so harmlos, wie sie sich auch 50 Jahre nach ihrer »großen« Zeit im Nationalsozialismus gaben, waren sie nicht. Im Gegenteil: Die beiden erfolgreichsten Jugend-Filmemacher und -Drehbuchautoren des »Dritten Reichs« bearbeiteten im Glauben an dessen Sendung die Jugendlichen zur aufopfernden Hingabe an »Führer und Endsieg«,[4] wie die Eingangszitate belegen. Beide

2 Zum sogenannten Welzer-Paradox: In einer intergenerativen Studie wurde das Wissen um den verbrecherischen Charakter des Nationalsozialismus und die innerfamiliäre Erzählung hierüber untersucht. Das paradoxe Ergebnis war, dass »in den Nachfolgegenerationen das Bedürfnis hervor[trat], eine Vergangenheit zu konstruieren, in der ihre eigenen Verwandten in Rollen auftreten, die mit den Verbrechen nichts zu tun haben,« ja, dass gerade bei gebildeteren Enkeln die Loyalität zur Familie die Kritikfähigkeit begrenzte oder eigene Beteiligungen an Verbrechen sogar umdeutete. Harald Welzer, Sabine Moller, Karoline Tschuggnall: »Opa war kein Nazi«. Nationalsozialismus und Holocaust im Familiengedächtnis, Frankfurt a. M. 2002, hier S. 207.

3 »Glückseliger Dämmerzustand«. Herbert Reinecker über »Junge Adler« und seine Vergangenheit im Nationalsozialismus im Gespräch mit Horst Pöttker und Rolf Seubert, in: Medium, 1988, Nr. 18, H. 3 (Juli-September), S. 37–42, hier S. 37.

4 Vgl. dazu im Organ des Reichsführers der SS den letzten Artikel Herbert Reineckers mit dem Titel »Völker, höret die Signale …!« in: Das Schwarze Korps, 1945, Folge 14, S. 1–2. Den Artikel schreibt sich Reinecker in seiner Autobiographie selbst zu. Alfred Weidenmann, Gestalter wichtiger HJ-Propagandafilme, wollte überhaupt nicht mehr an seine Vergangenheit erinnert werden. Die Bitte um ein Interview über seine Propagandatätigkeit, insbesondere als Regisseur seines Spielfilms »Junge Adler« vom Mai 1944, mit dem er für den totalen Kriegseinsatz der Jugend warb, beschied er kühl ablehnend mit dem Satz: »Aber, um es ganz ehrlich zu sagen, inzwischen interessiert mich die ganze Sache nicht mehr …« (Brief vom 05. 09. 1989 an den Autor). Das war die schnellste Selbstentnazifizierung aus der Verantwortung für die eigene Beteiligung an der NS-Propagandamaschinerie, die man sich denken kann.

brachten als verantwortliche Leiter der Abteilung Presse- und Propaganda der Reichsjugendführung die Arbeit der NS-Jugendpropaganda in Wort, Bild und Schrift weg vom primitiven Standard der Anfangsjahre und hin zu ausgereifter Professionalität.[5]

Aber wie sich am Beispiel der dokumentarischen Überlieferung im Jugendfilmschaffen zeigen lässt, war es im kurzen Zeitraum der zwölf Jahre von 1933 bis 1945 ein weiter Weg von den amateurhaften Filmen der Anfangsjahre bis zu den professionellen Produkten des Tandems Reinecker/ Weidenmann.

Und so ist dies unser Thema, nämlich an ausgewählten Beispielen filmischer Selbstdarstellungen bzw. an Auftragsarbeiten der Reichsjugendführung zu verdeutlichen, mit welchen Mitteln und Methoden die Führung und Verführung der Jugend damals ins Bild gesetzt wurden, um die durchaus attraktive Parole der Reichsjugendführung umzusetzen, die da lautete: »Jugend wird von Jugend geführt«.[6] Sie war die Erfindung des Reichsjugendführers Baldur von Schirach. Und die anfänglich noch amateurhaften Jungfilmer seines Stabes verwandelten seine Erziehungsvorstellung in suggestive Bilder und trugen, wie noch zu zeigen sein wird, ab Ende der 1930er Jahre bis zum bitteren Ende an entscheidender Stelle dazu bei, die Begeisterung für den »Führer« und seine Bewegung im Jugendmilieu bis zum »Opfergeist« zu steigern.[7]

Wozu eine Analyse von HJ-Filmen?

Die überlieferten Filme über die HJ stellen für eine Retrospektive auf die NS-Zeit unverzichtbares Material dar.[8] Sie versetzen uns Nachgeborene über die be-

5 Vor allem Herbert Reinecker erzeugte u. a. als Hauptschriftleiter der wichtigsten Zeitschrift der Hitlerjugend »Junge Welt« bis zu ihrer Einstellung im Oktober 1944 mit immer neu erzählten soldatischen Heldengeschichten jugendlicher Träger des Eisernen Kreuzes einen gewaltigen Propagandadruck auf die Jugend. Als Kriegsberichter der Waffen-SS vermochte er so begeisternd nach Frontausflügen vom Heldenmut der jungen Soldaten zu erzählen, dass ihnen der wahre militärische Zustand bis zum Schluss verborgen blieb (s. u. Anm. 51). Seine Geschichten beförderten jene Kriegsbegeisterung, wonach von ihren Einsatz der »Endsieg« und die Rettung des »Dritten Reichs« abhinge.

6 Dazu Arno Klönne: Jugend im Dritten Reich. Die Hitlerjugend und ihre Gegner, Düsseldorf, Köln 1882, insb. S. 84–88.

7 Dazu Gerd Albrecht (Deutsches Institut für Filmkunde): Hitlerjunge Quex. Ein Film vom Opfergeist der deutschen Jugend (1933). Zusammenstellung und Text, Frankfurt a. M. 1983.

8 Folgende Filme standen zur Auswertung zur Verfügung: 1. Hitlerjugend in den Bergen, 1932; 2. Jugend erlebt Heimat, Berlin, 1935; 3. Steppke. Geschichte eines Großstadtjungen, Berlin 1937; 4. Glaube und Schönheit, 1938/1940; 5. Der Marsch zum Führer, 1938/1940; 6. Einsatz der Jugend, 1939; 7. Außer Gefahr, 1941; 8. Unsere Jungen. Ein Film der Nationalpolitischen Erziehungsanstalten, 1939; 9. Flugzeugbauer von morgen, 1944; 10. Monatsschau Junges Europa, 1942–1945, Folgen 1–8, (1942–1945).

wegten Bilder zurück in den unmittelbaren Zeitkontext, denn »diese Quellen eröffnen den Zugang zu der ›Atmosphäre‹ der Zeit, wie ihn so anschaulich kein schriftliches Zeugnis eröffnet«.[9] Sie zeigen die echten Akteure in ihren Handlungssituationen und Interaktionsformen mit den ihnen anvertrauten Kindern und Jugendlichen. Das schneidende, demagogische Geschrei Hitlers am »Tag der Hitlerjugend« auf den verschiedenen Reichsparteitagen, der autoritäre Gestus der Jugendführer, die Zehnjährigen vormilitärischen Drill beibringen; deren autoritäre Unterwerfung bei Veranstaltungen im öffentlichen Raum, in Schule und Betrieb; der Fahnenkult und die Feiergestaltung als emotionalisierende Bindung an Führer, Volk und Nation, kurzum all das, was HJ-Erziehung umfasste, kann *en detail* in den sogenannten Dokumentarfilmen studiert werden. Das macht natürlich das Studium der schriftlichen Quellen nicht überflüssig. Im Gegenteil: Will man die Themen und inhaltlichen Andeutungen der Filme richtig verstehen, ist ergänzendes Literatur- und Archivstudium unerlässlich. Aber darüber hinaus stellt die filmische Überlieferung jene zusätzliche visuelle Brücke zur Epoche dar, die an die Stelle der narrativen Kompetenz der Zeitzeugen tritt, wenn an sie die Frage nach dem »Wie war das damals?« nicht mehr gestellt werden kann. In dieser Situation sind wir heute angekommen.

Aber Vorsicht ist geboten, denn die Propaganda vermag auch heute noch ihre Suggestivkraft für Anfällige zu entfalten. Die Filme vermitteln zwar die HJ-Sozialisation genauer und authentischer als die oft bis zur Routine abgeschliffenen Kurzerzählungen der Zeitzeugen in den »Histotainment«-Erzählungen des Historikers Guido Knopp viele Jahre später.[10] Sie müssen erst entschlüsselt und getrennt betrachtet werden in ihrer Mischung aus Propagandaelementen und ihrem Wert als Dokumentationsmaterial. Denn sie standen im Dienst der NS-Ideologie und verschweigen den manipulativen, eindimensionalen Charakter der Wirklichkeitsmanipulation, der sich gegen die freiheitlichen Werte der auf Autonomie des Subjekts gerichteten schulischen Erziehung der Weimarer Republik wie auch gegen die außerschulische Jugendbewegung dieser Epoche wendete. NS-Erziehung war dagegen auf die Unterwerfung der Subjekte unter den bedingungslosen Anspruch des »Führers« gerichtet.

Am »Tag der Hitlerjugend« auf dem Reichsparteitag 1935 drückte Hitler diesen Anspruch in unmissverständlicher Klarheit aus: »In unseren Augen da muss der deutsche Junge der Zukunft schlank und rank sein, flink wie Wind-

9 Wilhelm-August Winkler, »Zeitgeschichte im Fernsehen«, in: Guido Knopp, Siegfried Quandt (Hg.): Geschichte im Fernsehen. Ein Handbuch, Darmstadt 1988, S. 273–285, hier S. 280.

10 Guido Knopp war langjähriger Leiter der ZDF-Redaktion Zeitgeschichte, die ihren Schwerpunkt in nachgängigen, oft umstrittenen filmischen Bearbeitungen vieler Aspekte der NS-Zeit hatte. Dazu erschienen dann zu wichtigen Einzelthemen ergänzende Monographien. Siehe zu unserem Thema Guido Knopp: Hitlers Kinder, München 2000.

hunde, zäh wie Leder und hart wie Kruppstahl, denn in euch liegt die Zukunft der Nation und des deutschen Reiches. Wir müssen einen neuen Menschen erziehen, auf dass unser Volk nicht an Degenerationserscheinungen der Zeit zugrunde geht.«[11] Hinter diesem kruden Menschenbild verbarg sich eine Vorstellung von künftigem Soldatentum als Pendant zur geheimen Aufrüstung für die künftige Kriegsführung. Um diesen Erziehungsanspruch ins bewegte Bild für die Jugend zu setzen, fehlte es allerdings noch an begabten Jungfilmern in der HJ. Daher gab es bis zur »Machtergreifung« keine nennenswerte eigenständige Propaganda,[12] geschweige denn eine eigene Filmproduktion. Die HJ als Teil der SA folgte wie diese der Propaganda vom »nationalen Sozialismus«. Der gab sich vorerst einen sozialrevolutionären, proletarischen Anstrich. Schließlich wollte die NSDAP ja eine »Arbeiterpartei« sein. Dazu Heinz Boberach, ehemaliger Archivdirektor im Bundesarchiv: »Anders als die bündische Jugend, die sich aus dem Bürgertum rekrutierte, wandte die HJ sich in erster Linie an die jungen Arbeiter und verstand sich als Arbeiterjugend«.[13] Das war nicht ungeschickt und in der »Kampfzeit« auch nicht ohne Erfolg. Immerhin stieg auf dem Höhepunkt der Weltwirtschaftskrise im Frühjahr 1932 die »Berufsnot der Jugend« auf etwa eine Million jugendlicher Erwerbsloser. So viel Elend machte anfällig für Versprechungen aller Art. Ein Zauberwort zur Lösung der Jugendarbeitslosigkeit lautete »Freiwilliger Jugendarbeitsdienst«. Die NSDAP ging mit ihrer Forderung im Deutschen Reichstag nach einem Zwangsarbeitsdienst bereits weiter.[14] Auch wenn es hierfür noch keine politische Mehrheit gab, so zeichnete sich in Umrissen ab, was mit der Machtergreifung Hitlers auf die Jugend zukommen würde.

Eine erste Ahnung vom Wesen der HJ wird in einem singulären Filmdokument deutlich, dass die Ortsgruppe der NSDAP-München in Auftrag gab, dem Stummfilm »Hitlerjugend in den Bergen«.[15] Es ist das vermutlich einzige Filmdokument aus der Zeit vor 1933. Es lehnte sich an das Genre des Bergfilms an, das in dieser Zeit sehr populär war durch die Filme von Arnold Fanck. In

11 Adolf Hitler: Rede am »Tag der Jugend« auf dem Reichsparteitag am 14. September 1935, in: Der Parteitag der Freiheit vom 10.–16. September 1935, München 1936, S. 183.

12 Es gab zunächst lediglich lokale Ortsgruppen der HJ mit regional begrenzten Zeitschriften wie die sächsische »Hitlerjugend«. Kampfblatt schaffender Jugend«, die ab 1924 im vogtländischen Plauen erschien. Kurt Gruber, Führer des HJ-Gaues Sachsen und bis 1931 Reichsführer der HJ, war meist der Herausgeber des HJ-Schrifttums. Siehe dazu den Katalog »Jugend im NS-Staat«. Ausstellung und Filmreihe, hg. vom Bundesarchiv, Koblenz 1979, zum HJ-Schrifttum vor 1933 s. S. 102.

13 Heinz Boberach: Jugend unter Hitler, Düsseldorf 1982, S. 19.

14 Heinrich Bosenick: Jugend ohne Erwerb, in: Marxistische Tribüne für Politik und Wirtschaft, 1932, H. 10, S. 313–316, hier S. 314. Siehe dazu auch Erich Schmidt: Jugend in der Krise, in: ebd., H. 3, S. 82–85.

15 »Hitlerjugend in den Bergen«, Produktion, Buch und Regie: Stuart J. Lutz, Länge 614 m, Zensur 27.10.1932; Bundesarchiv-Filmarchiv, Nr. 1326. Der Film wurde später nach-synchronisiert und mit Musik von Friedrich Jung unterlegt.

»Die weiße Hölle vom Piz Palü« (1929) oder »Stürme über dem Mont Blanc«
(1930) werden Abenteuer in der eisigen, einem breiten Publikum damals noch
unbekannten Bergwelt bestanden, die nur von »ganzen Kerlen« zu bewältigen
waren. Sie machten deren Hauptdarstellerin, die spätere Hitler-Verehrerin und
Regisseurin von zwei Reichsparteitagsfilmen Leni Riefenstahl als Ikone des
Bergfilms berühmt.

Daran versucht »Hitlerjugend in den Bergen« anzuknüpfen. Mit einem Un-
terschied: Im Gegensatz zu den SA-Schlägern der Zeit bewähren sich die jungen
»Kerle« 1932 nicht als Straßenkämpfer für das »Dritte Reich«, sondern in einem
waghalsigen Abenteuer fernab in der Bergwelt. Der Film stellt dennoch ein
wichtiges Dokument aus der sog. »Kampfzeit«-Zeit dar, als die HJ noch eine
Unterorganisation der SA 1932 war. Zugleich zeigt er auch schon einige
Grundzüge späterer HJ-Werbefilme.

Kurz zum Inhalt: Ein Trupp Hitlerjungen hat sich fernab jeder Behausung in
die Einsamkeit der bayerischen Alpen zurückgezogen. Es ist ein eher wilder
Haufen von Jungen unterschiedlichen Alters und in uneinheitlicher Kluft, der da
durch die Landschaft stapft. Nahe an einem See und unterhalb eines hoch auf-
ragenden Gipfels haben sie ihre Zelte aufgeschlagen, um ihre ungestörtes La-
gerleben zu praktizieren. Nur die Hakenkreuzfahne verrät, dass es sich um ein
Lager der Hitlerjugend handelt. Die Jugendlichen, z. T. noch Kinder, tragen eine
wilde Kluft, die Anführer SA-Uniformen. Zunächst unterscheiden sie sich im
Lagerleben und im Lageralltag kaum von den Aktivitäten der freien Bünde, mit
einem entscheidenden Unterschied. Der Tagesablauf ist scharf geregelt: Gelän-
despiele, militärisches Marschieren, Antreten, Abmarsch zum Mittagessen. Es
ist sehr wichtig, dass die Kamera dabei in die Töpfe schaut. Die verdeckte
Botschaft lautet: Kommt zu uns, bei uns wird nicht gehungert.

Als sich dann der Gruppenführer angekündigt, verlieren die Aktivitäten
schnell ihren halbwegs spielerischen Charakter: Die Jungen werden mit mili-
tärischem Drill »auf Vordermann« gebracht. Ein Zwischentitel bringt den Zweck
des Lageraufenthalts auf den Begriff: »Werdet zu Männern, die Deutschland
verlangt«. Der Anführer kommt, nimmt den Vorbeimarsch und die Front ab. Er
ist mit dem Ausbildungsstand hoch zufrieden. Nach der abendlichen Ansprache
zeigt die Kamera Stimmungsbilder im abendlichen Gegenlicht mit Nachtwache.
Zufrieden liegen die Jungen in ihren Zelten. Einem glücklich lächelnden Jungen
erscheint zu Wagner-Klängen in Überblendung ein Portrait des »Führers«.

Am nächsten Morgen starten drei besonders Mutige zu einem waghalsigen
Aufstieg auf den nahen Gipfel, um oben die Hakenkreuzfahne zu errichten. Was
sie für ihren Führer mutig wagen, wird in Großaufnahme gezeigt. Ohne Aus-
rüstung und in verschlissenen Stoffschuhen erklimmen sie in freiem Aufstieg,
die Fahne mit sich führend, eine Steilwand. Die Botschaft dieses waghalsigen
Unternehmens: Wir wagen alles für unseren »Führer«. Oben richten sie die

flatternde Fahne auf und grüßen mit Hitlergruß nach dem fernen Berlin, wo Hitler den Vorbeimarsch seiner wieder zugelassenen SA abnimmt. Mit Schriftzug »Heil Hitler« endet der Film.

»Hitlerjugend in den Bergen« ist ein Film, der erahnen lässt, wohin die Reise geht, nämlich in die Abgeschlossenheit einer sich zunächst selbst genügenden Jugend, die sich fernab auf den Machteroberungskampf vorbereitet. Ihre Fahrt ist nicht auf ferne Länder, Kulturen und Begegnung gerichtet; kein Zeichen der Weltoffenheit, wie sie die bündische Jugend pflegte. Vielmehr zieht sie sich nach innen zurück – dafür steht die Einsamkeit der Bergwelt – und stählt sich für den längst stattfindenden Kampf gegen den inneren Feind, die Weimarer Republik. Aber der innere Formprozess einer künftigen Staatsjugend hat begonnen. »Hitlerjugend in den Bergen« ist ein Film des Übergangs. Er enthält noch Elemente der bündischen Jugend, aber auch bereits die der späteren HJ-Filme: Der militärische Drill, das autoritäre Gehabe der Anführer, der Fahnen- und Führerkult verweisen auf die bereits praktizierte Unterwerfung des Einzelnen unter die Gebote des kommenden Führer-Staats. Die Schlussbotschaft ist entsprechend einfach: Eine Jugendgruppe wird gezeigt, die harte Entbehrungen auf sich nimmt und im Kampf um die Macht im Staat fest an der Seite des »Führer« stehen wird.

Natürlich ist es retrospektive Klugheit, wenn man in diesem Film bereits das Mannbarkeitsritual einer künftigen Erziehung zum politischen Soldatentum sieht. Aber die wirtschaftliche Not dieser Tage erbrachte den Schulterschluss großer Teile der Jugend mit der NSDAP. Millionen Wähler, vor allem Männer aus nichtkatholischen Gegenden, waren auf deren Wahlpropaganda eingeschwenkt und hatten ihr bei der letzten Reichstagswahl die Stimme gegeben.[16] Die Begeisterung für den »starken Führer« als Erlöser aus materiellem Elend übertrug sich auch auf die bisher unpolitische Jugend. So brauchte es nicht viel Zwang, um nach der Machtergreifung den Zulauf von Jugendlichen in die HJ bis Ende 1933 auf über zwei Millionen Mitglieder anschwellen zu lassen. Einbrüche gab es auch bei Arbeiterjugend. Zu groß war ihre »Berufsnot«, d. h. der Mangel Arbeits- und Ausbildungsplätzen. Zugleich verbot die neue Führung sukzessive die konfessionellen, politischen und freien Jugendverbände. Die Hitlerjugend als Organisation »aller deutscher Jugend« wurde dann als die angeblich ersehnte Einheitsjugend dargestellt, die keine sozialen Klassen, kein »oben und unten« mehr kannte, sondern nur noch »deutsche« Jungen und Mädel. Und selbstverständlich schloss diese Maßnahme alle »Gemeinschaftsfremden«, also jüdische Jugend-

16 Wolfgang Hirsch-Weber, Klaus Schütz: Wähler und Gewählte. Eine Untersuchung der Bundestagswahlen 1953, Berlin 1957. Im ersten Teil der Studie wird eine Reanalyse des Wahlverhaltens bei den Reichstagswahlen vor 1933 vorgenommen und diese auf Einbrüche in die Arbeiterschaft hin untersucht.

liche und ihre Verbände, von vorherein aus. Als großer Werbeerfolg für die HJ erwies sich der neu eingeführte schulfreie Samstag, der allerdings nur für die Mitglieder der HJ galt.[17] Bereits mit der Machtergreifung hatte die HJ-Führung sogleich die Besetzung des »Reichsausschusses deutscher Jugendverbände« angeordnet und so die Kontrolle über die Organisationsstruktur aller Jugendverbände erlangt. Zugleich wurde aber auch massiv für den freiwilligen Eintritt in die HJ geworben, denn schließlich sollte die Jugend begeistert der neuen Staatsjugend beitreten.

Nach 1933: Auf dem Weg zur Einheitsjugend – es gilt fortan »der Wille des Führers«

Sommer 1934: Trotz aller Pressionen, die Jugend in ihrer Gesamtheit aus ihren bisherigen Organisationen zu lösen und zur Mitgliedschaft in die HJ zu pressen, blieben viele Jugendliche zurückhaltend. Es gab soziale Milieus, in die sie noch längere Zeit nicht einzudringen vermochte und die der Vereinheitlichung Widerstand entgegen setzten. In dieser Zeit startete die Reichsjugendführung erneut eine Werbekampagne auf allen Ebenen bei gleichzeitiger Vernichtungsdrohung der Bünde, der politischen und konfessionellen Vereine.[18]

Vor allem warb sie in dem für sie politisch schwierigen Bereich der Betriebe, um die Lehrlinge mit kostenlosem Lagerurlaub, mit Plakaten, aber auch mit dem attraktiven Medium des Films. Zu diesem Zweck waren im Sommer 1934 die sog. »Reichsjugendfilmstunden« ins Leben gerufen worden, um die Jugend reichsweit in jene Filme zu locken, die die Zensurbehörde für »jugendfrei« befunden hatte, also mehr oder weniger harmlose Filme aus dem Erwachsenenprogramm, wie z. B. Militaria-Filme aus der großen Zeit Preußens. Dazu sollte es Vorfilme geben, die den Slogan des Reichsjugendführers »Jugend wird von Jugend geführt« in werbende Bilder verwandeln sollten. Allerdings wurde öffentlich vor allem mit Plakaten, wie z. B. mit der »schützenden Hand« des »Führers« geworben (s. Abb. 3).

Der Kurzfilm »Wir unter uns« vom Sommer 1934 war ein Teil dieser Werbekampagne für die Hitlerjugend. Deren Gebietsführung Ruhr-Mittelrhein organisierte im Auftrag der Reichspropagandaleitung der NSDAP ein Zeltlager für ihren Führernachwuchs. Hierüber sollte ein Werbefilm mit diesem schlichten Titel gedreht werden,[19] der die noch außenstehenden Jugendlichen gewinnen sollte.

17 Boberach: Jugend (Anm. 6), S. 26.

18 Klönne: Jugend (Anm. 6), insbes. das Kapitel: Jugendbewegung und Nationalsozialismus, S. 105–117.

19 »Wir unter uns«, Drehbuch: Reinhard Schlonzki; Regie, Drehbuch und Kamera: Alfons Pennarz, Zensur: 08.11.1934, Länge: 492 Meter, Auftraggeber: Reichspropagandaleitung Berlin, Bundesarchiv-Filmarchiv Nr. 75.

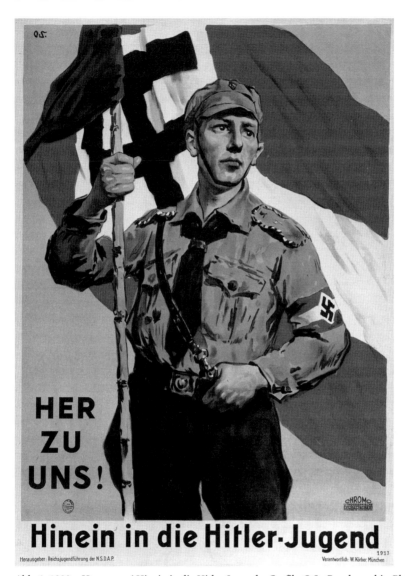

Abb. 1: 1933: »Her zu uns! Hinein in die Hitler-Jugend«, Grafik: O.S., Bundesarchiv, Plakat 003-011-043.

Der Film beginnt in der Lehrwerkstatt eines industriellen Großbetriebs; die Lehrlinge sind mit Eifer und Ernst bei der Arbeit. Der Einstieg ist nicht ungeschickt, denn er schließt an den Werbeslogan der Deutschen Arbeitsfront von 1933/34 an, mit dem sie sich für die Lösung der Jugendarbeitslosigkeit engagierte: »Jeder deutsche Jugendliche ein Facharbeiter«. Ein Lehrling betritt den

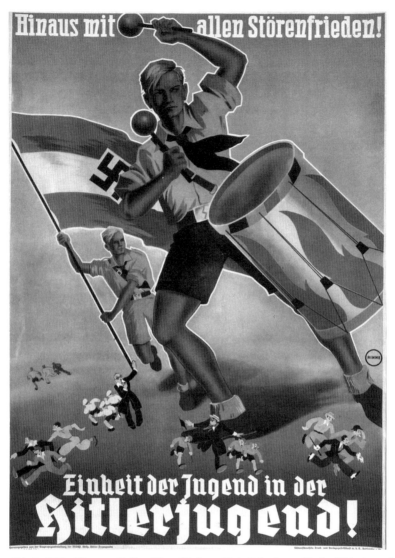

Abb. 2: 1935: »Hinaus mit allen Störenfrieden – Einheit der Jugend in der Hitlerjugend«, Grafik: O. Rinne, Bundesarchiv, Plakat 003-011-042.

Arbeitsraum des Lehrmeisters mit Hitlergruß. Dann zeigt er ihm seine »Einberufung« zum Führerlager der HJ mit dem Satz: »Ich möchte um Urlaub bitten.« Der Lehrmeister: »Zeltlager? Was soll das? So etwas hätte es früher nicht gegeben«, so zunächst die Reaktion des Meisters. Da steht ihm die Skepsis der alten Generation gegenüber den »Neuerungen« des Nationalsozialismus in der Arbeitswelt ins Gesicht geschrieben, denn in der Tat: Viele Jahre hatten sich die

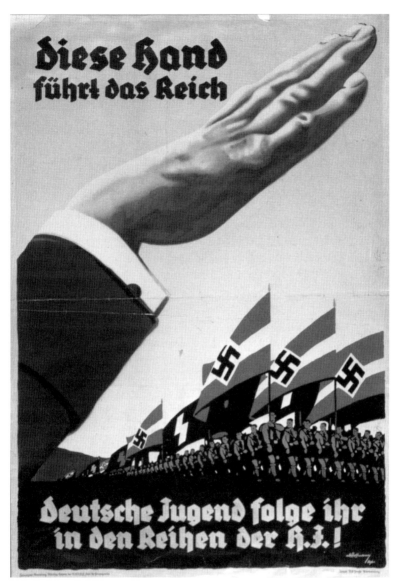

Abb. 3: 1934: Der Totalitätsanspruch: »diese Hand führt das Reich deutsche Jugend folge ihr in den Reihen der H.J.!« Grafik: G. Hoffmann, Bundesarchiv, Plakat 003-011-039.

Gewerkschaften u. a. für einen Urlaubsanspruch der Lehrlinge engagiert und waren damit am Reformunwillen der bürgerlichen Reichstagsmehrheit gescheitert. Nun muss der Werkmeister als typischer Vertreter der Vergangenheit zugestehen: »Aber eigentlich doch nicht schlecht.« Es ist klar, wem dieser

Fortschritt zu verdanken ist. Man verabschiedet sich beiderseits mit »Heil Hitler«. Allerdings: Aus der gewerkschaftlichen Forderung nach selbstbestimmtem Erholungsurlaub ist nun eine individuelle Bitte geworden, um sich für den HJ-Dienst schulen zu lassen. Dieser Anordnung verweigern die Betriebe jetzt die Zustimmung nicht mehr, denn Dienst in der Hitlerjugend ist kein individueller Urlaub, sondern im neuen Verständnis Dienst für Führer, Volk und Vaterland.

Und so sammeln sich die Einberufenen im städtischen Gewühl Düsseldorfs, um im offenen Lastwagen hinaus aufs Land zu fahren, aber nun nicht mehr als selbstbestimmte freie Fahrt, sondern zum »HJ-Dienst«. Dabei singen sie das bündische Lied: »Aus grauer Städte Mauern, zieh' n wir in Wald und Feld …«. Im Lager angekommen, beginnt der Aufenthalt mit feierlicher Flaggenhissung der Hakenkreuz- und der HJ-Fahne. Die weitere Dramaturgie des Films folgt danach den Aktivitäten eines idealen Lagertags: Morgens Geländelauf, danach ein Kampfspiel zweier Gruppen im Gelände. Dies stellt den morgendlichen Höhepunkt dar. Den Kampf Mann gegen Mann beendet ein Trompetenstoß. Am Nachmittag wird zur Entspannung eine Zirkusnummer eingestreut. Der Zirkus heißt – eine kleine antisemitische Anspielung – »Sara-sah-nie«. Der Abend endet feierlich am Lagerfeuer mit einer Blut-und Boden-Ansprache des Bannführers auf die neue Zeit. Sie schließt mit dem Satz: »… nur einen Willen gibt es für dieses Land, den Willen des Führers«. Und die Jugendlichen bekräftigen in weihevoller Stimmung diesen Anspruch mit einem Lied über ihren Glauben an Deutschland und seinen Führer: »Hört ihr das Wollen in Straßen und Gassen/ hört ihr die Männer die Sturmfahnen fassen/ hört ihr den klirrenden, gellenden Ton?/ Revolution, Revolution.«

Das Lied endet mit einem Glaubensbekenntnis: »Wir tragen im hämmernden Herzen den Glauben an Deutschland mit.« Die Botschaft, mit der die Jungführer in die Betriebe und Schulen zurückkehren, lautet: Die Jugend ist auf dem Weg ins »tausendjährige Reich«, eine Jugend, die nun vermeintlich keine Klassenunterschiede mehr kennt, die geeinigt ist in der Liebe zu Führer, Volk und Nation. Es ist unklar, ob die Reichsjugendführung mit solchen Werbemaßnahmen bei der Arbeiterjugend erfolgreich war. Ihre soziale Situation mit einer langen Arbeitswoche von 48 Stunden plus einem achtstündigen Berufsschultag spricht dafür. Es scheint so, als ob der nationalsozialistische Normlehrling »Rolf Kunz« eher eine Kunstfigur war, um den Anschein zu erwecken, auch die Arbeiterjugend bekenne sich jenseits ihrer harten Arbeitswoche zu Hitler und nicht nur Schüler und Gymnasiasten aus national gesinnten Elternhäusern, wie es der Film eher vermuten lässt. Denn immerhin waren nur wenige Monate vorher die Jugendgruppen der Gewerkschaften verboten und verfolgt worden.[20] Ihre Anführer, die in der Illegalität

20 Boberach: Jugend (Anm. 13), insbes. Kap. 5: Von der Ächtung zum Konzentrationslager. Jugend in Widerstand und Verfolgung, S. 147–172.

den Kontakt zu halten versuchten, fanden sich vor Gericht wieder und verschwanden bald auch in den Konzentrationslagern. Das Plakat »Hinaus mit allen Störenfrieden!« zeigt allerdings, wie widersprüchlich die Reichsjugendführung agierte, nämlich nach dem Motto »Zuckerbrot und Peitsche«, also Werbung bei gleichzeitiger Verfolgungsdrohung. In bürgerlichen Kreisen gelang der Einbruch besser. Hier habe Hitler sich, wie Karl Dietrich Bracher schon 1964 vermutete, »vor allem das Generationenproblem und die romantische Proteststimmung der Jugend zunutze« gemacht.[21] So begeisterten sich Schüler und Gymnasiasten leichter für die HJ, und sie hatten auch die freie Zeit dazu. Und so kann »Wir unter uns« als erster Versuch gesehen werden, die klassenlose Jugend der Form nach zu installieren. Sie bestand allerdings nur in der einheitlichen Uniformierung, eine Illusion, die allerdings in allen Filmen bis zum Ende durchgehalten wurde. In dem Film »Unsere Jungen. Ein Film über die Nationalpolitischen Erziehungsanstalten« von 1939, machen NAPOLA-Schüler ein Praktikum unter Tage.[22] Einem Bergmann erklären sie die Auswahl für diese Eliteschulen. Die Aufnahmekriterien seien ganz einfach, wie sie ihm erklären: »Es müssen nur fixe Kerle sein, die zu uns kommen. Wo sie herkommen, das ist ganz gleich.« Hauptsache ist, dass sie, wie der Schluss zeigt, als gesichtslos uniformierte soldatische Kolonne an den Gräbern von Herbert Norkus und Horst Wessel vorbeimarschieren. Deren Tod ist ihnen zur Verpflichtung nahegelegt.

Die Hitlerjugend: eine panfaschistische Bewegung?

Zurück zum Jahr 1935: Die Reichsjugendführung erweitert ihren Führungsanspruch sogar über die Gesamtheit der deutschen Jugend hinaus. Mit dem Film »Jugend erlebt Heimat«[23] soll sich die Hitlerjugend mit einer Delegation ausländischer Hitlerjungen, völkischen Internationalismus vortäuschend, auf eine

21 Karl Dietrich Bracher: Die Auflösung der Weimarer Republik. Eine Studie zum Problem des Machtverfalls in der Demokratie, Villingen 1964, S. 111.

22 »Unsere Jungen. Ein Film der Nationalpolitischen Erziehungsanstalten«, Regie: Johannes Häusler, Kamera: Herbert Kebelmann, Musik: Georg Blumensaat, Länge 18 Minuten, Zensur: 27.01.1940, Hersteller: Tobis Klangstudio. Bundesarchiv-Filmarchiv Nr. B 130131. – Vgl. Harald Scholz: Unsere Jungen. Ein Film der Nationalpolitischen Erziehungsanstalten (Filmdokumente zur Zeitgeschichte), Göttingen 1969; Klaus-Peter Horn: Unsere Jungen. Zur Darstellung der Praxis der Nationalpolitischen Erziehungsanstalten im Film, in: ders., Michio Ogasawara, Masaki Sakakoshi, Elmar Tenorth, Jun Yamana, Hasko Zimmer (Hg.): Pädagogik im Militarismus und im Nationalsozialismus. Japan und Deutschland im Vergleich, Bad Heilbrunn 2006, S. 141–149.

23 Film »Jugend erlebt Heimat«, Regie und Kamera: Alfons Pennarz und Hans Ertl, Musikzusammenstellung: Kurt Krüger, Länge 1195 Minuten, Zensur: 18.11.1935, Auftraggeber und Hersteller: Propagandaleitung der NSDAP, Amtsleitung Film, Bundesarchiv-Filmarchiv Nr. 38.

Fahrt durch das neue Deutschland begeben. Ein geschickter Schachzug: Ein Jahr vor Beginn der Olympiade von 1936 ruft die Reichsjugendführung zum »Deutschlandlager Juli-August 1935 – Welttreffen der HJ«, so der Titel der Veranstaltung. Mit diesem Besuch soll den deutschstämmigen Gästen das neue, das nationalsozialistische Deutschland vorgeführt und der eigenen Bevölkerung gegenüber eine Zustimmung und ein Bekenntnis der Auslandsdeutschen zum »Dritten Reich« signalisiert werden. Und so sind sie aus etlichen Ländern zu diesem »Welttreffen« angereist. Die Reichsjugendführung hat eine Reiseroute durch fast alle Gaue ausgearbeitet. Die lokalen Parteiführungen und Stadtverwaltungen sind auf die Gäste in jeder Hinsicht vorbereitet. Von dieser Reise handelt der Film »Jugend erlebt Heimat«.

Der Film beginnt mit einem Nationen-Einmarsch in ein riesiges Zeltlager bei Berlin unter einem Meer nationaler Fahnen und mit klingendem Spiel und passendem Motto: »In der Heimat, da gibt's ein Wiedersehn.« Dann werden die auslandsdeutschen Jugendlichen durch einen pathetischen Rufer vorgestellt: »Und woher kommst du«? Einer aus der Gruppe ruft zurück: »Aus Argentinien«, »Kuba«, »Spanien«, »China«, »Italien«, »USA« und so fort.[24] Die Zusammengehörigkeit von Gästen und Gastgebern betont die Gemeinsamkeit der Uniformen und das Marschieren in Formationen wie das Vorbild Hitlerjugend. Nach diesem rauschenden Empfang gibt es erstmal, wie bei allen HJ-Filmen der 1930er Jahre, den Kamerablick in die Kochtöpfe. Das ist vor allem ein wichtiges Signal in die Herkunftsländer, in denen der Film auch gezeigt werden soll. Die Botschaft lautet auch hier: Die Hungerjahre der Weltwirtschaftskrise sind in Deutschland vorbei.

Dann beginnt der politische Teil der Reise zunächst mit einer rasanten Truppenübung der wiedererstarkten Wehrmacht. Vor seinem Ministerium begrüßt Reichspropagandaminister Goebbels die Auslandsdeutschen in pathetisch hohem Ton. Nein, sie seien keine Gäste, sondern kehrten in die Heimat aller Deutschen zurück. Er brüstet sich mit dem Wiederaufstieg des Reichs durch Hitler aus der von seinen Feinden erzwungenen Erniedrigung. Der Berlinbesuch endet ehrfürchtig am Grab von Horst Wessel und führt dann nach Potsdam zum cineastischen Superhelden des »Dritten Reichs«, zum Preußenkönig Friedrich II.[25] Dann bricht man in Dutzenden von Bussen auf zur Rundreise durch die schönsten Städte und Landschaften Deutschlands. Allerdings ist von nun an die Choreographie ziemlich eintönig: Busfahrt, aussteigen, antreten und in eine Stadt einmarschieren, sich von der lokalen Hitlerjugend und den Bürgern mit

24 Diese Rufer-Szene ist Leni Riefenstahls Reichsparteitagsfilm »Triumph des Willens«, Uraufführung im März 1935, direkt nachempfunden, in dem ein »Arbeitsdienstmann« ruft: »Und woher stammst du, Kamerad?« »Aus Pommernland«, »Aus Sachsen« und so fort.

25 Vgl. Rolf Seubert: Goebbels und der »Große König«. Zur Aktualität eines nationalsozialistischen Geschichtsmythos, in: Medium, 1996, Nr. 1, S. 25–30.

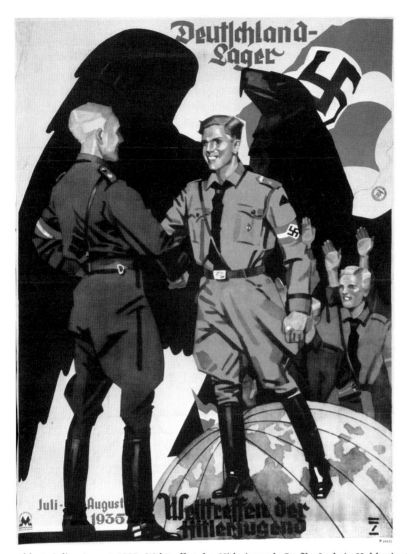

Abb. 4: Juli – August 1935: Welttreffen der Hitlerjugend, Grafik: Ludwig Hohlwein, Bundes-
archiv, Plakat 003-011-041.

»Heil« und Hitlergruß begrüßen lassen. Die Fahrt führt zu fast allen bedeu-
tenden Stätten deutscher Vergangenheit und vor allem deutscher Stadt- und
Baukultur: Deutschland, ein einziges »Rothenburg ob der Tauber«. Den ermü-
denden Wiederholungen wirken allenfalls die gute Kameraführung auf Natur,
Land und Leute sowie die musikalische Dauerberieselung entgegen, unterbro-
chen von Aufführungen von Volkstanzgruppen in Franken und Bayern. Dann
geht die Fahrt weiter unter klingendem Spiel und gemeinsamem Marschtritt.

Der Besuch führt zur Wartburg und nach Weimar zu den »Dichtern und Den-kern«. In Nürnberg inszeniert sich auf dem Reichstagsgelände der Gauleiter und »Frankenführer« Streicher. Die Feldherrnhalle in München ist Ziel eines Vor-beimarschs wie auch ein Besuch in der zum Mythos erhobenen Zelle Hitlers in Landsberg. Von den Alpen über den Bodensee und durch das Rheintal führt der Weg ins Ruhrgebiet. Wo immer auch der Tross der Busse vorbeikommt, er-scheint die deutsche Bevölkerung am Straßenrand, um als Statisten die Vor-beifahrenden jubelnd zu begrüßen. Besonders hervorgehoben grüßen immer die Abordnungen des Bundes Deutscher Mädel (BDM) die aufmarschierenden ausländischen Jungmannen. Aber zu Begegnungen gibt es keine Gelegenheit. Die Ausländer wirken wie Hauptdarsteller ohne Rolle, treten kaum anders als marschierende Masse in Erscheinung; sie werden in Marschformation insze-niert bis zur Nichtunterscheidbarkeit von den Hitlerjungen. Stünde auf den Bussen kein Schild mit dem Herkunftsland, niemand würde sie in den Auf-märschen als Ausländer erkennen. Auch wo sie deutsche Folklore und allerlei Volkstänze geboten bekommen, bleiben sie in der passiven Rolle der Zuschauer. Aber auch die jubelnden Zuschauer an den Straßenrändern werden zur ste-reotypen Jubelmasse: Deutschland, das Land der aufgehobenen Rechte, ein einzig »Heil-Land«.

Der Film endet mit einem Flottenbesuch, der die wiedererstarkte Marine zur eingespielten Nationalhymne vorführt. Dann ein harter Schnitt, Reichsparteitag 1935: Der »Führer« erläutert am »Tag der Hitlerjugend«, dem 14. September 1935, den aufmarschierten mehr als 50.000 Hitlerjungen und ihren Auslands-gästen in erregter Stimme die Grundidee des neuen Deutschland und der Zu-kunft »seiner« Jugend: »Nichts ist möglich, wenn nicht ein Wille geschieht und alle anderen gehorchen; und dass dieser Wunsch in Erfüllung geht, das seid ihr mir schuldig!«[26]

Leider ist nicht nachvollziehbar, mit welchen Gefühlen die jungen Aus-landsdeutschen diese Botschaft aufgenommen haben und ob sie daheim zu begeisterten Propagandisten des neuen nationalsozialistischen Deutschland wurden. Denn sicher zielte der Film auch auf das ausländische Publikum. Aber ob die so dick aufgetragene Propaganda des Totalitätsanspruchs auf viele po-tentielle Olympiade-Besucher aus dem Ausland nicht doch eher abschreckend gewirkt hat?

26 Zit. nach »Jugend erlebt Heimat« (Anm. 23).

Auf dem Weg in den Krieg

1939 gab die Reichsjugendführung einen Film in Auftrag, der die Jugendlichen auf die Kriegserfordernisse einstellen sollte. In »Einsatz der Jugend«[27] sollten die künftigen Aufgabenfelder umrissen werden, die der Hitlerjugend im Kriegsfall zugedacht wären. Der Streifen beginnt mit der Simulation eines Fliegerangriffs auf Berlin. Ort der Handlung ist ein Luftschutzbunker. Eine ältliche Jungfer erregt sich – etwas zwanghaft – über zwei Jungen, die eine alte Frau in den Bunker führen: »Früher wäre so etwas nicht nötig gewesen«, empört sie sich nicht ohne Hintersinn. Etwas sprunghaft schwärmt sie dagegen von ihrer Jugend, in der sie mit ihrem »Bund« in die Natur gezogen sei auf der Suche nach den »ewigen Werten«. Ein gleichaltriger Mann mischt sich ein: Diese Jugendbewegten hätten sich 1914 dem harten Ringen des deutschen Volkes entzogen, seien saufend und Karten spielend auf Abwege geraten, hätte vielmehr den Klassenkampf angeheizt, so das übliche Vorurteil der NS-Propaganda gegen die Jugend in der »System-Zeit« vor 1933. Und er fragt die pfiffigen Hitlerjungen nach ihren Aufgaben im jetzigen Krieg: Die sagen lässig: »Och, wir machen alles!« Und dann werden sie gezeigt, wie sie mit kleinen Leiterwagen Geschäfte und Kunden versorgen, Wertstoffe sammeln, im Feuerwehreinsatz Heuhaufen löschen; wie Jungen und Mädchen im Ernteeinsatz helfen, immer agil und begeistert, alles im Laufschritt. Mädchen versorgen Kleinkinder, besuchen die ersten verwundeten Soldaten des Polenfeldzugs und geben Konzerte, während die Jungen bereits vormilitärisch gedrillt werden. Mit dieser positiven Botschaft schließt die merkwürdig heitere Sitzung im Luftschutzkeller nach der Entwarnung. Aber noch war ja zu diesem Zeitpunkt kein alliierter Luftangriff auf Berlin erfolgt. Alles war noch heitere Übung ohne Ernstcharakter.

Zwei weitere Dokumentarfilme der Vorkriegszeit sind »Glaube und Schönheit«[28] für die gleichnamige BDM-Organisation und für die männliche Hitlerjugend der Dokumentarfilm mit Spielfilmszenen »Der Marsch zum Führer«. Das BDM-Werk »Glaube und Schönheit« wurde erst im Januar 1938 von der Reichsjugendführung gegründet und von der fränkischen BDM-Gauführerin Gräfin Clementine zu Castell-Rüdenhausen, einer fanatischen Hitleranhängerin, geleitet. Mit ihm sollte die Lücke in der Erfassung der 17- bis 21-jährigen jungen Frauen geschlossen werden. Damit sollte von Schirachs Vorstellung einer Erziehung der jungen Frauen zur »körperlich vollendet durchgebildeten Trägerin

27 »Einsatz der Jugend«, Hersteller: D.F.G der Reichsjugendführung, Drehbuch: Günther Boehnert, Regie: Alfons Pennarz, Musik: Ludwig Preis, Länge: 595 Meter, Zensur: 03.11. 1939, Bundesarchiv-Filmarchiv Nr. 906.

28 »Glaube und Schönheit«, Hersteller: D.F.G.-Film der Reichsjugendführung, Buch, Regie und Kamera: Hans Ertl, Produktionsjahr 1939, Zensur: 02.02.1940 mit Prädikat u.a. »staatspolitisch wertvoll«, Länge: 480 Meter, Bundesarchiv-Filmarchiv Nr. 128.

national-sozialistischen Glaubens« verwirklicht werden. Sitz und Zentrum des BDM-Werks war die »Reichsführerinnenschule« in schönster Parklandschaft in der Nähe von Potsdam. Hier entstand auch der Film, der für den Eintritt und die Arbeit des Gemeinschaftswerks werben sollte. Regie führte der Kameramann und Filmemacher Hans Ertl, der u. a. Leni Riefenstahls Olympia-Filme mit gedreht hatte. An welchen Themen wurde gezeigt, was den Typ des jungen »völkischen Mädels« auszeichnete? Natürlich sollte auch sie »schlank und rank« sein, aber nicht so hart wie Kruppstahl. Wie also? Zunächst wird in einer kurzen Eingangsszene der Typ einer modernen berufstätigen jungen Frau gezeigt in einem typisch weiblichen Tätigkeitsfeld, als adrett gekleidete Telefonistin in einem Großbetrieb. Dann folgt der Themenwechsel hin zur Darstellung des Angebots an einzelnen Arbeitsgemeinschaften. Dabei spielt Freizeitsport eine große Rolle: Gymnastik, Schwimmen, Fechten, sogar Reiten werden geboten. Die knappe Sportbekleidung ist zwar uniform, wirkt aber im Vergleich zu früheren Perioden durchaus attraktiv.

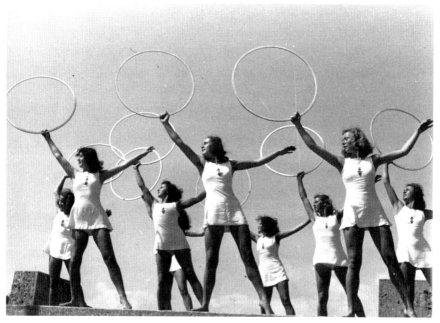

Abb. 5: 1939: Angehörige der Organisation »Glaube und Schönheit« beim Turnen mit Reifen im Freien, Foto: ohne Angaben, Bundesarchiv, Bild 183-2013-0114-506.

Großen Raum nimmt die Vorbereitung auf die Hausfrauen- und Mutterrolle ein sowie auf die künftige Rolle als »Kameradin des Mannes«. In schnellen Bildern werden die Kurse gezeigt, in denen ein gemütliches Heim zu gestalten ist, gelernt wird, wie eine gesunde Lebensführung aussieht oder was die künftige Mutter

über den Umgang mit Säuglingen wissen muss. Der Kurs in praktischer Erster Hilfe verrät noch nicht den baldigen Einsatz im Krieg in der Rolle der Krankenschwester. Noch haben die jungen Frauen ausreichend Zeit für gegenseitige kreative Hilfen beim Schneidern eigener praktischer Mode oder bei ästhetisch-künstlerischem Umgang mit Ton. Ein Höhepunkt des Gemeinschaftsprogramms ist eine fröhliche Modenschau mit selbstgeschneiderten Kleidern. Das alles wirkt unbeschwert, auch wenn es unter der sozialen Kontrolle der NS-Frauenschaft geschieht. Das Frauenbild ähnelt dem des Unterhaltungsfilms der Vorkriegszeit für mittelständische Damen und ist gewiss nicht fern dem weiblichen Ideal, wie es auch in den Spielfilmen des westlichen Auslands verbreitet wurde. Von der wenig später geforderten Arbeit in den Fabriken der Rüstungsindustrie ist noch keine Rede. Stattdessen heißt es: »Die Mädels üben Solidarität mit den Mädels auf dem Land«. Zur Erntehilfe marschieren sie als fröhliche »Arbeitsmaiden« mit Gesang in einen Bauernhof, so dass die Hühner nur so auseinanderstieben. Die Getreide- und Kartoffelernte muss eingebracht werden, aber immer mit Spaß. Mit der Wirklichkeit des letzten Vorkriegsjahrs hat dies bereits nichts zu tun. Was als vermeintliche »Mädelsolidarität« dargestellt wird, ist dem Mangel an Arbeitskräften in der Landwirtschaft geschuldet, hervorgerufen durch den männlichen Arbeitsdienst und die Wehrpflicht, sowie den hohen Kräftebedarf in der Rüstungsindustrie, der das Regime zu solchen Lenkungsmaßnahmen zwingt.[29] Das geschieht alles andere als freiwillig, wie der Film suggeriert.

Zum Abschluss des Films erfolgt dann das große Ringelreihen der in weißen kurzen Röcken gekleideten Mädel unter den Augen des »Führers« auf dem Reichsparteitag 1938: Zu seiner offensichtlichen Freude und der seiner Entourage führen sie weißgekleidet und in kurzen Röcken anmutig Kreistänze vor. Dies entspricht seinem Rollenbild der Frau. Aber dadurch entsteht ein merkwürdiger Widerspruch zwischen den die jugendliche Weiblichkeit betonenden Tanz- und Sportübungen und den harten Arbeitseinsätzen der jungen Frauen. Die Wirklichkeit war im Januar 1940 längst eine andere, als sie in Ertls inszenierter heiler Frauenwelt propagiert wurde: Dass proletarische Frauen längst in der Rüstungsindustrie arbeiteten und auch junge mittelständige Frauen nur wenig später bereits zwangsverpflichtet in den Munitionsfabriken eingesetzt wurden, kam in seinem Weltbild von der »völkischen Frau« nicht vor. Die Realität der Kriegswirtschaft erzwang eine andere Sicht, wie das Werbeplakat »Deutsche Jugend arbeitet und kämpft« der Reichsjugendführung zeigt, auch wenn es erst vom November 1944 stammt. Die bei Ertl so ansprechend insze-

29 Vgl. hierzu »Jugendliche Arbeitskräfte auf dem Lande«, in: Deutschland-Berichte der Sozialdemokratischen Partei Deutschlands (Sopade), 1938, 5. Jg. als Nachdruck Salzhausen, Frankfurt a. M., 1980, S. 488–495.

nierten jungen Frauen sind nun zu Rüstungsamazonen geworden, die im Umgang mit dem Schweißbrenner die an der Front kämpfenden Soldaten an der »Arbeitsfront« ersetzen müssen. Das gemeinsame Symbol des Schweißbrenners und des Flammenwerfers vereint beide Geschlechter im gleichsam hitzigen Einsatz für den zur Illusion gewordenen »Endsieg«.

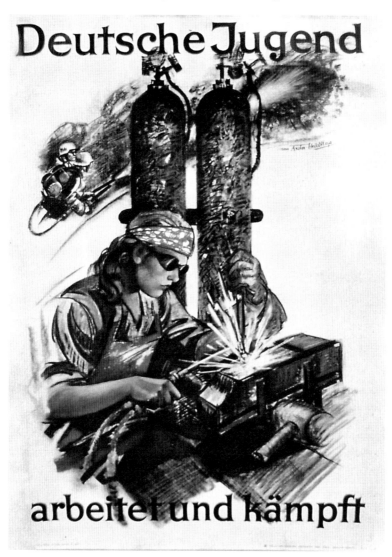

Abb. 6: 1944: »Deutsche Jugend arbeitet und kämpft«, Grafik: Werner von Axster-Heudtlaß, Bundesarchiv, Plakat 003-023-069.

Fast gleichzeitig kommt Ende Januar 1940 für die männliche Jugend der Film »Der Marsch zum Führer«[30] für die Jugendfilmstunden in die Kinos. Dieser Film zum Reichsparteitag 1938 nach Nürnberg ist eine Orgie des Marschierens unter einem Fahnenmeer. Es wird fast nur noch marschiert in dem 45-minütigen »Dokumentarfilm«.[31] Die bündische Idee der selbstbestimmten Fahrt ist nun endgültig zu einer gewaltigen Marschübung als Kriegsvorbereitung verkommen. Ihr liegt nur ein einziger Zweck zugrunde: Ausgewählte Abordnungen der Hitlerjugend brechen aus allen Gauen des Reiches zu einem Sternmarsch auf, um ihre Fahnen in Nürnberg am »Führer« vorbeizutragen. Auch die neuen »Ost-märker« marschieren über Braunau ins Reich, dessen großdeutschen Teil sie jetzt bilden. Da die Abordnungen aus allen Gauen unterschiedlich lange Strecken zurückzulegen haben, beginnen sie ihren langen Marsch zu unterschiedlichen Zeitpunkten. Sie müssen also jeden Tag eine genau einzuhaltende Strecke zu-rücklegen, eine gewaltige logistische Leistung. Darin liegt wohl auch ihr Wert als Vorbereitung auf das soldatische Leben. Dieser Wochen dauernde Marsch zielte ab auf das Leben in militärischer Gemeinschaft, um in Zukunft die primitive Lebensweise des Soldaten ertragen zu können. Und vor allem war den Propa-gandisten klar, dass die ideologische Konditionierung nur wirksam sein könne im Verbund mit soldatischer Praxis. Sie schweißt die Mannschaft zusammen, macht sie zu verlässlichen Kameraden: »Die Praxis hat die stärkste formative Kraft. Man wird zum überzeugten SS-Mann nicht durch Lektüre von Schriften, sondern durch die Einbindung in eine gemeinsame Praxis.«[32] Das gemeinsame Erleben von Propagandafilmen allerdings dürfte in Hinsicht auf die beabsich-tigte Wirkung höhere Gemeinschaftsbindung erzeugt haben als die Heimabende mit den immer gleichen Phrasen. Ausreichend für den inneren Zusammenhalt waren auch die Reichsfilmstunden, oft von Aufmärschen begleitet, sicher nicht. Dennoch darf die Kraft der Identifikation bei den jungen Zuschauern nicht unterschätzt werden.

Und weiter geht der Marsch nach Nürnberg. Auf ihrem Weg wurden die Einheiten von verschiedenen Kamerateams begleitet, die sie an landschaftlich malerischen Punkten oder beim Einmarsch in die alten Städte filmten als Hö-hepunkte. Marschieren und noch einmal Marschieren über Tage und Wochen bei Wind und Wetter ist die andere Seite und fast der ganze Inhalt dieses Films. Dazu werden zum Teil eigens komponierte Marschlieder eingespielt. Aber zum

30 »Der Marsch zum Führer«, Hersteller: D.F.G.-Film der Reichsjugendführung, zu Buch, Regie und Kamera: keine Angaben, Zensur: 25.01.1940 (mit dem Prädikat u.a. »staatspolitisch wertvoll«), Länge: 45 Minuten, Bundesarchiv-Filmarchiv Nr. 3003.
31 Zum grundlegenden Zweifel am Dokumentarfilmbegriff s.u. Kap.: Zum Begriff des Jugend-Dokumentarfilms im Nationalsozialismus, s.u. S. 203.
32 Sönke Neitzel, Harald Welzer: Soldaten. Protokolle vom Kämpfen, Töten und Sterben, Frankfurt a.M. 2011, S. 386.

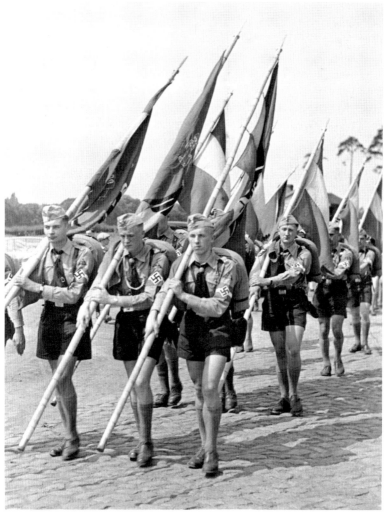

Abb. 7: 1938: Auf dem Weg zum Reichsparteitag »Der Marsch zum Führer«, Foto: Carl Wein-
höfer, Bundesarchiv, Bild 146-1982-095-09.

Soldatenleben gehören auch kleine folkloristische Einlagen. Sie sollen die Mo-
notonie für die Filmbesucher erträglich machen. Eine Einspielung zeigt die
niedersächsische Abordnung fröhlich in einem Heidedorf bei Gesang und Tanz
mit den lokalen Mädeln und der Dorfbevölkerung. Wie oft auf ihrem Marsch
singen sie dann das Lied von den »Roten Husaren«, die bereit seien zum Sterben
fürs Vaterland.[33] Ihre Ausgelassenheit wirkt in diesen Szenen arglos und echt.

33 Der Liedtext stammt von Hermann Löns (1866–1914). In der 3. Strophe heißt es: »Das grüne

Aber am nächsten Morgen geht der »Ernst des Lebens« mit Uniformappell und militärischem Abmarsch weiter; die Gesichter wirken nun nicht mehr so fröhlich angesichts der vor ihnen liegenden Marschstrecke mit schweren Tornistern und Fahnen.

Die Bilder der verschiedenen Marschkolonnen wechseln allenfalls in der Vielfalt der deutschen Landschaften und ihrer alten Städte. Eine zweite Einspielung unterbricht erneut die Monotonie. Ein Hitlerjunge ist bei einer Familie begeisterter Hitleranhänger untergebracht. Diese findet es ganz toll, als der Junge mit glänzenden Augen verkündet: »Die Teilnahme am Adolf-Hitler-Marsch ist für jeden Jungen eine Auszeichnung. Wir werden doch in Nürnberg den Führer sehen.« Und ihr Junge im Pimpfenalter möchte am liebsten sofort mitmarschieren.

In Nürnberg endlich angekommen, wirkt der langatmige Vorbeimarsch am »Führer« noch ermüdender als die bisherigen Marschszenen: Der »Führer«, sein Stellvertreter Hess und der Reichsjugendführer stehen auf einem Balkon, unten marschieren blockweise in Zwölferreihen die Hitlerjungen. In perfektem Stechschritt paradieren sie und ihre Anführer an ihnen vorbei. Die primitive Kameraführung und der Schnitt produzieren einfache Bildwechsel: Führer in Großaufnahme, Kolonne auf Kolonne in Totale als anonyme Masse im Vorbeimarsch. Der nimmt die Huldigung bei besonders zackig aufmarschierenden Formationen zufrieden lächelnd entgegen.

Tags drauf folgt dann ein weiterer Höhepunkt: Aufmarsch von über 50.000 Hitlerjungen und 5.000 Mitgliedern des BdM zum »Tag der Hitlerjugend« auf dem Reichsparteitagsgelände. Der Reichsjugendführer meldet in devotem Ton seinem »Führer« die Angetretenen. Der redet in seinem üblichen Stakkato über die hohen Erwartungen und künftigen Aufgaben, die er an die Jugend stellt, ohne sie auf den längst beschlossenen Krieg einzustimmen. Stattdessen redet er vage davon, dass sie die »Zeugen eines geschichtlichen Vorgangs werden, wie er sich in Jahrhunderten nicht wiederholt«, und von gewaltigen Ereignissen, auf die sich die junge Generation vorbereiten soll. Immer wieder wird seine Rede unterbrochen durch begeisterte Sprechchöre: »Die Jugend liebt den Führer« und »Heil, Heil«. Dann lässt sein Stellvertreter die versammelte Jugend den »heiligen Eid« auf den »Führer« nachsprechen, mit dem sie unter persönlicher Bindung an ihn in die Partei aufgenommen werden. Hitler tritt vor und begrüßt mit »Heil« seine jungen Parteigenossen.

Der feierliche Abgang Hitlers vollzieht sich unter Absingen der HJ-Hymne.[34]

Gläslein zersprang in meiner Hand, Brüder, wir sterben fürs Vaterland«; zit. nach: Die schönsten Soldatenlieder und Märsche, Leipzig 1938. Das Lied gehörte zum Standard-Repertoire der Hitlerjugend.

34 Baldur von Schirach textete und vertonte das Lied »Vorwärts, vorwärts schmettern die hellen

Aber damit ist die Veranstaltung längst nicht zu Ende. Die Teilnehmer müssen weiter nach Landsberg am Lech, dorthin, wo »Deutschlands größter Sohn einst gefangen war«, so von Schirach in der abendlichen Feierstunde auf dem Marktplatz. Die Abschlussfeier des »Bekenntnismarschs zum Führer« auf dem Marktplatz von Landsberg gerät zu einem neuheidnischen Gottesdienst mit Predigt, Glockengeläut und eingeblendeter Festausgabe von »Mein Kampf« als der Quasi-Bibel für die Deutschen. Zum Abschluss wird im Fackelschein ein feierlicher alt-protestantischer Hymnus angestimmt, der mit neuem Text versehen wurde: »Deutschland, heiliges Wort/ Du voll Unendlichkeit/ über die Zeiten fort/ seist Du gebenedeit«. Erneutes Glockengeläut beendet den Film, dessen Ziel die perfekte Emotionalisierung der Jugend für den Nationalsozialismus war, wobei Lieder und Gesänge eine wichtige Rolle spielen. An ihm lässt sich exemplarisch zeigen, wie im Denken der Reichsjugendführung eine mentale Kriegsvorbereitung durch Einübung in die soldatische Lebensform funktioniert.

Auf den heutigen Betrachter wirkt der Film wie der Auftakt einer allgemeinen Mobilmachung, zumal zum Zeitpunkt seiner ersten Kinoaufführung Anfang Januar 1940 das Marschieren längst kriegerische Realität geworden war, nun über die Grenzen des Reichs hinaus. Er zeigt in Perfektion, mit welchen Mitteln die Unterwerfung der Jugend unter einen allein gültigen Willen propagiert wurde. Man sieht aber auch, wie spontane Begeisterung und Freude am Gemeinschaftsleben missbraucht werden konnte. Offenbar gelang es den Produzenten, bei den Jugendlichen den Verstand auszuschalten, wenn die Anführer ihre Phrasen droschen von den »tapferen Kameraden«, die 1933 »im Kampf um die Freiheit unseres Volkes gefallen« seien und in deren Geist sie jetzt marschieren im »unüberwindlichen Glauben an die Sendung des Nationalsozialismus«.[35]

Eine Bemerkung zur Nachwirkung dieses Films: Die Freiwillige Selbstkontrolle der deutschen Filmwirtschaft (FSK) hat diesen Propagandafilm 2005 mit einer Freigabe für Jugendliche ab 16 Jahre versehen. Sie tat das allerdings nachträglich, denn dieser Film war bereits 2003 von Medienhändlern illegal verbreitet worden. Da die FSK-Beurteilung im sogenannten kleinen Verfahren erfolgte, entfiel das übliche, die Freigabe begründende schriftliche Protokoll. Auf dem Cover des Vertreibers findet sich in deutscher und englischer Sprache folgender naiver Begleittext: »Dieser Propagandafilm des 3. Reiches berichtet über die Pilgerfahrten der Jugendlichen, die ihren Gipfel in den farbenprächti-

Fanfaren …«, in dem die Jugend für Hitler marschiert und für die Fahne in den Tod geht. Dazu Boberach: Jugend (Anm. 13), S. 26. Siehe vor allem zu der Liedgeschichte Kurt Schilde: »Unsere Fahne flattert uns voran!« Die Karriere des Liedes aus dem Film »Hitlerjunge Quex!«, in: Barbara Stambolis, Jürgen Reulecke (Hg.): Lieder im Generationengedächtnis des 20. Jahrhunderts, Essen 2007, S. 185–198.

35 Alle aufgeführten Zitate stammen aus dem Film »Der Marsch zum Führer« (Anm. 30).

gen Zeremonien des Nürnberger Kongresses fanden. Dort marschierte die Hitlerjugend an Hitler vorbei, der, wie auch ›Nazi‹-Jugendführer Baldur von Schirach und Rudolf Hesse [sic!], ›brennende‹ Worte an die Jugendlichen richtete.«[36] Wieviel historische Dummheit ist nötig, um einen solchen Text in der heutigen Zeit zu schreiben? Die Verbreitung dieses Films mit einer solchen distanzlosen Textwerbung geht zu Lasten der FSK. Er verharmlost nicht nur die Vorbereitung der Jugend auf den Krieg, er fördert, in dieser Form zum freien Verkauf angeboten, den Neonazismus, wie die positiven Kommentare im Internet zeigen. Offenbar befördert er auch heute noch in »braunen Bildungszirkeln« die Zustimmung zur Epoche des Nationalsozialismus als einer großartigen Zeit.

Jugend im Kriegseinsatz

Michael Buddrus, Historiker am Institut für Zeitgeschichte, resümierte das Jugendfilmschaffen der Reichsjugendführung als eine Kette von Versäumnissen: »Die Herstellung von Filmen für die HJ und deren Einsatz in der NS-Jugendorganisation blieb trotz erheblicher Bemühungen und einiger partieller Erfolge auch nach Kriegsbeginn das schwächste Glied in der Kette der von der Reichsjugendführung zur ideologischen Manipulation genutzten Massenmedien.«[37] Das ist so falsch nicht. Viele Szenen in den Dokumentarfilmen der 1930er Jahre wirken unprofessionell und gestellt, die Dialoge fiktiv und ausgesprochen hölzern. Das mag für die Anfangsjahre des »Dritten Reichs« stimmen, aber nicht mehr seit Kriegsbeginn. Denn nun fand der Jugenddokumentarfilm endlich sein Thema und vor allem mit Alfred Weidenmann den begabten Jungfilmer in der Reichsjugendführung, der jene Filme schuf, die jugendgemäße Unterhaltung mit den Themen und Vorgaben der Zeit verbanden.[38] Und es gab erfahrene Kameramänner, die an der Arbeit von Leni Riefenstahls Olympia-Filmen von 1936 stilbildend geschult waren und die auch den engen Themenrahmen der Jugendfilme ausgestalten konnten. Gewiss bevorzugten die Jugendlichen Erwachsenenfilme mit den rasanten Wochenschauen, die zeigten, wie die Wehrmacht von Sieg zu Sieg eilte. Aber als die ersten Luftangriffe der Alliierten auf

36 Der Film kam auf dem Umweg über die USA an einen deutschen Mediengroßhändler in Bremen, der ihn über verschiedene Versandeinzelhändler zum Verkauf anbot.

37 Michael Buddrus: Totale Erziehung für den totalen Krieg. Hitlerjugend und nationalsozialistische Jugendpolitik, München 2003, S. 127.

38 Über die Entwicklung Alfred Weidenmanns (1916–2000) zum wichtigsten Jugendbuchautor und Jungfilmer in der NS-Zeit s. den ausgezeichneten Aufsatz von Rüdiger Steinlein: Der NS-Jugendspielfilm. Der Autor und Regisseur Alfred Weidenmann, in: Manuel Köppen, Erhard Schütz (Hg.): Die Kunst der Propaganda. Der Film im Dritten Reich, Bern 2007, S. 217–245.

Deutschlands Städte erfolgten und erkennbar bald auch vermehrt Opfer fordern würden, begann die im Oktober 1940 gegründete »Reichsdienststelle KLV« die bereits existierende Kinderlandverschickung verstärkt auszubauen mit dem Ziel, Kinder, Schüler und Mütter mit Kleinkindern aus den »Luftnotgebieten« in das ländliche Hinterland in Sicherheit zu bringen.[39] Dafür musste geworben werden; daraus entstand eine neue Aufgabe der Reichsjugendführung. »Außer Gefahr« von 1941 war der erste Kurzfilm Weidenmanns in diesem Aufgabenfeld.[40] In ihm wird die totale Illusion einer Kindheit und Jugend als Erholungsidylle in den fernab gelegenen ländlichen Gegenden des Reichs erzeugt.

Zum Inhalt: Eltern fahren auf Besuch ins Hinterland zu ihren Kindern, um sich davon zu überzeugen, wie glücklich, gut genährt und fröhlich sie sind. Nur kurz wird die Ursache für den Ausflug benannt: Die Kinder mussten vor den »englischen Luftpiraten« in Sicherheit gebracht werden. Aber Krieg, Zerstörung und Tod sind ausgeblendet, von den Ursachen für die Maßnahme ganz zu schweigen.

Weidenmanns Film produziert jene Beruhigungspille, die Ruhe bei den gewiss von der Sorge um das Wohlbefinden ihrer Kinder geplagten Eltern erzeugen sollte. Ähnlich sein nächster Film »Hände hoch« vom Frühjahr 1942:[41] Er behandelt das gleiche Thema, allerdings als ein Spielfilm der besonderen Art. Er soll wie ein Dokumentarfilm auf das Publikum wirken mit dem Ziel, vor allem den Eltern zu vermitteln, wie gut es ihren Kindern fernab vom Luftkrieg geht: Die Kinder leben in der Hohen Tatra auf Dauer mit ihren Lehrern und fernab von ihren Eltern in einer Art Jugendherberge mit viel Unterricht und Sport und in engem Kontakt mit den slowakischen Dorfbewohnern. Es ist ein idyllisches Landleben mit viel Freizeit und mit fröhlichem Spiel. Als ein Dauerregen einsetzt, müssen die Kinder im Haus bleiben. Ihnen wird bald langweilig und so denken sich die Lehrer ein Räuber-und-Gendarm-Spiel nach Art von Erich Kästners »Emil und die Detektive« aus. Sie erfahren, dass im Dorf zwei Diebe ihr Unwesen treiben. Als der Regen endlich aufhört, beginnt die Verfolgungsjagd. Und natürlich bringen die Kinder die Ganoven zur Strecke, die sich aber als

39 Auch ich wurde mit meinen vier Geschwistern und meiner Mutter im Sommer 1943 Teil dieser Maßnahme. Kurz bevor die Innenstadt von Frankfurt a. M. durch schwere Bombardements nahezu zerstört wurde, verzog die Familie in ein kleines Dorf im Spessart nahe Aschaffenburg. Allerdings gerieten wir dort gegen Kriegsende vom Regen in die Jauche, als Aschaffenburg Ende März für eine Woche durch einen fanatischen Stadtkommandanten zum Kampfgebiet wurde.

40 »Außer Gefahr«, Hersteller: D. F. G-Film der Reichsjugendführung, Regie: Alfred Weidenmann, Kamera: Emil Schünemann, Musik: Horst Hans Sieber, Zensur: 02.01.1942, Länge 699 Meter, Bundesarchiv-Filmarchiv Nr. 332.

41 »Hände hoch«, Hersteller: D.F.G-Film der Reichsjugendführung, Regie: Alfred Weidenmann, Kamera: Emil Schünemann, Musik: Horst Hans Sieber, Zensur: 17.06.1942, Länge 1830 Meter, Bundesarchiv-Filmarchiv Nr. 1274.

verkleidete Lehrer herausstellen; ein harmloser Film mit Hintersinn, denn beide Filme Weidenmanns könnte man eher als Soft-Propaganda bezeichnen. Die Botschaft ist jeweils klar. Sie richtet sich nicht an die verschickten Kinder, son dern an deren Eltern. Sie sind Beruhigungspillen des fürsorglichen NS-Staat, der seinen wertvollen Nachwuchs schützt, sodass es zu keinen Unruhen unter der besorgten Elternschaft kommt und die Loyalität erhalten bleibt. Die Filmge schichten sind noch eng angelehnt an Weidenmanns frühere Arbeit als Kinder- und Jugendbuchautor.

Allerdings erforderte die Kriegslage ein Wende hin zur harten Propaganda-arbeit. Von 1941 an stellt sich Weidenmann ganz in den Dienst der Schaffung jugendlicher Kriegsbegeisterung. Gemeinsam mit seinem Team, bestehend aus dem bekannten UFA-Kameramann Emil Schünemann, dem Filmkomponisten Horst Hanns Sieber und dem Ideengeber Herbert Reinecker, erhält er den Auftrag zur filmischen Umsetzung der am 15. September 1939 von der Reichs-jugendführung erlassenen Vorschrift zur »Kriegsausbildung der Hitlerjugend im Schieß- und Geländedienst«. Er erhält den Auftrag zu dem Film »Soldaten von Morgen«.[42] Aus Sicht der Reichsjugendführung kann dieser Film als die gelungenste Vorbereitung der Hitlerjugend auf den Kriegseinsatz gelten.

Ort der Handlung ist die Adolf-Hitler-Schule in der SS-Ordensburg Sontho-fen, eine der nationalsozialistischen Eliteschulen.[43] Darsteller sind deren Schü-ler. Der Film beginnt mit einem Blick in die Aula der Schule mit fröhlichen Kindern in schwarzer, der SS-Uniform ähnlicher Einheitskleidung. Ältere Schüler führen ein anti-englisches Theaterstück auf unter der Losung »In der Jugend spiegelt schon ungeniert sich die Nation«. Die englische Jugend wird als haltlos, versoffen und undiszipliniert dargestellt, sicher ein großer Spaß für die Darsteller. Sie sitzen um den Kamin und imitieren rauchend und saufend Pre-mierminister Churchill und andere englische Politiker. Dabei werden ihre Ge-sichter durch Spiegeleffekt breit verzerrt und so entmenschlicht. Übermütig tanzen sie in englischen College-Uniformen; einer springt auf einen Tisch, um

42 »Soldaten von morgen«, Hersteller: D.F.G-Film der Reichsjugendführung, Regie: Alfred Weidenmann, Kamera: Emil Schünemann, Musik: Horst Hans Sieber, Zensur: 03.07.1941 (Prädikat: u. a., staatspolitisch wertvoll), Länge: 490 Meter, Bundesarchiv-Filmarchiv Nr. 3099. Der Film ist 2008 von CineGraph und Bundesarchiv/Filmarchiv auf DVD heraus-gegeben worden: Michael Bock, Karl Griep (Hg.): Alles in Scherben! ...? Film – Produktion und Propaganda in Europa 1940–1950. Eine historische Filmsammlung. DVD mit Begleit-heft, Berlin 2008.

43 Die Adolf-Hitler-Schule Sonthofen unterstand wie alle Adolf-Hitler-Schulen der gemeinsa-men Aufsicht von DAF-Führer Robert Ley und RJF-Baldur von Schirach. Sie war Teil der SS-Ordensburg Sonthofen, die wiederum dem Reichsführer SS Heinrich Himmler unterstand. Ihre Schüler wurden nach dem Abschluss-Diplom (Abitur) in die SS aufgenommen. Die Schüler waren Kinder von Parteigängern Hitlers. Sie hatten »arisch« zu sein und mussten sich zwei Jahre im Jungvolk bewährt haben.

mit erhobenen Händen zu tanzen. Ein harter Schnitt: Unvermittelt torkelt ein englischer Soldat in der gleichen Haltung, aber völlig erschöpft und von der Schlacht gezeichnet in deutsche Gefangenschaft, eine wahrhaft infame Szene. Die fatale Botschaft des ersten Filmabschnitts lautet: Diese Engländer sind in ihrer Dekadenz kein ernstzunehmender Gegner.

Dagegen hebt sich die deutsche Jugend umso strahlender ab. Unter dem Motto »Früh übt sich, was ein Meister werden will« wird eine Jugend gezeigt, die das genaue Gegenteil der englischen darstellt. Sie ist diszipliniert, sportlich, abgehärtet und mutig. Ihr Leben ist ein einziges sportliches Vielseitigkeitstraining: Sie stürzt sich vom Sonthofener Turm ins Sprungtuch der Kameraden, springt in der Hechtrolle über zehn Jungen hinweg, erklettert steilste Berge, ficht, boxt und schießt. Ihre vormilitärische Ausbildung zeigt den hohen Standard des künftigen Führernachwuchses für alle Waffengattungen. Und damit auch der Harmloseste erkennt, was der Zweck des Ganzen ist, folgt in rasanter Schnittfolge auf eine Szene vormilitärischer Ausbildung der Hitlerjungen eine ähnliche Kampfsituation der Wehrmacht im Kriegseinsatz. Ein Sprung vom Turm in Sonthofen verwandelt den Springer in einen Fallschirmspringer, einen Segelflieger in einen Kampfflieger, das vormilitärische Schießtraining in einen Kampfeinsatz von Wehrmachtssoldaten und so weiter. Als Lohn winkt den tapfersten Hitlerjungen eine Auszeichnung des Bannführers; ein Soldat erhält das »Eiserne Kreuz«.

Die Botschaft lautet: Das Leben von euch Jungen ist ein einziger Kreislauf von soldatischer Ausbildung in der Jugend und dem darauf folgendem Kriegseinsatz als Kämpfer für den »Führer«. So bekommt der Filmslogan »Jugend ist das Volk von morgen« seinen Sinn: Die Sonthofener Adolf-Hitler-Schüler sind im Gegensatz zur englischen Jugend die überlegenen Sieger von Morgen, durchtrainiert, selbstbewusst, unschlagbar. Der Film suggeriert, dass diese Jugend aus in jeder Hinsicht gestählten Welteroberern besteht, die niemand aufzuhalten vermag. Dafür waren sie ideologisch erzogen worden, isoliert von elterlichen und sozialen Einflüssen; die Erziehung einer künftigen Partei- und Ordenselite von Führern und politischen Soldaten. Aber schneller, als sie es bei ihrer Ausbildung ahnen konnten, zahlten sie bald für ihren Enthusiasmus einen hohen Preis. Denn nach den gewaltigen Verlusten im Kriegsjahr 1943 war es vorbei mit Krieg als Spiel. Die »Soldaten von morgen« wurden nach kurzer Ausbildung in den »Wehrertüchtigungslagern der HJ« einberufen. Nach den gewaltigen Verlusten im Russland und Nordafrika fehlte es der Wehrmacht an Soldaten. Für den Ersatz der Eliteschüler in der Waffen-SS sollte auch die Filmarbeit der Reichsjugendführung werben.[44] Zunächst wurde der Jahrgang 1926 erfasst. Er sollte

44 So z. B. in Weidenmanns »Junges Europa Nr. 5«, Hersteller: D.F.G.-Film der Reichsjugendführung, Regie: Alfred Weidenmann und Team (sehr wahrscheinlich an der Kamera Emil

sich zunächst noch freiwillig melden. Wenig später wurden auch die Jahrgänge 1927 und bald danach 1928 zum eingezogen. Die Grundlage hierfür bildete die Führeranweisung Nr. 51 zum »Schutz der von einer Invasion bedrohten Küstenstriche«.[45] Sie bildete auch die Grundlage für die neu aufzustellende SS-Panzergrenadier-Division »Hitlerjugend«, die bis zum Einsatz sukzessive über 21.000 Soldaten verfügte. Sie waren freiwillig einem Aufruf Hitlers gefolgt: »Die Front erwartet, dass die Hitler-Jugend im schwersten Schicksalskampf auch fürderhin ihre höchste Aufgabe darin sieht, der kämpfenden Truppe den besten soldatischen Nachwuchs zuzuführen.«[46]

Im Herbst 1943 begann der Aufbau der »12. SS-Panzerdivision Hitlerjugend«. Sie war direkt für den Einsatz der Küstenverteidigung im Westen vorgesehen. In Ermangelung eines eigenen Führerkorps wurden in Russland kampferfahrene Offiziere und Unteroffiziere der »1. SS-Panzer-Division Leibstandarte SS Adolf Hitler«[47] abgezogen und mit der Ausbildung und Führung der Hitlerjugend-Division beauftragt. Diese harten Männer waren die Ausbilder der unerfahrenen, aber ehrgeizigen und im nationalsozialistischen Geist erzogenen Ordensschüler. Ihre Ausbildung erfolgte schrittweise in Belgien, meist in sechswöchigen Schnellkursen. Im März 1944 wurde die Division nach Frankreich in den Raum Lille verlegt. Hier geriet einer ihrer Transportzüge bei Einfahrt in das Dorf Ascq bei Lille am 1./2. April in einen Hinterhalt der Resistance. Bei einer Sprengung der Gleise in der Ortschaft kippten zwei Waggons um, Anlass für einen Racheakt an der Zivilbevölkerung, der zur Ermordung von 86 Bürgern des Dorfes zwischen 16 und 50 Jahren führte. Soweit der erste Einsatz der »SS-Division Hitler-Jugend«.

Man kann sich angesichts des unschuldig wirkenden Kindergesichts (s. Abb. 9) eines Mitglieds dieser Division kaum vorstellen, dass dieses Massaker nur das erste war, dem bald weitere folgen sollten. Sie wurde an die Küste der Normandie verlegt, dorthin, wo die Landung der Alliierten dann erfolgen sollte. Sie geriet in schwerstes Feuer und erlitt große Verluste, kämpfte allerdings mit großer Verbissenheit, ganz im Geist jener Rücksichtslosigkeit, in dem sie erzogen worden war. Der Historiker Peter Lieb bezeichnet daher die Division »Hitlerjugend« als den »am stärksten nationalsozialistisch indoktrinierten

Schünemann), Musik: Horst Hans Sieber, Zensur: 01.07.1943 (mit Prädikaten wie »jugendwert« oder »volksbildend«), Länge 403 Meter, Bundesarchiv-Filmarchiv Nr. B 59132.

45 Weisungen für die Kriegsführung, Weisung Nr. 51: Vorbereitungen zur Abwehr einer Invasion im Westen vom 3. Nov. 1943, Schutz der von einer Invasion bedrohten Küstenstriche. Konkretes Ergebnis: »Beschleunigte waffenmässige Auffüllung der SS-Pz. Gren. Div. ›H.J‹«, Bundesarchiv, Bestand RW 4/560/61.

46 Mit diesem Hitlerzitat wird auf einem Werbeplakat für den Eintritt in die Waffen-SS geworben. Bundesarchiv-Bildarchiv, Plak 003–011–028.

47 Vgl. Neitzel, Welzer: Soldaten (Anm. 31), insb. das Kapitel »Waffen-SS«, S. 361–394.

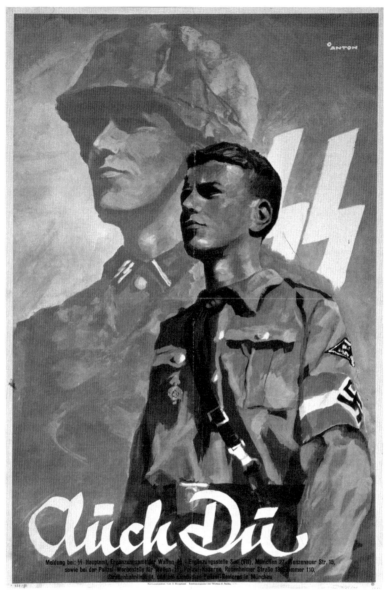

Abb. 8: 1943: Werbung für den freiwilligen Eintritt von Hitlerjungen in die Waffen-SS, Grafik: Ottomar Anton, Bundesarchiv, Plakat 003-025-011.

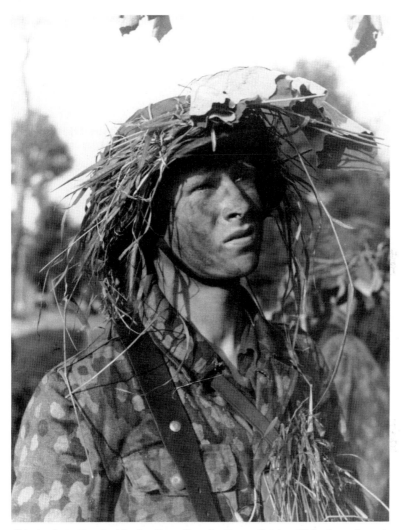

Abb. 9: 1944: »Das Gesicht des Grenadiers der Panzerdivision ›Hitler-Jugend‹ an der norman-
nischen Invasionsfront,« Foto: SS-Kriegsberichter Friedrich Zschäkel, Bundesarchiv, Bild 146-
1977-143-25.

Verband der gesamten deutschen Streitkräfte«.[48] Das lag nicht zuletzt an ihrem
Führerkorps, das überwiegend aus Kriegern der »Leibstandarte Adolf Hitler«
bestand, die sich bereits im Vernichtungskrieg im Osten durch Massaker her-
vorgetan hatten. Als am 6. Juni 1944 die Invasion begann, wurden sie sofort in

48 Peter Lieb: Konventioneller Krieg oder NS-Weltanschauungskrieg? Kriegführung und Par-
 tisanenbekämpfung in Frankreich 1943/44, München 2007, S. 158.

jene Kämpfe verwickelt, denen viele von ihnen entgegengefiebert hatten. Sie wollten sich auszeichnen, sie waren erpicht auf das Eiserne Kreuz.

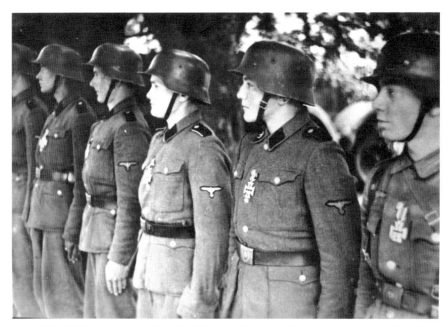

Abb. 10: Juli 1944: Panzergrenadiere der SS-Panzer-Division »Hitlerjugend« sind zur Verleihung des »Eisernen Kreuzes« angetreten, Foto: ohne Angaben, Bundesarchiv, Bild 183-J27050.

Und sie waren beim Gegner bald wegen ihres fanatischen Einsatzwillens gefürchtet. Auch die Erschießung von 187 kanadischen Kriegsgefangenen in den ersten Tagen der Invasion ging auf das Konto der Hitlerjugend-Division.[49] Sie hatten »in der Waffen-SS nicht nur den Ruf besonders tapfer, sondern auch besonders brutal zu sein«.[50] Ein Standartenführer charakterisiert sie so: »Das waren so Pfadfindertypen und so Schweinehunde, denen es gar nichts ausmachte, einen Hals durchzuschneiden«.[51] Offensichtlich stürzten sie sich mit großer Selbstverleugnung und Brutalität in den Kampf gegen einen in jeder Hinsicht überlegenen Feind. Die Folge war, dass dieses »Flagschiff der Hitlerjugend« in wenigen Wochen unterging. Von ihm blieb bis auf 2.000 Mann fast nichts übrig, auch wenn die Division später noch einmal aufgefüllt wurde. Die Hybris, in der sie erzogen worden waren, war ihnen schnell vergangen, auch wenn sie in Gefangenschaft, ihrem Gesichtsausdruck nach zu urteilen, so wir-

49 Ebd.
50 Neitzel, Welzer: Soldaten (Anm. 32), S. 383.
51 Das Zitat stammt aus den von Neitzel und Welzer ausgewerteten Abhörprotokollen deutscher Kriegsgefangener im englischen Trent Park, ebd.

ken, als seien sie unzufrieden, dass ihr Einsatz für Hitler schon so schnell zu Ende sei. Einseitig indoktriniert, wie sie waren, blicken sie skeptisch in die Kamera. Sie wissen noch nicht, welchen langen Weg in eine andere Zukunft sie noch vor sich haben, einen Weg, auf den sie in ihren NS-Eliteschulen niemand vorbereitet hatte.

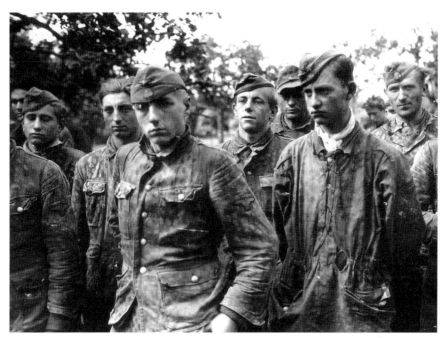

Abb. 11: 1944: »German soldiers of the Waffen SS, taken prisoner in Normandy« – Gefangene der SS-Division »Hitlerjugend« (genaues Datum unbekannt), Foto: US-Kriegsberichterstatter, US-National Archives, Public domain, via Wikimedia Commons.

Durchhaltepropaganda durch den Jugendfilm im Krieg

Das Schicksal des Einsatzes der Hitlerjugend-Division auch in ihrem weiteren Verlauf ist symptomatisch für die wahnwitzige Erziehung der Jugend zu unerbittlichem Einsatzwillen. Sie stellt ein schlimmes Beispiel dar für den Missbrauch jugendlicher Begeisterungsfähigkeit. Aber die Propaganda des Opfergeistes, die den Idealismus der Jugend für Führer, Volk und Vaterland ins Irrsinnige gesteigert hatte, wirkte fort, sodass zum Schluss immer Jüngere in den Krieg wollten, um bis zum bitteren Ende weiterzukämpfen. Die einmal angeworfene Propagandamaschine konnte nicht abgestellt werden. Vor allem Alfred Weidenmann war ab Frühsommer 1942 ihr Hauptantreiber. Er hatte mit »Sol-

daten von morgen« in den Augen der Reichsjugendführung den richtigen Ton
der HJ-Propaganda getroffen. Nun sollte er im gleichen Stil monatliche Folgen
einer Filmschau »Junges Europa« für die Reichsfilmstunden der Hitlerjugend
herstellen.[52] Ziel jeder Filmschau sollte es sein, vor allem nach Geschlechtern
getrennt, für vielerlei Einsätze und Hilfsdienste im Innern zu motivieren. Vor
allem die Jungen sollten sich für die vormilitärische Ausbildung in den Wehr-
ertüchtigungslagern der Hitlerjugend begeistern. Die Appelle an den Gemein-
schaftsgeist, an die Bedeutung jedes Einzelnen in seinem Beitrag für den
»Endsieg« und an die Liebe zum Führer verfehlten ihre Wirkung nicht. Mit-
verantwortlich hierfür war der Oberbannführer Herbert Reinecker, der zugleich
Mitglied der Propagandakompanie der Waffen-SS war. In dieser Funktion eilte er
immer wieder zu Kurzausflügen an die Front, um Material für seine Kriegsbe-
richte zu sammeln und Themen zu finden für die Filmschau wie auch für seine
Zeitschriften.[53] Seine Tätigkeit im Propagandaapparat ist fast noch höher zu
bewerten als die Weidenmanns.[54] Denn Reinecker begleitete auch seine »Hit-
lerjugend-Division« von ihrem Einsatz an der Kanalküste bis zu ihrer faktischen
Vernichtung im November 1944.[55] Es sind Beschreibungen ihres heroischen
Einsatzes und ihrer angeblichen Unüberwindbarkeit bis zur völligen Realitäts-
verleugnung. Sogar in der letzten Nummer von »Das Schwarze Korps« vom
5. April 1945 verabschiedet er sich mit einer Eloge auf das »Dritte Reich«, wie sie
zynischer nicht sein kann: »Es ist möglich, dass man mit seinen Plänen scheitern
kann, so groß, so erhaben, so gesund und so edelgesichtig sie sind, weil die Pläne,
die man in vollem Glauben an ihre Wirksamkeit und Richtigkeit hat, sich nicht
mit den Vollzugsabsichten der Geschichte deckten.«[56] Am Ende haben sich so-
wohl Reinecker als auch Weidenmann gescheut, ihrem Glauben das Opfer zu

52 Von den »Monatsschauen« wurden allerdings nur acht Folgen gedreht. Sie kamen nach
 folgenden Zensurdaten in die Kinos: Nr. 1, vom 17.06.1942; Nr. 2, vom 24.10.1942; Nr. 3,
 vom 21.12.1942; Nr. 4, vom 09.03.1943; Nr. 5, vom 01.07.1943; Nr. 6, vom 18.11.1943;
 Nr. 7, vom 05.05.1944; Nr. 8, vom 22.01.1945. Die Folgen 1 und 7 sind in der DVD-Edition
 Bock, Griep: Scherben (Anm. 42) veröffentlicht.
53 Zur Tätigkeit der Kriegsberichter siehe Jürgen Schröder: Der Kriegsbericht als propagan-
 distisches Kampfmittel der deutschen Kriegsführung im Zweiten Weltkrieg, Diss. Berlin
 1965. Kap. 4, S. 145–157; im Kap., »Inhalt der Berichte«, auch Reineckers Artikel über die
 »12. SS-Panzerdivision Hitlerjugend«.
54 Reinecker war einer jener als »Berufsjugendliche« verspotteten RJF-Mitarbeiter, die von
 Anfang an vollamtliche Mitarbeiter waren. Er war Autor (»Panzer nach vorn«), Schriftleiter
 (»Junge Welt«), Drehbuchautor (»Junge Adler«), Kriegsberichterstatter der Waffen-SS und
 so fort. Das Duo Reinecker/Weidenmann setzte nach 1945 sein Karriere nahezu bruchlos
 fort; dazu: Rolf Aurich, Niels Beckenbach, Wolfgang Jacobsen: Reineckerland. Der
 Schriftsteller Herbert Reinecker, München 2010.
55 »Das Gesicht des Kampffeldes«, DAZ, Nr. 163 (Montag, 12.06.1944), von SS-Kriegsberichter
 Herbert Reinecker.
56 Reinecker (Anm. 4), S. 1.

bringen, das sie der jungen Generation abverlangt hatten. Von keinerlei Schuldbewusstsein angekränkelt tauchten sie ab, um bald ihre Karrieren im Nachkriegsdeutschland fortzusetzen. Der Krieg gleiche, so Reineckers erhellende Einsicht über dessen Wesen, »einem Fußballspiel, wo jeder am Ball bleiben muss. Denn Engländer und Amerikaner müssen aufpassen, dass sie [...] keine Selbsttore schießen, und sie müssen sich ebenfalls darüber klar sein, dass das deutsche Volk nicht aus dem Spiel ausgeschieden ist«. Mit diesen Einsichten vom Wesen des Krieges gelang es ihm nach kurzem Untertauchen in die »Alpenfestung« dort weiterzumachen, wo er aufgehört hatte, nämlich bei dem wilden Ressentiment gegen »Pan Iwan« mit seiner »primitiven und wollüstigen Natur«.[57]

Zurück zu den Monatsschauen »Junges Europa« mit ihren Beiträgen zur Illusionsproduktion. Sie gaukelten eine großartige Zustimmung der Jugend der besetzten Länder vor. Deren Jugend stellte sich angeblich begeistert in den Dienst der deutschen Sache vor allem im Kampf gegen den vordringenden Feind aus dem Osten. Deren Einsatzfreude sollte wiederum auf den der deutschen Jugend zurückwirken. Also wurden in den ersten sechs Folgen Beiträge über den Kriegseinsatz der Jugend aus Spanien, Holland, Norwegen, Rumänien, Italien und weiterer verbündeter Länder eingebaut, die sich für den Kampf an der Seite Deutschlands vorbereiteten nach dem Motto: »Die Jugend Europas bindet ein festes Band der Freundschaft« mit der Hitlerjugend. Gemeint war, dass sie sich für den Kriegseinsatz anwerben ließen. Das war wohl eher Wunschdenken der Reichsjugendführung, auch wenn es kleinere Einheiten aus Holland, Dänemark oder Norwegen gab, die sich den Verbänden der Waffen-SS anschlossen.

Aber mit zunehmenden Niederlagen wurden die Auslandsbeiträge kürzer und entfielen bald angesichts der Kriegslage. Die zentralen Themen konzentrierten sich ab 1943 auf die Heranführung der Hitlerjugend an das, was Weidenmann in seinem Film »Soldaten von morgen« propagiert hatte: Bedingungslos gehorchende und von ihrem kämpferischen Auftrag überzeugte Jungen für den finalen Einsatz zu gewinnen. Die Themen verengten sich. In den letzten Filmschauen wurde nur noch für den Einsatz in einer Waffengattung geworben. In diesen Einspielungen erschienen dann ganz zufällig hochdekorierte Kriegshelden im Wehrertüchtigungslager, die auch mal als einfache »Pimpfenführer« begonnen hätten und nun vor begeisterten Jungen von ihren

57 Ebd. In seinem »Bild«-Bestseller von 1956 »Kinder, Mütter und ein General«, verfilmt 1957, konnte er nahtlos im Antikommunismus der 1950er Jahre an seine alten Ressentiments anknüpfen. Allerdings mit einer Korrektur: Nun waren es Mütter, die im nahendem Kriegsende der Wehrmacht ihre Kindersoldaten im Kampf gegen die Rote Armee entreißen wollten. Keine Rede mehr vom »Opfergeist«, den er eben noch gepredigt hatte. Nun wird den Müttern der gesunde Menschenverstand zugeschrieben, den er als Propagandist für das letzte Aufgebot der Hitlerjugend nie hatte.

Heldentaten als U-Boot-Kapitän, als berühmter Kampfflieger oder Kompanieführer erzählten. Ihrem Beispiel sollten die Jungen einmal nacheifern; die Erzählung vom Krieg als Schauplatz der großen Bewährung. Und Weidenmann greift gegenüber der Marine-HJ tief in die Trickkiste der Propaganda, wenn er behauptet, die deutschen U-Boote versenkten »dicht vor New York Frachter um Frachter«. So wird den jungen Zuschauern vorgegaukelt, die unüberwindliche Wehrmacht stünde kurz vor dem Endsieg. Die Botschaft lautet: Trainiert euch hart, nehmt euch ein Beispiel an den Ritterkreuzträgern und werdet schnell zu Kämpfern, die der »Führer« für seine Welteroberungspläne benötigt. Auch rassistische Verunglimpfung wird in Schwarz-Weiß-Gegenüberstellungen inszeniert. Weidenmann und sein Kurzdrehbuchschreiber Reinecker zeigen Bilder von verwahrlosten, halb verhungerten Kindern in Russland mitten im Kriegsgebiet. Dazu der Kommentar: »Im grauenvollen Elend des Bolschewismus wächst die Jugend ohne Frohsinn und Zivilisation in eine hoffnungslose Zukunft hinein«. Dazu werden besonders schändliche Bilder von Kindern eingespielt, die um Nahrung bei den Wehmachtsoldaten betteln. Dann folgt der harte Schnitt: Ordentliche Hitlerjungen und adrette BDM-Mädels marschieren gemeinsam auf. Dazu der Kommentar: »Die deutsche Jugend darf trotz Krieg und allen Ernstes fröhlich sein.« In einer weiteren Szene lädt der BDM auf Heimaturlaub befindliche Soldaten zum fröhlichen Etappenfest ein. Dazu gibt es Gesang zum Schunkeln nach Landserart: »Die Laus herrscht in der Russenmütze (!)/in meinem Herzen herrschst nur du!«[58] Auf diese Weise gestärkt führen die Soldaten wieder in den Einsatz an die Front. Und so folgt in jeder Neuausgabe von »Junges Europa« Szene auf Szene im immer gleichen Format: Infanterieausbildung im HJ-Wehrertüchtigungslager, Übungseinsatz der Marine-HJ, der Flieger- und der Motor-HJ. Ein Beispiel: Hitlerjungen haben Schallplatten für die U-Boot-Fahrer gesammelt. Die dürfen sie auf einem U-Boot selbst überreichen. Überraschender Auftritt von Großadmiral Dönitz: »Was wollt ihr mal werden?« Fröhlich antworten die Jungen: »U-Boot-Fahrer, Herr Großadmiral!«, also Angehöriger einer Waffengattung mit der zu diesem Zeitpunkt höchsten Todesrate.[59] Ein linkischer, fest an der Seite seines Führers stehender Militär wird inszeniert als Idol der Marine-HJ.

Interessant ist auch der Beginn und das Ende jeder »Filmschau«: Zunächst stürmen begeisterte Hitlerjungen mit flatternden Fahnen einen Hügel hinauf, unterlegt mit der Hymne »Vorwärts, vorwärts, schmettern die hellen Fanfaren!«.

58 Alle Zitate aus: »Filmschau Junges Europa Nr. 1«, Hersteller: D.F.G.-Film der Reichsjugendführung, Regie: Alfred Weidenmann und Team (sehr wahrscheinlich an der Kamera Emil Schünemann), Musik: Horst Hans Sieber, Zensur: 17.06.1942 (mit Prädikat u. a. »staatspolitisch wertvoll«), Länge 403 Meter, Bundesarchiv-Filmarchiv Nr. B 57326.

59 Dazu: Rainer Busch, Hans-Joachim Röll: Der U-Boot-Krieg 1939–1945. Deutsche U-Bootverluste von September 1939 bis Mai 1945, Hamburg 1999.

Zum Schluss die makabre Strophe: »[...] denn die Fahne ist mehr als der Tod!« Aber vor diesem Schluss kommt noch in Form eines Sketches die »Pauke der Moral«, eine ideologische Belehrung in der Art: Ein großmäuliger junger Zivilist, Typ Drückeberger (Hans Richter) kommt in ein Lokal, spreizt sich auf und möchte gleich bedient werden. Er schimpft laut während das Radio den Wehrmachtsbericht verliest. Ein älterer stolzer Vater berichtet seinem Freund gerade von den Auszeichnungen seiner beiden Söhne an der russischen Front. Der Sprecher berichtet über die Kämpfe in dem Raum, in dem die Söhne liegen. Da packt der Alte den Störer und schleppt ihn zum Ausgang. Der protestiert: »Aber so hören Sie doch!« – »Ja, weil wir hören wollen!« Durch die Drehtür tritt zu Fanfarenklängen ein strahlender Hitlerjunge (Gunnar Möller). Der verkündet mit jugendlich-fröhlichem Pathos: »Und die Moral von der Geschichte: Das Wort der Front soll keiner stören; wir wollen es in Andacht hören ...«. Und dazu werden Kampfszenen zu Wasser, zu Lande und in der Luft eingespielt. Die Botschaft an die Hitlerjugend lautet abschließend: »... wir woll'n nicht ruh'n, es denen draußen gleichzutun.«[60]

Mit zunehmender Kriegsdauer und dem Rückzug aus den besetzten Ländern verschwanden die Auslandsbeiträge, wurden die Abstände zwischen den Ausgaben immer länger. Was als Monatsschau geplant war, konnte aus unbekannten Gründen nicht durchgehalten werden; möglicherweise fehlte es bereits am benötigten Rohfilm, möglicherweise glaubte man aber auch nicht mehr an die Propagandawirkung der eigenen Hervorbringungen. Vielleicht waren sie auch nicht mehr nötig, denn nun ging es in den Kriegseinsatz. Seine Realität machte die Propaganda überflüssig.

Die letzte, die achte Folge kam noch im Januar 1945 im kleiner werdenden Reichsgebiet in die Kinos.[61] Welche Themen konnten in dieser Ausgabe noch glaubwürdig behandelt werden? Einerseits schwanden die Möglichkeiten Weidenmanns, den Jugendlichen angesichts der Kriegslage eine heile Nazi-Welt vorzugaukeln, andererseits sollten und mussten nun auch Kinder ihren Beitrag zur »totalen Kriegsführung« leisten. Und so drehte sich alles um die Wehrertüchtigung und den Kriegseinsatz, unterbrochen von harmlosen Beiträgen, die mit der Wirklichkeit nur noch wenig zu tun hatten. Es galt Durchhalte-Begeisterung zu inszenieren, obwohl der Feind nicht nur bei Aachen längst ins Reich vorgerückt war. Das Motto der letzten Ausgabe vom Januar 1945 lautete: »Der

60 »Filmschau Junges Europa Nr. 5« (Anm. 38). Die »Pauke der Moral« ist der gut gemachten Kurzfilmserie des Duos »Tran und Helle« nachempfunden, die dem regulären Programm vorgestellt war. Auf humorvoll-subtile Weise brachte der linientreue Helle den tumben Tran auf Parteilinie.

61 Steinlein: NS-Jugendspielfilm (Anm. 38), S. 218, Anm. 6, behauptet, von der Monatsschau seien nur sechs Ausgaben produziert worden. Dies ist nicht richtig. Die »Filmschau Junges Europa Nr. 7« kam am 18.11.1944, die letzte am 22.01.1945 in die Kinos.

Feind an des Reichs Grenzen beflügelt noch mehr als bisher den kämpferischen Einsatz der Jugend in der Heimat.« Darauf folgen zunächst harmlose Bilder von der Sanddorn-Beerenernte [!] an der Nordsee oder bei der »Bauernhilfe«; die Mädels des BDM reinigen die Transportzüge der heimgekehrten Verwundeten oder übernehmen Postdienste. Dann werden durchaus realistische Szenen gezeigt vom Einsatz der Jungen im gefährlichen Rettungsdienst in den zerbombten Städten des Ruhrgebiets; die Realität ließ sich nicht mehr kaschieren. Immer noch wird die HJ durch Ritterkreuzträger mobilisiert. Längst ist die Schule geschlossen. Kinder werden an die Westfront geschickt, um an den »bedrohten Grenzen Stellungen und Panzergräben Kilometer um Kilometer« auszuheben und diese zu verteidigen. Dazu der Kommentar: »Die Jugend ist bereit und steht hinter Adolf Hitler zum Letzten entschlossen, formiert, reif zur großen Entscheidung des Freiheitskampfes unseres Volkes.«[62] Die »Pauke der Moral« ist seit der sechsten Folge aufgegeben worden. Sie ist offenbar unglaubwürdig geworden. Aber zum letzten Mal stürmen die Jungen mit ihrer Hymne »Denn die Fahne ist mehr als der Tod« den Hügel hinauf, ohne zu bemerken, dass hinter ihm längst der Abgrund lauert. Das »Dritte Reich« ist zu Ende, die verzweifelten Propagandaspezialisten fliehen und bringen sich mit dem letzten Zug in die Sicherheit der »Alpenfestung«. Sie tauchen ab, um als zu mild entnazifizierte, gefeierte Stars des Nachkriegsfilms wieder aufzutauchen.[63] Sie hatten ein so reines Gewissen, wie ihr ehemaliger Chef, Reichsjugendführer von Schirach, im Nürnberger Kriegsverbrecherprozess, als er die Richter darum bat, das »Zerrbild« der Welt von der deutschen Jugend zu nehmen. Er wollte ihr bestätigen, nicht zuletzt um seiner selbst willen, »daß sie an den durch den Prozeß festgestellten Auswüchsen und Entartungen des Hitler-Regimes vollständig unschuldig ist und daß sie den Krieg niemals gewollt hat und daß sie sich weder im Frieden noch im Kriege an irgendwelchen Verbrechen beteiligt hat«.[64] Eigene Mitschuld am schwersten Menschheitsverbrechen aller Zeiten konnten oder wollten sie nicht erkennen. Fragt sich nur, warum so viele Jugendführer unter-

62 »Filmschau Junges Europa Nr. 8«, Uraufführung am 22. Januar 1945 im Germania-Palast in Berlin. Der Film kann im Deutschen Institut für Filmkunde, Wiesbaden, eingesehen werden. Die Zitate stammen aus dem vierseitigen Original-Skript von 1945.

63 Nur ein Beispiel: Der von Weidenmann in seiner »Filmschau Junges Europa« mehrfach als Vorbild für die Hitlerjugend angepriesene Jagdflieger Hans-Jochen Marseille erlebte 1957 durch ihn sein Revival in dem Film mit dem pathetischen Titel »Der Stern von Afrika«. Er wurde allerdings von der Filmkritik als rückwärtsgewandtes Propagandamachwerk zerrissen. Der oberste Jungfilmer der Reichsjugendführung wollte damit in alter Manier seinen Beitrag zur Wiederaufrüstung leisten: Propaganda wie gehabt statt tätiger Reue.

64 Schlusswort des Angeklagten von Schirach am 31. August 1946, in: Der Nürnberger Prozess gegen die Hauptkriegsverbrecher vor dem Internationalen Militärgerichtshof, Bd. XXI, Nürnberg 1948, S. 446–448, hier S. 447.

tauchten und sich erst wieder hervor wagten, als in den Zeiten des Kalten Krieges die alten Seilschaften wieder zusammenfanden.

Zum Begriff des Jugend-Dokumentarfilms im Nationalsozialismus

Die hier besprochenen Dokumentarfilme der NS-Zeit lassen keine klare Einordnung der Gattung zu. Offenbar fehlt es an Übereinstimmung, welche Filme unter diesem Begriff zu subsumieren sind. So werden sie im Katalog des Bundesarchiv-Filmarchiv unter »Dokumentarfilm« geführt. Andere ordnen sie formal unter die Kategorie »Kulturfilme«, so etwa in der Zeit vor 1945 die UFA, die Hauptabteilung Film der Reichsjugendführung oder die damalige Zensurbehörde. Dagegen bezeichnete eine Mitarbeiterin der Reichsjugendführung sie 1944 als »Berichtfilme«, also in heutigem Verständnis als Filme, die vermeintlich sachlich über aktuelle Ereignisse im Feld der NS-Jugendarbeit »berichten«.[65]

Das Gegenteil ist der Fall. Der »Berichtfilm«, heißt es da, sei ein »Führungsmittel« im »Sinne einer nationalpolitischen Erziehung des deutschen Menschen«. Im »gigantischen Ringen des deutschen Volkes« müsse auch »das letzte Glied wissen, *wofür* es kämpft«.[66] Hier geht es also mitnichten um Dokumentation, um die möglichst wertneutrale Wiedergabe eines Ereignisses durch das Medium des Films, sondern um einen außerhalb liegenden Zweck. Es geht um ideologische Indoktrination, um die Erzeugung von Begeisterung und Opferbereitschaft für das NS-System und die Emotionalisierung für den »Führer«. Der vermeintliche »Berichtfilm« ist danach eine Propaganda-Waffe für den »Endsieg«. Was aber besagt dann der Begriff »Dokumentarfilm«, wenn es dabei offensichtlich nur um »politische Auftragsarbeiten« geht, wie heute hervorgehoben wird?[67]

Dem Dokumentarfilm aus der NS-Zeit haftet demnach leicht Misszuverstehendes an. Einerseits handelt es sich dabei formal um Kurzfilme, die ein Thema aus der gesellschaftlichen Realität ablichten: Wir sehen *wirkliche* Hitlerjungen und ihre Führer bei ihren Aktivitäten, kein rekonstruiertes »Histotainment«. Andererseits wird das, was wir sehen, gestaltet nach einem verborgenen, nicht unmittelbar erkennbaren Zweck. Somit entfalten die Bilder, die Kommentare und die untergelegte Musik ihren manipulativen Charakter bis heute, was nicht leicht zu erkennen ist. Genau das war bereits damals intendiert. Nur: Was hat das dann mit Wahrhaftigkeit zu tun, die der Begriff des »Dokuments« im weitesten Sinne nahelegt? Ein Beispiel: Die einzelnen Sentenzen, die Weidenmann für jede

65 A(nneliese) U. Sander: Jugend und Film, Berlin 1944.
66 Ebd., S. 68 (Hervorhebung im Original).
67 Buddrus: Erziehung (Anm. 35), S. 127.

Filmschau »Junges Europa« aneinanderfügt, sind keine Berichte, sondern kleine
Spielfilme: Der Chor des BDM, der die Verwundeten im Lazarett trösten soll, der
Einsatz der Flakhelfer in der Luftabwehr, die HJ-Kleidersammlungen für die
Front und vieles mehr sind Inszenierungen, für die kleine Drehbücher ge-
schrieben wurden.

Der NS-Jugenddokumentarfilm besteht demnach überwiegend aus fiktio-
nalen und weniger aus non-fiktionalen, also dokumentarischen Anteilen. Eine
Gewichtung der Anteile ist nachträglich schwer festzustellen. Wir wissen beim
Betrachten also nicht wirklich, wie arrangiert eine Situation vor der Kamera war,
ahnen aber, welche nur schwer erkennbaren Absichten mit ihr verbunden waren.
Selbst dort, so ein letztes Beispiel, wo scheinbar sachlich im Stil der non-fik-
tionalen Industriefilm-Tradition über moderne Berufsausbildung informiert
wird, wie z. B. im Kurzfilm »Flugzeugbauer von morgen« vom Sommer 1944,
werden nicht nur am Anfang und am Ende zentrale Propagandabotschaften
vermittelt, ist die gesamte Umgebung arrangiert: So marschieren die Lehrlinge
des Heinkel-Flugzeugwerks in Rostock unter der Losung »Unsere Leistung un-
sere ›He‹ – Sieg über Land – Sieg über See!« im Gleichschritt unter martialischen
Klängen an die Werkbänke.

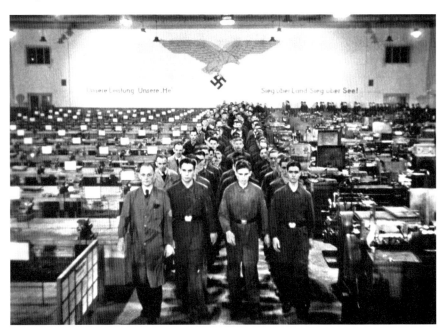

Abb. 12: Einmarsch der Flugzeugbauer-Lehrlinge in die Lehrwerkstatt des Flugzeugwerks
Heinkel in Rostock, Foto aus: Flugzeugbauer von Morgen (1944), Fotograf unbekannt, Wie-
dergabe mit Genehmigung des Rechtsinhabers Bundesarchiv-Filmarchiv.

Sie sind uniformiert; im Gespräch mit den Ausbildern nehmen sie militärische Haltung an. Andererseits zeigt der Film in Anlehnung an die hervorragende frühere Industriefilmtradition den Ablauf einer modernen systematischen Grundausbildung für Flugzeugmechaniker. Die Kamera zeigt die 14-Jährigen z. B. beim Schmieden oder Schweißen. Hier inszeniert die Kamera heroische Posen in Untersicht. Als Teil der Ausbildung dürfen sie schließlich ein Segelflugzeug bauen, mit dem sie sich kurz »in die Lüfte erheben«, denn »die Sehnsucht eines jeden Jungen ist Fliegen!«. Ihre weitere Ausbildung erfolgt bei der Wartung der Flugzeuge, was sie mit sichtbarem Stolz erfüllt. So leisten die Lehrlinge ihren Beitrag zur Stärkung der »gewaltigen Kampfkraft unserer Luftwaffe«. Der Film endet, ähnlich wie alle Kurzfilme dieser Art, mit einem heroischen Abschluss, in diesem Fall mit dem Überflug einer Staffel Heinkel-Bomber und der Beschwörung des Endsiegs: »Und wenn mit donnerndem Brausen die Staffeln unserer Kampfmaschinen am Himmel vorüber ziehen, schlägt das Herz der jungen Mannschaft höher, stolz und in dem Bewusstsein, an entscheidender Stelle mitzuarbeiten für den Sieg!«[68] Damit endet diese Art Dokumentarfilm als eine Mischung aus Propaganda und sachlich-fachlichem Inhalt. Es wird wohl nimmer zu klären sein, welche Anteile im NS-Dokumentarfilm letztlich fiktional und welche non-fiktional sind, also deutungsoffen bleiben müssen.

Kleine Nachbemerkung zum Umgang mit dem NS-Filmerbe

Es gibt in Bezug auf die Hinterlassenschaft des NS-Filmerbes ein von der Justiz zu verantwortendes Paradox: Wer diese Filme heute verbreitet, muss offenbar nach geltendem Recht mit keiner Anzeige wegen Verbreitung von NS-Propaganda rechnen. So habe ich den hier besprochenen Film »Der Marsch zum Führer« (1940), ein ehemaliger Verbotsfilm der Alliierten, vor einiger Zeit bei einem Großhändler käuflich erworben. Da er bisher nur einem kleinen Kreis wissenschaftlicher Auswerter zur Verfügung stand, habe ich beim Landgericht Frankfurt Strafantrag nach § 86 StGB gegen seine Verbreitung gestellt sowie das Bundesarchiv-Filmarchiv und die FSK-Wiesbaden informiert. Das Filmarchiv teilte mit, dass der Film illegal kopiert worden sei und wollte die Sache von

68 Über die Filmographie von »Flugzeugbauer von Morgen« gibt es nur wenige Informationen. Produzent war die Deutsche Wochenschau GmbH, Regie: Albert Baumeister, Musik: Heinz Sasse, Länge: 7,5 Minuten. Wahrscheinlicher Drehort war die Lehrwerkstatt des Heinkel-Werks in Rostock. Vermutlich war er der Vorfilm zu »Junge Adler« von 1944, da annähernd die gleichen Szenenfolgen der Lehrlingsausbildung gezeigt werden und der teilweise auch in Rostock gedreht wurde. Es konnte nicht geklärt werden, wann der Film durch die Zensur ging.

seinem Justiziar prüfen lassen. Das geschieht immer noch. Die Staatsanwalt-schaft teilte mit, dass eine Strafverfolgung gegen einen »vorkonstitutionellen« Film nicht möglich sei.[69] Die FSK gab den Film in mündlicher Verhandlung im Dreier-Gremium nachträglich für Jugendliche ab 16 Jahren frei. Eine schriftliche Begründung sei dafür nicht erforderlich.

Dennoch ist die rechtliche Situation im Umgang mit dem NS-Film nicht ohne Brisanz. Zwar kann die Aufführung eines »vorkonstitutionellen Kunstwerks« nicht gegen die Verfassung der Bundesrepublik verstoßen, weil diese erst 1949 entstanden sei. Wird aber der gleiche Streifen durch Neubearbeitung auf den Markt gebracht, schlägt die Staatsanwaltschaft zu, vielleicht. Denn nun könnte der Filmemacher nach § 86 Abs. 4.2 StGB wegen »Verbreiten von Propaganda-mitteln verfassungswidriger Organisationen« verfolgt werden, wenn »deren Inhalt gegen die freiheitliche demokratische Grundordnung« verstößt. Verhin-dert werden soll, dass mit der Verbreitung von Propagandafilmen die »Bestre-bungen einer nationalsozialistischen Organisation« fortgesetzt werden. Schließlich ist die NSDAP ja seit 1945 verboten. Aber der Vertrieb und die Verbreitung von NS-Propagandamitteln, auch die Bereitstellung der Filme im Internet, wird nur lax, wenn überhaupt verfolgt, denn, wie es in einem Schreiben des Bundesjustizministers heißt: »Die Rechtsgrundlagen, auf denen die oben bezeichnete Verbotsliste [die des Alliierten Kontrollrats] beruhen könnte, sind nach meinen Feststellungen spätestens seit Mai 1955 weggefallen. Ohne die zugehörigen Verbotsnormen kann die Liste keinerlei selbständige Wirkung entfalten.«[70] Nicht zuletzt gebiete das Grundgesetz, die »Informationsinteressen des Staatsbürgers möglichst wenig zu beschneiden«.[71] Und wer staatsbürgerliche Aufklärung vertreibe, bleibe straflos. Das macht aus profitorientierten Film-händlern, die Filme aus dem Bundesarchiv raubkopiert haben, nachträglich staatsbürgerliche Aufklärer und entlastet jene rechtsextremen Zirkel, die sie für ihre »Bildungsarbeit« verwenden.

Um ein krasses Beispiel zu bemühen: Das Original von »Der ewige Jude« fällt nach deutscher Rechtsauffassung unter »vorkonstitutionell«, kann folglich nicht gegen die Verfassung verstoßen. Zwar gehört er inzwischen zu den »Vorbe-haltsfilmen« der FSK. Aber er kann jederzeit im Internet hochgeladen werden.

69 Bereits 1995 hatte ich der Staatsanwaltschaft Frankfurt mitgeteilt, dass eine Reihe ehemaliger Verbotsfilme frei vermarktet würden. Meine Bitte um strafrechtliche Würdigung wurde dahingehend beantwortet, dass ein Straftatbestand nach § 86 StGB nur dann vorliegt, wenn sich »eine gerade gegen die Verfassungsordnung der Bundesrepublik Deutschland gerichtete aggressiv kämpferische Tendenz aus dem Inhalt der Schrift [= Film, R. S.] selbst ergibt.« Zugleich verwies man auf ein Urteil des BGH in Strafsachen, zit. nach BGHST 29, 78.

70 Schr. BMJ an BMI, Betr: Verbotsliste der Alliierten Hohen Kommission; *hier*: Filme aus dem »Dritten Reich«, Bonn, den 10. Februar 1971, S. 1, BMI, Az: 9161/1–47 278/70.

71 Ebd., S. 3.

Dagegen wird seitens der deutschen Staatsanwaltschaft nicht eingeschritten. Das kann sie nicht, weil er von den USA aus ins Netz gestellt wird. Aber auch bei deutschen Produktionen der jüngeren Zeit geht es ziemlich lax zu, wie der Skandal um den Film »Beruf Neonazi« gezeigt hat.[72] Zwar geht, wer sich im Lager Auschwitz beim Hitlergruß filmen lässt oder die Opfer sogar an der Stätte ihres Todes in der Gaskammer verhöhnt, nicht straffrei aus. Denn er hat das Andenken Verstorbener verunglimpft (§ 130 StGB). Aber der Film darf dennoch gezeigt werden und dem Regisseur Wilfried Bonengel, der den Täter dazu ermuntert hat, geschieht nichts. Ihn schützt der sogenannte Kunst- und Wissenschaftsvorbehalt (§ 86 Abs. 4.3 StGB), der dem Regisseur weitgehende Gestaltungsfreiheit im Umgang mit gesellschaftlichen Tabus einräumt; ein schwieriges rechtliches Feld, denn die Informationsfreiheit ist ein hohes Gut auch im Umgang mit der Nazivergangenheit. Sie setzt allerdings den mündigen, aufgeklärten und dem Grundgesetz verpflichteten Bürger voraus.

72 Dazu s. Rolf Seubert: »Beruf Neonazi«. Ein Dokumentarfilmer inszeniert die »Auschwitzlüge«, in: Medium, 1994, Nr. 3, S. 42–46; und »Die haben nichts gelernt, null!« sowie Ignatz Bubis über »Beruf Neonazi« im Gespräch mit Rolf Seubert, ebd. S. 46–48.

Barbara Stambolis

Der Film »Junge Adler« (1944) in generationellen Kontexten

Der letzte Jugendspielfilm des »Dritten Reiches«

Die Dreharbeiten zu »Junge Adler« begannen im Frühjahr 1943;[1] sie waren mit
großem Aufwand, z. B. zahlreichen Außenaufnahmen, verbunden und zogen
sich über Monate hin. Uraufgeführt wurde dieser letzte Jugendspielfilm des
»Dritten Reiches« im Mai 1944. Die Aufnahmen fanden also insgesamt gesehen
vor dem Hintergrund des sich dramatisch zuspitzenden Kriegs-Ausnahmezu-
standes statt. Deutsche Truppen befanden sich an allen Fronten unter großen
Verlusten auf dem Rückzug. Die Alliierten waren unaufhaltsam auf dem Vor-
marsch. Eine Reihe deutscher Städte lag bereits in Schutt und Asche. Zugleich
lief die seit Beginn des Jahres 1943 unter dem Eindruck des Ausgangs der
Kämpfe um Stalingrad vehement propagierte Mobilisierung für den »totalen
Krieg« auf Hochtouren und ab August 1943 konnten Angehörige der Hitlerju-
gend unter 18 Jahren zum Kriegsdienst abkommandiert werden. Zahlreiche
Zivilisten wurden zur Arbeit in der Rüstungsindustrie verpflichtet.

Auch die Orte, an denen für »Junge Adler« gedreht wurde, waren von den
Kriegseinwirkungen nicht unberührt. Die Aufnahmen fanden in Potsdam-Ba-
belsberg, auf der Hallig Süderoog vor der Nordseeküste, in und um Nidden an
der Kurischen Nehrung in der Nähe von Königsberg sowie auf dem Gelände der
Heinkel-Werke statt, einem der größten Rüstungsbetriebe des »Dritten Reiches«
mit Hauptproduktionsstätten zwischen Rostock und Warnemünde, die seit 1940
mehrfach das Ziel amerikanischer und britischer Angriffe waren. In den
Heinkel-Werken wurde u. a. der Standard-Mittelstreckenbomber der Luftwaffe,
die »He 111«, gebaut; an diesem und weiteren Rüstungsaufträgen arbeiteten
zahlreiche Lehrlinge, die in Heimen auf dem Heinkel-Gelände untergebracht
waren. Auf der Hallig Süderoog war es die internationale Jugendbegegnungs-
stätte, die sich dort seit den 1920er Jahren befand und während des Krieges in ein

1 Angaben zum Drehbeginn in: Hardy Krüger: Wanderjahre. Begegnungen eines jungen
 Schauspielers, Bergisch Gladbach 1998, S. 36–38.

Erholungslager für Kriegskinder umgewandelt worden war. Auch in Babelsberg waren die Folgen der Bombenangriffe auf Berlin nicht zu ignorieren.

Obwohl die an die deutsche Bevölkerung gerichtete NS-Durchhaltepropaganda und der näher rückende Krieg allgegenwärtig waren, spielten sie im Film so gut wie keine Rolle. Keine Szene zeigt HJ-Uniformen, NS-Fahnen und Abzeichen, NS-Massenversammlungen oder marschierende Kolonnen, geschweige denn Auswirkungen des Krieges auf die Bevölkerung. Im Mittelpunkt stehen vielmehr Lehrlinge in einer Flugzeugfabrik, die während der Arbeit und in ihrer Freizeit zu einer »Gemeinschaft« zusammenwachsen. Selbst die Szenen, die in den Heinkel-Flugzeugwerken gedreht wurden, lassen nur ahnen, dass die Jugendlichen an Kanzeln für den Mittelstreckenbomber HE 111 bauten; im Film sprechen sie nicht einmal von Kampfbombern, sondern vornehmlich von »Krähen« oder »Kisten«. Auch ihr bis an die Grenzen der Belastbarkeit reichender Arbeitseinsatz wird – verharmlosend – als spielerischer »Jungenstreich« dargestellt;[2] Joseph Goebbels soll den Film gerade deshalb gelobt haben, weil er subtil für den bedingungslosen Einsatz jugendlicher Rüstungsarbeiter an der Heimatfront warb[3] und den Traum vom Fliegen, den viele männliche Heranwachsende damals hegten, als Freiheitssehnsucht, nicht als Luftkriegsalbtraum darstellte.

Zunächst zum Inhalt: Der Direktor eines Flugzeugwerkes lässt seinen Sohn (Theo, gespielt von Dietmar Schönherr) aufgrund schlechter Schulnoten und von Ungehorsam gegenüber seinem Vater eine Lehre in seinem Flugzeugwerk beginnen. Im Mittelpunkt des Films steht die erst allmählich sich herausbildende »Kameradschaft« Theos mit anderen Lehrlingen, vor allem mit »Spatz« (gespielt von Gunnar Möller) und Heinz Baum, genannt »Bäumchen« (gespielt von Eberhard/Hardy Krüger). Bei der Arbeit und in der Freizeit findet eine »Selbsterziehung« in der Gruppe statt, die den Außenseiter Theo zum verantwortlichen Mitglied eines Kollektivs, der Lehrlingsgemeinschaft, werden lässt. Nach einem Brand in den Flugzeugwerken legen die Lehrlinge Sonder- und

2 Gabriele Weise-Barkowsky: »Die Sehnsucht eines jeden Jungen ist Fliegen«. Berufswerbung im nationalsozialistischen Kultur- und Spielfilm, in: Harro Segeberg (Hg.): Mediale Mobilmachung I. Das Dritte Reich und der Film (Mediengeschichte des Films 4), München 2004, S. 342–378, hier S. 364–367. Siehe auch: Rolf Seubert: »Junge Adler«. Technikfaszination und Wehrhaftmachung im nationalsozialistischen Jugendfilm, in: Bernhard Chiari, Matthias Rogg, Wolfgang Schmidt (Hg.): Krieg und Militär im Film des 20. Jahrhunderts, München 2003, S. 389–400. Rolf Seubert: Junge Adler. Retrospektive auf einen nationalsozialistischen Jugendfilm (mit einem Interview mit Herbert Reinecker), in: Medium. Zeitschrift für Medienkritik, 1988, Nr. 18, H. 3, S. 31–42. Herbert Reinecker hat in seinem Lebensrückblick »Ein Zeitbericht« nur beiläufig auf den Film »Junge Adler« Bezug genommen. Herbert Reinecker: Ein Zeitbericht unter Zuhilfenahme des eigenen Lebenslaufs, Frankfurt a. M., Berlin 1998, S. 132f.
3 Peter Longerich: Goebbels. Biographie, München 2010, S. 560f.

Nachtschichten ein, steigern auf diese Weise die Produktion, werden mit dem Aufenthalt in einem Zeitlager belohnt und erleben schließlich an ihrem Arbeitsplatz während eines Werkskonzertes einen großen Achtungserfolg. »Ihr Lehrlingslied« lässt Vater-Sohn-Konflikte und vormalige Spannungen in der Gruppe zugunsten einer heldenhaften Jugend verblassen, die an der Heimatfront »ihren Mann steht«.

Diesen disziplinierten, hoch motivierten Lehrlingen werden in dem Film allerdings auch Jugendliche gegenübergestellt, die Zigaretten rauchen, Alkohol trinken, zweifarbige Lackschuhe und eine Blume im Knopfloch tragen,[4] Swing-Musik hören und als »verweichlicht«, wehleidig und ängstlich, d. h. als »Gemeinschaftsfremde« abqualifiziert werden.[5] Ein Hinweis darauf, wie abweichendes Verhalten Jugendlicher damals in der gleichgeschalteten NS-Volksgemeinschaft gnadenlos verfolgt wurde, findet sich in »Junge Adler« indes nicht. Stattdessen mündet der Abspann in eine theatralisch-pathetische Szene, in der die Gruppe nach einem von Lehrling Wolfgang (gespielt von Robert Filippowitz) komponierten Marsch »ihr« Lied anstimmt: »Stählerne Vögel fliegen, die über die Wolken siegen, jeder von uns, der sie anschaut, denkt sich dabei, die hab ich mitgebaut. Stählerne Vögel fliegen/ … dass wir dann fühlen voller Glück: Heimat, wir schmieden dein Geschick.«

Im Folgenden sollen einige Standbilder Eindrücke aus Schlüsselszenen des Films wiedergeben, zunächst vier, die den Arbeitsplatz der Lehrlinge und einzelne Hauptprotagonisten zeigen. Es folgt (Abb. 5) ein Standbild aus der Szene, in der »Bäumchen« nach einer für ihn beeindruckenden Segelflugstunde seinen Bussard freilässt, den er bis dahin in einem Käfig in der Lehrlingsunterkunft bei sich hatte. Er habe – so »Bäumchen« –gespürt, dass nur ein Leben in Freiheit der Natur des Raubvogels entspreche; er könne sich ja nun selbst das Fliegen vorstellen. Abb. 6 zeigt die Lehrlinge nach getaner Arbeit als geschlossene Gruppe gleichsam stramm stehend vor den einsatzbereiten Flugzeugen. Es folgen Screens aus dem Zeltlager an der Ostsee (Abb. 7–10) und weitere aus den Schlusssequenzen im Flugzeugwerk, in denen die Jungen als Helden dargestellt werden (Abb. 11–12).

4 Über seine Statistenrolle in »Junge Adler« schreibt Walter Kempowski in: Tadellöser & Wolff, München 1971, S. 336–342. Weidenmann habe für diese Filmrollen ausdrücklich »Jachtclubtypen, gepflegt, zivil, mit langem Haar« gesucht, S. 337.

5 Vgl. Detlev Peukert: Volksgenossen und Gemeinschaftsfremde. Anpassung, Ausmerze und Aufbegehren unter dem Nationalsozialismus, Köln 1982; Alfons Kenkmann: Wilde Jugend. Lebenswelt großstädtischer Jugendlicher zwischen Weltwirtschaftskrise, Nationalsozialismus und Währungsreform, Essen 1996.

Abb. 1 und 2: Standbilder aus »Junge Adler«: »Filmlehrlinge« in der Flugzeughalle/ Blick auf den Arbeitsplatz der Lehrlinge. Filmrechte Friedrich-Wilhelm-Murnau-Stiftung.

Abb. 3 und 4: Standbilder aus »Junge Adler«: Lehrlingsgruppe, vorne von links Robert Filippowitz (als Lehrling Wolfgang), Dietmar Schönherr (als Theo Brakke), Gunnar Möller (geb. 1928) (als Lehrling Spatz), Eberhard (Hardy) Krüger (als Lehrling Heinz Baum, genannt »Bäumchen«)/ »Bäumchen« bei Schweißarbeiten. Filmrechte Friedrich-Wilhelm-Murnau-Stiftung.

Abb. 5 und 6: Standbilder aus »Junge Adler«: Der Traum vom Fliegen – »Bäumchen« lässt seinen Bussard frei./ Lehrlinge in Formation vor startbereiten Flugzeugen. Filmrechte Friedrich-Wilhelm-Murnau-Stiftung.

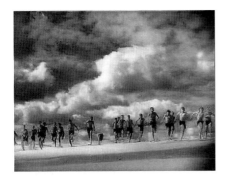
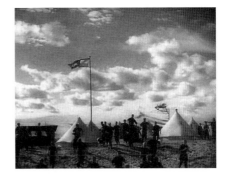

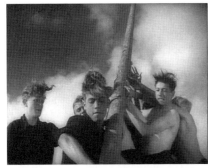

Abb. 7–10: Standbilder aus »Junge Adler«: Die Lehrlinge an der Ostsee in einem Zeltlager bei Nidden. Filmrechte Friedrich-Wilhelm-Murnau-Stiftung.

Abb. 11 und 12: Standbilder aus »Junge Adler«: Beim Singen des »Lehrlingsliedes« – Applaus für die Lehrlinge. Filmrechte Friedrich-Wilhelm-Murnau-Stiftung.

»Achtung Aufnahme« – die Dreharbeiten aus dem Blickwinkel des Hauptdarstellers

Der Film »Junge Adler« war zweifellos eine Produktion, die an die Opferbereitschaft einer Jugend appellierte, die sich damals bereits in vielfacher Weise im Kriegseinsatz befand oder der dieser unmittelbar bevorstand. Das galt auch für manche Haupt- und Nebendarsteller, über deren Lebens- und Vorstellungswelten, die in gewisser Weise generationell exemplarisch gewesen sein mögen, ein ungewöhnliches Dokument Aufschluss gibt, nämlich Dietmar Schönherrs »Achtung – Aufnahme! Ein Blick hinter die Kulissen beim Drehen des Ufa-Spielfilms ›Junge Adler‹«.[6] Es handelt sich um ein im Druckkorrekturvorgang befindliches, bereits gesetztes und gebundenes Manuskript aus dem Frühjahr 1945 auf der Grundlage von Tagebuchaufzeichnungen, die der 18-jährige Schönherr während der Dreharbeiten verfasst hatte und aus denen eine Publikation hatte entstehen sollen, die infolge der Zeitumstände aber nicht mehr fertiggestellt werden konnte.[7]

Schönherr schildert darin – unter dem Namen Wolfgang Wangenberg – zunächst seine erste Begegnung mit der Ufa als Gymnasiast in Potsdam.[8] Als ihn die Nachricht erreichte, dass er dann sogar die Hauptrolle spielen solle, habe er »tiefe und glückliche Freude« empfunden.[9] An Regisseur Alfred Weidenmann (1918–2000) beeindruckte ihn vor allem dessen – aus seiner damaligen Sicht – gelungener Versuch, die Innen- wie die Außenaufnahmen so echt wie möglich, also authentisch, zu gestalten.[10] Unbefangen begeistert war er nicht zuletzt angesichts von Probeaufnahmen, auf denen er selbst in Großaufnahme zu sehen war.[11]

6 Ein herzlicher Dank für die Beschaffung und Erlaubnis zur Einsichtnahme in das Manuskript gilt Jürgen Reulecke.

7 Das wahrscheinlich einzige erhaltene Exemplar ist in grünes Leinen gebunden und mit folgenden Angaben versehen: »Verlag der Jungen. Loewes Verlag Ferdinand Carl, Stuttgart Nr. 1350. Die technischen Einschaltungen schrieb Dieter Mährlen. Einband und Zeichnungen von German Herbrich. Fotos aus dem Ufa-Spielfilm ›Junge Adler‹. Gedruckt Anfang 1945 von der Union Druckerei GmbH Stuttgart«. Die Inhaltsübersicht fehlt in dem Exemplar, das handschriftliche Notizen und Korrekturen, eingeklebte Abbildungen und Bleistiftskizzen enthält und einen erheblichen Bearbeitungsbedarf aufweist. Kurz vor seinem Tod am 18.07.2014 hatte Dietmar Schönherr seine Bereitschaft erklärt, das Manuskript gegen eine Spende für die von ihm gegründete Stiftung »Pan y Arte e. V.« (Brot und Kunst für Nicaragua) dem Archiv der deutschen Jugendbewegung zu überlassen.

8 Zur flüchtigen Begegnung mit Stars wie Hans Albers, Christina Söderbaum, Heinrich George, Marika Rökk oder Willy Fritsch siehe Schönherr: Achtung Aufnahme (Anm. 7), S. 22f. und 61.

9 Ebd., S. 35.

10 Ebd. S. 26 und 38 (in »Achtung Aufnahme« trägt Weidenmann den Namen »Dr. Lorenz«).

11 Ebd. S. 50f.

DAS BIN ICH?

Langsam verlöschen die Lampen.

Eine Vorführmaschine beginnt zu surren, und durch die kleine Luke fällt ein heller Lichtstrahl auf die Leinwand. In dem kleinen Babelsberger Vorführraum herrscht völlige Ruhe. Wie Theo die Arme über der Brust verschränkt, spürt er unter dem Hemd heftig sein Herz klopfen. Erwartungsvoll setzt er sich in seinem Sessel zurecht. Dr. Lorenz hat ihn während des kurzen Zwischenaufenthaltes in Berlin eingeladen, mit in die Vorführung zu kommen und sich die ersten inzwischen entwickelten Aufnahmen aus dem Watt mitanzusehen. „Damit du dich mal selbst auf der Leinwand bewundern kannst", hat er gemeint. Gestern waren sie hier angekommen, und morgen früh würde es mit dem ersten Zug nach Nidden weitergehen.

49 1350 Achtung Aufnahme! 4

Abb. 13: Dietmar Schönherr als Theo Brakke bei Filmaufnahmen zu »Junge Adler« auf der Hallig Süderoog: »Das bin ich?« Aus: Dietmar Schönherr: Achtung – Aufnahme! Ein Blick hinter die Kulissen beim Drehen des Ufa-Spielfilms »Junge Adler«, Manuskript (Verlag der Jungen. Loewes Verlag Ferdinand Carl, Stuttgart Nr. 1350, S. 49).

Insgesamt gesehen betrachtete Schönherr die Dreharbeiten als faszinierendes Spiel und erlebte die Szenen, die in einem HJ-Lager an der Kurischen Nehrung gedreht wurden, als selbstverständlich empfundenes schönes Leben – mitten im Krieg, mit Singen am Lagerfeuer und anderen gemeinschaftsstiftenden Aktivitäten,[12] wie sie in der HJ, aber auch schon in der bündischen Jugend der Zwischenkriegszeit üblich waren. Beeindruckt zeigte er sich von Filmszenen, in denen die »Filmlehrlinge« sich sportlich am Meer betätigten und bei denen rund 200 Hitlerjungen als Statisten beteiligt waren. Es sei dem Regisseur – so Schönherr – wichtig gewesen, die Naturstimmung einzufangen. Deshalb habe man jeweils auf die geeigneten Licht- und Wetterverhältnisse warten müssen, um die Szenen am Strand drehen zu können.[13]

Hardy Krüger alias »Bäumchen« erinnerte sich aus der Rückschau ebenfalls detailliert an solche Außenaufnahmen an der Ostsee im September/Oktober 1943: »Der wandernde Sand der Kurischen Nehrung reckt sich auf, wie weiße Hügel zwischen Haff und Meer. Die Dünen sind so an die siebzig Meter hoch, und der Wind kommt stets vom Meer […] Zwischen den beiden höchsten Dünen stehen Zelte eines Segelfliegerlagers. Niemand wohnt darin. Filmarchitekten haben es aufgestellt, aber es ist alles echt, selbst das Flugzeug, eine Grunau-Baby.«[14] Während für Krüger im Rückblick seine erinnerten Empfindungen, z. B. nach seinem damals ersten Segelflug, im Mittelpunkt standen, faszinierte den 18-jährigen Schönherr unmittelbar bei den Dreharbeiten an dieser Szene in erster Linie, dass bei den Aufnahmen, in denen das Segelflugzeug in der Luft zu sehen war, für »Bäumchen« ein Double eingesetzt worden war. Einstellungen, die diesen in der Luft zeigten, waren offenbar mit großem technischem Aufwand am Boden, in einer Art künstlichem Windkanal, zustande gekommen.

12 Ebd., S. 59.
13 Ebd., S. 60. In dem zu Filmzwecken eigens errichteten Lager hatten bereits zu Beginn 1940er Jahre Dreharbeiten zu dem NS-Jugendfilm »Jungens« (D 1940/41, Regie: Robert A. Stemmle) stattgefunden.
14 Hardy Krüger: Junge Unrast, München 1983, S. 112ff., bes. S. 116.

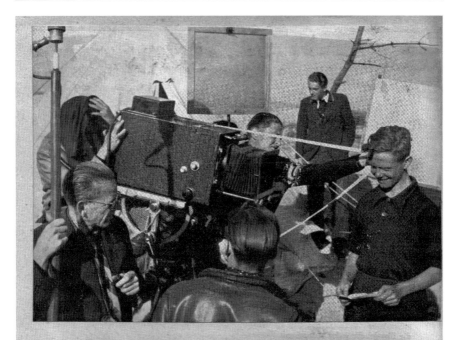

Der Kamera-Assistent mißt die Entfernung des Schauspielers von der Kamera, das Mikro
steht bereit, die Blenden sind aufgestellt — — —

Noch nicht lange sitzt er dort, die Szene ist inzwischen einige
Male gedreht, da beobachtet er zwei seltsame Gestalten, die sich
auffällig für all die Dinge um die Kamera interessieren. Beide tragen
schmalschultrige, graue Staubmäntel, und während der eine seine
karge „Lockenpracht" in heroischer Weise Wind und Wetter und
den lächelnden Blicken seiner Mitmenschen aussetzt, hat der andere
eine großkarierte englische Sportmütze tief in die Stirn gedrückt.
Den Schirm hat er keß nach oben geklappt, denn von Zeit zu Zeit
holt er hinter seinem Rücken eine große, etwas altmodische Kamera
hervor, hält sie schräg verkantet vor sein Gesicht und drückt auf
einen Auslöser, worauf der Kasten ein eigenartiges Schnarren von
sich gibt.

80

Abb. 14: Aufnahmetechnik und »Tricks«, kommentiert von Dietmar Schönherr. Aus: Dietmar
Schönherr: Achtung – Aufnahme!, S. 80.

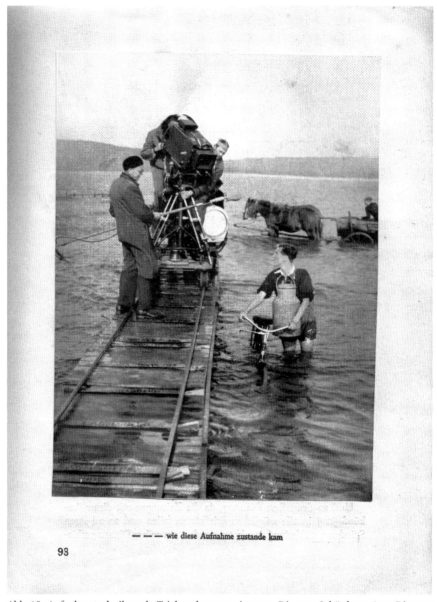

— — — wie diese Aufnahme zustande kam

93

Abb. 15: Aufnahmetechnik und »Tricks«, kommentiert von Dietmar Schönherr. Aus: Dietmar Schönherr: Achtung – Aufnahme!, S. 93.

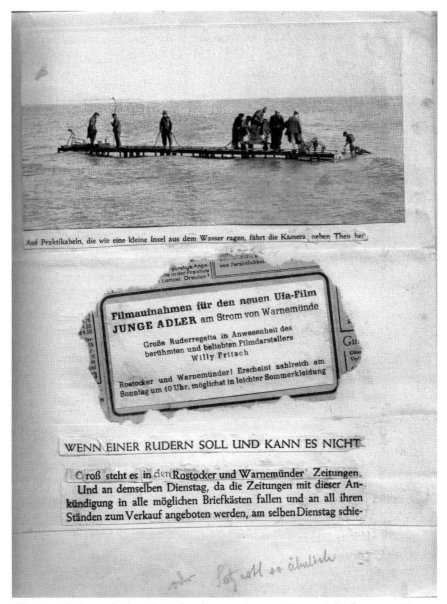

Abb. 16: Aufnahmetechnik und »Tricks«, kommentiert von Dietmar Schönherr. Aus: Dietmar Schönherr: Achtung – Aufnahme!, S. 95.

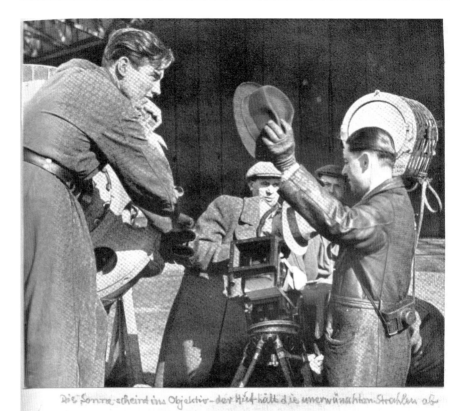

Abb. 17: Aufnahmetechnik und »Tricks«, kommentiert von Dietmar Schönherr. Aus: Dietmar Schönherr: Achtung – Aufnahme!, S. 123.

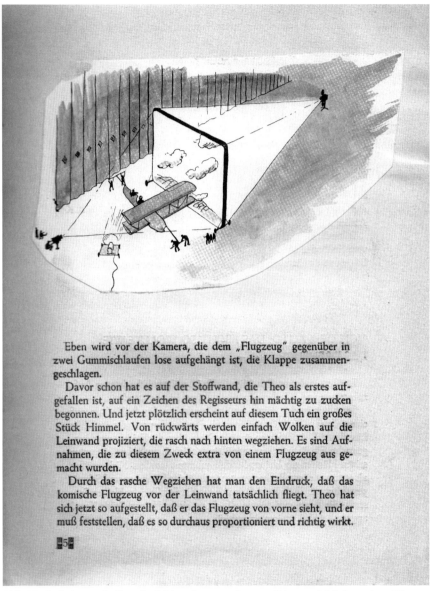

Eben wird vor der Kamera, die dem „Flugzeug" gegenüber in zwei Gummischlaufen lose aufgehängt ist, die Klappe zusammengeschlagen.

Davor schon hat es auf der Stoffwand, die Theo als erstes aufgefallen ist, auf ein Zeichen des Regisseurs hin mächtig zu zucken begonnen. Und jetzt plötzlich erscheint auf diesem Tuch ein großes Stück Himmel. Von rückwärts werden einfach Wolken auf die Leinwand projiziert, die rasch nach hinten wegziehen. Es sind Aufnahmen, die zu diesem Zweck extra von einem Flugzeug aus gemacht wurden.

Durch das rasche Wegziehen hat man den Eindruck, daß das komische Flugzeug vor der Leinwand tatsächlich fliegt. Theo hat sich jetzt so aufgestellt, daß er das Flugzeug von vorne sieht, und er muß feststellen, daß es so durchaus proportioniert und richtig wirkt.

Abb. 18: Aufnahmetechnik und »Tricks«, kommentiert von Dietmar Schönherr. Aus: Dietmar Schönherr: Achtung – Aufnahme!, S. 151.

Ausführlich ging Schönherr beispielsweise auch darauf ein, wie mit »Gegenlicht« und »Untersicht« wirkungsvoll gearbeitet worden sei. Ausdrücklich erwähnte er auch, dass der Kameramann bei Nahaufnahmen mit einer Handkamera gearbeitet habe.[15] Besonders hob Schönherr zudem den Einsatz einer »Atelierkamera« hervor, mit der Tonaufnahmen gemacht werden konnten.[16] Der authentische Ton, der in den Heinkel-Werken aufgenommen wurde, erschien ihm deshalb mit Blick auf die Wirkung beim späteren Filmpublikum besonders eindrucksvoll gelungen zu sein, weil auf diese Weise die harte körperliche Arbeit der Jugendlichen in einer von Maschinenlärm angefüllten Umgebung habe verdeutlicht werden können. Tatsächlich beginnt der Film mit einem solchen akustisch starken »Einstieg« und nimmt das akustische Motiv dann wiederholt auf. Schönherrs Kommentar sei im Folgenden ausführlich zitiert: »Es stampft und dröhnt und hämmert und zischt, als die Jungen die Werkhalle betreten. In ihren blauen Lehrlingsanzügen [...] fallen sie hier durchaus nicht auf. Hunderte von Drehbänken und Fräsmaschinen, Bohrern und Niethämmern erzeugen ein Geräusch, dass man kaum sein eigenes Wort verstehen kann. [...] Überall stehen Lehrlinge an den Drehbänken und Maschinen. Während die ›Filmlinge‹ den langen Mittelgang entlang gehen, der die Maschinenseite von den Werkbänken trennt, beobachten sie die Lehrlinge, die mit fachmännischer Sicherheit ihre Maschinen bedienen. Hier schaltet einer eine Fräsmaschine ein [...] Dort steht einer am elektrischen Schleifstein ... In der fünften Reihe werden Löcher in Aluminiumröhren gestanzt, dort dreht einer an einer Verschraubung. Überall sprühen Funken [...] In einer Ecke springt ein Kreischen auf, eine andere Maschine fällt ein, es klingt hinüber in die Bänke, setzt sich fort in einem gurgelnden Dröhnen und verebbt schließlich in dem ewig gleichbleibenden Geräusch der Feilen. Die Filmjungen sind überwältigt von der unwahrscheinlichen Vielfalt der Eindrücke.«[17] Weiter schildert Schönherr das Zusammenspiel von hörbarem Maschinenlärm und bildlich in Szene gesetzter körperlicher Anstrengung bei der Arbeit in der Schmiede: »In der Mitte sind zwei große Essen, auf denen glühende Kohlen liegen. Schwere Schmiedehämmer stehen umher und mehrere Ambosse. Die Leute, die sich im Raum aufhalten, tragen Lederschürzen und haben rußgeschwärzte Gesichter. [...] Ein Werkmeister erklärt den Jungen, wie sie den schweren Schmiedehammer anfassen müssen. Der Reihe nach stehen sie dann mit nacktem Oberkörper am Amboss und donnern den wuchtigen Vorschlaghammer auf das glühende Eisen nieder, dass die Funken

15 Schönherr: Achtung (Anm. 7), S. 61, 107.
16 Ebd., S. 67.
17 Ebd. Es handelt sich hier auch um spezifische Geräusche des Krieges: Flugzeuge »dröhnen« und »brummen«, Flakgeschütze »hämmerten«. Siehe Annelies Jacobs, Karin Bijsterveld: Der Klang der Besatzungszeit, in: Gerhard Paul, Ralph Schock (Hg.): Sound des Jahrhunderts, Bonn 2013, S. 251–257, bes. S. 256.

sprühen.«[18] Gleichsam wiederaufgenommen werden die Motorengeräusche, wie Schönherr ausdrücklich bemerkt, wenn in anderen Sequenzen Flugzeuge »immer wieder mit hämmernden Motoren am Himmel vorbeizischen.«[19]

Mit Blick auf den hohen Authentizitätsgrad solcher Szenen erwähnt Schönherr schließlich noch, der Anleiter der Lehrlinge, von Willy Fritsch (1901–1973) gespielt, habe in seiner Jugend selbst Schlosser- und Schweißerarbeiten verrichtet. Was jedoch offenbar von Schönherr während der Dreharbeiten nur am Rande wahrgenommen wurde, waren die »Bombentrichter«, die in der Nähe der Heinkel-Werke »den Boden aufgewühlt und die nasse, schwarze Erde nach oben gepflügt« hatten.[20] In Schönherrs Schilderungen klingt lediglich an folgender Stelle ein nachdenklich distanzierterer Ton mit Blick auf die Kriegsverhältnisse an: »Diese Hallen sollen also für die nächsten Wochen ihre Arbeitsstätten sein. Hier zwischen den gleichmäßigen Takten der Rüstungsproduktion, soll der größte Teil ihres Filmes entstehen. Bedrückt stehen die Jungen in dem weiten Raum. Eine innere Kälte springt sie plötzlich von unten an, kriecht langsam höher, bis zum Herzen. Es ist etwas, was sie alle spüren, mitten in diesem Dröhnen und Rauschen. Ein Gefühl, es hat mit Andacht nichts zu tun, eher könnte man es mit Grauen bezeichnen. […] Stumm gleiten die Blicke über die kalten Stahlgerüste und Eisentraversen empor […] Eine Sirene kündet den neuen Takt. Vorne am Hallentor wird ein fertiges Flugzeug ausgespien […] Infolge des Arbeitslärms in den Hallen ist an eine Arbeit mit der Tonapparatur am Tage nicht zu denken. Außerdem darf natürlich auf der anderen Seite durch den Film die Leistungskraft der Rüstungsindustrie in keiner Weise beeinträchtigt werden.«[21]

Den 18-jährigen Schauspieler Schönherr holte die Realität des Krieges, wie er abschließend in »Achtung Aufnahme« schildert, erst bei der Premiere im Mai 1944 ein, bei der ranghohe NS-Vertreter anwesend waren und an der auch ein hochdekorierter Kampfflieger, Werner Baumbach (1916–1953) teilnahm.[22] Das Ende der Dreharbeiten fiel in etwa mit dem Ende von Schönherrs Schulzeit zusammen. Er hatte sich freiwillig zum Dienst bei den Gebirgsjägern gemeldet. Unmittelbar vor der Premiere hatte er das Einberufungsschreiben erhalten. Er habe sich schon lange darauf gefreut, Soldat zu werden, so Schönherr in »Achtung Aufnahme«.[23]

18 Schönherr: Achtung (Anm. 7), S. 117.
19 Ebd., S. 115f.
20 Ebd., S. 114.
21 Ebd., S. 122f.
22 Ebd., S. 182.
23 Ebd., S. 178.

Film- und Kriegserfahrungen aus der späteren Sicht von Hardy Krüger und Dietmar Schönherr

1983 blickte Hardy Krüger in seiner Autobiographie »Junge Unrast« zurück, mit der er auf die Bestseller-Liste des »Spiegel« gelangte und der diesem Selbstzeugnis einen Artikel – illustriert mit einem Standfoto aus dem britischen Film »Einer kam durch« (1957) – widmete.[24] Das Foto zeigt ihn als erfolgreichen Schauspieler in der Rolle des deutschen Fliegers Franz von Werra (1914–1941), der, 1940 abgeschossen, in Gefangenschaft gerät, flieht und – wie es im Nachspann der englischen Version heißt – später wieder als Jagdflieger eingesetzt wird und dabei schließlich den Tod findet. Diese Rolle knüpfte insofern an Krügers eigene Erfahrungen an, als der Film die Passion des Fliegens thematisiert, die auch Krüger früh in ihren Bann gezogen hatte. Sein Traum vom Fliegen habe bereits 1933, als er fünf Jahre alt war, begonnen, so Krüger in einem später verfassten autobiographischen Text.[25] Im Alter von 13 Jahren gelangte er dann auf Betreiben seiner Eltern in die Adolf-Hitler-Schule auf der Ordensburg Sonthofen und »lernte fliegen«, d.h. er meldete sich freiwillig als Flugschüler und – so gewinnt seine Lebenserzählung Kontur – blickte einem Bussard nach, »wie er in dem Aufwind segelte, den ganzen Hang entlang, auf und ab, ohne einen Flügelschlag«.[26]

Den Traum vom Fliegen hegte Krüger zweifellos nicht allein. Angehörige der Flakhelfergeneration, die Geburtsjahrgänge 1926 bis 1930 umfassend,[27] teilten ihn wohl mit manchen männlichen Kriegsjugendlichen und Kriegskindern des Ersten Weltkriegs, zu denen Franz von Werra oder beispielsweise auch Herbert Reinecker oder Alfred Weidenmann, der Regisseur und der Drehbuchautor von »Junge Adler«, gehörten.[28] Detlef Siegfried hat den »Fliegerblick«, die »Perspektive von oben«, nach 1918 sogar pointiert als eine »Sicht auf die Welt« beschrieben, in der sich nach der Kriegsniederlage in Deutschland Hoffnungen

24 Krüger: Unrast (Anm. 14). Vgl. Der Spiegel, 1983, 34. Jg., S. 141f.
25 Krüger: Wanderjahre (Anm. 1), S. 39.
26 Ebd., S. 42 und 44.
27 Vgl. Barbara Stambolis: Flakhelfer, Schüler- und Kindersoldaten. Eine Altersgruppe im Rückblick auf ihre Erfahrungen im Zweiten Weltkrieg und nach Kriegsende, in: Andreas H. Apelt, Ekkehart Rudolph (Hg.): Hitlers letzte Armee. Kinder und Jugendliche im Kriegseinsatz, Halle (Saale) 2015, S. 12–32.
28 Herbert Reinecker: Ein Zeitbericht unter Zuhilfenahme des eigenen Lebenslaufs, Erlangen, Bonn, Wien 1990, S. 132. Weidenmann und Reinecker blieben auch nach 1945 dem Filmsujet verbunden, und zwar mit dem »Stern von Afrika« (1957), der Geschichte eines jungen Jagdfliegers im Zweiten Weltkrieg, der nach einem Motorschaden an seiner Maschine in der Wüste den Tod findet. Weidenmann führte die Regie, Reinecker schrieb das Drehbuch. Vgl. Wolfgang Schmidt: Krieg und Militär im deutschen Nachkriegsfilm, in: Bernhard Chiari, Matthias Rogg, Wolfgang Schmidt (Hg.): Krieg und Militär im Film des 20. Jahrhunderts, München 2003, S. 441–452; und den Beitrag von Rolf Seubert in diesem Buch.

auf einen nationalen Wiederaufstieg bündelten. »Aus der Luft betrachtet, schien alles […] leicht überschaubar. Die auf das Fliegen bezogenen öffentlichen Debatten kreisten um die Veränderungen der Perspektiven und Lebensweisen, es ging um neue Formen des Sehens, um das Verhältnis von Raum und Zeit […]«.[29] Auf einer weniger abstrakten Ebene betrachtet, lässt sich festhalten, dass in der Zwischenkriegszeit die Heldenverehrung für Fliegerhelden des Ersten Weltkriegs wie Ernst Udet (1896–1941) oder Manfred von Richthofen (1892–1918) blühte.[30] Nach 1933 sorgte eine Reihe von erfolgreichen Jugendbüchern dafür, das Fliegen als Jungentraum wachzuhalten, darunter 1936 »Die Kette. Ein Fliegerbuch«, 1939 »Flieg, deutscher Adler – flieg! Ein Fliegerbuch für unsere Jungen« oder 1941 »Vom Pimpf zum Flieger«.[31] In Propagandafilmen vor Kriegsbeginn und während des Zweiten Weltkriegs, beispielsweise in »Flieger, Funker, Kanoniere« (1937) oder »Stukas« (1941), erscheinen Kampfflieger als Vorbilder für die männliche Jugend.[32]

Wenn man Hardy Krügers autobiographischen Äußerungen Glauben schenken möchte, hat ihn als Schüler auf der Ordensburg Sonthofen die Segelfliegerei von seinem Heimweh sowie von der Härte und Unerbittlichkeit der dortigen Erziehung abgelenkt. »Ich entdeckte zwar, dass ich unerschrocken war«, schrieb er, »das schon […] Auch Schmerzen konnte ich ertragen. Schmerzen am Kopf, am Körper. Aber nicht die Schmerzen auf der Seele. Die Schmerzen der Seele machten mich halb blind. Und krank.« Ausführlich berichtet Krüger dann über sein Zusammentreffen mit Alfred Weidenmann, der damals vor allem als Jugendbuchautor bekannt war. »Junge Adler« sollte – nach »Jakko«, 1939 als Buch erschienen und 1941 verfilmt, sein zweiter Film werden.[33]

29 Detlef Siegfried: Der Fliegerblick. Intellektuelle, Radikalismus und Flugzeugproduktion bei Junkers, Bonn 2001, S. 11.

30 Vgl. Ernst Fr. Eichler (Hg.): Kreuz wider Kokarde. Jagdflüge des Leutnants Ernst Udet, Berlin 1918; Manfred Freiherr von Richthofen: Der rote Kampfflieger, Berlin/Wien 1917.

31 Josef Grabler: Die Kette. Ein Fliegerbuch, Stuttgart 1936 (2. Aufl. 1938); Heinz Orlovius (Hg.): Flieg, deutscher Adler – flieg! Ein Fliegerbuch für unsere Jungen, Stuttgart/Berlin/Leipzig 1939; Günter Elsner, Karl-Gustav Lerche: Vom Pimpf zum Flieger, München 1941.

32 Karsten Witte: Film im Nationalsozialismus. Blendung und Überblendung, in: Wolfgang Jakobsen, Anton Kaes, Hans Helmut Prinzler (Hg.).: Geschichte des deutschen Films, 2. aktualisierte u. erweiterte Aufl., Stuttgart 2004, S. 117–166, hier S. 158; Michael Töteberg: Im Auftrag der Partei. Deutsche Kulturfilm-Zentrale und Ufa-Sonderproduktion, in: Hans-Michael Bock, Michael Töteberg (Hg.): Das Ufa-Buch. Kunst und Krisen, Stars und Regisseure, Wirtschaft und Politik, Frankfurt a. M. 1992, S. 438–445; Matthias Rogge: Die Luftwaffe im NS-Propagandafilm, in: Chiari, Rogg, Schmidt: Krieg (Anm. 28), München 2003, S. 343–348.

33 Vgl. Rüdiger Steinlein: Der nationalsozialistische Jugendspielfilm. Der Autor und Regisseur Alfred Weidenmann als Hoffnungsträger der nationalsozialistischen Kulturpolitik, in: Manuel Köppen, Erhard Schütz (Hg.): Kunst der Propaganda. Der Film im Dritten Reich, 2. Aufl. Bern 2008, S. 217–246. Bekannte Jugendbücher Weidenmanns waren u. a.: Jungzug 2 (1936) = Jungen im Dienst Bd. 1; Kanonier Brakke Nr. 2 (1938), 4. Aufl. Stuttgart 1939 (beide

Krüger begegnete Weidenmann in der Bibliothek der Ordensschule Sonthofen 1943.[34] Er berichtet über die Probeaufnahmen in Babelsberg und Begegnungen mit den Schauspielern Hans Söhnker und Albert Florath, mit Gunnar Möller und Dietmar Schönherr, sowie erste damalige Kontakte zu »Anti-Nazis«, die »die Wahrheit über Dachau« wussten und darüber sprachen.[35] Er kehrte nach dem Ende der Dreharbeiten in die Ordensburg zurück und wurde schließlich mit 16 Jahren Anfang 1945 im Schwarzwald in der Nähe von Todtnau der »Panzergrenadier-Division Nibelungen« zugeteilt und in letzte Gefechte verwickelt, bevor die Amerikaner ihn festnahmen. Nach seiner Freilassung machte er sich zu Fuß allein auf den Weg zu seinen Eltern nach Berlin. »Es war der Frühsommer 1945. Es war ein langer Weg. Es war der Frühsommer meiner Wanderjahre.« Lange habe er darüber nicht sprechen können, es dann aufgeschrieben und unter dem Titel »Junge Unrast« veröffentlicht.[36] Seit 2013 engagiert er sich »gegen rechte Gewalt« und erzählt dabei hin und wieder auch von seinen eigenen Erfahrungen unter der NS-Diktatur; er sei als Jugendlicher »verführt« worden und dann zutiefst enttäuscht gewesen, auch von seinen Eltern, die er als überzeugte Nationalsozialisten beschreibt.[37]

Auch Dietmar Schönherr, für den seine Rolle in »Junge Adler« ebenso wie für Hardy Krüger sein erstes Engagement beim Film war, hat sich autobiographisch, z. B. in einem Interview im Alter von 74 Jahren zu seiner Jugend unter dem NS-Regime und im Krieg geäußert. Bis zum Kriegsende habe er sich trotz der Bedrohung durch Fliegeralarm, Meldungen von toten Zivilisten und gefallenen Soldaten den Krieg »heroisch, abenteuerlich« vorgestellt. Im Mai 1944 meldete er sich als Freiwilliger, entfernte sich von seiner Einheit jedoch unerlaubt im April 1945. Schönherr wörtlich: »Vielleicht war das die Todessehnsucht meiner Generation: Wir hatten keine Zukunftsperspektive, ahnten, dass der Krieg schon verloren war. Wir würden sowieso sterben, ein normales Leben konnten wir uns nicht vorstellen.«[38]

Bücher mit einer Reihe von Fotos, die von Alfred Weidenmann stammen und die Beispiele für die zahlreichen zeittypischen Jungenfotografien in Untersicht bieten); Jakko. Der Roman eines Jungen, Stuttgart 1939 (bis 1942/43 sieben Auflagen).

34 Vgl. Franz Albert Heinen: NS-Ordensburgen. Vogelsang, Sonthofen, Krönissee, Berlin 2011.
35 Krüger: Wanderjahre (Anm. 1), S. 48–62.
36 Ebd., S. 65.
37 https://www.mut-gegen-rechte-gewalt.de/news/meldung/gemeinsam-gegen-rechte-gewalt-hardy-krueger-macht-front-gegen-neonazis-2014-05 [14.05.2015].
38 KulturSpiegel, 2001, Nr. 1, S. 46: »Ich wollte ein Kriegsheld sein.« Der Schauspieler Dietmar Schönherr, 74, über Nazi-Propaganda, tödliche Träume und das Gefühl, etwas tun zu müssen. – Herbert Reinecker hat sich im Gegensatz zu Schönherr und Krüger autobiographisch nicht ansatzweise ähnlich kritisch zur NS-Zeit geäußert; siehe Reinecker: Ein Zeitbericht (Anm. 2), bes. S. 90, 124, 199, 294–299; sowie: Rolf Aurich, Niels Beckenbach, Wolfgang Jacobsen: Reineckerland. Der Schriftsteller Herbert Reinecker, München 2010; darin zu »Junge Adler« S. 93–96, 131 f.

In seinem Lebensrückblick aus dem Jahre 2005, »Sternloser Himmel« betitelt, erfand er einen halbjüdischen Halbbruder, *David* Sammer, der Fragen an *Daniel* Sammer (= Dietmar) stellte, der unbedingt ein Kriegsheld habe sein wollen.[39] David lässt er auch eine auf Daniels bzw. Dietmar Schönherrs Mitwirkung an dem Film »Junge Adler« bezogene Entdeckung machen. »David fuhr [...] in die unterste Lade von Daniels Dokumentenschrank, um festzustellen, ob sie tatsächlich leer war. Er spürte Widerstand, und zum Vorschein kam ein Buch. Es ist in einem Stuttgarter Jugendbuch-Verlag gedruckt und hat den etwas einfältigen Titel: Achtung Aufnahme. Darüber steht Daniel Sammer Autor. David schob die Schublade zu und verschloss den Schrank ...«.[40] Der bereits gesetzte Probedruck dieses Buches, das aufgrund des Kriegsendes nicht mehr erschien, blieb wie gesagt zeitlebens im Privatbesitz des Schauspielers und Entertainers.

Körperbilder, Haltungen, Gemeinschaftsvorstellungen und ihr Weiterwirken in der Kriegskindergeneration des Zweiten Weltkriegs

Die Uraufführung des Films »Junge Adler« fand, wie schon angesprochen, im Beisein hoher Parteiprominenz nur wenige Wochen vor der Landung der Alliierten in der Normandie im Frühjahr 1944 statt. Ein Jahr später, im Frühjahr 1945, wurden, so der Erziehungswissenschaftler Jürgen Zinnecker, »auf dem ganzen Kontinent die jungen Männer entwaffnet und ihrer Uniformen entkleidet [...] Die Soldaten werden zurückgeschickt in die Schulen, an die Fabrikbank und in den Familienhaushalt. Was damals noch keiner weiß, was sich erst in den weiteren Jahrzehnten herausstellen wird, ist, dass damit für das 20. Jahrhundert in Europa ein Leitmodell des Jungseins ausgemustert wird.«[41] Es sollte also noch einige Zeit dauern, bis sich im Bewusstsein wie in den medialen Repräsentationen von »Jugend« im Film die Tatsache Bahn brach, dass damit das »durch strenge Fabrikdisziplin, durch Exerzieren, Marschieren und durch kriegsorientierten Kampf« geformte »positive Bild des Jugendlichen und jungen Mannes« und das darauf gegründete »männliche Körperideal [...] grundlegend entwertet« worden war.[42] Dass das Jahr 1945 kein abruptes Ende dieser Männlich-

39 Dietmar Schönherr: Sternloser Himmel. Ein autobiographischer Roman, Frankfurt a. M. 2006, S. 71 f.

40 Ebd., S. 65.

41 Jürgen Zinnecker: Metamorphosen im Zeitraffer: Jungsein in der zweiten Hälfte des 20. Jahrhunderts, in: Giovanni Levi, Jean-Claude Schmitt (Hg.): Geschichte der Jugend, Band II. Von der Aufklärung bis zur Gegenwart, Frankfurt a. M. 1997, S. 460–505, hier S. 460; wieder in: Imbke Behnken, Manuela du Bois-Reymond (Hg.): Jürgen Zinnecker – Ein Grenzgänger. Texte, Weinheim/Basel 2013, S. 205–240.

42 Ebd.

keitsvorstellungen in den Köpfen der HJ-, der Flakhelfer- und der Kriegskindergeneration bedeutete, betonte auch der Historiker Friedrich Peter Kahlenberg (1935–2014). Der Film »Junge Adler« habe – zusammen mit weiteren in den Jahren von 1941 bis 1944 entstandenen Jugendfilmen wie »Kopf hoch, Johannes« (1941), »Jakko« (1941) oder »Himmelhunde« (1942) – im »Langzeitgedächtnis der in den dreißiger und vierziger Jahren jugendlichen Generation« einen festen Platz eingenommen. Kahlenberg 2006 wörtlich: »Der Einfluss der Bilder der hier genannten Filme auf die Teilnehmer der Jugendfilmstunden, auf deren längerfristig fortwirkende Wertvorstellungen, auf ihre Verantwortungs- und nicht zuletzt Leistungsbereitschaft kann kaum überschätzt werden.«[43]

Darüber hinaus haben wohl manche der in »Junge Adler« propagierten Wert- und Männlichkeitsvorstellungen für eine ganze Reihe von Angehörigen der Kriegskindergeneration des Zweiten Weltkriegs nach 1945 über Jahre hinweg ihre Gültigkeit behalten. Der Film habe ein von »Kameradschaftsgeist, jungenhafter Abenteuerlust und Einsatzbereitschaft, von Wagemut und Technikbegeisterung geprägtes Jungmännerbild« propagiert, so Jürgen Reulecke, »das in der Nachkriegszeit unter Abzug aller direkten Anklänge an die NS-Ideologie auch noch die bis weit in die 1950er Jahre hinein ›jugendbewegt-bündisch‹ ausgerichtete Jugendgruppenarbeit der großen Jugendverbände auszeichnen sollte und damit die entsprechenden Vorstellungen vom Mannsein bei einer beträchtlichen Zahl der um 1940 Geborenen einfärbte.«[44]

Diese Kommentare kamen, wie betont werden muss, erst Jahrzehnte, nachdem der Film »Junge Adler« produziert worden war, zustande. Als Jugendliche können ihn die beiden zitierten Historiker der Kriegskindergeneration des Zweiten Weltkriegs nicht gekannt haben. NS-Filme waren nach Kriegsende von den Alliierten verboten worden. Die Filmkontrolle ging 1949 an die »Freiwillige Selbstkontrolle der Filmwirtschaft«[45] über, die 1952 eine Liste von NS-Filmen aufstellte, die nur »unter Vorbehalt« gezeigt werden durften. Darunter befanden sich die von Kahlenberg genannten Jugendfilme »Kopf hoch, Johannes«, »Jakko« und »Himmelhunde« (1942). Der Film »Junge Adler« wurde erst 1980 ohne Vorbehalt für Zuschauer ab sechs Jahren freigegeben; 1996 wurde die Alters-

43 Friedrich P. Kahlenberg: Jugendliche in Eigenverantwortung? Der Spielfilm »Glückspilze« aus dem Jahre 1934, in: Botho Brachmann, Helmut Knüppel, Joachim-Felix Leonhard, Julius H. Schoeps (Hg.): Die Kunst des Vernetzens. Festschrift für Wolfgang Hempel, Potsdam 2006, S. 119–133, hier S. 133.

44 Jürgen Reulecke: Einführung: Lebensgeschichten des 20. Jahrhunderts – im »Generationencontainer«?, in: ders. (Hg.): Generationalität und Lebensgeschichte im 20. Jahrhundert, München 2003, S. VII–XV, hier S. XII.

45 Vgl. Jürgen Kniep: »›Keine Jugendfreigabe!‹«. Filmzensur in Westdeutschland, 1949–1990, Göttingen 2010; John F. Kelson, Kenneth R.M. Short (Hg.): Catalogue of forbidden German feature and short film productions held in Zonal Film Archives of Film Section, Information Services Division, Control Commission for Germany, Westport, Conn. 1996.

grenze auf 18 Jahre heraufgesetzt. Wenn jugendbewegt geprägte Angehörige der Kriegskindergeneration sich also in mancher Hinsicht, besonders im Zusammenhang mit dem im Film gezeigten Jugend-Gemeinschafts-Handeln, wiedererkannten, so handelt es sich hier beim späteren distanzierten Blick und im Wissen um die Verführbarkeit der Jugend in der NS-Zeit um das »Wiedererkennen« von verinnerlichten Vorbildern aus der Kriegsjugendgeneration, die an die nächste Altersgruppe, die männlichen Kriegskinder, teilweise weitergegeben worden waren. Eine ganze Reihe von Szenen in »Junge Adler« mag tatsächlich einem männlichen Jugendlichkeitsideal entsprochen haben, das bis weit in die 1950er Jahre akzeptabel schien und das in einigen Grundzügen bereits in den 1920er Jahren auf Zustimmung gestoßen war; es war in ihnen wohl eine »Generationsfühligkeit«[46] angesprochen, die männerbündisch-jugendbewegten Grundbefindlichkeiten mancher um 1940 Geborener vergleichbar gewesen zu sein scheint.

Um 1940 Geborene finden sich also – um es noch einmal anders zu formulieren – erst rückblickend im Alter in solchen Bildern, wie sie in »Junge Adler« zu sehen sind, wieder. Die in »Junge Adler« gezeigte jugendliche »Selbsterziehung« wurde von manchen Angehörigen der »Weltkriegs2Kindergeneration« wohl auch deshalb als berührend empfunden, weil die Bilder – wie eingangs bereits betont – gängige NS-Klischees kaum bedienten. Die »Gemeinschaft« der »Filmlehrlinge« agierte ja, abgesehen von einigen wenigen Erwachsenen, mit denen ihre Mitglieder kommunizierten, insofern gleichsam autonom, als die Gesamtbelegschaft des Rüstungsbetriebes kaum in Erscheinung trat. Dass die Lehrlingsgruppe in »Junge Adler« ausdrücklich als Erziehungsgemeinschaft präsentiert wurde, die ihre Konflikte untereinander ausfocht,[47] mag ein weiterer Grund für die generationelle Bedeutsamkeit dieses NS-Jugendfilms für Angehörige der Flakhelfer- *und* Kriegskindergeneration sein.

Hinzu kam, dass Heranwachsende in jugendbündischen Gruppen der End-1940er und 1950er Jahre teilweise noch von älteren Jugendbewegten mit geprägt worden waren, die jugendbewegt-männerbündische Männlichkeitsvorstellungen der Zwischenkriegszeit weitertradiert hatten. In diversen jungenschaftlichen Broschüren beispielsweise, die vor 1933 erschienen, ebenso wie in solchen nach 1945, wurden ähnliche männlich-jugendliche Körperbilder idealisiert wie

46 Siehe Barbara Stambolis, Jürgen Reulecke (Hg.): Good-Bye Memories? Lieder im Generationengedächtnis des 20. Jahrhunderts, Essen 2007, S. 12 unter Hinweis auf Hagen Findeis: »Aufruhr in den Augen«. Versuch über die politische Generationsfühligkeit hinter der Mauer, in: Annegret Schüle, Thomas Ahbe, Rainer Gries (Hg.): Die DDR aus generationengeschichtlicher Perspektive. Eine Inventur, Leipzig 2005, S. 431–446.
47 Witte: Film (Anm. 33), S. 161.

in »Junge Adler«.[48] Deren Wirkung in dem Film war nicht zuletzt auf eine spezifische Aufnahmetechnik zurückzuführen, die nicht nur von professionellen Fotografen gezielt eingesetzt wurde, sondern auch bei Laienfotografen in der Jugendbewegung beliebt war. Im Focus standen auch hier – und zwar über die Zäsuren der Jahre 1933 und 1945 hinweg – zum einen Gruppen sportlich durchtrainierter Gestalten in Formationen, die in Weitwinkelaufsicht aufgenommen wurden. Zum anderen ist eine Fülle von Nahaufnahmen konzentriert blickender Jungengesichter überliefert, die kameratechnisch vor allem deshalb eindrucksvoll erscheinen, weil sie vielfach aus einer extremen Untersicht festgehalten wurden.[49]

Wie weit verbreitet in den 1930er Jahren dieses Körperideal war, zeigen beispielsweise auch Fotografien, die in Trainingslagern für jüdische Jugendliche aufgenommen wurden, welche sich in den Jahren 1935 bis 1938 auf ihre Auswanderung nach Israel vorbereiteten. Die Jugendlichen wurden vorzugsweise mit landwirtschaftlichen Geräten wie Schaufeln, Hacken oder Sensen oder an technischen Geräten bei schwerer körperlicher Arbeit, teilweise mit nackten Oberkörpern unter freiem Himmel dargestellt. Diese Fotos waren »Arrangements«, die ein Idealbild der künftigen Pioniere in den Kibbuzim entwarfen, wobei sich die Fotografen einer Formensprache bedienten, die sich auch in der nationalsozialistischen Film- und Foto-Propaganda findet, vor allem – wie Ulrike Pilarczyk betont – wenn sie die Jugendlichen in »extremen fotografischen Untersichten« zeigen.[50]

Weitere Gründe dafür, den Film »Junge Adler« aus einer spezifischen generationellen Insidersicht, wie sie Kahlenberg und Reulecke formuliert haben, als geradezu exemplarisch für das Selbstverständnis und die Gruppenidentität mancher jugendbündischer Gruppen bis in die 1950er Jahre hinein zu bezeichnen, sind im Folgenden zu nennen. Eine Reihe von Jungenschaftsgruppen setzte sich nach dem Zweiten Weltkrieg aus Heranwachsenden zusammen, die wie die Mehrheit der Darsteller in »Junge Adler« dem Lehrlingsmilieu entstammten. Ihre Mitglieder konnten sich möglicherweise auch deshalb mit der Lehrlingsgemeinschaft in »Junge Adler« identifizieren, weil sie in einigen Szenen an den eigenen Berufsalltag erinnert wurden, der mit körperlicher Arbeit aus-

48 Vgl. Sabiene Autsch: Erinnerung – Biographie – Fotografie. Formen der Ästhetisierung einer jugendbewegten Generation im 20. Jahrhundert, Potsdam 2000, S. 350–354.

49 Siehe z. B. »Das Lagerfeuer, eine deutsche Jungenzeitschrift«, Juli 1930, Nr. 48 (Schriftleitung Eberhard Koebel). Siehe auch »Der Eisbrecher« sowie weitere Zeitschriften im AdJb. Hinweise auf Zeitschriften nach 1945 in: Doris Werheid: »glaubt nicht, was ihr nicht selbst erkannt«. Eine autonome rheinische Jugendszene in den 1950/60er Jahren, Stuttgart 2014. Vgl. auch Achim Freudenstein, Arno Klönne: Bilder Bündischer Jugend. Fotodokumente von den 1920er Jahren bis in die Illegalität, Edermünde 2010.

50 Ulrike Pilarczyk: Gemeinschaft in Bildern. Jüdische Jugendbewegung und zionistische Erziehungspraxis in Deutschland und Palästina/Israel, Göttingen 2009, S. 130f.

gefüllt war, zu dem die sportliche Betätigung in der Gruppe, die Fahrten und das Lagerleben einen befreienden Kontrast darstellten.[51] Besonders im Ruhrgebiet und im Rheinland hat es jugendbewegte Gruppen mit einem hohen Anteil von Arbeiterjugendlichen gegeben, darunter eine Zahl von Lehrlingen in der Metallindustrie und im Bergbau,[52] unter denen sich einige in der Rückschau von den jugendlichen Filmprotagonisten »Spatz« oder »Bäumchen« etwa »angesprochen« fühlen könnten.

Kaspar Masse hat treffend auf die »Vielschichtigkeit von (Film-)Rezeption« und die jeweils individuelle Aneignung einer Person oder einer Szene aufmerksam gemacht. »Was genau solche die tiefer gehenden Eindrücke« eines Filmes – jenseits des Wissens über seine eindeutige ideologische Tendenz – für den Betrachter ausmachten, hänge »von individuellen Erfahrungen und Dispositionen« ab.[53] Der Psychoanalytiker und Alternsforscher Hartmut Radebold (geb. 1935) beschrieb vor einigen Jahren seine Gefühle beim intensiven Betrachten von Fotos, die Kinder und Heranwachsende in der NS- und Nachkriegszeit zeigen, und bestätigte dabei die Beobachtungen Maases. Sie dürften in mancher Hinsicht auch für die Wirkung des Films »Junge Adler« auf »in die Jahre gekommene« jugendbündisch beeinflusste einstige Kriegskinder zutreffen. Er habe, so Radebold, der selbst in der Nachkriegszeit Mitglied in einem Pfadfinderbund gewesen war, Parallelen zu den Jugendlichen vor und nach 1945 zu entdecken versucht. Er habe auch den Jungen, der er selbst gewesen war, in den Bildern erkannt.[54] Er fragte angesichts solcher visuellen Eindrücke nach seinen Erinnerungen, Empfindungen, Gefühlen und Beunruhigungen, nicht zuletzt angesichts der Instrumentalisierung der damaligen Jugend durch das menschenverachtende NS-Regime. Offenbar können auch Filme oder einzelne Filmsequenzen eine solche »Anmutungsqualität« haben, d. h. eine emotionale Wirkung auf den Betrachter entfalten, Vergangenes vergegenwärtigen, Erlebtes bewusst machen und Gefühle wecken.[55] Allerdings werden die Film-Akteure und

51 Siehe beispielsweise folgende Gruppenchroniken im AdJb, N 138 2, 3, 4. Sowie: Horst-Pierre Bothien: Die Jovy-Gruppe. Eine historisch-soziologische Lokalstudie über nonconforme Jugendliche im »Dritten Reich«, Münster 1995, bes. S. 119–126: Fotos und Fotoalben.

52 Vgl. Jürgen Reulecke: Der »Hortenring«. Jungmännerbündisches im Rhein-Ruhrgebiet in den 1950er und den frühen 1960er Jahren, in: Geschichte im Westen, 2014, 29. Jg., S. 93–108.

53 Kaspar Maase: »Leute beobachten« in der Heimat. Mainstream und kultureller Wandel nach dem Zweiten Weltkrieg, in: ders.: Was macht Populärkultur politisch?, Wiesbaden 2010, S. 45–78, hier S. 54, 56.

54 Hartmut Radebold: Erinnerungen an den Krieg: Können uns Bilder weinen lassen? Ein Selbsterfahrungsbericht, in: Barbara Stambolis, Volker Jakob (Hg.): Kriegskinder zwischen Hitlerjugend und Nachkriegsalltag. Fotografien von Walter Nies, Münster 2006, S. 29–35, bes. S. 30, 32f.

55 Vgl. Barbara Stambolis: Kriegskinderbilder. Anmutungsqualität, Symbolgehalt, Wahrnehmungsweisen, in: Hans-Ingo Ewers, Jana Mikota, Jürgen Reulecke, Jürgen Zinnecker (Hg.): Erinnerungen an Kriegskindheiten. Erfahrungen, Erinnerungskultur und Geschichts-

Wissenschaftler, die zugleich reflektierende Zeitzeugen jener Jahre sind, in denen »Junge Adler« anzusiedeln ist, schon bald nicht mehr gefragt werden können, und es wird sich dann zeigen, wie Jüngere, die weder mit den angesprochenen Gemeinschaftsvorstellungen noch mit diesen visuellen Bildern von »Jugend« aufgewachsen sind, den Film kommentieren.

politik unter sozial- und kulturwissenschaftlicher Perspektive, Weinheim/München 2006, S. 101–118.

Alfons Kenkmann

Bilddokumente jugendlicher Devianz unter der NS-Herrschaft

Im Zeitalter des Selfies ist die visuelle Selbstdarstellung von Jugendlichen allgegenwärtig. Das war unter ihren historischen Pendants in der ersten Hälfte des 20. Jahrhunderts anders. Hier sind die tastenden Versuche mit dem neuen Medium, dessen Kauf einen enormen Ansparwillen unter Jugendlichen zur Voraussetzung hatte, unschwer zu erkennen. Im Mittelpunkt dieses Beitrags stehen die visuellen Selbstinszenierungen von Jugendlichen, die unter der NS-Herrschaft nicht dem bürgerlichen Milieu entstammten, sondern dem regionalen Arbeitermilieu im Rheinland. Den Auslöser am Fotoapparat betätigten keine professionellen Fotografen, sondern jugendliche Knipser.[1] Sie machten ihre Aufnahmen während ihrer Freizeit in ihren informellen »bündischen« und Kittelbachpiraten- und Edelweißpiratencliquen außerhalb der nationalsozialistischen Jugendorganisationen.

Nicht zur Gruppe der jungen Amateurfotografen zählten die Kirmes- und Jahrmarktfotografen, die häufig von der Geheimen Staatspolizei als V–Männer angeworben wurden, um an Fotos der Jugendlichen heranzukommen – mit dem Ziel, diese Jugendlichen schneller ermitteln zu können und den Alleinvertretungsanspruch der Hitlerjugend unter den Jugendlichen durchzusetzen.[2] Diese Fotos wurden oft vor Plakatwänden mit romantischem Landschaftshintergrund inszeniert, womit nicht nur an die Vorliebe der Jugendlichen für Fahrten angeknüpft, sondern ebenso die ökonomische Findigkeit unterstrichen wird, mit der die Kirmesfotografen den subkulturellen Zeitgeist aufgriffen.

In der nachfolgenden Darstellung konzentrieren sich die gewählten Zugriffe vor allem auf die Selbstvisualisierung devianter Jugendlicher unter der NS-Herrschaft und orientieren sich an den vorgestellten Leittrassen der Tagung.

1 Vgl. Timm Starl: Knipser. Die Bildgeschichte der privaten Fotografie in Deutschland und Österreich von 1880 bis 1980, München 1995.

2 Die handschriftlichen Zeichen und auch Namensanführungen auf den Fotos stammen von den ermittelnden Gestapobeamten.

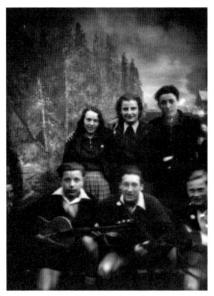

Abb. 1: Edelweißpiraten, von einem Kirmesfotografen aufgenommen, ca. 1942, Landesarchiv Nordrhein-Westfalen (LAV NRW) R, Gerichte Rep. 114/915.

Wie inszenierten sich die informellen Jugendgruppen selbst?

Über gemeinschaftsstiftende Symbole und Rituale, einen gemeinsamen Gruppenstil, der sich in gemeinsamen Wochenend-, aber auch Großfahrten sowie gemeinsame Kleidung und gemeinsames Liedgut ausdrückte, wurde ein Zusammenhalt in der informellen Gruppe geschaffen. Hinzu kam ein ausgeprägter Machismo unter männlichen Jugendlichen, der nicht ohne Folgen für die Aushandlung der Geschlechterbeziehungen unter den Jugendlichen blieb. Angeknüpft wurde vor allem in der ersten Hälfte des »Dritten Reichs« an das traditionelle Formenensemble der Bündischen Jugend (hier des Bundes der Kittelbachpiraten mit dem Gruß »Ahoi«, dem Totenkopf-Emblem und der schwarzen Kluft) wie auch an traditionelle Treffpunkte von (arbeitslosen) Arbeiterjugendlichen – wie den Gartenlauben – in der zweiten Hälfte der Weimarer Republik.

Abb. 2: Köln-Düsseldorfer Edelweißpiraten, vermutlich aufgenommen von einem Kirmesfotografen, Staufenplatz 1942, LAV NRW R, Gestapo-Personenakten.

Abb. 3: Kittelbachpirat vor einer Gartenlaube, Krefeld, Anfang der 1930er Jahre, LAV NRW R, Gestapo-Personenakten.

Abb. 4: Kittelbachpiraten, Krefeld, ca. 1935, LAV NRW R, Gerichte Rep. 114/8529.

Abb. 5: Edelweißpiraten am Rhein, Düsseldorf, ca. Sommer 1942, LAV NRW R, Gestapo-Personenakten.

Abb. 6: »Glatzenkönige im Alfredspark«, private Aufnahmen, Essen 1938.

Abb. 7: »Glatzenkönige im Alfredspark«, private Aufnahmen, Essen 1938.

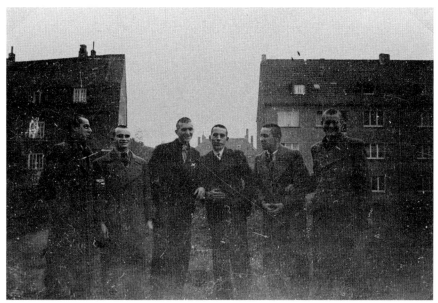

Abb. 8: »Glatzenkönige im Alfredspark«, private Aufnahmen, Essen 1938.

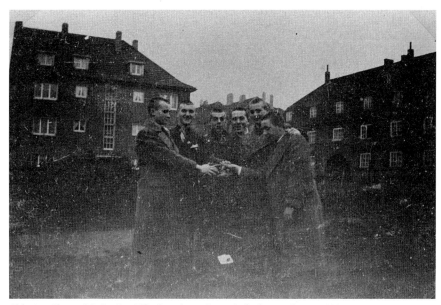

Abb. 9: »Glatzenkönige im Alfredspark«, private Aufnahmen, Essen 1938.

Mit dem Zweiten Weltkrieg setzte dann aber eine Vereinheitlichung des Kleidungsensembles ein. Sowohl die Herausstellung des eigenen Kleidungstils, das mobile Moment des Fahrtenwesens als auch die Inszenierungen des Selbst wie die Praktiken der Geschlechterbeziehungen können den zeitgenössischen Fotografien entnommen werden. Oft macht die für ein Foto inszenierte »Gruppenaufstellung« mit einem Blick deutlich, warum der Bund deutscher Mädel und die Hitlerjugend enorm an Anziehungskraft verloren hatten. Die dort aufrecht erhaltene Geschlechtertrennung entsprach nicht den Bedürfnissen von Jugendlichen, die unter den Bombenangriffen der Alliierten in ihren Freundesgruppen trotzdem dem Alltag in der Katastrophe etwas abgewinnen wollten.

Gleiches gilt für die Selbststilisierung der Jugendlichen als vermeintlich Unbeugsame in den Konflikten mit HJ-Führern, Ordnungspolizisten und Gestapobeamten.

Die Fotos sind in Essen-Holsterhausen in den Kruppschen Werksiedlungen aufgenommen. Sie entstammen dem Album »Meine Fahrtenzeit … von 1936–1940«, das von einem Jugendlichen aus einer Essener »bündischen Gruppe« erstellt worden ist. Dieser Jugendliche ist auch der versierte Fotograf der Gruppe. Er dokumentiert ein Stück eigener Lebens- und Erfahrungsgeschichte sowie der seiner Freundinnen und Freunde. Das Album zeigt das Aussehen der Jugendlichen nach ihrer im Auftrag der Gestapo erfolgten Zwangsrasur. Ihre »bündische« Gruppe war auf einer Fahrt in der Kirchhellener Heide – nördlich von Bottrop gelegen – von Gestapo und Polizei festgenommen worden. Die Zwangsrasur verschaffte den Jugendlichen unter Gleichgesinnten einen legendären Ruf. Mit dieser Sanktion sollte die Identität der Jugendlichen gebrochen werden. Die Fotos dokumentieren das Scheitern des staatspolizeilichen Ansinnens. Die Jugendlichen waren nicht eingeschüchtert, im Gegenteil: Auf den Fotos inszenieren sie den ungebrochenen Zusammenhalt der Gruppe, wenn nicht gar noch ein stärkeres Gemeinschaftsgefühl aufgrund der gemeinsam erlittenen Strafe. Darauf verweist die spielerische wie auch argumentative Selbstkennzeichnung als »Glatzenkönige«. Es kann sogar von einer inszenierten kollektiven Verarbeitung der staatspolizeilichen Sanktion gesprochen werden.

Verfügen wir bei den Jugendgesellungen der Edelweißpiraten noch über ein vergleichsweise umfangreiches Fotomaterial, fehlt uns dieses in Gänze über die Swingjugendlichen im Rheinland, die zu Beginn der 1940er Jahre von ihren jugendlichen Gegnern wegen ihrer Treffpunkte auf den Haupteinkaufsstraßen als »Kö-Flitzer« oder »Kö-Stenze« bezeichnet wurden.[3] An ihnen, »[…] die meist bessere Manieren gewöhnt waren, ließen die […] [Edelweißpiraten] ihre Rauf-

3 Zur Geschichte dieser lokalen Jugendkultur im Rheinland siehe Alfons Kenkmann: Wilde Jugend. Lebenswelt großstädtischer Jugendlicher zwischen Weltwirtschaftskrise, Nationalsozialismus und Währungsreform, Essen 1996, S. 296–298.

lust und ihr Rowdietum aus.«[4] Zu ihrem Gruppenstil zählte die gemeinsame Vorliebe für anglophile Kleidung, Musik und Redensarten.[5] Das charakteristische Kleidungsstück war ein weißer Schal. Unter den Swingjugendlichen in Krefeld war es Mode, »[…] sich möglichst englisch zu geben […]«. Deshalb flochten »[…] sie in ihre Reden englische Schlagwörter und Ausdrücke ein und bemüh[t]en sich dabei, den englischen Tonfall nachzuahmen.«[6]

Besonders im Anschluss an den HJ-Dienst suchten die Swingjugendlichen die Distanz zur Staatsjugendorganisation: »Mancher Sechzehnjährige zog nach dem sonntäglichen Ausmarsch besonders breite Hosen an, band sich einen besonders auffallenden Schlips um und gab sich ein besonders zivilistisches und saloppes Gehabe.«[7] Ihre soziale Basis hatten die Düsseldorfer Kö-Stenze an den Oberschulen. Der Krefelder »V-Mann 17« meldete im Januar 1943, dass Krefelder Swingjugendliche »[…] meistens den besten Kreisen der Bevölkerung [entstammten] und […] in der Regel höhere Schüler [seien].« Besonders in den Tennisclubs und an der Fichte- sowie der Schäfer-Voss-Schule in Krefeld machten sich diese »politisch und weltanschaulich unerwünschten Jugendgruppen«[8] bemerkbar.

Fragten Düsseldorfer Edelweißpiraten einen »Kö-Flitzer«, ob er Swing lernen wolle, beinhaltete diese Frage die Aufforderung, sich schleunigst zu entfernen oder Prügel zu beziehen. Ein 17-jähriger Duisburger Hafenarbeiter gab laut staatspolizeilicher Mitschrift zu, es habe sich schon einmal zugetragen, dass er mit einem Freund »[…] andere Jugendliche, insbesondere, die einen weissen Schal trugen, anrempelte und in eine Schlägerei zu verwickeln suchte.«

Die Geschichte dieser rheinischen Swingjugendlichen ist noch nicht geschrieben. Gäbe es ein Mehr an Visualisierung, wäre dies wohl schon längst geschehen. Das zeigt das Beispiel der französischen Swingjugendlichen – der sogenannten »Zazous« –, deren Alltagsstil unter der Vichy-Regierung 1940 bis 1944 breit öffentlich wahrgenommen und in Karikaturen gezielt verhöhnt wurde.[9]

4 Revisionsbegründung des Düsseldorfer Rechtsanwalts Fritz A. für seinen Mandanten Willy N., in: Landesarchivverwaltung (LAV), Nordrhein-Westfalen (NRW), Bestand Sondergericht Düsseldorf (Rep. 114), Band (Bd.) 8529, Bl. 226.

5 Vgl. die Meldung eines Krefelder »V-Mannes« v. 28. Januar 1943, in: LAV NRW, Rheinland R, Gestapopersonenakten (RW 58), Bd. 4892, Bl. 7.

6 Meldung eines Krefelder »V-Mannes« vom 28. Januar 1943, ebd.

7 Anna Ozana: Die Situation, in: Rudolf Schneider-Schelde (Hg.): Die Frage der Jugend. Aufsätze, Berichte, Briefe und Reden, München o. J. [1946], S. 69–83, S. 70.

8 Meldung des »V-Mann[es] 17 v. 28. Januar 1943, in: LAV NRW, R, RW 58/4892, Bl. 7.

9 Vgl. Rainer Pohl: »Schräge Vögel, mausert euch!« Von Renitenz, Übermut und Verfolgung. Hamburger Swings und Pariser Zazous, in: Wilfried Breyvogel (Hg.): Piraten, Swings und Junge Garde. Jugendwiderstand im Nationalsozialismus, Bonn 1991, S. 241–270.

Abb. 10: »Landdienst« aus der Kollaborationspresse »Jeunesse« v. 28. Juni 1942, zit. nach Pohl: Renitenz (Anm. 9), hier S. 259.

Wie wurden die devianten Jugendlichen von den Sozialkontrolleuren der jugendlichen Gegnerseite dargestellt?

In den Richtlinien für den HJ-Streifendienst 1938 sind »charakteristische Merkmale« der »bündischen Jugend« aufgeführt:

»[...]
a) die Haltung ist lässig, unordentlich, unsauber;
b) Haare und Kleidung sind ungepflegt;
c) die Kopfbedeckung besteht häufig aus zerschnittenen Hüten und merkwürdigen Käppchen aller Art, geschmückt mit einer Unzahl von Abzeichen, Plaketten, Federn usw.;
d) als Schuhe tragen sie Bundschuhe oder Schaftstiefel mit sehr kurzer Hose, die oft mit Troddeln versehen ist;
e) an sonstiger Bekleidung sind karierte Hemden und bunte Halstücher hervorzuheben.
f) Der Gesamteindruck von bündischen Gruppen ist stets uneinheitlich. Fahrtenmesser aller Art werden getragen. Pfeifen und Kämme stecken in den Stiefelschäften, Reißverschlüsse befinden sich an allen möglichen und unmöglichen Stellen.
g) Diese Merkmale müssen nun nicht alle bei jeder bündischen Gruppe vorliegen. [...]

h) Bündische Betätigung wird meist bei Fahrtkontrollen festgestellt werden. Ergibt sich bei solchen Kontrollen nach dem Auftreten der Gruppe, der Art der Ausweise oder aus anderen Gründen der dringende Verdacht bündischer Betätigung, so ist die Polizei [...] zu verständigen«.[10]

Subkulturelle Alltagsgewohnheiten von Jugendlichen wurden durch das ausgesprochene Verbot der Bündischen Jugend zum »bündischen« Stil erklärt. Die gemeinsame Kleidung und die Abzeichen, Lieder, Fahrten und Treffs, vielmehr »...die ganze ›Haltung‹ des einzelnen Jugendlichen [galt nun] als ›bündisch‹«. Womit der »Bündische« schlechthin geboren war. Womit ein solcher Jugendlicher zum »Gemeinschaftsfremden« wurde. Dieses manifestierte sich über die visuelle Wahrnehmung in die Köpfe der Sozialkontrolleure: Auch über die Visualität des »Anderen« verlief die Konstruktion des »Gemeinschaftsfremden«.

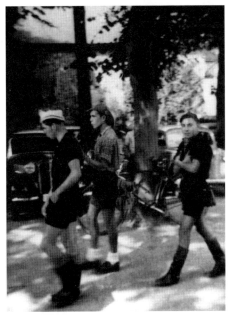

Abb. 11: »Bündische« aus Düsseldorf (1938), vermutlich von Akteuren der NS-Gegnerseite aufgenommen, LAV NRW R, Gestapo-Personenakten.

10 Arbeitsrichtlinien der Hitler-Jugend, Richtlinien für den HJ-Streifendienst, Teil 1 v. 1. Juni 1938, zit. nach Matthias von Hellfeld, Arno Klönne: Die betrogene Generation. Jugend im Faschismus, 2. Aufl., Köln 1987, S. 303 f.

Welche Bedeutung besaßen Fotografien für die Stiftung und Tradierung jugendbewegter Identitäten?

Für die Vorläufer der Edelweißpiraten, die sich selbst »Bündische« nannten, waren die Fotografien von großer Wichtigkeit. Der Austausch über die unternommenen (Groß-)Fahrten war wesentlich für den Gruppenzusammenhalt. Die gemeinsame Erinnerung hielt wie bei den Soldaten den »Haufen« zusammen. Fotos, z. B. aufgenommen bei gemeinsamen Aktivitäten wie dem Zusammensein in den städtischen Grünanlagen, der Wochenendfahrt zum Steinbruch und auf den Großfahrten, waren wichtige Bestandteile dieser Jugendgesellungen.

Abb. 12: Essener »Bündische« mit Klampfe und Geschirr (ca. Ende der 1930er Jahre), privat.

Die Abzeichen und weitere Teilstücke des Formenensembles waren für die Jugendlichen von großer Bedeutung. Sie schufen sowohl die Gruppenidentität als auch das Selbstbewusstsein des Einzelnen. Jugendliche erschienen in voller Kluft zum Reichsarbeitsdienst-Antritt oder hefteten sich während der eigenen Gerichtsverhandlungen das Abzeichen provokativ ans Revers. Unter den Jugendlichen hatte das Abzeichen einen hohen Preis: Im Düsseldorfer NSV-Erziehungsheim wurde es zum stolzen Gegenwert von sechs Zigaretten gehandelt.

Trug man Edelweißabzeichen, konnte man damit angeben: »[...] wir wollten mal sehen, ob wir angehalten werden. Die anderen Jungens haben uns dann auch wirklich für Edelweisspiraten gehalten.«

Kurze Lederhose, karierte Hemden und weiße Strümpfe zählten auch noch bis in die Jahre 1946/47 zur Kluft informeller Jugendgruppen. Ein Edelweiß in der

Abb. 13: Essener »Bündische«, Pfingsten 1939, »Fahrt nach Neviges«, an der B1, privat.

Abb. 14: »Auf Fahrt« (ca. Ende der 1930er Jahre), LAV NRW R, Gestapo-Personenakten.

unmittelbaren Nachkriegszeit offensiv auf dem Kraftriemen, am Rockkragen oder an der Mütze getragen, signalisierte gleichgesinnten Jugendlichen, dass der Betreffende in Opposition zu den Alliierten und zu den Displaced Persons stand. Der Zeichencode bestand über die Zäsur 1945 hinweg, auch wenn mancher

Abb. 15: »Bündische« aus Essen-Karnap in der Sommerfrische an der Emscher (ca. 1939/40), privat.

aufmerksame zeitgenössische Beobachter den Habitus des Halbstarken unter den Jugendlichen der unmittelbaren Nachkriegszeit schon zehn Jahre vor den sogenannten »Halbstarkenkrawallen« wahrnahm.

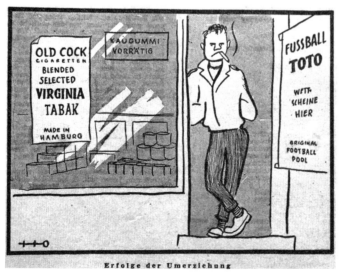

Abb. 16: »Erfolge der Umerziehung«, Zeichnung von Peter Holstein, in: Jüdische Allgemeine. Wochenzeitung der Juden in Deutschland vom 11. November 1949.

Welche Wirkung haben die visuellen Repräsentationen auf die Konstruktionen von Jugendgeschichte ausgeübt?

Eine prägende – schaut man auf die lange Geschichte jugendbewegter Ausstellungen. Im Kontext des Aufkommens der neuen sozialen Bewegungen, der »neuen Jugendbewegung« im Rahmen der Ökologie-, Friedens- , Antimilitarismus- und Hausbesetzerbewegung, deren Angehörige für sich das individuelle Widerstandsrecht gegen vermeintlich falsche Entscheidungen seitens der Exekutive beanspruchten, erhielt die museale Aufbereitung des Jugendprotests gegen die NS-Herrschaft einen enormen Schub.

Mit der Perspektiverweiterung auf den Alltag von Jugendlichen und damit den Selbstrepräsentationen und Fremdzuschreibungen geriet das Jugendthema ins Blickfeld, zunächst bezogen auf das »Dritte Reich« mit der Hitlerjugend und erstmals auch der jugendlichen Opposition gegen diese. Ein erstes Beispiel für eine solche Unternehmung ist die von Heinz Boberach im Bundesarchiv Koblenz mitverantwortete Ausstellung »Jugend im NS-Staat«, die 1978 erstmals präsentiert wurde.[11] Als typische Archivausstellung auf den Weg gebracht, bringt sie zwar über die eingesetzten Fotos Momente einer frühen Visual History in die Präsentation, doch kommt sie gänzlich ohne dreidimensionale Objekte aus: Die Dokumentation ist in dieser Zeit noch die prägende Form der Jugendausstellung.

Der Siegeszug der Geschichte »von unten« hatte zur Folge, dass allerorten von den Geschichtsinitiativen in vorgeblich resistenten Milieus Tausende von »roten Großvätern« und »schwarzen Standhaften« entdeckt wurden, die in den 1930ern Jugendliche und junge Erwachsene gewesen waren. Ihre Lebensgeschichten finden sich in der Fülle von Veröffentlichungen, die Ende der 1970er und Anfang der 1980er Jahre unter den zumeist paradigmatischen Losungen »Widerstand und Verfolgung in [...]« erschienen.[12] Dieser Perspektivwechsel sollte sich in jugendhistorischen Ausstellungen niederschlagen, die nun nicht mehr solitär dastehen.[13] In den urbanen Zentren näherte man sich diesem spezifischen Thema vor allem im Kontext des 50. Jahrestages der »Machtergreifung« Hitlers

11 Auf Grundlage der Ausstellung erschien Heinz Boberach: Jugend unter Hitler (Fotografierte Zeitgeschichte), Düsseldorf 1982.

12 Vgl. Alfons Kenkmann: Nonkonformität, Widerstand und Verfolgung, in: Dietmar Süß, Winfried Süß (Hg.): Die nationalsozialistische Herrschaft – eine neue Einführung, München 2008, S. 143–162.

13 Die folgenden Ausführungen orientieren sich an Alfons Kenkmann: Das Museum und die Geschichte der Jugend. Ein Rückblick auf Ausstellungen im 20. Jahrhundert, in: G. Ulrich Großmann, Claudia Selheim u. Barbara Stambolis (Hg.): Aufbruch der Jugend. Deutsche Jugendbewegung zwischen Selbstbestimmung und Verführung. (Ausstellungskatalog des Germanischen Nationalmuseums), Nürnberg 2013, S. 211–220, S. 215–217.

über Ausstellungen an. Ein typisches Beispiel hierfür ist die im Herbst 1983 präsentierte Ausstellung »Jugendorganisationen und Jugendopposition in Berlin-Kreuzberg 1933–1945«[14], gezeigt im U-Bahnhof »Schlesisches Tor«, die vor allem auf die im Kontext des Jubiläums betriebenen alltags- und lokalhistorischen Forschungen aufbauen konnte und auch eine Fülle von Fotos aus den privaten Alben der Zeitzeuginnen und Zeitzeugen in die Ausstellungen integrierte.

Einen besonderen Zugriff auf das Thema Jugend leisteten darüber hinaus die Dokumentationszentren und Gedenkstätten an die Zeit nationalsozialistischer Gewaltherrschaft. Hier wurde an den authentischen Orten der Geschichte der jugendlichen Opfer des NS-Regimes und ihres Beharrens auf jugendliche Nonkonformität gedacht.[15] Eine Parallele ist nach der Wiedervereinigung dann bei der Darlegung der Jugendopposition in der DDR feststellbar, die bis heute ihren Niederschlag z. B. in »Plakatausstellungen« findet.[16]

Zu erinnern ist auch in diesem Kontext an zwei öffentlich sehr stark wahrgenommene Ausstellungen, die das Thema »Jugend« in einem Längsschnitt zwischen der Jahrhundertwende und den 1980er Jahren darzubieten versuchten. Die erste, zunächst präsentiert in Stuttgart 1986, trug den Titel »Schock und Schöpfung. Jugendästhetik im 20. Jahrhundert«[17]. In ihr wurde den Machern zufolge Jugendästhetik »dargestellt als prägende oder abhängige Kraft oder

14 Kurt Schilde: Jugendorganisationen und Jugendopposition in Berlin-Kreuzberg 1933–1945. Eine Dokumentation (Ausstellungskatalog), hg. vom Verein zur Förderung der Interkulturellen Jugendarbeit im SO 36 e. V. im Rahmen der Projekte des Berliner Kulturrats »Zerstörung der Demokratie 1933 – Machtübergabe und Widerstand«, Berlin 1983.

15 Franz Josef Müller (Hg.): Die Weiße Rose. Ausstellung über den Widerstand von Studenten gegen Hitler, München 1942/43, München o. J. [1991]; »Wir hatten noch gar nicht angefangen zu leben«. Eine Ausstellung zu den Jugend-Konzentrationslagern Moringen und Uckermark. Katalog zur Ausstellung der Lagergemeinschaft und Gedenkstätteninitiative KZ-Moringen e.V. und der Hans-Böckler-Stiftung, Moringen 1992; »Verführt, verleitet, verheizt. Das kurze Leben des Hitlerjungen Paul B.« als eine der ersten Sonderausstellungen des Dokumentationszentrums Reichsparteitagsgelände Nürnberg im Jahre 1994 [Neuauflage Nürnberg 2007]. Siehe auch die im Kontext »Von Navajos und Edelweißpiraten – Unangepasstes Jugendverhalten in Köln 1933 bis 1945« entstandene Publikation Martin Rüther, Jan Ü. Krauthäuser, Rainer G. Ott: »Es war in Schanghai«. Kölner Bands interpretieren Lieder der Edelweißpiraten. Ein Projekt des Vereins EL-DE-Haus e.V. in Kooperation mit dem NS-Dokumentationszentrum, Köln 2004. Siehe jetzt auch den von Sascha Lange eingerichteten Ausstellungsraum zur Jugendopposition der sogenannten Leipziger Meuten in der Gedenkstätte deutscher Widerstand in Berlin; vgl. Sascha Lange: Die Leipziger Meuten. Jugendopposition im Nationalsozialismus. Eine Dokumentation, Leipzig 2012.

16 So aktuell: »Jugendopposition in der DDR. Eine Ausstellung der Robert-Havemann-Gesellschaft e.V. und der Bundesstiftung zur Aufarbeitung der SED-Diktatur«.

17 Willi Bucher, Klaus Pohl (hg. im Auftrag des Deutschen Werkbundes e. V. und des Württembergischen Kunstvereins Stuttgart): Schock und Schöpfung. Jugendästhetik im 20. Jahrhundert (Buch zur gleichnamigen Ausstellung; Präsentationsorte nach dem Auftakt in Stuttgart: Berlin, Hamburg, München, Oberhausen), Darmstadt/Neuwied 1986.

Opfer unserer Kultur in allen erdenklichen, in ausufernden, in zwingenden oder gezwungenen, in sprengenden Ausdrucksformen des Menschen: Gestik, Mode, Sprache, Wohnen; im privaten und öffentlichen Raum, auf der Straße. Dargestellt in der Ausstellung als wachsende und sich verändernde, als belebte, alles in der Zeit durchdringende Kulturlandschaft«[18]. Die zweite einschlägige Ausstellung war hingegen regionalgeschichtlich ausgerichtet. Ihr Titel: »Land der Hoffnung – Land der Krise: Jugendkulturen im Ruhrgebiet 1900–1987«, erstmals präsentiert im Dortmunder Museum für Kunst und Kulturgeschichte vom 27. November bis 4. Februar 1988.[19] Die sehr ansprechende Ausstellung leistete eine bemerkenswerte Aufklärungsarbeit über die Geschichte informeller Jugendkulturen an Emscher und Ruhr. Sie wirkte vor allem über das visuelle Moment.

Auf keinen Fall vergessen werden dürfen in diesem Kontext auch jugendhistorische Ausstellungen aus dem Kontext der Geschichtswerkstättenbewegung. Gelungene Beispiele mit zahlreichen visuellen Beispielen sind die der Galerie Morgenland aus Hamburg-Eimsbüttel, die stadtteilbezogene Ausstellungen über »Jugendliche im Zweiten Weltkrieg«[20] und »Lebenswelten Eimsbütteler Jugendlicher in den 50er Jahren«[21] fertigstellte.

Welche Aussagekraft kommt visuellen Darstellungen als zeit-, sozial- und mentalitätenhistorische Quellen in Bezug auf ausgewählte Themenstellungen der Jugendgeschichte zu?

Sie bieten Einblicke in die Praktiken jugendlichen Eigensinns im Arbeitermilieu; geben Hinweise auf Aushandlungspraktiken in den Gruppen selbst (Gebaren des »Wichtigmachens«, des »Posens«; des spielerischen Dagegenhaltens wie auch ungebrochenen Selbstbehauptungswillens). Darüber hinaus machen sie sensibel für die Erosion der Bindungskraft sozialmoralischer Milieus – wie der Abschied von der Schiebermütze und anderen Versatzstücken des arbeiterkulturellen Formensembles unterstreicht.

Der Nationalsozialismus trug erheblich zur Vereinheitlichung des alltagskulturellen Stils informeller Gruppen im Arbeitermilieu bei. Durch die Beseitigung der vielfältigen Organisationen der Arbeiterbewegung wurde die Wei-

18 Tilmann Osterwold: Vorwort, in: Bucher, Pohl: Schock (Anm. 17), S. 4.
19 Wilfried Breyvogel, Heinz-Hermann Krüger (Hg.): Land der Hoffnung – Land der Krise. Jugendkulturen im Ruhrgebiet 1900–1987, Berlin/Bonn 1987.
20 Präsentiert 1992.
21 Präsentiert 1997. Siehe auch: Galerie Morgenland (Hg.): Außer Rand und Band. Eimsbütteler Jugend in den 1950er Jahren, Hamburg 1997.

tergabe wichtiger Merkmale der regionalen Arbeiterbewegung an die nächste Generation unterbrochen oder blieb völlig aus.

Lederhose, Schottenhemd und Edelweißabzeichen wurden zu uniformen Symbolen. Kurze Lederhose, weiße Strümpfe, Kraftriemen, Windjacken und karierte Hemden prägten fortan neben längeren Haaren das jugendliche Aussehen. Georg Simmel hatte schon 1892 erkannt, »[...] daß in demselben Maße, in dem sich der Einzelne an den Dienst seiner Gruppe hingiebt, er von ihr auch Form und Inhalt seines eigenen Wesens empfängt. Freiwillig oder unfreiwillig amalgamiert der Angehörige einer kleinen Gruppe seine Interessen mit denen der Gesamtheit, und so werden nicht nur ihre Interessen die seinen, sondern auch seine Interessen die ihren.«[22] Diesen Befund indizieren auch die Fotos. Weiterhin sensibilisieren sie für die irritierende und aufregende Phase der Liminalität – die Phase des »Dazwischenstehens« zwischen Kindsein und Erwachsenenstatus.[23]

Resümee

Mit dem visuellen Zugriff auf die »bewegte« nonkonforme Jugend 1933–1945 gelingt eine deutlichere Akzentuierung und Binnendifferenzierung historischer Jugendkulturen wie auch eine höhere Aufmerksamkeit auf den Prozess der Transformation zwischen den sozialmoralischen Milieus. In der Zeit selbst waren die Selbstvisualisierungen ein wichtiges Mittel der Kommunikation in den Gruppen: Sie leisteten einen wichtigen Beitrag zur Identitätsbildung der Jugendlichen in der Zeit; sie halten den Eigen-Sinn von historischen Jugendkulturen fest. Auf der Seite der Sozialkontrolleure erleichterte die Beschlagnahme der Fotos die Observations- und Verfolgungstätigkeit. Auf der anderen

22 Georg Simmel: Über sociale Differenzierung, in: ders., Gesamtausgabe, hg. v. Otthein Rammstedt; Bd. 2: Georg Simmel, Aufsätze 1887 bis 1890, hg. v. Heinz-Jürgen Dahme, Frankfurt a. M. 1989, S. 109–295, S. 145.

23 Victor W. Turner: Liminalität und Communitas, in: Andréa Belliger, David J. Krieger: Ritualtheorien. Ein einführendes Handbuch, 3. Aufl., Wiesbaden 2006, S. 249–260; ders.: Betwixt and Between: The Liminal Period in Rites de Passage, in: Melford E. Spiro (Hg.): Symposium on New Approaches to the Study of Religion, 2. Aufl., Seattle, WA 1971, S. 96f. (Turner, Victor W.: Betwixt and Between: Liminal Period, in: ders.: The Forest of Symbols: Aspects of Ndembu Ritual, Ithaka, NY 1967). Vgl. Roland Eckert: Gemeinschaft, Kreativität und Zukunftshoffnungen: Der gesellschaftliche Ort der Jugendbewegung im 20. Jahrhundert, in: Barbara Stambolis, Rolf Koerber (Hg.): Erlebnisgenerationen – Erinnerungsgemeinschaften. Die Jugendbewegung und ihre Gedächtnisorte: Themenschwerpunkt des Jahrbuchs des Archivs der deutschen Jugendbewegung, 2008, NF 5, S. 25–40.

Seite stärkte die Visualisierung des jugendlichen Gegners[24] das eigene Ge-
meinschaftsgefühl (z. B. in der Hitlerjugend).

Zudem haben schon die wenigen präsentierten Fotos verdeutlicht, wie kon-
stitutiv diese für die Erinnerung dieser Gruppen selbst in der Zeit sind. Für
manche informelle Gruppe waren diese Fotos erst recht für die Konstituierung
und Konservierung einer eigenen Erfahrungsgemeinschaft von herausragender
Bedeutung, verbanden sich doch mit diesen sehr spezifische Erfahrungswelten.
Die Überlieferung der visuellen Quellen – die Verfügbarkeit der Fotos – hält die
Existenz von informellen Jugendgruppen fest. Ist diese visuelle Überlieferung
abgebrochen, verliert sich die Geschichte lokaler und regionaler jugendlicher
Devianz in der öffentlichen und gesellschaftlichen Überlieferung – das belegt die
nichtgeschriebene Geschichte der Krefelder und Düsseldorfer »Kö-Stenze« und
»Kö-Flitzer«.

24 Siehe den Lagebericht »Kriminalität und Gefährdung der Jugend, 1942 und die Darstellung
der »Zazous« unter der Vichy-Regierung; Pohl: Renitenz (Anm. 9).

Benjamin Städter

Zwischen konfessioneller Konformität und individualisierter Suche nach religiösem Sinn. Massenmediale Bildwelten jugendlicher Glaubenssucher in der Geschichte der frühen Bundesrepublik

Die Arbeit der Historiker mit visuellen Quellen hat sich im vergangenen Jahrzehnt als eine anerkannte Methode der kulturhistorischen Forschung etabliert.[1] Andererseits bieten Einzelstudien immer wieder die Möglichkeit, ganz grundsätzliche und auch schwierige Fragen neu zu erörtern, etwa in welchem Verhältnis Visualisierungen zu historischen Transformationsprozessen stehen, d. h. ob und vor allem wie visuelle Fremd- und Selbstinszenierungen historischen Wandel ermöglichen, anstoßen, verstärken oder auch retardieren.

Das Themenfeld »Jugend und Religion« verspricht gerade für die Zeitspanne der frühen Bundesrepublik für solch eine Analyse einen aufschlussreichen Untersuchungsgegenstand, erwiesen sich die 1950er, 1960er und 1970er Jahre in der Bundesrepublik doch als eine ungemein dynamische Epoche von kulturellen und gesellschaftlichen Transformationsschüben[2], die sich nicht zuletzt in der sich wandelnden Beziehung der Bürger zu den Institutionen der Kirchen und der nun zunehmend individualisierten Suche nach religiösen Ankerpunkten offenbaren.[3] Dieser dynamische Wandel betraf in einem ganz besonderen Maße junge Sinnsucher, deren traditionelle religiöse (Jugend-) Kulturen durch den institutionellen Wandel der Kirchen erfasst wurden. Folglich mussten sie gerade

1 Einen Ausgangspunkt für eine breit gefächerte Diskussion über die Chancen aber auch Limitationen der historischen Analyse von visuellen Quellen bot der Historikertag 2006, der unter dem Titel »GeschichtsBilder« in Konstanz stattfand. Seitdem erschienen zahlreiche theoretische Überlegungen, die die Visual History (etwa in Aufnahme der Überlegungen W.T.J. Mitchells oder Horst Bredekamps) teils interdisziplinär an die Kunstgeschichte annäherten, teils sie als Teil einer kulturhistorisch inspirierten Mediengeschichte weiterentwickelten. Einen Überblick hierzu gibt etwa Gerhard Paul; ders.: Visual History, Version: 3.0, in: Docupedia-Zeitgeschichte, 13.3.2014, URL: http://docupedia.de/zg/Visual_History_Version_3.0_Gerhard_Paul?oldid=108511 [14.02.2016].
2 Grundlegend: Axel Schildt, Detlef Siegfried: Deutsche Kulturgeschichte. Die Bundesrepublik – 1945 bis zur Gegenwart, München 2009.
3 Siehe hierzu etwa: Wilhelm Damberg: Einleitung, in: ders. (Hg.): Soziale Strukturen und Semantiken des Religiösen im Wandel. Transformationen in der Bundesrepublik Deutschland 1949–1989, Essen 2011, S. 9–35.

in dieser Epoche ihre individuelle Beziehung zu religiösen Werte- und Transzendenzsystemen stetig neu bestimmen.

Bilder spielten in diesem Prozess der kulturellen und religiösen Neuorientierung eine äußerst bedeutsame Rolle, dienten sie doch einerseits als Medien der Einhegung der Jugendlichen und jungen Erwachsenen in das institutionalisierte Werte- und Organisationssystem der Kirchen. Andererseits wirkten sie als Teil der visuellen Selbstinszenierung der jungen Sinnsucher an der Konstruktion neuer religiöser Identitäten aktiv mit, indem die Produzenten und Distributoren der Bilder neue Formen der jugendlichen Religiosität ausdeuteten und popularisierten.

Spuren des Wandels in den Bildern von konfessioneller Jugend dieser Jahrzehnte zu finden bzw. diese aus den Bildern heraus zu erschließen, ist die Aufgabe, die sich der folgende Aufsatz stellt. Dabei fokussieren die Überlegungen auf einige exemplarische Beispiele. Zunächst soll ein Film des Bundes der Deutschen Katholischen Jugend (BDKJ) aus dem Jahr 1953 untersucht werden, um an ihm aufzuzeigen, mit welchen visuellen Stereotypen amtskirchliche Medienstellen arbeiteten, um junge Gläubige für die Arbeit in den Gruppierungen des BDKJ zu begeistern. Nach der Vorstellung einiger weniger sozialhistorischer Voraussetzungen für die Filmproduktion sollen dabei die grundlegenden Spannungen in der Botschaft des Films herausgearbeitet werden, nämlich zum einen die Spannung zwischen Individualität der Jugendlichen einerseits und deren Einhegung in ein Kollektiv andererseits. Zum zweiten sollen Überlegungen angestellt werden, wie sich die katholische Jugendarbeit innerhalb der bundesdeutschen Gesellschaft in der filmischen Darstellung verortete, d. h. konkret, welche Strategien von Inklusion und Exklusion visuell inszeniert wurden.

In einem zweiten thematischen Schritt soll untersucht werden, wie sich der in der Religionsgeschichte konstatierte Wandel religiöser Jugendkulturen in den 1960er und 1970er Jahren, der gemeinhin mit den Konzepten der zunehmenden Pluralisierung, Individualisierung und Destandardisierung religiöser Ordnungssysteme und Ausdrucksformen gefasst wird[4], in deren Visualia offenbart. Religiöser Wandel lässt sich hier als Teil des allgemeineren gesellschaftlichen Wandels verstehen:[5] Grundlegend lässt sich (in westeuropäischer Perspektive

4 Etwa: Traugott Jähnichen, Uwe Kaminsky: Zum Umbruch der religiösen Jugendkulturen in der Bundesrepublik in den 1970er und 1980er Jahren – eine Einleitung, in: dies., Dimitrij Owetschkin (Hg.): Religiöse Jugendkulturen in den 1970er und 1980er Jahren. Entwicklungen – Wirkungen – Deutungen, Essen 2014, S. 9–24. Einen breiter gefassten Blick aus medienhistorischer Perspektive wirft Nicolai Hannig auf das Deutungsmuster der Individualisierung: »Wie hältst du's mit der Religion?« Medien, Meinungsumfragen und die öffentliche Individualisierung des Glaubens, in: Damberg: Strukturen (Anm. 3), S. 171–185.

5 Dies gilt auch und in einem besonderen Maße für den Wandel in konfessionellen Jugendbe-

auch über Deutschland hinaus) ein zunehmender »Alltagsliberalismus« konstatieren, der die in der frühen Bundesrepublik vorherrschenden normativen Bezugspunkte (etwa in Fragen von Geschlechterrollen oder Sexualität und somit auch im Hinblick auf einen religiös begründeten Wertekanon) hinter sich ließ und nach neuen Orientierungs- und Wertemustern suchte.[6]

Bevor ich mich den Visualia als eigentlichem Gegenstand zuwende, sollen zunächst einige wenige allgemeine Aussagen darüber getroffen werden, wie sich die Visualisierung von religiöser Jugendkultur und kirchlich organisierter Jugendarbeit medienhistorisch einordnen lässt: Es geht um eine skizzenhafte Darstellung, in welchem Verhältnis Massenmedien, Kirchen und Visualia in dem von mir fokussierten Untersuchungsraum standen und welche Rückschlüsse dies für eine Visual History zulässt.

Medialer Wandel als Ausgangspunkt für die Visualisierung religiöser Jugendkulturen

Analysiert man die Visualität von kirchlicher Jugend, dann geht es um die öffentliche Sichtbarkeit der Bilder, die Kirche und Religion mit Bedeutung belegen und somit ihren Ort in der Gesellschaft ausloten. Visuelle Trends in dieser Sichtbarkeit verschränken sich hierbei mit journalistischen (d.h. foto- oder filmästhetischen) Trends, die sich auch in den visuellen Berichterstattungen über ganz andere gesellschaftliche Felder (also etwa Politik oder Sport) wiederfinden lassen. Dies gilt für die Wahl von wiederkehrenden Motiven ebenso wie für die Bedeutung, die mediale Akteure der kirchlichen Jugendarbeit in der Gesellschaft zumaßen. So konnte etwa Nicolai Hannig in seiner Studie über »Medien, Religion und Kirche in der Bundesrepublik« zeigen, dass der für die Jahre zwischen 1950 und 1970 konstatierte Wandel von einem Konsens- hin zu einem Konfliktjournalismus in den bundesdeutschen Medien auch und in einem ganz besonderen Maße die Berichterstattungen über Kirche und Religion betraf.[7] Auch in ihren visuellen Zeichnungen von Kirche und Religion folgten die

wegungen. So argumentiert etwa Owetschkin: »Die Jugendkulturen und das religiöse Feld in den 1970er und 1980er Jahren waren […] eng aufeinander bezogen und standen in einer Interdependenz, die sich auf unterschiedlichen Ebenen und in unterschiedlichen Bereichen, Kontexten und Konstellationen auswirkte.« Siehe: Dimitrij Owetschkin: Zwischen Pluralisierung, Politisierung und Wertewandel. Jugendsozialisation und Religion in den 1970er und 1980er Jahren, in: Jähnichen, Kaminsky, Owetschkin: Umbruch (Anm. 4), S. 27–48, hier S. 36.

6 Thomas Mergel: Zeit des Streits. Die siebziger Jahre in der Bundesrepublik als eine Periode des Konflikts, in: Michael Wildt (Hg.): Geschichte denken. Perspektiven auf die Geschichtsschreibung heute, Göttingen 2014, S. 224–243, hier S. 228.

7 Nicolai Hannig: Religion der Öffentlichkeit – Medien, Religion und Kirche in der Bundesrepublik 1945–1980, Göttingen 2011.

Medienmacher übergeordneten Trends. So verlor sich die Fokussierung auf den kirchlichen Amtsträger seit Ende der 1950er Jahre immer mehr zugunsten von reportageähnlichen Fotografien, die den Prämissen der französisch-US-amerikanisch inspirierten »human interest photographie« folgten. In ihrer deutschen Wendung, nun im medialen Diskurs als LIVE-Fotografie firmierend, sorgte sie für einen grundsätzlichen Wandel in der Arbeit der deutschen Fotoreporter: Nicht mehr auf vordergründige Ereignisse sollte sich der Bildjournalismus stützen, sondern auf die »hintergründigen Facts«, wie es der Fotoreporter Heinz Held 1960 im berufsständischen Magazin »Der Journalist« umschrieb.[8]

Für die visuelle Zeichnung von Kirche und kirchlicher Jugendarbeit hatte dies grundlegende Folgen: Hintergründigkeit bedeutete im Verständnis der massenmedialen Akteure eine Fokussierung auf das Individuum, auf dessen Emotionen. Religion koppelte sich in ihrer visuellen Fremd- und auch Selbstinszenierung zunehmend von ihrer Einbettung in die Institution Kirche und ihrer Akteure ab und wurde zur individuellen Sinnsuche und -erfahrung. Sozialgeschichtlich lassen sich die nun aufwändig gestalteten Fotoreportagen und Filmdokumentationen der späten 1960er und 1970er Jahre, die Titel wie »Wie sieht Gott aus?«[9] oder »Acht Mädchen über Gott«[10] trugen, nun auch mit der Professionalisierungswelle erklären, die die Fremd- ebenso wie die Selbstinszenierung betraf.

Diese kursorischen Gedanken mögen verdeutlichen, dass eine Visual History immer auch eine Mediengeschichte sein muss. Die kulturhistorisch entschlüsselten Visualia gilt es rückzubinden an ihren medienhistorischen Kontext, um weiterführende Aussagen über den Wandel im Verhältnis von visuell inszeniertem Gegenstand, Massenmedien und Gesellschaft treffen zu können. Nur so lassen sich Erkenntnisse über die Bedeutung von Fotografien, Filmen und anderen Visualisierungen für die Stiftung und Tradierung jugendbewegter Identitäten oder auch über deren Aussagekraft als zeit-, sozial- und mentalitätshistorische Quellen in Bezug auf die Jugendgeschichte generieren.

8 Hierzu ausführlich: Benjamin Städter: Verwandelte Blicke. Eine Visual History von Kirche und Religion in der Bundesrepublik 1945–1980, Frankfurt a. M. 2012, insb. S. 164–170, Zitat S. 169.
9 Stern, 1968, Nr. 52.
10 Twen, 1961, Nr. 3.

»Jugend zwischen Zechen und Domen« – Eine Filmdokumentation des BDKJ aus dem Jahr 1953

Anfang der 1950er Jahre stand die kirchliche Medienarbeit noch ganz an ihrem Anfang und wurde zum Teil von engagierten Laien mitgetragen. Nach dem Zweiten Weltkrieg wurde sie von kirchlichen Entscheidungsträgern als wichtiger Baustein gerade innerhalb der Jugendpastoral angesehen.[11] Hier sollte sie als Korrektiv gegen die wenige Jahre zuvor vom Reichspropagandaministerium und anderen NS-Organisationen ausgehende NS-Propaganda wirken und eine »Umschulung der Jugend« ermöglichen.[12] Von diesen Anfängen der kirchlichen Medienarbeit als Teil einer neu strukturierten Jugendkatechese mag das Filmbeispiel zeugen, das der Bund der Deutschen Katholischen Jugend (BDKJ) 1953 mit Geldern des Sozialministeriums NRW produzierte. Hierbei handelt es sich um einen pseudo-dokumentarischen Film mit dem Titel »Jugend zwischen Zechen und Domen – Ausschnitte katholischer Jugendarbeit in Nordrhein-Westfalen«.[13] In seinem Produktionsrahmen ist der Film der visuellen Selbstinszenierung katholischer Jugendarbeit zuzuordnen. Der BDKJ hatte sich kurz nach dem Zweiten Weltkrieg als Verbund der katholischen Jugendarbeit aller westdeutschen Diözesen gegründet. Grundlegende Prämisse der handelnden Akteure war dabei die Einbindung der Jugendarbeit in die Pfarreien und Diözesen – den Einfluss von bündisch geprägten Jugendgruppen wie etwa dem jesuitisch geleiteten Neudeutschland, die außerhalb der Organisationsstruktur und Jurisdiktionsgewalt der Bischöfe standen, galt es einzuschränken. Unter dem Dach des BDKJ sollten die katholischen Jugendlichen (zunächst noch getrennt in Jungen- und Mädchengruppen) innerhalb der Diözesanstruktur der deutschen Bistümer in die pastorale Arbeit integriert werden.[14]

Die »storyline« der Dokumentation über die katholische Jugendarbeit innerhalb des BdKJ basiert auf einer fiktiven Radtour von drei katholischen Jugendlichen durch das Bundesland Nordrhein-Westfalen mit Zwischenstopps in

11 So hebt etwa Kuchler (in regionalhistorischer Perspektive) die Relevanz der Filmarbeit für den bayerischen Episkopat hervor: Christian Kuchler: Kirche und Kino. Katholische Filmarbeit in Bayern, Paderborn 2006, S. 76–87.

12 Dies gab der Münchner Kardinal Faulhaber bereits 1945 als Zielsetzung für einen von der katholischen Kirche zu produzierenden Spielfilm mit dem Titel »Jugend im Film« aus, Zitat aus: Kuchler: Kirche (Anm. 11), S. 78.

13 Der Film ist 2013 als Teil einer Kompilations-DVD über die Jugendarbeit in Westfalen vom LWL Westfalen Lippe veröffentlicht worden; Landschaftsverband Westfalen Lippe (Hg.): Auf großer Fahrt. Jugendfreizeit in den Wiederaufbaujahren, DVD mit Begleitheft, Münster 2013.

14 Ausführlich hierzu: Nina Buthe: Zwischen »Kirche« und »Welt«? Diskurse über den Wertewandel im Bund der Deutschen Katholischen Jugend (BDKJ) (1947–1976), Dissertation Bochum 2013, online veröffentlicht unter http://www-brs.ub.ruhr-uni-bochum.de/neta html/HSS/Diss/ButheNina/diss.pdf [21.09.15].

verschiedenen katholischen Diözesaneinrichtungen, in denen sie eine Bleibe finden und wo über deren Arbeit und Angebot für Jugendliche informiert wird. Erzählt wird die Reise von einem Sprecher und einem der drei Reisenden selbst, die beide die bewegten Bilder aus dem Off kommentieren.

Ziel der Filmproduktion war es, katholischen Gemeinden ein Filmdokument für die Jugendarbeit zur Verfügung zu stellen, um den Jugendlichen die vermeintliche Pluralität der katholischen Jugendarbeit zu verdeutlichen und sie somit neugierig zu machen und enger an die Kirche zu binden. In dieser Zielsetzung lässt sich die Filmproduktion zugleich als Mittel der Normierung katholischer Jugendarbeit lesen. Sie stellte beispielhaft verschiedene Aspekte und diözesane Ansätze katholischer Jugendarbeit dar und diente den Pfarreien als Inspirationsquelle und Richtschnur, wie Jugendarbeit auf lokaler Ebene aussehen konnte, respektive aussehen sollte.

Eines der ersten Ziele von Gerd, Klaus und Jürgen auf ihrer Reise durch Nordrhein-Westfalen ist das Jugendhaus der Erzdiözese Paderborn in Hardehausen. Dort erleben sie das Angebot, das das Erzbistum jungen Erwachsenen in der ostwestfälischen Provinz macht. In diesem Angebot erschließt sich den Jugendlichen eine konfessionelle Jugend, die sich visuell ganz aus der Einpassung des Individuums in das Kollektiv der katholischen Jugendarbeit ergibt. Die jungen Menschen, denen die drei Reisenden begegnen, weisen sich bereits in ihrer Kleidung als uniforme Gemeinschaft aus. Sie sind eingebunden in die normierte Gestik und die festgelegten Riten des Katholizismus, etwa wenn sie sich zur morgendlichen Messfeier oder zum abendlichen Gebet versammeln.

Abb. 1: Standbild aus: »Jugend zwischen Zechen und Domen« – Ausschnitte katholischer Jugendarbeit in Nordrhein-Westfalen; Landschaftsverband Westfalen Lippe (Hg.): Auf großer Fahrt. Jugendfreizeit in den Wiederaufbaujahren, DVD mit Begleitheft, Münster 2013.

Nonkonformismus, der den drei Reisenden abseits ihrer eigentlichen Route zu den katholischen Jugendhäusern begegnet, wird mit hämischem Spott belegt, etwa wenn den Jugendlichen am Möhnesee ein junger Mann begegnet, der mit Sonnenbrille, Baseballcap, Hawaiihemd und kleinem Koffer in der Hand geradezu clownesk den Standards der katholischen Jugend der 1950er Jahre widerspricht.

Abb. 2: Standbild aus: »Jugend zwischen Zechen und Domen« – Ausschnitte katholischer Jugendarbeit in Nordrhein-Westfalen; Landschaftsverband Westfalen Lippe (Hg.): Auf großer Fahrt. Jugendfreizeit in den Wiederaufbaujahren, DVD mit Begleitheft, Münster 2013.

»Verzeihung. Falsche Adresse«, kommentiert der Sprecher aus dem Off die Szenerie. Und weiter: »Gerd, Klaus und Jürgen verkrümeln sich aus dieser Ecke so rasch sie nur können«. In einer aus heutiger Sicht entlarvenden Eindeutigkeit machen die Produzenten des Films den jugendlichen Rezipienten der 1950er Jahre deutlich, welche Altersgenossen es zu meiden gilt, nämlich diejenigen, die der konfessionell konstruierten Norm zu widersprechen scheinen. Nicht nur das, in der Reaktion der drei Protagonisten auf den Badebesucher wird den Filmschauenden die vermeintliche Überlegenheit der kirchlich gebundenen Jugend gegenüber dem mit femininen Zügen und Bewegungen inszenierten jungen Mann verdeutlicht. Gerd, Klaus und Jürgen schauen auf den skurrilen Mann herab und können ihr übertrieben und ungelenk inszeniertes spottendes Lachen nicht verbergen. Schon in diesen Sequenzen zu Beginn des Filmes arbeitet die Pseudo-Dokumentation mit visuell eindeutigen Verweisen auf die kirchlich konstruierte Norm und deren Abweichung. Dass 1953 in Gestalt des Badebesuchers am Baggersee diese Abweichung in Szene gesetzt wurde, mag verdeutlichen, dass die kirchlichen Medienmacher bereits zu Beginn der 1950er Jahre, also in einer Zeit eines scheinbar noch gefestigten kirchlichen Milieus, eine liberal anmutende und kirchlich gänzlich ungebundene Jugend weniger als zu vernachlässigendes kulturelles Randphänomen, denn als Gefahr für die Einbindung breiter Teile der Jugend in die konfessionelle Jugendarbeit ansahen.

Ein weiteres Ziel der drei Jugendlichen Gerd, Klaus und Jürgen ist eine katholische Begegnungsstätte in Bochum. Schon zu Beginn der Episode in der Ruhrgebietsstadt bedient sich der Film der visuellen Stereotypen einer industriellen Großstadt, die Anfang der 1950er Jahre strukturell noch ganz von der Schwerindustrie, d. h. v. a. dem Bergbau geprägt war.

Abb. 3: Standbild aus: »Jugend zwischen Zechen und Domen« – Ausschnitte katholischer Jugendarbeit in Nordrhein-Westfalen; Landschaftsverband Westfalen Lippe (Hg.): Auf großer Fahrt. Jugendfreizeit in den Wiederaufbaujahren, DVD mit Begleitheft, Münster 2013.

Die einleitenden Filmbilder zeigen zum einen Schornsteine und Fördertürme als visuelle Merkmale der Schwerindustrie, zum anderen die Mobilität der Großstadtgesellschaft, die sich in Straßenbahnen, PKW und Bussen offenbart. Argumentation des Films ist es, eine vermeintliche Anonymität der Großstadt gemeinsam mit der harten körperlichen Industriearbeit als Gegenstück zur Menschlichkeit des katholischen Glaubens zu inszenieren. Hier kehrt sich der Antagonismus von Individualität und Kollektivität in der Argumentation des Films quasi um. Zeigten die Bildern in Hardehausen noch die Einhegung des Individuums in das Kollektiv der katholischen Kirche als Zielperspektive der katholischen Jugendarbeit, begegnen die drei Jugendlichen nun einer durch die Industrialisierung hervorgerufenen kollektiven »Vermassung« der Großstadt, die dem Individuum seine Menschlichkeit nimmt. Katholische Jugendarbeit wird nun als dessen Antwort inszeniert, die dem Menschen seine Individualität und somit seine Menschlichkeit zurückgibt.

Somit gerät die Sequenz zur Wiederaufnahme einer antimodernistischen Kulturkritik der 1920er und 1930er Jahre, die im Leben der Großstadt die Gefahr der Entmenschlichung ihrer Bewohner sah. Der Mensch gerät zum entindividualisierten Rädchen innerhalb des Großstadtgetriebes oder wie es der Film sagt, zum »Partikelchen innerhalb einer Masse, die man heute für dieses und morgen für jenes missbrauchen kann«. Der Film erzählt von der Gefahr der Vermassung, indem die drei Reisenden in der katholischen Begegnungsstätte auf

einen jungen Bergmann treffen, der ihnen von seinem Leben als Industriearbeiter berichtet. In der katholischen Begegnungsstätte fand dieser in der Segelfliegerei einen sinnstiftenden Ausgleich zur stupiden Arbeit im Bergwerk. Losgelöst vom eigentlichen Plot des Films präsentieren sich dem Zuschauer in der Begegnung mit dem jungen Bergmann Bilder, mit denen die Filmemacher die narrativ vorgetragene Kritik am scheinbar wenig sinnerfüllten und ganz von der Körperlichkeit dominierten Leben der großstädtischen Industriearbeiterschaft unterlegen: In einem nicht genauer beschriebenen Polizeieinsatz fliehen Passanten vor der rohen Gewalt der mit Gewehren und Schlagstöcken bewaffneten Polizisten. Der Kommentar merkt an: »Das war kein Partikelchen in einer Masse, die man heute zu diesem und morgen zu jenem missbrauchen kann. Dieser Junge wird wohl auch nicht einer jener Roboter werden, die mechanisch ihre gewohnten Arbeitsschritte tun, die Malocher. Dieser Junge wird wohl Mensch bleiben, und das ist viel.«[15]

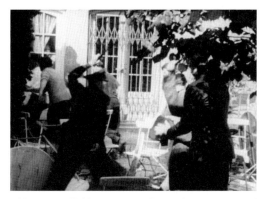

Abb. 4: Standbild aus: »Jugend zwischen Zechen und Domen – Ausschnitte katholischer Jugendarbeit in Nordrhein-Westfalen.« Landschaftsverband Westfalen Lippe (Hg.): Auf großer Fahrt. Jugendfreizeit in den Wiederaufbaujahren. DVD mit Begleitheft, Münster 2013.

Diese an Disziplinierungsmaßnahmen eines autoritären Polizeistaats erinnernden Bilder, die in ihrer Darstellung von Gewalt und Infragestellung der staatlichen Ordnung als vermeintliche Folge der »Vermassung« in der modernen Großstadt in den Film integriert werden, finden ihren visuellen Gegenpol in den Filmbildern, die den Flug des Hobbypiloten über seine Heimatstadt zeigen. Narrativ wird dieser Kontrast gefasst durch die Lebensgeschichte des Bergmannes: Während sein proletarischer Arbeitsalltag vom »Dreck und Staub des Strebs« geprägt ist, gleicht die Zeit, die er mit den neuen Freunden aus der katholischen Begegnungsstätte im Segelflieger verbringt, einem »Gelöstsein von der Erde«, einem »Streben in dem schlanken weißen Vogel«. Die katholische

15 Zwischen Zechen und Domen, 17.48 ff.

Jugendarbeit, so die Argumentation, gibt dem jungen Bergmann die Möglichkeit, mithilfe eines Segelflugscheins den stupiden Mühen seines beruflichen Alltags zu entfliehen und somit seine Individualität und Menschlichkeit zurückzuerlangen. Eingedenk der Vorstellung der katholischen Begegnungsstätte als »offen gegenüber allen« vermittelt der Film die Idee der Inklusion derjenigen in die katholische Kirche, die dem scheinbar anonymen Leben in der Großstadt enttäuscht den Rücken kehren und auf der Suche nach einem gemeinschaftlich erlebbaren religiösen Sinn die Offenheit der Kirche finden, theologisch würde man wohl von Missionierung sprechen.

Visuelle Inszenierung religiöser Jugend in den 1960er und 1970er Jahren

Blickt man nun über diese filmische Inszenierung der frühen 1950er Jahre hinaus, so lassen sich in den kommenden zwei Jahrzehnten durchschlagende Veränderungen innerhalb der visuellen Inszenierung der Kirchen finden, die noch bis heute Vorstellungswelten über konfessionelle Jugendarbeiten prägen können. Dieser Wandel hat zum einen mit den bereits beschriebenen Umbrüchen in der bundesdeutschen Medienlandschaft zu tun. Im Katholizismus sind zudem die reformierenden Ansätze des Zweiten Vatikanischen Konzils in den 1960er Jahren von entscheidender Bedeutung – gerade auch für die visuellen Zeichnungen von Kirche und Religion. Die Fokussierung der Religionsberichterstattungen auf die Institution Kirche, auf normierte Riten und herausgehobene Kirchenführer findet in den Darstellungen des Zweiten Vatikanums einen Höhepunkt, der zugleich etwas Neues einleitet.[16] Gerade in den Darstellungen von konfessioneller Jugend lässt sich nun eine neue Pluralität an religiösen Darstellungsformen finden. Ausgehend von visuellen Trendsettern wie Willy Fleckhaus, der das Jugendmagazin »Twen« konzipierte, übernahmen auch konfessionelle Jugendmagazine selbst verstärkt visuelle Deutungen einer individuellen Religiosität, die junge Menschen fernab von kirchlich normierten Zwängen suchen und erspüren. Als Beispiel hierfür kann etwa die seit 1960 erscheinende katholische Zeitschrift »Kontraste« gelten, die teils die Fotografen der »Twen« anheuerte, um ihre Vorstellungen über Jugend von Religion visuell zu inszenieren.[17] Nicht selten fanden die Bildmacher in ihrer Darstellung junger

16 Ausführlich in: Benjamin Städter: Traditionelle Versammlung der katholischen Hierarchie oder revolutionärer Bruch in der Kirchengeschichte? Bilder des Zweiten Vatikanischen Konzils in den bundesdeutschen Medien, in: Damberg: Strukturen (Anm. 3), S. 187–202.
17 Hierzu Detlef Siegfried: Time Is on My Side. Konsum und Politik in der westdeutschen Jugendkultur der 60er Jahre, Göttingen 2006, S. 315.

Erwachsener als individuelle Sinnsucher Motive einer esoterisch anmutenden Ekstase, die augenscheinlich mit den Bildwelten populärer Filmerfolge der späten 1960er und 1970er Jahre wie »Hair« (USA 1979) oder »Jesus Christ Superstar« (USA 1973) korrespondierten.[18]

Diese in den Berichterstattungen prononciert dargestellte Individualisierung der religiösen Sinnsuche gilt es jedoch vor dem Hintergrund ihrer medialen Konstruktion in den Blick zu nehmen. Es wäre zweifelsohne verkürzt, anzunehmen, dass die Jugendlichen völlig frei von gesellschaftlichen Normierungen und Sinnangeboten ihre eigene Religiosität suchten.[19] Festzustellen ist ohne Zweifel, dass die kirchlichen Institutionen ihre vormalige Stellung als soziale Kontrollinstanz mehr und mehr verloren. Nun, und das zeigen etwa die hier genannten visuell meist opulent präsentierten Reportagen, stellten vermehrt die Massenmedien mögliche Formen eines religiösen Orientierungsrahmens vor und konnten so die Religiosität von Jugendlichen prägen, strukturieren und wohl teils auch entscheidend beeinflussen.

Wurde in der Zeit vor den Aufbrüchen des Vatikanischen Konzils Religiosität noch über Kirchlichkeit und deren festgesetzten Riten inszeniert, kam es nun auch und gerade in den Jugendkulturen zu einer von Zeitgenossen als irritierend wahrgenommenen Bricolage von Religion, Kirche, esoterischer Sinnsuche, Informalisierungstendenzen, Hippiekultur und Nonkonformismus. Diese visuelle Verquickung inszenierten nicht nur säkulare Massenmedien, sondern gerade auch die kirchlichen Medien selbst. Nun stellte sich Religiosität durch das einzigartige Charisma des Individuums dar, im Raum der kirchlich verfassten Religion etwa in Form der fürsorgenden Caritas. Diese Wiederentdeckung der Bedeutsamkeit einer religiös motivierten Caritas findet sich dabei nicht nur in den massenmedialen Visualisierungen von Religiosität, sondern ebenso in einem Umschwung in der Theologie seit etwa Mitte der 1960er Jahre, die die Christen dazu aufrief, sich »aktiv in den Prozess der Humanisierung der Gesellschaft und einer Emanzipation speziell von benachteiligten Bevölkerungsgruppen ein[zu]setzen«.[20] Hier zeigten sich zweifelsohne die seit den 1960er Jahren aufkommenden und in den Medien auf breite Resonanz stoßenden politischen Theologien als besonders attraktiv gerade für jugendliche Sinnsucher.[21]

18 Zum Wandel religiöser Visiotypen im Film der 1960er und 1970er Jahre siehe: Reinhold Zwick: Provokation und Neuorientierung. Zur Transformation religiöser Vorstellungen im Kino der langen sechziger Jahre, in: Frank Bösch, Lucian Hölscher (Hg.): Kirche – Medien – Öffentlichkeit. Transformationen kirchlicher Selbst- und Fremddeutungen seit 1945, Göttingen 2009, S. 144–173.

19 Hierzu aus religionssoziologischer Sicht: Owetschkin: Pluralisierung (Anm. 5), S. 32.

20 Jähnichen, Kaminsky: Umbruch (Anm. 4), S. 17.

21 Siehe hierzu mit zahlreichen Beispielen: Owetschkin: Pluralisierung (Anm. 5), S. 30.

Neben diesem Fokus auf die christlich motivierte Caritas inszenierten die
großen Magazine wie der »Stern« alternativreligiöse Glaubensführer als neue
Agenten einer die Jugend faszinierenden religiösen Ausrucksform. Auch hier
galt es für die amtskirchliche Theologie, sich zu positionieren. Neben einer
deutlichen Abgrenzung gegenüber der neuen alternativreligiösen Phänomene
kam es aber gerade auf evangelischen Kirchentagen und in Akademien zu einem
mehr oder weniger offenen Diskurs über diese neuen Formen der Religion, so
dass sich Kirchentag und Akademien zu »wichtigen Experimentierfeldern« in-
nerhalb der Amtskirchen etablieren konnten, um das religiöse Angebot gerade
auch für junge Sinnsucher erweitern zu können.[22]

So gerieten Individualität, Nonkonformismus, Informalisierung und affek-
tive Hingabe zu den Mustern einer neuen Form der visuellen Inszenierung von
Religion, auf deren Suche sich eine neue Generation von jungen Menschen
begab. Die visuellen Darstellungen dieser Neuerungen waren Folge einer inno-
vativen Form der konfessionellen Jugendarbeit und verstärkten sie zugleich
selbst. Statt Einpassung und Unterweisung im Sinne eines missionarischen
Apostolats standen nun Methoden der dialogischen Arbeit im Zentrum kirch-
licher Katechesen. Somit ergaben sich für die Jugendlichen und jungen Er-
wachsenen ganz neue Formen der Partizipation auch im religiösen Raum. Diese
Tendenz mag zudem auf den Einfluss neuerer religionspädagogischer Ansätze
zurückgehen, wie Nina Buthe in ihrer Studie über den BDKJ der Nachkriegsjahre
zeigen konnte.[23] Jedoch ist nicht von einem eindimensionalen Prozess auszu-
gehen, in dem theologische Neuerungen die Religiosität junger Sinnsucher
veränderten. Die Veränderungsschübe, die sich innerhalb der konfessionellen
Jugendarbeit entwickelten, konnten vielmehr auch auf das weiter zu fassende
religiöse Leben innerhalb und außerhalb der Kirchen hinauswirken. Ähnlich wie
andere Jugendbewegungen wurde auch die konfessionelle Jugend gerade in den
ausgehenden siebziger Jahren zeitgenössisch als »Seismograph für gesell-
schaftliche Veränderungen wahrgenommen« und konnte gesellschaftliche
Transformationsprozesse anstoßen und prägen.[24]

22 Thomas Mittmann: Kirchliche Akademien in der Bundesrepublik. Gesellschaftliche, poli-
 tische und religiöse Selbstverortungen, Göttingen 2011, S. 198–207.
23 Buthe: Diskurse (Anm. 14), S. 81 ff.
24 Mergel: Zeit (Anm. 6), S. 242.

Die visuelle Inszenierung jugendlicher Religiosität in der gegenwärtigen Geschichtskultur

Galt es bis hierin, zeitgenössische visuelle Deutungen von konfessioneller Jugendarbeit in den Blick zu nehmen, so soll in einem abschließenden Abschnitt gefragt werden, welche dieser Bilder und Transformationen heute das Bild der Öffentlichkeit von religiöser Jugend in der Nachkriegszeit prägen können. Hierzu soll exemplarisch ein Ausschnitt aus einer Fernsehdokumentation des Jahres 2009 in den Blick genommen werden: Die Fernsehreihe »60x Deutschland« wurde vom Rundfunk Berlin Brandenburg produziert und in Zusammenarbeit mit der Bundeszentrale für Politische Bildung mit einem multimedialen Begleitprogramm flankiert.[25] Sie kann also als Ausdruck einer staatlich geförderten Geschichtskultur gelten, die (teilfinanziert von staatlichen Fördergeldern der Bundeszentrale für Politische Bildung) der medialen Öffentlichkeit eine offiziöse Ausdeutung von politischen, gesellschaftlichen, kulturellen und wirtschaftlichen Entwicklungslinien in den Jahren nach 1945 offeriert. Die Idee der insgesamt sechzig je fünfzehnminütigen Filmbeiträge ist es, jeweils ein Jahr zwischen 1949 und 2009 zu beleuchten und aus der Retrospektive von 2009 politik-, sozial und auch kulturgeschichtlich einzuordnen.[26] Hierbei griffen die Autoren auf zeitgenössisches Fernsehdokumentationsmaterial zurück, schnitten dieses neu und deuteten Ereignisse und Entwicklungen mithilfe eines Sprechers aus dem Off.

Religion als Teil von Jugendkulturen findet in den einzelnen Folgen äußerst wenig Raum. Eine augenscheinliche Ausnahme bietet die Folge zu dem Jahr 1972. In der bereits umrissenen Bricolage von esoterischer Sinnsuche und christlicher Symbolsprache verbindet sie den Erfolg des Webber-Musicals »Jesus Christ Superstar« mit einer Massentaufe von jugendlichen Christen. Interessant ist hier zu beobachten, welch unterschiedliche Bildsprachen die Dokumentation unter dem vermeintlichen Verbindungsglied jugendlich religiöser Sinnsuche zusammenbringt. Die lasziven Bewegungen der professionellen Musicaltänzer stehen einerseits im Kontrast zu den gen Himmel gestreckten Armen der Sinnsucher vom Baggersee, die in dieser Symbolik die christlich konnotierte Gestik aufnehmen, um sich wohl bewusst in die Traditionslinie des Christentums zu stellen. Als visuelles Verbindungselement hingegen sieht die Dokumentation eine informalisierende Hippiekultur, die Musical und religiöse Ekstase miteinander in Bezug setzt.

Hier zeigt sich deutlich, dass sich auch die christliche Jugendbewegung und

25 Siehe: http://www.60xdeutschland.de [09.02.2016].

26 Siehe hierzu die Internetauftritte der Bundeszentrale für Politische Bildung und die Projektseite des RBB: http://www.bpb.de/mediathek/60xdeutschland/ [29.09.2015].

Abb. 5: Standbild aus: »1972 – 60x Deutschland«, TV-Dokumentation Rundfunk Berlin Brandenburg 2009.

ihre Visiotypen nicht außerhalb der bundesrepublikanischen Gesellschaft entwickelten, sondern dass Religion immer auch von anderen Aspekten und Teilsystemen der Bundesrepublik beeinflusst wurde. Die Rückschau mag diese Veränderungsprozesse, die eben eine Vielzahl von Jugendkulturen erfassten und nicht nur die Kirchen, noch verstärken und deshalb hielt die Verbindung von Hippiekultur und jugendlicher Religiosität Einzug in die retrospektive Bildberichterstattung des Jahres 2009. Auffallend ist zudem der ironische, ja fast herabwürdigende Ton, mit dem der Filmbericht auf die Sinnsucher des Jahres 1972 zurückblickt. Narrativ gelingt dies durch das rhetorische Spiel mit dem Wortfeld »Wasser«, wenn in gewollt schiefer Metaphorik hervorgehoben wird, dass die Jugendlichen auf einer »Jesus-Welle surfen« und ihre Sinnsuche in einem »Baggersee« ihren erfolgreichen Abschluss findet.

Abb. 6: Standbild aus: »1972 – 60x Deutschland«, TV-Dokumentation Rundfunk Berlin Brandenburg 2009.

Visuell gewollt komisch inszeniert wird der skeptisch dreinblickende Zeuge der Begebenheit, der aufgrund seiner Mimik nicht zu den jungen Sinnsuchern gehört, sondern abseitiger Betrachter der Szenerie ist. Andererseits aber gibt er in seinem DLRG-Pullover den Zweck der Zusammenkunft in theologisch korrekter Deutung unfreiwillig wieder: Es geht um die Rettung von Leben (Deutsche-Lebens-Rettungs-Gesellschaft), die in den Worten der ekstatischen Interviewpartnerin durch Taufe und »Erlösung durch Jesus Christus« geschieht.

Nun ließe sich fragen, ob sich dieser Prozess hin zu einer plural und vor allem individuell formierten Religiosität junger Menschen fortsetzte oder ob Bilder

von Jugend und Religion quasi in einer konservativen Wendung in den folgenden Jahrzehnten wieder deutlicher an Kirchlichkeit gebunden wurden. Ein flüchtiger Blick auf die 1980er und 1990er Jahre mag diese Idee einer Rückkehr zur medialen Inszenierung einer fest normierten und an kirchliche Institutionen gebundenen Religiosität der Jugend bestätigen: Ein charismatischer polnischer Pontifex stieg zum Visiotypen des Katholizismus auf. Auf Weltjugendtagen schienen er und seine Nachfolger die konfessionell organisierte katholische Jugend nicht nur einzuladen, sie wurden in ihrer überbordenden Medienpräsenz vielmehr selbst zu Agenten der konfessionellen Jugend.[27] Es wäre für die 1980er und 1990er Jahre genauer zu untersuchen, ob sich grundlegend neue Visiotypen herausbilden konnten, oder ob die Medien auf bereits entwickelte Bildmotive zurückgriffen, um diese nun in neuen Quantitäten und Zusammenstellungen neu zu deuten. Zweifelsohne gilt es, die sich wandelnden Medienrezeptionen mit in den Blick zu nehmen. Denn gerade um die Jahrtausendwende, in der das Internet eine ganz neue und sich stetig erweiternde Relevanz gerade auch für visuelle Kommunikation gewinnen konnte, verlaufen Distribution und Rezeption von Bildern nach ganz anderen Regeln, die fraglos auch den Blick der Gesellschaft auf eine nach religiösen Deutungsmustern suchende Jugend beeinflussen konnten.

27 Hierzu etwa: Martin Steinseifer: Das Medium ist eine Metabotschaft. Der Weltjugendtag in Köln als perfektes Medienereignis, der Papst als Anti-Star und die Schwierigkeiten einer angemessenen Kritik, in: Communicatio Socialis, 2006, 39. Jg., S. 67–80.

Robin Schmerer

Jugend(bewegung) in Filmen der Nachkriegszeit. Zur filmischen Inszenierung der Halbstarken in Ost und West

Schon 1994 beklagten die beiden Jugendforscher Horst Schäfer und Dieter Baacke in einem gemeinsam veröffentlichten Band zum Thema Jugendkulturen und Film, dass es eine direkte Gegenüberstellung der Jugendfilme aus Ost und West nie gegeben habe und vergleichende Analysen über Ansätze nicht hinausgekommen seien.[1] Erstaunlicherweise scheint sich an diesem Befund bis heute nur wenig geändert zu haben. Zwar sind in den letzten zwanzig Jahren zahlreiche Publikationen erschienen, die sich mit dem deutschen Jugendfilm der Nachkriegsjahre oder mit den Filmen der DEFA im Allgemeinen befassen, jedoch gehören Schäfer und Baacke bis heute zu den Wenigen, die den durchaus spannenden, direkten Vergleich der Jugendfilmproduktion in Ost und West wagen.

Im Folgenden soll es mehr um die Darstellung von Jugendkultur gehen, als um Jugendbewegung im engeren Sinne, der in den Spielfilmen nach dem Zweiten Weltkrieg eine wesentlich geringere Bedeutung zukam als noch vor und während des Krieges. Auch (staatliche) Jugendorganisationen wie die Freie Deutsche Jugend spielten eher auf produktionstechnischer Ebene eine Rolle, als dass sie innerhalb der Filme von größerer Bedeutung gewesen wären. Der Fokus des Beitrags liegt auf den Halbstarken-Filmen der 1950er Jahre, die sowohl in Ost als auch in West eine neue inhaltliche Strömung der innerdeutschen Filmgeschichte begründeten und zudem das öffentliche Bild der gleichnamigen jugendkulturellen Gruppierung geprägt haben. So tragen die Filme dieser Zeit maßgeblich zu jener »Tendenz der Mythenbildung« bei, von der Thomas Grotum im Zusammenhang mit der Jugendkultur der Halbstarken spricht.[2] Insbesondere das Bild des Halbstarken als jugendlichem Kleinkriminellen geht zu großen Teilen auf die im Folgenden untersuchten Filme zurück.

1 Horst Schäfer, Dieter Baacke (Hg.): Leben wie im Kino. Jugendkulturen und Film, Frankfurt a. M. 1994, S. 234.
2 Thomas Grotum: Die Halbstarken. Zur Geschichte einer Jugendkultur der 50er Jahre, Frankfurt a. M./ New York 1994, S. 191.

Die Analyse der beiden Filme »Die Halbstarken« (BRD, 1955) und »Berlin –
Ecke Schönhauser …« (DDR, 1956) ist in erster Linie inhaltlicher Natur. Einzelne
filmtechnische Elemente finden dann Erwähnung, wenn sie besonders auffal-
lend sind und sich auf das filmische Bild der Halbstarken auswirken. Dank ihrer
Aufarbeitung desselben jugendkulturellen Phänomens kann ein Vergleich bei-
der Filme nicht zuletzt einen genauen Einblick in die Unterschiede der Film-
produktion in Ost und West liefern. Den weitreichenden Einfluss beider Filme
auf nachfolgende Filmemacher und deren Arbeiten soll abschließend ein kurzer
Exkurs auf aktuelle deutschsprachige Filme über jugendliche Delinquenten
aufzeigen.

Deutsche Jugendfilme während der Nachkriegszeit

Nach der recht kurzen Phase des »Trümmerfilms«, der sich mit den Lebensbe-
dingungen im zu großen Teilen zerstörten Nachkriegsdeutschland befasste,
setzte rasch eine Entwicklung hin zu freundlichen und optimistischen Filmen
ein, die den Krieg zumindest für kurze Zeit vergessen lassen sollten. In jener Zeit
diente der Kinobesuch regelrecht einer Alltagsflucht. Ein Jugendfilm, der noch
zwischen Trümmerfilm und jener eskapistischen Strömung angesiedelt werden
muss, ist der 1947 von der DEFA gedrehte Film »1–2–3 Corona«. In diesem Film
erzählt Regisseur Hans Müller von zwei verfeindeten Jugendbanden im zer-
bombten Berlin, die gemeinsam den Unfall einer jungen Zirkusartistin ver-
schulden. Wachgerüttelt durch das tragische Ereignis ziehen alle an einem
Strang, kümmern sich um die verletzte Trapezkünstlerin und betreiben eigens
für sie einen kleinen Zirkus. Am Ende des Films wird ein echter Zirkusdirektor
auf die Truppe aufmerksam, heuert die beiden Bandenführer an und bildet auch
einige der anderen Jungs zu Artisten aus. Die elternlosen Jugendlichen können
der Arbeitslosigkeit und ihrem bis dato perspektivlosen Leben entkommen. In
seinem Film greift Regisseur Müller die so genannten »wilden Cliquen« auf, wie
sie seit den 1920er Jahren existierten und besonders zu Zeiten erhöhter Ju-
gendarbeitslosigkeit verstärkt vorzufinden waren. In ihrem Wunsch, sich von
der Erwachsenenwelt abzuschotten und ihren hierarchischen Strukturen ähneln
diese Straßencliquen bereits den später auftretenden Halbstarken. Das Setting
von Hans Müllers Film bilden die Ruinen des zerbombten Berlins und das Ende
ist erwartungsgemäß versöhnlich.

In den Filmen dieser ersten Nachkriegsjahre werden die Jugendlichen zu
optimistischen Vorbildern für die zweifelnde, niedergedrückte Erwachsenen-
generation, wie Ralf Schenk in einem Beitrag über die Jugendfilme der 1940er

Jahre resümiert.[3] Die jugendlichen Helden verkörperten jenen Tatendrang, der den Erwachsenen abhanden gekommen war. So auch in Rolf Meyers Film »Zugvögel (1947)«, in dem sich eine Gruppe Jugendlicher während einer Bootsfahrt dafür ausspricht, die allgemein vorherrschende Lethargie zu durchbrechen und den Wiederaufbau voranzutreiben.

In den frühen 1950er Jahren setzte sich die geschilderte eskapistische Tendenz zunächst fort, und Schul- und Heimatfilme dominierten die Jugendfilmproduktion sowohl in der BRD als auch in der DDR. Beispielhaft für Jugendfilme dieser Machart sind die in der Bundesrepublik gedrehten »Immenhof«-Filme, die von den Abenteuern einiger Jugendlicher auf einem Reiterhof in der Holsteinischen Schweiz erzählen. Sie sind unpolitisch, konservativ und arbeiten mit Schwarz-Weiß-Mustern. Die Guten müssen sich gegen die Bösen behaupten und dem idyllischen Landleben werden die Gefahren der Stadt gegenübergestellt. Ähnlich unverfänglich ist auch der Film »Geliebtes Fräulein Doktor« (BRD) aus dem Jahr 1954, in dem eine Landschulheim-Klasse aus ihrer schüchternen Lehrerin eine attraktive Frau zaubert. In jenen Jahren scheint es den Filmemachern weniger um Originalität gegangen zu sein als vielmehr um technische Perfektion unter Beibehaltung jener Gestaltungsmittel, die bereits vor 1945 Anwendung gefunden hatten.[4]

Bereits in der Gründungsphase der DDR wurden jedoch Stimmen laut, der Jugendfilm müsse stärker politisiert werden und konkreter Partei ergreifen. In der DDR mussten denn auch relativ früh alle Drehbücher für Filme mit Jugendlichen zunächst mit dem Zentralrat der Freien Deutschen Jugend durchgearbeitet werden, weshalb der DDR-Jugendfilm dieser Zeit, so Ralf Schenk, eine »Illustration von Parteiprogrammen«[5] darstellte. Einen solchen Film drehte der spätere »Immenhof«-Regisseur Wolfgang Schleif mit »Die Störenfriede« (1953). Bevor er in den Westen ging, erzählt Schleif in seinem letzten DEFA-Film von der tugendhaften Pionierin Vera, die sich auf die Fahne schreibt, die beiden Störenfriede ihrer Klasse zu artigen Buben zu erziehen. Mit dem Rat ihrer Pionierleiterin und der Hilfe der anderen Pioniere gelingt es der 13-Jährigen schließlich, die Rabauken zu anständigen Schulkameraden und guten Pionieren zu machen. Die Zeitschrift »film-dienst« urteilte entsprechend: »Didaktischer Kinderfilm aus der Hoch-Zeit des sozialistischen Realismus«.[6]

Bei Kritikern und Publikum kamen solche Filme nicht gut an. Der im selben

3 Vgl. Ralf Schenk: Jugendfilm in der DDR, in: Ingelore König, Dieter Wiedemann, Lothar Wolf (Hg.): Zwischen Bluejeans und Blauhemden. Jugendfilm in Ost und West, Berlin 1995, S. 21–30, hier S. 21.

4 Vgl. Schäfer, Baacke: Kino (Anm. 1), S. 66.

5 Schenk: Jugendfilm (Anm. 3), S. 23.

6 Film-Dienst, Die Störenfriede, http:// www.filmdienst.de/nc/kinokritiken/einzelansicht/die-stoerenfriede,58484.html [03. 02. 2016].

Jahr wie »Die Störenfriede« uraufgeführte Film »Das kleine und das große Glück« etwa, der von einer Jugendbrigade beim Straßenbau erzählt, stieß wegen seiner schemenhaften Figuren, seinem Kitsch und Pathos auf deutliche Kritik und wurde zu einem großen Misserfolg. Genau wie ähnliche Filme sei »Das kleine und das große Glück« das DDR-Pendant zum sonnigen Heimatfilm der Bundesrepublik gewesen, so Ralf Schenk.[7]

Neue Akzente setzten zunächst amerikanische Produktionen, die zunehmend ihren Weg in die deutschen Lichtspielhäuser fanden und die in den Grenzkinos (nicht zuletzt dank ermäßigter Eintrittspreise) auch von Jugendlichen aus dem Osten bevorzugt gesehen wurden.[8] Filme wie »The Wild One« (»Der Wilde«, 1953) und »Rebel without a Cause« (»… denn sie wissen nicht, was sie tun«, 1955) benannten deutlich Probleme und Nöte Jugendlicher, weckten jedoch zugleich das Misstrauen der älteren Generation. Befürchtet wurden ein aufrührerisches Potential und ein entsprechend schlechter Einfluss auf die Jugend, was sich in den großenteils negativen Kritiken widerspiegelte, die aber den Erfolg dieser Filme nicht mindern konnten. Die Filme aus Übersee führten einen neuen jugendlichen Figurentypus ein, der bei den jungen Zuschauern einen Nerv traf und sie ansprach. Felicitas Kleiner benennt vier wesentliche Merkmale der so genannten »rebel males«, die diese von früheren Rebellenfiguren unterscheiden und zu einem Novum des Kinos der 1950er Jahre machten: Die Verankerung in der Jugendkultur der Nachkriegszeit und eine damit verbundene Kritik an der Lebensweise der Elterngeneration (die sich wiederum in Mode und Lebensstil äußerte), die Verweigerung des Bürgerlichen und Konventionellen, eine Überbetonung der eigenen Männlichkeit, die in Macho-Gehabe zum Ausdruck kam, sowie ein gewisser Nonkonformismus der betreffenden Schauspieler auch jenseits der Leinwand.[9]

Richtungswechsel in den 1950er Jahren – Halbstarke im deutschen Film

Die nahezu konkurrenzlosen amerikanischen Produktionen (in der Ära Adenauer wird dem deutschen Film kulturpolitisch kein allzu großer Stellenwert beigemessen) beeinflussten auch den deutschen Lebensstil und trugen dazu bei, das Publikum zu »amerikanisieren«. Die in den Kriegsjahren geborenen Ju-

7 Schenk: Jugendfilm (Anm. 3), S. 23.
8 Wiebke Janssen: Halbstarke in der DDR. Verfolgung und Kriminalisierung einer Jugendkultur, Berlin 2010, S. 90.
9 Felicitas Kleiner: »Not taking the crap«. Zum Rollentypus des Hollywood-Rebellen – eine Einleitung, in: Thomas Koebner, Fabienne Liptay (Hg.): Hollywoods Rebellen. Marlon Brando, Jack Nicholson, Sean Penn (Film-Konzepte 14), München 2009, S. 3–10.

gendlichen, die in den 1950er Jahren die Lichtspielhäuser besuchten, waren daher auch die erste Generation Deutscher, die zu großen Teilen von der amerikanischen Kultur geprägt und beeinflusst wurde.[10] Neben Marlon Brando wurde auch der Schauspieler James Dean zu einem Idol der Jugend. In den USA glaubte man bereits kurz nach Erscheinen des Films »The Wild One«, in dem Brando den Anführer einer Motorradbande spielte, einen negativen Einfluss auf die Jugend festzustellen. Schon kurz darauf kam in Deutschland eine ähnlich gerichtete Diskussion auf.[11] In jedem Fall produzierte »The Wild One« wie kaum ein anderer Film ikonische Bilder.[12] So etwa jenes von Brando, das ihn als Johnny auf seinem Motorrad zeigt und zu dessen Bekanntheit auch die spätere Bearbeitung durch Andy Warhol beigetragen hat.

Abb. 1: Szenenfoto aus »The Wild One« (1953); Deutsche Kinemathek, F28048_1.

10 Schäfer, Baacke: Kino (Anm. 1), S. 63.
11 Janssen: Halbstarke (Anm. 8), S. 92.
12 Esther Buss: Die »Mutter« aller Biker. Marlon Brando, The Wild One und der Biker-Rebell als queere Figur, in: Koebner, Liptay: Rebellen (Anm. 9), S. 11–20, hier 11.

Generell wurde den Filmen dieser Zeit seitens der Medien eine starke identitätsstiftende und imagestimulierende Wirkung zugesprochen. Die Rede war von Jugendlichen, die nach Konzerten und Filmvorführungen durch die Städte zogen und (es ihren filmischen Idolen gleichtuend) Autos demolierten und Polizisten verprügelten. Es war die Zeit der von den Medien hochgespielten »Halbstarken-Krawalle«. In seiner bereits 1957 veröffentlichten Studie zum »Halbstarken-Phänomen« markierte Curt Bondy den Krawall einer Bande deutscher Jugendlicher nach einer Vorführung des Films »The Wild One« gar als Ausgangspunkt dieses jugendkulturellen Phänomens in Deutschland.[13]

Erst ab Mitte der 1950er Jahre kam sowohl in der Bundesrepublik als auch in der DDR eine filmische Strömung auf, die sich (in Anlehnung an die amerikanischen Vorbilder) um soziale Genauigkeit und einen gesteigerten Realismus bemühte und mit der bisher vorherrschenden, eskapistischen Strömung brach. In der BRD markierte der Film »Die Halbstarken« von Georg Tressler aus dem Jahr 1956 gewissermaßen den Wendepunkt. Tresslers Film verstand sich als deutsche Antwort auf die erfolgreichen US-Jugenddramen, griff die zeitgenössische Debatte um jugendliche Unruhestifter auf und stilisierte den Hauptdarsteller Horst Buchholz zum deutschen Marlon Brando.

»Die Halbstarken« erzählt die Geschichte des 19-jährigen Freddy Borchert, des Anführers einer Bande Jugendlicher. Der Ausreißer hat mit seiner Familie gebrochen und sich bei seiner Freundin Sissy eingenistet. Mit Betrügereien und Diebstählen hält er sich über Wasser und beeindruckt seinen jüngeren Bruder Jan, der noch bei den Eltern lebt und glaubt, Freddy sei ein gemachter Mann. Deshalb erbittet Jan auch bei seinem Bruder 3.000 Mark, um die Schulden der Eltern bezahlen zu können. Der Mutter zuliebe verspricht Freddy, ihm das Geld und plant einen großen Postraub. Sowohl der Postraub als auch der spätere Einbruch in das Haus eines Geschäftsmannes misslingen allerdings.

Durch seinen (pseudo-) dokumentarischen Charakter und das Aufgreifen des Generationenkonflikts brach Tresslers Film mit dem bisher vorherrschenden bundesdeutschen Heimatfilm. Wie in »The Wild One« wurde dieser dokumentarische Charakter besonders durch die dem Film vorangestellten Texttafeln unterstützt, die zum einen auf wahre Begebenheiten hinwiesen, zum anderen die jungen Zuschauer davor warnten, es den Filmfiguren gleich zu tun. Die Grundlage für das Drehbuch bildete eine Reportage von Will Tremper über kriminelle Jugendbanden.[14] So wurde bereits durch das Drehbuch die enge Verbindung zwischen Halbstarken und dem jugendkriminellem Milieu hergestellt, die ihnen der Film unterstellte. Auch die Texttafel gleich zu Beginn verortete die Halbstarken »im Zwielicht von Erlebnisdrang und Verbrechen«. Überhaupt hielten in Tresslers

13 Ebd.
14 Ebd., S. 95.

Film jene Ängste und Vorbehalte Einzug, die seinerzeit bei der erwachsenen Generation und in den Medien vorherrschten. Allerdings dürften Buchholz und seine Filmfreunde mit ihren machohaften Gesten eher Vorbilder gewesen sein, als dass sie zur Abschreckung gedient hätten.

Tressler führt seine Zuschauer schnell in die Welt der Halbstarken ein und präsentiert uns deren ganz eigene Umgangsformen und Gepflogenheiten. Die Anfangsszene im Schwimmbad dient als Exposition und zeugt bereits vom fehlenden Respekt der Jugendlichen vor der Elterngeneration. Der Bademeister, der den Rowdys das Rauchen im Schwimmbad untersagen will, wird kurzerhand verprügelt. Freddy Borchert wird als Anführer der hierarchisch organisierten Jugendbande gezeigt, der den übrigen Jugendlichen Befehle erteilt. Schnell wird klar, dass es sich bei den teuren Uhren, die er so großzügig verteilt, um Diebesgut handeln muss. Auch die Sprache der Jugendlichen ist betont locker und zeugt von Respektlosigkeit. Als Kontrastfigur zu Freddy fungiert dessen jüngerer Bruder Jan, der noch bei den Eltern lebt, Ingenieur werden will und nach und nach in die Machenschaften seines Bruders hineingezogen wird. Oftmals fungiert er als Stimme der Vernunft und versucht die anderen von ihren Plänen abzubringen. Die Spirale aus Verbrechen und Gewalt steigert sich bis zum Ende des Films und reicht von Körperverletzung und kleineren Diebstählen über organisierten Raub bis hin zu Mord.

Die Treffpunkte der Jugendlichen spielen eine große Rolle, dienen ihnen zur Abgrenzung von den Eltern und sind – wie auch Irina Jüngling herausstellt – Ausdruck des Zeitgeists der 1950er Jahre: Das Schwimmbad als ein Ort, an dem die Prüderie ein wenig ausgehebelt ist, die Lottoannahmestelle als Symbol für den Traum vom Reichtum und die Milchbar als Neuerung der 1950er Jahre, als Ort, an dem die Jugendlichen ihr Geld ausgeben, tanzen und ihren geliebten Rock ’n’ Roll hören können.[15] Die Treffpunkte stehen in direktem Gegensatz zu den Elternhäusern der Jugendlichen, wie jenem der Borchert-Brüder, wo der strenge Vater sich als Patriarch behaupten will. Jüngling weist in diesem Zusammenhang auch auf die Kontraste in diesem bewusst in Schwarzweiß gedrehten Film hin: Während die gezeigten Wohnungen sehr dunkel erscheinen, sind die Treffpunkte der Halbstarken wesentlich heller.[16] Insgesamt versuchen sich die Jugendlichen ihren Eltern zu entziehen und sich von diesen abzugrenzen. Als die Jukebox in der Eisdiele plötzlich Marschmusik spielt, die für die Vorlieben der Eltern steht, veranstalten die Halbstarken eine Parade und verhöhnen so die Lebensweise der Elterngeneration.

15 Irina Jüngling: Halbstarke vom Wedding und von der Schönhauser, in: Ingelore König, Dieter Wiedemann, Lothar Wolf (Hg.): Zwischen Bluejeans und Blauhemden. Jugendfilm in Ost und West, Berlin 1995, S. 69–75, hier S. 72.
16 Ebd.

Nicht nur räumlich, sondern auch optisch wollten sich die Halbstarken von der Elterngeneration distanzieren. Wie in den amerikanischen Produktionen trägt Horst Buchholz als Freddy Lederhose, Bomberjacke und Haartolle. Und auch die Gesten und Rituale, wie der Uhrenvergleich oder das Anzünden von Streichhölzern an einer Schuhsohle, orientierten sich an den Filmen aus den USA. Dass dieser Habitus lediglich aufgesetzt war, wird besonders in jener Szene deutlich, in der Freddy kuschelnd mit dem zuvor gestohlenen Dackel zurückbleibt. Während sich Freddy zumindest äußerlich ganz klar als cooler Rebell gibt, erscheint sein Bruder Jan mit Sakko und Schlips auch optisch deutlich braver – schließlich wohnt er noch zu Hause und ist anders als sein Bruder der elterlichen Kontrolle ausgesetzt.

Sicherlich hat Jüngling Recht, wenn sie schreibt, Tresslers Film sei mehr ein Krimi mit Jugendlichen als ein Film über Jugendprobleme.[17] Denn Letztere wurden allenfalls angedeutet, jedoch nicht eingehend thematisiert oder gar gelöst. Und doch ist der Film (da er die besagten Probleme nicht gänzlich ausspart oder negiert) von einer größeren Realitätsnähe gekennzeichnet als die deutschen Produktionen der Nachkriegszeit zuvor. Mit der Figur der Sissy vollzog Regisseur Tressler einen symbolischen Bruch mit der bisherigen deutschen Filmtradition. Auf Jans Frage, wie man denn ihren Namen schreibe, erwidert Sissy: »Mit Y – wie Romy!« Ein Verweis auf die Schauspielerin Romy Schneider, die mit den »Sissi«-Filmen zum Gesicht des deutschen Heimat- und Kostümfilms wurde und mit deren braven Rollen die skrupellose Sissy aus »Die Halbstarken« denkbar wenig gemeinsam hat. Wie erwähnt griff Tresslers Film den Generationenkonflikt auf und damit ein Problem, das in jenen Jahren in vielen deutschen Wohnzimmern verhandelt wurde. Trotz des warnenden Charakters seines Filmes klagte der Regisseur nicht nur an, sondern versuchte auch Gründe für das Verhalten der Halbstarken zu benennen, angesprochen wurden beispielsweise ausdrücklich Erwartungen, Enttäuschungen, Missverstände, Spannungen und Beschwiegenes in den Familien. Es ging auch um unglaubwürdig gewordene Erziehungsvorstellungen und die Auflehnung Jugendlicher gegenüber väterlichen Autoritätsansprüchen. Lutz Niethammer hat treffend davon gesprochen, es habe sich »in den Jugendkulturen der Kriegskinder« seit den 1950er Jahren »in mehreren Schüben Protest« geregt, »erst bei den Halbstarken des Westens, dann bei den Beatniks des Ostens« und schließlich »in der westlichen Studentenbewegung von 1968«.[18] In »Die Halbstarken« scheint es so, als seien Eltern gleichsam hilflos und hätten sich zu spät Gedanken um ihre Kinder gemacht. So kann auch der strenge Patriarch Vater Borchert letztlich nur

17 Ebd., S. 71.
18 Lutz Niethammer: Sind Generationen identisch?, in: Jürgen Reulecke (Hg.): Generationalität und Lebensgeschichte im 20. Jahrhundert, München 2003, S. 1–16, hier S. 3.

fassungslos der Verhaftung seiner Söhne beiwohnen. Mit der gegen Ende des Filmes ins Bild kommenden vorbeifahrenden Motorradbande wird zumindest angedeutet, dass polizeiliche Zugriffe das Halbstarken-Problem keineswegs würden lösen können.

»Die Halbstarken« ist also ein wichtiges zeitdiagnostisches Dokument, der Film spiegelt damalige Debatten und greift eine damals verbreitete erwachsene Sichtweise auf die Jugend auf. Gemäß der zeitgenössischen massenmedialen Berichterstattung zeigte Tressler die Halbstarken als respektlose Kleinkriminelle, die auf Provokation aus waren. Mit ihrem speziellen Jargon, ihrer lässigen Körperhaltung und einem bestimmten Kleidungsstil integrierte er jene Elemente in seinen Film, die zu dessen Entstehungszeit als prägend für diese jugendkulturelle Gruppierung galten. Dank seines hohen Bekanntheitsgrades und seiner Verbreitung trägt »Die Halbstarken« bis heute einen großen Teil zu jener eingangs erwähnten »Mythenbildung« bei.[19] Hierzu zählt besonders die Vorstellung von einer homogenen Gruppe in Einheitskleidung. Zwar gibt es auch bei den filmischen Halbstarken einige Unterschiede, doch sind die amerikanischen Vorbilder nicht von der Hand zu weisen. Zudem bleiben besonders die Darstellung von Horst Buchholz sowie dessen Optik in Erinnerung.

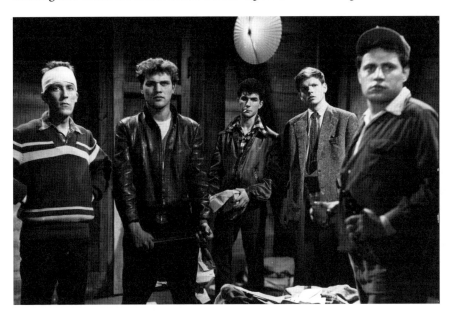

Abb. 2: Szenenfoto aus »Die Halbstarken« (1956); Deutsche Kinemathek F20267_22.

19 Grotum: Halbstarken (Anm. 2), S. 191.

In der Retrospektive wird die Zugehörigkeit zu den Halbstarken an ein typisches Erscheinungsbild, wie das Tragen von Lederjacken geknüpft. Dieses Bild ist – so Grotum – besonders auf Filme wie »The Wild One« zurückzuführen.[20] Die Realität habe jedoch anders ausgesehen: »[Es gilt] zwischen dem Einfluß, den der Film auf die Selbststilisierung der Jugendlichen hatte, und dem projizierten Idealbild eines ›Halbstarken‹ zu unterscheiden. Mag den zeitgenössischen Beobachtern die Kleidung der betreffenden Jugendlichen auch als Uniform erschienen sein, so zeichnete sie sich doch durch eine Vielzahl von Variationen aus.«[21]

In der DDR begründeten die Arbeiten von Filmemachern wie Wolfgang Kohlhaase oder Gerhard Klein den zuvor geschilderten neuen filmischen Kurs, der verstärkt um soziale Genauigkeit bemüht war. Gerhard Klein dreht ein Jahr nach »Die Halbstarken« mit »Berlin – Ecke Schönhauser …« gewissermaßen das Ost-Pendant zu Tresslers Film. Auch »Berlin – Ecke Schönhauser …« erzählt von einer Gruppe halbstarker Jugendlicher, die auf der Straße herumlungert und sich Ärger einhandelt. Im Einzelnen geht es um Angela, die mit ihrer verwitweten Mutter auf engstem Raum lebt, Kohle, der von seinem Stiefvater ständig Prügel bezieht, Dieter, den der Krieg zum Waisen gemacht hat und der mit seinem Bruder zusammenlebt, sowie Karl-Heinz, der die Schule verlassen hat und mit den Eltern in den Westen gehen will. Letzterer verwickelt seine Freunde Dieter und Kohle in seine kleinkriminellen Machenschaften und verschwindet nach West-Berlin. Als er für kurze Zeit zurückkommt, wird er von Dieter und Kohle zur Rede gestellt und niedergestreckt. Aus Angst Karl-Heinz getötet zu haben, flüchten Dieter und Kohle nun ihrerseits nach West-Berlin. Im dortigen Auffanglanger will Kohle sich mittels eines Tranks aus Tabak und Kaffee krank stellen, um nicht von Dieter getrennt zu werden. Am nächsten Morgen ist er jedoch tot und Dieter kehrt in den Osten zurück, wo er sich der Polizei stellt.

Auch Gerhard Kleins Film adaptierte das Muster der beliebten Hollywood-Vorlagen (die im Osten freilich nicht zu sehen waren), ließ jedoch die politischen Ideale der DDR in seinen Film einfließen. Anders als in Tresslers Film wird in »Berlin – Ecke Schönhauser …« die Handlung nicht chronologisch erzählt, sondern das tragische Ende rund um Kohles Tod vorweggenommen, was den DEFA-Film technisch moderner und weniger konventionell macht als sein westdeutsches Pendant. In Form einer Rückblende werden jene Ereignisse geschildert, die zu diesem Ereignis geführt haben. Die Anfangsszenen zeigen die Straße als bevorzugten Treffpunkt der Jugendlichen. Sie wird für die Gruppe ein zweites Zuhause. Wie ihre Altersgenossen aus dem Westen wollen auch die Jugendlichen in Gerhard Kleins Film aus den viel zu engen Wohnungen und vor

20 Ebd., S. 193 f.
21 Ebd., S. 194.

ihren Eltern fliehen, mit denen sie immer wieder aneinander geraten. Angela muss sogar gezwungenermaßen die Einzimmerwohnung verlassen, wenn die verwitwete Mutter heimlich ihren verheirateten Chef trifft, mit dem sie eine Affäre hat. Die jugendlichen Protagonisten in Kleins Film nutzen die noch fehlenden Grenzkontrollen zwischen den einzelnen Sektoren, um im Westen verbotene Hollywood-Filme zu schauen. So kennen auch Dieter, Kohle und Karl-Heinz die Kino-Rebellen um James Dean und machen sie sich zu Vorbildern. Sie haben die gleichen Idole wie ihre Altersgenossen aus dem Westen. Als sie gefragt wird, wie denn ihr Traummann aussehen müsse, antwortet Angela auch gleich: »Wie Marlon Brando.« Dieter träumt von einem Motorrad und Karl-Heinz trägt eine echte Lederjacke.

Auch im Osten übten amerikanischer Lebensstil und US-filmische Idole Anziehungskraft aus und führten dazu, dass sich Heranwachsende durch ihre Kleidung von der älteren Generation abgrenzten. Dennoch erscheinen die Halbstarken in »Berlin – Ecke Schönhauser …« weniger homogen, was ihre äußere Erscheinung betrifft, und sind somit näher an der damaligen Realität als die Figuren in Tresslers Film. Und doch wird die »imagestimulierende Wirkung«, die Dieter Baacke und Horst Schäfer dem Jugendfilm zuschreiben, anhand der Nachkriegsgeneration besonders deutlich. Sowohl die Jugendlichen auf innerdiegetischer Ebene als auch die jugendlichen Kinozuschauer entnahmen den Kinofilmen aus Übersee bestimmte Elemente und machten sie zum Teil ihrer Jugendkultur. Neben modischer Inspiration flossen auch sprachliche Elemente in die Jugendkultur ein. Die Jugendsprache in »Berlin – Ecke Schönhauser …« erscheint allerdings wesentlich harmloser als die in Georg Tresslers »Die Halbstarken«. Auch die Straftaten, die sich die Jugendlichen zu Schulden kommen lassen, wirken auf den ersten Blick weit weniger dramatisch. In beiden Filmen wird jedoch eine Abwärtsspirale gezeigt, die vermeintlich mit einem Leben als Halbstarker einherging. In Kleins Film steigern sich die Straftaten vom Zerstören einer Straßenlaterne über Dokumentendiebstahl bis hin zu Totschlag. Diese Entwicklung ist weit drastischer als im West-Pendant, in dem die Jugendlichen skrupelloser erscheinen und schon zu Beginn der Filmhandlung weitaus kriminellere Taten begehen. Anders als in »Die Halbstarken« nehmen die Erwachsenen in der DEFA-Verfilmung weitaus mehr Anteil an den Verfehlungen der Jugendlichen, mischen sich ein und weisen sie zurecht. Die zerstörte Laterne führt zu einer aufgebrachten Menschentraube, und ein Schussgeräusch ruft sogleich die gesamte Mieterschaft eines Mehrfamilienhauses auf den Plan. Auch staatliche Institutionen sorgen sich um die auf Abwege geratenen Jugendlichen und bieten ihre Hilfe an – sei es die Polizei oder Vertreter der FDJ. Anstelle eines Verhörs fragt der Polizist die Kleinkriminellen sogar nach deren Zukunftsplänen und bietet an, sich um die Beschaffung von Lehrstellen zu kümmern. Während sich in Tresslers Film keiner um die Fehltritte der Ju-

gendlichen zu scheren scheint (nicht einmal deren eigene Eltern), leiden die
Jugendlichen in »Berlin – Ecke Schönhauser …« gewissermaßen unter der
übermäßigen Fürsorge (oder eher noch Bevormundung), die ihnen zuteil wird.
Dieter fühlt sich nach eigener Aussage reglementiert und umgeben von »fertigen
Vorschriften«. Wo also die Taten der Jugendlichen in »Die Halbstarken« als
Schrei nach Aufmerksamkeit zu deuten sind, rebellieren die Jugendlichen in
»Berlin – Ecke Schönhauser …« gegen die starren Strukturen und versuchen
sich stärker noch als ihre Altersgenossen aus dem Westen Freiräume zu er-
kämpfen. Dennoch, so suggeriert Kleins Film, müsse man sich noch stärker um
die vom Wege abgekommene Jugend kümmern. So wird Dieter auch am Ende
von der Polizei ohne Strafe heimgeschickt. Er sei nicht alleine verantwortlich für
seine Verfehlungen, sondern auch sein Umfeld trage eine Mitschuld.

Wie erwähnt ähneln sich die Figuren in beiden Filmen stark und haben
bisweilen die gleichen Wünsche und Träume. Irina Jüngling weist jedoch zu-
recht darauf hin, dass die Jugendlichen aus dem Westen mehr auf materiellen
Wohlstand aus gewesen seien als ihre Altersgenossen aus dem Osten.[22] Weit
mehr als in »Die Halbstarken« nahm man sich in »Berlin – Ecke Schönhauser …«
Zeit, die familiären Hintergründe der Jugendlichen zu beleuchten und somit
auch nach den Beweggründen für deren Verhalten zu fragen. So widmete der
Film seinen Figuren auch einzelne Erzählstränge. In beiden Filmen sind Tanz-
szenen zu sehen, in denen Rock 'n' Roll als Symbol eines neuen Lebensgefühls
regelrecht zelebriert wird.

Sowohl der West- als auch der Ost-Film bemühten sich um die realistische
Darstellung eines Zeitphänomens. In der DDR festigte sich die Bezeichnung
»Gegenwartsfilm« für Produktionen dieser Art. »Berlin – Ecke Schönhauser …«
ist jedoch politischer als sein West-Pendant. Die Schwächen des Films sieht Irina
Jüngling demnach zu recht in den zu Gunsten eines ideologischen Zeigefingers
typisierten Figuren. Der Westen wurde in Kleins Film regelrecht verteufelt und
den bösen Westlern standen scheinbar herzensgute Volkspolizisten gegenüber,
die dem Anschein nach für die Jugendlichen eine Art Vaterersatz sein wollten.
Nur kurz werden die Jugendlichen auf der Polizeiwache belehrt und anschlie-
ßend nach ihren Träumen für die Zukunft befragt. So wurde der Osten als
lebenswerte Heimat dargestellt und Kleins Film geriet letztlich zu einem Appell
an die Jugend, in Ostdeutschland zu bleiben und es zum besseren Deutschland
zu machen.[23] Auch diese DEFA-Produktion versuchte also dem Auftrag zur
Erziehung des Volkes gerecht zu werden. Als so genannte »Tauwetter-Produk-
tion« (im Zuge größerer kultureller Freiheit nach dem Tode Stalins) durfte es
sich Gerhard Kleins Film dennoch erlauben, auch die Schattenseiten des DDR-

22 Jüngling: Halbstarke (Anm. 16), S. 75.
23 Sebastian Heiduschke: East German cinema. DEFA and film history, New York 2013, S. 63.

Alltags zu zeigen und in Ansätzen sozialkritisch zu sein. Klein zeigte die DDR auf einem mit Problemen gespickten Weg zur idealen Gesellschaft. Er setzte dabei (abgesehen von Ekkehard Schall) auf Laiendarsteller und stützt sich auf Polizeiakten sowie Gerichtsmeldungen über Jugendbanden.[24]

In der medialen Debatte rund um die Halbstarken-Krawalle der 1950er Jahre bildeten sich seinerzeit zwei unterschiedliche Lager heraus. Während die eine Seite forderte, stärker auf die Bedürfnisse der Jugend einzugehen, rückte die andere lediglich deren Verstöße sowie die Beeinflussung durch diverse Konsumgüter in den Vordergrund.[25] Sowohl Tresslers als auch Kleins Film griffen diese Debatte durch ihre jeweilige Darstellung der Halbstarken auf. Klein schien mehr auf der Seite seiner jugendlichen Protagonisten zu stehen, die er desillusioniert zeigte, ohne anzuklagen. Sein Film suggerierte, dass noch stärkerer Handlungsbedarf seitens der Gesellschaft bestehe, um die Jugend wieder auf den rechten Weg zu führen. Obwohl auch Tressler fehlende Fürsorge als Ausgangspunkt für jugendliches Fehlverhalten anführte, spielten in seinem Film die konkreten Straftaten der Halbstarken eine wichtigere Rolle und rückten in den Vordergrund. Was die Darstellung der Halbstarken als hierarchisch organisierte Straßencliquen, die an markanten Orten zusammenkommen, betrifft, zeichneten die Filme ein weitgehend realistisches Bild der damaligen jugendlichen Subkultur. Lediglich deren kriminelle Machenschaften sowie die Beeinflussung durch amerikanische Kulturgüter wurden überspitzt dargestellt und verzerren noch unser heutiges Bild. So weist beispielsweise Grotum darauf hin, dass Rock 'n' Roll bei der damaligen Jugend zwar beliebt, der deutsche Schlager aber nicht minder erfolgreich und populär gewesen sei.[26] Letztlich zeugen sowohl die amerikanischen Filme rund um jugendliche Delinquenten als auch deren deutsche Pendants von einer gewissen Angst der Erwachsenen vor der sich immer weiter ausdehnenden Lebensphase Jugend.

Die realistischere Herangehensweise beider Filme wurde vom zeitgenössischen Publikum begrüßt, und sowohl »Die Halbstarken« als auch »Berlin – Ecke Schönhauser …« wurden große Erfolge. In der DDR waren derart progressive Filme jedoch schon kurze Zeit später nicht mehr denkbar. Und auch in der BRD tanzten schon bald darauf Cornelia Froboess und Peter Krauss wieder gänzlich unpolitisch über die Leinwand. Überhaupt waren ab Ende der 1950er Jahre Musikfilme im Stile der Produktionen mit Elvis Presley an der Tagesordnung, die allesamt harmonisch endende Alltagsgeschichten erzählten. Ebenso wie ihre filmischen Pendants von den Leinwänden verschwanden, ließ auch die öffentliche Diskussion um die Halbstarken rasch nach und sie verschwanden von den

24 Janssen: Halbstarke (Anm. 8), S. 97.
25 Grotum: Halbstarken (Anm. 2), S. 159.
26 Ebd., S. 214.

Straßen. Abgelöst werden sie vom konsumorientierten und weitaus braveren Teenager.

Die Rückkehr der Halbstarken im aktuellen Jugendfilm

Wenn heute von »Leinwandrebellen« die Rede sei, so Felicitas Kleiner, seien damit die jugendlichen Aufrührer des 1950er Jahre-Kinos gemeint oder aber deren Nachfolger.[27] Tatsächlich haben amerikanische Produktionen wie »The Wild One« und auch deren deutschsprachige Pendants durch ihre breite Verbreitung und ihre ikonischen Bilder nicht nur unser Bild der Jugendkultur der Halbstarken, sondern auch einen bestimmten Rollentypus in Film und Fernsehen geprägt. Die Figur des »rebel male« in Lederjacke und Jeanshose ist bis heute unter anderem ein fester Bestandteil des Genres Schulfilm. Von John Bender in John Hughes Kultfilm »The Breakfast Club« (»Der Frühstücksclub«, 1985) über Dylan McKay in der Jugendserie »Beverly Hills, 90210« (1990–2000), bis hin zu jugendlichen Kleinkriminellen und Unruhestiftern in aktuellen deutschsprachigen Jugendfilmen, ähneln alle ihren Vorgängern aus den 1950er Jahren.

So zeigen auch zahlreiche deutsche Produktionen jüngsten Datums perspektiv- und orientierungslose Jugendliche, deren Unmut über die eigene Situation in Form von Gewalt und Kriminalität zum Ausdruck kommt, entweder weil sie einem bestimmten Milieu angehören, aus dem sie keinen Ausweg sehen, oder weil sie am vermeintlichen Überangebot von Möglichkeiten und Zukunftsentwürfen verzweifeln. Auch die heutigen »Halbstarken-Filme« sprechen letztlich vom Wunsch nach einer anderen Lebensperspektive. Ebenso oft rebellieren die jugendlichen Protagonisten dieser Filme gegen die Elterngeneration, jedoch ohne deren Lebensweise etwas Konkretes entgegensetzen zu können. Auch in diesem Punkt unterscheiden sie sich kaum von ihren Vorgängern aus den 1950er Jahren. Selbst einzelne Handlungsmuster, wie jene um kindliche Mitläufer, halten sich bis heute. Sowohl in »Die Halbstarken« als auch in »Berlin – Ecke Schönhauser …« gibt es Kinderfiguren, die zu den älteren Jugendlichen aufblicken und Teil der Gruppe werden möchten. Meist werden sie als Laufburschen missbraucht und müssen verschiedenste Mutproben absolvieren. Kinderfiguren wie diese verdeutlichen den als verderblich betrachteten Einfluss der Halbstarken auf Jüngere und finden sich auch in aktuellen Filmen um jugendliche Delinquenten wieder.

Ein wesentlicher Unterschied ist jedoch die zunehmende Gewaltbereitschaft der heutigen filmischen Halbstarken, die wie in Niels Lauperts »Sieben Tage

27 Kleiner: »Not taking the crap« (Anm. 9), S. 3.

Sonntag« (2007) bis hin zum Totschlag eines Rentners aus purer Langeweile führt. Die zerstörte Straßenlaterne in »Berlin – Ecke Schönhauser …« mutet dagegen reichlich harmlos an. Mit ihrer weitgehend negativen Darstellung der heutigen Jugend stehen die aktuellen Produktionen in direkterem Bezug zu Tresslers Film.

Eine vergleichsweise neue Entwicklung sind Filme um kriminelle Mädchenbanden, wie etwa Birgit Grosskopfs Film »Prinzessin« aus dem Jahr 2005, der von einer Gruppe gewaltbereiter Mädchen aus einer Kölner Hochhaussiedlung handelt. Ähnliches erzählt auch Martin Theo Krieger in seinem Film »Kroko« (2003). Als Vorläuferin dieser skrupellosen weiblichen Filmfiguren darf sicherlich Sissy aus Georg Tresslers »Die Halbstarken« gelten, die – wie erwähnt – mit dem bisher vorherrschenden Frauenbild im Film bricht und zu Ende bringt, was die männlichen Halbstarken nicht zu tun vermögen. Wie schon in den 1950er Jahren, lässt sich ein Großteil dieser Filme wohl auch als Spiegel der jeweils aktuellen Mediendebatten verstehen, die nach der Jahrtausendwende wieder verstärkt um jugendliche Gewalttaten kreisen. So stützt sich etwa der erwähnte Film »*Sieben Tage Sonntag*« auf einen tatsächlichen Kriminalfall, der von Jugendlichen begangen wurde. Vielfach handelt es sich bei den genannten Filmen um die Abschlussarbeiten junger Regisseure, die nicht zuletzt durch die Wahl provokanter Stoffe auf ihre Arbeiten aufmerksam machen wollen.

Abschließende Bemerkungen

Sowohl »Die Halbstarken« als auch »Berlin – Ecke Schönhauser …« sind cineastische Aufarbeitungen zeitgenössischer medialer Debatten. Das filmische Bild kann der Jugendkultur der Halbstarken schon deshalb nicht in Gänze gerecht werden kann, weil es die größtenteils negative Berichterstattung aufgreift und schlicht nicht differenziert genug erscheint. Beide Filme lassen außer Acht, dass es sich bei den tatsächlichen Halbstarken (trotz aller Orientierung an amerikanischer Unterhaltungs- und Konsumkultur) um eine durchaus heterogene jugendliche Subkultur handelte. Vorherrschenden Vorurteilen ihrer Entstehungszeit folgend zeigen die Filme die Halbstarken als amerikanisierte Kleinkriminelle, sind jedoch zugleich Dank der offenen Kritik an der Elterngeneration sowie durch das Aufgreifen eines zeitgeschichtlichen Themas als Wendepunkte der innerdeutschen Filmgeschichte zu bezeichnen. Durch die weite Verbreitung und den Kultcharakter der Filme (sowie auch ihrer amerikanischen Vorbilder) haben sie die damalige Meinung über die Halbstarken sowie deren mediales Bild gestützt und mitbestimmt. Aufgrund ihrer noch immer anhaltenden Beliebtheit sowie ihrer ikonischen Filmbilder vermitteln sie dieses verzerrte Bild der damaligen Jugendkultur zudem noch bis heute. Dies hängt auch

damit zusammen, dass selbst in aktuellen Filmen jugendliche Delinquenten
auftreten, die das Rollenmuster des »rebel male« aufgreifen und somit auch an
ihre filmischen Vorgänger aus den 1950er Jahren erinnern.

Maria Daldrup, Susanne Rappe-Weber, Marco Rasch

Ein »Tagebuch in Bildern«. Julius Groß als Fotograf der Jugendbewegung und sein Nachlass im Archiv der deutschen Jugendbewegung auf Burg Ludwigstein

Einführung

Die historische Jugendbewegung vor 1933 allein mit Worten beschreiben oder erklären zu wollen, ist ein ernüchterndes Unterfangen: Auf diese Weise gelingt es kaum, das gemeinsame Fahrtenerlebnis einer kleinen Gruppe Gleichaltriger als Kernerfahrung jugendbewegten Daseins in seiner Bedeutung für die Jungen und Mädchen des Kaiserreichs und der Weimarer Republik so darzustellen, dass dessen Tragweite für den Einzelnen heute noch nachvollziehbar wird. Was Worte kaum vermögen, erreicht ein Bild, eine Fotografie scheinbar unmittelbar: Sie versetzt den Betrachtenden in eine historisch entfernte Situation, vermittelt über das Bildmotiv einen Eindruck von Zeit und Raum der Aufnahme und verleiht zudem über die Bildgestaltung einer Stimmung Ausdruck. Von Beginn an gehörte das Fotografieren zur Praxis vieler Wandervögel; die sich zu Anfang des 20. Jahrhunderts auch unter Laien ausbreitende Technik weckte trotz einer insgesamt eher skeptischen Sicht auf moderne Entwicklungen großes Interesse in diesen Kreisen.[1] Die Aufnahmen verstärkten und reflektierten das Gemeinschaftserlebnis: Fotografien wurden untereinander getauscht, zum Kauf angeboten, in private oder Gruppen-Fotoalben eingeklebt und anlässlich gemeinsamer Begegnungen betrachtet.[2] Auch als Illustration in eigenen Publikationen fanden sie Verwendung. Über die Einrichtung regionaler bzw. bundesweiter »Lichtbildämter« wurde früh damit begonnen, die Aufnahmen der einzelnen Fotografen zu sammeln und zu verbreiten. Allerdings verhinderte die dezentrale

1 Vgl. Bruno Haldy: Angebot und Absatz in der Illustrations-Photographie, in: Der Illustrations-Photograph. Fachblatt für das Spezialgebiet der Illustrations-Photographie. Monatsschrift für Kamerafreunde, 1913, 6. Jg., H. 1, April, S. 1–7 mit vier Wandervogel-Aufnahmen, die mutmaßlich von Julius Groß stammen. Sven Reiß: Fotografie im Wandervogel. Ein Beitrag zur privaten Praxis bürgerlicher Fotografie im Kaiserreich, in: Kieler Blätter zur Volkskunde, 2013, H. 45, S. 105–140.

2 Im Archiv der deutschen Jugendbewegung werden etwa 140 Fotoalben jugendbewegter Gruppen aus der Zeit vor 1933 verwahrt.

Organisation der Wandervogelbewegung eine gezielte Weiterentwicklung des meist privaten Engagements der Gruppen- und Veranstaltungs-»Knipser« in professionellere Verbandsstrukturen.[3]

Als sich der Berliner Wandervogel Julius Groß (1892–1986) nach dem Ersten Weltkrieg dazu entschloss, das Fotografieren zu seinem Beruf zu machen, und dabei die Unternehmungen der Jugendbewegung in den Mittelpunkt seiner Arbeit stellte, erreichte er in kurzer Zeit den Status als weithin anerkanntes, personifiziertes »Lichtbildamt des Wandervogel«.

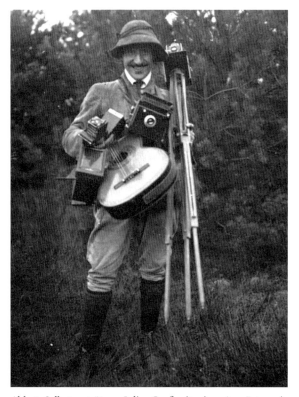

Abb. 1: Selbstporträt von Julius Groß mit seiner Ausrüstung (um 1925), Foto: Julius Groß, AdJb, N 65, Nr. 162.

Mit großem Berufsfleiß und Energie erstellte er bis 1933 mehr als 40.000 Aufnahmen, die bei rund 700 verschiedenen Anlässen entstanden. Groß' Interesse galt in erster Linie der fotografischen Begleitung und Versorgung der Bewegung selbst – gleichwohl prägen seine Aufnahmen bis heute das kollektive Bildge-

3 Diese Einschätzung formulierte Julius Groß rückblickend 1960, siehe: Julius Groß an Hans Wolf vom 11. März 1960, in: AdJb, Registratur des Archivs, Korrespondenz, 1953–1963.

dächtnis an den Wandervogel und damit stellvertretend an die historische Jugendbewegung. Sprachliche Wendungen wie »Aufbruch der Jugend«, »Aus grauer Städte Mauern« oder »Wandervogel-Romantik« etwa sind auf das Engste mit den über Groß' Bilder vermittelten Idealisierungen verbunden.

Die langfristig enorme Wirksamkeit der Groß'schen Aufnahmen hat verschiedene Gründe, die mit seiner von der Lebensreform und dem Wandervogel stark beeinflussten Biografie, mit seiner einzigartigen, wiedererkennbaren Bildsprache, dem weiten Bildspektrum innerhalb des klaren Schwerpunktes Jugendbewegung, aber auch mit seinem Geschick bei der Verbreitung und schließlich der Bewahrung und Archivierung seines Schaffens zusammenhängen. Diese Aspekte, die im Folgenden näher erläutert werden, machen den Fotobestand von Julius Groß zum Referenzpunkt bei Fragen nach der Visualisierung von Jugendkulturen und -bewegungen des 20. Jahrhunderts. Um eine unbeschränkte öffentliche Nutzung der Groß'schen Bilder zu gewährleisten, bedurfte der Nachlass, der bereits seit längerem im Archiv der deutschen Jugendbewegung (AdJb) auf Burg Ludwigstein verwahrt wird, einer gründlichen Erschließung und einer digitalen Bereitstellung der einzelnen Fotografien. Das dazu im Archiv aufgelegte, von der Deutschen Forschungsgemeinschaft (DFG) von 2012 bis 2015 geförderte Projekt mündete in einem Online-Findmittel in der Datenbank ArcInSys, das nunmehr auf Bestands-, Serien- und Einzelbildebene Informationen bereitstellt, die auf Dauer eine intensive Auseinandersetzung mit dem Fotografen-Erbe von Julius Groß ermöglichen.[4] Eine eigene bestandsbezogene Recherchemaske auf der Homepage des Archivs eröffnet zusätzliche Suchoptionen.[5]

Dem Projekt ging ein langjähriges Engagement des Archivs für Julius Groß' Lebenswerk voraus. Groß selbst stand in regelmäßigem Kontakt zum Berliner Ortsring der Vereinigung Jugendburg Ludwigstein (VJL). Von 1953 bis 1973 amtierte Hans Wolf (1896–1977), ein ehemaliger Mitschüler von Julius Groß, als ehrenamtlicher Archivleiter.[6] Zur Ergänzung des Bildarchivs wandte er sich sogleich nach seinem Amtsantritt an Groß mit der – zunächst vergeblichen – Bitte, dem Archiv seine Arbeiten zur Verfügung zu stellen. Als Wolf später für verschiedene Veröffentlichungen im Zusammenhang mit dem fünfzigsten Ju-

4 Die Datenbank unter der Internet-Adresse http://www.arcinsys.hessen.de dient als Portal für das Hessische Archivwesen; der direkte Link auf die Startseite des Julius-Groß-Fotobestandes (AdJb, F 1), die zu den »zugeordneten Objekten« führt, lautet: https://arcinsys.hessen.de/arcinsys/detailAction.action?detailid=b6805, [07.02.2016].

5 Vgl. Homepage des Archivs: http://www.archiv-jugendbewegung.de/bestaende/bildbestand [14.05.2016].

6 Briefe Hans Wolfs vom 20. Juni 1959 und 5. Dezember 1962, in: AdJb, Registratur des Archivs, Korrespondenz, 1953–1963.

biläum des Freideutschen Jugendtages 1963[7] erneut Abdruckgenehmigungen, Druckvorlagen und neue Abbildungen von Groß erbat, kam es schließlich zu einem Ankauf von Teilen des Wandervogel-Bildarchivs durch die VJL.[8] Ein »Archiv hat erst Wert, wenn es wohl geordnet ist«, hatte Groß selbst eingeräumt, der sich zudem darüber freute, dass »die damals immer unrentablen Aufnahmen« nun etwas Geld einbrachten und seiner Familie den Lebensunterhalt erleichterten.[9] Übernommen wurden 1964 aus Groß' Haus in Lichterfelde durch Berliner Mitglieder der VJL etwa 15.000 Bilder als Negative und Abzüge, für die in den neuen Archivräumen des 1963 eingeweihten Meißnerbaus bereits adäquate Stahlschränke bereit standen.

In den Folgejahren übergab Julius Groß über den Kernbestand hinaus weitere Teile seines fotografischen Werkes dem Archiv und es setzten Verhandlungen zur vollständigen Übernahme ein. Zu diesem Zeitpunkt war die inzwischen mehrfach geteilte Sammlung bereits in beträchtliche Unordnung geraten. 1981 konnte der Archivleiter Dr. Winfried Mogge schließlich alle noch verbliebenen Bilder aus Berlin abholen; insgesamt gelangten ca. 160.000 Aufnahmen von 1908 bis in die 1970er Jahre in das AdJb. Die vollständige Übertragung der »gesamten fotografischen Sammlungen« inklusive der Veröffentlichungsrechte zugunsten des AdJb wurde vertraglich geregelt.[10] Julius Groß nahm hieran bei anhaltend guter Gesundheit bis ins hohe Alter intensiven Anteil und besuchte die Burg mit ihrem Archiv mehrfach.

Im Archiv setzten sogleich umfassende Ordnungsarbeiten ein. Da Groß meist nur eine Auswahl jeder Serie für den Verkauf vorbereitet hatte, mussten die fehlenden Abzüge von den Negativen erst hergestellt werden, um die Aufnahmen überhaupt vollständig sichtbar zu machen und zusammenhängende Serien rekonstruieren zu können. Zudem erfuhr die Öffentlichkeit von der wichtigen Neuerwerbung des AdJb: Der Band »Bilder aus dem Wandervogel-Leben«, mit dem die neue Editionsreihe des Archivs 1986 eröffnet wurde, zeigt eine Auswahl von 88 Aufnahmen mit weiterführenden Informationen zu Groß' Biografie und

7 Gerhard Ziemer, Hans Wolf (Hg.): Wandervogel und Freideutsche Jugend, Bad Godesberg 1961; dies. (Hg.): Wandervogel-Bildatlas, Bad Godesberg 1963.

8 Der Kaufpreis für das ehemalige »Wandervogel-Bild-Archiv« »des Wandervogels, der bündischen Jugend und der sonstigen Jugendbewegung« einschließlich »der religiösen, politischen und sonstigen Gruppen und Bünde« und der »Aufnahmen von Landheimen, Nestern, Jugendherbergen, Freikörperkultur, Gymnastik, Tanz« betrug 500,– DM. Weiterhin erwarb die Vereinigung in Kommission »alle reinen Landschafts- und Städtebilder sowie alle gedruckten Postkarten« zum Wiederverkauf. Zudem erhielt sie die Rechte an Groß' Bildern für eigene Veröffentlichungen sowie an der Hälfte seiner Einnahmen aus eigenen Bildern.

9 Brief von Groß an Hans Wolf, in: AdJb, N 65 Nr. 43.

10 Mit dem Tod der Eheleute Julius und Else Groß gingen die Honorarerträge vertragsgemäß auf das AdJb über.

833:7 Wiedersehen mit seinen alten WV-Bildern.

Abb. 2: Groß im Archiv während der Tagung 1978, Fotograf unbekannt, AdJb, N 65 Nr. 29.

Lebenswerk.[11] Mit dieser und weiteren Publikationen stieg das allgemeine Interesse an den Bildern, das sich bis dahin vorwiegend auf die Ehemaligen der Bewegung beschränkt hatte, und schlug sich in zahlreichen Anfragen an das Archiv nieder. Allerdings fehlte für weitergehende Nutzungen des umfangreichen Bestandes eine archivische Erschließung der Bilder in ihren Serienzusammenhängen – ein Problem, das erst mit der Einführung einer Online-Datenbank abschließend gelöst werden konnte.

Im Rahmen des innovativen DFG-Projektes wurden seit 2012 mehr als 40.000 knappe Stammdatensätze (u. a. mit Signatur, Titel, Originaltitel, Datierung, Format- und Ausführungsangaben) mit digitalisierten Abbildungen der Jahre 1908 bis 1933 kombiniert, was eine schnelle Orientierung über die Bildinhalte erlaubt und umfassende Bildbeschreibungen weitgehend überflüssig macht. Da viele Fotografien Personen zeigen, deren »Recht am eigenen Bild« (Kunsturheberrechtsgesetz) bis zehn Jahre nach dem Tod zu schützen ist, musste für die Online-Publikation ein Kompromiss gefunden werden. Dieser besteht in der Beschränkung auf die ersten Schaffensjahrzehnte des Fotografen, da mehr als

11 Winfried Mogge (Hg.): Bilder aus dem Wandervogel-Leben. Die bürgerliche Jugendbewegung in Fotos von Julius Groß (Edition Archiv der deutschen Jugendbewegung 1), Köln 1986.

achtzig Jahre nach dem Entstehen der Bilder angenommen werden kann, dass das Schutzrecht in der weit überwiegenden Zahl der Fälle nicht berührt wird. Der Schwerpunkt der inhaltlichen Erschließung galt den mehr als 700 Fotoserien des Bestandes, die in der Regel einem gemeinsamen Entstehungszusammenhang entstammen. Diese Texte informieren die Nutzer der Datenbank über das historische Ereignis, ordnen die Bilder den zeitgenössischen Berichten und Archivquellen zu und liefern Anhaltspunkte für die Interpretation der Einzelbilder. Sie verknüpfen so das von Julius Groß geschaffene »Tagebuch in Bildern«[12] mit der Fülle der schriftlichen Unterlagen und Forschungsliteratur. Zudem regen sie die Nutzung der Bilder als historische Quellen an und geben Impulse für die Weiterentwicklung der »Visual History«, in diesem Fall für das Phänomen »Jugendbewegung«.[13] Mit der Beschränkung auf Groß' Schaffensjahre bis 1933 wird seinem Selbstverständnis als Bildchronist einer Bewegung Rechnung getragen, die mit der nationalsozialistischen Machtübernahme an ein jähes Ende kam, auch wenn sich dieser Vorgang für die einzelnen Bünde sehr unterschiedlich gestaltete.

»Kneippianer« und Wandervogel – biografische Eckpunkte

Es war keineswegs vorgezeichnet, dass Julius Johann August Groß[14] zu *dem* prägendsten Fotografen von Jugendbewegung und Lebensreform avancieren sollte – ebenso wenig erscheint es verwunderlich. Erste Zugänge in die Kreise der Lebensreform erhielt Groß durch seinen Vater Alfred Medardus Groß (1857–1941). Der gelernte Zahnarzt zog gemeinsam mit seiner Ehefrau Maria Aloisia (1870–1924), geborene Harpf, und seinen Söhnen Julius und Reinhard Ferdinand Karl im Jahre 1893 von der Großstadt Berlin in den schwäbischen Ort Wörishofen, um hier bis 1897 dem dort seit einigen Jahrzehnten heilpraktizierenden Priester Sebastian Kneipp (1821–1897) als persönlicher Sekretär zur Seite zu stehen. Groß' Vater stenographierte etwa die Reden von Kneipp, die dann, so Julius Groß, in Buchform »zu Millionen in die Welt gingen, damals zu einer Zeit, da Kneipp von der etablierten Ärzteschaft als ›Kurpfuscher‹ angefeindet wurde.«[15] Diese frühkindliche Episode diente Julius Groß rückblickend

12 Abschrift eines Briefes von Groß an Arno Peffel vom 24. August 1971, in: AdJb, N 65 Nr. 43.
13 Siehe die Einleitung von Barbara Stambolis und Markus Köster zu diesem Band.
14 Der Nachname Groß wird mit kurzem Vokal ausgesprochen, hierzu Carl, genannt Charly, Sträßer: »Jule Groß – ›Gross‹ ausgesprochen – […] Es mag wohl so sein, dass der schnelllebige Berliner keinen Sinn für langgezogene Silben hatte.« Siehe hierzu ein Manuskript von Carl Sträßer: Jule Gross. Der Wandervogel-Lichtbildner und FKK-Fotograf – Vorbildlos und ohne Nachfolger, o. D. [1986], in: AdJb, N 65 Nr. 43.
15 Rundbrief von Julius Groß, April 1982, in: AdJb, N 65 Nr. 43.

als eine erste wesentliche Identifikationsfläche, die er als familiäre Sozialisation durch die »begeisterten Kneippianer-Eltern« einordnete.[16] Den ärztlichen Prophezeiungen einer Lebenserwartung von maximal 35 Jahren – bei Groß war ein schwerer organischer Herzfehler diagnostiziert worden – und der Empfehlung, sich zu schonen, setzte Groß die Rezepte der Naturheilkunde, insbesondere regelmäßige Wasserkuren und Nikotin-Enthaltsamkeit, entgegen.[17] Mehr noch habe aber die Lebenshaltung in der Jugendbewegung sein Leben erfüllt und verlängert, so Groß 1972: die »spartanische Lebensweise als Wandervogel«, »Wandern, Naturerlebnis [...], Gesang und Flöteblasen«.[18] Der am 14. April 1892 geborene Groß starb erst im hohen Alter von 94 Jahren am 23. April 1986 in seiner Geburtsstadt Berlin.

Nach dem Tode Kneipps kehrte die Familie 1897 zurück nach Berlin, in ein Haus in der Friedenstr. 63 – allerdings ohne den Vater: Alfred Medardus Groß wanderte derweil nach Brasilien aus und ließ vierzig Jahre nichts von sich hören. Erst Ende der 1930er Jahre, kurz vor seinem Tode, meldete er sich aus Porto Alegre und klagte dem Sohn über sein verfehltes Leben. Groß wuchs so vaterlos auf und sprach immer mit »leichter Bitternis von seinem Vater«.[19] Dennoch mangelte es ihm nicht an männlichen Vorbildern, denn schon während seiner Zeit an der Realschule und später an der Friedrichswerder'schen Oberrealschule in Berlin, die er 1911 mit dem Abitur erfolgreich verließ, hatte er Zugang zum sich etablierenden Wandervogel gefunden. So trat der damals 13-Jährige 1905 offiziell der Ortsgruppe Innere Stadt des Alt-Wandervogels in Berlin bei, einer Gruppe, die von Hans Wolf gegründet worden war. Später wechselte er zur Ortsgruppe Berlin-Lichtenberg, geleitet von Max Rauch.[20]

Die Gemeinschaft im Wandervogel war für Groß gleichermaßen inkludierend wie exkludierend: »Wir waren so eine Art Sektierer. Auch eine gewisse Überheblichkeit. Was die anderen Schüler so trieben, haben wir nicht mitgemacht. Auch in Pausen standen wir zusammen, wir waren immer unter uns. Die andern hatten Interesse für Mädchen, hatten wir nicht gehabt. Im Gegenteil, wir waren Männerbund.«[21] Noch während seines Studiums der Naturwissenschaften, Chemie und Geographie an der Friedrich-Wilhelms-Universität Berlin, das er 1915 ohne Abschluss »wegen der Inflation« abbrach, wechselte er 1914 vom Alt-Wandervogel in den Wandervogel e. V. und übernahm hier selbst Leitungspo-

16 Vgl. ebd.; Mogge: Bilder (Anm. 11), S. 14; Interview von Wilhelm Zilius mit Julius Groß, 8. Juli 1976; in: AdJb, N 65 Nr. 43.
17 Rundbrief von Julius Groß, April 1972, in: AdJb, N 65 Nr. 43.
18 Ebd.
19 Siehe Ingeborg Noll: Das Lichterfelder Portrait, Eingangsdatum 3. Januar 1983, in: AdJb, N 65 Nr. 43 sowie Zilius-Interview (Anm. 16).
20 Siehe u. a. Julius Groß an Hans Wolf, 1. Mai 1967, in: AdJb, N 65 Nr. 43.
21 Zilius-Interview (Anm. 16).

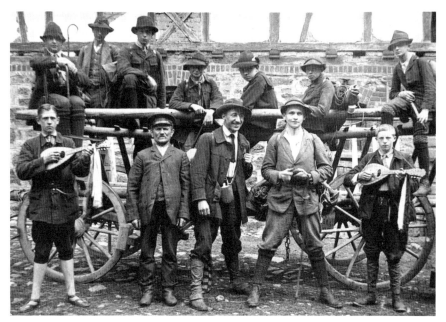

Abb. 3: Julius Groß (Mitte) auf Fahrt mit dem Alt-Wandervogel (1911), Foto: Julius Groß, AdJb, F1 Nr. 17/01.

sitionen als Kreisleiter der Gruppen Berlin-Schöneberg und Brandenburg/Havelgau.[22] Die Alltagspraktiken des Wandervogels, zu denen neben Fahrt und Wanderung, Musik und Tanz auch die bewusste Wahrnehmung des Körpers durch gymnastische Übungen und Freikörperkultur gehörte, wurden Julius Groß zu eigen.

Überdies waren es wohl auch die Freundschaften, die Groß in seiner frühen Jugendzeit knüpfte, die Zeit seines Lebens eine ausnehmende Rolle spielen sollten. Die Bedeutung seines fotografischen Schaffens erschöpft sich so keineswegs in den beeindruckenden Zahlen des Nachlasses, auch seine Positionierung in einem jugendbewegten Netzwerk, das weit über die eigentliche Jugendphase hinaus fortwirkte, dürfte für seine Prominenz als Fotograf der Jugendbewegung und die Popularität seiner Bilder maßgeblich gewesen sein. Noch zu seinem achtzigsten Geburtstag erhielt Groß Gratulationen von den alten Wandervögeln des Karl-Fischer-Bundes, dem Freideutschen Kreis, den Ludwigsteinern, diversen Tanz- und Singegruppen oder auch Kneipp-Wandergruppen.[23] Seine »alte WV-Gruppe« habe ihm im Seniorenheim zum Neun-

22 Vgl. ebd.
23 Vgl. Rundbrief von Groß 1972 (Anm. 17).

zigsten gar eine »schöne Feier« ausgerichtet.[24] Wie für viele andere, so blieb auch für Groß die Jugendbewegung ein wesentlicher biographischer Dreh- und Angelpunkt, eng verwoben mit dem Beruf des Fotografen, den er – wie er retrospektiv möglicherweise überstilisiert bemerkte – mit »Lust und Liebe«[25] betrieb und mehr als ein »Hobby«[26] denn als Broterwerb verstand.

Wege zur Berufsfotografie

Die fotografische Professionalisierung Groß' geschah vor allem infolge äußerer Impulse. Zwar erhielt er parallel zu den ersten eigenen Fahrtenerfahrungen Zugang zu den Zeitschriften der Wandervögel,[27] die den jungen Lesern und Leserinnen ab 1904 zunehmend Fotografien präsentierten, die von den Teilnehmenden selber erstellt worden waren. Sie informierten auch über die Aktivitäten der 1908 eingerichteten »Photographische[n] Abteilung und Lichtbildersammlung« des Alt-Wandervogels in Berlin, welche Fotografiekurse anbot, Bilder sammelte, Wettbewerbe ausschrieb und gemeinsame Treffen und Fahrten organisierte. Die Zeitschriften förderten dabei seit Anbeginn den Umgang mit diesem Medium in der Jugendbewegung, indem sie zudem Tipps zur Herstellung der Fotografien, aber auch gelegentliche kritische Stimmen, vor allem hinsichtlich der Qualität der Aufnahmen, publizierten.[28]

Selber fotografisch in Aktion trat Groß aber erstmals, nachdem er von seiner Großmutter eine Plattenkamera mit Rollfilmeinsatz geerbt hatte, welche er ab 1909 auf seine Fahrten mitnahm.[29] Ob er sich die notwendigen technischen Kenntnisse autodidaktisch aneignete oder Kurse wie die der »Photographischen Abteilung« in Anspruch nahm, ist unbekannt. In diesen frühesten überlieferten Aufnahmen ist der Einfluss der in den Zeitschriften der Bewegung veröffent-

24 Rundbrief von Groß 1982 (Anm. 15).
25 Ebd.
26 Vgl. Julius Groß. Mein Leben war eine Kur, in: Bad Lauterberger Zeitung vom 14. April 1978, in: AdJb, N 65 Nr. 43.
27 Vgl. Notiz zur fernmündlichen Korrespondenz von Winfried Mogge mit Julius Groß vom 26. Januar 1985, in: AdJb, N 65 Nr. 37.
28 Vgl. beispielsweise für den Sammelaufruf: Der Wandervogel. Zeitschrift des Bundes für Jugendwanderungen »Alt-Wandervogel«, 1907, 2. Jg., H. 2, S. 18; für das erste Preisausschreiben: ebd., 1909, 4. Jg., H. 1, S. 9; für die Ankündigung eines Lehrkurses: ebd., H. 2, S. 29. In der sogenannten »Gelben Zeitschrift«, der Monatsschrift des »Wandervogel« Deutschen Bundes für Jugendwanderungen, waren diese ebenfalls annonciert.
29 Vgl. fernmündliche Korrespondenz Mogge/Groß 1985 (Anm. 27) sowie Gerhard Zühl: Wandervogel-Fotograf: Julius Groß, in: Steglitzer Lokal-Anzeiger vom 16./17. April 1982, in: AdJb, N 65. Die älteste Plattenaufnahme im Nachlass Groß ist aufgrund ihrer Aufschrift auf 1908 datiert und zeigt eine Kindergruppe mit Erzieherinnen (AdJb, F1 Nr. 1/1).

lichten »Bilder aus dem Wandervogelleben«[30] spürbar, die Groß' jugendbewegt-visuell sozialisierten und vor allem durch eine subjektiv romantische, idyllisierende Sichtweise gekennzeichnet waren. Zu diesem Zeitpunkt war für Julius Groß der innere Kampf »Strahlenfalle gegen Malkasten« noch nicht entschieden. Er setzte beide Medien parallel ein, wie er zurückblickend auf eine seiner ersten jugendbewegten Fahrten mit der Kamera berichtete.[31] 1914 konnte er sogar Zeichnungen Berliner Bauwerke im Gaublatt der brandenburgischen Wandervögel, dem Märkischen Fahrtenspiegel, unterbringen, die auf eigenen Fotografien basierten.[32] Mit Beginn des Ersten Weltkrieges wurde Groß aufgrund seines Herzfehlers nicht zum Militär eingezogen, sondern in die Lichtbild-Abteilung des Geographischen Institutes der Universität Berlin kriegsdienstverpflichtet.[33] Hier kam er erstmals mit professioneller Fotografie in Berührung. Die Kombination der hierbei erlernten technischen Fertigkeiten und seiner Aktivitäten im Wandervogel e. V. führten dazu, dass Groß einer der vier Leiter des 1916 von ihm mitbegründeten Bilderamtes für die märkischen Fahrtengruppen wurde. »Dieses neue Amt soll für Sammlung, Vermittlung und Austausch der Bilder sorgen. Gesammelt soll all das werden, was unser Leben als Wandervögel zum Ausdruck bringt. Also erstens: wie die Wandervögel wandern, rasten, baden, spielen, kochen, essen und singen; wie es auf ihren Gau- und Bundestagen hergeht, auf Sonnenwenden und Elternfahrten; des weiteren Bilder von dem, was sie sahen, also Landschaften (Einzelbilder von Tieren und Pflanzen nicht zu vergessen!), Burgen, Kirchen und Städte, Landheime und all das, was man auf Fahrten mit offenen Augen an schönen alten und neuen Gegenständen zu sehen bekommt.«[34]

Obwohl er Jugendbewegte zur Einsendung ihrer Fotografien aufrief, wurde Groß selbst zu einem der wichtigsten Bildlieferanten der Sammelstelle und

30 Zum ersten Auftreten dieser Bezeichnung vgl. Reiß: Fotografie (Anm. 1).
31 1970 äußerte sich Groß zu einer Fahrt mit einer Thüringer AWV-Gruppe aus Bernburg, die 1911 stattfand: »Es war die Zeit[,] wo ich neben meiner bisher auf der Schule betriebenen Aquarellmalerei mich auch der Fotokunst widmete und schleppte daher neben dem Malkasten mit Wattmann-Block und Klappstuhl meine neue Strahlenfalle nebst Platte und Stativ mit«, siehe: Julius Groß: Strahlenfalle gegen Malkasten, maschinenschriftliches Skript vom 11. September 1970, in: AdJb, N 65. Da aus zeitlichen Gründen keine Möglichkeit der Erstellung einer Zeichnung blieb, habe er bei dieser Fahrt die unerwartete Zusammenkunft mit einer Berliner Mädchengruppe sowie die Wartburg fotografiert. Ein weiteres Beispiel für eine zeichnerische Umsetzung der Aufnahmen findet sich in der Serie AdJb, F1 Nr. 5, Fahrt des Wandervogel e.V. nach Oberfranken von 1915: Bild 12 zeigt die oberfränkische Stadt Hollfeld, Bild 13 die daraus resultierende Strichzeichnung.
32 Vgl. Märkischer Fahrtenspiegel. Gaublatt der brandenburgischen Wandervögel, 1914, 5. Jg., H. 2, S. 21 (im AdJb ist die zugrundeliegende Aufnahme, Teil einer »Alt-Berlin« titulierten Serie, unverzeichnet vorhanden) sowie ebd., H. 5, S. 74.
33 Vgl. Zilius-Interview (Anm. 16).
34 Vgl. Märkischer Fahrtenspiegel. Gaublatt der brandenburgischen Wandervögel, 1916, 7. Jg., H. 5, S. 73.

steuerte Aufnahmen von Veranstaltungen diverser jugendbewegter und lebensreformerischer Gruppen bei. Als 1918 im Erzgebirge die Bundeskanzlei Hartenstein als genossenschaftliche Organisation aller Wandervogel-Bünde eingerichtet wurde, überführte Groß das Märkische Lichtbildamt in das Wandervogel-Lichtbildamt, welches er als »Haus- und Hofphotograph«[35] leitete. Mit der Auflösung der Bundeskanzlei zwei Jahre später verlagerte Groß »sein« Lichtbildamt wieder zurück nach Berlin.

Schon 1919 hatte sich Groß, der sich während dieser Zeit regelmäßig in Hartenstein aufgehalten hatte, in Berlin als Fotograf selbständig gemacht (allerdings ohne eigenes Studio) und zwei Jahre darauf erfolgreich einen Meister-Lehrgang am Berliner Lette-Verein abgeschlossen. Damit war Groß auf dem aktuellen Stand der Fotografie angelangt, den er die kommenden Jahrzehnte beibehalten und der ihn in die wirtschaftliche Unabhängigkeit führen sollte.

Das fotografische Lebenswerk im Überblick

Ausgehend von der mengenmäßigen Verteilung der Fotografien von 1908 bis 1933 lassen sich einige Produktionsschübe im Schaffen Groß' identifizieren, die teilweise mit seiner Biografie, teilweise mit den historischen Gegebenheiten korrelieren.[36]

Nachdem aus den Anfangsjahren (1908–1913) zumeist nur jeweils eine Aufnahme pro Jahr überliefert ist – lediglich das für die Jugendbewegung bedeutungsvolle Meißnertreffen 1913 stach mit 20 Fotografien heraus –, pendelte sich die jährliche Anzahl während des Ersten Weltkrieges auf etwa 80 Bilder pro Jahr ein. Dieser Anstieg lässt sich sowohl auf die verstärkte Beschäftigung Groß' mit

35 Zilius-Interview (Anm. 16); zur Bundeskanzlei vgl. Wandervogel. Monatsschrift für deutsches Jugendwandern, 1919, 14. Jg., H. 6, S. 151–153 sowie Werner Kindt (Hg.): Die deutsche Jugendbewegung 1920 bis 1933. Die bündische Zeit. Quellenschriften (Dokumentation der Jugendbewegung 3), Düsseldorf/Köln 1974, S. 8.

36 Erschwert wird diese Betrachtung durch die Tatsache, dass die bildliche Überlieferung vor allem der frühen Jahre unvollständig ist. Winfried Mogge erhielt in einem Telefonat mit dem Fotografen auf diese Frage als Begründung einen Verweis auf diverse Umzüge; vgl. fernmündliche Korrespondenz Mogge/Groß 1985 (Anm. 27). Bei der Bearbeitung vor allem der frühen Serien zeigte sich ein weiteres, die Statistik verzerrendes Problem, wie die folgenden Beispiele belegen: So ist auf einigen Aufnahmen vom Ersten Freideutschen Jugendtag auf dem Hohen Meißner von 1913 (AdJb, F1 Nr. 13) als Urheber Oswald Matthias genannt. In einer Serie zum Bundestag des Kronacher Bundes in Stolberg/Harz aus dem Jahre 1921 sieht man Groß im Hintergrund erhöht mit seiner Kamera während des Auslösevorganges stehen (AdJb, F1 Nr. 74/36); das Gegenstück hierzu (AdJb, F1 Nr. 74/45) zeigt hingegen den unbekannten Fotografen aus der Sicht von Julius Groß. In wenigen Fällen ist somit die Urheberschaft nicht gesichert. Aufgrund der geringen statistischen Signifikanz wurde im Rahmen des DFG-Projektes Groß jedoch grundsätzlich als Urheber erfasst.

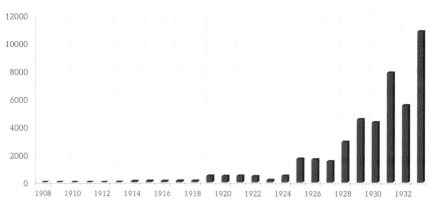

Abb. 4: Überlieferte Anzahl an Fotografien von Julius Groß im AdJb zwischen 1908 und 1933.

der Fotografietechnik im Rahmen der Tätigkeit im Geographischen Institut, als auch auf seine leitenden Positionen in der Jugendbewegung zurückführen. 1919 erfolgte ein weiterer Schub, der mit den nun wieder vermehrt einsetzenden Aktivitäten der Jugendbewegung in Verbindung zu bringen ist sowie mit Groß' abgeschlossener Fotografenlehre. Beides sorgte bis 1922 für eine kontinuierliche Produktion von jährlich durchschnittlich 470 Bildern. Nach dem inflationsbedingten Einbruch der Aufnahmezahlen – die Preise für die fotografischen Utensilien waren stark angestiegen – hielten sich die Bilderzahlen ab 1925 konstant auf einem bis dahin nicht erreichten Niveau von jährlich über 1.600 Aufnahmen. Hierfür ausschlaggebend dürfte die kurze konjunkturelle Belebung sowie die Neuorientierung des Fotografen während der Inflationszeit hin zu wirtschaftlich potenteren Auftraggebern als nur in der Jugendbewegung gewesen sein. 1928 erwarb Groß eine Kleinbildkamera der Marke Leica: Die kompakte Form und der mindestens 80 Bilder umfassende Rollfilm, der das lästige Einsetzen eines Einzelbildes oder einer Kassette unnötig machte, bedeutete für längere Fahrten eine wesentliche Zeit- und Kräfteersparnis und erhöhte die Mobilität. Julius Groß' schaffensreichste Periode begann, die – entgegen der Vermutung, dass mit der Einstellung fast sämtlicher jugendbewegter Aktivitäten zu Beginn der nationalsozialistischen Regierungszeit ein Einbruch einhergehen würde – allein von 1932 zu 1933 zu einer erneuten Steigerung in den Bildzahlen um ein Drittel auf nun 10.400 führte. Dies zeigt eindrücklich, dass sich Groß von seiner ursprünglichen Motivation als Dokumentarist der Jugendbewegung ausgehend nun in Berlin einen festen Platz erarbeitet hatte.

Groß vollzog in seinem fotografischen Schaffen einen Wandel vom konservativen Piktorialismus der Vorkriegszeit, der vor allem seine frühen Aufnahmen bestimmte und dem romantisch-verklärenden Weltbild der bürgerlichen Jugendbewegung entsprach, hin zur sachlich dokumentarischen Fotografie der

1920er Jahre.[37] Von wenigen Experimentalaufnahmen abgesehen, entwickelte sich Groß zu einem Bildberichterstatter, dem oftmals mehr an Quantität als an Qualität gelegen war.[38]

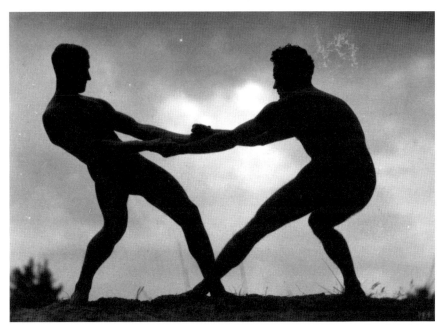

Abb. 5: Ringer während der Surén-Körperschulungswoche auf der Birkenheide am Motzener See bei Zossen (1925), Foto: Julius Groß, AdJb, F1 Nr. 134/11.

Zu seinen wichtigsten Fotografien zählte Groß bis 1933 diejenigen aus der Wandervogel-Zeit und ihrer Nachfolge-Bünde sowie die Siedlungs- und Freikörperkulturfotografien. Zwar finde sich darin auch eine »Unmasse von Landschafts- und Städtebildern, die vielleicht historischen Wert haben werden«[39] – zentral waren diese für ihn jedoch nicht.

37 Dies spiegelt sich auch in den zeitgenössischen Artikeln zur Fotografie in den Wandervogel-Zeitschriften wider; vgl. beispielsweise Carl Breuer: Wandervögel und Lichtbildkunst, in: Wandervogel. Monatsschrift für deutsches Jugendwandern, 1911, 6. Jg., H. 5, S. 113–116. Für weitere Beispiele vgl. Reiß: Fotografie (Anm. 1), S. 49.

38 Gerade in den mehrere hundert Bilder umfassenden Serien – die umfangreichste, eine »Mittelmeerfahrt« von 1929, enthält beispielsweise 1.544 Fotografien – sind oft unscharfe Aufnahmen enthalten und die daraus entwickelten Vintage-Prints weisen Spuren eines unsauberen Umgangs mit dem Fotomaterial in einer staubreichen Umgebung auf; AdJb, F1 Nr. 355–359, 364–378.

39 Vgl. Julius Groß an Hans Wolf, 25. Juli 1970, in: AdJb, N 65 Nr. 43.

Jugendbewegte Alltagspraktiken im Bild

Fahrten und Wanderungen, Treffen und Festumzüge, Zeltlager, Jugendburgen und Jugendheime, Musizieren und Gesang, Ausdrucks- und Volkstanz, Freikörperkultur, Gymnastik und Sport, Laientheater und Kasperlespiele – all dies waren Elemente eines jugendbewegten Alltags, die Julius Groß fotografisch festhielt. Dabei spielte es kaum eine Rolle, welchen Bund bzw. welche Gruppe er vor die Linse bekam. Im Fokus standen stets ähnliche Aktivitäten, die zumeist im Rahmen eines spezifischen Anlasses fotografiert wurden und dazu angetan waren, die Einheit der Gruppe nach innen wie außen zu visualisieren.

Den Schwerpunkt der Fotografien bis kurz nach dem Ersten Weltkrieg bilden Ausflüge des Alt-Wandervogels zu Landheimen oder Wanderungen in das brandenburgische Umland sowie Gau- und Bundestage des Wandervogel e. V. Hier finden sich erste Einblicke in das gemeinsame Abkochen und Essen, Versammlungen auf Festwiesen, sportliche Wettkämpfe, Volkstänze und Reigen. Die wohl am häufigsten rezipierte Groß'sche Bilderserie, der Erste Freideutsche Jugendtag auf dem Hohen Meißner im Oktober 1913, bedient mit ihren 20 Fotografien eben jene Motivik.[40] Insbesondere seit den frühen 1920er Jahren zählen auch einige derjenigen Bünde aus dem jugendbewegten Spektrum zu Groß' Kundschaft, die durch ein stärker politisiertes, völkisch-konservatives Weltbild zu charakterisieren sind. Zwar finden sich hier bisweilen nur einige wenige Elemente des üblichen Bildkanons – so zeigen die Groß'schen Fotografien des Gründungsbundestages des Jungdeutschen Bundes im Jahre 1919 auf der mittelalterlichen Burg Lauenstein im Frankenwald fast ausschließlich die diversen Reden und Ansprachen prominenter Figuren wie Frank Glatzel (1892–1952), Hjalmar Kutzleb (1885–1959), Friedrich Muck-Lamberty (1891–1984), Wilhelm Stapel (1882–1954) oder Emil Engelhardt (1887–1961), umringt von einem interessierten Publikum im Innenhof der Burg.[41] Im Allgemeinen aber entsprach das Gros den geradezu klassischen Bildern aus dem Wandervogel-Leben, wie etwa der 1920 von Groß abgelichtete Bundestag der Fahrenden Gesellen in Neubrück an der Spree verdeutlicht: »Volksbelustigung, Wettkämpfe, Singen« standen auf dem Programm, wenn auch mit einem bewusst militärischen Akzent, der sich etwa in einer Parade von Soldaten, einer Fahnenkompanie oder einem »Sängerkrieg« niederschlug.[42]

40 Siehe Erster Freideutscher Jugendtag auf dem Hohen Meißner (1913), AdJb, F1 Nr. 13.

41 Bundestag des Jungdeutschen Bundes auf der Burg Lauenstein (1919), AdJb, F1 Nr. 48. Siehe zum Jungdeutschen Bund u. a. Frank Glatzel: Jungdeutscher Bund, in: Jungdeutsche Stimmen. Rundbriefe für den Aufbau einer wahrhaften Volksgemeinschaft, 1919, H. 18/19, S. 133, ders.: Jungdeutscher Bund, in: ebd., H. 26/27, S. 192–196.

42 Siehe Bundestag der Fahrenden Gesellen in Neubrück (1920), AdJb, F1 Nr. 73 sowie: Der

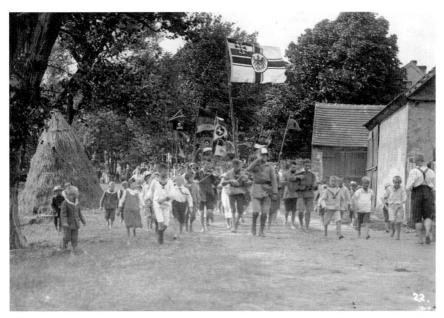

Abb. 6: Umzug der Fahrenden Gesellen auf dem Bundestag in Neubrück (1920), Foto: Julius Groß, AdJb, F1 Nr. 73/24.

Auch der erste Bundestag der Adler und Falken, Deutsche Jugendwanderer e. V. im oberfränkischen Pottenstein, ein von Wilhelm Kotzde-Kottenrodt (1878–1948) 1920 gegründeter, völkischer Bund, umfasst die übliche Motivik: eine Versammlung auf einer Felsenbühne auf der Püttlach, dem sogenannten Schwabenloch, Wanderungen, Laienspiele und Dichterstunden, sportliche Wettkämpfe, Gesang und Volkstanz.[43] Diese Reihe ließe sich am Beispiel zahlreicher anderer Bilderserien von Gruppierungen, die in einem zwar jugendlichen, aber keineswegs ausschließlich jugendbewegten Milieu zu verorten waren, fortführen, so bei Veranstaltungen der Wehrlogen im Internationalen Guttempler-Orden, von Jugendgruppen der Germanischen Glaubens-Gemeinschaft oder der revolutionären Jugend des Freiwirtschaftsbundes F.F.F. über Treffen der Jugend im Verein für das Deutschtum im Ausland oder der Jugendorganisationen des Gewerkschaftsbundes der Angestellten, des Zentralverbandes der Angestellten, der freien Gewerkschaftsjugend und des Bundes der Kaufmannsjugend im Deutschnationalen Handlungsgehilfen-Verband.

Seit Ende der 1920er Jahre war Groß zudem häufig bei Veranstaltungen von kirchlichen Jugendorganisationen als Fotograf zugegen, etwa der Deutschen

fahrende Gesell. Monatsschrift des Bundes für deutsches Wandern und Leben im D.H.V., 1920, 8. Jg., H. 3–9.

43 Vgl. Bundestag der Adler und Falken in Pottenstein (1921), AdJb, F1 Nr. 80.

Jugendkraft, einem katholischen Sportverband,[44] oder der Mädchenvereinigung »Der Gral«, einer ebenfalls katholischen Gruppierung,[45] sowie beim Jungborn, dessen Bundestag in Soest im Jahre 1927 stattfand. Aus der katholischen Enthaltsamkeits-Bewegung als Jugendabteilung des Kreuzbündnisses hervorgegangen, verstand der Jungborn sich explizit als ein »Zweig innerhalb der deutschen Jugendbewegung« mit zwei Grundzügen: »Jungsein und Katholischsein«. Auch hier zeigt sich eine mit anderen Jugendgruppierungen, die Julius Groß fotografierte, vergleichbare Motivik: Wandern und Zeltlager, Gymnastik und Bewegung, Singe- und Aussprachekreise, sportliche Wettkämpfe, Zirkus und Laientheater.[46]

In diesem Zeitraum steigt auch die Zahl derjenigen Fotografien an, die sich im Umkreis der Jugendmusikbewegung verorten lassen. Schon 1925 hatte Groß an der zweiten »Lobeda-Woche« der Musikantengilde teilgenommen, die von Fritz Jöde (1887–1970) als wohl bekanntester Persönlichkeit der Bewegung geleitet wurde.[47] In späteren Jahren finden sich immer wieder Aufnahmen von Singtreffen im Berliner Volkspark Jungfernheide.[48]

Die Bilder der musikalischen Treffen zeigen den zumeist im Zentrum stehenden Leiter und Dirigenten Jöde, umringt von Sänger und Sängerinnen und einem Orchester mit diversen Instrumenten wie Geige, Cello oder Klarinette, sowie das singende Publikum. Oftmals waren Hunderte von Menschen erschienen, um gemeinsam Sommer- und Wanderlieder oder zeitgenössische Lieder zu singen und tänzerische oder gymnastische Einlagen zu sehen. All diese Beispiele untermauern die Erkenntnisse der historischen Jugendbewegungsforschung, dass die Alltagspraktiken der frühen Wandervögel nachhaltigen Einfluss auch auf andere, nachfolgende Jugendgruppen der 1920er Jahre aus-

44 Vgl. Segelflugbau des Sportverbandes Deutsche Jugendkraft (DJK) in Berlin (1931), AdJb, F1 Nr. 498 oder Straßenlauf der Deutschen Jugendkraft (DJK) in Berlin (1932), AdJb, F1 Nr. 537.

45 Vgl. etwa die Bilderserie: Veranstaltung der Mädchenvereinigung »Der Gral« in Berlin (1933), AdJb, F1 Nr. 547.

46 Vgl. Bundestag des Jungborn in Soest (1927), AdJb, F1 Nr. 241. Siehe hierzu auch: Albert Burgmaier, Aloysius Hoß (Hg.): Unterwegs. Ein Bild vom fünften Bundestag Jungborns zu Soest in Westfalen im Ernting 1927, Frankfurt a. M. 1927; Ringende Werktagsjugend, Jungborn, sein Wollen und Weg im Alltag: Vom Wesen des Jungborn, Erste Folge, 2. Aufl, Frankfurt a. M. 1928.

47 Vgl. 2. »Lobeda-Woche« der Musikantengilde in Jena (Leitung: Fritz Jöde) (1925), AdJb, F1 Nr. 153.

48 Siehe die Bilderserien: Waldsingen der Jugendmusikschule im Volkspark Jungfernheide in Berlin (Leitung: Fritz Jöde) (1929), AdJb, F1 Nr. 354; Singtreffen der Berliner Jugend im Volkspark Jungfernheide in Berlin (Leitung: Fritz Jöde), AdJb, F1 Nr. 379 (1929), AdJb, F1 Nr. 427 (1930); AdJb, F1 Nr. 492 (1931); AdJb, F1 Nr. 616 (1933). Siehe auch: Die Jugendmusikbewegung in der Zeit der »Bündischen Jugend«, in: Kindt: Jugendbewegung (Anm. 35), S. 1624–1671.

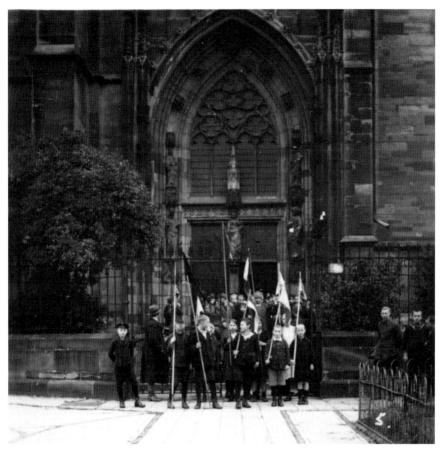

Abb. 7: Gruppe vor dem Südportal der Soester Wiesenkirche während des Bundestages des Jungborn (1927), Foto: Julius Groß, AdJb, F1 Nr. 241/05.

übten.[49] Mehr noch: Die Motivauswahl, Inszenierungsform und die ästhetische Ausdruckskraft von Julius Groß' Fotografien erzeugen – trotz ihres zunehmend quantitativ-dokumentarischen Charakters – eine Kontinuität der visuellen Repräsentation von Jugend und kreieren so zugleich ein spezifisches Bild von Jugend im frühen 20. Jahrhundert.

Die Verbindung des Fotografen zu seinem Sujet wird an einem Beispiel besonders deutlich: den Fotografien des Kronacher Bundes der alten Wandervögel e. V. Über sechzig Bilderserien widmete Julius Groß diesem Bund, dem er selbst

49 Vgl. zuletzt z. B. die Beiträge in: Ulrich G. Großmann, Claudia Selheim, Barbara Stambolis (Hg.): Aufbruch der Jugend. Deutsche Jugend zwischen Selbstbestimmung und Verführung (Ausstellungskatalog des Germanischen Nationalmuseums), Nürnberg 2013, passim.

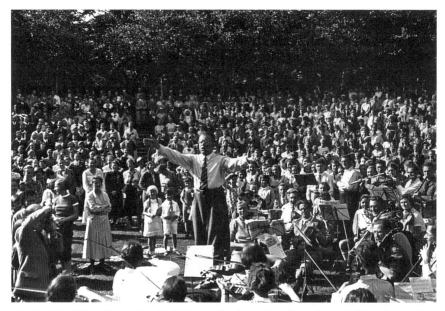

Abb. 8: Fritz Jöde während des Waldsingens der Jugendmusikschule im Volkspark Jungfern-
heide in Berlin (1929), Foto: Julius Groß, AdJb, F1 Nr. 354/24.

angehörte: vom Gründungsbundestag 1920 in Kronach[50] und nachfolgenden
Bundestagen im Verlauf der 1920er Jahre über die Gründung des gemeinsamen
Bundes der Wandervögel und Kronacher im Jahre 1929 bis hin zu Karnevals-
und Adventsfeiern in den frühen 1930er Jahren. Im Unterschied zu anderen
Bildern aus dem jugendbewegten Umkreis lassen sich hier Entwicklungen
feststellen, die sich einerseits in einer zunehmenden Altersvielfalt (vom Klein-
kind bis zum älteren Erwachsenen), andererseits in sich wandelnden Aktivitäten
(Kinderbelustigung, Kaffeekränzchen) zeigen. Die ehemaligen Wandervögel
waren erwachsen geworden und brachten ihre Familien mit zu den Veranstal-
tungen ihres Lebensbundes, so auch Julius Groß, nunmehr mit seiner Ehefrau
Else, geborene Koch, und der 1928 geborenen Tochter Ilse. Hier konnten sie sich
nicht nur ihrer jugendbündischen Zeit erinnern, sondern zugleich die hier
eingeübten Praktiken fortführen. Groß' Kamera-Perspektive entsprach einem
zwar zunehmend durch Erfahrung und Fortbildung professionalisierten, aber
zugleich – gerade bei Treffen der Kronacher – teilnehmend beobachtenden Blick
auf *seine* Bewegung. Bisweilen gab er gar seine Kamera aus der Hand und wurde
selbst zu einem Teil der fotografierten Gemeinschaft.

Diese enge Beziehung von Privatleben und Beruf spiegelt sich nicht nur in den

50 Gründungsbundestag des Kronacher Bundes in Kronach (1920), AdJb, F1 Nr. 64. Siehe auch:
 Kronacher Bund, in: Kindt: Jugendbewegung (Anm. 35), S. 294–322.

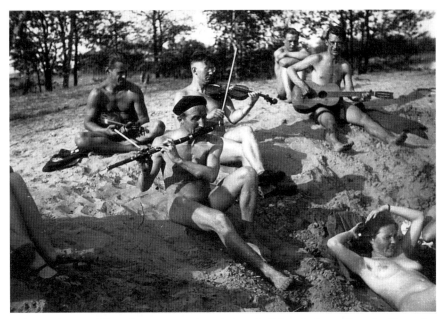

Abb. 9: Julius Groß im Selbstporträt während eines Freikörperkulturtreffens des Kronacher Bundes in der Birkenheide (1930), Foto: Julius Groß, AdJb, F1 Nr. 412/038.

Fotografien selbst, sondern auch in ihren Verwendungszusammenhängen wider: Bis etwa Mitte der 1920er Jahre bestritt Groß seinen Lebensunterhalt noch weitestgehend durch den Verkauf seiner Fotografien in jugendbewegten Kreisen. Wer Aufnahmen von Groß erwarb, hatte meist zuvor an den von ihm bildnerisch erfassten Fahrten oder Ereignissen teilgenommen, sich anschließend die Serie in Form von Abzügen oder von Groß erstellten Schaualben zur Ansicht zusenden lassen und daraufhin postalisch eine entsprechende Bestellung aufgegeben. Alternativ lagen die Alben in den Stadtnestern der Bünde mit Bestelllisten aus oder Groß brachte sie zu den gelegentlich durchgeführten Diavorträgen oder anderen größeren Veranstaltungen mit.[51] In den folgenden Jahren versuchte sich Groß unter Mithilfe seiner Frau Else sowie später der Tochter Ilse zudem als Drucker und Verleger, publizierte aber neben diversen Drucksachen, mit denen er seine Bilderserien anpries, lediglich ein einziges Heft mit seinen Aufnahmen.[52] In größeren Stückzahlen stellte er thematische Bil-

51 Vgl. die Bestelllisten in: AdJb, N 65 Nr. 44. Informationen über die Veranstaltungen erhielt Groß durch Ankündigungen in den entsprechenden Zeitschriften.

52 Julius Groß: Sommerfest des Seminars für Volks- und Jugendmusikpflege. Erinnerungsgabe in einer Lichtbilderfolge, [Berlin] 1930. Weitere bekannte Publikationen zwischen 1918 und 1933, in denen Groß'sche Fotografien aufgenommen wurden, waren: Friedrich Wilhelm Fulda (Hg.): Sonnenwende. Ein Büchlein vom Wandervogel, 3. verb. Aufl., Leipzig 1919; Karl

dermappen und Postkartenserien zusammen, welche er in den einschlägigen
Zeitschriften bewarb und ebenfalls auf jugendbewegten Veranstaltungen ver-
trieb.

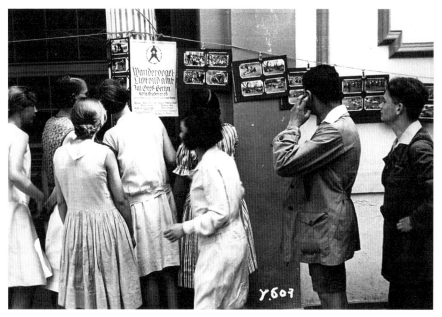

Abb. 10: Ausstellung des Wandervogel-Lichtbildamts auf dem Übungstag des Jugendbundes des
Gewerkschaftsbundes der Angestellten für den Gubener Gautag im Marquarthof in Berlin-
Zehlendorf (1930), Foto: Julius Groß, AdJb, F1 Nr. 411/007.

Da er aber die zeitgenössischen Fotografieausstellungen nicht mit seinen Auf-
nahmen beschickte, wurde Groß aufgrund seiner geringen Außenwirkung fast
ausschließlich in den Kreisen der (bürgerlichen) Jugendbewegung rezipiert,
genoss dort aber über viele Jahrzehnte hinweg einen ausgezeichneten Ruf. Ernst
Buske (1894–1930), von 1919 bis 1923 Bundesführer des Alt-Wandervogels, etwa
sprach anlässlich einer Veranstaltung in Neubrandenburg 1921 in warmen
Worten von Julius Groß: »Da löst sich milde lächelnd der erste Bekannte aus der
Menge, links hängt die schwarz-weiße Flöte, rechts die Spiegelreflexkamera, das
ist die Lichtbildhauptstelle, unfehlbar vorhanden, wo Wandervögel Feste fei-

Dietz, Willi Geißler (Hg.): Das Wandervogelbuch zweiter Teil, Rudolstadt 1923; Adalbert
Czech: Im Jubel der Landschaft. Ein Buch vom Wandern, 2. Aufl., Oldenburg 1924; Adolf
Koch (Hg.): Körperbildung Nacktkultur. Anklagen und Bekenntnisse, Leipzig 1924; Hans
Surén: Der Mensch und die Sonne, 55. Aufl., Stuttgart 1924; Karl Broßmer: Wanderheime
der Jugend, 2. Aufl., Dresden 1926; Charly Straeßer (Hg.): Jugendgelände. Ein Buch vom
neuen Menschen, Rudolstadt 1926; Karl Kiesel (Hg.): Passing Through Germany, Berlin
1926.

ern.«[53] Im Zuge einer Faltbootfahrt des Jugendbundes des Gewerkschaftsbundes der Angestellten (GDA) auf Werra und Weser im August 1930, die Groß mit seiner Kamera begleitete, verwies die Hauszeitschrift des Jugendbundes im GDA leicht ironisch, aber doch mit großer Wertschätzung auf den »Oberjugendbewegungsphotographen von Gottes Gnaden Jule Groß«.[54] Selbst Jahrzehnte später hielten ehemalige Mitstreiter das Ansehen Groß' in aller Ehre, wie ein Rückblick von Carl, genannt Charly, Sträßer, dem Begründer des freien »Jugendgeländes Birkenheide« bei Zossen, überliefert: »Vorbildlos und ohne Nachfolger« sei Groß gewesen, »er hat den Vorzug, kraft seiner Initiative der ›Leib-Fotograf‹ der Wandervögel zu sein. Nach anderen Meriten hat er nie gestrebt […].«[55]

Doch die sich verändernden gesellschaftlichen, v. a. politischen Entwicklungen gingen auch an Groß nicht spurlos vorüber: Fotografien aus Jugendbewegung und Lebensreform treten schon seit Ende der 1920er Jahre sukzessive hinter Aufnahmen aus einem allgemeineren politischen, wirtschaftlichen, kulturellen, kirchlichen und privaten Umfeld zurück. Der Wandel, den der nationalsozialistische Systemwechsel für die (bürgerliche) Jugendbewegung mit sich brachte, lässt sich eindrucksvoll an einer Bilderserie zum Bundestag des Großdeutschen Bundes im lüneburgischen Munsterlager im Juni 1933 ablesen.[56] Die Gitarre wurde durch Trommeln und Trompeten ersetzt; die heterogene Kluft der Wandervögel aus Lodenjacken, Knickerbockern und wehenden Röcken war einer militärisch anmutenden Uniformierung gewichen; statt festlich-bunter Umzüge einer Handvoll Jungen und Mädchen gab es Paraden und einen Appell vor der nationalsozialistischen Hakenkreuzflagge von tausenden jungen Menschen. Die Fotografien das Jahres 1933 zeigen, wie der Nationalsozialismus

53 Ernst Buske: Am Tollensesee, Wandervogel. Monatsschrift für deutsches Jugendwandern, 1921, 16. Jg., H. 4, S. 87. Im Rahmen der Bundesheerschau des Alt-Wandervogels führte eine Fahrt an den Tollensesee. Die entstandenen Aufnahmen sind überliefert, siehe: AdJb, F1 Nr. 84.

54 Was der Türmer sieht, in: Der Jugend-Bund im GDA 1930. Monatsschrift für Lehrlinge und junge Angestellte im Gewerkschaftsbund der Angestellten, hg. vom Gewerkschaftsbund der Angestellten, 1930, 23. Jg., H. 9, S. 215. Regelmäßig erschienen ausgewählte Bilder in der Zeitschrift. Die Werra-Weser-Fahrtenbilder sind zu finden unter: AdJb, F1 Nr. 432.

55 Manuskript von Sträßer: Jule Gross (Anm. 14).

56 Vgl. Bundestag des Großdeutschen Bundes in Munsterlager (1933), AdJb, F1 Nr. 615. Der Großdeutsche Bund war im März 1933 als Zusammenschluss zahlreicher jugendbewegter Bünde entstanden und basierte auf dem bereits 1921 gegründeten Deutschnationalen Jugendbund. Zum Großdeutschen Bund gehörten neben anderen die Deutsche Freischar, der Deutsche Pfadfinderbund, die Ringgemeinschaft Deutscher Pfadfinder und Geusen. Mitte April 1933 hatte sich der Bund für die Eingliederung in die nationalsozialistische Bewegung ausgesprochen. Am 17. Juni 1933 wurde er auf Anordnung des neuernannten Jugendführers des Deutschen Reiches, Baldur von Schirach, wieder aufgelöst. Siehe hierzu: Kindt: Jugendbewegung (Anm. 35), S. 1234–1241; Hermann Giesecke: Vom Wandervogel bis zur Hitlerjugend, München 1981.

Einzug hielt in die Aktivitäten der Jugendbünde, in die Öffentlichkeit und die Familien.

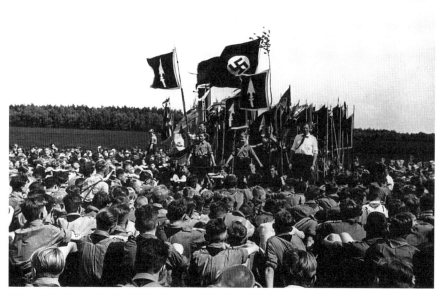

Abb. 11: Bundestag des Großdeutschen Bundes in Munsterlager (1933), Foto: Julius Groß, AdJb, F1, Nr. 615/097.

Erweiterung des Themenspektrums

Während Julius Groß bis zum Ende des Ersten Weltkrieges abgesehen von studentischen Ausflügen ausnahmslos jugendbewegte bzw. lebensreformerische Ereignisse ablichtete, zeigte er ab 1919 erstmals als Fotograf Interesse am politischen Geschehen in der Reichshauptstadt. Er dokumentierte unter anderem die am 19. Januar 1919 stattfindende Wahl zur Deutschen Nationalversammlung sowie am 19. Mai 1919 eine Trauerveranstaltung für im Krieg gefallene Studenten.[57]

Diese lokalpolitischen Bilderserien blieben aber vorerst nur Episoden im Schaffen Groß'. Bis etwa 1924 habe er, so seine Einschätzung 1985, hauptsächlich von der Jugendbewegung gelebt.[58] Während der Inflation war dieses Geschäft

57 Vgl. AdJb, F1 Nr. 57, Wahl zur Deutschen Nationalversammlung in Berlin, und AdJb, F1 Nr. 55, Gedenkfeier von Angehörigen der Universität zu Berlin.
58 Vgl. fernmündliche Korrespondenz Mogge/Groß 1985 (Anm. 27). Eine Betrachtung der Serien dieses Zeitraumes bestätigt Groß' Aussage.

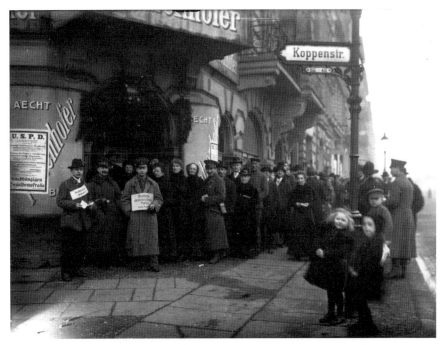

Abb. 12: Personen vor einem Wahllokal während der Wahl zur Deutschen Nationalversammlung in Berlin (1919), Foto: Julius Groß, AdJb, F1 Nr. 57/03.

jedoch für Groß defizitär,[59] wie er anekdotisch über eine Bestellung von 1923 durch Enno Narten (1889–1973) berichtete, »dem ich s. Zt. hunderte von Handabzügen geschickt hatte, die er zwar schleunigst in Bausteine für die Burg [Ludwigstein] angelegt hatte, deren Bezahlung er aber solange hinauszögerte, dass er sie durch die Geldentwertung überhaupt nicht bezahlt hatte. Aber damals war ich noch jung und arbeitsfreudig und habe es verschmerzt, wie manche andern Verluste in ›WV-Geschäften‹.«[60]

Neben der Erweiterung seines Bildspektrums aus der finanziellen Notwendigkeit heraus, seinen eigenen Lebensunterhalt bestreiten zu können, kam gegen Mitte der 1920er Jahre noch ein weiterer Faktor hinzu: die Gründung einer eigenen Familie. Daher suchte Groß Anschluss an Auftraggeber, die ihm halbwegs kontinuierliche Einkünfte boten, und avancierte beispielsweise zum Hausfotografen im Hotel »Esplanade« am Potsdamer Platz in Berlin. Jahrelang fotografierte er zudem Berliner Einrichtungen und Veranstaltungen, oftmals im

59 Vgl. zur schwierigen Situation freiberuflicher Fotografen während der Inflation: Rolf Sachsse: Die Erziehung zum Wegsehen. Fotografie im NS-Staat, Dresden 2003, S. 93–99.
60 Julius Groß an Hans Wolf, 29. Mai 1966, in: AdJb, Korrespondenz Gi-Groß, 1963–1972.

Aufträge verschiedener Jugendämter, darunter Friedrichshain, Prenzlauer Berg und Wilmersdorf.[61]

Abb. 13: Weihnachtsfeier des Bezirksamts Treptow im Ausflugslokal »Spreegarten« in Berlin (1932), Foto: Julius Groß, AdJb, F1 Nr. 530/024.

Groß scheint sich darüber hinaus zunehmend als Dokumentarist der Berliner Kulturszene des Arbeiter- und Angestelltenmilieus verstanden zu haben. Ob dies in Verbindung stand mit seinen frühen Wandervogelfreunden, die mittlerweile in das Berufsleben eingestiegen waren, oder ob es sich um Auftragsarbeiten handelte, ist dabei unbekannt. Die Serien, darunter Theateraufführungen vor allem der Berliner Volksbühne, Veranstaltungen von Gesangs- und Sportvereinen, Demonstrationen und Feiern von Gewerkschaften und entsprechenden Parteien,[62] geben Einblicke in die politischen und freizeitlichen Aktivitäten vor allem des Berliner Bürgertums, aber auch der Arbeiterschaft der 1920er Jahre.

61 Vgl. für die Hotelaufnahmen die fernmündliche Korrespondenz Mogge/Groß 1985 (Anm. 27). Die Bilder sind vermutlich deshalb nicht im Nachlass enthalten, weil das Hotel auch die Negative von Groß übernommen haben dürfte. Für die Jugendämter vgl. ein Empfehlungsschreiben des Jugendamtes des Bezirkes Berlin-Friedrichshain vom 16. August 1927, in: AdJb, N 65 Nr. 37.

62 Als Beispiele seien hier einige genannt: AdJb, F1 Nr. 248: Fahrt von Mitgliedern der Freien Volksbühne Berlin nach Prenzlau (1927); AdJb, F1 Nr. 254: Abendveranstaltung des Zentralverbandes der Angestellten (ZdA) im Weinhaus Rheingold am Potsdamer Platz in Berlin (1927); AdJb, F1 Nr. 293: Grundsteinlegung der 1. Bundesschule des Allgemeinen Deutschen

Seit 1928, als sein Schaffen durch den Einsatz der Kleinbildkamera erneut einen Schub erfuhr, übernahm Groß zudem verstärkt Aufträge von Firmen sowie von Privatpersonen, für die er Aufnahmen von Büros, Wohnungen, Angestellten und Bewohnern erstellte; in den absoluten Stückzahlen blieben diese Serien im zumeist niedrigen zweistelligen Bereich und damit stark hinter den anderen zurück. Größeren Anteil erhielten nun politische Veranstaltungen wie Kundgebungen und Demonstrationen, wobei sich die Motivik ab 1931 langsam vom bisher überwiegend linken Spektrum hin zum national-konservativen verschob. Immer häufiger lichtete Groß nun traditionalistisch-revisionistische Vereinigungen ab, bei denen oftmals als Begleitung Einheiten der paramilitärischen Sturmabteilung zugegen waren und damit die entsprechende nationalsozialistische Symbolik sich immer stärker in den Bildern manifestierte.[63] Parallel nahmen aber auch Serien mit Veranstaltungen kirchlicher Träger zu, wobei diese sich bis auf wenige Großereignisse, wie beispielsweise dem Katholikentag des Bistums Berlin in Frankfurt/Oder 1932, vor allem auf Kirchenbauten sowie Hochzeiten, Taufen u. ä. in Berlin und Umgebung beschränkten.[64]

Dieser Motivmix, der kulturelle und auch politisch widersprüchliche Themen vereinigt, ist einerseits auf Groß' relativ unreflektierte politische Einstellung zurückzuführen,[65] andererseits auch auf die finanzielle Notwendigkeit, für seine Familie zu sorgen. In einem selbstgedruckten Werbeflugblatt fasste Groß sein Aufgabenspektrum in dieser Epoche selber zusammen: »Ist's eine politische od. kulturelle Veranstaltung, Kundgebung, Fahnenweihe od. Regimentsfeier, ein

Gewerkschaftsbundes (ADGB) in Bernau bei Berlin (1928); AdJb, F1 Nr. 327, 328: Demonstration der Sozialdemokratischen Partei Deutschlands (SPD) zur Erinnerung an das Sozialistengesetz im Lustgarten in Berlin (1928); AdJb, F1 Nr. 499: Schachturnier des Deutschen Arbeiter-Schachbundes (DAS) in Berlin (1931); AdJb, F1 Nr. 535: Demonstration der Eisernen Front anlässlich der Reichstagswahl in Berlin (1932); AdJb, F1 Nr. 565: Singtreffen des Männergesangsvereins »Echo« in einem Park in Berlin (1933); AdJb, F1 Nr. 570: Show-Geräteturnen des Berliner Sportclubs SCM in Berlin (1933).

63 Am präsentesten war dabei der Verein für das Deutschtum im Ausland, dessen Veranstaltungen Groß in 27 Serien festhielt; als erste: AdJb, F1 Nr. 490: Sonnenwendfest und Heimeinweihung des Vereines für das Deutschtum im Ausland (VDA) in Storkow (1931). Weitere Serien zeigen Kriegervereine, z. B. AdJb, F1 Nr. 625: Treffen von Kriegervereinen in Potsdam (1933), Heimatvereine, z. B. AdJb, F1 Nr. 705: Kundgebung des Danziger Verbands im Konzerthaus »Clou« in Berlin (1933), oder Veranstaltungen der NSDAP, z. B. AdJb, F1 Nr. 624: Propagandaveranstaltung der Nationalsozialistischen Deutschen Arbeiterpartei (NSDAP) in Berlin (1933) und zugehöriger Institutionen wie der Nationalsozialistischen Betriebszellenorganisation (NSBO).

64 Vgl. AdJb, F1 Nr. 506: Katholikentag im Bistum Berlin in Frankfurt/ Oder (1932). Bei den Architekturserien waren Aufnahmen der Kirche Sankt Alfons, der sogenannten Nordkirche, in Berlin Marienfelde am häufigsten vertreten, vgl. als erste: AdJb, F1 Nr. 500: Baustelle der Kirche Sankt Alfons in Berlin-Marienfelde (1931).

65 Vgl. Zilius-Interview (Anm. 16), in welchem Zilius Groß abschließend als »zünftige Type« charakterisierte, »für die alles gefühlsmäßig und dann sehr einfach war«.

Sport- od. Trachtenfest, Bühnenaufführung (Hauptprobe!) oder ist's eine Familienfeier, Heimaufnahme von Kindern, Hochzeit, Taufe oder sonstige Veranstaltung, immer: ›Wenn, wo, was los … Ruft Foto Groß!‹«.[66]

1933 und danach

Mit dem Verbot der freien Jugendbünde durch das nationalsozialistische Regime und der Etablierung der Hitlerjugend als Staatsjugend endete Groß' Tätigkeit als fotografischer Begleiter jugendbündischer Aktivitäten – gleichzeitig blieb er als Berufsfotograf zunächst aber gut im Geschäft, geht man von der in das Archiv gelangten Menge von Bildern zwischen 1933 und 1939 aus.[67] Kaum weniger, sondern andere gesellige Ereignisse in Vereinen und Verbänden, aber auch private Feiern und Zusammenkünfte hielt Julius Groß nun mit seiner Kamera fest: Jungvolkfeiern, SA-Aufmärsche, Regimentstage, Zusammenkünfte der Deutschen Arbeitsfront, kirchliche Anlässe der katholischen St. Hedwigs-Gemeinde standen neben Schullandheimaufenthalten etwa im Brandenburger Umland und im Harz.

Der Nationalsozialismus setzte auf die Macht der Bilder – was im Großen galt, wirkte sich auch im Kleinen aus.[68] Partei-, Gewerkschafts- und Armeeorganisationen, Kulturschaffende und Betriebszellen ohne eigene Presseabteilung brauchten Fotografien für die Öffentlichkeitsarbeit und für ihre Mitglieder, die nun auch Julius Groß lieferte.[69] Nach Kriegsbeginn 1939 verengte sich das Spektrum seiner Fotografien dann aber auf überwiegend private Aufnahmen anlässlich von Familienfeiern und auch die Menge nahm stark ab;[70] an einer Propagandafotografie im engeren Sinne hatte Groß keinen Anteil und behielt seine Position als freier Fotograf weitestgehend bei. Er nutzte die für die Jugendbewegung entwickelten Motive und Stilformen für das Fotografieren des geselligen Alltags in der Diktatur. Karriere machte Groß nicht, konnte sich aber als selbstständiger Fotograf wirtschaftlich behaupten, wie etwa die gemeinsa-

66 Vgl. die Mappe: Material über Julius Groß, Werbeflugblatt (um 1933), in: AdJb, N 65. Die Schreibweisen seines Mottos, die Groß selber anführt, variieren dabei leicht.

67 Für das Jahr 1935 sind beispielsweise 128 Serien mit rund 7.000 Aufnahmen überliefert im Vergleich zu 59 Serien und 7.470 Aufnahmen im Jahr 1932.

68 Sachsse betont die große Bedeutung der nicht offiziellen Fotografie für die positive »Erinnerungsproduktion« im Nationalsozialismus; Sachsse: Erziehung (Anm. 59), passim.

69 Zunehmend fehlten Fotografen, die aufgrund der nationalsozialistischen Verfolgung und der Berufsverbote ihre Tätigkeit aufgeben mussten; im Gegenzug taten sich für die Verbliebenen mitunter Chancen auf; vgl. ebd., S. 101 f.

70 Symptomatisch ist sein Hilferuf an Freunde aus dem Wandervogel, mit dem er 1941 nach einem Treffen auf Burg Sternberg um Vermittlung von Büro-, Foto- und Druckbedarf, aber auch um »was zum Knabbern o. Lutschen für die Nachtarbeit« bat, siehe: AdJb, N 65 Nr. 43.

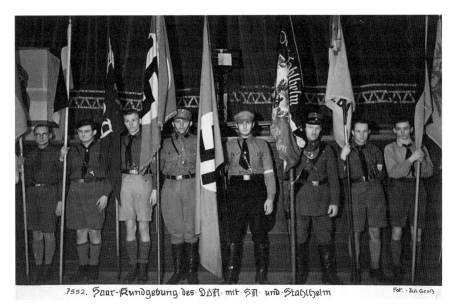

7552. Saar-Kundgebung des VDA mit SA und Stahlhelm Fot. Jul.Groß

Abb. 14: Saarkundgebung des Vereins für das Deutschtum im Ausland (VDA) im Konzerthaus Pankow in Berlin im Beisein der SA (1933), Foto: Julius Groß, AdJb, F1 Nr. 608/013.

men Urlaubsreisen mit der Familie ins Riesengebirge bezeugen.[71] Er fotografierte bei privaten Anlässen, in Schulen und bei Wirtschaftsverbänden, bei diversen Armee- und SA-Einheiten, dem Kyffhäuserverband, dem Jugendherbergswerk, bei der Hitlerjugend und im Konzerthaus »Clou« in Berlin-Friedrichstadt. Sein Firmensignet änderte er in »Lichtbild-Laufbild Jul. Groß«.

Groß' Einstellung war von einem unpolitischen Selbstverständnis geprägt. Nachträglich, in einem Interview von 1976, bei dem er Fragen, die sich nicht unmittelbar auf seine Prägung durch den Wandervogel bezogen, nur zögerlich beantwortete, bezeichnete er sich selbst knapp als »völkisch« und bekannte sich auch zu seinen Vorbehalten gegenüber Juden in den Reihen des Wandervogel. Er sei aber zeitlebens ohne politische Funktion geblieben; innerhalb der Freizeitorganisation »Kraft durch Freude« (KdF), der er während des Nationalsozialismus angehörte, hätten die Wandervögel eine Art »geheimen Orden« gebildet.[72] Seine eigenen völkischen Überzeugungen und die damit einhergehende Akzeptanz nationalsozialistischer Politik vermochte er auch im Nachhinein nicht kritisch zu reflektieren.[73] Regelmäßig fotografierte Groß etwa bei KdF-

71 Das Riesengebirge war ein beliebtes Reiseziel; Groß begleitete seit 1920 fast jährlich dort stattfindende bündische, studentische und schulische Winterlager und Skikurse.

72 Zilius-Interview (Anm. 16).

73 Ähnlich äußerte sich im entsprechenden Interview beispielsweise auch die Berliner Wandervogel-Angehörige Lucie Sckerl; vgl. AdJb, N 43 Nr. 9.

Skifahrten, an denen er selbst teilnahm, aber auch bei Zusammenkünften von »Wandervogel« oder »Ludwigsteinern«.[74] Er selbst initiierte, als andere Vereinigungen wie der Kronacher Bund verboten waren, zusammen mit einigen Freunden einen engeren Zusammenschluss der Berliner Freundeskreise alter Wandervögel, in denen das Idealbild einer »Volksgemeinschaft im Kleinen« weiter gepflegt wurde.[75] Dieser Freundeskreis hielt auch während des Krieges an der Auffassung vom Wandervogel als Lebensbund fest und verschrieb sich entsprechenden Aktivitäten.[76] Dabei zeigt sich gerade in der vermeintlich unpolitischen Alltagsfotografie, in der – wie von Groß praktiziert – weiterhin Feste und Familien, Fahrten und Freizeit dokumentiert wurden, die perfide Einbindung in die »Erziehung zum Wegsehen« im NS-Staat.[77]

Dass Groß nach dem Krieg Mühe hatte, sein Auskommen als Fotograf zu sichern, wird in der geringen Menge und ausschließlich privaten Produktion der Jahre 1945 bis 1948 deutlich, die sicher auch den Schwierigkeiten bei der Materialbeschaffung geschuldet war. Groß orientierte sich, ohne sein Haus als Wohnsitz der Familie in Lichtenberg aufzugeben, nach Ost-Berlin und verlegte seinen Aufenthaltsort mit dem Atelier zeitweise in den Grünheider Weg 19 in Rahnsdorf im Bezirk Treptow-Köpenick. Von hier aus fotografierte er bei Eheschließungen auf dem Standesamt und bei Einschulungen in Rahnsdorf. Im Zeitraum zwischen 1948 und 1965 ist die Überlieferung seines Fotoarchivs unterbrochen – nur einzelne Fotoserien haben sich erhalten: von Treffen des Esperanto-Verbandes, dem er sich angeschlossen hatte, und des Karl-Fischer-Bundes, von der 50-Jahr-Feier des Wandervogel 1951 in Steglitz sowie vom Besuch einer Staudenfarm in Potsdam-Bornim 1962. Darin zeigt sich, dass Groß weiterhin als freier Fotograf arbeitete und privat den Anschluss an jugendbewegte Kreise pflegte. Seit 1957 bezog er eine Rente, »140 Mark Ost«, mit der aber der Unterhalt seiner Frau und seiner Tochter in West-Berlin keineswegs gesichert war, wie die Briefe sowohl von Julius wie auch Else Groß bei den Verhandlungen um den Ankauf des Archivs durch die Vereinigung Ludwigstein belegen. In diesen Jahren fiel Julius Groß' Lebensresümee als selbstständiger

74 Groß' Hingabe an diese Kreise zeigt sich an seinem immensen Bildschaffen bei entsprechenden Anlässen auch während des Krieges: beispielsweise mehr als 400 Bilder bei einer Schulungswoche auf Burg Sternberg im Sommer 1941.

75 Vgl. dazu Sven Reiß: Vom Wandervogel zur KdF-Gruppe. Jugendbewegte Freundeskreise innerhalb des NS-Systems, in: Grauzone. Das Verhältnis zwischen bündischer Jugend und Nationalsozialismus, Nürnberg 2016 (in Vorbereitung).

76 Reiß beziffert den Kreis auf etwa 30 Personen im Alter zwischen 45 und 50 Jahren, die sich zu Heimabenden zusammenfanden, Fahrten unternahmen und ihre Landheime pflegten. In der Erinnerungskultur spielten die eigenen Jugenderlebnisse aber auch die Jugendburg Ludwigstein als Sitz des Reichsarchivs der deutschen Jugendbewegung sowie Ehrenmal der gefallenen Kameraden eine zentrale Rolle; Reiß: Wandervogel (Anm. 75).

77 Sachsse: Erziehung (Anm. 59), passim.

Fotograf, der es nicht zu Wohlstand gebracht hatte und noch im Alter zum Gelderwerb gezwungen war, durchaus kritisch aus. Demgegenüber beurteilte er die Leistungen der DDR für ihre Bürger positiv, lobte etwa das jährliche Volkstanzfest auf der Heidecksburg in Rudolstadt, zu dem er als Fotograf verpflichtet und großzügig bezahlt wurde. Auch stellte er seine Urlaube im Januar und Oktober 1962 in Thüringen den hohen Kosten für Urlaubsreisen und Krankenhausaufenthalte im Westen gegenüber. Allerdings kam Groß' doppelte Lebensführung in Ost- und Westberlin durch den Mauerbau 1961 an ein Ende, da er in der Folge nicht mehr frei reisen konnte. Schließlich kehrte er nach West-Berlin zurück. Mit dem Umzug nach Lichterfelde 1965 war offensichtlich auch eine Lösung der finanziellen Probleme verbunden und Groß zeigte wieder eine optimistische Grundhaltung. Das Fotoarchiv belegt seine rege Reisetätigkeit, sein Engagement im Kneipp-Verband und die enge Verbindung zu den alten Wandervogel-Freundeskreisen in den folgenden Jahren. Die darin zum Ausdruck kommende Lebensfreude hielt letztlich bis zu seinem Tod an. Einen nicht unerheblichen Anteil daran hatte wohl auch die endgültige Übergabe seines Bildarchivs auf den Ludwigstein 1981: Er hatte damit sein fotografisches Lebenswerk so untergebracht, dass es für die Nachwelt gesichert war.

Schluss

Die Fotografien von Julius Groß zeigen zwar eine subjektive Sichtweise auf jugendbewegte Alltagspraktiken – zugleich kann davon ausgegangen werden, dass diese Perspektive in wechselseitiger Verflechtung auch im jugendbewegten Rahmen anschlussfähig war und stabilisiert wurde. Selbstredend handelt es sich bei seinen Fotografien nicht um Abbildungen der Realität, aber: um *eine* Vorstellung der Realität, deren nachhaltige Wirkung auf Jugendbewegte meist ein Leben lang halten sollte. Groß' Perspektive auf Gesellschaft umfasst eine Reihe von Elementen, die als zeitgenössische Sicht auf eine als ambivalent erlebte »Moderne« gedeutet werden können. Gemeinschaft, Harmonie, Einfachheit, Romantik, Idylle, Natur – all diese Ideale prägten seine Fotografie. Zugleich sucht man Fabrikschlote oder motorisierten Verkehr nahezu vergeblich in den über 40.000 Fotografien bis 1933. Es ging ihm nicht um Fotografie als Kunst, als Nachricht oder als ethnologisch-anmutenden Blick auf das Fremde, sondern um Fotografie als Möglichkeit zur Generierung einer kollektiven Erinnerung. Auch wenn Groß weder der erste noch der einzige Jugendbewegungsfotograf war,[78] so

78 Vgl. z.B. Anikó Scharf: Richard Schirrmanns Bilderwelt. Annäherungen an seinen Fotonachlass, in: Jürgen Reulecke, Barbara Stambolis (Hg.): 100 Jahre Jugendherbergen 1909–2009. Anfänge – Wandlungen – Rück- und Ausblicke, Essen 2009, S. 337–356.

blieb sein umfangreiches Bilderwerk doch über Jahrzehnte hinweg Ausdruck der Erinnerung an diese Bewegung. Das Forschungspotential ist also immens – und nicht ansatzweise ausgeschöpft. Mehr noch: Nicht nur für die jugendbewegte Visualisierungspraxis verspricht der Bestand zahlreiche Aufschlüsse, sondern – im Vergleich etwa mit Aufnahmen anderer Fotografen der Zeit – weit darüber hinaus.

Sabiene Autsch

Visual History und Jugendbewegung. Re-Lektüren, methodische Überlegungen und Perspektiven fotografischer Inszenierung

Ausgangspunkt für die folgenden Ausführungen ist das interdisziplinäre Projekt »Die Freideutschen: Seniorenkreise aus jugendbewegter Wurzel – ein Modell für ein sinnerfülltes Alter?«, das durch die Deutsche Forschungsgemeinschaft gefördert und in den Jahren 1993 bis 1995 an der Universität Siegen durchgeführt wurde.[1] Die im Rahmen des Projekts erprobten qualitativen Methoden, insbesondere die durch Oral History ermittelten halbstandardisierten lebensgeschichtlichen Interviews mit den Frauen und Männern des Freideutschen Kreises, wurden durch Visual History erweitert. Dafür ist der Quellenbestand der Lebenserzählungen um weiteres Bildmaterial ergänzt worden, insbesondere um private Fotografien. Für ein vom Bild aus argumentierendes Forschungssetting erfolgte die Verortung von Bild und Bildlichkeit in dem sich ausdifferenzierenden Spannungsfeld der kulturwissenschaftlichen Forschung der 1990er Jahre. Wichtige Differenzierungsimpulse lieferte der *erweiterte Bildbegriff*, der über materielle Kunstwerke (Malerei, Skulptur) hinausweist, analoge und digital verbreitete Bilder sowie immaterielle Bilder, d. h. Vorstellungen und Erinnerungen mit einschließt. Dadurch verlagerte sich das Interesse stärker auf Fragen nach dem Bildsein und der Bildwerdung, wodurch auch neue Fokussierungen ermöglicht wurden, die zur Profilierung eines erkenntnisleitenden Bildverständnisses beigetragen haben. Diese Orientierungen bewirkten, dass die enge Auslegung von Bild als Abbild sowie ein sich etablierter Theorie- und Methodenkanon, insbesondere innerhalb der Historischen Bildforschung, überwunden wurden.[2]

1 Leitung des Projekts: Prof. Dr. Jürgen Reulecke (Neuere und Neueste Geschichte, Universität Siegen), beteiligt und assoziiert waren außerdem Prof. Dr. Insa Fooken (Psychologie, Universität Siegen) und Prof. Dr. Georg Rudinger (Universität Bonn, Schwerpunkt Entwicklungspsychologie/Gerontologie). Wissenschaftliche Mitarbeit: Babett Lobinger, Heiner Seidel und Sabiene Autsch.

2 In diese Richtung weisen Arbeiten u. a. von Christina Jostkleigrewe, Christian Klein, Kathrin Prietzel, Peter F. Saeverin (Hg.): Geschichtsbilder: Konstruktion, Reflexion, Transformation, Köln 2005. Matthias Bruhn, Karsten Borgmann (Hg.): Sichtbarkeit der Geschichte. Beiträge zu

Die Arbeit an und mit Visual History lässt sich am besten als *Bricolage* (C. Lévi-Strauss) bezeichnen. Kennzeichnend dafür ist die methodische Konstellierung von Oral und Visual History, von Text und Bild als ein Verfahren, das durch jeweils unterschiedliche Wissens- und Denkansätze gekennzeichnet ist bzw. diese repräsentiert. Interdisziplinarität, Ausdifferenzierung und Entgrenzung sind somit zentrale Schlagworte zur Kennzeichnung des Forschungsdesigns, woraus sich letztlich auch die hermeneutische Qualität und Ausrichtung des eigenen Forschungsvorhabens begründete, worauf einleitend ausführlicher eingegangen wird.[3] Beabsichtigt ist damit, eine Art diskursive Rahmung für zwei Arten der Re-Lektüre zu schaffen, wodurch die visuelle Qualität der jugendbewegten Prägung durch zeitgenössische Diskurse gespiegelt und zugleich geöffnet werden soll. Dabei geht es zunächst um den Formbegriff. Gemeint ist damit eine ganzheitliche Grundkategorie aus einem interdisziplinären Überschneidungsfeld, die besonders in der Vor- und Nachkriegszeit der 1920er Jahre als ästhetisches Totalitätsmuster selbst eine recht wechselvolle Diskursgeschichte hervorgerufen hat und gleichzeitig wie »Gestalt« oder »Ausdruck« eine »typisch deutsche Diskurstradition« repräsentiert.[4] Der Blick ist dabei besonders auf den ganzheitlichen Formbegriff gerichtet, wie ihn Ernst Cassirer auf der Grundlage des Gestaltbegriffs entwickelte und kulturtheoretisch begründete. Angesichts der vielfältigen modernen Differenzierungsschübe und Spezialisierungstendenzen entfaltet die holistische Formkonzeption als Denkfigur, Beschreibungskategorie und Leitmetapher nicht nur eine besondere Anziehungskraft. Ihre Bedeutung für diesen Zusammenhang kann vielmehr in ihrer sinngebenden formbildenden Wirkungsrelevanz von morphologischen Wahrnehmungsstrukturen zum Aufbau einer ganzheitlichen symbolischen Visualität gesehen werden.[5]

Eine zweite Re-Lektüre wird daraufhin an der Visual History, insbesondere am empirisch ermittelten fotografischen Bildbestand vorgenommen. Am Beispiel des »fehlerhaften« Bildmaterials findet eine Reflexion von Störungen statt, die sich als Unschärfe, Risse, Knicke, Beschriftungen usw. in den Bildkorpus einschreiben. Damit widmen sich die Überlegungen einem bislang kaum oder

einer Historiografie der Bilder (Historisches Forum 5), 2005, verfügbar unter: http//edoc.hu-berlin.de/de/e_histfor/5PHP/Beitraege_5-2005.php#393 [28.01.2016]; Horst Bredekamp: Bild – Akt – Geschichte, in: Clemens Wischermann (Hg.): GeschichtsBilder, Konstanz 2007; Jens Jäger, Martin Knauer (Hg.): Bilder als geschichtliche Quellen, München 2009.

3 Sabiene Autsch: Erinnerung – Biografie – Fotografie. Formen der Ästhetisierung einer jugendbewegten Generation im 20. Jahrhundert (Potsdamer Studien 14), Potsdam 2000.

4 Siehe dazu Annette Simonis: Gestalttheorie von Goethe bis Benjamin. Diskursgeschichte einer deutschen Denkfigur, Köln/Weimar/Wien 2001, S. 5.

5 Vgl. Gottfried Boehm: Bilder jenseits der Bilder. Transformationen in der Kunst des 20. Jahrhunderts, in: Theodora Vischer (Hg.): Transform. BildObjektSkultpur im 20. Jahrhundert (Kunstmuseum und Kunsthalle Basel), Basel 1992, bes. S. 15.

gar nicht beachteten Thema in der Geschichts- und Kunstwissenschaft. Private Fotografien repräsentieren in ihrer spezifischen Bildästhetik sowohl kanonisierte Bildprinzipien, als auch ein vielfältiges Repertoire an Mängeln, die das Bildkontinuum und die Lesbarkeit zunächst stören und, wie zu zeigen sein wird, zugleich erweitern. Eine reflexiv verstandene Störungsfigur ist anschlussfähig an erinnerungsformende Bildakte, die sich durch Sprache allein nicht erschließen. Den privaten Fotografien kommt aus einer solchen Perspektivierung letztlich der Status als »ikonische Episteme« (Gottfried Boehm) zu.[6]

»Tiefenbohrung« und »Ausstieg aus dem Bild«

Das Forschungsprojekt widmete sich den zwischen 1907 und 1915 geborenen Frauen und Männern der sogenannten »Jahrhundertgeneration« (Jürgen Reulecke) – ein Begriff, der gruppensoziologisch Einheit in einem durch extreme Um- und Einbrüche, Konflikte, Krisen und Kriege gekennzeichneten »uneinheitlichen« Jahrhundert suggeriert und darin die subjektiv erfahrene, erzählte und bebilderte Geschichte der »Freideutschen« verortet.[7] Das interdisziplinäre Interesse richtete sich auf die Konzeption eines methodischen Verfahrens, mit dem Ziel, die jugendbewegte Gruppenzugehörigkeit in den bündischen Jugendverbänden der 1920er Jahre historisch zu rekonstruieren, die von den Frauen und Männern entwicklungs- und erfahrungsgeschichtlich als *die* prägende Zeit erinnert und erzählt wurde.[8] Der jugendbewegten Prägung wiesen die weiblichen und männlichen Gesprächspartner in den durchgeführten Oral-History-Interviews somit eine Bedeutungszuschreibung zu, was sich im Begriff der »Haltung« bündelte und sich als Erzählfigur konkretisierte.[9] Die jugendbewegte Haltung avancierte zu einem erzählbiografischen Leittopos, der den Lebensgeschichten nicht nur formale Struktur und Stringenz sowie narrative

6 Horst Bredekamp: Bildakte als Zeugnis und Urteil, in: Monika Flacke (Hg.): Mythen der Narrationen 1945 – Arena der Erinnerungen, 2 Bde., Berlin 2004, S. 29–66.

7 Exemplarisch s. Jürgen Reulecke: Im Schatten der Meißner-Formel. Lebenslauf und Geschichte der Generation 1900/1914 aus Historikersicht, in: Rundschreiben des Freideutschen Kreises, 1988, Nr. 203, S. 145–167; ders. (Hg.): Generationalität und Lebensgeschichte im 20. Jahrhundert, München 2003; ders. u. a. (Hg.): Abschlussbericht des Projekts »Die Freideutschen: Seniorenkreise aus jugendbewegter Wurzel – ein Modell für ein sinnerfülltes Alter?«, Siegen 1996 (vorliegend als MS-Skript).

8 Heinrich Ulrich Seidel: Aufbruch und Erinnerung. Der Freideutsche Kreis als Generationseinheit im 20. Jahrhundert (Edition Archiv der deutschen Jugendbewegung 9), Köln 1996.

9 Vgl. zur Oral-History-Methode Lutz Niethammer: Oral History, in: Ilko-Sascha Kowalczuk (Hg.): Paradigmen deutscher Geschichtswissenschaft, Berlin 1994, S. 189–210. Zum Haltungsbegriff in diesem Kontext s. Sabiene Autsch: Haltung und Generation. Überlegungen zu einem intermedialen Konzept, in: BIOS. Zeitschrift für Biographieforschung und Oral History, 2000, 13. Jg., H. 2, S. 163–180.

Plausibilität und Kohärenz verlieh, sondern der auch bewusstseins- und identitätsbildend wirkt.[10] Es galt daher, Jugend- und Altersphase methodisch und konzeptionell in den jeweiligen subjektiven Deutungen und erzählbiografischen Konstruktionen aus ihrer beschreibenden Qualität in operative Begriffe zu übersetzen, mit dem Ziel, kausale Darstellungs- und Erkenntnismittel für die interdisziplinäre Verschaltung von Geschichte und Lebensgeschichte zu erproben. In den Blick gerieten dadurch Symbole, Bilder, Texte und Medien, die als identitäts- und sinnstiftende Rahmungen einer subjekt- bzw. generationsspezifischen Wahrnehmungs- und Deutungsgeschichte verstanden wurden.

Damit zeichnete sich ein neuer Forschungsfokus ab, der durch eine mikroskopische Einstellung auf den Gegenstandsbereich gekennzeichnet war. Diese wiederum ermöglichte einen Perspektivenwechsel auf jene generationsspezifischen Erfahrungsschichten und subjektiven Handlungssituationen, wodurch strukturelle Konstellationen zwischen Zeitgenossenschaft und Zeitzeugenschaft ausgelotet werden konnten. Diese Art der »Tiefenbohrung« (Geertz), die insbesondere weiterführende Impulse aus der kulturwissenschaftlichen Neuorientierung und Wirkungskraft der Turns in den 1990er Jahren erhielt,[11] zielte dann insbesondere unter Erweiterung des Quellenbestands, d. h. durch Einbeziehung von persönlichen Skripten, Notizen, Tagebuchaufzeichnungen, insbesondere aber von privaten Bildern und Fotoalben auf eine primär ästhetisch begründete Theoriebildung von Mikroereignissen ab.[12] Methodisch handelte es sich damit um den Versuch einer Untersuchungseinstellung, die das historische Konzept des Verstehens aus dem subjektiven und privaten, aus dem inneren und mentalen Bereich auf eine gleichsam öffentliche Darstellungsebene der Zeichen und Icons überführt und zugleich versucht, diese über das Visuelle zugänglich und nachvollziehbar zu machen. Motiviert durch die Überlegung, dass sich Bedeutungen und Erfahrungen, die unser Sein, unser Denken und Fühlen anleiten und letztlich auch prägen, im, als und durch das Bild artikulieren und verbreiten, erwies sich der Weg einer vom Bild ausgehenden *visuellen Selbstauslegung* in Form von Bildreihen für das Konzept von Visual History als besonders hilfreich.

Für die aus dem interdisziplinären Zusammenhang des Forschungsprojekts

10 Vgl. aus der Vielzahl an inzwischen zum Thema publizierten Schriften u. a. Jürgen Straub: Erzählung, Identität und historisches Bewusstsein. Die psychologische Konstruktion von Zeit und Geschichte, Frankfurt a. M. 1998.

11 Clifford Geertz: Dichte Beschreibung. Beiträge zum Verstehen kultureller Systeme, Frankfurt a. M. 1983. Allgemein zum angesprochenen Paradigmenwechsel s. Thomas S. Kuhn: Neue Überlegungen zum Begriff des Paradigma, in: ders.: Die Entstehung des Neuen. Studien zur Struktur der Wissenschaftsgeschichte, Frankfurt a. M. 1977, bes. S. 389–420.

12 Vgl. dazu Autsch: Fotografie (Anm. 3). Siehe auch Ulrike Mietzner, Ulrike Pilarczyk: Das reflektierte Bild. Seriell-ikonografische Fotoanalyse in den Erziehungs- und Sozialwissenschaften, Bad Heilbrunn 2005.

konstellativ erprobte Visual History konnten bestehende Ansätze, d. h. vornehmlich philologisch-hermeneutische Betrachtungsweisen, aber auch klassische Textmodelle und narrative Genres um einen »erweiterten Bildbegriff« differenziert werden. Ein solcher Bildbegriff, der im Zuge des Wandels der Bildkultur und des Iconic bzw. Pictoral Turns deutlich kontroverse Positionen zwischen der Kunstgeschichte und einer allgemeinen interdisziplinären Bildwissenschaft hervorbrachte, wurde in den diversen Diskursen aus diesem Zeitraum zunehmend anthropologisiert, medialisiert und semiotisiert. Die in diesem Zeitraum geführten Debatten um das Bildliche, über die Logik bzw. die »Physis des Bildes«[13] öffneten und erweiterten zwar das tradierte Bildverständnis, allerdings waren es einzelne Vertreter und Positionen der Visual Studies, die daran anknüpfend insbesondere die Relevanz von Wahrnehmungsweisen im Horizont technologisch und medienbasierter Bilder betonten und dadurch den Akzent auf sogenannte »Verbildlichungsakte« und »Visualisierungstechniken« verlagerten. Die neue Aufmerksamkeit richtete sich dabei stärker auf das Sehen als eine sozial und kulturell eingeübte Praxis, wodurch eben auch Wahrnehmungsprägungen und -praktiken thematisiert werden konnten.[14] Bild und Bildlichkeit wurden daraufhin auf soziale Akte der Wahrnehmung und die ästhetischen Codierungen exploriert. Sie definieren sich dadurch letztlich über ihre Einbindung in ein »umfassendes kulturelles ›Kommunikationssystem‹ zur Einsicht in die visuelle Konstruktion von Gesellschaft«.[15]

13 Hans Belting: Bild-Anthropologie. Entwürfe für eine Bildwissenschaft, München 2001, S. 12.

14 Zusammenfassend und ausführlich zu den Visual Culture Studies s. Margaret Dikovitskaja: Visual Culture. The Study of the Visual after the Cultural Turn, London 2005. Die kritische Richtung wird repräsentiert durch W. J. T. Mitchell: Picture Theory. Essays on Verbal and Visual Representation, Chicago 1994; ders.: Showing Seeing. A Critique of Visual Culture, in: Journal of Visual Culture, 2002, H. 1, S. 165–181. Impulsgebend Jonathan Crary: Aufmerksamkeit. Wahrnehmung und moderne Kultur, Frankfurt a. M. 2002. Besonders Horst Bredekamp weist im Zuge der aktuellen Visual-History-Diskussion weiter darauf hin, Bilder nicht nur als »Akteure im Geschehen« zu begreifen und zu lernen, sie methodenkritisch zu erschließen, vielmehr muss eine Grundeinstellung gewährleistet sein, d. h. es »muss die Näherung zum Bild aus dem Bild heraus geschehen.« Philipp Molderings: Geschichtswissenschaft und das Bild als historische Kraft. Ein Interview mit dem Berliner Kunsthistoriker Horst Bredekamp, verfügbar unter: http://www.visual-history.de/2016/02/01/ [02.02.2016.]

15 Einen umfassenden und informativen Überblick liefert Doris Bachmann-Medick: Cultural Turns. Neuorientierungen in den Kulturwissenschaften, Reinbek bei Hamburg 2006, Zitat S. 346.

»Selbstpanzerung« und »objektives Sehen«

Was aber sieht eine Generation von Frauen und Männern, deren überwiegend
großbürgerliche Kindheit sich im destabilen Erfahrungsraum des Ersten Welt-
kriegs abspielt, deren Jugendphase insbesondere durch die bündische Ge-
meinschaft und Gruppenkultur geprägt wurde, die in die von visuellen Medien,
Methoden und Mentalitäten dominierte Epoche der 1920er Jahre fällt? Wodurch
ist der eigene Blick besonders in dieser Zeit geformt worden, in der gerade die
Kontinuität wahrnehmungs- und sinnorganisierender Dispositive, aber auch
von Welt- und Gemeinschaftsbildern zerstört, unterbrochen oder transformiert
wurde? Die Erforschung des Visuellen aus dem zersplitterten neusachlichen
Jahrzehnt heraus, aktuell überzeugend als »kulturelle Modernisierung« analy-
siert, zeigt sich besonders durch zeitgenössische fototheoretische und kultur-
anthropologische Schriften anschlussfähig.[16]

Das neue Medium Fotografie, von zeitgenössischen Fotografen auch als
»Fotografie des Faktischen« bezeichnet, womit man sich vom Mimesis-Para-
digma der piktoralistischen Kunstfotografie der Jahrhundertwende deutlich
abzusetzen versuchte, eine Fotografie also, die nichts »vortäuschen, sondern nur
notieren« will (László Moholy-Nagy), erscheint als adäquates Beobachtungs-
und Aufzeichnungsmedium für die Anforderungen des modernen Alltagsle-
bens.[17] Nicht mehr subjektiver Ausdruck, malerischer Bildaufbau und Ge-
schlossenheit, sondern »objektives Sehen«, flächenbezogene Anbindung der
Figuren, Betonung der Vertikalen, extreme Nahsichten, klare, scharfe und prä-
zise Wiedergabe kennzeichnen das fotografische Verständnis und die neu-
sachliche Bildpraxis. Für viele Fotokünstler wie z. B. Raoul Hausmann, László
Moholy-Nagy oder August Sander diente die Fotografie einer »Erweiterung
unserer Körperfähigkeiten und Sinne, die mit der Emanzipation des Schauens
von überkommenen ästhetischen Regeln steht«.[18] Vor diesem Hintergrund sei es
Aufgabe der Fotografie, die »Stellung des Menschen in der Welt der Dinge«
aufzuzeigen und darüber das Wahrnehmungsfeld und die Wahrnehmungsart

16 Vgl. Andreas Käuser: Medienkultur: Entwürfe des Menschen, in: Niels Werber, Stefan
 Kaufmann, Lars Koch (Hg.): Erster Weltkrieg. Kulturwissenschaftliches Handbuch, Stuttgart
 2014, S. 434–447. Käuser weist für die epochale Modernität u. a. auf die Relevanz von
 Menschenbildern (Vorbilder, Führerbilder, Körper- und Medienbilder) hin, die eine litera-
 rische und künstlerische Diskursivierung erfahren, kultur- und medienkritisch reflektiert
 werden, dadurch versprachlicht und letztlich darstellbar sind.
17 Die Fotografie, so schreibt Waldemar George Mitte der 1920er Jahre, lasse dem Objekt seine
 Freiheit, sie eröffne eine neue Wahrnehmung und zeige verschiedene Phasen der Erkundung
 sichtbarer Erscheinungen auf. Ausführlicher s. Bernd Stiegler: Theoriegeschichte der Pho-
 tographie (Aus der Reihe Bild und Text, hg. v. Gottfried Boehm, Gabriele Brandstetter,
 Karlheinz Stierle), München 2006, bes. S. 194 ff.
18 Stiegler: Theoriegeschichte (Anm. 17), S. 198.

des Auges zu erweitern und zu verändern.[19] Diese wenigen Hinweise sollen ausreichen, um das Neue innerhalb der Fotografie zu verstehen, nämlich die Bedeutung von Fotografie und fotografischem Bild als Erkenntnismedium und »visuelle Notierpraxis« für eine möglichst genaue und objektive Erfassung der Wirklichkeit und die damit intendierte Erweiterung und Neuorganisation des Wahrnehmungsfeldes. Die Fotografie im Rahmen des »Neuen Sehens« kann als Sehschule verstanden werden, die den Menschen auf die Anforderungen des modernen Alltagslebens wahrnehmungsästhetisch vorbereitet. Sie sollte, so der Kunstkritiker und Fotograf Franz Roh, dazu befähigen, nicht nur »neu zu sehen«, sondern auch »Neues zu sehen« und geht von der Annahme aus, »dass uns ein Formenwandel überhaupt erst wieder erlebnisfähig macht.«[20]

Helmuth Lethen widmete sich in den »Verhaltenslehren der Kälte« (1994) einer avantgardistischen Anthropologie, die nach dem Ende des Ersten Weltkriegs verstärkt aufkommt und auf mental destruktive und nihilistische Einstellungen einerseits sowie auf eine »emotionale Vergemeinschaftung« andererseits trifft.[21] Das Motiv der »Kälte«, so die zentrale These von Lethen, ermögliche nicht nur einen Zugang zur Welt, sondern radikalisiere sich über den Charakter von »Anweisungen« – eben durch »Verhaltenslehren« zur Überlebensstrategie des Subjekts im Kontext von Modernisierungsschüben. Lethen legt dar, wie sich in Zeiten »tiefgreifender Desorganisation« und Verlusterfahrungen ein Habitus ausformt, der durch Eigenschaften wie Kälte, Distanz, Nüchternheit, Realismus und Wahrnehmungsschärfe gekennzeichnet ist. Am Beispiel der Kunstfigur der »kalten persona« und deren »verinnerlichte[r] ›Psychologie des Außen‹« zeichnet Lethen die Relevanz von Verhaltenslehren insbesondere durch das Erlernen von Techniken nach, die dem Individuum zur eigenen Identitätskonstruktion im Sinne einer »Selbstpanzerung« verhelfen. Diese Techniken besitzen, so Lethen, in der konfliktreichen neusachlichen Epoche den Charakter von Überlebensstrategien und bewirken in dieser Lesart zugleich Verhaltenssicherheit. Lethens Modell der Verhaltenslehren lässt sich als kulturelle Folie verstehen, die die Deutungs- und Erfahrungsgeschichte der Jugendbewegung grundiert, zugleich disponiert und an Formkonzepte anschlussfähig macht.

19 Ebd.
20 Ebd., S. 196.
21 Helmut Lethen: Verhaltenslehren der Kälte. Lebensversuche zwischen den Kriegen, Frankfurt a. M. 1994. Martin H. Geyer: Grenzüberschreitungen: Vom Belagerungszustand zum Ausnahmenzustand, in: Werber, Kaufmann, Koch: Weltkrieg (Anm. 16), S. 341–384, hier S. 349.

Gotisierung – Seh- und Formerlebnisse

Die kollektiv erlebten sozialen Primärerfahrungen in der Jugendphase in einem
historischen Raum, so der Soziologe Karl Mannheim, führen zu lebenslangen
Prägungen von politischen und sozialen Haltungen. In der retrospektiven
Selbst- und Weltsicht hat sich die jugendbewegte Haltung durch die »Lebens-
bünde«, in der »Erlebnisgemeinschaft« bzw. in der »Gemeinschaft von Gleich-
gesinnten« zu einer konstanten Deutungsfigur verfestigt, die sich besonders in
einer spezifischen Lebensform und in einem Menschenbild artikuliert.

> »In den zwanziger Jahren [war] aus den Bünden des Wandervogels und der Neu-
> pfadfinder eine neue Welle hochgekommen: Die Bündische Jugend. An die Stelle des
> freien Schweifens war eine größere Straffheit und Wertschätzung der Formen getreten,
> wie sie dem Willen zu gliedhafter Einordnung entsprach.«[22]

Mit der »Wertschätzung der Formen«, die Hans-Joachim Schoeps in diesem
Zitat rückblickend als Signum für einen Generationswandel herausstellt, weist er
der Form zugleich eine besondere Bedeutung in der Beobachtung, Identifizie-
rung und in der Bewertung zu. Der damit über die Form begründete generati-
onsspezifische Wandel, den Schoeps zudem an eine hierarchisch geprägte
Willenskultur anbindet, erfolgt außerdem rezeptiv, auf einer wahrnehmungs-
ästhetischen Ebene.[23] Ein daraus resultierendes, für die Bündische Jugend im
Vergleich zum Wandervogel offensichtlich repräsentatives Formbewusstsein,
kann als ein nach Außen gewendetes, d. h. äußerliches, ein sich zeigendes, also
ein zeig- und sichtbares Formbewusstsein verstanden werden (vgl. Abb. 1).
Form, so lässt sich resümieren, ist Repräsentationsmedium, Denkfigur und
Erscheinungsbild.

Sowohl in kunsttheoretischen als auch in soziologischen und anthropologi-
schen Schriften der Vor- und Nachkriegszeit ist »Form« (neben »Gestalt« und
»Ausdruck«) ein programmatisches Schlagwort. Der ganzheitlich ausgerichtete
Formbegriff als Paradigma der Moderne, verortet zwischen Kunst und Leben,
Abstraktion und Naturalismus, Gegenwart und Vergangenheit, wurde mit der
Strukturlosigkeit und Komplexität der modernen Welt korreliert und zur
sprachlichen und visuellen Konkretisierung eingesetzt. Das Unvollständige und
Unvollkommene, zerrissene Lebensformen, fragmentierte Lebensentwürfe,
kriegsbedingte Erfahrungsverluste, das »Ausdruckslose des Großstadtmen-
schen« treffen einerseits auf avantgardistische Abstraktionsmedien und -ver-
fahren (Montage, Collage, Film und Fotografie), die zunächst als wirklich-

22 Hans-Joachim Schoeps: Die letzten dreißig Jahre, Stuttgart 1956, S. 50.
23 Vgl. ausführlicher zum Willensdiskurs im Kontext von Nervensemantik und Kriegspropa-
 ganda und die daraus abgeleitete Typisierung des Soldaten s. Bernd Ulrich: Krieg der Ner-
 ven, Krieg des Willens, in: Werber, Kaufmann, Koch: Weltkrieg (Anm. 16), S. 232–258.

Abb. 1: Private Fotografien, o. J., Archiv der Autorin. (Diese und die folgenden privaten Abbildungen stammen aus den Forschungsprojekten: »Die Freideutschen: Seniorenkreise aus jugendbewegter Wurzel – ein Modell für ein sinnerfülltes Alter?« (Gefördert durch die Deutsche Forschungsgemeinschaft, Laufzeit 1993 bis 1995, Universität Siegen) und »Visual History« (Forschungsstipendium des Landes NRW, 1995–1996).

keitszerstörend galten, dann eine zunehmende Ästhetisierung der Lebens-
wirklichkeit bewirkten und sich so zu einer »populären Avantgarde« entwi-
ckelten.[24] Andererseits bildet sich in den zeitgenössischen Diskursen und neuen
Disziplinen eine pragmatische Orientierung und stärker anwendungsbezogene
Begründung von Theoremen ab, in die der Formdiskurs eingeordnet gehört.

So reagierte u. a. auch der Kunsthistoriker und einflussreichste Theoretiker
des Expressionismus Wilhelm Worringer auf die modernen Krisenphänomene
und Geistesströmungen seiner Zeit mit einem Formentwurf. Die erstarrte
klassizistische Ästhetik versuchte Worringer in seinen verstreuten und äußerst
ambivalenten Beiträgen durch das universelle Modell einer Weltkunstgeschichte
zu überwinden, wofür er die prähistorische, primitive Kunst mit ihrer ver-
meintlichen Ursprünglichkeit und einen erweiterten Gotikbegriff im Sinne einer
stil- und epochenübergreifenden Kategorie bemühte und als vorbildhaft und
sinn- und wegweisend favorisierte.[25] Ausgangspunkt einer aus der als notwendig
erachteten historischen Distanz entwickelten Perspektive ist eine gleichsam
überzeitliche und überindividuelle »Idee der Gotik«. Dafür gab Worringer eine
detaillierte Betrachtungsweise von Einzelphänomenen zugunsten einer stil-
psychologischen Herangehensweise zur Bestimmung eines allgemeinen »goti-
schen Stimmungsbildes« auf. Kennzeichnend dafür wiederum ist die »gotische
Seelenlage«, die sich in einer »erhabenen Hysterie« artikuliert.

> »So zeigt der gotische Formwille weder die Ausdrucksruhe des absoluten Erkennt-
> nismangels, wie der des primitiven Menschen, noch die Ausdrucksruhe der absoluten
> Erkenntnisresignation, wie der des orientalischen, noch die Ausdrucksruhe des ge-
> festigten Erkenntnisglaubens, wie sie sich in der organischen Harmonie der klassi-
> schen Kunst dokumentiert. Sein eigentliches Wesen scheint vielmehr ein unruhiges
> Drängen zu sein, das in seinem Suchen nach Beruhigung, in seinem Suchen nach
> Erlösung keine andere Befriedigung finden kann, als die der Betäubung, als die des
> Rausches.«[26]

24 Käuser: Medienkultur (Anm. 16), S. 436.
25 Wilhelm Worringer: Formprobleme der Gotik, München 1911. Das »Entscheidende der
 Gotik ist, daß der Charakter ihrer Voraussetzungen jede persönliche Interpretation aus-
 schließt. Die Anspannung ihrer inneren Dynamik ist zu ungeheuerlich, als daß eine einzelne
 losgelöste Seele unserer Tage ein Verhältnis dazu finden könnte. Vor diesen monströsen
 Formen, in denen sich eine noch ungebrochene Massenpsyche ausspricht, stehen wir hilflos
 wie vor Pyramiden. Doch es scheint, als ob unsere heutige psychische Verfassung uns
 wenigstens indirekt gotischen Werten wieder näher bringe.« Wilhelm Worringer: Lukas
 Cranach (Klassische Illustratoren 3), München/Leipzig 1908, S. 35–36.
26 Worringer: Formprobleme (Anm. 25), S. 219. Worringers insgesamt doch recht problema-
 tischer Erklärungsansatz, insbesondere seine psychologisierend-biologisierenden Ausfüh-
 rungen, dem die »Formprobleme« folgen und dabei mit dem Begriff der »Rasse« unter-
 mauert werden, kann in diesem Zusammenhang nicht weiter vertieft werden. Dazu kann auf
 die kunsthistorische Rezeptionsgeschichte verwiesen werden.

Der noch ganz dem expressionistischen Duktus verschriebene Formbegriff, den Worringer als ein individuelles »unruhiges Drängen« beschreibt, findet sich in jugendbewegten Zeitschriften und exemplarischen Schriften in den 1920er Jahren modifiziert auf die nachkriegsbedingten Verhältnisse und den »bündischen Aufbruch« nach 1918 wieder.[27] Zu beobachten dabei sind insgesamt eine Versachlichung, ferner ein auf die Zukunft gerichtetes Sendungsbewusstsein, ein regenerierendes Wollen und Tun sowie eine stärkere inhaltliche Anbindung des Formbegriffs an das bündische Gemeinschaftsleben, für das der *Bund* als zentrale Organisationsform und Leitbild kennzeichnend wird.

> »Der Begriff ›Bund‹ war bisher eher undifferenziert benutzt worden; jetzt wurde ihm ein präziser Inhalt zugewiesen: Der Bund galt von nun an als eine Art in sich geschlossener Jugendstaat, wobei mit Jugend nicht mehr eine bestimmte Altersgruppe, sondern all jene Menschen gemeint waren, deren ›Tätigkeit‹ […], ›in die Zukunft weist‹. Bestehend aus Jungenschaft, Jungmannschaft und Mannschaft integrierte der jugendbewegte Bund mehrerer Altersgruppen, bildete also einen ›Lebensbund‹ und wurde zur Idealform als aristokratisches, ständisch organisiertes Gegenmodell zu den politischen Parteien […] verstanden.«[28]

Ungeachtet dieser bündischen Neuformierung, die als Idealform durch eine straffe, hierarchische und autoritäre Struktur gekennzeichnet war, das Führer-Gefolgschaft-Prinzip repräsentierte und ohne feste parteipolitische Orientierung zugleich besondere Stil- und Umgangsformen betonte, verdient die spezifische Rezeptions- und Wirkungsrelevanz formbildender Leitbilder und ihre Vermittlung eine stärkere Beachtung, als dies durch die Geschichtsschreibung zur Jugendbewegung bislang unternommen wurde.[29] Die umfassend identifizierten Phänomene einer gruppenspezifischen Gemeinschaftskultur, ihre Symbole und Vorbilder (germanische Stämme, mittelalterliches Rittertum, soldatisches Liedgut, Aufmärsche mit Fanfaren, Trommeln und Fahnen) lassen sich besonders in ihrer generationsspezifischen Deutung und Sinngebung näher

27 S. Hermann Siefert: Der bündische Aufbruch 1919–1923, Bad Godesberg 1963.

28 Jürgen Reulecke: Der jugendbewegte Neuaufbruch nach 1918: Die bündische Jugend und ihre Formen der Vergemeinschaftung«, in: G. Ulrich Großmann, Claudia Selheim, Barbara Stambolis (Hg.): Aufbruch der Jugend. Deutsche Jugendbewegung zwischen Selbstbestimmung und Verführung (Katalog des Germanischen Nationalmuseums), Nürnberg 2013, S. 52–56, hier S. 53.

29 S. Arno Klönne: Die Bündischen unter dem Druck der Politisierung, in: Großmann: Aufbruch der Jugend (Anm. 28), S. 113–119. Klönne weist trotz parteipolitischer Orientierung auf Formen einer politischen Sozialisierung hin, »vermittelt über Semantik und Symbolik, über die Formen des Gruppenlebens, über das Angebot von ›Kultliteratur‹, auch über das Repertoire an Liedern und über die Auswahl an Fahrtenzielen.«, S. 113. Weiter wird von »kulturellen Praktiken der Jugendbewegung in den 1920er Jahren« gesprochen, von »Stil« und »Gefühlswelten«, denen die Weimarer Demokratie fremd erschien und in denen eine politische Orientierung erhofft wurde […]«, S. 115.

differenzieren und lebensgeschichtlich plausibilisieren.[30] Denn auch die neue Realität in den bündischen Gruppen hatte sich verändert. Sie war nicht nur verstärkt von Zeichen, Symbolen und Bildern durchzogen, sondern diese entwickelten sich zu *den* zentralen und eigentlichen Realitätsinstanzen.[31] Die Beziehung zwischen Jungmännerbund und Führertum, ihre spezifische form-, stil- und sinnbildende Ausprägung und lebensgeschichtliche Prägung fand grundlegend über eine programmatische Medialisierung statt. Am Beispiel der Gotik, die als »Symbol des menschlichen Gemeinschaftsvermögens« visuell funktionalisiert wurde, lässt sich die Medialisierung einer vergangenen Kunstepoche und repräsentativer Kunstwerke als eine *Transformation zur Verlebendigung* beschreiben.[32] So weist Hugo Sieker in einem 1921 veröffentlichten Beitrag in der Zeitschrift »Junge Menschen« darauf hin, dass sein Beitrag auf eine »Betrachtung zur Anregung« abziele.[33] »Eigenwillig pathetisch wollte sich diese Größe nicht einengen oder überbieten lassen, konnte sich aber auch selbst nicht mehr übersteigern. So steht sie selbständig, primär in allen europäischen Stilen. Großartig, ragend. Geschlossen. […] Symbol des menschlichen Gemeinschaftsvermögens.«[34]

Damit ist ein zentraler Aspekt angesprochen, der intensiver erörtert werden müsste, als es in diesem Zusammenhang möglich ist. Gemeint ist nicht nur der Vorbildcharakter der Gotik für die Legitimation von höheren Werten, von Ordnung, Gestaltung und der damit verbundenen Idealvorstellung eines neuen, reinen, vollendeten, geistigen und willensstarken Menschenbildes. Von Bedeutung ist vielmehr die mit der künstlerischen Idealisierung verbundene *visuelle Autorität* für die Selbst- und Sinnbildung.[35] »Es ist uns nicht wichtig, wie man ihn [den Bamberger Reiter, Anm. S. A.] deutet […]. Für uns liegt die Bedeutung

30 »Die freie Jugendbewegung, die also mit solchen Formen ab etwa 1920 in ihre zweite Phase eintrat, war ein im Wesentlichen großstädtisch-bildungsbürgerliches Phänomen […] Die Ausstrahlkraft ihrer Ideen, Umgangsformen und Stilmittel war jedoch immens und wirkte sich in vielfacher Hinsicht auf die konfessionellen Jugendverbände aus.« Reulecke: Neuaufbruch (Anm. 28), S. 55.

31 Käuser: Medienkultur (Anm. 16), S. 442.

32 Autsch: Fotografie (Anm. 3), S. 199 (bes. Kapitel 3.4.3 »Gotische Haltung« und 3.4.4 »Gotik-Rezeption in der Zeitschrift ›Junge Menschen‹«).

33 Hugo Sieker: Dürer und seine Zeit, in: Junge Menschen, 1921, Nr. 2, H. 17, S. 258–265. »Die Beschäftigung mit einer vergangenen Kunstepoche wie der Gotik wird einleitend damit begründet, dass erst die ›Klarheit über das Vergangene‹ den Einzelnen dazu befähige, ›das eigene Lebensgefühl zu formen‹ […], um sich dadurch in die Allgemeinheit eingliedern zu können.« Autsch: Fotografie (Anm. 3), S. 199.

34 Autsch: Fotografie (Anm. 3), S. 199.

35 So werden Uta von Naumburg und der Bamberger Reiter zu Ikonen dieser Zeit, die Ziele bündischer Fahrten waren und über Postkarten und durch die Fotografien von Walter Hege eine große Verbreitung fanden. S. ausführlicher Autsch: Fotografie (Anm. 3), S. 193ff.

des Werkes nicht in der Erfassung eines besonderen Themas, sondern tiefer, auch hier im Menschlichen überhaupt, in der Prägung des ethischen Typus.«[36]

Abb. 2: Bamberger Reiter, Reiterstandbild im Bamberger Dom, unbekannter Meister (1230–35), (http://prometheus.uni-koeln.de/pandora/image/show/digidianeu-9c421351696310921e36f07 2ee9dd6448d8d4e1e, [06.03.2016]).

Am Beispiel des Bamberger Reiters und der Uta von Naumburg (Abb. 2 und 3), historische Stifterfiguren und Symbole deutscher Kunst des Mittelalters, zugleich Kultbilder in den späten 1920er und insbesondere in den 1930er Jahren, lassen sich die eröffneten Gedanken am Beispiel der Rezeption, d. h. in Bezug auf die Erlebnisqualität und Kunsterfahrung differenzieren. Ausdruck und Haltung

36 Berthold Hinz: Der Bamberger Reiter, in: Martin Warnke (Hg.): Das Kunstwerk zwischen Wissenschaft und Weltanschauung, Gütersloh 1970, S. 26–44.

der Steinfiguren entsprachen zwar den Voraussetzungen des klassischen Skulpturenideals, indem alles Individuelle und Lebensnahe an die Materialität und Form gebunden und zu einer figürlich klaren und strengen Haltung ausgearbeitet wurde. Aber gerade die Materialität (Muschelkalk), insbesondere bei Uta von Naumburg, und die latente Bemalung galten als Manko, als »entadelnd« und »naiv«, verleihen der Figur aber gerade eine aus der künstlerischen Unnahbarkeit und Distanz entworfene Lebensnähe und waren Ursache einer öffentlichkeitswirksamen »kunstgläubigen Verehrung«.

Abb. 3: Uta von Ballenstedt, Stifterfigur im Naumburger Dom, unbekannter Meister (um 1240), (http://prometheus.uni-koeln.de/pandora/image/show/digidianeu-3d1a280d1a56262dcb9a8be 899db31e8046d53a9 [06.03.2016]).

»Die Statuen des Naumburger Doms waren bunt bemalt, freilich nicht zu ihrem Vortheil, da die Formenbestimmtheit darunter litt.«[37] Postkarten, Bildbände, und besonders in den 1930er Jahren dann verstärkt auch Romane, Gedichte, Theaterstücke und Filme können als Dispositive einer *Verlebendigung* betrachtet werden, wodurch die Rezeption zugleich auch entsprechend disponiert und ritualisiert wurde. Beide Steinfiguren, platziert in sakralen Räumen, waren

37 Zitiert nach Wolfgang Ullrich: Uta von Naumburg. Eine deutsche Ikone, Berlin 1998.

immer wieder auch Ziel bündischer Fahrten und galten als Projektionsfiguren eines neuen Lebensgefühls, einer ideellen Erhöhung und menschlichen Veredelung. Die sakrale Autorität, insbesondere die der Uta von Naumburg, muss dabei aber eingebunden werden in eine umfassende »Eventisierung«, auf die Wolfgang Ullrich anhand von zeitgenössischen Beschreibungen verweist.[38] Die unmittelbare, »authentische« Erfahrung und kollektive Begegnung mit der Steinfigur am Westchor des Naumbuger Doms, zu der auch die gemeinsame Fahrt, das lange Warten vor dem Dom, die sakrale Stille und ehrfurchtsvolle Atmosphäre im Dom gehören, wodurch eine Erwartungshaltung aufgebaut wurde, war aber letztlich immer schon eine, wie sie durch die Kunst und einen daran gebundenen Rezeptionsakt geprägt und ritualisiert und nun zusätzlich durch die Medien vermarktet worden war.[39] Zu fragen bleibt dennoch, welche strukturellen Grundbedingungen Form und Gestalt überhaupt kennzeichnen und erfüllen müssen, um zu sinnstiftenden Vorbildern zu werden und auf kollektive Sinnbedürfnisse antworten zu können?

Ernst Cassirer hat sich mit der struktur- und sinnbildenden Bedeutung von Form in den 1920er Jahren auseinandergesetzt und in seinem kulturphilosophischen Konzept der symbolischen Formen dargelegt. Cassirer versteht Form als Mittel der Weltaneignung und Gegenstandsbildung, die zugleich an eine besondere Art des Sehens und an ein Repräsentationsmedium gebunden ist, wodurch die Rezeptionsleitung erneut in den Blick rückt. Die Arbeiten Cassirers sind insgesamt gekennzeichnet durch eine Mischung aus systematischer und historischer Betrachtung von Welt und menschlichen Ausdrucksformen, die sich in der »Philosophie der symbolischen Formen« bündelt. Diese Arbeit umfasst drei Bände und wurde im Zeitraum zwischen 1923 und 1929 publiziert. Im dritten Band, der betitelt ist mit »Phänomenologie der Erkenntnis« (1929), setzt Cassirer sich mit Grundformen der Weltauffassung im Horizont von Mythos und Sprache und ihren symbolischen Ausdrucksformen näher auseinander. Von Interesse sind dabei jene Passagen, in denen er eine Dynamisierung des Formbegriffs vornimmt, Form als Wahrnehmungsmedium und somit als Zugang von Welt positioniert und zugleich an ein »ausdrucksmäßiges Verstehen« anbindet.[40] Der Formbegriff erhält darüber insbesondere im Zusammenhang von »wirklichen Gestaltungsweisen« einerseits und aktiver Handlung bzw. produktiver Gestaltung andererseits als eine symbolische Grundform des Erlebens, Darstellens und Verstehens an Bedeutung. Form wird von Cassirer als ein

38 Ullrich: Uta von Naumburg (Anm. 37).

39 »Leidende Identifikation, Suche nach Erhabenheit, mystisch-einsame Versenkung, nationalistische Verklärung, Sentimentalität und Verklärung – das alles sind Rituale einer überzogenen Erwartungshaltung gegenüber der Kunst.« Ullrich: Uta von Naumburg (Anm. 37), S. 130.

40 Ernst Cassirer: Philosophie der symbolischen Formen, 3 Bde., Berlin 1929.

Formgeschehen aufgefasst, das einem ständigen Prozess einer immer neuen Formbildung unterliegt und als ein Wechsel von Formfestigung und Formerneuerung aufgefasst wird. Dieses dynamische Verhältnis von gewordener Form und werdender Form, von Formung und Umformung ist aber nicht nur als eine kulturelle Prozessform zu verstehen, sondern kann vielmehr als die Charakteristik aller Lebensprozesse schlechthin bezeichnet werden. Was die innere Form des Lebens angeht, finden sich bei Cassirer zu historischen Sinnverhältnissen und kulturellen Erscheinungen gleichartige anthropologische Charaktersierungen. »Leben ist nicht blinder Drang; es ist [...] Wille zur Form, Sehnsucht nach Form.«[41]

Der Wille zur Form, von dem hier die Rede ist, kann sich aber nur realisieren, wenn dieses Gewollte oder Ersehnte in einer Differenz zum Wollenden oder Sehnenden steht. Dieses muss demzufolge anders sein, was Cassirer auch als »Andersheit der Form« bezeichnet und darüber ein Medium ins Spiel bringt: »Eine Selbsterfassung des Lebens ist nur möglich, wenn es nicht schlechthin in sich selbst verbleibt. Es muss sich selber Form geben; denn eben in dieser ›Andersheit‹ der Form gewinnt es, wenn nicht seine Wirklichkeit, so doch erst seine ›Sichtigkeit‹.«[42] Leben in seiner »Sichtigkeit« ist ein Leben, das sich nicht nur selbst erfasst und auf sich selbst bezieht, sondern es ist zugleich ein Leben in Sichtbarkeit. Ein so verstandenes sichtbares Leben ist zugleich ein selbstbestimmtes Leben. Dieses kann sich, nach Cassirer, aber erst durch ein Anderes gestalten und seine Form finden. Das Sich-Bilden der Gestalt, der Form, ist letztlich »sichtig«, also »sichtbar« bzw. abbildbar und wirkt sich durch das Bild als das »Andere« zugleich formbildend aus. Somit ist es das Bild, das sichtbar macht, zugleich vor- und abbildend ist und entsprechend bildend wirkt. In dieser Bezugnahme oder Spiegelung komme es, so Cassirer, zu kollektiven Formgleichheiten und letztlich dadurch zu einer Stabilisierung von historischen wie auch individuellen Sinnverhältnissen.

Der holistisch argumentierende Formbegriff behauptet sich zum generellen Trend der Modernisierung und gesellschaftlichen Ausdifferenzierung als Denkfigur. Anders jedoch als das ebenfalls äußerst populäre gestalthafte Ästhetikmodell mit seinem vielfach utopischen Ganzheitsversprechen, vermochte das »neutralere« Formkonzept kulturtheoretisch stärker überzeugen. Grundlegend dabei scheint u. a. auch eine Argumentationslogik zu sein, die vom Kleinen, d. h. vom Einzelnen, von Einzelheiten, Teilen oder Momenten aus entwickelt wird, um so zu einer allgemeinen objektivierbaren Gesetzmäßigkeit zu gelangen. Cassirers stark durch Goethes Symbollehre und Ästhetik sowie durch die bereits

41 Die folgenden Zitate sind entnommen aus dem dritten Teil: Ernst Cassirer: Phänomenologie der Erkenntnis, 8. unveränd. Aufl., reprograf. Nachdr. d. 2. Aufl.[1964], Darmstadt 1982.
42 Cassirer: Phänomenologie (Anm. 41).

erwähnte Gestaltpsychologie und Gestaltstruktur inspiriertes Modell der symbolischen Form weist dabei die Besonderheit auf, die formal in der unmittelbaren Anschaulichkeit und Systematisierung sowie inhaltlich in der Universalität und Kontinuität begründet liegt, wodurch Kulturformen wie die Uta von Naumburg oder der Bamberger Reiter letztlich gekennzeichnet sind.[43]

Visual History und »Knipserbild«

Die Ästhetik privater Fotografien, ihre gesellschaftliche Funktion und sozialen Gebrauchsweisen sind im Zuge soziologischer, mentalitäts-, alltags- und biografiegeschichtlicher Studien ausreichend analysiert worden. Insbesondere die Fallstudien von Timm Starl zu den »Knipserbildern« (1995) können hier als wegweisend genannt werden, die ja »nichts anderes tu[n], als ihrerseits institutionalisierte gesellschaftliche Ereignisse von der Geburt über die Erstkommunion bis hin zum alljährlichen Weihnachtsfest und dem Jahresurlaub in Bildern zu verewigen – das Reich der Knipser.«[44] Zugleich hat sich mit der Betonung einer spezifischen Ästhetik, wozu Zeit- und Benutzerspuren, technische Fehler und Mängel ebenso gehören, wie eine auf Zufälligkeit und Spontaneität basierende Knipserpraxis, eine nahezu kontextlose, historisch und theoretisch isolierte Deutungsperspektive herauskristallisiert. Private Fotos haben demzufolge eine eigene Geschichte, die scheinbar parallel zum fotografischen Kanon verläuft, so dass sie auch nur eingeschränkt als »Signifikationsmedien« bezeichnet und anerkannt werden können.

> »Auf geltende Konventionen braucht er [der Knipser, S. A.] weder in inhaltlicher noch in kompositorischer Hinsicht zu achten, denn die Bilder geraten nicht an die Öffentlichkeit und sind somit dem Verdikt, was gerade als modisch, schön, attraktiv gilt, entzogen. Ausschnitt, Perspektive, Farbigkeit, Abzugsformat usw. sind unerhebliche, zumindest nachrangige Größen.«[45]

43 »Daß Cassirer in der Tat nach einer solchen anschaulichen Präsenz das Allgemeinen im Besonderen in der menschlichen Kulturrevolution sucht, wird in seinen Formulierungen immer wieder evident. […] Diesem Vorgehen entspricht, daß der Kulturphilosoph immer wieder die zugrundeliegende, systematische Einheit der Symbolfunktion behauptet, die ungeachtet ihrer im einzelnen sehr verschiedenen kulturellen Spezifizierungen mit Händen zu greifen sei. Das primäre Erkenntnisinteresse der Cassirerschen Kulturphilosophie richtet sich, mit anderen Worten, auf eine ›Totalität der Formen‹, die zwar ›unendlich differenziert‹ seien, aber einer ›einheitlichen Struktur‹ darum dennoch nicht entbehren.« Simonis: Gestalttheorie (Anm. 4), S. 183 ff.
44 Timm Starl: Knipser. Die Bildgeschichte der privaten Fotografie in Deutschland und Österreich von 1880 bis 1980, München/Berlin 1995. Zitat Stiegler: Theoriegeschichte (Anm. 17), S. 314.
45 Starl: Knipser (Anm. 44), S. 24.

Einen anderen Weg beschreitet Bernd Stiegler und nimmt mit seinem 2006 publizierten Kompendium zur Fotografie nicht nur eine Theoriegeschichte der Fotografie, sondern auch eine geänderte Positionierung von privaten Fotografien vor, indem er sie weniger an soziale Gebrauchsweisen anbindet, sondern vielmehr in den Kontext der Geschichte der Fotografie einbindet.[46] Aus dieser Perspektive findet auch eine Verschiebung in der ästhetischen Kategorisierung der bereits erwähnten Mängel und Fehler statt, was für den hier eröffneten Zusammenhang nicht unerheblich zu sein scheint. Mit dem Hinweis auf die frühen Momentaufnahmen weist Stiegler auf eine Reihe technisch und optisch bedingter Unzulänglichkeiten hin, die eng mit dem Auge und dem Sehsinn zusammenhängen und ein Arsenal »kleiner Formen« hervorbrachten: So nahmen die ersten Betrachter der Daguerreotypien eine Lupe zur Hand, um überhaupt die zahlreichen Details auf den Bildern zu identifizieren, die das Auge nicht entdecken konnte. Dem Auge wurde eine Flüchtigkeit zugeschrieben, da das Einzelbild nach einer Zehntelsekunde gelöscht und durch ein anderes ersetzt wurde. Insbesondere Bewegungsabläufe konnten erst Ende des 19. Jahrhunderts fotografisch analysiert werden, die Kontinuität der Bewegung wurde in Einzelbilder übersetzt oder Einzelbilder wieder so zusammengesetzt, um eine Illusion von Bewegung hervorzurufen. Die Fotografie stellte somit jene technischen Möglichkeiten bereit, um das physiologische »Handicap des Auges« zu korrigieren bzw. zu kompensieren. Alles andere konnte entweder gar nicht oder nur als flüchtige Spur wahrgenommen werden oder hatte fotografische Unschärfe, verwackelte Aufnahmen oder zufällige Bildarrangements zur Folge. Diese Perspektivierung verändert den Stellenwert privater Fotografie und die auf Fehler basierenden privaten Gebrauchsweisen und ästhetischen Zuschreibungen.

Die offensichtlich mit einem Mangel ausgestatteten, also mangelhaften Fotos problematisieren in der auf Fehler und Details konzentrierten Bildlichkeit zugleich auch den Gegenstandsbereich und die Methode von Visual History. Aktuellen Publikationen folgend fragt diese nach der repräsentativen, d. h. »generativen Kraft des Bildes« als Untersuchungsmedium für historische Prozesse.[47] Besonders Gerhard Paul hat eine inzwischen immens vielfältige Bildgeschichte erarbeitet, deren Objekte allerdings überwiegend durch schriftliche und andere historische Materialien bereits belegt sind. Mit einem Hinweis zum Bildverständnis im Zusammenhang eines prominenten Pressebildes, Nick Úts »Napalm-Girl« (1972) aus dem Vietnamkrieg, das Paul als »historisches Referenzbild« versteht, werden vielmehr kanonisierte Geschichtsbilder weiter tradiert und zugleich Argumente für eine Geschichtsdarstellung geliefert, die Bezug

46 Stiegler: Theoriegeschichte (Anm. 17).
47 Gerhard Paul: BilderMacht. Studien zur Visual History des 20. und 21. Jahrhunderts, Göttingen 2013, bes. S. 440 ff.

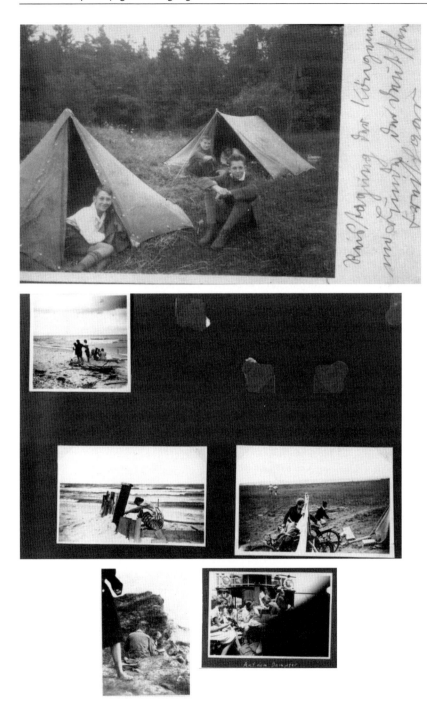

Abb. 4: Private Fotografien, o.J., Archiv der Autorin.

nimmt auf politische Themen, historische Ereignisse und Strukturen und deren Abbildung im Bild bzw. Foto. Damit liegt immer noch (oder wieder) ein mimetisches Grundverständnis von Fotografie vor, womit historische Leitfiguren, Gegenstände und Epochen ikonisch festgeschrieben werden. Dieses vergleichsweise unterkomplexe Bildverständnis entspricht zugleich einem stärker teleologischen Geschichtsverständnis der politisch geprägten Strukturgeschichte. Diese steht dem Modell einer Kultur- und Alltagsgeschichte und der Betonung von dynamischen, zirkulierenden Wahrnehmungseinstellungen, ihren operativen Zugängen und »Methodenkomplexen« deutlich konträr gegenüber. Private Fotografien sind auch in dem 2013 erschienenen Kompendium von Gerhard Paul zur Visual History des 20. und 21. Jahrhunderts kaum oder gar nicht vertreten. Während auch dieser Band vorwiegend Bilder zeigt, die durch Popularität, Perfektion und Präzision gekennzeichnet sind, somit technische Mängel und Gebrauchsspuren ausschließt, weist der private Bildbestand, um den es hier abschließend geht, auch eine Vielzahl qualitativ fehlerhafter Bilder auf, die von den Interviewpartnern neben »perfekten Bildern« eben auch für die narrative und visuelle Konstruktion ihrer Lebensgeschichte ausgewählt wurden.

Störungsfiguren

Abbildung 5 stammt aus einem Interview mit einer Gesprächspartnerin, Frau B. (Jg. 1912). Das Bild gehörte zu einer Sammlung von privaten Fotografien, die nicht im Fotoalbum, sondern in beschrifteten und chronologisch geordneten, zugleich flexibel handhabbaren Klarsichthüllen aufbewahrt wurden. Das Foto zeigt eine weibliche Figur in der Natur. Der Betrachter nimmt die Perspektive des Fotografen ein und blickt leicht erhöht auf das Mädchen herab, das wiederum einen sandigen Hügel, vielleicht eine Düne, heraufsteigt.

Durch diese blicktechnisch evozierten Auf- und Abwärtsbewegungen wird eine Dynamik entwickelt, die zusätzlich durch eine diagonale Staffelung der ansonsten menschenleeren und flächig dargestellten Landschaft unterstrichen wird. Die Fotografie, die mit einem weißen Rahmen eingefasst und im oberen linken Teil angerissen ist, legte meine Gesprächspartnerin mit anderen Fotos zu den jugendbewegten Fahrten und Reisen vor. Während sie ausführlich von den Großfahrten erzählte und dabei die Reihe der Fotos bemühte, blieb diese Fotografie zunächst unberücksichtigt. Eine Großfahrt auf die Kurische Nehrung schien ihr besonders plastisch in Erinnerung geblieben zu sein. Das Foto ist, wie die anderen Bilder auch, dort entstanden. Aufgenommen hat es eine Freundin mit dem Apparat von Frau B. Ausführlich wird von einem »heißen Sommer« erzählt. Es entwickelte sich eine geradezu romantische Schilderung einer beeindruckenden Landschaft, mit der Freiheit und Selbstbestimmung verbunden

Abb. 5: Private Fotografie, o. J., (Oral History Interview am 02.05.1995, Frau W., Fotoserie (h), Archiv der Autorin.

wurden, die dann ganz plötzlich mit dem Vorzeigen dieses Fotos und mit dem knappen Hinweis von Frau B. »Das war 1933« abrupt beendet war.

Eine andere Abbildung (Abb. 6) stammt aus einem Interview mit Frau W. (Jg. 1912) und zeigt diese sitzend und in sommerlicher Kleidung, Apfelessend ebenfalls an einem Strand, im Hintergrund ist ausschnitthaft das Meer zu erkennen.

Licht- und Schattenspiel im vorderen rechten Bildbereich und die angeschnittene, leicht unteransichtige, den Betrachter ins Bild hineinnehmende Perspektive, modulieren das Bild und bilden einen deutlichen Kontrast zum insgesamt konturlosen Hintergrund. Auch dieses Bild stammt aus dem Kontext bündischer Fahrten, Ort und Jahr sind unbekannt. Die im oberen Bildbereich zu erkennenden Flecken nahm diese Gesprächspartnerin auf, um darüber ihre im weiteren Lebensverlauf unternommenen insgesamt sieben Wohnortwechsel zu thematisieren. Die Fotografie, die jeweils an die unterschiedlichen Orte mitgereist ist, weist dadurch Benutzerspuren auf, zugleich lösen diese eine biografische Spurensuche aus, die zu weiteren Erzählungen motivierte.

Die vorgestellten bildimmanenten Störungen als Risse oder schwarze Flecken können als zufällige Aussparungen gesehen werden. Sie verdichten sich zu einer Fläche zumeist an den Bildrändern und fallen so aus dem gesamten Bild- und Motivkontinuum heraus. In ihrem Anderssein bündeln sie zugleich unsere Wahrnehmung und ziehen die Aufmerksamkeit auf sich. Im Kontext der Interviews schreiben sich die fehlerhaften Fotos in die Lebensgeschichten und in die Gesamtreihe der ausgewählten Fotografien der Gesprächspartnerinnen und -partner ein und bewirken dadurch auch ein Einschreiben der Risse und Flecken in die biografischen Erzählungen und Strategien insgesamt. Die leeren und unbestimmten Flächen und Stellen, also Leerstellen, werden durch das Erinnern

Abb. 6: Private Fotografie, o. J. (Oral History Interview am 21.02.1995, Frau B., Fotoserie (a),
Archiv der Autorin.

und Erzählen bestimmbar, inhaltlich gefüllt und transformieren auf diese Weise
in Reflexionsflächen. Aus der Zufälligkeit wird programmatische Zufälligkeit,
aus den unbestimmten Flächen werden Flächen der Wissensgenerierung.

Mit dem Begriff der *Leerstelle* als Störung kann ein Konzept bezeichnet

werden, das immense Bedeutung für unterschiedliche Arten kognitiver Verarbeitung hat. So ist die Leerstelle nicht nur in den Fotografien, sondern für Bilder insgesamt ein entscheidendes Auslösungsmoment, wodurch das kognitive System insbesondere durch Irritation aktiviert wird. Sie führen zu kognitiven Konstruktionen des Betrachters (Erzählers), die weit über das am Gegenstand Beobachtete hinausgehen und das in einer durchaus unbestimmten, d.h. nicht vom Gegenstand abgesicherten Weise.

»Das Konzept der Leer- oder Unbestimmtheitsstellen ist nun deswegen von Relevanz, da es exakt diejenige Schnittstelle bezeichnet, an der der materielle Träger oder das materielle Objekt – nämlich die Fotografie – in eine kognitive Struktur im Bewusstsein des Beobachters übersetzt wird. Die zahlreichen Stellen von Unbestimmtheit, die eine Fotografie enthält, werden durch subjektive Konkretisationen ergänzt und aufgefüllt, die weit über das hinausgehen, was am materiellen Objekt selbst vorhanden ist«, sagt Hans Dieter Huber mit Verweis auf den polnischen Philosophen Roman Ingarden, der zwischen 1927 und 1936 den Begriff der Unbestimmtheit einführte.[48] Durch das Ergänzen, Imaginieren und Projizieren führt der Betrachter somit Prozesse in seinem kognitiven System durch, die vom konkreten Beobachten eines zu beobachtenden Gegenstands abhängig sind. Störung kann demnach als Figur verstanden werden, die Prozesse bei Menschen oder in Gesellschaften auslöst und reguliert. Störung ist danach nicht als etwas Abseitiges, Mangelhaftes oder gar als Verlust zu interpretieren, sondern vielmehr als handlungsleitend, integrierend und produktiv, d.h. als »Normalfall« innerhalb kultureller Dynamiken, Diskurse und Praktiken zu verstehen. Ein wichtiger Impuls zu einer künstlerischen und kunstwissenschaftlichen Perspektivierung der Störungsfigur stammt von Wolfgang Ulrich. Der Autor hat die »Geschichte der Unschärfe« vom Beginn der Fotografie bis zur Gegenwart geschrieben und dabei Unschärfe in ihrer eigenen Bildästhetik als (künstlerische) Artikulation von Welthaltungen, Ideen und Ideologien herausgestellt.[49] So konnten die in der frühen Jugendbewegung bekannten und beliebten atmosphärischen »Stimmungsbilder« durch die technische Handhabung sogenannter Weichzeichner entstehen, wodurch die romantisch gesinnte und zugleich ent-materialisierte Bildästhetik des Wandervogels und antimoderner Lebensreformer in unscharfen Bildeinheiten transportierbar wurde. Symbolisten, Okkultisten und Rembrandt-Jünger der »unscharfen Richtung« waren alle einer »klar definierten Zivilisation überdrüssig oder erkannten darin sogar eine

48 Zitiert nach Hans Dieter Huber: Leerstelle, Unschärfe und Medium, verfügbar unter: http://www.hgb-leipzig.de/artnine/huber/aufsaetze [30.01.2016]. Vgl. ders.: Bildstörung, in: Peter Weibel (Hg.): Vom Tafelbild zum globalen Datenraum. Neue Möglichkeiten der Bildproduktion und bildgebender Verfahren, Ostfildern-Ruit 2001, S. 125–137; ders.: Leerstelle, Unschärfe und Medium, in: Gunda Förster (Hg.): Noise, Berlin 2001, S. 19–32.
49 Wolfgang Ullrich: Die Geschichte der Unschärfe, Berlin 2009.

Bedrohung für die irrationalen, spirituellen, religiösen Kräfte. Bilder sahen sie als Retter an, als eines der letzten Refugien, wo die Opfer der entzauberten Welt ein Asyl finden konnten; je mehr sich im Dunkel, zwischen diffus Gemaltem oder verschwommenen Fotografiertem verbergen mochte, desto besser eigneten sich die Bilder als Fluchtraum, desto eher wurden sie auch zu Orten der Hoffnung, die in ihnen aufgehobenen Sinnwelten würden einmal – wieder – zu voller Entfaltung finden [...].«[50]

Die durch fotografische Störungen hervorgerufene eingeschränkte Präsenz des Abgebildeten, insbesondere Zufall, Unbestimmtheit und Zwanglosigkeit perspektivieren Bild, Form und Haltung zugleich auch auf Fragen nach den Darstellungsmodi von kollektiver Identität, nach den Spielarten von Selbstinszenierung und -optimierung. Die Verschaltung von Jugendbewegungen mit neuen gemeinschaftlichen Bild- und Netzwerkpraktiken gewinnt noch einmal durch die Aktualität der »Selfies« an Relevanz. Die sich mit privater Fotografie, Polaroid und vor allem aber die sich mit dem »Selfie« abzeichnende Massenproduktion des Selbst eröffnet besonders in Umbruchzeiten zugleich experimentelle Möglichkeit der Selbst-Wahrnehmung, -bespiegelung und -findung. Zu fragen wäre aus der Perspektive der Störungsfiguren, erstens nach der Relevanz für den methodischen Umgang, aber auch für die formale Logik und strukturelle Autonomie von Fotografien im Kontext einer Visual History der Jugendbewegung. Und zweitens ist zu überlegen, ob und inwieweit sich durch das reproduzierbare Bild, insbesondere die aus dem Selfie resultierende Notwendigkeit, sich zu vernetzen und durch die sozialen Medien zu konstituieren, zugleich immer auch eine jugendbewegte Gemeinschaftsbildung und Gruppenidentität fortschreibt, die die Identifikation und Bestätigung im Wir, d.h. in einer kollektiven, kontrollierten und visuellen Form sucht.[51]

50 Ullrich: Geschichte (Anm. 49), S. 52.
51 Karen ann Donnachie spricht in diesem Zusammenhang vom »verbundenen Selbstbild« und Jerry Saltz verweist auf die spezifischen Kennzeichen von Selfies, die als »Störungsfiguren« hier das Genre belegen: Spontaneität, Zwanglosigkeit, schlechter Bildwinkel und Ausschnitthaftigkeit, Improvisation, Interaktion. Karen ann Donachie: Selfies, #ich. Augenblick der Authentizität, in: Alain Bieber (Hg.): Ego Update – zur Zukunft der digitalen Identität (Katalog zur gleichnamigen Ausstellung im NRW-Forum Düsseldorf vom 19. September 2015 bis 17. Januar 2016), Köln 2015, S. 50–79. Jerry Saltz: Kunst am ausgestreckten Arm. Eine Geschichte des Selfies, in: ebd., S. 30–49.

Markus Köster

»Wer recht in Freuden wandern will«. Jugendideale in einem Werbefilm des Jugendherbergswerks von 1952

Visuelle Werbemedien des Jugendherbergswerks vor 1945

Wie viele andere Träger der Jugendpflege produzierte das Deutsche Jugendherbergswerk (DJH) seit den 1920er Jahren Filme als Werbeträger für seine Arbeit. Der folgende Beitrag nimmt einen dieser Filme näher in den Blick und analysiert, wie sich die Jugendherbergsbewegung darin visuell selbst inszenierte, welche Botschaften sie mit dem Film zu vermitteln versuchte und welche Vorstellungen von Jugend und Jugendidealen damit verbunden waren.

Die Geschichte des Jugendherbergswerks begann bekanntlich schon vor dem Ersten Weltkrieg, genau genommen im Jahr 1909, als der Volksschullehrer Richard Schirrmann (1874–1961) im sauerländischen Altena die erste Jugendherberge der Welt einrichtete. Aus diesen Anfängen entwickelte sich in den folgenden Jahrzehnten unter der Ägide Schirrmanns und seines Mitstreiters Wilhelm Münker (1874–1970) ein weltumspannendes Netz von Jugendherbergen, die – so Schirrmanns Ausgangsidee – natursuchenden Wanderern eine preiswerte, einfache und gemeinschaftsfördernde Übernachtungsmöglichkeit bieten sollten.[1]

In der Bewerbung dieser Idee spielten visuelle Medien durchweg eine wichtige Rolle. Ein Grund dafür dürfte gewesen sein, dass Richard Schirrmann selbst eine besondere Affinität zu Bildern besaß. Er betätigte sich seit seinen Jugendtagen in Ostpreußen als eifriger Fotoamateur und seitdem war die Kamera für ihn »ein wichtiger und ständiger Begleiter«[2].

1 Zur Geschichte des Deutschen Jugendherbergswerks vgl. grundlegend Jürgen Reulecke, Barbara Stambolis (Hg.): 100 Jahre Jugendherbergen 1909–2009. Anfänge – Wandlungen – Rück- und Ausblicke, Essen 2009, sowie Eva Kraus: Das deutsche Jugendherbergswerk 1909–1933. Programm – Personen – Gleichschaltung, Berlin 2013.

2 Anikó Scharf: Richard Schirrmanns Bilderwelt: Annäherungen an seinen Fotonachlass, in: Reulecke, Stambolis: Jahre (Anm. 1), S. 337–356, hier S. 338. Vgl. auch Markus Köster: Mit der Kamera an die Front. Der Erste Weltkrieg in Fotografien von Richard Schirrmann, in: Sauerland. Zeitschrift des Sauerländer Heimatbundes, 2014, H. 1, S. 5–8.

Entsprechend wurde auch die seit 1920 erscheinende Mitgliederzeitschrift »Die Jugendherberge« von Beginn an mit zahlreichen Illustrationen aufgelockert, sowohl mit Fotografien als auch mit cartoonartigen Grafiken, die in einem Bild eine belehrende oder amüsante Geschichte erzählten.[3] Hinzu kamen zahllose Produktanzeigen für Wanderkleidung und Fertignahrung, Fahrräder und Musikinstrumente, Fotokameras und Sonnenschutzmittel.[4]

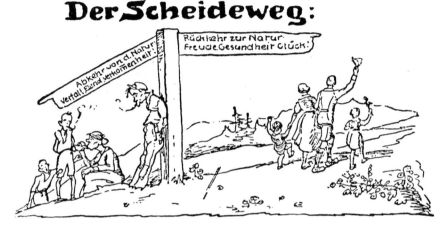

Abb. 1: »Der Scheideweg«. Cartoon aus der Zeitschrift »Die Jugendherberge«, 1927, 8. Jg., S. 191.

Das alles gab der Zeitschrift ein augenfällig visuelles Gepräge. Neben seinem Verbandsorgan nutzte das Jugendherbergswerk zahlreiche weitere Medien für ein – wie man heute sagen würde – »offensives Marketing«.[5] Dazu gehörten Broschüren, Informationsbriefe, Reichswerbetage und Lotterien, aber eben auch und gerade audiovisuelle Medien: Schallplatten, Vorträge und Hörspiele im Rundfunk, Abreißkalender, Plakate, Glasbildreihen sowie schon seit 1924 auch Filme. Bis 1932 entstanden mehr als ein Dutzend Werbefilme mit Titeln wie »Ich fahr in die Welt« (1924), »O Wandern, du freie Burschenlust« (1924), »Wann wir schreiten Seit an Seit« (1930) oder »Ein froher Wandertag« (1929/30).[6]

3 Die Jugendherberge. Zeitschrift des Verbandes für Deutsche Jugendherbergen, 1920, 1. Jg.–1933, 14. Jg.

4 Vgl. Markus Köster: »Aus grauer Städte Mauern«. Jugendliche als Pioniere des Massentourismus, in: Reulecke, Stambolis: Jahre (Anm. 1), S. 137–149, hier 141–143.

5 Vgl. Karl Hartung: Das Jugendherbergswerk in Westfalen-Lippe. 50 Jahre DJH-Werk, Hagen 1959, S. 116–122; Kraus: Jugendherbergswerk (Anm. 1), S. 163–170.

6 Neben den vier oben genannten lassen sich neun weitere nachweisen: »Jugendherbergen in Südbayern« (1925/26), »Frisch auf. Ein Sauerländer Wander- und Herbergsfilm (1927), »Im Banne des Hohen Golm« (1929/30), »Fahr mit!« (1929), »Ein Tag auf Burg Altena« (1929/30), »Jugendherberge auf dem Aschberg« (1929), »Frohe Jugend (Schwimmende Jugendherberge)« (1929/30), »Große Fahrt nach Ostpreußen« (1932), »Dat Löwinghus (Laubenhaus)«

Abb. 2: Werbung für Wanderproviant in der Zeitschrift »Die Jugendherberge«, 1929, 10. Jg., S. 121.

Wie in anderen Werbemedien arbeitete das Jugendherbergswerk auch in diesen Filmen mit dem Stilmittel der Kontrastierung und stellte – wie es einem Pressebericht zu »Wann wir schreiten Seit an Seit« hieß – dem von »Schmutz«, »Hast« und »Mangel an Luft und Licht« gezeichneten Großstadtleben das Wandern und Naturerleben als Heil- und Erziehungsmittel gegenüber.[7]

Nicht zuletzt wegen solcher bevölkerungs- und gesundheitspolitischer Argumentationslinien erfreute sich die betont überparteiliche Jugendherbergsbewegung einer besonderen Wertschätzung und Förderung durch die administrativen und wirtschaftlichen Funktionseliten der Weimarer Republik.[8] So entwickelten sich die Jugendherbergen in der Zwischenkriegszeit zu einem wichtigen Faktor der touristischen Infrastruktur. Die Zahl der Herbergen in Deutschland stieg – auch dank massiver staatlicher Förderung – allein zwischen

(1932); vgl. Hartung: Jugendherbergswerk (Anm. 5), S. 118, Kraus: Jugendherbergswerk (Anm. 1), S. 164, www.filmportal.de [12.02.2016]. Nur zwei der Filme – »Ich fahr in die Welt« und »O Wandern, Du freie Burschenlust« – sind im Bundesarchiv-Filmarchiv überliefert; vgl. www.bundesarchiv.de/benutzungsmedien/filme/search [10.02.2016].

7 Der Pressebericht ist abgedruckt in: Reulecke, Stambolis: Jahre (Anm. 1), S. 91. Der Filmtitel war bemerkenswerter Weise einer 1915 entstandenen Hymne der Arbeiterjugendbewegung entlehnt.

8 Vgl. Kraus: Jugendherbergswerk (Anm. 1), S. 157–161; für Westfalen schon Markus Köster: Jugend, Wohlfahrtsstaat und Gesellschaft im Wandel. Westfalen zwischen Kaiserreich und Bundesrepublik, Paderborn 1999, S. 137 f.

1919 und 1925 von 300 auf 2.100. Die jährlichen Übernachtungen überschritten 1929 reichsweit die 3,5 Millionen-Marke.[9] Parallel zum quantitativen Ausbau des Herbergsnetzes veränderte sich das Innere der Einrichtungen: Feldbetten ersetzten die Strohlager, Waschanlagen die Pumpen vor dem Haus.[10]

Auch nach der NS-Machtübernahme wurden der Ausbau und die Modernisierung der Infrastruktur zunächst fortgesetzt.[11] Damit einher ging ein weiterer Anstieg der Übernachtungszahlen. Gezielt wurde das 1933 von der Reichsjugendführung übernommene und gleichgeschaltete Jugendherbergswerk auf »Massenbetrieb« ausgerichtet.[12] An die Stelle von Einzelgästen, die nur noch geduldet waren, trat in den neuerbauten Großherbergen die Unterbringung von Schulklassen und HJ-Gruppen. Ein Propagandabild von 1936 (Abb. 3) illustriert, wie die Nationalsozialisten sich den neuen Geist der Jugendherbergen vorstellten: Drei Hitlerjungen mit Hakenkreuzfahne typisieren die neue Besucherklientel, und auch vor der abgebildeten Jugendherberge wehen selbstverständlich Hakenkreuze. Einen ganz ähnlichen Eindruck vermittelte offenbar ein offizieller DJH-Werbefilm jener Jahre: »Es dominieren neben Bildern der Herbergen selbst … Aufnahmen marschierender, uniformtragender Jugendlicher beim ›Einzug‹ in eine Herberge.«[13]

Mit Kriegsbeginn endete der quantitative Aufschwung des Jugendherbergswerks allerdings. Jetzt wurden die Einrichtungen vielfach zweckentfremdet und zu Wehrertüchtigungs- und Kinderlandverschickungslagern, Lazaretten, Wehrmachtskasernen, Kriegsgefangenen- oder Zwangsarbeiterlagern umfunktioniert, viele auch durch Bomben zerstört.[14]

9 Vgl. Stefanie Hanke: Reorganisation und Ausbau der Jugendherbergen nach 1918, in: Reulecke, Stambolis: Jahre (Anm. 1), S. 99–110.

10 Vgl. Richard Schirrmann: Die Musterjugendherberge, in: Das junge Deutschland, 1925, 19. Jg., S. 80–85, und Barbara Stambolis: Jugendherbergen: wie sie aussahen und aussehen sollten, in: Reulecke, Stambolis: Jahre (Anm. 1), S. 111–125.

11 Vgl. zum Folgenden Kraus: Jugendherbergswerk (Anm. 1), S. 312–315, und Jürgen Reulecke: Verengungen und Vereinnahmungen: zur Nutzung der Jugendherbergen durch das NS-Regime, in: Reulecke, Stambolis: Jahre (Anm. 1), S. 195–206.

12 Vgl. Kraus: Jugendherbergswerk (Anm. 1), S. 313.

13 So Barbara Stambolis: »Lesarten«: Zur Beherbergung nach 1933, in: Reulecke, Stambolis: Jahre (Anm. 1), S. 209–215, hier 213; leider ohne Nennung von Titel, Entstehungsjahr und Überlieferung des Films. Im Bundesarchiv ist ein ca. 2 minütiger Film »Deutsche Jugendherbergen« überliefert, ebenfalls ohne Produktionsjahr. – www.bundesarchiv.de/benutzungsmedien/filme/view/BSP19162?back_url_ajax=filme%2Fview%2FBSP19162 [10.02.2016].

14 Vgl. Kraus: Jugendherbergswerk (Anm. 1), S. 313, Reulecke: Verengungen (Anm. 1), S. 204–206.

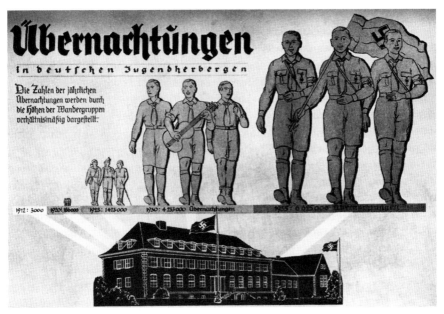

Abb. 3: Marschierende Hitlerjugend auf dem Weg in die Jugendherbergen. Aus: Johannes Ro-
datz: Erziehung durch Erleben. Der Sinn des Deutschen Jugendherbergswerkes, Berlin 1936,
abgedruckt in: Reulecke, Stambolis: Jahre (Anm. 1), S. 198.

Entstehung und Inhalte des Films von 1952

Bei Kriegsende 1945 stand die alte, 1933 entmachtete Gründergarde um Richard
Schirrmann und seinen ebenfalls aus Westfalen stammenden Mitstreiter Wil-
helm Münker sofort wieder bereit, um mit großem Sendungsbewusstsein und
wohlwollender öffentlicher Unterstützung, auch von alliierter Seite, die Ju-
gendherbergen »im alten Geist« wiederzubeleben.[15] Dazu wurde auch die Wer-
betrommel rasch wieder angeworfen.[16]

Es dauerte allerdings einige Jahre, bis wieder ein eigener Film produziert
wurde. 1951 war es so weit: Im Auftrag des Hauptverbandes entstand der 68-
minütige 16 mm-Schmaltonfilm »Sommer – Sonne – Ferien«.[17] Ein Jahr später

15 Vgl. Hartung: Jugendherbergswerk (Anm. 5), S. 180, 182; Sinika Stubbe: Der Wiederbeginn
des Jugendherbergswesens nach 1945, in: Reulecke, Stambolis: Jahre (Anm. 1), S. 223–236,
hier 224 f.
16 Vgl. Hartung: Jugendherbergswerk (Anm. 5), S. 243 f., und die bei Reulecke, Stambolis:
Jahre (Anm. 1), S. 226 f. abgedruckten Plakate aus der frühen Nachkriegszeit.
17 Vgl. Hartung: Jugendherbergswerk (Anm. 5) und www.filmportal.de/film/sommer-sonne-
ferien_f96eb1e0370740a5b8a24b82c5957a79 [12.02.2016]. Der Film ist beim DJH-Haupt-
verband in Detmold überliefert.

entschloss sich dann der Jugendherbergsverband Westfalen-Lippe, im – wie man gern betonte – »Stammland der Jugendherbergen« ebenfalls einen 16-mm-Werbefilm in Auftrag zu geben. Mit der Regie beauftragten die Westfalen den Münchener Rudolf Stölting, einen später speziell mit Wissenschaftsfilmen recht erfolgreichen Regisseur.[18] Als Kameramann fungierte Helmut Gerzer, dessen Debütfilm 1937 der NS-Streifen »Durch Kampf zum Sieg« gewesen war.[19] Produzent war Robert Sandner, ein in den Nachkriegsjahren mit seiner Firma »Olympia-Film Produktion Dr. Sandner« v. a. auf dem Feld von Sport- und Kulturfilmen vielbeschäftigter Regisseur und Produzent.[20]

Der von diesen Männern produzierte 25-minütige Schwarz-Weiß-Film trug den Titel »Wer recht in Freuden wandern will« und porträtierte in qualitativ beeindruckenden Kamerabildern das Angebot und die Organisation der Jugendherbergen in Westfalen-Lippe.[21] Vor allem aber propagierte er die Idee des »echten Wanderns« und des richtigen Verhaltens in diesen Jugendherbergen. Er bediente sich dazu einer kleinen inszenierten Rahmenhandlung: Vier Jungen aus dem Ruhrgebiet planen eine Wanderung durch das Sauerland. Sie besorgen sich Herbergsausweise, packen ihre Rucksäcke und machen sich von Hagen aus auf den Weg, zunächst per Zug und dann zu Fuß.

Selbstverständlich verbringen sie die Nächte in Jugendherbergen, darunter denen in Bilstein und Altena. Gezeigt werden Wanderimpressionen ebenso wie Szenen am Lagerfeuer, beim morgendlichen Wecken und bei der Freizeitgestaltung. En passant vermittelt der Film das damals in den Herbergen geltende strenge Regelwerk: die Nichtaufnahme von motorisierten Gästen, die Ausweispflicht, die Trennung der Geschlechter, die penible Bettenordnung, die Pflicht der Gäste zum Putzen und Spülen und vieles mehr. Andere Szenen eröffnen einen Blick auf die hauswirtschaftliche Logistik der Jugendherbergen und stellen den verantwortungsvollen Job der Herbergseltern vor. In einer Sequenz tritt sogar der Gründervater des Deutschen Jugendherbergswerks Richard Schirrmann vor die Kamera. Der damals schon 78-Jährige sitzt inmitten einer Gruppe junger Wanderer im Burghof »seiner« Jugendherberge Altena und erläutert seine Lebensidee: »Ich wollte vor 40 Jahren an jedem wanderwichtigen Ort eine gastliche Jugendherberge errichten. Für die gesamte Jugend, ohne

18 Vgl. www.filmportal.de/person/rudolf-stoelting_2ce8fc70e3a640caa5988eb27608f47b [10.02.2016]. 1958 erhielt Stölting für den Kulturfilm »Kepler und sein Werk« das Filmband in Silber des Deutschen Filmpreises.

19 Vgl. www.filmportal.de/person/helmut-gerzer_63e1abf6327546c8b594a792890f52dd [10.02.2016].

20 Vgl. www.filmportal.de/person/robert-sandner_2753fe4a9a3d433fa9944e7fc1c64605 [10.02.2016].

21 Der Film ist veröffentlicht in: LWL-Medienzentrum für Westfalen (Hg.): Auf großer Fahrt. Jugendfreizeit in den Wiederaufbaujahren. DVD mit Begleitheft, Münster 2013. Die Filmrechte liegen beim DJH-Landesverband Westfalen-Lippe gGmbH.

Unterschied. Und an dieser Aufgabe arbeitet das Jugendherbergswerk auch heute noch.«

Abb. 4: Die Wanderung beginnt. Standbild aus: »Wer recht in Freuden wandern will« (Anm. 21).

Abb. 5: Richard Schirrmann auf Burg Altena, umgeben von jungen Herbergsgästen. Standbild aus: »Wer recht in Freuden wandern will« (Anm. 21).

Zeit- und Selbstspiegelungen in einem Werbefilm von 1952

In mehrfacher Hinsicht spiegeln sich im Film das Selbstbild des Jugendherbergswerks und auch die Sozial- und Mentalitätsgeschichte der 1950er Jahre: Augenfällig ist zunächst, dass die Produktion – ganz ähnlich wie ihre filmischen Vorgänger in den 1920er Jahren – scharf das triste Erscheinungsbild der Industriestadt, aus der die Jungen per Zug aufbrechen, mit ihrem anschließenden Natur- und Gemeinschaftserleben beim Wandern kontrastiert. Das alles ist sehr bieder inszeniert: Stimmungsvolle Natur- und Wanderaufnahmen werden auf der Tonspur von klassischen Volksliedern – allen voran dem Titellied »Wer recht in Freuden wandern will« – untermalt, die zudem nicht durch Jugendliche, sondern durch einen Chor mit älteren Stimmen eingesungen werden.[22] Die dargestellten Jugendherbergen wirken wie Inseln mit sicheren Häfen inmitten idyllischer Natur, in denen die wandernden Jugendlichen Einkehr, Verpflegung, Erholung und – in Person der Herbergs-»Eltern« – eine Ersatz-»Familie« für die Dauer ihrer Wanderung finden. Während der »Herbergsvater« sie vor der Tür empfängt und in die Regeln und Freizeitmöglichkeiten einweist, ist die »Herbergsmutter« für den Hauswirtschaftsbereich zuständig: »Und drinnen waltet

22 Weitere im Film intonierte Lieder sind: »Nichts kann mich mehr erfreuen, als wenn auf früher Fahrt«, »Kein schöner Land«, »Auf Du junger Wandersmann«, »Und in dem Schneegebirge, da fließt ein Brünnlein kalt«.

die tüchtige Hausfrau – die Herbergsmutter mit ihren Helferinnen«,[23] heißt es im Kommentar. Nicht nur in solchen Szenen fällt die extrem traditionelle Geschlechterrollendarstellung des Films ins Auge: Während die Jungen in kurzen Lederhosen wandern und bei Kletterpartien auch einmal »Abenteuer« erleben, wirken die Mädchen in ihren adretten Röcken und Blusen wie auf einem kurzen Sonntagsspaziergang. Ihr Schlafsaal trägt den Namen »Nachtigallen-Nest«, während die Jungen in der »Drachenhöhle« übernachten.

Abb. 6: Ausgangspunkt der Wanderung: Eine graue Industriestadt im Ruhrgebiet. Standbild aus: »Wer recht in Freuden wandern will« (Anm. 21).

Eine interessante Zeitspiegelung findet sich auch in der Rahmenhandlung des Films: In der Eingangssequenz versucht ein mit Brille, Jackett und Krawatte sichtlich als Vaterersatz auftretender älterer Jugendlicher das Auf-Fahrt-Gehen seines jüngeren Bruders zu verhindern, indem er dessen Rucksack versteckt – natürlich vergeblich. In der Abschlussszene wird der heimkommende junge Wanderer dann von seiner strahlenden Mutter in die Arme geschlossen; augenscheinlich ist die sehr erleichtert, dass ihr Sohn – anders als der mutmaßlich im Krieg gebliebene – Ehemann und Vater heil nach Hause zurückkehrt.

23 Wer recht in Freuden (Anm. 21), Min. 7.58 ff.

Abb. 7: Die Herbergsmutter hat gebacken. Standbild aus: »Wer recht in Freuden wandern will« (Anm. 21).

Abb. 8: Mädchen auf Wanderschaft werden vom Jugendherbergsvater empfangen. Standbild aus: »Wer recht in Freuden wandern will« (Anm. 21).

Vom »richtigen« und »falschen« Wandern

Kernanliegen des Films ist wie gesagt die Vermittlung der Idee des »richtigen« Wanderns und ihre Abgrenzung vom »falschen Reisen«. Der Off-Kommentator lässt keinen Zweifel daran, dass sich die pädagogischen Zielsetzungen des Jugendherbergswerks seit seiner Gründung nicht geändert hatten: »Jugend soll wandern mit offenen Sinnen für die großen und kleinen Wunder der Natur, für das Leben und Treiben der Menschen, für Heimat und Vaterland.«[24]

Mit solchen Aussagen veranschaulicht »Wer recht in Freuden wandern will« sehr plastisch einen Befund, den Sinika Stubbe in einem Beitrag zu den Neuanfängen des DJH nach 1945 so beschrieben hat: »Das Erziehungsverständnis des Jugendherbergswerks unter der Ägide dieser älteren Generation orientierte sich an romantisierten, teils überholten Vorstellungen jugendbewegten Lebens, das die Träger aus ihrer eigenen Jugend kannten. Ohne allzu ausdrücklich auf die gesellschaftlichen Veränderungen und die reale Lebenssituation der Jugend nach 1945 zu reagieren, wurden hier [...] die meisten Moralvorstellungen wie auch Erziehungsgrundsätze des Jugendherbergswerks aus der Zeit vor 1933 wiederbelebt. Das Wandern in der freien Natur wurde als Allheilmittel der Jugend angesehen, die als moralisch und gesundheitlich gefährdet galt. Durch das Wandern sollten Jugendliche zu einem enthaltsamen Leben ohne Nikotin, Alkohol und Verschwendungssucht angeregt werden. Ziel war es zudem, Verantwortung, Heimatliebe und Offenheit gegenüber anderen gesellschaftlichen Gruppen zu wecken.«[25]

24 Ebd., Min. 12.00 ff.
25 Stubbe: Wiederbeginn (Anm. 1), S. 231. Zur pädagogischen Überhöhung des Wanderns auch

Ein prototypischer Vertreter dieser Generation und dieses Anliegens war
Theo Evers (1905–1990), der im Film als Vorzeige-Herbergsvater auf der Burg
Bilstein porträtiert wird.

Abb. 9: Theo Evers, Jugendherbergsvater auf Burg Bilstein, mit zwei Radwanderern. Standbild
aus: »Wer recht in Freuden wandern will« (Anm. 21).

Er empfängt die ankommenden jungen Gäste schon im Burghof der Jugendher-
berge, weist sie ein, stimmt abends mit ihnen am Lagerfeuer Lieder wie »Kein
schöner Land« an und weckt sie am nächsten Morgen mit Gitarre und Gesang aus
dem Schlaf. Evers hatte selbst eine jugendbewegte Biografie; er war in der Wei-
marer Zeit Mitglied im katholischen Bund der »Kreuzfahrer« gewesen. Seit 1947
fungierte er als Burgwart auf Burg Bilstein, hatte dafür immerhin die Leitung einer
gutgehenden Druckerei aufgegeben und führte die Jugendherberge laut Christiane
Mirgel »voller Ideale und hochmotiviert«.[26] Sein Leitungsstil war ganz durch ein
christlich-humanistisches und zugleich jugendbewegtes Menschenbild geprägt.
Das sieht man auch im Film, etwa in der Lagerfeuerszene mit dem gemeinsamen
Singen und beim morgendlichen Wecken. Evers begegnete den jungen Gästen als
fröhlicher, offener und hilfsbereiter »Jugendfreund«,[27] achtete aber gleichzeitig
zusammen mit seiner von Zeitzeugen als »streng« beschriebenen Frau Wilhel-
mine[28] sehr auf die Einhaltung der rigiden Herbergsregeln: vom Küchendienst
über die Nachtruhe bis zum Alkohol- und Rauchverbot. Unter seiner Leitung
wurde die Burg Bilstein in den ersten Nachkriegsjahren zum Anziehungspunkt
und geistigen Zentrum für viele jugendbewegte Intellektuelle, die hier über »ju-

Bernd Hafeneger: Bewegte Jugend: Pädagogik des Reisens und Wanderns in den fünfziger und
sechziger Jahren, in: Reulecke, Stambolis: Jahre (Anm. 1), S. 255–263, hier 256f.

26 Christiane Mirgel: Jugendburg Bilstein 1947–1954. Der Weg in die Demokratie, Olpe 1992,
S. 66, zu Evers vgl. ebd., S. 66–69.

27 Ebd., S. 68.

28 Vgl. ebd.

gendgemäße Kultur«, insbesondere die Jugendmusikbewegung und das Laienspiel diskutierten, sich aber auch über Völkerverständigung, soziales Engagement und eine angemessene Heim- und Hausgestaltung austauschten.

Ein besonders markantes Anliegen des Films ist die Propagierung des Fußwanderns als ›echtes‹ Wandern und die daraus resultierende Ablehnung der motorisierten Touristen:

»Motorradfahrer sind keine Wanderer. Benzinhengste finden also in den Jugendherbergen keinen Stall«,[29] heißt es zu den Filmaufnahmen eines heranbrausenden Motorrads, dessen Fahrer und Beifahrer vom Herbergsvater umgehend abgewiesen werden. »So müssen sie wutschnaubend wieder davon rauschen«, bemerkt der Kommentar mit fast schadenfrohem Unterton.

Doch nicht nur Motorradfahrer, auch Radwanderer, die 1952 in Westfalen immerhin 90 Prozent aller Herbergsgäste ausmachten,[30] werden in dem Film kritisch beäugt: Zwei junge Radfahrer, die nach eigener Auskunft mehr als 200 Tageskilometer hinter sich haben, finden in der Jugendherberge Bilstein zwar Aufnahme, doch die bereits angekommenen Fußwanderer kommentieren ihre Tour unverhohlen kritisch: »Habt ihr das gehört? 200 km! Das nennen die noch wandern!«[31] Kurz vor Ende des Films macht eine Szene dann ganz deutlich, was die Auftraggeber unter richtigem und falschem Wandern verstehen. Zu den Aufnahmen von drei Fahrradfahrern, die sich eine Landstraße hinauf quälen, sowie eines Reisebusses, reimt der Off-Kommentar: »Gehst Du auf die Wanderfahrt, prüfe gut, auf welche Art. Willst Du auf den Autostraßen dich als Tramp bestauben lassen? Warum auf dem Rad sich quälen, stumpf nur Kilometer zählen? Oder gar in Schüttelkutschen rapplig durch die Gegend rutschen? Höre zu: Lass alles andre, durch Natur und Heimat wandre! Und am Abend ruhst Du aus, froh im Jugendherbergshaus.«[32]

Die Diskussion um das richtige Wandern war alt: Schon Mitte der zwanziger Jahre hatten sich in der Verbandszeitschrift des DJH die Klagen über »seltsame Herbergsgäste« gehäuft, die mit Autobussen und Motorrädern, »Koffern und Köfferchen« anreisten, die lärmten, rauchten und Bier tranken und die die Jugendherbergen insgesamt offenbar vor allem als billige Alternativen zu Hotels betrachteten.[33] Obwohl das Jugendherbergswerk dieser Entwicklung bereits 1927 durch das Verbot der Aufnahme von Motorradfahrern entgegenzusteuern suchte,[34] gerieten seine Einrichtungen bei Teilen der Jugendbewegung schon

29 Wer recht in Freuden (Anm. 21), Min. 18.40 ff.
30 Vgl. Hartung: Jugendherbergswerk (Anm. 5), S. 201 und 206.
31 Wer recht in Freuden (Anm. 21), Min. 6.50 ff.
32 Ebd., Min. 22.45 ff.
33 Vgl. »Seltsame Herbergsgäste«, in: Die Jugendherberge, 1927, 7. Jg., S. 156; Elisabeth Schütte: Kritik am Herbergswerk, in: ebd., 1929, 10. Jg., S. 8.
34 Vgl. Hartung: Jugendherbergswerk (Anm. 5), S. 207 f.

damals mehr und mehr in Verruf. Sie wetterten gegen Massentourismus und »bürokratisiertes Wandern«, gegen »Luxusherbergen«, »Jugendhotels«[35] sowie »Massenquartiere für Schulen und Verbände«[36].

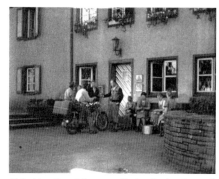
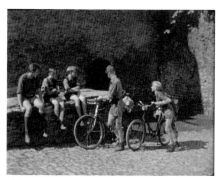

Abb. 10: »Benzinhengste finden in den Jugend- herbergen keinen Stall«. Standbild aus: »Wer recht in Freuden wandern will« (Anm. 21).

Abb. 11: Zwei junge Radwanderer bei der An- kunft auf Burg Bilstein. Standbild aus: »Wer recht in Freuden wandern will« (Anm. 21).

In seiner quantitativen Entwicklung schadete das dem Jugendherbergswerk al- lerdings nicht, im Gegenteil. Wie gesagt stiegen die Übernachtungszahlen vor allem wegen der zunehmenden Zahl von Klassen- sowie HJ-Gruppenbelegungen bis Ende der 1930er Jahre deutlich an. An diesen Trend knüpfte das DJH nach 1945 – unter veränderten Vorzeichen – rasch wieder an. Die Gästezahlen ent- wickelten sich »trotz des Mangels an Jugendherbergen rasant und unter den gegebenen Umständen äußerst erfolgreich.«[37] Der Film bildet das ab, indem er eindrucksvoll den Bau von Notlagern in Szene setzt, die wegen des großen Andrangs in den Sommermonaten regelmäßig die fehlenden Betten ersetzen mussten. 1950 lag die Zahl der Übernachtungen allein im Gau Westfalen schon wieder bei 567.000 und übertraf damit deutlich die Spitzenzahlen der Weimarer Zeit, wenn auch noch nicht die der NS-Zeit. Das war aber ab Mitte der 1950er Jahre auch der Fall. 1956 knackte man in Westfalen die Eine-Million-Grenze.[38]

Trotzdem oder gerade deshalb brach die Diskussion um das echte Wandern nach 1945 bald wieder auf. Besonders der DJH-Verband Westfalen-Lippe machte sich zum Vorkämpfer einer strengen Regelung. Der damalige westfälische DJH- Funktionär Karl Hartung schrieb:

35 Martin Schubert: Kritik, Unkenntnis oder Undank?, in: Die Jugendherberge, 1931, 9. Jg., S. 105–107; vgl. auch Hartung: Jugendherbergswerk (Anm. 5), S. 36f., Köster: Jugend (Anm. 8), S. 56f.
36 So die Kritik einer Gruppe der katholischen Kreuzfahrer, zit. nach ebd.
37 Stubbe: Wiederbeginn (Anm. 1), S. 228.
38 Vgl. Hartung: Jugendherbergswerk (Anm. 5), S. 265f.

»Wie so vieles, ändern sich auch im Wandern die äußeren Formen. Hatte man in den ersten Zeiten des Wandervogels das Radwandern nicht für jugendgemäß gehalten, so wurde das Fahrrad nach dem ersten [!] Weltkrieg gleichberechtigt mit den Wanderschuhen. […] Was aber nicht zu dem echten Wandern gehört, ist das Reisen mit kilometerfressenden Motorrädern, in überfüllten und schaukelnden Omnibussen, mit einer nach wirtschaftlichen Rücksichten zusammengewürfelten Reisegesellschaft oder mit Hilfe des bedenklichen Trämpens [!]. Jeden oberflächlichen Tourismus lehnt der Herbergsverband deshalb ab, weil er zu keiner Entdeckung der Heimat und Natur führen kann, weder zu einem Gemeinschaftserlebnis noch zu einem sinnvollen Abenteuer. Diese Art des eiligen Reisens trägt keinen bildenden und bleibenden Wert in sich.«[39]

»DJH-Altmeister« Wilhelm Münker bezeichnete die motorisierten Reisenden auf der Hauptversammlung in Freiburg 1955 gar unverblümt als »Totengräber der Jugendherbergsidee«[40]. Der Film »Wer recht in Freuden wandern will« spiegelt diese rigide Haltung und verschärft sie sogar noch, in dem er nicht nur die Motorradfahrer, sondern auch die Radwanderer als »Kilometerfresser« diskreditiert. Ganz offenkundig versuchte die alte Garde mit Hilfe des »modernen Mediums« Film ihre pädagogisch jugendbewegten Vorstellungen in die Nachkriegszeit hinein zu transportieren.

Damit stand sie aber je länger desto mehr auf verlorenem Posten. Denn mit dem Wohlstandsschub der Wirtschaftswundergesellschaft wurde der Jugendtourismus binnen weniger Jahre zu einem motorisierten und kommerzialisierten Massenphänomen, das seine jugendbewegt-idealistischen Züge weitgehend einbüßte. Anton Graßl, damals Vorsitzender des bayerischen Jugendherbergswerks, befand schon 1953:

»Kaum auf einem Gebiet des Jugendlebens ist eine solche Unsicherheit in den Formen eingetreten wie auf dem des Wanderns und der Fahrt. Wieder ziehen Tausende von jungen Menschen aus den Städten hinaus, aber nicht mehr mit Klampfe und Geige, sondern auf ihren neuen Leichtmetall-Fahrrädern oder auch schon auf Motorrollern und Motorrädern. […] Auf Campingplätzen stehen Picknick-Tische und Wohnwagen, zwischen denen sich die aus Zeltplanen zusammengebauten Zelte der jungen Radfahrer fast ärmlich ausnehmen. An den Talstationen der Bergbahnen warten Hunderte von Menschen geduldig oft stundenlang auf die Bergfahrt. Riesigen Kaufhaus-Rolltreppen gleich sind Skilifte in die winterliche Landschaft gesetzt. […] Im Sommer schaukeln auf den großen Straßen im Tal die Elefanten des Tourismus, die Omnibusse, schläfrige Reisegruppen durchs Land. Reisebüros und Jungreiseunternehmen wollen den Jugendgruppen alle Mühe abnehmen und preisen in bunten Prospekten ihre

39 Hartung: Jugendherbergswerk (Anm. 5), S. 207.

40 Zit. nach ebd., S. 209. Der DJH-Hauptverband folgte der rigiden westfälischen Linie allerdings nicht, sondern erlaubte 1955 sehr zum Ärger der Westfalen zumindest die Aufnahme von unter 25-jährigen Motorradfahrern sowie »Schulen, Jugendgruppen und Jugendgemeinschaften unter verantwortlicher Führung, die mit einem Autobus anreisen«, zit. nach ebd., S. 210.

Fahrten an. Das Fremdenverkehrsgewerbe ist zu einer mächtigen Industrie geworden. Die Entfernungen schrumpfen zusammen, die Welt ist kleiner geworden. Visen und Devisen bilden keine unüberwindlichen Schranken mehr, und der Bundesjugendplan gibt Zuschüsse für internationalen Jugendaustausch«.[41]

Analog dazu begannen besorgte Jugendschützer auf die vielfältigen Gefahren der ›Reisewelle‹ hinzuweisen: Das Nachtleben auf den Campingplätzen geriet dabei ebenso ins Visier[42] wie – etwas später – die angeblichen »Sonne und Amore«-Exzesse junger deutscher Touristen an den Stränden des Mittelmeeres.[43] Aus soziologischer Perspektive stellten Ernst Bornemann und Hans Böttcher pointiert den Zusammenhang zwischen Jugend- und Wohlstandskultur der bundesrepublikanischen Nachkriegsgesellschaft heraus. Sie urteilten 1964, »dass Jugendliche noch stärker als Erwachsene für die von den Massenmedien propagierten touristischen Verhaltensmuster anfällig sind. Die Urlaubsreise hat Symbolcharakter angenommen, sie ist demonstrativer Konsum nach außen und nach innen.«[44]

Dass die Zeit der alten Stilformen und Ideale abgelaufen war, musste auch der Bilsteiner Burgwart Theo Evers erfahren. Ab Mitte der 1950er Jahre stieß er mit seinen jugendbewegten Angeboten bei den Herbergsgästen zunehmend auf Akzeptanzprobleme: Lagerfeuer, Klampfen und Wanderungen wurden – so urteilt Christiane Mirgel – auch im Sauerland »altmodisch«.[45] Evers, der Vorzeigeherbergsvater dieses Films, zog die Konsequenzen und quittierte 1960 seinen Dienst als Herbergsvater.

Ein Resümee

Visuelle Formen der Selbstdarstellung spielten in der Öffentlichkeitsarbeit des Deutschen Jugendherbergswerkes von Beginn an eine große Rolle. Seit 1924 griff man auch auf Filme zurück, um die Botschaft einer der »Volksgesundheit« sowie »Heimat- und Vaterlandsliebe« förderlichen Wanderbewegung zu propagieren.

41 Anton Graßl: Jugendtourismus. Zeitgeschichtliche Betrachtungen, in: deutsche jugend, 1953, 1. Jg., H. 2, S. 16–22, hier 16.
42 Vgl. z. B. Georg Schückler: Camping und Jugendschutz, in: Jugendwohl, 1954, 35. Jg., S. 225–228.
43 Vgl. z. B. Friedegard Baumann: Urlaub in Calella, Münster o.J [1964]; Udo Perle: Jugendtourismus. Eindrücke und Fragen, in: deutsche jugend, 1962, 10. Jg., S. 406–412; Helmut Kentler: Urlaub als Auszug aus dem Alltag, in: ebd., 1963, 11. Jg., S. 118–124; ders.: Sonne und Amore. Ferienlager-Bericht über einen Typus deutscher Jugendlicher, in: Frankfurter Hefte, 1963, 18. Jg., S. 401–410, 465–473, 549–558.
44 Ernst Bornemann, Hans Böttcher: Der Jugendliche und seine Freizeit. Chancen und Gefährdungen, Göttingen 1964, S. 27.
45 Mirgel: Jugendburg (Anm. 26), S. 69.

Der exemplarisch analysierte Werbefilm »Wer recht in Freuden wandern will« von 1952 knüpfte sowohl filmsprachlich als auch inhaltlich an die Produktionen der Zwischenkriegszeit an. Seine Aussagen zum rechten Wandern und zur Ordnung in den Jugendherbergen, insbesondere die Invektiven gegen motorisierte Wanderer, spiegelten ein ungebrochenes Selbstverständnis der jugendbewegten Gründungsgeneration des Herbergswerks, dem auf der filmischen Ebene eine sehr konventionelle Machart entsprach.

So lässt sich der Film in mehrfacher Hinsicht als Zeitdokument für die Sozial- und Mentalitätsgeschichte der 1950er Jahre sehen: Er veranschaulicht erstens reale Lebenslagen der damals Heranwachsenden – neben Freizeitbedingungen und -möglichkeiten zum Beispiel auch das vielfach »vaterlose Aufwachsen«, den hohen Stellenwert von Nahrung und Nahrungsaufnahme nach den Hungererfahrungen der Trümmerjahre und auch andere Moden und Marotten der Wirtschaftswunderzeit. Er spiegelt zweitens das allgemeine gesellschaftliche Jugendbild im von Erich Kästner so genannten Zeitalter des »motorisierten Biedermeier«[46], insbesondere das restaurative Geschlechterrollenverständnis. Und er bietet drittens im Besonderen einen Einblick in das Selbstverständnis des Jugendherbergswerks und sein zivilisationskritisches und hochkonservatives Jugendideal, aus dem ein spezifisches Jugendpflege- und Sinnstiftungsangebot resultierte.

Abb. 12: Glückliche Heimkehr. Standbild aus: »Wer recht in Freuden wandern will« (Anm. 21).

46 Zit. nach Christoph Kleßmann: Die doppelte Staatsgründung. Deutsche Geschichte 1945–1955, Bonn 1986, S. 15.

Jürgen Reulecke

Bildlich-bildhafte »Er-fahrungen« um 1960. Fotoalben und Dias bündischer Großfahrten (am Beispiel einer Bagdadfahrt 1963)

> »Wenn wir es recht verstehen, dann ist unser ganzes Leben hier auf der Erde nur eine einzige große Fahrt. Eine Fahrt ohne Ende. Manche Leute freilich bleiben auf halbem Wege stehen. Sie meinen zu früh zu Hause zu sein und die große Fahrt hinter sich zu haben. Und deshalb werden sie nie wirklich nach Haus finden. Wir aber sind auf Fahrt!«[1]

Kurz vor dem Ausklang der Archivtagung mit ihren weit ausholenden und facettenreichen Vorträgen und vielen visuellen Dokumenten sollte der letzte Beitrag ein Beispiel für die Art und Weise der konkreten Visualisierung bündischen Fahrtenlebens vorstellen – dies aus der Erfahrungssicht des Teilnehmers einer Reihe von Großfahrten seit Ende der 1950er Jahre. Der folgende Beitrag liefert also keinen Versuch einer Gesamtschau der damals durchaus breiten Fotografiererei auf den Fahrten und in den bündischen Kohtenlagern, sondern ist nach ein paar einleitenden Anmerkungen eher so etwas wie eine rückblickende Plauderei über eine Erinnerung an eine Großfahrt einer achtköpfigen Wuppertaler Jungenschaftsgruppe Ende Juli bis Anfang September 1963 durch die Türkei und Nordsyrien bis nach Bagdad und Babylon. Gewidmet ist dieser Beitrag drei bündischen Freunden, von denen zwei – Herbert Westenburger, »Berry« (geboren 1920), und Arno Klönne (geboren 1931) – jüngst ins Jenseits hinübergewechselt sind und denen wir viel verdanken, und einem immens großfahrtenerfahrenen Freund aus dem Maulbronner Kreis, der vor kurzem seinen 80. Geburtstag gefeiert hat, nämlich Roland Kiemle, »Oske« (dazu unten mehr).

1 Arno Klönne: Fahrt ohne Ende. Geschichte einer Jungenschaft, Colmar, Freiburg 1951, 187 Seiten (mit 16 Fotos von Fahrten), Zitat S. 11 aus dem Vorwort des damals zwanzig Jahre alten Arno Klönne.

Zum Thema des Vortrags

Schon der Hinweis »um 1960« im Vortragstitel deutet eine deutliche Ein-schränkung des Blicks auf das Thema an, denn seit den Fotoaktivitäten z. B. von Jule Groß vor dem Ersten Weltkrieg, also seit mehr als hundert Jahren, existiert eine gewaltige Fülle von visuellen Produkten des jugendbewegten Lebens – viele davon sind inzwischen im Archiv der Jugendbewegung auf Burg Ludwigstein vorhanden und einsehbar! Aber da mein jugendbewegt-jungenschaftliches Leben Mitte der 1950er Jahre begann, liegt es nahe, dass im Folgenden mit dem Thema ziemlich autobiographisch-subjektiv umgegangen wird. Vermutlich werden manche Leser in meinem Alter gleiche oder ähnliche verbildlichte Er-innerungen und Erfahrungen von den damaligen Großfahrten im Gedächtnis (und auch konkret zu Hause in den Schubladen) gespeichert haben. Eines wird aber wohl von allen bestätigt werden: dass der von uns bis heute transportierte Bestand einer Reihe spezieller Bilder in unseren Köpfen jedem von uns in manchmal intensiver Weise Hinweise auf unsere »Prägung« in der Phase unserer Adoleszenz liefert – in welcher Weise auch immer bzw. was auch immer damit angesprochen ist.

Abb. 1: Titelseite eines Korsika-Großfahrtenalbums aus der Hamburger Jungenschaftshorte »Coffioten« 1961, Privatbesitz Jochen Kruse.

Einsteigen werde ich jetzt mit ein paar Aussagen jener drei Freunde, denen ich diesen Beitrag widme, über ihre spezielle, quasi bildlich-bildhafte Fahrten-Er-fahrung – Er-fahrung hier im Sinne von Er-arbeitung und rückblickende Er-innerung an Großfahrtenerlebnisse beim weiteren Fahren durch die Zeit. In Berry Westenburgers großartigem Buch »Wir pfeifen auf den ganzen Schwindel« aus dem Jahre 2008 hat der damals 88-Jährige zum Beispiel im Rückblick auf eine Trampfahrt nach Wien folgendes geschrieben:

> »Wer behauptet, er könne nach über 60 Jahren eine exakte Reisebeschreibung erstellen, … überschätzt sein Gedächtnis. Selbst Aufzeichnungen geben nur Höhepunkte an, die eine Reise erst erlebenswert machen. Die Fortbewegung [war] ohnehin Routine, un-terbrochen von Ärgernissen, die man als Tramper wegstecken muss: Das stundenlange Warten an Wegkreuzungen, Umsteigen von flotten Sportflitzern auf lahme, ratternde Lastwagen, das langweilige Tippeln durch endlose, staubige Straßendörfer, die Suche nach einem Bäckerladen oder einem geeigneten Nachtquartier. Sehenswürdigkeiten, falls man sie zur Kenntnis genommen hat, verblassen im Lauf der Zeit. Doch einiges ist noch in lebhafter Erinnerung geblieben, und davon [wolle er, Berry] im Folgenden berichten.«[2]

Arno Klönne hat als 80-Jähriger bei einem Treffen des Mindener Kreises 2011 Folgendes über sich berichtet: Ihn habe als etwa 10-jährigen Jungen in katho-lisch-bündischen Kreisen, also außerhalb des NS-Jungvolks, ein Lied, nämlich »Die Weite, die grenzenlos in sich das Leben verschließt«, immens fasziniert:

> »Dieses Lied, der Gitarrenklang dazu, die Stimmung, in der es gesungen wurde – für mich war das, es wird 1941 gewesen sein, eine Situation, die das entschiedene Gefühl hervorrief: Da willst Du dazugehören. Eine musikalisch-literarische Leistung war dieses Lied von der ›grenzenlosen Weite‹ gewiss nicht, aber es hat meine Sympathie bis heute. Der Klang einer anderen Welt lag darin – sie hatte nichts zu schaffen mit der Welt des Antretens, der Marschübungen und des Kommandierens, wie ich sie im Jungvolk vorfand.«

Die in seinen Fahrtenjahren in der Jungenschaft entstandenen Verbindungen und in ihm geschaffenen Bilder hätten sich, so Klönne, für sein Leben als dau-erhaft tragfähig und als prägende Wirkung einer jugendbewegten »Restge-schichte« erwiesen, und er kam dann zu dem Fazit: »Dass ich diese [Restge-schichte] erlebt habe, an ihr teilnehmen konnte, empfinde ich als lebenslänglich wirksamen Glücksfall. Weiß der Himmel, welch ein wohlangesehener Ordina-rius mit Bundesverdienstkreuz oder auch ministrabler Politiker sonst aus mir geworden wäre.«[3]

2 Herbert Westenburger: Wir pfeifen auf den ganzen Schwindel. Versuche jugendlicher Selbstbestimmung, Baunach 2008, S. 48.
3 Arno Klönne: Jahrgang 1931 (Vortrag beim Treffen des Mindener Kreises in Bad Liebenzell im Juni 2011), zit. nach dem Redemanuskript. Das Lied »Die Weite« ist 1931 in Düsseldorf von

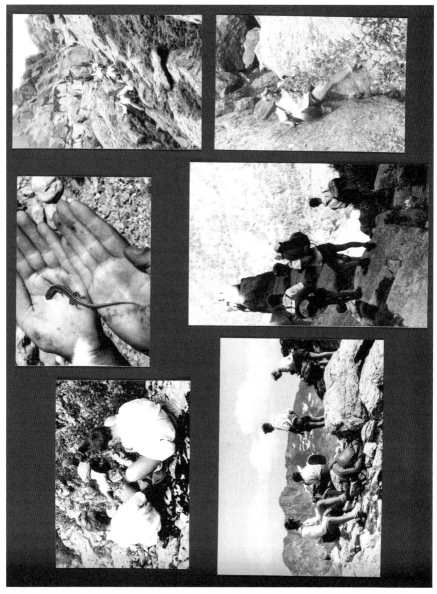

Abb. 2: Fotos von der Korsikafahrt 1961 der Hamburger »Coffioten« im Bund deutscher Jungenschaften, Privatbesitz Jochen Kruse.

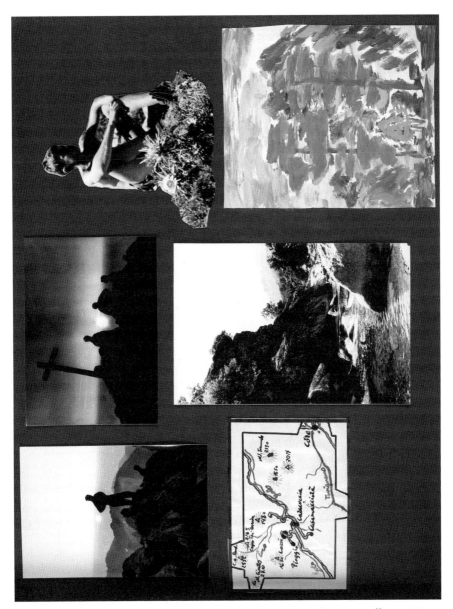

Abb. 3: Eine zweite Fotoseite von der Korsikafahrt 1961 der Hamburger »Coffioten«-Horte, Privatbesitz Jochen Kruse.

Das von Klönne zitierte, in bündischen Kreisen des Rheinlands viel gesungene Lied war übrigens auch für mich als 14-jährigen Jungen – damals nach unserer Evakuierung aus Elberfeld im Hochsauerland lebend – höchst eindrucksvoll. Ein jugendbewegt geprägter junger Vikar hat es uns in einem Sommerzeltlager der katholischen Jungschar am Edersee 1954 beigebracht. Das Bildlich-Bildhafte von der im Lied besungenen »seltsamen Ferne« beim Fahrtenleben, das »bunt ist wie Helgolands Stein«, ist eine zentrale Aussage darin, denn: »Uns zeigt sich die Ferne als lebendes, wechselndes Bild, das niemals sich gleicht, wo der Weg uns auch ging« – so heißt es in der vierten Strophe. Die Formen des Hortenlebens, besonders die Großfahrten der Horten und das Singen der Fahrtenlieder in den Kohtennächten, schufen Bilder in uns, die vor allem von drei zentralen Begriffen bzw. Metaphern bestimmt waren: von dem Suchen nach der »blauen Blume«, vom sehnsuchtsvollen Blick auf die »Wildgänse«, d. h. auf die Zugvögel, vor allem die Kraniche, und von der viel besungenen Beschwörung der »Weite«. Damit waren gleichzeitig lebensbestimmende Horizonte angesprochen, die Roland Kiemle, »Oske«, der dritte Freund, dem ich meinen Beitrag widme, in seinem facettenreichen Buch »Vagant der Windrose« folgendermaßen angesprochen hat: In der Schwäbischen Jungenschaft, vor allem bei den Großfahrten, habe er seit den frühen 1950er Jahren

> »vormundschaftsfreie Geborgenheit, Solidarität, aber auch Toleranz, eine Herausforderung, [seine] physische und psychische Heimat, frei von jeder Ideologie und doch mit greifbaren idealistischen Bezügen [gefunden]. […] Abends saßen wir um das Feuer, zupften unsere Klampfen und sangen aus Leibeskräften. Das Feuer war der zentrale Punkt, das große Symbol – und seine Glut und seine Flammen gaben unseren unartikulierten Sehnsüchten Form und Inhalt. […] Ohne die vielfältige und tiefgreifende Beeinflussung durch die Bündische Jugend wäre mein Lebenszug in eine andere – weiß Gott oder auch der Teufel – in welche Richtung gerollt.«[4]

Das waren einige sicherlich verallgemeinerbare Äußerungen von drei jugendbewegungsgeprägten Autoren über das Zusammenwirken von individueller Selbstverortung einerseits und von in den Köpfen gespeicherten, häufig auf Großfahrtenerlebnisse zurückgehenden Bildern andererseits, bei denen oft für deren Wiederauftauchen Lieder ebenso wie Fotos die Auslöser waren. Damit ist eine erste Antwort auf die Frage angedeutet, welche Rolle damals nach ihrer Entstehung die Bilder aus der jugendbewegten Szene spielten und welche Bedeutung die Bildersammlungen, vor allem die z. T. oft kunstvoll ausgestalteten

Richard Grüßung in der Gruppe der »Zornisten« im Christlichen Jungvolk geschaffen worden; s. dazu Jan Krauthäuser, Doris Werheid, Jörg Seyffarth: Gefährliche Lieder. Lieder und Geschichten der unangepassten Jugend im Rheinland 1933–1945, Köln 2010, S. 54f.

4 Roland Kiemle: Vagant der Windrose. Fahrten und Abenteuer auf vielen Straßen dieser Welt, Leimen 1999, S. 77–79; s. unten weitere Hinweise auf das Buch.

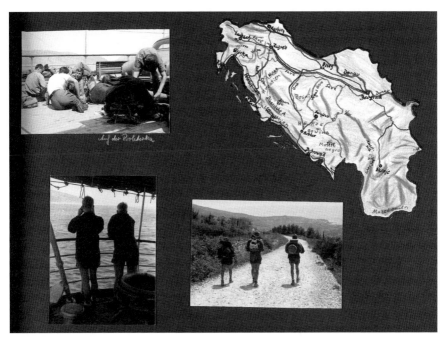

Abb. 4: Fotoseite aus einem weiteren Album der Hamburger Horte von einer Fahrt 1962 nach Jugoslawien, Privatbesitz Jochen Kruse.

Fotoalben sowie die Diasammlungen von Großfahrten – verbunden mit oder ohne Erläuterungen und Karten, Gedichten und Liedern – noch heute besitzen. Nur eine kurze, recht simple Antwort darauf: Im Grunde sind es wohl drei Handlungs- bzw. Wirkungsfelder, die identifizierbar sind: Einerseits ist es die im engen Kontext der Bilder stehende persönliche Selbstbestätigung nach dem Motto: Das habe ich/das haben wir konkret gemacht; so sah das aus, was wir gesehen haben, und das bin ich/das sind wir in den Kontexten unserer Fahrt. Andererseits spielt dabei aber immer auch eine Rolle, dass die Bilder und die Arten ihrer Aufbewahrung den Zweck haben, die zukünftige Erinnerung an das gemeinsame Fahrtenerlebnis zu sichern – zum Teil mit der in Zukunft erwarteten Freude verbunden, dass wir das damals so erfolgreich und so großartig geschafft haben. Das leitet dann über zu einem dritten Handlungsfeld: dem Vorzeigen des Bildmaterials nach außen, z. B. mit Stolz in der Familie und in Bekanntenkreisen sowie ab und zu auch in einer größeren Öffentlichkeit, etwa bei Diavorführungsabenden oder in Ausstellungen. Alle drei Aspekte spielten mit Blick auf das Bildmaterial jenes Großfahrtenereignisses im Jahre 1963, das im Folgenden als konkretes Beispiel kurz vorgestellt wird, eine wichtige Rolle.

Unsere Großfahrt nach Bagdad 1963

Nachdem wir, d.h. die von mir (Jahrgang 1940) geleitete Elberfelder Jungen-
schaftsgruppe – bestehend seit Februar 1956 und ihrer Herkunft nach Elber-
felder Volksschüler aus der Unterschicht (geboren 1944/45, meist vaterlos auf-
gewachsen) – zunächst drei Sommerlager und seit 1958 eine Reihe von Groß-
fahrten, zunächst mit dem Fahrrad z. B. zur Weltausstellung in Brüssel, im Jahr
darauf per Tramp in den Böhmerwald, danach nach Südfrankreich, nach Kreta
und bereits 1962 in die Türkei durchgeführt hatten, planten wir für 1963 eine
sechswöchige Großfahrt, die zunächst u. a. zu den hethitischen Ausgrabungen in
Mittelanatolien und weiter nach Aleppo in Syrien, aber schließlich dann bis nach
Bagdad und Babylon gehen sollte. Zur Vorbereitung auf unsere Großfahrt hatten
wir vorher intensiv die beiden damaligen Bestseller von C. W. Ceram[5] gelesen;
außerdem hatte ich an der Universität Münster zunächst etwas Akkadisch, dann
an der Universität Bonn etwas Hethitisch (mit Keilschrift) gelernt. Zu acht sind
wir dann Ende Juli 1963 per Tramp nach München und von dort aus mit dem
Orientexpress zu einem günstigen Gruppenpreis nach Istanbul gefahren. Ich
hatte es bei den Firmen, in denen die Jungen als Lehrlinge oder Arbeiter ange-
stellt waren, durch Briefe geschafft, dass sechs von ihnen eine längere Ur-
laubszeit als üblich erhielten; nur einer musste nach vier Wochen wieder zu-
rückkehren.

Von Istanbul und nach zwei Tagen auf der Prinzeninsel Büyükada im Mar-
marameer trampte dann die eine Vierergruppe nach einer Schifffahrt von
Istanbul nach Inebolu am Ufer des Schwarzen Meeres zu den Hethiterausgra-
bungen nordöstlich von Ankara. Die zweite Vierergruppe trampte gleichzeitig
quer durch Anatolien nach Iskenderun nahe der syrischen Grenze und dem
berühmten Schlachtort von Alexander dem Großen (»333 bei Issos Keilerei«),
wo wir uns dann ganz unkompliziert wie konkret vereinbart vor der dortigen
Hauptpost wiedertrafen. Einer von uns, der nur vier Wochen Ferien hatte,
trampte von dort wieder zurück; ein anderer hatte leider kein Visum für Syrien
und den Irak mehr erhalten und blieb eine gute Woche in der Gegend und
wartete auf die sechs anderen, die über Aleppo in Syrien und dann von Gaziantep
und Nuseybin in der Osttürkei mit der Bagdadbahn über Mossul nach Bagdad
fuhren und von dort aus auch Babylon besuchten.

Zu den vorhandenen Bild- bzw. Textquellen dieser Fahrt ist Folgendes zu
sagen: Es existieren etwa 200 Dias sowie ein umfangreiches Fotoalbum, das auch
für eine öffentliche Ausstellung in unserem Elberfelder Gruppenheim konzipiert
war, und mein handschriftliches Notizbuch mit täglichen Eintragungen vieler

5 C. W. Ceram (= Karl W. Marek, 1915–1972): »Götter Gräber und Gelehrte« (zuerst erschienen
 1949) und »Enge Schlucht und schwarzer Berg« (erschienen 1955).

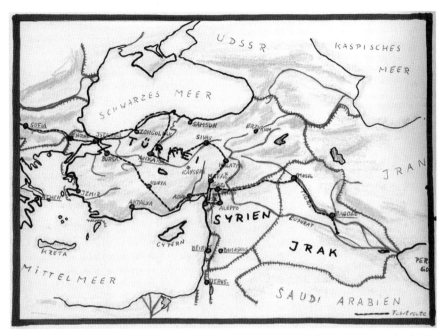

Abb. 5: Gesamtkarte Türkei/Syrien/Irak im Fotoalbum der Großfahrt von 1963, Privatbesitz Jürgen Reulecke.

Details. Fotografiert habe im Wesentlichen ich mit einem ganz normalen Fotoapparat. Einer der Freunde hatte zwar ebenfalls eine Kamera mitgenommen, doch diese ist sehr bald verschwunden – vermutlich beim Trampen gestohlen worden. Ich gebe zu, dass meine Fotografiererei eine recht naive Knipserei war – ohne gezielte Überlegungen oder besondere Techniken! Die Produktion der Dias und Bilder nach unserer Rückkehr war dann völlig unkompliziert. Zu einigen typischen, wohl in den meisten Großfahrten-Diasammlungen und Fotoalben ähnlich vorhandenen Quellengruppen sollen nun ein paar Fotos gezeigt werden – mit einer Ausnahme (s. u.) dürfte das wohl das übliche Bildmaterial sein, das vermutlich viele bündische Großfahrtenteilnehmer in ähnlicher Weise ebenfalls besitzen bzw. kennen. Das Fahren, d. h. das Trampen und das Tippeln durch die Landschaft, bestimmt die Bilder der ersten Serie. Die zweite Serie bezieht sich auf den Besuch von antiken Stätten, hier auf das hethitische Felsenheiligtum Yazilikaya bei Bogazköy in Anatolien und auf den Besuch von Babylon. Unsere Begegnung mit Leuten vor Ort bzw. der Kontakt mit Einheimischen bestimmt die darauf folgenden zwei Bilder.

Ein besonders ausgefallenes Ereignis unserer Großfahrt war ein Auftritt von etwa zwanzig Minuten im irakischen Fernsehen (der uns auch etwas Geld eingebracht hat). Bei der Bahnfahrt von Mossul nach Bagdad hatten wir – in der

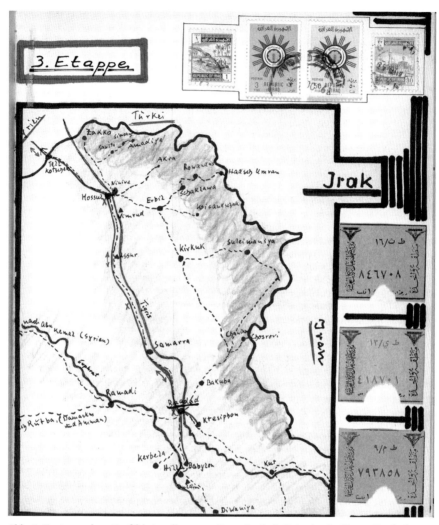

Abb. 6: Karte aus dem Großfahrtenalbum zur Route im Irak, Privatbesitz Jürgen Reulecke.

offenen 4. Klasse sitzend – einen munteren Iraker kennen gelernt, der die Mitfahrenden im Wagen mit einigen offenbar witzigen Reden unterhielt. Da auch wir uns ab und zu mit dem Singen von Liedern mit großem Zuspruch zu Wort meldeten, hat uns dieser Komiker in Bagdad an die erst wenige Zeit vorher dort installierte irakische Fernsehzentrale vermittelt, wo wir dann am 21. August 1963 vormittags um 9 Uhr fünf Lieder mit Gitarrenbegleitung gesungen haben (die Begleitung auch mit unserer Balalaika war uns allerdings wegen der

Abb. 7: Tramp in Anatolien im Schatten, Vorlagen: hier und im Folgenden Dias, Privatbesitz Jürgen Reulecke.

Abb. 8: Tramp in Anatolien in der Sonne.

Abb. 9: Drei von uns auf einem Lastwagen in der Osttürkei.

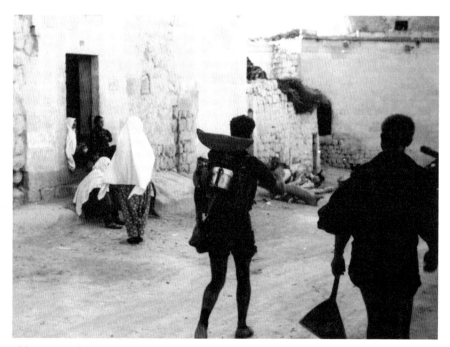

Abb. 10: Tippelei mit Balalaika in einem osttürkischen Dorf.

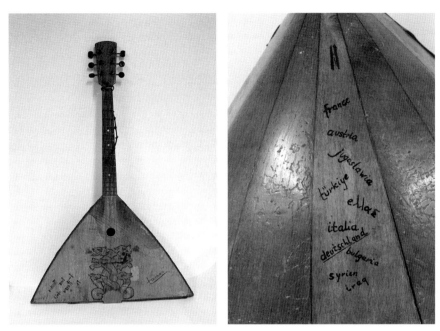

Abb. 11 a und b: Die in Abb. 10 gezeigte Balalaika, AdJb G 9 Nr. 12.

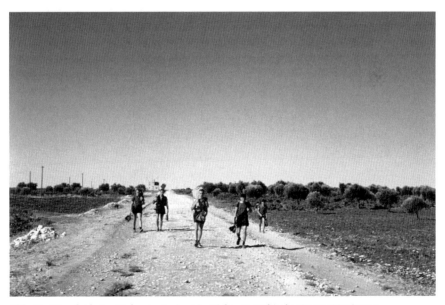

Abb. 12: Tippelei beim Verlassen Syriens in Richtung türkische Grenze/Gaziantep.

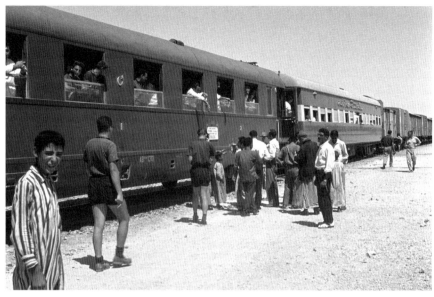

Abb. 13: Ein Halt der Bagdadbahn in der syrischen Wüste.

Abb. 14: Besuch des hethitischen Felsenheiligtums Yazilikaya/Inneranatolien.

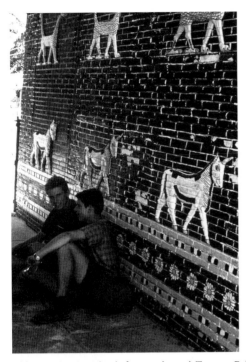

Abb. 15: Eine Rast im (rekonstruierten) Tor von Babylon.

Feindschaft des Irak zur Sowjetunion verboten worden!).[6] Dass wir dann (mit kurzen Hosen und – während der Fernsehsendung – mit weißen Jungenschaftsjacken bekleidet) in den nächsten Tagen auf den Straßen in Bagdad vielfach begrüßt worden sind, weil viele Personen unseren Fernsehauftritt auf den Bildschirmen z. B. in den Cafés gesehen hatten, ist noch anzumerken.

Anschließend sind wir dann noch zu einem Interview in ein Studio eingeladen worden, das aufgezeichnet und einige Wochen später, am 4. Oktober 1963 (wenige Tage vor dem großen Meißnertreffen von 1963, zu dem einige von uns dann getrampt sind) auf der Ultrakurzwelle von Radio Bagdad gesendet wurde. Sie strahlte spätabends eine halbe Stunde auch in deutscher Sprache eine Sendung aus, so dass wir es uns nach unserer Rückkehr in Wuppertal anhören konnten. Leider haben wir es damals nicht auf Tonband aufgenommen.

Zum Abschluss dieser Bildpräsentation soll nun nur noch eine Seite aus unserem Fotoalbum kurz vor unserer Rückfahrt mit dem Orientexpress nach München von der Galatabrücke auf Istanbul folgen, wo wir uns von zwei Düs-

6 Gesungen haben wir »Wenn die bunten Fahnen wehen«, »Jenseits des Tales standen ihre Zelte«, »Ihr hübschen jungen Reiter«, »El carbonero« und »Babar Jani me tis tamnis« (statt »Ty morjak«, das als russisches Lied unerwünscht war).

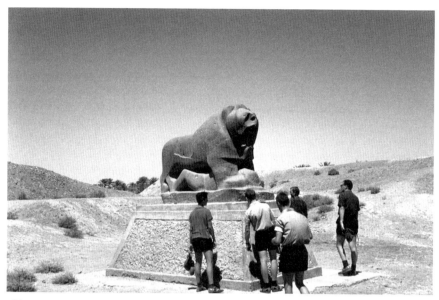

Abb. 16: Die Gruppe vor der Löwenstatue in Babylon.

Abb. 17: Unterbrechung des Tramps wegen einer Autopanne.

Abb. 18: Empfang an der syrisch-türkischen Grenze durch türkische Grenzsoldaten.

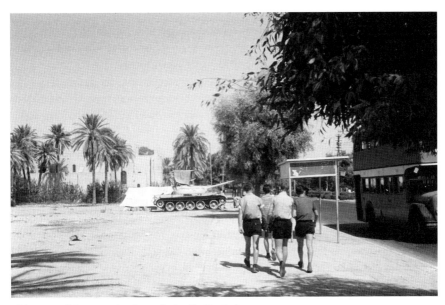

Abb. 19: Auf dem Weg ins Fernseh-Studio Bagdad.

Abb. 20: Die Gruppe im Studio Bagdad beim Interview am 21.08.1963; Abbildungsvorlage ist
das einzige Dia, das dieses Ereignis »bezeugt«, auf dem die Gruppe allerdings nur schemenhaft
erkennbar ist.

seldorfer Studenten, die wir mehrmals mehr oder weniger zufällig unterwegs
getroffen haben, verabschiedet haben. In München am 6. September ange-
kommen sind wir dann nach Wuppertal zurückgetrampt.

Dass sofort nach unserer Rückkehr eine Verarbeitung der Erlebnisse bzw.
eine nicht zuletzt bildliche Bearbeitung dieses ungewöhnlichen Großfahrten-
ereignisses erfolgte, liegt auf der Hand. Ein mit gewissem Stolz im Wuppertaler
Generalanzeiger veröffentlichter Artikel mit dem Titel »... wir trampten von
Stambul nach Bagdad. Acht Wuppertaler Jungs auf großer Fahrt« gehört ebenso
dazu wie die Planung und Durchführung einer Ausstellung in unserem
Gruppenheim (zu der u. a. das umfangreiches Fahrtenalbum geschaffen wurde)
und die Veranstaltung von einigen öffentlichen Diavorträgen mit Texten und von
uns gesungenen Liedern. Zudem hatte die Begegnung mit den grandiosen
Stätten der uralten Kultur des Zweistromlandes, vor allem mit Babylon, aber
auch mit Ninive, zu tiefen Eindrücken geführt, die sich auch in einem zum Teil
schon vor Ort entstandenen Liedtext niedergeschlagen haben.

> »Wir hörten Deine große Zeit,
> der Steine altes Singen,
> der Wüstennächte Klingen
> aus Einsamkeit brach Ewigkeit
> und trat in unsre Mitte.

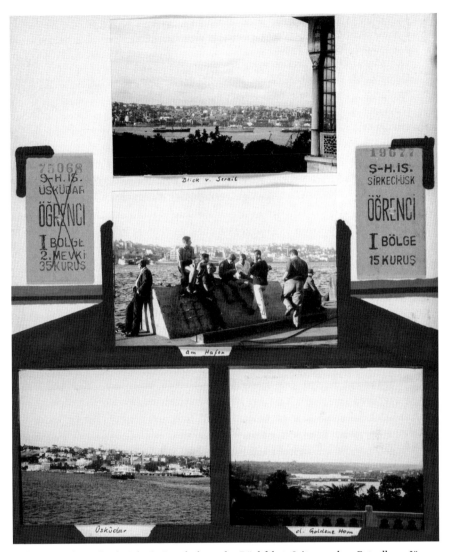

Abb. 21: An der Galatabrücke in Istanbul vor der Rückfahrt, Seite aus dem Fotoalbum Jürgen Reuleckes.

Die tausend Stunden unsrer Fahrt:
Sie schmolzen zu Sekunden,
im Strom der Zeit gebunden
und doch als Glut in uns bewahrt
als Spuren Deiner Schritte.

Und es beginnen Hass und Not
vor Babel zu verblassen:
Der Streit der Völker, Klassen
beugt sich vor Deiner Zeit Gebot,
und Forderung wird Bitte.«

Nachtrag

Dem bisherigen Bericht über ein breit bebildertes, in den 1950er und frühen
1960er Jahren durchaus wohl relativ typisches bündisches Großfahrtenerlebnis
soll jetzt noch ein Nachtrag angefügt werden, der durch jenen Freund angeregt
wurde, dem einleitend als drittem dieser Beitrag gewidmet worden ist. Roland
Kiemle, »Oske« – geboren 1935 und vor kurzem achtzig Jahre alt geworden, in
den frühen 1950er Jahren in der schwäbischen Jungenschaft aufgewachsen und
seit langem aktives Mitglied im Maulbronner Kreis – hat 1999 ein faszinierende
Buch veröffentlicht, aus dem einleitend schon ein paar Zeilen zitiert worden
sind. Darin ging es um die lebenslang prägende und in der Jungenschaftshorte
gefundene »physische und psychische Heimat«, die dem vaterlos aufgewachse-
nes Kriegskind Oske, der sich später dann rückblickend als »Vagant der
Windrose« bezeichnet hat, eine Selbstfindung ermöglicht hat, die ihm bei seinen
immens vielen Fahrten »auf vielen Straßen dieser Welt« rings um den Erdball bis
hin zu aktuellen Reisen z.B. nach Birma (heute Myanmar) Sicherheit und
Selbstvertrauen verschafft hat. Das ist auch nachdrücklich im Hinblick auf die
Vielzahl der Fahrtenbilder in seinem Buch nachvollziehbar. Einige Jahre vor
unserer Elberfelder Bagdadfahrt hatten auch er und einige Freunde eine Fahrt
nach Bagdad und dann weiter nach Indien geplant – ihr Vorbild war damals Oss
Kröher, der kurz vorher per Motorrad mit einem Freund erfolgreich eine In-
dienfahrt durchgeführt hatte.[7] Oske geht in seinem Buch »Vagant der Windrose«
auf vielen Seiten auf das vielfältige Hin und Her jener nach Bagdad und Indien
geplanten Fahrt durch Italien, dann durch Griechenland und die Türkei bis
Syrien ein, die allerdings dann in Syrien in Richtung Osten (im Unterschied zu
Oss Kröhers Fahrt kurze Zeit vorher und zu uns einige Jahre später) gestoppt
wurde, weil er und seine Freunde zwar ein Visum für Syrien und für die Staaten
vom Iran bis Indien hatten, aber kein Visum für den Irak erhielten. Also ent-
schied man sich, in Gegenrichtung statt nach Indien nach Ägypten und Nord-
afrika zu trampen.

7 Oss Kröher: Das Morgenland ist weit. Die erste Motorradreise vom Rhein zum Ganges,
 Blieskastel 1997; darin befindet sich auf S. 268f. übrigens ebenfalls ein kurzer Bericht über
 eine Rundfunksendung im Radio Bagdad-Ultrakurzwelle mit einem Interview und mit Lie-
 dern, z.B. mit »Wilde Gesellen, vom Sturmwind umweht«.

Abschließend soll eine uns alle mehr oder weniger betreffende Erfahrung angesprochen werden, die Oske gegen Ende dieser Ägypten/Nordafrikafahrt gemacht und aufgezeichnet hat.[8] Bei der Rückfahrt per Schiff nach Norden lernten er und sein Freund eine hervorragend gebildete ältere Ägypterin kennen, die in Marburg Germanistik mit dem Schwerpunkt Romantik studiert hatte und Eichendorffs Lied »Wem Gott will rechte Gunst erweisen« singen konnte. Oske erzählte ihr von der Großfahrt, wobei ihm dann im Gespräch immer klarer wurde, dass die jugendbewegten Bilder in seinem Kopf nicht nur auf die mittelalterlichen Vaganten einerseits und auf Tusk (Eberhard Koebel), den Jungenschaftsgründer der dj.1.11, andererseits, sondern auch auf die Romantiker des frühen 19. Jahrhunderts beziehbar waren. Die Reaktion der Germanistin war: »Ich weiß nicht, wer oder was Tusk ist, aber die Männer und Frauen des ausgehenden 18. und anbrechenden 19. Jahrhunderts (also die Romantiker, J. R.) hatten klar erkannt, dass das Leben sich nicht in der Tätigkeit des Gehirns erschöpft, sondern dass Erkennen, Fühlen, Riechen und Schmecken – dass die Wahrnehmung der Sinne hinzukommt.« Der Freund von Oske bestätigte daraufhin: Ja, sie seien in der Wandervogeltradition letztlich wohl auch Romantiker und wanderten in deren geistigen Fußstapfen. Man fühle sich wie in einem »geheimen Orden ohne äußere Bindung, ohne Uniform, ohne Ideologie«, man missachte die sogenannte vorgegebene Ordnung der Welt und suche seine Ideale letztlich in der »Verträumtheit, im Gefühl, im Seelischen«, denn: »Es schläft ein Lied in allen Dingen.« Und Oske fügte (an die Ägypterin gerichtet) noch hinzu, vielleicht sei ja die Suche nach Wahrheit und Wirklichkeit so etwas wie eine Art Suche nach der Blauen Blume. Darauf die Ägypterin: Das habe jetzt unbedingt kommen müssen, das »große, schöne Symbol« der Blauen Blume! Dessen unwiderstehliche Anziehungskraft wirke aber nur auf völlig reine Menschen: »Es ist das Aufleuchten des Unendlichen im Irdischen.« Und sie fragte dann noch: »Habt ihr die Blaue Blume gefunden auf eurer Reise?« Nein, war die Antwort. Daraufhin die Ägypterin: »Ihr konntet sie nicht finden, und ihr werdet sie nicht finden. Sie zu finden, wäre eine Katastrophe. Aber noch katastrophaler wäre es, die Suche nach ihr aufzugeben. Denn: Der Weg ist das Ziel.«

Fazit (mit Blick auf unsere Großfahrten)

Der Weg war und ist also unser Ziel, oder – um die anfangs zitierten Worte Arno Klönnes noch einmal aufzugreifen –: »Unser ganzes Leben hier auf unserer Erde (ist) nur eine einzige große Fahrt. Eine Fahrt ohne Ende.« Wie oben schon gesagt: Die Bilder und Er-fahrungen unseres damaligen bündischen Fahrten-

8 S. zum Folgenden Roland Kiemle: Vagant (Anm. 4), S. 111 f.

lebens waren dreifach nämlich von der Suche nach der Blauen Blume, vom Erlebnis der nach Süden oder Norden rauschenden Wildgänse und Kraniche[9] und vor allem von der sehnsuchtsvollen Beschwörung jener »Weite, die grenzenlos in sich das Leben verschließt,« bestimmt und haben uns – den einen mehr, den anderen vielleicht etwas weniger, aber doch in bemerkenswerter Weise – in unserer Adoleszenzphase in vielerlei Hinsicht geprägt und Bildlich-Bildhaftes mit auf den Weg gegeben!

9 S. zu den Kranichen, vor allem zu den Mythen um sie, das jüngst erschienene, faszinierende Buch »Kraniche. Märchen und Mythen, Gedichte und Texte«, herausgegeben und bebildert von Carsten Linde, gestaltet von Jerken Diederich, Waake 2015. Linde und Diederich entstammen dem Hortenring, d. h. jungenschaftlichen Kreisen im Ruhrgebiet um 1960, die u. a. damals auch von Arno Klönne inspiriert wurden.

Maria Daldrup

»Auf Fahrt« im Film. Jugendbewegte Hellas-Impressionen in den 1950er Jahren

Einleitung

»Atmen die Berge (silbern im Schattengewirr)« – so der Titel des Einstiegsliedes des Kulturfilmes »Die Fischer von Trikeri«. Sogleich ziehen die Bewegtbilder, aufgenommen mit einer leicht wackligen Handkamera, den Betrachtenden hinein in eine idyllische Landschaft: das ruhige Meer im Vordergrund, mittig einige Schiffe, im Hintergrund ein stiller Horizont mit Bergen, Hügeln und Himmel. Wo wir uns befinden, dies wird auf den ersten Blick keineswegs deutlich. Für musisch Kundige ist es das Lied, das die Richtung weist. Euphorisch besingen Jungenstimmen aus dem Off die filmische Sequenz mit dem von Werner Helwig (1905–1985) komponierten »Lied der Hellasfahrt« und dem Refrain: »Wie schön ist unser Tag, ist unsere Nacht, wie wild ist unser Land in seiner Pracht«. Griechenland, genauer: die inmitten des Landes an der Ägäis gelegene Region Thessalien, ist der Drehort von drei schwarz-weißen Tonfilmen, die im vorliegenden Beitrag historisch eingeordnet, filmisch analysiert und in Richtung ihrer Binnen- und Außenwirkung für die Jugendbewegung der 1950er Jahre näher beleuchtet werden sollen. Sie entstanden während einer vierwöchigen Griechenlandfahrt von Schwäbischen Jungenschaftern im Juli und August 1953. Alle drei Filme wurden auf einer 35-mm-Kamera im Format 1:1,37 gedreht und haben eine Dauer von etwa zehn Minuten. Veröffentlicht wurden sie im Jahre 1956 in der Waldeck Filmproduktion, verbunden mit – so ist den Vorspannen zu entnehmen – den Namen Karl Mohri, Werner Helwig, Paul Nitsche, Helm von Faber und Hannes Bolland bzw. Kuni Moskopp, allesamt Alt-Nerother. Erste Indizien also, dass es sich hierbei um filmisches Schaffen aus dem jugendbewegten Milieu handelt, obwohl die Filmtitel nicht explizit darauf verweisen: »Die Fischer von Trikeri«,[1] »Die Fahrt zu den Felsenklöstern«[2] und »Begegnung mit Jung-Hellas«.[3]

1 Die Fischer von Trikeri, D 1956, 10:32 Min.; in: AdJb, T2 Nr. 33.
2 Die Fahrt zu den Felsenklöstern, D 1956, 09:43 Min.; in: AdJb, T2 Nr. 31.
3 Begegnung mit Jung-Hellas, D 1956, 10:49 Min.; in: AdJb, T2 Nr. 32.

Es handelt sich bei diesen Filmen um sogenannte Kulturfilme, die durch eine Prüfung der Freiwilligen Selbstkontrolle der Filmwirtschaft in Wiesbaden aus dem Jahre 1956 als jugendgeeignet, jugendfördernd und feiertagsfrei eingestuft wurden. Zwei der Filme, die mit dem Steuervergünstigungen garantierenden Prädikat »wertvoll« ausgezeichneten »Felsenklöster« und »Begegnung mit Jung-Hellas«, gelangten nach dem Erwerb durch die Gamma Film GmbH in München gar in die Kinos als Vorfilme des bereits 1944 uraufgeführten Filmes »Die Feuerzangenbowle«.[4] Der Kinobesuch galt zwar als wesentliches Element des Freizeitlebens der 1950er Jahre, die dort gezeigten Filme wurden bis in die 1990er Jahre von der historischen Zunft jedoch mehr oder minder gemieden: Zu idealisiert, zu altmodisch, zu trivial erschien das bundesrepublikanische Filmschaffen dieses Jahrzehnts, das Heimatfilme ebenso umfasste wie Heinz-Erhardt-Komödien oder die Sissi-Trilogie.[5] Der seit den 1920er Jahren populäre Kulturfilm passte sich hier nahtlos ein: Ursprünglich war diese »typisch deutsche Erscheinung« als Instrument politischer Bildung gedacht und bediente in Ästhetik und Begrifflichkeit vielfach altbekannte Muster der Jahr(zehnt)e zuvor. Entstanden war dieses Genre im Zuge der staatlich mitfinanzierten Einrichtung der Universum Film AG (UFA) innerhalb einer »besondere[n] Abteilung für die Produktion von Filmen zur Belehrung, Aufklärung und Weiterbildung«, der »Kulturabteilung«.[6] Die Kulturfilme der Waldeck Filmproduktion Karl Mohri bedienten zwar vordergründig traditionalistische Motive, doch wurde in ihnen zugleich das Spannungsverhältnis einer ambivalenten Moderne verhandelt. Abgrenzungen zwischen dem Eigenen und dem Fremden, Provinziellem und Städtischem waren primäre Themen, die in ihrer Präsentation durchaus anschlussfähig waren an die Sehkonventionen und die Wahrnehmungsweisen des zeitgenössischen Publikums.[7]

4 Unter der Rubrik: Burggeraune, in: Der wohltemperierte Baybachbote. Intelligenzblatt der ABW für die »Bündischen« von gestern und heute, Nr. 4 vom 6. Oktober 1956.

5 Zur Filmindustrie in den 1950er Jahren siehe beispielsweise: Harro Segeberg (Hg.): Mediale Mobilmachung III. Das Kino in der Bundesrepublik Deutschland als Kulturindustrie (1950–1962), München 2009; Johannes von Moltke: No Place Like Home. Locations of Heimat in German Cinema, Berkeley 2005.

6 Siehe Hilmar Hoffmann: »Und die Fahne führt uns in die Ewigkeit«. Propaganda im NS-Film, Frankfurt a. M. 1988, S. 134 f.

7 Hierzu etwa Philipp Sarasin: Bilder und Texte. Ein Kommentar, in: Werkstatt Geschichte, 2008, Nr. 47, S. 75–80, hier S. 80.

Visuelle Quellen in der Jugendbewegungsforschung

Neben Fotografien[8] spielen für die visuellen Fremd- und Selbstbeschreibungen der Jugendbewegung auch Filme eine zentrale Rolle. Alltagspraktiken und Lebensstile, ausgedrückt über Kleidung, Bewegung, Mimik oder Gestik, lassen sich über Bilder anders erfassen als über Texte. Bei Tonfilmen erhöht zudem eine akustische Ebene, über Geräusche, Musik oder einen Kommentar aus dem Off, die Komplexität der Quelle. Normative Erwartungen sickern so auch bzw. gerade in die als vordergründig dokumentarisch zu verstehenden Kulturfilme ein und vermitteln ein spezifisches Bild des zeitgenössischen Erfahrungs- und Wissensraumes und seiner Erschließung. Die Problematiken im Umgang mit visuellen Quellen sind bekannt: fehlendes Wissen über Entstehungskontexte, die Suggestion von Gefühlen und Unmittelbarkeit, ihr letztlich nur schmaler und hochkonstruierter Ausschnitt von Raum und Zeit sind nur einige davon.[9] Methodisch wie theoretisch ist die Arbeit mit Filmen als historischer Quelle hoch voraussetzungsvoll. So gilt es zunächst, filmische Dokumente zu dekonstruieren, angefangen bei gestalterischen Elementen, wie dem Bildaufbau, der Farbgebung und Kontrastierung, bis hin zum Inszenierungsgrad des Dargestellten, um im Anschluss das Gesehene (und Gehörte) in sprachliche Zeichen rückzuübersetzen. Dies gelingt über eine strukturelle Analyse, die sogenannte Sequenzanalyse, der die drei Kulturfilme unterzogen wurden. Mithilfe dieses Instruments lassen sich die Filmabschnitte in Sinnzusammenhänge bzw. Sinneinheiten[10] zusammenfassen, innerhalb derer die Bild-, Text- und Tonkomposition gesondert betrachtet werden kann. Die Sequenzen der drei untersuchten Filme ließen sich zumeist relativ klar voneinander abgrenzen, was insbesondere durch harte Schnitte und den Wechsel der Narration erleichtert wurde – ein Storyboard ließ sich in den Quellen nicht auffinden.[11] Darüber hinaus ist es

8 Vgl. hierzu den Aufsatz in diesem Band: Maria Daldrup, Susanne Rappe-Weber, Marco Rasch: Ein »Tagebuch in Bildern« – Julius Groß als Fotograf der Jugendbewegung und sein Nachlass im Archiv der deutschen Jugendbewegung auf Burg Ludwigstein.

9 Allgemein zum Umgang mit visuellen Quellen in der Geschichtswissenschaft: Christine Brocks: Bildquellen der Neuzeit, Paderborn 2012.

10 Vgl. hierzu Karl Dietmar Möller-Naß: Filmsprache. Eine kritische Theoriegeschichte, 2. Auflage, Münster 1988, S. 167–176.

11 Hinweise auf ein Drehbuch oder darauf, dass Helwig Regie bei den Filmen geführt habe, ließen sich im Nachlass Helwigs nicht finden, wie mir Ursula Prause am 5. Januar 2016 dankenswerterweise mitteilte, nur ein Verweis auf die Griechenlandfilme: In einer Korrespondenz mit Werner Helwig vom 2. Juni 1956 betont Mohri, dass in einer Vorführung der Filme in Bonn besonders Helwigs Lieder gefielen. Helwig solle sich darauf einrichten, »im Sommer-Herbst hierhin zu kommen. Bestimmt zur Uraufführung des Griechenlandfilms«. Helwig war musisch und literarisch im Kontext der Jugendbewegung höchst aktiv, hiervon zeugen etwa auch Bände wie: Werner Helwig: Die Blaue Blume des Wandervogels. Vom

unabdingbar, dass man sich mit den weiteren technischen, ästhetischen oder sozialen »Konstruktionsbedingungen« dieser Bilder auseinandersetzt[12] und die Filme nicht nur in kritischer Weise kontextualisiert, sondern zugleich mit anderen Quellen vergleicht, ergänzt und kontrastiert. Diese Anforderung entsteht aus dem Wissen um die Wirkung von Bildern als kommunikative Medien und gestaltende Kräfte im Sinne von Bildakten oder Agents[13] innerhalb historischer Prozesse. Unter Berücksichtigung dieser Aspekte aber erschließen Filme als visuelle Quellen neue Perspektiven für kulturgeschichtliche Forschungen, nicht etwa als Ersatz für Schrifttum, wie dies entlang eines »iconic turn«[14] ausgerufen wurde, sondern als gleichwertige Quellen mit eigenen Funktionslogiken und Zugangsweisen.

Das filmische Schaffen des Nerother Wandervogels

Bedenkt man, dass erst 1929 der erste Tonfilm in die deutschen Kinos kam, so hielt dieses Medium in der Jugendbewegung vergleichsweise früh Einzug. Vorreiter war hier der Nerother Wandervogel, Deutscher Ritterbund; offiziell gegründet, nach einer Vorlaufzeit seit 1919, von den Zwillingsbrüdern Robert und Karl Oelbermann und anderen im März 1921. Die Grundpfeiler des rein männlichen Bundes waren zusammengefasst: die Fahrt, die Musik und die Errichtung einer Rheinischen Jugendburg, der Burg Waldeck im Hunsrück.[15] In der Binnen- wie Außendarstellung galten die Nerother seit Gründung als

Aufstieg, Glanz und Sinn einer Jugendbewegung, erweiterte Neuausgabe, herausgegeben von Walter Sauer, Heidenheim 1980.

12 Sarasin: Bilder (Anm. 7), S. 77.

13 Vgl. hierzu v. a. Horst Bredekamp: Theorie des Bildakts. Frankfurter Adorno-Vorlesungen 2007, Frankfurt a. M. 2010; außerdem: Bernd Roeck: Das historische Auge. Kunstwerke als Zeugen ihrer Zeit. Von der Renaissance zur Revolution, Göttingen 2004.

14 Siehe William J. Thomas Mitchell: The Pictorial Turn, in: Artforum, 1992, S. 89–94; insgesamt zu den diversen Turns innerhalb der Forschung und speziell zum Iconic Turn: Doris Bachmann-Medick: Cultural Turns. Neuorientierungen in den Kulturwissenschaften, Reinbek b. Hamburg 2006, S. 329–380; kritisch beispielsweise: Heinz Dieter Kittsteiner: »Iconic turn« und »innere Bilder« in der Kulturgeschichte, in: ders. (Hg.): Was sind Kulturwissenschaften? 13 Antworten, Paderborn 2004, S. 153–178.

15 Zum Nerother Wandervogel sowie zur Burg Waldeck siehe u. a.: Robert Oelbermann: Die Idee des Nerother Bundes und der Rheinischen Jugendburg, 1930, Nachdruck: Burg Waldeck 1956; Stefan Krolle: »Bündische Umtriebe«. Die Geschichte des Nerother Wandervogels vor und unter dem NS-Staat: ein Jugendbund zwischen Konformität und Widerstand, Münster 1985; Norbert Schwarte, Stefan Krolle: »Wer Nerother war, war vogelfrei.« Dokumente zur Besetzung der Burg Waldeck und zur Auflösung des Nerother Wandervogels im Juni 1933 (puls 20), 2. überarbeitete und erweiterte Auflage, Stuttgart 2002; Hotte Schneider: Die Waldeck. Lieder – Fahrten – Abenteuer. Die Geschichte der Burg Waldeck von 1911 bis heute, Potsdam 2005.

einer der, wie etwa Jürgen Reulecke es ausdrückte, »eigenwilligsten und ausgefallensten Äste am Baum der Jugendbewegung«.[16] Unter anderem dürften die Großfahrten – ein »Alleinstellungsmerkmal« der Nerother[17] – dieses Bild erheblich mitgeprägt haben. Großfahrten, die weit über die deutschen Grenzen hinausgingen, etwa nach Indien, Südamerika, in die Vereinigten Staaten von Amerika, nach China oder auch Afrika. Ohne die filmische Begleitung vieler dieser Großfahrten jedoch wäre ihre Außenwirkung weitaus geringer gewesen. Karl Mohri (1906–1974) übte hier eine wesentliche Scharnierfunktion aus: Erstmals filmte er auf einer Fahrt nach Indien unter Leitung von Robert Oelbermann in den Jahren 1927/1928.[18] Aus der Weltfahrt 1931 entstanden in Zusammenarbeit mit Walter Hartmann sechs Filme, die von der UFA aufgekauft und im Kino-Vorprogramm gezeigt wurden.[19] Die Schaffung von Kulturfilmen, die nicht ausschließlich für das jugendbewegte Milieu gedacht waren, hatte so bei den Nerothern Tradition. Auch während des Nationalsozialismus finden sich Beiträge aus der Hand Mohris, etwa »Deutsches Land in Afrika« (1936), ein Film der Reichspropagandaleitung der Nationalsozialistischen Deutschen Arbeiterpartei (NSDAP) unter Regie von Helmut Bousset.[20] Nach 1945, Mohri war mit Ende des Zweiten Weltkrieges als einer der ersten

16 Jürgen Reulecke: »Ich möchte einer werden so wie die …« Männerbünde im 20. Jahrhundert, Frankfurt a. M. 2001, S. 18.

17 Elija Horn: Orientalismus und Exotisierung in Texten zur Indienfahrt des Nerother Wandervogel, in: Eckart Conze, Susanne Rappe-Weber (Hg.): Ludwigstein. Annäherungen an die Geschichte der Burg (Jugendbewegung und Jugendkulturen. Jahrbuch 11), Göttingen 2015, S. 413–418, hier S. 414.

18 Siehe hierzu ebd., aber auch die diversen Bilder, Filme und Publikationen, mit denen sich die Fahrt ebenso wie Renovierungsarbeiten auf der Burg Waldeck im Nachgang finanzieren ließen: Das Indienheft, in: Der Herold. Bundesorgan des Nerother Wandervogels Deutscher Ritterbund, 1929, Nr. 8; Robert Oelbermann (Hg.), Karl Mohri, Otto Wenzel (Verf.): Indienfahrt des Nerother Wandervogel Deutscher Ritterbund 1927/1928 (Grenzlandfahrten deutscher Jugend 5), Plauen 1928, sowie insbes. den hier entstandenen Film: »Indienfahrt der Nerother Wandervögel« (1928); außerdem: Hotte Schneider: Als sich die Geister schieden. Die Erben des Nerother Wandervogels auf der Waldeck der Nachkriegszeit, in: Historische Jugendforschung. Jahrbuch des Archivs der deutschen Jugendbewegung NF 1/ 2004: Die Wiederbelebung jugendbündischer Kulturen in der westdeutschen Nachkriegsgesellschaft, Schwalbach am Taunus 2006, S. 80–114, hier S. 86.

19 Nachdem das belichtete Material, entstanden mit einer Ernemann-Kamera für Handkurbelbetrieb, einer Leica und einer Rollei für Standfotos, entwickelt worden war, ließen sie es über die deutschen Botschaften der UFA zukommen, die Schnitt, Text und Vertonung der Filme übernahm. Siehe hierzu: Köpfchen. Ausblicke. Einblicke, Rückblicke 2 (2003), Juni, S. 16f. So entstanden beispielsweise die Filme: »Unter Gauchos und Inkas«, »Fahrt zum Iguasso« oder »Wunderbauten aus Chinas Kaiserzeit«.

20 Deutsches Land in Afrika, Nerother Wandervogel 1936, 60:00 Min., in: AdJb, T2 Nr. 23; Norbert Schwarte: Deutsches Land in Afrika: Ein bündischer Kolonialfilm aus der NS-Zeit?, in: Historische Jugendforschung. Jahrbuch des Archivs der deutschen Jugendbewegung NF 2/2005: Des Kaisers neue Völker. Jugend, Jugendbewegung und Kolonialismus, Schwalbach am Taunus 2006, S. 117–128.

Nerother auf die Burg Waldeck zurückgekehrt, waren die Möglichkeiten, mit Filmen Geld zu verdienen, noch äußerst dürftig. Zunächst galt es ohnehin, sich um den Wiederaufbau und die Entschuldung des Geländes zu kümmern, was Mohri u. a. mit Hannes Bolland oder Kuni Moskopp in Angriff nahm.[21] Sukzessive entwickelte sich in den 1950er Jahren auf der Waldeck ein vielfältiges kulturelles Leben mit Musik oder Dichterlesungen. Und auch die Waldeck Filmproduktion lief schließlich wieder »auf vollen Touren«,[22] sodass Mohri sich hierüber seinen Lebensunterhalt sichern konnte. Als »eines der stärksten Ausdrucksmittel unserer Zeit« empfand Mohri den Film, wie er 1953 in der bündischen Zeitschrift »Das Lagerfeuer« schrieb.[23] In derselben Ausgabe berichtete er von einem Zusammentreffen mit Jungen auf der Waldeck, die ebenfalls einen Film zu drehen planten. Mohris Ratschlag, was man denn brauche, lautete lapidar: drei Dinge: ein Stativ, ein Stativ – und ein Stativ. Und erklärte weiter: »(I)ch habe schon dutzende von Filmen gesehen, die von Gruppen gemacht wurden; ich habe immer abwechselnd geweint oder vor Wut gekocht. Geweint über das verschwendete Material – oft von den zusammengesparten Groschen der Gruppe gekauft – und gekocht über die verpaßten Gelegenheiten. Hat der Bursche da mal eine gute Szene erwischt – und gerade dem Anfänger bieten sich oft Gelegenheiten, wie sie der Fachmann sucht, aber nicht findet – und da tanzt dieser Mensch mit ›entfesselter Kamera‹ durch die Gegend, rauf und runter und hin und her, bis man nur noch waagerechte und senkrechte Striche sieht. Wirklich, man könnte platzen vor Wut. Ihr könnt euch drauf verlassen – ich habe selbst genügend Fehler gemacht, ich habe genügend andere Filme gesehen, haltet euch mal dran, was ich euch gesagt habe.«[24] Innerhalb der drei Hellas-Filme, die es im Folgenden vorzustellen gilt, zeigt sich Karl Mohris professioneller, geübter Umgang mit der Kamera und den äußeren Gegebenheiten. Nicht zu vergessen: Filmequipment war in den 1950er Jahren teuer, die Möglichkeiten der Mitnahme »auf Fahrt« begrenzt. Es ist davon auszugehen, dass Mohri sich mit Kamera, Filmrollen, Stativ und Tonaufnahmegerät begnügen musste.

21 Schneider: Waldeck (Anm. 15), S. 235–239.
22 Unter der Rubrik: Burggeraune, in: Der wohltemperierte Baybachbote. Intelligenzblatt der ABW für die »Bündischen« von gestern und heute, Nr. 4 vom 6. Oktober 1956.
23 Karl Mohri: Vom Filmen, in: Das Lagerfeuer, 1953, Nr. 15/16, S. 111.
24 Ebd., S. 111–114.

Die drei Hellas-Filme[25]

Im Folgenden wird der Aufbau und Inhalt eines jeden Kulturfilmes über eine knappe Sequenzanalyse zusammengefasst – und zugleich jeweils beispielhaft ein zentraler Aspekt näher beleuchtet. Bei den »Fischern von Trikeri« bietet es sich an, erste Einblicke in das kolportierte Griechenlandbild zu geben und Mohris gestalterische Kraft *hinter* der Kamera in den Vordergrund zu rücken. Am Beispiel des zweiten Filmes, der »Fahrt zu den Felsenklöstern«, geraten hingegen die Akteure *vor* der Kamera in den Fokus der Analyse: die Schwäbische Jungenschaft und ihr Weg durch das ihnen fremde Griechenland, das sie bislang nur aus den Romanen, Erzählungen und Liedern von Werner Helwig kannten. Dessen Leben und Werk in Bezug auf Griechenland sowie die Frage der filmischen Narration spielt sodann in der Analyse des dritten Filmes, der »Begegnung mit Jung-Hellas«, eine gesonderte Rolle.

Film 1: Die Fischer von Trikeri

»Die Fischer von Trikeri« zeigt einen Tag im Leben des Dorfes Trikeri. Der Einstieg des Filmes wird akustisch untermalt durch das Hellas-Lied von Werner Helwig. Diese erste von fünf Sequenzen mit einer Dauer von weniger als dreißig Sekunden sorgt für eine Annäherung an die Landschaft und erzeugt eine latent düstere Stimmung in der Morgendämmerung: Der Tag beginnt. Sogleich gerät in der zweiten Sequenz die Arbeit der Fischer auf See in den Fokus. Mit Ausnahme eines Kapitäns Stassi wird hier niemand namentlich benannt.

Unterlegt wird die Szenerie durch Geräusche des Wassers, das Knirschen der Ruder oder die Rufe der Fischer auf See. Ein Off-Text rahmt das Gesehene durch Erläuterungen der Tätigkeiten und ihrer Hintergründe, etwa der mittlerweile verbotene Fischerei mit Dynamit. Dieser letzte Verweis sowie die Figur des Kapitäns Stassi sind es auch, die eine Brücke zur sogenannten Hellas-Trilogie von Werner Helwig schlagen, auf die insbesondere in der Analyse des dritten Filmes näher eingegangen wird.[26] Die Sequenz endet mit einer Einordnung in die Chronologie: »Der Tag des Fischers beginnt sich zu runden. Die Boote kehren heim. Es ist Mittag, die Stunde des großen Pan.« Die dritte Sequenz, die Ankunft der Fischer am Hafen von Trikeri, wird durch Panoramaaufnahmen vorbereitet

25 Die Rechte an den drei Hellas-Filmen liegen bei der Arbeitsgemeinschaft Burg Waldeck e. V., der sowohl für die Abdruckgenehmigung der Standbilder als auch für weiterführende Materialien und Hinweise, insbesondere durch Dieter Krolle, an dieser Stelle gedankt sei.

26 Siehe Werner Helwig: Raubfischer in Hellas, Leipzig 1939; ders.: Im Dickicht des Pelion, Leipzig 1941, S. 5: Kapitän Stassi wird in diesem zweiten Teil der Hellas-Trilogie im Personenverzeichnis des Buches als »die Unke des Unheils« vorgestellt.

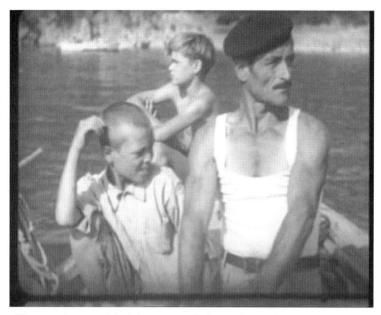

Abb. 1: Kapitän Stassi bei der morgendlichen Arbeit auf See, aus: Die Fischer von Trikeri (Standbild: 00:01:04).

und vertont durch folkloristische griechische Musik. Hiernach folgt ein kursorischer Blick auf die verschiedensten Aktivitäten der Dorfbewohner und -bewohnerinnen: das Befüllen von Wasserkrügen, Gespräche im Schatten, die Ausbesserung der Fischernetze, das Waschen der Wäsche, das Nähen der Kleidung. Zu hören sind die Geräusche der Arbeit und griechische Instrumentalmusik. Die Charakteristika in Mohris Kameratechnik lassen sich beispielhaft an dieser Hafenszene erläutern. So findet sich hier der Versuch durch Großaufnahmen der Gesichter Unmittelbarkeit zu erzeugen, um erst im Anschluss Nahaufnahmen der jeweiligen Tätigkeit zu zeigen. Den gleichen Eindruck erzeugt das Standbild einer Männergruppe, die »in homerischer Üppigkeit« ihr Mittagsgespräch pflegt.

Zumeist filmt Mohri aus einer Normalperspektive, das heißt, er befindet sich auf Augenhöhe mit den Filmsubjekten, nur selten blickt er auf sie herab. Und dennoch erinnern die Bilder an eine Art ethnologische Feldstudie des Beobachtens – und nicht Teilnehmens. Insbesondere die letzte Szene der Sequenz erweckt diesen Eindruck: eine lange Kamerafahrt entlang von jungen und alten Männern und Frauen am Hafen, versunken in alltägliche Arbeiten. Mohri schafft so einen ruhigen, gelassenen Überblick über das Gesamtgeschehen, welches die gezeigten Figuren selbst so nicht erfassen können – und leitet konsequent den Blick des Publikums. Dass es sich um ein repräsentatives Fischerdorf handeln

Abb. 2: Eine Männergruppe beim Mittagsgespräch im Schatten, aus: Die Fischer von Trikeri (Standbild: 00:04:06).

soll, wird wiederum durch das Kommentar und die Einführung einer fiktiven Figur deutlich: »Das ist der Tag des griechischen Fischers Odysseus, des Listenreichen.« Auch in der Chronologie passt sich diese Sequenz in die vorherige und nachfolgende ein: von der Mittagszeit bis zum Nachmittag. Hiernach folgt die vierte Sequenz der »Fischer von Trikeri«: eine Hochzeitsfeier im Fischerdorf. Der Sohn des »weit bekannten Kapitän Stassi heiratet«, so der Sprecher, und verweist so zur Identifikations- und Kontinuitätserzeugung auf die bereits in der zweiten Sequenz namentlich benannte Figur. Ein weiteres Gestaltungsprinzip vermag es, den Eindruck des beobachteten Fremden noch einmal zu verstärken: Mohri positioniert sich am Rande eines langen Hochzeitszuges, begibt sich also deutlich in eine Außenseiterrolle, und lässt die festlich gekleideten Menschen an sich vorbeiziehen. Besonders auffällig ist hier ein geradezu despektierlicher Blick auf das finster dreinblickende Hochzeitspaar selbst, der ironisch mit dem Off-Text »Bilder zum ewigen Angedenken« verfestigt wird.

Zugleich gelingt es Mohri, die sich auflockernde, fröhliche Stimmung im Dorf einzufangen, als sich die Festgäste – es wirkt so, als handle es sich um das gesamte Dorf – auf dem Dorfplatz zu Tanz und Musik versammeln. Mohris Fokus liegt auf einem Reigen, teilweise durch Detailaufnahmen der sich bewegenden Füße sowie Großaufnahmen der begleitenden Musikanten veranschaulicht. Dies ermöglicht Einblicke in griechische Traditionen wie Volkstanz und

Abb. 3: Das Hochzeitspaar, aus: Die Fischer von Trikeri (Standbild: 00:07:16).

Musik – zwei Elemente, die auch für die Jugendbewegten von zentraler Bedeu-
tung sind. Den Abschluss des Filmes bildet eine kurze fünfte Sequenz: eine
Kamerafahrt vom Strand auf das Meer in der Abenddämmerung, musikalisch
begleitet und kommentiert mit den Worten: »Auch an die Küsten Griechenlands
schlägt die Brandung der Zeit. Immer wieder steigt ein neuer Tag empor, immer
wieder eine neue Gegenwart. Der Fischer aber, der Kap Sounion umrundet,
schaut zum Tempel des Poseidon hoch und schlägt ein Kreuz«. Der Aufbau in
fünf Akte – einer Exposition und einem Schlussakt, einem mittleren Teil mit drei
Akten, die jeweils etwa drei Minuten umfassen – folgt insgesamt einem tradi-
tionellen Grundmodell, das als »aristotelische[s] Muster der Dramatologie«
gilt.[27]

Dieser erste von drei Filmen zeichnet ein Bild von Griechenland, in dem die
Zeit stillzustehen scheint. »Die Fischer von Trikeri« umfasst einen repräsenta-
tiven Tag von Sonnenauf- bis -untergang, dem das Alltagsleben in vermeintlicher
Natürlichkeit und Urwüchsigkeit unterworfen ist. Die Männer des Dorfes gehen
tagein, tagaus denselben Tätigkeiten nach, die Frauen – und auch die Alten –
haben ihren angestammten Platz im Tagesverlauf, die Genderkonstruktionen
sind klar und eindeutig. So ist zumindest die Wirkung der Bilder, mehr noch des

27 Siehe Thomas Kuchenbuch: Filmanalyse. Theorien. Methoden. Kritik, Wien/Köln/Weimar
 2005, S. 164–166.

Off-Kommentars. Gleichwohl ist zu vermuten, dass die Aufnahmen weder an nur einem Tag entstanden sind, noch spontan gefilmt wurden. Dies legen nicht nur die Filmaufnahmen nahe. Roland Kiemle etwa berichtete aus seinen Erfahrungen auf einer Frankreichfahrt, die von Mohri im Film »Zelte-Burgen-Gräber«[28] verarbeitet wurden, dass dieser die »meisten Szenen genau recherchiert« habe, auch aus einem pragmatischen Grund: »Seine ›alte‹ Kamera war [...] noch nicht ausgelegt für Action-Aufnahmen.«[29] Diesen Eindruck bestätigte auch Joachim Michael: »Von der Frankreichfahrt 1952, an der ich teilgenommen habe, weiß ich, dass Karl Mohri seine Filme sehr genau konzipiert hat. Dies schließt nicht aus, dass er sich in Ausführungsdetails vom Momentum und der Gunst der Stunde hat inspirieren lassen.«[30] Nicht nur der Zeitverlauf, auch der Ort selbst kann fiktiv oder real sein – es spielt schlicht keine Rolle. Das Dorf Trikeri dient als Mittel, um die Einfachheit und Übersichtlichkeit des ländlichen Griechenlands im Allgemeinen zu markieren. Zu diesem Gesamteindruck trägt nicht nur die Kameraperspektive Mohris bei. Auch der begleitende, höchst normative Text aus dem Off sowie die musikalische Untermalung mit griechischer Folklore bringen ein Griechenlandstereotyp hervor, das klischeehaft zementiert wirkt. Es gibt keinerlei Hinweise auf die jüngste Vergangenheit, den Zweiten Weltkrieg, die deutsche Besatzung und den Bürgerkrieg, an dessen Folgen das Land nach wie vor litt.[31] Vielmehr zeigt sich hier ein vermeintlich jenseits von Zeit und Raum stabiles, provinziell-dörfliches Gemeinschaftsgefüge. Fehlt bei den »Fischern von Trikeri« – abgesehen von den musikalischen Einspielern bündischen Liedguts zu Beginn und Ende des Filmes – ein audiovisueller Verweis auf den jugendbewegten Hintergrund, so ändert sich dies im zweiten und dritten Film. Nichtsdestoweniger bildet dieser erste Film die Ausgangsfolie der zwei nachfolgenden Visualisierungen.

28 Es handelt sich hierbei um eine Fahrt der Schwäbischen Jungenschaft und »Sippen« [Gruppen] des Bundes Deutscher Pfadfinder durch Frankreich 1950/1951, die nach einer Idee von Heinz Rieger von Mohri in einem über 40-minütigen Film verarbeitet wurde, unter (musikalischer) Mitarbeit von Werner Helwig, Manfred Hausmann und Rudi Rogoll, hergestellt in Zusammenarbeit mit dem Volksbund Deutscher Kriegsgräberfürsorge e.V.: Zelte, Burgen, Gräber, 1950–1951, in: AdJb, T 2 Nr. 35.

29 Korrespondenz per E-Mail mit Roland Kiemle am 5. Oktober 2015. Siehe auch: Roland Kiemle: Vagant der Windrose. Fahrten und Abenteuer auf vielen Straßen dieser Welt, Leimen 1999.

30 Korrespondenz per E-Mail mit Joachim Michael am 8. Oktober 2015. Michael war Teilnehmer sowohl der Frankreichfahrt 1950/1951 als auch einer Spielfahrt mit Plan- und Kübelwagen durch die Dörfer des Moseltals, verfilmt mit dem Titel »... und sie hatten sich geschminkt« (1958). Hierfür sei sogar ein »richtiges Drehbuch geschrieben (worden), das den Ausflug einer Jugend/Theatergruppe in die Welt der Landstreicher, verkörpert durch unsere Freunde Peter Rohland und Fred Kottek, beschreibt«.

31 Siehe hierzu etwa Ioannis Zelepos: Kleine Geschichte Griechenlands. Von der Staatsgründung bis heute, München 2014.

Film 2: Die Fahrt zu den Felsenklöstern

Gleich zu Beginn geraten bei der »Fahrt zu den Felsenklöstern« die Schwäbi-schen Jungenschafter vor die Linse von Karl Mohri. Diese Jungenschaft hatte sich – in Tradition zur dj.1.11. – in den Nachkriegsjahren gegründet und lernte erstmals 1951 auf der Burg Waldeck Alt-Nerother kennen. Den Kontakt hatten Rudi Rogoll (1913–1996), Leiter eines von der amerikanischen Besatzungszone eingerichteten Jugendhauses in Ludwigsburg, und Mohri hergestellt.[32] Klaus Peter Möller beschreibt das Zusammentreffen dieser »zwei unterschiedliche(n) Kulturen« folgendermaßen: »Hier die welthungrigen Jungen aus dem Schwa-benland, vielfach aufgrund des Krieges ohne Vater herangewachsen. Dort die gestandenen, weitgereisten Männer der Waldeck, die Krieg und Gefangenschaft, Gefängnis und KZ, Emigration und den Verlust vieler Freunde hinter sich hatten und dabei waren, den Platz ihrer Jugend-Erlebnisse und -Träume wieder in Besitz zu nehmen, aufzubauen und – mit einer neuen, weltoffenen Satzung – für Jüngere zugänglich zu machen. Man ergänzte sich auf wunderbare Art und Weise.«[33] Pfingsten 1954, nur wenige Jahre nach dem ersten Zusammentreffen, gründete sich aus den Jungenschaften Schwaben, Minden, Hannover und der autonomen Jungenschaft Wiesbaden die »Jungenschaft der Burg e. V.«. In der Bekanntmachung im »Baybachboten« wurde hiermit die Hoffnung verknüpft, dass »der Nerother Wandervogel und der neue Bund ihre Aufgaben und Termine jeweils miteinander abstimmen und daß ihr Verhältnis zueinander von gegen-seitiger Achtung bestimmt bleibt.«[34] 1955 richteten sich die Jungen einen ehe-maligen Kuhstall auf dem Gelände der Waldeck ein, den sie das »Schwabenhaus« nannten.[35] Die Fahrt aber blieb der Wesenskern des Jungenschaftslebens: Ebenso wie andere jugendbewegte Gruppierungen hatten auch die Schwäbi-schen Jungenschafter – die Ludwigsburger unter Hermann Siefert (teja, Jg. 1928)[36] und die Göppinger unter Peter Rohland (pitter, 1933–1966)[37] – Griechenland als Fahrtenziel für sich entdeckt. Das Lappland Eberhard Koebels

32 Vgl. Klaus Peter Möller: Peter Rohland – sein Weg zum Sänger und Liederforscher, in: Historische Jugendforschung. Jahrbuch des Archivs der deutschen Jugendbewegung NF 4/ 2007: Jugendbewegung und Kulturrevolution um 1968, Schwalbach am Taunus 2007, S. 114–125, hier S. 116.

33 Ebd., S. 117.

34 Siehe: Der wohltemperierte Baybachbote. Intelligenzblatt der ABW für die »Bündischen« von gestern und heute, Nr. 3, Pfingsten 1956, S. 11.

35 Möller: Peter Rohland (Anm. 32), S. 118.

36 Hermann Siefert: Untersuchungen zur Entstehung und Frühgeschichte der Bündischen Jugend, München 1961; ders.: Der Bündische Aufbruch 1918–1923, Bad Godesberg 1963.

37 Siehe zu Peter Rohland beispielsweise Joachim Michael, Wolfgang Züfle: Peter Rohland. Leben und Werk, Frankfurt a. M. 2008.

(tusk, 1907–1955)[38] war in noch weitere Ferne gerückt, es tauchte »in einigen alten Liedern auf, die in eher nostalgischer Stimmung abends am Lagerfeuer gesungen wurden, als Inbegriff asketischer Fahrtenkultur des wahren Jungen-schaftlers hatte es für die Schwaben ausgedient«.[39]

Die »Fahrt zu den Felsenklöstern« umfasst acht Sequenzen, innerhalb derer es dem Publikum ermöglicht wird, der Fahrt durch Thessalien zu folgen. Die erste Sequenz geht sogleich in medias res: begleitet von einem Volkslied aus dem 19. Jahrhundert, »Frisch auf ins weite Feld«,[40] sehen wir im Wechsel die Land-schaft Thessalien, im Hintergrund die Meteorafelsen, und vorbeiziehende, singende Jungenschafter. Sogleich wird deutlich, dass das Wandern das we-sentliche Mittel der Welterfahrung, des Reisens, darstellt. Mit dabei sind auch die Insignien bündischen Lebens: kurze Lederhose, Hemd, Wanderstiefel, der Affe auf dem Rücken, ebenso die Klampfe. In der Zusammenschau erscheinen sie als Sinnbild für Gemeinschaft und Einheit nach innen wie außen. Zugleich werden die Jungen in einer zweiten Sequenz zum Objekt des Interesses und dürften gar zur Belustigung in der Begegnung mit Einheimischen beigetragen haben – ein neues, konfligierendes Moment: »Dort [in Thessalien] hat sich, unberührt von der Hast der Zeit, das Leben in voller Ursprünglichkeit erhalten. Nur selten kommt es vor, dass man einen Fremden erblickt. Wir werden begrüßt, bestaunt, bestimmt aber findet man uns auch ein wenig komisch. Menschen in kurzen Hosen? Nein, so etwas!« Ein Schnitt auf die Nahaufnahme von zwei lachenden Mädchen verstärkt das eingesprochene Wort. Hierdurch wird eine Perspektiv-hierarchisierung zwischen dem Wir, den Reisenden, und den Anderen, den Griechen, geschaffen. Ein Eindruck, der sich in den nachfolgenden Sequenzen weiter verstärkt.

Nachdem ein Dorf erreicht ist, erfolgt in der nunmehr dritten Sequenz – wie schon bei den Fischern von Trikeri – ein Zusammenschnitt verschiedenster alltäglicher Tätigkeiten, atmosphärisch unterlegt mit Arbeitsgeräuschen und Kommentaren etwa über den Fleiß der Dörfler. Der Tenor: Die »Gebirgler [leben] noch das runde Dasein des Menschen aus eigener Machtvollkommen-heit.« Eine kurze vierte Sequenz, innerhalb derer Groß- und Nahaufnahmen von Wasserbüffeln in Badetümpeln in der Mittagshitze gezeigt werden, dient ver-mutlich einer Auflockerung der Stimmung – und dem Übergang zur nächsten Sequenz: Die Jungenschafter, die für einige Minuten des Filmes keine Rolle spielten, geraten in dieser fünften Sequenz in direkten Kontakt mit der Dorf-bevölkerung. Sie versuchen auf dem Markt mit dem, so der Sprecher, »Esperanto

38 Eberhard Koebel (tusk): Fahrtenbericht 29 (Lappland), Potsdam 1930.
39 Möller: Peter Rohland (Anm. 32), S. 117.
40 Ein Lied mit acht Strophen; siehe: http://www.lieder-archiv.de/frisch_auf_ins_weite_feld-notenblatt_300116.html [01.02.2016].

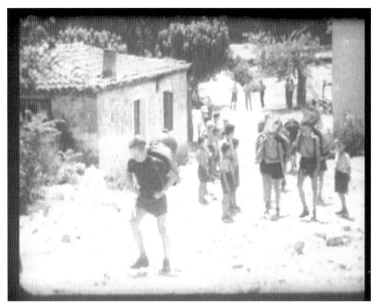

Abb. 4: Schwäbische Jungenschafter auf ihrem Weg durch Griechenland, aus: Die Fahrt zu den Felsenklöstern (Standbild: 00:01:02).

der Steinzeit, der Zeichensprache«, eine Wassermelone zu erstehen. Erst jetzt werden sie wieder zu Protagonisten des Filmes – und bleiben es weitestgehend bis zum Ende. Nach einem kurzen Aufenthalt im Dorf geht es in der sechsten Sequenz zu Fuß in die Berge. Die subjektive Kamera vermittelt den Eindruck des Dabeiseins, man sieht die Landschaft, einige Ziegen, schattige Bäume, unter denen Hirten rasten. Das Ziel: die Meteora-Klöster. Hier beginnt, begleitet von dem bündischen Lied »Brennende Füße«,[41] die siebte und Schlüsselsequenz der »Fahrt zu den Felsenklöstern«. Der Off-Text erläutert, dass christliche Mönche hier zur Zeit ihrer Verfolgung klösterliche Fluchtburgen erbaut und »(u)nbelästigt von den osmanischen Unterdrückern« ihren Glauben gelebt hätten. Die Jungen erklimmen das hochgelegene Kloster. Einer von ihnen, der Sprecher nennt ihn »Michel«, was vermutlich nicht sein Name, sondern vielmehr als Zuschreibung des »deutschen Michel« zu verstehen sein dürfte, wird in einem Netz hochgezogen. Hierbei handelt es sich um eine Schlüsselszene, die sich

41 Siehe Karl Albert Christel: Brennende Füße [1933], in: Wandervogel-Liederbuch, 2. durchgesehene und vermehrte Auflage, 2013, S. 308, ein vierstrophiges Lied, das mit den Worten beginnt: »Die Dämmerung fällt, wir sind müde vom Traben, die Straßen, die haben der Steine so viel. Laßt sie für heute allein.«

schon im Film »Deutsche Jungen wandern durch Griechenland« aus dem Jahre
1930, auch von Mohri gedreht, findet.[42]

Abb. 5: Seilaufzug zum Meteora-Kloster, aus: Die Fahrt zu den Felsenklöstern (Standbild:
00:06:55).

Hierdurch erzeugt der Film eine Kontinuität der Jungenschafter zu den Fahrten
der Nerother – und vermag so eine identifikatorische Binnenwirkung zu ent-
falten, unterstützt durch ein weiteres, vereinheitlichendes sprachliches Element:
das »Wir« (»Wir steigen durch Stollen und Treppen aufwärts«, »Wir machen uns
nachtbereit«) des Off-Textes. Den Abschluss des Filmes bildet eine Panorama-
ansicht der erwanderten Gegend, mit gelegentlichen Schnitten auf die Jungen,
die gemeinschaftlich zusammensitzen und singen.

 Obgleich es auch in diesem zweiten Film um ein traditionalistisches Grie-
chenlandbild geht, das mit der Gegenüberstellung des »Wir« und des »Anderen«
einhergeht und in dem sich die Jungen geradezu als Eindringlinge erfahren,
halten doch auch ambivalente Perspektiven auf die griechische Moderne Einzug.
Von den ursprünglich 23 Klöstern, so der Kommentator, seien heute nur noch
fünf erhalten: »Die Aufgabe der Klöster, Schutzburgen des Glaubens zu sein, ist
nach der Befreiung des Landes hinfällig geworden. Nur noch wenige Mönche
sorgen für ihre Erhaltung. Es sind alte Männer. Der Nachwuchs fehlt. Der

42 Deutsche Jungen wandern durch Griechenland, 1930, 20:40 Min., Regie Karl Oelbermann,
 Kamera Karl Mohri; Original beim Bundesarchiv-Filmarchiv, in: AdJb, T1 Nr. 1.

Abb. 6: Singerunde Schwäbischer Jungenschafter am Fuße der Meteora-Klöster, aus: Die Fahrt zu den Felsenklöstern (Standbild: 00:08:36).

kämpferische Geist ist erloschen. Ein Kloster nach dem anderen wird aufgegeben und sinkt langsam in das Dunkel der Vergessenheit.« Ein Vergessen, dem Einhalt zu gebieten lohnt, so die Suggestion.

Obwohl es zumindest einige Verweise auf Wandlungsprozesse in Griechenland gibt und die Jungen den Versuch unternehmen, sich der Bevölkerung anzunähern, so verbleibt dieser zweite Film einer eher touristischen Sichtweise auf das Land verhaftet. Zugleich wirkt das Tempo durch die insgesamt acht Sequenzen erhöht und der Eindruck eines dynamischen Unterwegsseins wird betont. Die Impressionen, die die Jungenschafter von der Fahrt mitnahmen, entsprachen en Gros dem Bild, das Mohri über die Filme zu vermitteln wusste. Ein geradezu mittelalterlich-unberührtes Land mit Schäfern, Fischern, Dörfern, Festen. Dies spiegelt sich eindrücklich in einem Zeitungsbeitrag von Peter Rohland mit dem Titel: »Gesundheit dir, Xenophon! Erlebnisse einer Schwäbischen Jungenschaft auf ihrer Griechenlandfahrt«,[43] der in verklärter Sicht von der Reise berichtet: »[...] Wir sitzen am Bug und träumen hinaus aufs Meer und können es immer noch nicht fassen, daß sich unser Fahrtentraum nun endlich verwirklicht hat. Wie hat man uns, den deutschen Jungen, die mit Affen und Klampfen quer durch die Stadt zum Hafen zogen, zugejubelt. Jeder Grieche

43 Siehe hierzu einen undatierten Zeitungsausschnitt in: Archiv der Arbeitsgemeinschaft Burg Waldeck, Schwäbische/Mindener Jungenschaft, Nr. 14.

scheint sich mit uns unterhalten zu wollen und unsere Obsteinkäufe auf dem Markt verursachten große Volksaufläufe. Was uns hier entgegentrat war nicht nur die dem Griechen besonders eigentümliche Neugierde, sondern auch aufrichtige Freude wieder einmal Deutsche zu sehen, Deutsche, die man wegen ihrer Tüchtigkeit und auch wegen ihres meist guten Verhaltens während der Besatzungszeit schätzt. [...] Schon nach wenigen Tagen fühlen wir uns wie in die Dorfgemeinschaft aufgenommen. [...]« Peter Rohlands Ausführungen zeigen nicht nur, dass »das eine romantische Vorbild durch ein anderes, ebenso zeitfern-unrealistisches ausgetauscht« wurde,[44] sondern offenbaren auch ein naives Unwissen um die jüngste griechische Geschichte.[45]

Film 3: Begegnung mit Jung-Hellas

Warum aber galt Griechenland als *das* Fahrtenziel schlechthin? In der Analyse des dritten Filmes, »Begegnung mit Jung-Hellas«, zeigt sich der Zusammenhang am deutlichsten. Auch dieser aus sechs Sequenzen bestehende Film beginnt mit den an der Kamera vorbei wandernden bzw. in weiter Ferne nahezu als Scherenschnitte abgebildeten Jungen der Schwäbischen Jungenschaft, während der Off-Text von der bisherigen Reise berichtet.

Erstmals werden konkrete Stationen der Reise benannt, neben »weltabgeschiedene(n) Dörfer(n)« eben auch: die Akropolis von Athen, Delphi, der Tempel der Aphäer auf Ägina. Hierbei handelt es sich um die einzige explizite Nennung des antiken Griechenlands in allen drei Filmen. Im Anschluss folgt ein erstes Zusammentreffen mit jungen griechischen Menschen in einem Jugendlager. Der Kommentator unterstützt in pathetischen Worten dieses Erlebnis: »Hier erfüllt sich der tiefere Sinn unserer Griechenlandfahrt. Brücken zu schlagen und im gegenseitigen Verstehen Vertrauen und Freundschaft zu begründen mit der Jugend dieses Landes.« Ihr Weg zur Verständigung führt auf-

44 Möller: Peter Rohland (Anm. 32), S. 118.

45 Dies zeigte sich auch bei anderen jugendbewegten Gruppierungen, so: Claus-Dieter Krohn: Sozialisationsbedingungen Jugendbewegter in den 1950er Jahren, in: Historische Jugendforschung. Jahrbuch des Archivs der deutschen Jugendbewegung NF 4/2007: Jugendbewegung und Kulturrevolution um 1968, Schwalbach am Taunus 2007, S. 31–50, hier S. 34: So war die Jungentrucht Hamburg (später Argonauten) um Hans-Peter Drögemüller geradezu ahnungslos, als sie bei ihren »täglichen 15-km-Märschen durch Boötien auf dem Weg zum Kloster des Heiligen Lukas durch den Ort Dhistomo« kam, dessen Bevölkerung in einem Massaker im Jahre 1944 von deutschen SS-Angehörigen ermordet wurde. Siehe auch: Ein Lied für Argyris (2006), Regie Stefan Haupt, Dokumentarfilm ca. 105 Min. Argyris Sfountouris (geb. im September 1940) überlebte 1944 das Massaker der deutschen SS-Division in D(h)istomo, einem Dorf auf dem Peloponnes. Als Rache für einen Partisanenangriff wurden dort 218 Bewohner ermordet, unter ihnen Frauen, Kinder und alte Menschen. Argyris verlor seine Eltern und weitere Angehörige.

Abb. 7: Schwäbische Jungenschafter auf ihrem Weg durch Griechenland, aus: Begegnung mit Jung-Hellas (Standbild: 00:00:32).

grund der Sprachbarrieren über den Gesang. Diese zweite Sequenz ist als Vorbereitung auf die nun folgende Schlüsselsequenz des Filmes zu lesen: Der Besuch eines Dorfes namens Ochi. Hier werden die Jungen keineswegs so fröhlich aufgenommen, wie dies in den vorherigen Bildern den Anschein hatte. Vordergründig sehen und hören wir vielmehr über Bild und Off-Text von vermeintlicher Feindseligkeit des Dorfes gegenüber den Fremden. Nahaufnahmen lassen das Erleben noch bedrohlicher erscheinen. Die Jungen aber zeigen Mut, denn: »Am liebsten würden wir weiterziehen. Doch: Wir bleiben! Wir wollen versuchen, auch in diesem Dorf, das durch den Krieg schwer heimgesucht wurde, einen Zugang zu den Herzen seiner verbitterten Menschen zu finden. Sehr wohl ist uns dabei nicht, wir können uns nicht verständigen. Nur durch unser Auftreten und unser Singen können wir zeigen, dass wir Versöhnung wünschen«, so der Sprecher. Sie singen inmitten der Menschen des Dorfes das Volkslied: »Ich weiß einen Mann, der heißt Klabautermann«, das auch den Untertitel »Eine Lügengeschichte zum Darstellen und Tanzen« trägt und zum Klatschen und Pfeifen animieren soll.[46] Das Lied lockert die Stimmung, erzeugt

46 Ein Lied von Anneliese Schmolker und Hans Bergese [1910], z. B. in: Singet froh – für Volksschulen, 1. Teil, 1962, S. 23: »Ich weiß einen Mann, der heißt Klabautermann. Er trägt einen Sack, ist voll mit Schnupftabak. Er kann nicht gehen und kann nicht stehn. Und kann

Leichtigkeit und Fröhlichkeit – im Kontrast zur Ernsthaftigkeit und Zurückhaltung der Dorfbevölkerung.

Abb. 8: Schwäbische Jungenschafter inmitten des Dorfes »Ochi«, aus: Begegnung mit Jung-Hellas (Standbild: 00:04:32).

Im Verlaufe des Liedes gelingt den Jungen der Zugang zu einzelnen Figuren, wie Nahaufnahmen der jeweiligen Personen verdeutlichen sollen: auf dem Gesicht des Bauern Ökonomou zeige sich ein »leises Wohlwollen«, der Bäcker Drosos lausche dem Lied »mit unverkennbarer Anteilnahme«, der Schneider Mangleos lächle, der »jugendliche Tahir« lasse »seiner Fröhlichkeit ungehemmten Lauf« und »als schließlich der Pfarrer Angelos Vlachos sein väterliches Lachen über die Versammelten ausbreitet, wissen wir, dass wir das Dorf, das Dorf der Widergänger und Neinsager, für uns gewonnen haben.« Die Worte aus dem Off verweisen unmittelbar auf Werner Helwig,[47] ebenfalls Mitglied des Filmteams, und dessen Roman »Die Widergänger« aus dem Jahre 1952.[48] Hierin beschreibt

im Kreise doch sich drehn! Ich weiß einen Mann, der heißt Klabautermann. Tralalala, lalalala – lalala, rum – pum – pum, tra-la-la, rum-pum. Ah ist das auch wahr, ich glaube fast? […]«.

47 Weiterführend zu Helwig: Werner Helwig. Eine nachgetragene Autobiographie, zusammengestellt, kommentiert und herausgegeben von Ursula Prause, Bremen 2014.

48 Auf diesen Zusammenhang wurde bereits hingewiesen von Axel Timmermann, Markus Köster und Hermann-Josef Höper: Zu den historischen Originalfilmen auf dieser DVD, in: Auf großer Fahrt. Jugendfreizeit in den Wiederaufbaujahren. Begleitheft zur DVD, herausgegeben vom Landschaftsverband Westfalen-Lippe, Münster 2013, S. 21–24.

er ein »namenloses Hüttendorf, neuerdings ›Ochi‹ geheißen. Ochi bedeutet ›Nein‹.« Es habe zu oft »Nein« gesagt zu den Forderungen aus Athen, und um den »Trotz« der Einwohner zu brechen, sei das Dorf umzingelt und die Bevölkerung verschleppt worden – nur einige Männer hätten fliehen können.[49] Unter ihnen: Drosos Mansolas (Dorfvorsteher), Rhigas Palamides (Bäcker), Malamos (Hirte), Angelos Vlachos (Priester), Markos Botsaris (Gelegenheitsarbeiter), Manthos Ökonomu (Wettermacher und Großbauer), Papa Onophrois (Heilkunst) sowie »Tahir, aus dem Pelion stammend, dreizehn Jahre, Vollwaise, unter Obhut des Drosos Mansolas stehend, der anmutigste Knabe seit Dorfgedenken«.[50] Den Protagonisten aus Helwigs Roman wird in »Begegnung mit Jung-Hellas« somit ein Gesicht gegeben, wenn auch nicht allen und nicht immer mit identischer Berufsbezeichnung. Trotz dieser eindeutigen Fiktionalität der Figuren innerhalb des Dorfes, das ebenfalls nicht real ist,[51] wird der Versuch unternommen, Glaubwürdigkeit und Authentizität herzustellen, etwa durch den Kommentar: »Heimlich filmen wir das aufregende Erlebnis«; eine Aussage, die dadurch kontrastiert wird, dass einige der Dorfbewohner unvermittelt in die Kamera sehen.

Einmal mehr zeigt sich hieran, wie groß der Einfluss der Alt-Nerother auf die Filme war; insbesondere von Helwig, der erstmals Mitte der 1920er Jahre auf die Waldeck kam und dies rückblickend als »lodernde(n) Mittelpunkt meines Jugenderlebnisses« schilderte.[52] Helwigs Popularität erblühte jedoch erst nach dem Krieg: Er galt als schwierig, kontrovers, arrogant. Robert Oelbermann habe ihn mehrfach aus dem Nerother Bund geworfen, auf einer Fahrt mit Karl Oelbermann habe Helwig immer mit gewissem Abstand hinter der Gruppe herlaufen müssen.[53] Nach 1945 wurden vor allem seine Erzählungen eines mythischen und fremden Griechenlands dankbar aufgenommen: Helwig, einer der wenigen Nerother, die während der NS-Zeit emigriert waren, übte eine große Faszination aus, sah sich selbst als »Chronist«, als »Hofpoet« der Waldeck.[54] Die »Hellas-Phase« auf der Burg Waldeck nahm mit Helwig ihren Ausgangspunkt, er wurde zu einem der »neuen Kult-Autoren in den jungenschaftlichen Gruppen um die Waldeck«, was etwa dazu führte, dass sich die Versammlung der Gruppenführer der Schwäbischen Jungenschaft nach der Griechenlandfahrt als

49 Werner Helwig: Die Widergänger, Düsseldorf 1952, S. 8–11.
50 Ebd., S. 13f.
51 Vermutlich handelt es sich im Film um Kastraki, ein Dorf nahe der Meteoraklöster in Thessalien, siehe Timmermann, Köster, Höper: Fahrt (Anm. 48), S. 23.
52 Werner Helwig: Auf der Knabenfährte. Ein Erinnerungsbuch, Konstanz/Stuttgart 1951, S. 13.
53 Vgl. hierzu einen Brief von Hai und Topsy Frankl an Klaus Peter Möller vom 25. August 1989, in: Archiv der Arbeitsgemeinschaft Burg Waldeck, Sammlung Werner Helwig, Nr. 43a; siehe auch den Abschnitt: »Mein Erlebnis mit Robert«, in: Prause: Helwig (Anm. 47), S. 135–138.
54 Siehe Das Lagerfeuer, 1953, Nr. 22, S. 332.

»Raubfischer-Runde« bezeichnete.[55] Helwig hatte, und dies dürfte die Eindringlichkeit und Attraktivität seiner Griechenland-Prosa immens gesteigert haben, selbst in den 1930er Jahren eine Weile in Griechenland bei dem Aussteiger Alfons Hochhauser verbracht.[56] Aus dessen Erzählungen speisten sich seine Hellas-Romane: Neben den »Widergängern« ist der wohl bekannteste – und zugleich erste Teil einer Trilogie – der Roman »Raubfischer in Hellas« (1939).[57] Es folgten »Im Dickicht des Pelion« (1941) und »Reise ohne Heimkehr« (1953). Ebenso bildeten seine eigenen Erlebnisse die Basis der Griechenlandromane. So schrieb er 1954: »Ich arbeitete, feierte, trauerte, sang und trank mit ihnen zusammen. Und es ist nicht falsche Romantik, es ist der Eifer der Apologeten, der nachweisen möchte, daß Urhellas in ihnen ungebrochen weiterbestehe, wenn ich mich zu der Behauptung versteige: Durch meinen Mund, durch meine Worte lasse ich sie zu dir reden, als wäre ich einer der ihren.«[58] Seine Romane seien der Versuch, einen »poetischen Bilderbogen« zu erschaffen, »gemalt in naiver, bunter Manier«, indem er »die ursprünglichsten Gestalten dieses Volkes, den Bauer, den Fischer, den Mönch, den Hirten mittelbar und unmittelbar, wie es sich gerade schickt, in Erscheinung treten lasse.«[59] Und Karl Mohri verhalf diesen griechischen Archetypen zu ihrer Visualisierung.

Griechenland, genauer: das ländliche Griechenland, entstand so als neuer Sehnsuchtsort, als Sinnbild für Lebensfreude, des Romantischen, Echten, Harmonischen und Eindeutigen nach den Wirren des Krieges und der Nachkriegszeit. Zugleich war es das Zentrum humanistischer Bildung, das für viele der Jugendbewegten das antike Griechenland zu einem »Stück geistiger Heimat«[60] machte. Es diente als eine Art idealisierter, identitätsstiftender, kultureller Projektionsraum, der durch die Jungenschafter innerhalb der Filme aus einer spezifischen Warte heraus erschlossen wurde. Diese Perspektive steht nicht nur insgesamt in langer Tradition eines deutschen Schreibens über Griechenland, v. a. in Reiseberichten. Auch im jugendbewegten Milieu findet sich schon seit den 1920er Jahren ein deutlicher Philhellenismus, etwa in Gedichten von

55 Möller: Peter Rohland (Anm. 32), S. 117f.
56 Vgl. hierzu etwa Prause: Helwig (Anm. 47), S. 227–240; zum gerichtlichen Streit um die Urheberrechte der »Raubfischer in Hellas« siehe etwa: ebd., S. 377–384.
57 Über die Kinoverfilmung urteilte der Spiegel: Die »umständlich geratene Leinwandfassung des Romans von Werner Helwig fördert so ausgiebig die Langeweile im Kinohaus, daß auch die Gefühlsabsonderung der Hauptdarstellerin Maria Schell für die Popularität dieses Films nichts ausrichten dürfte«, siehe Der Spiegel, 1959, Nr. 50, S. 61.
58 Werner Helwig: Stiefsöhne der schönen Helena, Frankfurt a. M. 1954, S. 9f.
59 Ebd., S. 6.
60 So zu lesen in einem Fahrtenbuch aus dem Bund der Neupfadfinder, siehe Hellas. Tagebuch einer Reise. Im Auftrag der »Fischer« herausgegeben von Ernst und Herbert Lehmann, Potsdam 1929, Vorwort, S. 7f.: »So mußte bei Abschluß der humanistischen Schulbildung in den längst eng Zusammengeschlossenen der Wunsch entstehen, den Boden dieser geistigen Macht selbst kennen zu lernen.«

Werner Hundertmark.[61] Im Unterschied zu dem nach und nach erstarkenden Tourismus im Griechenland der 1950er Jahre zeigt sich bei der Schwäbischen Jungenschaft ein spezifisches, dynamisches Fahrtenleben von Ort zu Ort mit Wandern, Gesang, Zelten im Freien. Griechenland wird zu einem Abenteuer stilisiert, das der Orientierung, der Selbstfindung und Einswerdung der Gruppe dient – und in filmischer Form für den Zuschauer bzw. die Zuschauerin mit mehreren Sinnen erfahrbar macht. Und mehr noch: Gerade in der Begegnung mit der einheimischen Bevölkerung, mit Alt-Hellas, aber vor allem »Jung-Hellas«, erfährt das jugendliche Ideal eine Neubelebung, wie sich an der zweiten, aber auch an der nachfolgenden vierten und fünften Sequenz der »Begegnung mit Jung-Hellas« veranschaulichen lässt: Nach dem Erlebnis im Dorf Ochi geht es weiter in Richtung Pelion, wo die Jungengruppe das fiktive Fischerdorf An-jani[62] besucht, in dessen Nähe das Lager einer Jungenschule eingerichtet ist. Ein gemeinsames Basketballspiel ist der krönende Abschluss dieses Zusammen-treffens: »Wo Jungens zusammenkommen, verschwinden sehr schnell die na-tionalen Gegensätze. Wer kann uns hier noch von den Griechen unterscheiden? Wir sind schon die Gemeinschaft, die unsere Völker erst erhoffen. So ist auch unser Spiel kein erbittertes Ringen um den Sieg. Wir setzen nur die freund-schaftliche Unterhaltung mit anderen Mitteln fort. Griechisches Tor: wir klat-schen. Deutsches Tor: die Griechen freuen sich.«

Auch die fünfte Sequenz, eingeleitet durch ein »Die Fahrt fordert ihr Recht. Sie trägt uns weiter« und akustisch untermalt von dem bereits aus den »Fischern von Trikeri« bekannten Hellas-Lied von Helwig, thematisiert das harmonische Miteinander: hier die jungen Griechen einer sogenannten Jungenstadt, dort die jungen Deutschen, die in einem »lichten Olivenhain« ihre lappländischen Kohten aufgeschlagen haben. Nahaufnahmen der Gespräche zwischen den Jungen werden mit einem suggestiv-positivistischen Off-Text erläutert: »Die Unterhaltung spielt sich ein: Wir reden in allen Sprachen: Deutsch, Englisch, Griechisch. Wir verstehen uns.«

Die Intention des Kulturfilmes »Begegnung mit Jung-Hellas« ist, zusam-mengefasst, hochgradig normativ: Es geht erstmals explizit in Referenz auf die

61 Siehe z. B. den Gedichtband: Werner Hundertmark: Hellas, ewig unsere Liebe, Wismar 1935; Michael Philipp: Ein Strahl von Hellas. Werner Hundertmark, ein Dichter der »Verlorenen Generation«, in: Barbara Stambolis (Hg.): Die Jugendbewegung und ihre Wirkungen. Prä-gungen, Vernetzungen, gesellschaftliche Einflussnahmen, Göttingen 2015, S. 195–231, sowie Hubert Cancik: Jugendbewegung und klassische Antike (1901–1933), in: Bernd Seidensti-cker, Martin Vöhler (Hg.): Urgeschichten der Moderne. Die Antike im 20. Jahrhundert, Stuttgart/ Weimar 2001, S. 114–135; zur Reiseliteratur v. a. Christopher Meid: Griechenland-Imaginationen. Reiseberichte im 20. Jahrhundert von Gerhart Hauptmann bis Wolfgang Koeppen, Berlin/Boston 2012.
62 Hier handelt es sich um Chorefto, den Wohnort Alfons Hochhausers im Zentralpelion, so Timmermann, Köster, Höper: Fahrt (Anm. 48), S. 23.

Abb. 9: Ein gemeinsames Basketballspiel, aus: Begegnung mit Jung-Hellas (Standbild: 00:07:05).

Abb. 10: »Völkerverständigung« – deutsche und griechische Jungen im Gespräch, aus: Begegnung mit Jung-Hellas (Standbild: 00:08:43).

zeitgenössischen politischen Entwicklungen und mit Blick auf die Zukunft um Formen der Völkerverständigung.[63] Den Abschluss der »Begegnung mit Jung-Hellas« bildet der Blick auf rauschende Wellen des Meeres, in denen die Jungen und die Brandung toben, derweil das Lied »Wiegt mich, ihr Wogen«[64] die Szenerie rahmt.

Schluss

Im Rahmen dieses Beitrages konnten nur einige Aspekte der drei Griechenlandfilme skizziert werden – etwa die gestalterische Funktion von Karl Mohri, die Bedeutung der Alt-Nerother und der Schwäbischen Jungenschaft und die Rolle von Werner Helwigs Hellas-Erzählungen. Wenig verwunderlich erscheint angesichts der vielfältigen Selektionsmechanismen im Produktionsverlauf eines Filmes, seien es das Drehbuch, die Kameraperspektive und die Wahl des Bildausschnittes oder die Synchronisation durch Geräusche, der Off-Text und musikalische Einspieler,[65] dass jeder der drei Kulturfilme trotz des vordergründig dokumentarisch-neutralen Charakters in unterschiedlichem Maße einer Narration folgt: vom traditionellen Griechenlandbild über das Fahrtenerlebnis bis hin zur Völkerverständigung zwischen der internationalen Jugend. Dies drückt sich auf verschiedenen Ebenen im Verlaufe der drei Filme aus: So rücken Landschaftsaufnahmen zugunsten von Groß- und Nahaufnahmen der Menschen sukzessive in den Hintergrund, akustische Elemente wie griechische Folklore und (bündische) Lieder halten verstärkt Einzug, die Stimme aus dem Off wandelt ihre Funktion von einem eher beobachtenden, erläuternden Kommentar bei den »Fischern von Trikeri« über ein vergemeinschaftendes »Wir«-Erlebnis in der »Fahrt zu den Felsenklöstern« hin zu einer eingängigen und normativen Erzählung in »Begegnung mit Jung-Hellas«.

Die Betonung eines traditionellen, ursprünglichen, provinziellen Hellas – und

63 Siehe zu den keineswegs selbstverständlichen Annäherungsprozessen nach 1945, z. B. im Zuge von grenzüberschreitenden Jugendbegegnungen: Jürgen Reulecke (Hg.): Rückkehr in die Ferne. Die deutsche Jugend in der Nachkriegszeit und das Ausland, Weinheim/München 1997; Barbara Stambolis: Lehren aus zwei Kriegen – Lernen für ein friedliches Miteinander. Deutsch-französische Begegnungen, Erfahrungen und Initiativen nach dem Ersten und Zweiten Weltkrieg, in: Jahrbuch für Religionspädagogik, 2005, 21 (Lernen durch Begegnung), S. 149–159.

64 Das dreistrophige Volks- bzw. Matrosenlied beginnt mit den Worten: »Wildes, schäumendes, brausendes Meer! Rollende Wogen, von wo kommt ihr her? Pfeilschnelle Möwen, was sagt euer Schrei? Endloses Meer, nur auf dir bin ich frei. Wiegt mich ihr Wogen, und singt mir ein Lied! Stolz unser Schiff in die Ferne zieht.«

65 Die Lieder in den Filmen wurden allesamt nachträglich von der Hamburger Jungenschaft eingesungen.

das Verschweigen von problematischen Entwicklungen wie etwa Kriegsfolgen, Arbeitslosigkeit und Landflucht –[66] war weit über die Jugendbewegung hinaus anschlussfähig, da sich hierüber Werte wie Kontinuität, Ordnung und Stabilität transportieren ließen, die auch in der bundesrepublikanischen Aufbaugesellschaft der 1950er Jahre von zentraler Bedeutung waren. Gleiches gilt für das vermittelte Jugendbild: In ihrer Binnenwirkung dürften die drei Filme in unterschiedlichem Maße identitäts- und gemeinschaftsstiftend gewesen sein. Nicht unwichtig angesichts eines auf der Burg Waldeck, als Ausgangs- und Endpunkt der Griechenlandfahrt,[67] erst langsam wieder aufkeimenden bündischen Lebens mit neuen, jungen Menschen und zugleich gärenden Konflikten zwischen Traditionalisten und Modernisten. Lassen sich die drei Filme durchaus als Legitimation der Jugendbewegung nach 1945 verstehen, so taugten sie hingegen nur bedingt zur Rekrutierung von Nachwuchs. Klampfen, Kleidung, Kohten deuten zwar explizit auf einen bündischen Hintergrund hin – aber weder fällt der Name Nerother Wandervogel, noch derjenige der Jungenschaft. Vielmehr stehen die Reisenden in ihrer kleinen Gemeinschaft repräsentativ für ein weltoffenes, zukunftsweisendes und vor allem positives Jugendkonstrukt. Die Handschrift der Alt-Nerother wie Mohri oder Helwig ist hier unverkennbar: In den Filmen sollten mithilfe der Suggestion einer wirklichkeitsgetreuen Abbildung von Realität grundlegende »Wahrheiten« bzw. Wertüberzeugungen – obgleich jugendbewegt geprägt – vermittelt werden. Gerade die Ausformung eines europäischen Bewusstseins in Abgrenzung zu einem »preiswürdige(n) russische(n) Druck« stellte Helwig auch in Korrespondenzen heraus und hob die vorbildhafte Bedeutung der Jugendbewegung hierfür hervor. So schrieb er 1953: »Strengen wir uns an und wir werden unsern Platz in der europäischen Zukunft behaupten. Die Jugend vieler Länder ist reif für unsere Anregungen. Man kennt uns. Und wir dürfen es uns nicht leisten, zu enttäuschen. [...] Unser Lebensstil macht Schule. Bieten wir uns also dar, gefasst, deutlich mit sichtbaren, erreichbaren Zielen. Unsere Gemeinschaft wird die treibende Hefe in der Gestaltung einer fülligen, heiteren, weiter und weiter greifenden Lebensform sein.«[68]

Die Schwäbischen Jungenschafter als eine zahlenmäßig vergleichsweise marginale Gruppierung auf ihrer Fahrt durch Griechenland wirken zwar vor-

66 Siehe hierzu beispielsweise: Loukas Lymperopoulos: Kurze Geschichte Neugriechenlands, in: Aus Politik und Zeitgeschichte, 2012, Nr. 35–37, S. 23–30, hier S. 29.

67 Siehe einen Brief von Hermann Siefert an Ozi Pfeiffer vom 23. Juli 1953, in: Archiv der Arbeitsgemeinschaft Burg Waldeck, Schwäbische/Mindener Jungenschaft, Nr. 14: Die »Griechenlandfahrer treffen am 27.8. [1953] um 07.25 Uhr in Boppard ein. Wir werden von dort versuchen einen Wagen zu chartern, der uns geschlossen zur Waldeck bringt.«

68 In einem Rundbrief Werner Helwigs an »Kameraden, Freunde, Schicksalsgenossen« vom 3. Oktober 1953, in: Archiv der Arbeitsgemeinschaft Burg Waldeck, Sammlung Werner Helwig, Nr. 43a.

dergründig wie aus der Zeit gefallen – doch auch wieder nicht: Sie waren wie ihre jugendlichen ZeitgenossInnen auf der Suche nach Orientierung. Aber sie taten es nicht, beziehungsweise nicht nur, wie das medial formierte und überformte Bild des Teenager-Alltags seit Mitte der 1950er Jahre bis heute suggeriert, innerhalb der städtischen Grenzen, in Kinos, in Cafés und Bars oder auf Konzerten, sondern fanden den Weg aus der Stadt in ferne Landschaften, die ihnen allenfalls aus der Literatur oder von Bildern und Filmen bekannt waren. Obwohl auch audiovisuelle Quellen dieses körperliche und emotionale Erleben und Erfahren nicht annähernd erfassen können, so sind sie doch für die historische Jugendbewegungsforschung ein höchst wertvoller Fundus, in dem sich Wahrnehmungen, Wirkungen und Wertprämissen in mehrdimensionaler Weise verdichten. Mithilfe einer kritischen Dekonstruktion lassen sie als Quellen vielfältige Rückschlüsse auf zeitgenössische Formen der Welterschließung zu. Im Falle der Hellas-Filme zielt diese Erkenntnis nur sekundär auf die Schwäbische Jungenschaft, primär auf die beteiligten Alt-Nerother, die – ob bewusst intendiert oder nicht – den Versuch unternahmen, ihr Griechenland- und Jugendbild zu (re)konstruieren, als real und authentisch für das Publikum erfahrbar zu machen und hierdurch zu verfestigen.

Weiterer Beitrag

Malte Lorenzen

Walther Jantzen, das Deutsche Kulturwerk Europäischen Geistes und der Arbeitskreis für deutsche Dichtung. Die Jugendburg Ludwigstein als Zentrum der rechtsradikalen Literaturszene in der frühen Bundesrepublik[1]

1957 gründete sich im Umfeld der Vereinigung Jugendburg Ludwigstein (VJL) der Arbeitskreis für deutsche Dichtung (AKdD). Bei dem bis heute existierenden, als gemeinnützig anerkannten Verein handelt es sich um eine der langlebigsten Kulturgemeinschaften aus dem politischen Spektrum zwischen Rechtskonservativismus und Rechtsextremismus.[2] Initiator und treibende Kraft war Walther Jantzen, der die Nachkriegsgeschichte des Ludwigstein zunächst als »Burgwart«, dann als Vorstandsmitglied der VJL maßgeblich prägte. Die Gründung des Arbeitskreises geschah jedoch nicht aus heiterem Himmel. Bereits zuvor hatte sich die Burg während Jantzens Tätigkeit als Leiter der Jugendherberge auf dem Ludwigstein zu einem Zentrum der rechtsoppositionellen Literaturszene in der frühen Bundesrepublik entwickelt, in dem Gruppierungen wie das Deutsche Kulturwerk Europäischen Geistes (DKEG) ebenso zu Gast waren wie wichtige Schriftstellerinnen und Schriftsteller des nationalsozialistischen Literatursystems.

Die folgende Darstellung versteht sich als Beitrag zu der in jüngster Zeit begonnenen kritischen Erforschung der Nachkriegsgeschichte des Ludwigstein und der mit ihm verbundenen Protagonisten.[3] Wie zu zeigen sein wird, sind die

1 Dem Deutschen Literaturarchiv in Marbach und der Deutschen Schillergesellschaft bin ich für die Gewährung eines einmonatigen Forschungsstipendiums zu Dank verpflichtet. Die Recherche in den Marbacher Archivbeständen hat entscheidend dazu beigetragen, Einblicke in Geschichte und Ideologie des Arbeitskreises für deutsche Dichtung zu erhalten und meine dortigen GesprächspartnerInnen haben mir geholfen, das Thema zu konturieren.

2 Den Begriff der »Kulturgemeinschaft« verwende ich im Sinne von Peter Dudek, Hans-Gerd Jaschke: Entstehung und Entwicklung des Rechtsextremismus in der Bundesrepublik. Zur Tradition einer besonderen politischen Kultur, 2 Bde., Opladen 1984, hier Bd. 1, S. 42f., die ihn zur Abgrenzung von Parteien und Glaubensgemeinschaften einführen. Wichtigstes Charakteristikum dieser nach 1945 entstehenden Gruppen »ist ihre Angebotsstruktur, die auf den Meinungs-, Einstellungs- und Wertebereich zielt und im Rahmen ihrer Traditionspflege scheinbar unpolitische Geselligkeitsformen kultiviert, sich aber einem direkten politischen Engagement entzieht […]«.

3 Vgl. vor allem Eckart Conze, Susanne Rappe-Weber (Hg.): Ludwigstein. Annäherungen an die Geschichte der Burg (Jugendbewegung und Jugendkulturen. Jahrbuch 11), Göttingen 2015;

auf dem Ludwigstein abgehaltenen kulturellen Tagungen und Lesungen inner-
halb dieses Forschungsbereichs kein Thema unter vielen. Im Gegenteil: An den
literarischen Veranstaltungen entzündeten sich innerhalb der VJL die Diskus-
sionen um das Verhältnis des Ludwigstein zur nationalsozialistischen Vergan-
genheit und um seine Position innerhalb der demokratischen Nachkriegsord-
nung.

Das Deutsche Kulturwerk Europäischen Geistes auf dem Ludwigstein

Am 25. Juli 1956 erreichte Arthur Bode in seiner Funktion als Kassenführer der
Vereinigung Jugendburg Ludwigstein – des Trägervereins der Jugendburg – ein
Brief des zuständigen Bezirksjugendpflegers Kraemer vom hessischen Landes-
jugendamt, in dem dieser seiner Sorge vor dem »anmaßende[n] Auftreten na-
tionalistischer und faschistischer Jugendgruppen« auf dem Ludwigstein Aus-
druck verlieh und mit dem Entzug weiterer öffentlicher Fördergelder drohte,
sollte die VJL die Vorwürfe nicht mit »einer klaren Stellungnahme« entkräften.[4]
Grund für das alarmierte Verhalten der Behörde war ein Bericht in der Zeit-
schrift Deutsche Jugend, in der die Burg Ludwigstein und das knapp 20 Kilo-
meter entfernte Schloss Berlepsch als »ständige Begegnungsstätten des Deut-
schen Kulturwerks [Europäischen Geistes, M. L.]« ausgewiesen wurden.[5]

Das 1950 vom »Obersten SA-Lyriker«[6] Herbert Böhme gegründete DKEG

wichtige Forschungsergebnisse hat auch Christian Niemeyer präsentiert; vgl. ders.: Die
dunklen Seiten der Jugendbewegung. Vom Wandervogel zur Hitlerjugend, Tübingen 2013
sowie ders.: Mythos Jugendbewegung. Ein Aufklärungsversuch, Weinheim, Basel 2015, der
sich ebd., S. 180–182 auch mit Walther Jantzen auseinandersetzt.

4 AdJb, N 28, Nr. 35: Brief des Landesjugendamtes Hessen an Arthur Bode, 25.07.1956. Vgl.
hierzu auch Lukas Möller: Hermann Schafft – pädagogisches Handeln und religiöse Haltung.
Eine biografische Annäherung, Bad Heilbrunn 2013, v. a. S. 139–144, sowie ders.: »Komm und
reihe Dich ein!« – Die Jugendburg Ludwigstein von 1945 bis 1956 aus der Perspektive Her-
mann Schaffts, in: Conze, Rappe-Weber: Ludwigstein (Anm. 3), S. 289–300, hier v. a. S. 299 f.,
der die Vorgänge zwar skizziert, ohne aber die Bedeutung des DKEG für die Ereignisse
herauszuarbeiten. Auch der von Hermann Schafft übernommene Fokus auf Walther Jantzen
ist zumindest problematisch, war die Protegierung völkischer und nationalistischer Gruppen
auf dem Ludwigstein doch nicht die Sache einer einzelnen Person, sondern eines größeren
Kreises innerhalb der VJL.

5 Zitiert nach Landesjugendamt an Bode (Anm. 4).

6 So die polemische Bezeichnung von Bernt Engelmann: Das »Deutsche Kulturwerk Europäi-
schen Geistes«. »Pflegstätte« der »Aktion W«. Fakten, Daten… und Summen, München 1971,
S. 5. Mit wenigen Ausnahmen wird auf Biogramme der erwähnten Schriftstellerinnen und
Schriftsteller verzichtet. Orientierung bieten die Nachschlagewerke von Paul Klee: Das Kul-
turlexikon zum Dritten Reich. Wer war was vor und nach 1945, Frankfurt a. M. 2009 und von
Hans Sarkowicz, Alf Mentzer: Schriftsteller im Nationalsozialismus. Ein Lexikon, Berlin 2011

gehörte in der frühen Bundesrepublik neben Hans Grimms Lippoldsberger Dichtertagen zu den wichtigsten Kulturgemeinschaften im rechtsoppositionellen politischen Spektrum, in der sich »mehr oder weniger eng mit dem Nationalsozialismus verbundene intellektuelle Kreise« unabhängig von konkreten politischen Auseinandersetzungen »neu zu strukturieren« suchten.[7] Veranstaltungen des DKEG hatten bereits seit 1952 auf dem Ludwigstein stattgefunden: zunächst nur in Form eines kurzen Besuchs der auf Schloss Berlepsch tagenden Autoren des DKEG,[8] seit 1953 dann jeweils Ende August in den Tagen vor dem eigentlichen »Dichtertreffen« als »Gästewoche« von Herbert Böhmes Kulturwerk. Die Gästewochen dienten vorrangig dem Zweck, die sogenannten »Pflegstättenleiter« miteinander zu vernetzen, jene Personen, die mit der Organisation und Verwaltung der lokalen Gliederungen des Kulturwerks betraut waren. Da die »Dichtertreffen« auf Schloss Berlepsch nur im kleineren Kollegenkreis stattfanden, sollten die Tage auf dem Ludwigstein darüber hinaus zu halböffentlichen Lesungen, Vorträgen und Aussprachen zwischen Mitgliedern und Autoren des Kulturwerks genutzt werden.

Dass es sich bereits 1952 allerdings nicht um einen beiläufigen touristischen Besuch des DKEG gehandelt hat, zeigen Äußerungen des damaligen Schriftleiters und Zweiten Vorsitzenden der VJL, Hans Lacher. Bereits im März informierte Lacher den Vorstand darüber, dass »versucht werden [soll], [...] das geplante *Dichtertreffen* gekoppelt mit dem Treffen der Kunstschaffenden zu ermöglichen«,[9] und im »Nachrichtenblatt«, der offiziellen Vereinspublikation der VJL, berichtete er den Mitgliedern von Planungen, »die *Dritte Archiv-Arbeitswoche* [...], das *Treffen der Kunstschaffenden aus der Jugendbewegung* und ein *Dichtertreffen*, Leitung Herbert Böhme, auf den gleichen Termin [...] zu legen«.[10] Von Anfang an war die VJL demnach über die Besuche des DKEG bestens informiert und darum bemüht, sich in die Planungen und die Gestaltung des Treffens einzubringen.

Zum Programm jener ersten Visite gehörte eine Gedenkfeier in der den gefallenen Soldaten der beiden Weltkriege gewidmeten Steinkammer des Lud-

sowie die dreibändige Reihe von Rolf Düsterberg (Hg.): Dichter für das »Dritte Reich«. Biografische Studien zum Verhältnis von Literatur und Ideologie, Bielefeld 2009, 2011, 2015.

7 Daniel Klünemann: Das deutsche Kulturwerk Europäischen Geistes (DKEG), in: Düsterberg (Hg.): Dichter (Anm. 6), Bd. 3, Bielefeld 2015, S. 277–306, hier S. 277. Vgl. zum DKEG außerdem Engelmann: Kulturwerk (Anm. 6) sowie Kurt P. Tauber: Beyond Eagle and Swastika. German Nationalism Since 1945, Bd. 1, Middletown 1967, S. 651–666 und Dudek, Jaschke: Rechtsextremismus (Anm. 2), Bd. 1, S. 44–47.

8 Vgl. Erika Neubauer: Treffen deutscher Dichter 1952, in: Mitteilungen für das Deutsche Kulturwerk Europäischen Geistes, 1952, Jg. 2, H. 3, S. 2f.

9 AdJb, N 28, Nr. 34: Sechste Vorstandssitzung der Vereinigung »Jugendburg Ludwigstein e.V.«, 09.03.1952.

10 Hans Lacher: Ludwigsteiner Veranstaltungen 1952, in: Nachrichtenblatt, 1952, H. 12/13, S. 9.

wigstein sowie eine Ansprache von »Burgvater« Walther Jantzen »über die Ar-
beit mit der Jugend und über die Aufgaben, die gerade dem Dichter und
Schriftsteller heute gestellt sind, der Jugend wieder in Liedern und Büchern das
zu geben, wonach sie verlangt und was ihrem Weg not tut«.[11] Das DKEG griff
Jantzens Rede bereitwillig auf und skizzierte noch im selben Jahr im Nachklang
zur Veranstaltung ein Programm, das bei den folgenden Dichtertreffen und
Gästewochen realisiert wurde:

> »Wenn auf dem Berlepsch fortan die Dichter Kunde vom Ewigen geben, so künden sie
> ihr Lied zuerst der Jugend, die von den Fahrten durchs Land Einkehr hält auf der
> trotzigen Höhe des Ludwigstein, und sie vor allem wird berufen sein, das Lied der
> Sänger vom Berlepsch hinunterzutragen in die Weite der Heimat.«[12]

Wenn die Schriftsteller des DKEG hier den Auftrag erhalten, vom »Ewigen« zu
künden, zeugt dies davon, dass es bei den Dichtertreffen um mehr ging als um
die Präsentation »schöner Literatur«. Erklärtes Ziel war die Vermittlung und
Bewahrung von Werten bzw. die Pflege »des Glaubens, der Gesittung und Ge-
sinnung«.[13] Nachdem Jantzen die Schriftsteller dazu aufgerufen hatte, der Ju-
gend Orientierung zu geben, entdeckte das DKEG in ihr die ideale Zielgruppe für
die von ihm verkündeten Werte des Nationalismus und der kulturellen und
moralischen Restauration, »die sie gläubigen Herzens in die Zukunft mit hin-
übernehmen« sollte.[14] Der Ludwigstein als Jugendburg mit seiner Jugendher-
berge und als Ziel zahlreicher in der Tradition der früheren Jugendbewegung
stehender Bünde war insofern ein attraktiver Ort zur Abhaltung der Tagungen.

Auf dieser Grundlage fanden die »Gästewochen« auch in den Folgejahren
unter Einbezug der anwesenden Jugendgruppen statt, die als Gäste den Lesun-
gen der anwesenden Schriftsteller zuhörten und sich an den ritualisierten
Kranzniederlegungen in der Steinkammer und den als Mahnwache inszenierten
Runden am Feuer im Angesicht der nahen Grenze zur DDR beteiligten.[15] Unklar
ist, ob es sich bei den Jugendlichen lediglich um organisierte Angehörige ver-

11 Neubauer: Treffen (Anm. 8), S. 2f.
12 Erika Neubauer: Berlepsch und Ludwigstein, in: Mitteilungen für das Deutsche Kulturwerk
 Europäischen Geistes, 1952, Jg. 2, H. 3, S. 1f., hier S. 1.
13 Ebd., S. 1f.
14 Ebd., S. 1.
15 Vgl. zu den »Gästewochen« Erika Neubauer: Festtage des deutschen Kulturwerks, in: Mit-
 teilungen für das Deutsche Kulturwerk Europäischen Geistes, 1953, 3. Jg., H. 4, S. 1–3;
 Anonym: Ludwigstein und Berlepsch – Hoch-Zeiten der Besinnung, in: Mitteilungen für das
 Deutsche Kulturwerk Europäischen Geistes, 1954, 4. Jg., H. 3, S. 1–2; E. C. Frohloff: Tage
 deutscher Kunst. Ludwigstein – Witzenhausen – Berlepsch. Einkehr, Besinnung und Fest, in:
 Mitteilungen des Deutschen Kulturwerks Europäischen Geistes, 1955, 5. Jg., H. 3, S. 2–6. Vgl.
 zur »Gästewoche« 1954 auch Engelmann: Kulturwerk (Anm. 6), S. 6; ein knapper Hinweis
 auf die Tagungen des DKEG auf dem Ludwigstein und die auf öffentlichen Druck hin erfolgte
 Absage 1956 findet sich auch bei Tauber: Eagle (Anm. 7), Bd. 1, S. 662.

schiedener nationalistischer und rechtsextremer Jugendbünde handelte[16] oder ob auch zufällig anwesende Gäste der Jugendherberge eingeladen waren.

Zentraler Ansprechpartner für das DKEG auf dem Ludwigstein war seit 1953 Walther Jantzen, der sich nicht nur um die Organisation vor Ort kümmerte, sondern sich mit Vorträgen und Gesprächsleitungen auch aktiv an den Veranstaltungen beteiligte[17] und für die Integration aller auf dem Ludwigstein weilenden Menschen beim »tägliche[n] Abendsingen im Burghof« sorgte.[18]

Höhepunkt der Veranstaltungen waren aus Perspektive des DKEG sicherlich die Gästewoche und das Dichtertreffen 1955, die die Teilnehmer und Organisatoren aus der räumlichen Isolation von Berlepsch und Ludwigstein mitten nach Witzenhausen führte. Nachdem zunächst »Ehrengäste« aus der Stadt der Lesung eines Stücks von Herbert Böhme auf der Burg zuhören konnten, »das berufen wäre, den deutschen Bühnen zu helfen, sich vom zersetzenden Fremdgeiste zu befreien«, durften Wilhelm Pleyer, Heinz Ritter und Ingeborg Hubatius-Himmelstjerna vor den Schülern einer Abschlussklasse lesen und Hans Heyck, Theodor Seidenfaden, Herbert Böhme, Guntram Erich Pohl und andere vor einem größeren Publikum in der Stadthalle.[19] Da die Stadt Witzenhausen für die gesamte Veranstaltung die Schirmherrschaft übernommen hatte, ließen es sich die zuständigen Lokalpolitiker nicht nehmen, die Schriftsteller auch zu einem Imbiss einzuladen, in dessen Rahmen der Bürgermeister, der Kulturdezernent und der Stadtverordnetenvorsteher Ehrenmitgliedschaften des DKEG annahmen.[20]

Die Veranstaltungen des DKEG fanden demnach keineswegs im Stillen statt, sondern erreichten eine gewisse, wenn auch regional begrenzte Wirkung, die seinen Mitgliedern ein Gefühl der Anerkennung und Reputation geben musste. Insofern ist es durchaus plausibel, wenn Werner Kindt nach Bekanntwerden der Warnung des Landesjugendamtes darauf hinwies, »daß die Entscheidung über die Existenz oder das Verbot von nationalistischen Gruppen über die Kompetenz der Ludwigsteinvereinigung hinausgehe. [...] So lange Gruppen [...] staatli-

16 So war 1955 zumindest der Bundessprecher des von Herbert Böhme ins Leben gerufenen Schillerbundes Deutscher Jugend, Hans Seidenfaden, Teilnehmer der »Gästewoche«; vgl. AdJb, N 26, Nr. 66: Programm der 3. Gästewoche auf Burg Ludwigstein.

17 1954 spricht Jantzen über »Grundfragen der Jugenderziehung« und leitet eine Aussprache über die Klüter Blätter, die Zeitschrift des DKEG; 1955 spricht er über »Die Krisenfestigkeit der Familie in den Wirren der Zeit«; vgl. AdJb, N 26, Nr. 66: Programm der 2. Gästewoche auf Burg Ludwigstein und Programm der 3. Gästewoche auf Burg Ludwigstein.

18 Neubauer: Festtage (Anm. 16), S. 2. Dass Böhme und Jantzen auch jenseits der Veranstaltungen auf dem Ludwigstein in Verbindung standen und dabei »sehr ernste Gespräche geführt [haben]«, bezeugt eine Postkarte von Herbert Böhme an Enno Narten, 13.03.1953 (AdJb, N 2, Nr. 57).

19 Vgl. Frohloff: Tage (Anm. 16).

20 Vgl. K.R.: Mitteilungen aus dem Deutschen Kulturwerk, in: Mitteilungen des Deutschen Kulturwerks Europäischen Geistes, 1955, 5. Jg., H. 3, S. 7f.

cherseits anerkannt würden, könne auch der Ludwigstein sie nur schwer von der Benutzung der Burg ausschliessen«.[21] Dennoch sah sich die VJL angesichts des drohenden Entzugs öffentlicher Mittel zu Erklärungen und letztlich zu einer Absage der für 1956 erneut geplanten Gästewoche des DKEG genötigt. In einer Vorstandssitzung, bei der als Gäste sowohl der Bezirksjugendpfleger Kraemer als auch Regierungsdirektor Tost anwesend waren, wurde darüber hinaus eine Leitlinie für den zukünftigen Umgang der Burg mit politischen Gruppen festgelegt:

> »Die Grenzen müssen dort liegen, wo offenkundig verfassungsfeindliche Bestrebungen von einer Vereinigung oder einem Bund zielsicher verfolgt werden. Es ergab sich die Übereinstimmung dahin, daß zwar Kommunisten und Faschisten nicht auf die Burg gehören, daß aber Links- und Rechtsabweichungen von der Normallinie des staatlichen Lebens, insbesondere wenn sie von Jugendlichen vorgetragen werden, zur echten Diskussion und zu Belehrung und Gespräch geführt werden müssen, aber nicht ohne weiteres zum Ausschluß aus der Burg.«[22]

Den Mitgliedern der VJL wurde der Vorstandsbeschluss, Böhme und dem DKEG die Belegung der Burg zu verwehren, im vereinseigenen »Nachrichtenblatt« mitgeteilt. In einer Erklärung »Vom Vorstand« wurde beteuert, dass die Entscheidung einstimmig und »ohne Beeinflussung oder Druck von außen« erfolgt sei, was in einigem Missverhältnis steht zu den ebenfalls erfolgenden Hinweisen auf die von »Regierung und Landkreis« vorgebrachten »Bedenken gegen die Abhaltung der Tagungen des Kulturwerks«. Skeptisch macht in diesem Zusammenhang auch, dass eine eindeutige Distanzierung von den rechtsextremen Positionen des DKEG nicht stattfand. Stattdessen wurde darauf verwiesen, dass »eine starke Pressekampagne gegen das Deutsche Kulturwerk und vor allem seinen Präsidenten« eine Situation geschaffen habe, in der »eine ernsthafte Gefährdung unserer Arbeit eintreten kann«. Grundsätzlich solle »die Jugendburg Ludwigstein eine Stätte der Begegnung freier Menschen verschiedener Anschauung auf der Grundlage gegenseitiger Achtung […] [bleiben, M. L.]. Der Wert eines Menschen ist uns nach wie vor wichtiger als seine irgendwie geartete ›Abstempelung‹«. Dieses Konzept stoße jedoch dann an seine Grenzen, »wenn unsere Gäste ihrerseits – ob berechtigt oder unberechtigt, von ihnen verantwortet oder nicht – durch Haltung, Veröffentlichungen oder sonstige Äußerungen in den Brennpunkt der öffentlichen Kritik vor allem in Presse und Rundfunk geraten. Dabei ist es schwer auseinanderzuhalten und auch nicht

21 AdJb, N 28, Nr. 35: Brief von Werner Kindt an Hermann Schafft, 05.08.1956.
22 AdJb, N 28, Nr. 35: Protokoll der außerordentlichen und erweiterten Vorstandssitzung der Ludwigstein-Vereinigung auf Burg Ludwigstein, 13.08.1956.

unsere Aufgabe zu entscheiden, wieweit derartige Angriffe berechtigt sind«.[23] Statt sich vom VJL-Mitglied Herbert Böhme zu distanzieren,[24] zeugt der gesamte Artikel von den Zweifeln des Vorstandes an der Berechtigung der Presseberichte und der Verurteilung des DKEG als neofaschistisch. Werner Kindts Vorschlag entsprechend, »die Angelegenheit *bewußt* [zu] *bagatellisieren*«,[25] wurde die Verantwortung der VJL für die Veranstaltungen auf der Burg an staatliche Stellen abgeschoben, ohne dass eine eigene Auseinandersetzung mit den Positionen des DKEG zu erkennen wäre.

Während die offiziellen Verlautbarungen jegliche Beteiligung der VJL an den Aktivitäten des DKEG gänzlich übergingen, waren einige ihrer führenden Mitglieder in privaten Briefen nur allzu bereit, Jantzen die alleinige Verantwortung und damit die Schuld für die entstandenen Probleme in die Schuhe zu schieben. Beispielhaft hierfür ist eine Äußerung Arthur Bodes gegenüber dem VJL-Vorsitzenden Karl Vogt, laut der er die anderen Vorstandsmitglieder bereits »im Januar gewarnt und darauf aufmerksam gemacht [hat], daß die Burg und ihre Besucher beobachtet werden. Damals wäre es noch Zeit gewesen, die Belegungszusage an Böhme rückgängig zu machen, wenn uns Walter [sic!] Jantzen über die Belegung der Burg besser berichtet hätte«.[26] Und Werner Kindt, eine intensivierte öffentliche Auseinandersetzung um den Nationalsozialismus und den Neofaschismus in den kommenden Jahren prognostizierend, riet dazu, »im eigenen Interesse unserer Arbeit und unserer Freunde darauf [zu achten], nicht unüberlegt Leute herauszustellen, auf die wegen ihrer führenden Tätigkeit im Dritten Reich mit Recht oder Unrecht geschossen werden kann. Von da aus gesehen erscheint mir eine Rückziehung von W. Jantzen aus seinen Ämtern in der Ludwigstein-Vereinigung von Euch aus ernstlich zu überlegen zu sein«.[27]

Bei den Diskussionen um das DKEG blieb nicht nur unausgesprochen, dass die VJL insgesamt von Anfang an in die Planungen zu den Veranstaltungen Böhmes auf dem Ludwigstein involviert war. Ebenso wenig thematisierten die

23 Arthur Bode, Walther Jantzen, Karl Vogt: Vom Vorstand, in: Nachrichtenblatt, 1956, H. 38, S. 18–20.

24 Selbst ein Jahr später lehnte Karl Vogt einen Ausschluss Herbert Böhmes aus der VJL mit der Begründung ab, dass »dies eine zu billige Lösung sei. Dem Vorstand sei an einer gründlichen Klärung, nicht an einer Anwendung von ›Macht‹ gelegen« – und dies zu einem Zeitpunkt, als bereits zivilrechtliche Klagen Böhmes wegen der Reservierungsabsage anhängig waren und er »seit 1952 nicht seinen Beitragsverpflichtungen nachgekommen sei«. Vgl. AdJb, N 28, Nr. 35: Niederschrift der Sitzung des Beirats am 16.–17.02.1957. Angesichts dieses Handlungsunwillens verwundert es nicht, dass Herbert Böhme noch 1967 auf dem Bundesjugendtag des Bund Heimattreuer Jugend (BHJ) auf dem Ludwigstein sprechen konnte; vgl. Gideon Botsch: Die extreme Rechte in der Bundesrepublik Deutschland 1949 bis heute, Darmstadt 2012, S. 55.

25 Kindt an Schafft (Anm. 21).

26 AdJb, A 211, Nr. 65: Brief von Arthur Bode an Karl Vogt, 27.07.1956.

27 Kindt an Schafft (Anm. 21).

beteiligten Personen die Tatsache, dass auch jenseits der »Gästewochen« des Kulturwerks regelmäßig Schriftstellerinnen und Schriftsteller zu Gast waren, die im »Dritten Reich« wohlgelitten waren und ihre nach 1945 kaum geänderten Ansichten spätestens nach Ende der Lizensierungspflicht durch die alliierten Kontrollbehörden in Wort und Schrift wieder bereitwillig kund taten. Zwar war Walther Jantzen auch in diesem Fall die zentrale und maßgebliche Person innerhalb der VJL, doch stand er wiederum keineswegs alleine.

Dichterlesungen auf dem Ludwigstein vor der Gründung des Arbeitskreises für deutsche Dichtung

Autorenlesungen fanden auf dem Ludwigstein bereits seit den späten 1940er Jahren statt. Heinrich Zerkaulen, VJL-Mitglied[28] und wohnhaft in Witzenhausen, war gleich mehrfach zu Gast und las im Rahmen von Veranstaltungen der Ludwigstein-Vereinigung.[29] Hans Venatier, der trotz seiner frühen publizistischen Tätigkeit für den Nationalsozialismus und seiner Tätigkeiten in der nationalsozialistischen Lehrerbildung bereits 1950 wieder eine Anstellung als Lehrer gefunden hatte und gleichzeitig anfing, neue literarische Texte mit rassistischer, revisionistischer und antidemokratischer Tendenz zu veröffentlichen, wurde zu einer Lesung im Rahmen der Ludwigsteiner Jahresschlusswoche 1953/ 54 eingeladen.[30] Eine Lesung Hans Grimms – dessen Roman vom »Volk ohne Raum« der nationalsozialistischen Expansionspolitik ein wichtiges Schlagwort geliefert hatte, das er kaum variiert und ergänzt um hitlerapologetische Äußerungen bis zu seinem Tod 1959 propagierte – wurde im Ludwigsteiner »Nachrichtenblatt« begeistert begrüßt als »ein Bekenntnis zu Deutschland und den Kräften, die wir als Quellen unserer Volkskraft ansehen«.[31] Ohne Anlass und konkrete Daten zu nennen, berichtet Walther Jantzen von Besuchen von Will Vesper, Hans Heyck, Ingeborg von Hubatius-Himmelstjerna, Herbert Böhme und anderen.[32]

28 Vgl. Ludwigsteiner Familien-Nachrichten, in: Nachrichtenblatt, 1952, H. 2, S. 16.
29 Vgl. Walther Jantzen: Chronik des Türmers, in: Mitteilungsblatt, 1949, H. 6, o. S.; Niedersachsenwoche vom 4.–12. Juni 1949, in: Mitteilungsblatt, 1949, H. 7, S. 11; Dorli Stamnitz: Die zweite Ludwigsteiner Familienwoche vom 25. bis 31. Juli 1949, in: Mitteilungsblatt, 1949, H. 7, S. 12.
30 Vgl. AdJb, A 211, Nr. 242: Bernd Steinbron, Walther Jantzen, Karl Vogt: Ludwigsteiner Jahresschlusswoche 1953/54, undatierter Rundbrief.
31 Klaus Kralemann: Bundestag der »Fahrenden Gesellen«, in: Nachrichtenblatt, 1953, H. 22/ 23, S. 7. Vgl. zu Hans Grimm und seiner bundesrepublikanischen Publizistik Annette Gümbel: »Volk ohne Raum«. Der Schriftsteller Hans Grimm zwischen nationalkonservativem Denken und völkischer Ideologie, Darmstadt, Marburg 2003, S. 262–276.
32 Walther Jantzen: Chronik des Türmers, in: Nachrichtenblatt, 1953, H. 22/23, S. 10f.; vgl.

Es handelt sich bei dieser Aufzählung von Namen wohlgemerkt um keine tendenziöse Auswahl. Andere Schriftsteller waren zu dieser Zeit auf dem Ludwigstein nicht präsent. Im Gegenteil: Die Werke der bereits genannten Autoren wurden überdies über die Burgbuchhandlung vertrieben[33] und in der Zeitschrift der VJL wohlwollend rezensiert. Werner Döring, der sich nach der Wiederinbesitznahme des Ludwigstein durch die VJL um das erneut entstehende Archiv der Jugendbewegung kümmerte, lobte Heinrich Zerkaulens Internierungslagerbericht »Zwischen Tag und Nacht« als ein Buch, das gerade diejenigen ansprechen dürfte, »die im Strudel der Verhaftungswelle 1945 in ein Internierungslager geraten sind – und wir wissen heute, daß viele Tausende deutscher Menschen dieses Schicksal völlig unschuldig erleiden mußten«.[34] Und Walther Jantzen rühmte die von Ilse Hess unter dem Titel »England – Nürnberg – Spandau« herausgegebenen Briefe Rudolf Hess' als »das edelste Dokument der ›anderen Seite‹«.[35]

Die zunächst eher lose im Umfeld der VJL organisierten Lesungen und sonstigen literarischen Aktivitäten fanden 1957 mit der Gründung des Arbeitskreises für deutsche Dichtung eine neue, institutionalisierte Basis. Auch wenn die sondierten Quellen keinen Aufschluss über einen unmittelbaren Anlass für die Bildung des Arbeitskreises geben, spricht vieles dafür, dass Jantzens schrittweise Entfernung vom Ludwigstein eine entscheidende Rolle gespielt hat. Insofern ist es unumgänglich, im Folgenden seine Biographie und entscheidende Aspekte seiner Tätigkeit als Burgwart des Ludwigstein zu skizzieren.

Walther Jantzen als Burgwart der Jugendburg Ludwigstein

Walther Jantzen hatte das Amt des Burgwarts von 1948 bis 1954 inne, bis er wieder in seinen angestammten Beruf als Lehrer zurückkehrte, zunächst in Hessisch Lichtenau, seit 1958 in Frankfurt am Main. Bemühungen Hermann

außerdem Walther Jantzen: Ludwigstein. Begebenheiten auf einer Burg, Bad Godesberg 1954, S. 111–117.

33 Verantwortlich für die Burgbuchhandlung war Walther Jantzen. Zum Weihnachtsfest 1953 wurden beispielsweise Bücher von Hans Venatier, Hans Heyck, Will Vesper, Josefa Behrens-Totenohl, Friedrich Franz von Unruh und Peter Kleist vertrieben, letzterer eine der zentralen Personen der extremen Rechten nach 1945, der unter anderem Mitglied im DKEG und in der Gesellschaft für freie Publizistik war und zu den Initiatoren der »Aktion Widerstand« gehörte; vgl. zu Kleist u. a. Botsch: Rechte (Anm. 24); zum Bestand der Burgbuchhandlung AdJb, A 211, Nr. 242: Walther Jantzen: Schenkt Bücher zu Weihnachten!, Rundschreiben vom 09.12.1953.

34 Werner Döring: Zwei Bücher vom Erlebnis deutschen Schicksals. [Sammelrezension zu:] Werner Helwig: Auf der Knabenfährte; Heinrich Zerkaulen: Zwischen Tag und Nacht. Erlebnisse aus dem Camp 94, in: Nachrichtenblatt, 1951, H. 5, o. S.

35 AdJb, A 211, Nr. 242: Walther Jantzen: Wichtiges Rundschreiben!, 04.12.1952.

Schaffts, der von 1947 bis 1953 den VJL-Vorsitz innehatte, Walther Jantzen eine Rückkehr in den Schuldienst zu ermöglichen, sind seit 1952 belegt, für die angesichts der »Unmöglichkeit einer Pensionszahlung an ihn als Burgwart« und seines fortschreitenden Alters nicht zuletzt pragmatische Gründe sprachen.[36] Mindestens ebenso wichtig dürften Schafft allerdings politische Motive gewesen sein.

Bedenken aufgrund Jantzens »politischer Belastung« hatte er bereits im Zusammenhang mit der Besetzung der vakanten Stelle des Burgwarts geäußert. Dennoch wurde Jantzen nahezu einstimmig gewählt.[37] Das war angesichts von Jantzens herausragender Qualifikation kaum überraschend. Dank seiner Ausbildung als Lehrer, seinem kulturellen Engagement, seinen organisatorischen und wirtschaftlichen Erfahrungen in der Leitung größerer Schulen und Kinderheime und seiner Herkunft aus der Jugendbewegung war er zweifellos für die Anforderungen der Stelle prädestiniert. Ohne das tadellose Ergebnis seines Entnazifizierungs-Verfahrens, das für ihn glimpflich mit einer Einstufung in die Kategorie V endete, wäre seine Einstellung allerdings wohl kaum derart glatt verlaufen.

Die Einordnung als »Mitläufer« verdankte sich der Einschätzung, er sei »nur dem Namen nach ohne Einfluss Mitglied der NSDAP [gewesen], eine Unterstützung hat er nicht gegeben«.[38] Unausgesprochen und damit wohl irrelevant für die Entscheidung blieb Jantzens Rolle in der nationalsozialistischen Pädagogik und Didaktik, in der er sich als Propagandist zentraler Ideologeme des Nationalsozialismus erweist. Als Herausgeber der Zeitschrift »Weltanschauung und Schule« war er verantwortlich für eine der wichtigsten pädagogischen Periodika zur Darstellung und systemkonformen Erläuterung der NS-Pädagogik.[39] Mit zahlreichen Aufsätzen war er an der konzeptionellen Entwicklung der na-

36 Vgl. bspw. AdJb, N 28, Nr. 34: III. Vorstandssitzung der Vereinigung »Jugendburg Ludwigstein e.V.«, 06.07.1952.

37 Bei der Wahl gab es eine Enthaltung und eine Gegenstimme; vgl. AdJb, A 211, Nr. 187: Bericht der Vorstandssitzung der »Vereinigung zur Erhaltung der Jugendburg Ludwigstein«, 16./17.10.1948. Als ein Jahr zuvor Vorwürfe bezüglich seiner nationalsozialistischen Vergangenheit gegenüber Jantzen in seiner damaligen Funktion als Beiratsmitglied der VJL geäußert wurden, neigte Schafft allerdings noch der Ansicht zu, dass dies »irgendwie mit der Propaganda der FDJ gegen den Ludwigstein zusammenhäng[t]«; vgl. AdJb A 211, Nr. 187: Bericht über die Vorstandssitzung der »Vereinigung zur Erhaltung der Jugendburg Ludwigstein«, 03.05.1948.

38 AdJb A 211, Nr. 232: Bewerbungsunterlagen, Entnazifizierungs-Entscheidung. Vgl. zu den widersprüchlichen Eintrittsdaten in die NSDAP Klaus-Peter Horn: Pädagogische Zeitschriften im Nationalsozialismus. Selbstbehauptung, Anpassung, Funktionalisierung, Weinheim 1996, S. 331, An. 85.

39 Vgl. Horn: Zeitschriften (Anm. 38), S. 331f.

tionalsozialistischen Lehrerlager beteiligt.[40] Sein besonderes Engagement scheint Konzepten gegolten zu haben, die nationalsozialistische Weltanschauung in den Erdkundeunterricht zu implementieren, die in dem von ihm verfassten, im Vowinckel Verlag in der Reihe »Geopolitik im Kartenbild« veröffentlichten, für den Schulgebrauch gedachten Band »Die Juden« kulminierte, »eine der schlimmsten antisemitischen Schriften von Seiten der Geopolitik«.[41]

Ob angesichts der im Dunklen gelassenen Stellen seiner Biographie tatsächlich ohne Weiteres eine »Wiedereinsetzung in meine frühere Beamtenstellung« zu erwarten gewesen wäre, wie Jantzen in seinem Bewerbungsschreiben kund tut, kann angesichts der bislang eingesehenen Quellen nicht abschließend beurteilt werden.[42] Er selbst jedenfalls sah »im freien Dienste für die alte und neue Jugendbewegung« auf dem Ludwigstein »eine grössere Aufgabe [...], als im reinen Schuldienst«.[43]

Den solcherart formulierten pädagogischen Anspruch nahm Jantzen während seiner Amtszeit als Burgwart ernst. Immer wieder berichtet er von Eingriffen in die Freizeitgestaltung der anwesenden Gästegruppen, die aufgrund normativer Kultur- und Moralvorstellungen reglementiert wurden. So klagte Jantzen in einer Beiratssitzung »über die Mädchen zwischen 16 und 30 Jahren, welche, im Gegensatz zu früher, heute die Aktiveren und Verführenden seien«,[44] berichtete über das fehlende »Niveau« einer Gruppe von Schülerinnen des Mädchengymnasiums Eschwege, denen es »an der nötigen Selbstzucht« gefehlt habe[45] und wies auf die Notwendigkeit hin, »besonders bei Lehrlingsfreizeiten eine Richtunggebung und Betreuung im Sinne der Burg« zu bieten, »um Jazz, Schlager u. ä., die bisher leider sehr stark solche Freizeiten bestimmten, durch sinnvolle Freizeitgestaltung zu ersetzen«.[46]

Als entscheidende Voraussetzung zur Beeinflussung der Gruppen galt ihm, dass »[d]er ganze Tagesablauf auf der Burg [...] einen Stil haben [müsse]«[47]:

40 Vgl. hierzu Andreas Kraas: Lehrerlager 1932–1945. Politische Funktion und pädagogische Gestaltung, Bad Heilbrunn 2004.

41 Vgl. Henning Heske: »...und morgen die ganze Welt...«. Erdkundeunterricht im Nationalsozialismus, Gießen 1988, hier S. 185.

42 Vgl. Bewerbungsunterlagen (Anm. 38), Anschreiben. Auch die Angaben zur Mitgliedschaft in der Waffen-SS bedürfen noch einer kritischen Überprüfung. Jantzen selbst berief sich darauf, erst gegen Kriegsende zum Militärdienst einberufen und der Waffen-SS zugeteilt worden zu sein; vgl. ebd., Entnazifizierungs-Entscheidung.

43 Ebd.

44 AdJb, A 211, Nr. 187: Niederschrift über die Beiratssitzung der Vereinigung »Jugendburg Ludwigstein e.V.«, 13. 11. 1949.

45 AdJb, N 28, Nr. 32: Burgwartsbericht, 12. 03.–29. 04. 1950.

46 AdJb, A 211, Nr. 187: Bericht der Vorstandssitzung der »Vereinigung zur Erhaltung der Jugendburg Ludwigstein«, 07. 08. 1948.

47 Beiratssitzung (Anm. 44).

»Deshalb begnügen wir uns nicht, nur Jugendherberge zu sein und Unterkunft zu gewähren, sondern wir sind darauf bedacht, das Leben auf der Burg in guter Form zu erhalten und Geister zu erregen, daß sie über ihren Alltag hinaus tätig zu sein gewillt sind. Ausdruck dafür ist unser abendliches Singen im Burghof mit all den Gruppen und Einzelnen, die bei uns einkehren, unser gemeinsames Verweilen bei besinnlichen Gedanken oder den Dingen des zur Neige gehenden Tages. Ausdruck dafür ist ebenso unser Morgensingen und unsere sonntägliche Feier.«[48]

Es war eine dieser gemeinsamen Feiern im Burghof, die zu einer ersten Kontroverse über den politischen Standort der VJL und ihrer Veranstaltungen führte. Hermann Schafft äußerte angesichts der für das VJL-Treffen an Pfingsten 1952 von Hans Lacher und Walter Straka vorbereiteten Morgenfeier sein Erschrecken »über die Einseitigkeit in Lied und Gedicht. Man dürfe nicht Volk und Vaterland als das Letzte herausstellen […]«. Andere Gäste hätten die »Feier unerträglich nationalistisch [genannt]«. Kritisiert wurde insbesondere das gemeinsame Singen von Hans Baumanns HJ-Schlager »Nur der Freiheit gehört unser Leben« und der Vortrag eines Gedichtes mit dem Titel »Deutsche Passion« von einem Mitglied der Deutschen Jugend des Ostens (DJO). Walter Straka, VJL-Mitglied und DJO-Funktionär, wehrte sich gegen die Vorwürfe des Nationalismus mit dem Argument, der »Sinn der Feier« hätte im »Volkstumskampf gegen die Slawen« bestanden: »Er sprach von dem, was die jungen Leute hinter sich haben, und von ihrer doch ungebrochenen Haltung, von dem Begriff ›kämpferische Liebe‹«.[49] An den Auseinandersetzungen werden Konfliktlinien innerhalb der VJL sichtbar über das, was als Kern der nationalsozialistischen Ideologie und Politik anzusehen sei und was dementsprechend auch nach 1945 als nationalsozialistisch oder neofaschistisch bezeichnet werden sollte, aber auch über das notwendige Maß an Rücksichtnahme auf die Opfer des Nationalsozialismus in der inhaltlichen und ästhetischen Gestaltung der Feiern.[50]

Neben den gemeinsamen Feiern, die wohl freilich nicht immer derart eindeutig in völkisches Fahrwasser hinausliefen, und den von ihm organisierten Lesungen galten Walther Jantzen Aussprachen mit und unter den Gästen als

48 Walther Jantzen: Chronik des Türmers, in: Nachrichtenblatt, 1951, H. 8–10, S. 15 f., hier S. 15.

49 Vorstandssitzung (Anm. 36). Vgl. hierzu auch Möller: Schafft (Anm. 4), S. 139–141; zur DJO und ihrem Verhältnis zum Ludwigstein Ulrich Kockel: Die deutsche Jugend des Ostens und die Burg Ludwigstein (1951–1975), in: Conze, Rappe-Weber: Ludwigstein (Anm. 3), S. 313–333; vgl. außerdem zur Kontinuität völkischer und nationalsozialistischer Konzepte vom »Volkstumskampf« in den Vertriebenenverbänden der Bundesrepublik Micha Brumlik: Wer Sturm sät. Die Vertreibung der Deutschen, Berlin 2005, v. a. S. 99–107.

50 Vgl. zum Einbezug der Opferperspektive eine Aussage Schaffts, für den eine »Rücksichtnahme auf die, die noch nicht das vergessen können, was sie unter dem Nazionalsozialismus [!] erlitten«, unabdingbar war; Vorstandssitzung (Anm. 36).

zentrales Element seiner »»Pädagogischen Provinz«»«[51] auf dem Ludwigstein. Das Mit- und Nebeneinander und das Gespräch von Gruppen unterschiedlichster Provenienz – »die Internationale der Kriegsdienstgegner, die Deutsche Aktion, die Roten Falken, die heimatlose Rechte, die Gewerkschaftsjugend, der Bürgerkundliche Arbeitskreis, die Leser der Klüterblätter, der Sozialistische Studentenbund, katholische Korporationen, farbentragende Verbindungen, Pfarrjugendgruppen und zahlreiche ausländische Gruppe« – wollte Jantzen sogar als Modellprojekt gelebter Demokratie verstanden wissen, sollten doch »[d]ie im Grundgesetz niedergelegten Freiheiten [...] gelebt und gestaltet [werden] [...]«.[52]

Dass es sich hierbei allerdings nicht immer um einen aufgeklärten, offenen Diskurs unter Gleichen gehandelt hat, zeigt Jantzen selbst in seinem »Ludwigstein«-Buch. Unter der Kapitelüberschrift »Gespräch 1948« berichtet er vom Besuch einer jungen Niederländerin auf der Burg. Ihrem Appell ans deutsche Schuldbewusstsein angesichts der begangenen Verbrechen begegnet Jantzen mit relativierenden Vergleichen, mit der Erinnerung an deutsches Leid und der Aufforderung, »unter die alten Rechnungen einen Strich [zu] machen, weil wir uns von dieser Welt nicht mit Anklagen verabschieden dürfen [...]«.[53]

Trotz seines Ausscheidens als Burgwart blieb Jantzen dem Ludwigstein eng verbunden und wirkte weiterhin an exponierter Stelle in der VJL: Zeitgleich mit dem Ende seiner Tätigkeit als Herbergsleiter wurde er zum Zweiten Vorsitzenden gewählt[54] und übernahm Ende 1955 zudem die Schriftleitung des »Nachrichtenblatts«;[55] seine Wohnung auf der Burg musste er zwar aufgeben, allerdings fand die Familie mit der Flachsbachmühle ein neues Zuhause in fußläufiger Entfernung zum Ludwigstein. Mit der Versetzung nach Frankfurt am Main, in der Jantzen eine Verschwörung Hermann Schaffts erkennen wollte,[56] und dem dadurch notwendig gewordenen Umzug schwanden nun aber seine Möglichkeiten, seine literarisch-kulturellen Interessen unmittelbar auf dem Ludwigstein in Aktivitäten umzusetzen. Die Gründung des Arbeitskreises für deutsche

51 Walther Jantzen: Rückblick auf fünf Jahre Burgarbeit, in: Nachrichtenblatt, 1954, H. 25/26, S. 6–10, hier S. 9.
52 Ebd., S. 7.
53 Jantzen: Ludwigstein (Anm. 32), S 55. Vgl. hierzu auch die Hinweise auf den zeitgleich in den Publikationen der Vertriebenenverbände nachweisbaren Gestus des Vergebens, der im Endeffekt auf eine Rehabilitation der deutschen Täter als Opfer abzielt, bei Brumlik: Sturm (Anm. 49), S. 95–97.
54 Vgl. Veränderungen in der Burgbesatzung, in: Nachrichtenblatt, 1954, H. 29, S. 7.
55 Vgl. Wechsel in der Schriftleitung, in: Nachrichtenblatt, 1955, H. 34, S. 11.
56 Vgl. AdJb, A 211, Nr. 65: Brief Walther Jantzen an Johannes Aff, 04.02.1957: »Schafft hat [...] meine Absetzung und sogar meine Versetzung in eine Entfernung von 200 km von der Burg weg gefordert. Sein Hauptpunkt gegen mich war, [...] ich wolle die Burg zu einer HJ-Burg machen.«

Dichtung scheint insofern eine naheliegende Antwort gewesen zu sein, da sich
der Zusammenschluss institutionell vom Ludwigstein löste und seinen Hand-
lungsradius hierdurch vergrößerte.

Der Arbeitskreis für deutsche Dichtung

Gleichwohl wäre es falsch, in der Gründung des Arbeitskreises ausschließlich
eine Reaktion auf berufliche und geographische Veränderungen in der Biogra-
phie Jantzens zu sehen. Von Anfang an begriffen die Mitglieder ihre Vereinigung
als rein literarische Gesellschaft, die sich nicht mit »politischer und belehrender
Literatur« befassen und »unabhängig von politischen und konfessionellen
Tendenzen« sein sollte.[57] Der Rückzug aus der in Parteien organisierten Politik
»in einen vorpolitischen Raum des lebensweltlichen Milieus«[58] und die Kulti-
vierung »scheinbar unpolitische[r] Geselligkeitsformen«[59] gehören zwar
grundsätzlich zu den Merkmalen jener nach 1945 entstehenden Kulturgemein-
schaften des rechtsoppositionellen Lagers. Doch während sich im DKEG und auf
den Lippoldsberger Dichtertagen angesichts der Krise der politischen Rechten
und ihres »Weg[es] in die Fundamentalopposition«[60] Mitte der 1950er Jahre
zunehmend auch eine verbale Radikalisierung und offene Politisierung ab-
zeichnete,[61] ist der Arbeitskreis für deutsche Dichtung bis heute bemüht, Be-
ziehungen zu Institutionen der radikalen Rechten nur im Hintergrund zu
pflegen und nicht allzu öffentlich auszustellen.[62] Nicht zuletzt die auf dem
Ludwigstein gemachten Erfahrungen mit Herbert Böhmes Kulturwerk dürften

57 Vgl. Freundesbrief Walther und Marga Jantzen, Dezember 1956, in: Walther Jantzen. Ge-
 denkgabe des Arbeitskreises für deutsche Dichtung, Göttingen 1962, S. 23 f., hier S. 24.
58 Gideon Botsch: »Nur der Freiheit…«? Jugendbewegung und Nationale Opposition, in: ders.,
 Josef Haverkamp (Hg.): Jugendbewegung, Antisemitismus und rechtsradikale Politik. Vom
 »Freideutschen Jugendtag« bis zur Gegenwart, Berlin 2014, S. 242–261, hier S. 244.
59 Dudek, Jaschke: Rechtsextremismus (Anm. 2), Bd. 1, S. 43.
60 Botsch: Rechte (Anm. 24), S. 22–41.
61 Vgl. zur politischen Krise der nationalen Rechten – ablesbar am Verbot der Sozialistischen
 Reichspartei (SRP), dem gestoppten Versuch, Parteien der demokratischen Mitte zu un-
 terwandern und Misserfolgen bei Wahlen –Manfred Jenke: Die nationale Rechte. Parteien
 Politiker Publizisten, Frankfurt a. M., Wien, Zürich 1967, S. 143; zur Entwicklung der Lip-
 poldsberger Dichtertage Guy Tourlamain: In Defence of the *Volk*: Hans Grimm's *Lippolds-
 berger Dichtertage* and *Völkisch* Continuity in Germany before and after the Second World
 War, in: Oxford German Studies, 2010, Jg. 39, H. 3, S. 228–249, v. a. S. 236–248 sowie
 Gümbel: Grimm (Anm. 31), S. 309–317.
62 Für Diskussionen sorgte beispielsweise in jüngster Zeit der Vorstandsbeschluss, zukünftig
 für die Veranstaltungen des Arbeitskreises in der rechtsintellektuellen Wochenzeitung
 »Junge Freiheit« zu werben, befürchteten doch einige Mitglieder, hierdurch »die Tagungen
 dem Risiko von Antifa-Kreisen ausgesetzt [zu] habe[n]« ; vgl. Uwe Lammla: Zwölfton in
 Einbeck, http://poeterey.de/index.php?v=0 [25.05.2016].

wesentlich dazu beigetragen haben, von Beginn an eine vorgebliche Distanz zu politischen Themen und politischen Organisationen zu wahren.

Das bedeutete jedoch keine Umorientierung hinsichtlich der präferierten und geförderten Literatur. Unter den vom Arbeitskreis für deutsche Dichtung mit sogenannten »Freundesgaben« – schmalen Broschüren, die sich Leben und Werk eines einzelnen Schriftstellers widmen – bedachten Autoren finden sich unter anderem Will Vesper (1957), Heinrich Zillich (1958), Mirko Jelusic (1961), Wilhelm Pleyer (1961), Hans Heyck (1962) und Hermann Noelle (1963)[63], die auch zu Lesungen eingeladen wurden.[64] Dabei verstand sich der Arbeitskreis auch als Hilfsgemeinschaft für diese Autoren, »die aus der Bahn geworfen waren und in den Medien kaum Förderung oder gar Erwähnung fanden«.[65]

Tatsächlich konnten die vom Nationalsozialismus profitierenden Autoren nach dem Ende der alliierten Lizensierungspflicht auch in der Bundesrepublik zunächst problemlos und vor allem erfolgreich weiter publizieren.[66] Das änderte sich im Laufe der 1950er Jahre, als kritische Publizisten deren andauernde Präsenz auf dem Buchmarkt problematisierten[67] und einzelne Fälle skandalisierten.[68] Ihre Publizität beschränkte sich in der Folge zunehmend auf das Ni-

63 Bei dieser Veröffentlichung handelt es sich um eine Kooperation mit Gerhard Schumann und seinem Hohenstaufen-Verlag. Vgl. zu Schumann Jan Bartels: Gerhard Schumann – der »nationale Sozialist«, in: Düsterberg (Hg.): Dichter, Bd. 1, Bielefeld 2009 (Anm. 6), S. 259–294. Eingeladen noch von Walther Jantzen, war Schumann Gast auf der VJL-Pfingsttagung 1962 und hielt dort eine Trauerfeier für den kurz zuvor verstorbenen früheren Burgwart ab; vgl. Gerhard Schumann: Dichterlesung – Gerhard Schumann, in: Ludwigsteiner Blätter, 1962, H. 61, S. 15.

64 Vgl. hierzu auch die Übersichtsdarstellungen in der vereinseigenen Historiographie von Wolf-Dieter Tempel (Hg.): Fünfzig Jahre im Dienst deutscher Dichtung 1957–2007. Eine Dokumentation des Arbeitskreises für deutsche Dichtung e.V., Göttingen 2008.

65 Wolf-Dieter Tempel: Vorwort, in: ders. (Hg.): Dokumentation (Anm. 64), S. 5 f., hier S. 6.

66 Vgl. hierzu allgemein Hans Sarkowicz: Vom ›Kahlschlag‹ keine Spur. Anmerkungen zum Umgang mit der Heimatliteratur des ›Dritten Reiches‹ in der Bundesrepublik Deutschland, in: Horst Bienek (Hg.): Heimat. Neue Erkundungen eines alten Themas, München/Wien 1985, S. 62–72.

67 Vgl. hierzu den Überblick bei Stefan Busch: »Und gestern, da hörte uns Deutschland«. NS-Autoren in der Bundesrepublik. Kontinuität und Diskontinuität bei Friedrich Griese, Werner Beumelburg, Eberhard Wolfgang Möller und Kurt Ziesel, Würzburg 1998, S. 15–35; in der zeitgenössischen Publizistik Thomas Gnielka: Falschspiel mit der Vergangenheit. Rechtsradikale Organisationen in unserer Zeit, Frankfurt a. M. 1960, Manfred Jenke: Verschwörung von rechts? Ein Bericht über den Rechtsradikalismus in Deutschland nach 1945, Berlin 1961, Heinz Brüdigam: Der Schoß ist fruchtbar noch… Neonazistische, militaristische, nationalistische Literatur und Publizistik in der Bundesrepublik, Frankfurt a. M. 1964.

68 Bereits 1955 wehrten sich Aussteller auf der Frankfurter Buchmesse erfolgreich gegen die Präsenz des Plesse-Verlages; vgl. Jenke: Verschwörung (Anm. 67), S. 342; gegen die andauernde Präsenz nationalsozialistischer und völkischer Autoren in Schulbüchern wandte sich Walter Jens: Völkische Literaturbetrachtung – heute, in: Hans Werner Richter (Hg.): Bestandsaufnahme. Eine deutsche Bilanz 1962, München, Wien, Basel 1962, S. 344–350; der

schensegment von Vertriebenenverbänden und Rechtsradikalen. Für die dadurch in finanzielle Schwierigkeiten geratenen Schriftsteller stellten die Veranstaltungen des Arbeitskreises eine zusätzliche Möglichkeit dar, wenigstens ein paar neue Leserinnen und Leser zu gewinnen und vor Ort mit Buchverkäufen einen kleinen Gewinn zu erzielen.

Der Arbeitskreis für deutsche Dichtung ist nun aber keineswegs allein aufgrund seiner personellen und institutionellen Vernetzungen im Lager der radikalen Rechten zu verorten. Entscheidend sind vielmehr die völkische Ideologie, der Geschichtsrevisionismus und die antimoderne Kulturkritik, die im Rahmen der scheinbar unpolitischen Beschäftigung mit Literatur wiederholt propagiert werden.

Der zentrale kulturkritische Text aus der Frühzeit des Arbeitskreises ist ein Aufsatz Walther Jantzens über »Die Standortbestimmung unserer Zeit«, in welchem er die »Brüchigkeit der Ehen, Kriminalität der Jugend, Bestechlichkeit der Beamten, Abneigung gegen Jugend- und Erwachsenengemeinschaften, Austrocknung des erfüllten gesellschaftlichen Lebens u. dgl. mehr« als »Schwächen eben unserer Zeit« darstellte.[69] Dies verband er mit der Klage über eine von »Rundfunk und Fernsehen« sowie von »Journalen« ausgehenden Gefahr für das Buch, die ihm ebenso als Symptom für den zugrundeliegenden Werteverlust gilt, wie die Hinwendung zum »gute[n] Buch« Abhilfe zu verschaffen vermag: Die emphatisch als »Dichtung« benannte Literatur biete »etwas Ewiges«, sie »beseelt, beruhigt, heilt, hilft, fordert und verurteilt«.[70] Wenn Walther Jantzen andernorts davon schreibt, »daß eine zukunftsweisende Politik allein dann erfolgreich sein kann, wenn es gelingt, die Wertbezogenheit unseres Lebens wiederherzustellen«,[71] zeigt sich daran die politische Dimension der

Germanist Karl Otto Conrady empörte sich 1964 in der »Zeit« über eine Preisverleihung an Friedrich Griese und die ungebrochene Bewunderung für Adolf Bartels, dokumentiert in Conrady: Literatur und Germanistik als Herausforderung. Skizzen und Stellungnahmen, Frankfurt a. M. 1974. Kritik an diesen Tendenzen übte Walther Jantzen: Die Standortbestimmung unserer Zeit, in: Gedenkgabe (Anm. 57), S. 5–9, hier S. 7, wo er wiederum im Namen demokratischer Prinzipien Vergebung und Verzeihen für die nationalsozialistischen Täter einforderte: »Wir brüsten uns im politischen Felde damit, daß wir allemal freie Wahlen fordern. In Sachen des Buches darf niemand wählen, weil eine große Anzahl von Autoren einfach nicht mehr zur Kandidatur zugelassen wird. Man läßt sie getrost verhungern im Zeitalter der Toleranz. […] Hat man vergessen, daß man nach 1945 die Verfemung vieler deutscher Dichter durch den NS (1933–1945) verbrecherisch fand? Weshalb wird also weiter verfemt?«

69 Jantzen: Standortbestimmung (Anm. 68), S. 5. Vgl. hierzu auch die Analyse des kulturpessimistischen Diskurses um 1950 bei Axel Schildt: Moderne Zeiten. Freizeit, Massenmedien und »Zeitgeist« in der Bundesrepublik der 50er Jahre, Hamburg 1995, S. 324–350, der zahlreiche Parallelen zu den Diagnosen Walther Jantzens aufweist.

70 Jantzen: Standortbestimmung (Anm. 68), S. 9.

71 AdJb, N 29, Nr. 178: Brief Walther Jantzen an Burkhart Schomburg, ohne Datum [Sommer 1960].

vorgeblich unpolitischen Literatur. Angesichts der zunehmenden Akzeptanz der Demokratie und eines gesellschaftlichen Pluralismus in der Bundesrepublik bei zeitgleicher Ausgrenzung von klassischen Themen der nationalen Rechten aus dem öffentlichen Diskurs, zum Teil auch deren Kriminalisierung, zogen sich die Mitglieder des Arbeitskreises in ein kulturelles, vermeintlich apolitisches Refugium zurück, das der Pflege konservativer Wertvorstellungen dient. Politische Handlungsoptionen werden dadurch nicht obsolet, aber sie werden in eine unbestimmte Zukunft verschoben, in der für die Durchsetzung der eigenen politischen und sozialen Ordnungsvorstellungen realistischere Chancen gesehen werden – ein Konzept, das mittlerweile innerhalb der sogenannten »Neuen Rechten« wieder zum Tragen kommt.[72]

Eine »zukunftsweisende Politik« scheint in den Augen der Mitglieder des Arbeitskreises vor allem in restaurativen Gesellschafts- und Moralvorstellungen begründet zu sein. Eindrücklich zeigt dies der Bericht über eine Lesung von Dorothea Hollatz auf dem Ludwigstein. Ihr Vortrag aus »Erzählungen, die den bürgerlichen Alltag vor dem ersten Weltkrieg wiederspiegeln [!]«, wird gelobt als Darstellung einer »Zeit, in der sich jeder Mensch und jedes Ding in eine natürliche Rangordnung fügten, in der die Väter Patriarchen waren, nachsichtig, lächelnd, korrigierend, und den Kindern eine angemessene Schüchternheit schon in die Wiege gelegt zu sein schien«.[73]

Als Ursache für den Verlust jener natürlichen Rangordnung identifizierten die Autoren des Arbeitskreises nicht zuletzt den Vormarsch der Roten Armee in Osteuropa, der als Ursache von Flucht thematisiert wird, gleichzeitig aber auch pars pro toto für den Zusammenbruch der idealisierten vorherigen Ordnung insgesamt steht. Immer wieder wird das Zusammenleben in »guter Eintracht« zwischen »den Deutschen als Angehörigen der herrschenden Oberschicht« mit ihren »Nachbarn madjarischen, walachischen und slawischen Volkstums« beschworen, welches »schließlich mit der Austreibung alteingesessener Bevölkerung und Vernichtung tausendjähriger, mühevoller Aufbauarbeit« endete.[74] Von deutscher Kriegsschuld und deutschen Verbrechen liest man in diesem Zusammenhang nichts, im Gegenteil: Suggeriert wird geradezu Undankbarkeit gegenüber den deutschen Herrenmenschen, wenn darauf insistiert wird, »daß

72 Vgl. hierzu bspw. Armin Pfahl-Traughber: »Kulturrevolution von rechts«. Definition, Einstellungen und Gefahrenpotential der intellektuellen »Neuen Rechten«, in: MUT – Forum für Kultur, Politik und Geschichte, 1996, H. 351, S. 36–57; in historischer Perspektive Tauber: Eagle (Anm. 7), S. 466f.

73 Ulla Schlieper: Adventsfeier mit Dorothea Hollatz und Moritz Jahn auf der Burg, in: Ludwigsteiner Blätter, 1961, H. 54/55, S. 20–22, hier S. 20.

74 Werner Schriefer: Heinrich Zillich auf dem Ludwigstein, in: Arbeitskreis für deutsche Dichtung 1957–1959. Rundbrief an die Mitglieder des Arbeitskreises für deutsche Dichtung, Göttingen, o. J., S. 9–10, hier S. 10.

zur Besiedlung der Ostgebiete fast überall Deutsche von den slawischen Völkern gerufen worden seien, um europäische Kulturstätten zu gründen«.[75] Von derartigen Äußerungen ist es nicht mehr weit bis zur unverhohlen vorgetragenen NS-Ideologie eines Mirko Jelusich, der die Verbindung von »Volkstum« und Reichsgedanken als zentrales Element seines eigenen schriftstellerischen Werkes beschrieb und noch 1961 »die Einigung aller Menschen deutscher Zunge« propagierte.[76]

Das eindrücklichste Zeugnis für die anhaltende Orientierung des Arbeitskreises an einer als völkisch zu bezeichnenden Ideologie bildet die Jahresgabe 1971, deren Beiträger sich mit der Kennzeichnung von Literatur als »deutscher Dichtung« auseinandersetzten. Anlass des Heftes war Kritik an einer »bekenntnishafte[n] Formulierung«, nach der in der zeitgenössischen Literatur »gerade jene Werte verneint oder unterdrückt würden, die wir als ausgesprochen deutsch empfinden…«.[77] Die Beiträge durchzieht zunächst der trotzig formulierte Wunsch, aus den im Namen der deutschen Nation und des deutschen Volkes begangenen Verbrechen nichts lernen zu müssen und weiterhin emphatisch nicht etwa von einer deutsch*sprachigen*, sondern eben »deutschen« Literatur reden zu dürfen, machten es die anderen Nationen doch genauso.[78] Rechtfertigung findet diese Position in seit der Romantik tradierten ontologischen und organologischen Konzepten der in der Dichtung und Sprache zum Ausdruck kommenden Volksseele,[79] die es auch in einer »auf Angleichung gerichteten Welt« zu behaupten gelte.[80]

Wenngleich sich die Vortrags- und Lesungstätigkeit des Arbeitskreises nicht auf den Ludwigstein beschränkte, war die Burg doch mindestens bis in die frühen 1970er Jahre eines seiner geographischen Zentren. Auch die personelle Verquickung des AKdD und der VJL blieb nach dem Rückzug Walther Jantzens

75 Dieter Schlorke: Die Jahrestagung 1961 auf dem Ludwigstein, in: Ludwigsteiner Blätter, 1961, H. 56/57, S. 2–7, hier S. 7, in einem Bericht über eine Lesung von Heinrich Zillich.

76 Vgl. Gerda Marcus: Geburtstagsfeier und Festschrift für Mirko Jelusich. Zweites Schwäbisches Dichtertreffen am 2./3.12.1961 auf Burg Stettenfels, in: Arbeitskreis für deutsche Dichtung 1960–1962, Göttingen 1962, S. 16–20, hier S. 18.

77 Vgl. Günter Sachse: Noch zeitgemäß?, in: Arbeitskreis für deutsche Dichtung e. V., Jahresgabe 1971, Göttingen 1971, S. 3 f., hier S. 4. Vgl. grundsätzlich zu Geschichte und Ideologie des »Völkischen« Stefan Breuer: Die Völkischen in Deutschland. Kaiserreich und Weimarer Republik, Darmstadt 2008 sowie Uwe Puschner, Walter Schmitz, Justus H. Ulbricht (Hg.): Handbuch zur »Völkischen Bewegung« 1871–1918, München u. a. 1996.

78 Vgl. u. a. die Beiträge von Margarete Dierks, Georg Grabenhorst und Moritz Jahn.

79 Vgl. u. a. die Beiträge von Eberhard Wolfgang Möller und Georg Grabenhorst.

80 Vgl. Günter Sachse: Kann eine eigenständige Literatur sich behaupten in einer auf Angleichung gerichteten Welt?, in: ebd., S. 5–13; vgl. in der neueren Publizistik des AKdD auch Uwe Lammla: Deutsche Dichtung?, in: Das Lindenblatt, 2014, 4. Jg., S. 197–199, der sich dort unumwunden zum Konstrukt einer »völkischen Dichtung« bekennt.

vom Ludwigstein[81] und seinem Tod 1962 erhalten: Walter Hartmann, langjähriger Zweiter Vorsitzender des Arbeitskreises, hatte verschiedene Positionen innerhalb der VJL inne, und Hinrich Jantzen, der Sohn Walther Jantzens, übernahm von seinem Vater die Schriftleitung der »Ludwigsteiner Blätter«. Angesichts der Tatsache, dass Veranstaltungen des AKdD auch in Zusammenarbeit mit Ortsgruppen der VJL stattfanden,[82] ist anzunehmen, dass der Arbeitskreis einen beträchtlichen Teil seiner Mitglieder aus dem Umfeld der Ludwigstein-Vereinigung rekrutierte.

Die lang anhaltende Kooperation zwischen der VJL und dem Arbeitskreis für deutsche Dichtung zeugt davon, dass mit dem Entschluss, das DKEG vom Ludwigstein auszuschließen, keine grundsätzliche Entscheidung gegen die Anwesenheit rechtsoppositioneller, völkischer und neofaschistischer Kreise getroffen war. Dabei war Kritik an der anhaltenden Präsenz der rechten Literaturszene bereits 1964 auf dem Ludwigstein laut geworden, erhoben von einem Außenseiter innerhalb der VJL.

Der »Fall Bernhardi«

Otto Bernhardi (1900–1978), aus der Sozialistischen Arbeiterjugend (SAJ) stammend, war von 1927 bis 1929 als Herbergsleiter und Burgwart auf dem Ludwigstein tätig.[83] Anfang 1964 trat er an die Geschäftsführung der VJL mit der Bitte heran, ihm deren Adressiermaschine auszuleihen: Er plane ein Treffen aller ehemaligen Burgmitarbeiter und habe durch die Überlassung der Adrema eine deutliche Arbeitserleichterung. Bernhardi beließ es aber nicht bei dieser Einladung. Zeitgleich verschickte er im April an sämtliche Mitglieder der VJL ein Memorandum, das die Vereinigung ein Jahr lang beschäftigen sollte. In seinem Rundbrief wandte er sich gegen »einzelne unbelehrbare Fanatiker, die aus der Geschichte nichts gelernt hatten« und die »den Versuch unternahmen, der Blut-

81 Für den 1961 erfolgten Rückzug aus dem Burggeschehen waren gesundheitliche Gründe ausschlaggebend. Jantzen ließ es sich aber nicht nehmen, der Burg zur jährlichen Mitgliederversammlung an Pfingsten gemeinsam mit Heinrich Zillich noch einen Abschiedsbesuch abzustatten. Burkhart Schomburg würdigte Jantzen in diesem Rahmen in einer »Freundesrede« für seine »lebendige[n] Aufbaukräfte« »in ratloser Zeit des Ringens, da alles auseinanderfiel« – jener Zeit seit 1948, da sich die Bundesrepublik konstituierte und der demokratische Wiederaufbau begann; vgl. Dieter Schlorke: Jahrestagung (Anm. 75), v. a. S. 6, sowie AdJb, N 29, Nr. 171: Freundesbrief Walther und Marga Jantzen 1960/61.
82 Vgl. Lisa Deyhle: Hermann Noelle – Lesung in Tuttlingen, in: Arbeitskreis für deutsche Dichtung 1960–1962 (Anm. 76), S. 5 f.
83 Vgl. zu Otto Bernhardi auch Winfried Mogge: Ein leidenschaftlicher Pazifist. Otto Bernhardi (1900–1978), in: Jahrbuch des Archivs der deutschen Jugendbewegung, 1979, Bd. 11, S. 109–114.

und Bodenkonzeption auf der Burg wieder Heimatrecht zu gewähren«, gegen
Personen, die

> »die Möglichkeit witterten, auf der Burg als Gralshüter der braunen Vergangenheit
> weiter zu wirken. Es wurden Verbindungen zum Trommelschläger des Dritten Reiches
> auf dem Lippoldsberg aufgenommen und die abgedroschenen Phrasen vom ›Volk ohne
> Raum‹ weitergesponnen. [...] In schwulstigen Reden wurde von dem Mythos und dem
> Glauben erzählt, der das Volk wieder beseelen müsse.«[84]

Der Vorstand der VJL reagierte empört auf Bernhardis Vorgehen. In einem Brief
bezeichnete deren Erster Vorsitzender Walther Ballerstedt Bernhardis »Miss-
brauch der Adressierung« als einen »Vertrauensbruch« und den »polemische[n]
Stil« als unverträglich »mit jugendbewegter Art«; es müsse nun alles getan
werden, »dass aus dem Ganzen keine Staatsaktion wird, die die Jahresver-
sammlung irgendwie stört«. Eine ernsthafte Auseinandersetzung mit Bernhar-
dis Anliegen hielt er für gänzlich irrelevant. Vielmehr neigte er der Ansicht zu,
dass es sich hierbei um ein quasi persönliches Problem handele, wenn er ihm
unterstellt, »innerlich irgendwie mit der Geschichte nicht fertig geworden [zu
sein]«.[85]

Unterstützung fand er bei seinem Vorgänger im Amt des VJL-Vorsitzenden,
Erich Kulke, der Bernhardis Vorwürfe schlicht als Sache der Vergangenheit
abtat: »Viele von ihm zitierte Ereignisse [...] liegen wahrlich mehr als 10 Jahre
zurück. Walter [!] Jantzen ist mehr als 2 Jahre tot. Gelegentlich[e], immerhin
doch sehr seltene Veranstaltungen mit Dichtern und Schriftstellern, denen noch
eine einseitige Bindung an ›Blut und Boden‹ nachgesagt werden *könnte*, be-
stimmen doch nicht etwa ›den Geist der Burg‹!!«[86]

Dass es Bernhardi keineswegs allein um eine kritische Auseinandersetzung
mit der unmittelbaren Vergangenheit ging und darum, »[d]er Legende über den
grössten......... Burgwart! aller Zeiten ein Ende zu bereiten«,[87] sondern um eine
Intervention in ganz aktuelle Ereignisse, machte er Freunden und Gegnern in
mehreren persönlichen Briefen deutlich, in denen der Arbeitskreis für deutsche

84 AdJb, A 211, Nr. 206: Otto Bernhardi: Jugendburg Ludwigstein: Weg und Ziel, Memorandum
 vom April 1964.
85 AdJb, A 211, Nr. 65: Brief Walther Ballerstedt an Johannes Aff, 10.05.1964. In der Verwei-
 gerung einer ernsthaften Auseinandersetzung mit der nationalsozialistischen Vergangenheit
 in der VJL werden deutliche Parallelen sichtbar zu entsprechenden Haltungen im Frei-
 deutschen Kreis und im Freideutschen Konvent, wie sie von Ann-Katrin Thomm: Alte
 Jugendbewegung, neue Demokratie. Der Freideutsche Kreis Hamburg in der frühen Bun-
 desrepublik, Schwalbach/Ts. 2010, S. 167–188, beschrieben worden sind.
86 AdJb, A 211, Nr. 249: Brief von Erich Kulke an Walther Ballerstedt, 11.05.1964, Hervorhe-
 bung vom Autor; vgl. zu Kulke Claudia Selheim: Erich Kulke (1908–1997): Wandervogel,
 Volkskundler, Siedlungsplaner und VJL-Vorsitzender, in: Conze, Rappe-Weber: Ludwigstein
 (Anm. 3), S. 253–272.
87 AdJb, N 22, Nr. 10: Brief von Otto Bernhardi an Enno Narten, 22.04.1964.

Dichtung immer mehr in den Mittelpunkt rückte und zu seinem zentralen Angriffspunkt wurde. In einem Brief an den Vorstand der VJL schrieb er:

> »Der Arbeitskreis für deutsche Dichtung ist doch Mitglied der Vereinigung, nicht wahr!., Und wenn Mitglieder dieses Arbeitskreises in unseren Veranstaltungen vorlesen und das anständige Schweigen einer zuhörenden Gemeinde, auf Andeutungen hin, als Zustimmung auffassen, dann habe ich es selbst erlebt, wie sie dabei in Fahrt geraten und sich begeistert zu ihrer braunen Kulturarbeit, die sie im Dritten Reich geleistet haben, bekennen.«[88]

Seinem Brief fügte er als Anlage die Abschrift einer am 29. Januar 1958 in der »Welt« unter dem Titel »Bedauerlich« veröffentlichten Glosse bei, deren Autor Willy Haas sich entsetzt über die vom Arbeitskreis für deutsche Dichtung herausgegebene Freundesgabe für Will Vesper äußerte. In seinen Erläuterungen zu dieser Glosse bezeichnete wiederum Bernhardi den AKdD als »einen geschickt getarnten ›Arbeitskreis‹ unbelehrbarer Nazis, der ein gutes Jahrzehnt hindurch auf der Jugendburg Ludwigstein leider tonangebend wurde [...]«.[89]

Wie nicht anders zu erwarten, reagierte der Vorstand auch in diesem Fall empört. Während Walter Hartmann offenbar mit juristischen Schritten drohte,[90] versuchte Walther Ballerstedt Bernhardi eindringlich ins Gewissen zu reden:

> »Du bezeichnest also jedes Mitglied des Arbeitskreises als unbelehrbaren Nazi. Ich weiss immer nicht, inwieweit Du Dir des Inhalts und der Tragweite Deiner Behauptungen [...] eigentlich bewusst bist. Das ist doch ein ganz ungeheuerlicher Vorwurf und eine Beleidigung, wie sie schwerer kaum denkbar ist. [...] ich möchte Dich bitten, die Angelegenheit schnellstens aus der Welt zu bringen. [...] Sieh in dieser Bitte einen anderen Schritt meines Bemühens, zur Entgiftung der Atmosphäre beizutragen. Mitglieder der Vereinigung können so nicht miteinander verkehren«.[91]

Am 9. Mai 1965 kam es schließlich zu einer persönlichen Aussprache zwischen Otto Bernhardi und dem Vorstand der VJL, die ausweislich des Protokolls von einer beiderseitigen Bemühung um eine Entschärfung des Konflikts geprägt war. Während Walter Hartmann und Peter Loges im Namen der VJL anerkannten, »daß Otto Bernhardi seine Briefe aus berechtiger Sorge darüber geschrieben habe, daß die Arbeit auf der Burg und innerhalb der Vereinigung nicht in derjenigen geistigen Breite und frei von einseitiger Tendenz – oder zumindest vom Anschein solcher Tendenz – verläuft«, gestand Bernhardi sein Bedauern über »eine Fülle von Formfehlern und persönlichen Beleidigungen«. Wesentlicher

88 AdJb, N 47, Nr. 4: Brief von Otto Bernhardi an den Vorstand der VJL, ohne Datum.
89 Ebd.
90 Vgl. AdJb, N 22, Nr. 10: Brief von Otto Bernhardi an Walter Hartmann vom 09.01.1965: »Deine Drohungen mit gerichtlicher Verfolgung will ich überhört haben«. Statt sich hiervon einschüchtern zu lassen, geht Bernhardi auch in diesem Fall zum Gegenangriff über: »Wenn der Arbeitskreis aber unbedingt seinen Skandal haben will, soll er ihn haben«.
91 AdJb, N 47, Nr. 4: Brief von Walther Ballerstedt an Otto Bernhardi, 06.01.1965.

Punkt der Aussprache über »die Grundlagen der Arbeit auf der Burg« war ein
Bekenntnis zum »demokratischen Rechtsstaat«, der »am ehesten« »Stätten der
Begegnung und der freien Aussprache zwischen freien Menschen verschiedener
Anschauung auf der Grundlage gegenseitiger Achtung« ermögliche. Dem po-
sitiven Verweis auf die 1956 in der Auseinandersetzung um das DKEG getroffene
Formulierung, nach der auf der Burg auch »Links- und Rechtsabweichungen von
der Normallinie des staatlichen Lebens« toleriert werden müssten, entsprach in
der nun aufgesetzten Erklärung die Feststellung, »daß die Freiheit der Mei-
nungsäußerung, auch wenn sie von augenblicklichen politischen Konstellatio-
nen abweichen sollte, auf jeden Fall gewährleistet bleibt«. »Die Gesprächsteil-
nehmer kamen am Schluß ihres sehr intensiven, in Freundschaft geführten
Gesprächs übereinstimmend zu der Feststellung, daß der ›Fall Bernhardi‹
nunmehr als bereinigt angesehen werden kann […]«.[92]

Ob Otto Bernhardi seinen Fall tatsächlich als erledigt ansah, ist zumindest
zweifelhaft. Denn auch wenn er sich die Absage einer unter maßgeblicher Be-
teiligung des DKEG stattfindenden Tagung des Arbeitskreises in Österreich und
dessen Distanzierung vom mittlerweile Wahlkampf für die NPD betreibenden
Wilhelm Pleyer als Erfolg anrechnen konnte,[93] waren Walther Hartmann und die
von ihm als schleswig-holsteinische NPD-Funktionärin identifizierte Ilse Timm
weiterhin in zentralen Positionen in der VJL tätig.

In einem Rundbrief an seine Freunde bezeichnete er es als »Sinn meines
Kampfes«, »den nationalsozialistischen Bestrebungen und Expansionen der
Aera Jantzen ein Ende [zu] bereiten. Das Ziel: Eine Neubesinnung im Geiste der
Menschlichkeit. Nicht nur ein Lippenbekenntnis in dieser Richtung, sondern
endlich auch Taten, damit die Vergangenheit nie wieder Gegenwart werde. Das
sind wir der geschändeten Kreatur, den in einer unmenschlichen Zeit ermor-
deten Kindern, Frauen und Männern schuldig«.[94] Dass er auch nach dem Ende
der Ära Jantzen und trotz der Aussprache mit dem Vorstand der VJL weiterhin
um des Andenkens der Opfer und einer offenen, pluralistischen Gesellschaft
willen Handlungsbedarf auf dem Ludwigstein sah, bewies er neuerlich im April
1970, als er wiederum ein Memorandum veröffentlichte und gegen die andau-
ernde Präsenz der DJO und ihres revanchistischen »Oststeins« auf dem Lud-
wigstein protestierte.[95]

92 AdJb, N 22, Nr. 32: Gemeinsames Protokoll über das Gespräch mit Otto Bernhardi.
93 Vgl. AdJb, A 211, Nr. 246: Niederschrift von der Sitzung des Vorstandes am 03./04.04.1965
 sowie AdJb, N 22, Nr. 10: Rundbrief von Otto Bernhardi, 06.07.1965.
94 AdJb, N 22, Nr. 32: Rundbrief von Otto Bernhardi, 26.05.1965.
95 Vgl. AdJb, A 227, Nr. 53: Otto Bernhardi: Jugendburg Ludwigstein. Heiße Eisen – kühl
 berührt; zum sogenannten »Oststein« Kockel: Jugend (Anm. 49), S. 325f. und 332f.

Epilog

Der Zeitpunkt, an dem sich die enge Bindung des Arbeitskreises für deutsche Dichtung an den Ludwigstein auflöste, konnte bislang nicht ermittelt werden. Bis auf weiteres kann nur als gesichert gelten, dass der Arbeitskreis seine Tagungen mittlerweile an anderen Orten abhält und nicht mehr sichtbar auf der Burg in Erscheinung tritt. Eine Rolle gespielt haben könnte die seit Ende der 1960er Jahre auch auf dem Ludwigstein einsetzende Emanzipation von nationalsozialistischen Erblasten, die ebenso in der demonstrativen Verdeckung jenes »Oststeins« zu Tage trat[96] wie in der 1974 erfolgten Berufung von Otto Bernhardi als Archivreferent in den Vorstand der Stiftung Jugendburg Ludwigstein[97] – Prozesse, die ebenfalls noch weiterer wissenschaftlicher Aufmerksamkeit bedürfen.

Der Arbeitskreis für deutsche Dichtung, der sich 1966 als eingetragener Verein konstituiert hat, existiert bis heute weiter. Nachdem er noch 1985 »rund 370 Mitglieder« hatte,[98] stand er aufgrund von Mitgliederschwund und Überalterung vor wenigen Jahren kurz vor der Auflösung, doch entschieden sich die Mitglieder zum Weitermachen. Mit dem seit 2014 amtierenden Vorsitzenden Uwe Lammla wurde ein neues Kapitel in der Vereinsgeschichte aufgeschlagen.[99] Als Versandbuchhändler und Inhaber eines Verlages dürfte er innerhalb der rechten Szene ähnlich gut vernetzt sein wie seinerzeit Walther Jantzen und somit in der Lage, dem AKdD weiterhin neue Autoren und Mitglieder zuzuführen, in der Vergangenheit beispielsweise den prominenten neurechten Publizisten Götz Kubitschek und Björn Clemens, der sich ebenso als Szeneanwalt wie als Autor eines rassistischen Romans einen Namen gemacht hat. Gleichzeitig wurde eine Kooperation mit der Thüringer Landesgliederung des Freien Deutschen Autorenverbandes eingegangen, mit dem der AKdD ein gemeinsames Jahrbuch herausgibt. Ziel dieser Zusammenarbeit dürfte es sein, auch Kreise jenseits des organisierten Rechtsextremismus anzusprechen und dort für die eigene Ideologie zu werben.

96 Vgl. Kockel: Jugend (Anm. 49), S. 328.
97 Vgl. Mogge: Bernhardi (Anm. 83), S. 113.
98 Vgl. Sybille Rösch: Von der Liebe, dem Wald und der Wiese. Dem Arbeitskreis für deutsche Dichtung fehlen junge Mitglieder, in: Stuttgarter Nachrichten, 16. 07. 1985, Nr. 161, S. 10.
99 Vgl. zur jüngsten Vereinsgeschichte Tempel: Arbeitskreis, http://poeterey.de/index.php?v=2 [25.05.2016]; bei der dort abrufbaren Version handelt es sich um eine leicht ergänzte Fassung der unter Anm. 64 genannten Dokumentation.

Werkstatt

Felix Linzner, Thomas Spengler

Dritter Workshop zur Jugendbewegungsforschung*

Der dritte Workshop zur Jugendbewegungsforschung vom 17. bis 19. April 2015 im Archiv der deutschen Jugendbewegung (AdJb) auf der Burg Ludwigstein nahe Witzenhausen diente erneut einem interdisziplinär angelegten Austausch über aktuelle und abgeschlossene Projekte von Nachwuchswissenschaftlerinnen und -wissenschaftlern. Organisatoren waren Maria Daldrup (Witzenhausen) und Sven Stemmer (Bielefeld). Weitere fachliche Expertise steuerten Archivleiterin Susanne Rappe-Weber (Witzenhausen) sowie der Vorsitzende der Stiftung Dokumentation der Jugendbewegung Jürgen Reulecke (Gießen) bei.

Als Gastreferent konnte Uwe Puschner (Berlin) gewonnen werden, der zum Auftakt die völkische Bewegung in ihrer Epoche, als Ausdruck einer Radikalisierung des deutschen und österreichischen Nationalismus, vorstellte. Deren Versuche, auch in der Jugendbewegung Fuß zu fassen, blieben zwar weitestgehend erfolglos, dennoch entstand ein völkischer Flügel.

Solchen »Interferenzen« widmete sich auch Felix Linzner (Marburg), der mit Willibald Hentschel einen der kontroversesten Agitatoren aus dem völkischen Umfeld vorstellte. Dieser verband völkischen Pessimismus mit Evolutionstheorie und Sozialdarwinismus und wirkte auch in die Jugend- und Reformbewegungen der Jahrhundertwende hinein. Als Gegenmittel zum vermeintlichen »Rasseverfall« durch Urbanisierung, Industrialisierung, Alkohol und Nikotin skizzierte Hentschel in seinem 1904 erschienenen Buch »Mittgart« ein Konzept zur Menschenzucht. Das Projekt, das sogenannte auf Zeit begrenzte und wechselnde Mittgart-Ehen zwischen 100 Männern und 1000 Frauen vorsah, blieb zwar Utopie, aber es lassen sich Schnittstellen mit dem völkischen Siedlungsprojekt Donnershag oder Verbindungen zu Friedrich »Muck« Lamberty aufzeigen. Linzner belegte das Leben und Wirken Hentschels als exemplarisch für einen Diskurs um ein Menschenbild, das durch die Popularisierung der

* Dieser Beitrag wurde online veröffentlicht: Tagungsbericht: Dritter Workshop zur Jugendbewegungsforschung, 17.04.2015–19.04.2015 Witzenhausen, in: H-Soz-Kult, 29.09.2015, <http://www.hsozkult.de/conferencereport/id/tagungsberichte-6186> [14.05.3016].

Evolutionstheorie und ein allgemein verbreitetes biologistisches Denken geprägt war.

Die beiden Referenten verband das Themenfeld der völkischen Bewegung, sie stellten aber auch die zwei prägenden Zugänge des Workshops dar: personenbezogenes biographisches Arbeiten und die Untersuchung jugendbewegter Vereinigungen und Strömungen.

Friederike Hövelmans (Leipzig) wählte hierzu eine interessante Mischform und stellte in ihrem Beitrag strukturelle Überlegungen sowie bisherige Ergebnisse ihrer laufenden Dissertation zur Sächsischen Jungenschaft, die sich 1922 aus dem Jungengau Sachsen I der deutschen Freischar gegründet hatte, vor. Neben deren Struktur und gemeinsamen Aktivitäten rückten dabei exemplarisch die wichtigen Gruppenführer Hermann Kügler und Kurt Mothes in den Fokus. Der selten gewählte Zugang der Gruppenbiographie als Sozialtopographie greift auf eine breite heterogene Quellenlage zurück, die sich von Fotobeständen sowie Hortenzeitungen über Karten und Fahrtenbücher bis hin zu Dokumenten von Selbsthistorisierung und Publikationen der Sächsischen Jungenschaft erstreckt.

Die drei folgenden Berichte hingegen waren klarer personenzentriert und stehen so exemplarisch für die Heterogenität und Vielschichtigkeit der historischen Jugendbewegung.

Matthew Peaple aus Großbritannien (Dalton-in-Furness) befasste sich mit der Betrachtung des späteren deutschen Botschafters im besetzten Frankreich, Otto Abetz', vor 1933. Peaple sprach über den von Abetz angeregten Sohlbergkreis als Beispiel transnationaler Beziehungen europäischer Jugendverbände, hier Deutschlands und Frankreichs, und warf die Frage auf, welchem Zweck dieser gedient habe und inwieweit die 1950 von Abetz vertretene Lesart, er habe damals auf eine Versöhnung beider Nationen gehofft, glaubwürdig ist.

John Khairi-Taraki (Marburg) begann seine Untersuchung der Rezeption Hans Paasches als einer Leitfigur der Jugendbewegung mit einer Diskursanalyse: Die Erinnerung an Paasche scheint trotz der vielen mit ihm verbundenen Initiativen eine vage, wenn nicht verklärende und mythologisierende zu sein, die vor allem mit Naturschutz und Abstinenz, aber auch einem ideellen Sozialismus assoziiert wird. Khairi-Taraki hingegen fragte, ob nicht vielmehr Paasches Todeszeitpunkt – er wurde 1920 erschossen – eine Stilisierung als Gegenfigur zu völkischen Entwicklungen innerhalb der Jugendbewegung angestoßen habe. Zwar habe Paasche die Gesellschaft des Kaiserreichs und der frühen Weimarer Republik scharf kritisiert, sei mit seiner Forderung nach Erhalt und Wiederentdeckung des vermeintlich Natürlichen jedoch letztlich ein konservativer Kulturkritiker gewesen.

Auch bei Gregor-Maria Röhr (Münster) stand ein Vertreter der Jugendbewegung im Zentrum der Analyse. So präsentierte er seine Magisterarbeit über

Franz Ludwig Habbel, in der erstmals ein detaillierter Lebenslauf dargestellt werden konnte. Dieser hatte um 1920 einen nachhaltigen Reformprozess der deutschen Pfadfinderschaft ausgelöst: Die Erfahrung des Ersten Weltkrieges war für ihn das Initial zur Gründung der Neupfadfinder, die entgegen der bisherigen Prinzipien der an Baden-Powell orientierten deutschen Pfadfinder eine nicht-militärische Organisation und Ausrichtung darstellen sollten.

Thematisch leitete Röhrs Vortrag zu Frauke Schneemann (Göttingen) über, die ihre abgeschlossene Masterarbeit mit dem Titel »Allzeit bereit für...? Leitvorstellungen und Kontroversen in der deutschen Pfadfinderbewegung der 1950er Jahre« vorstellte. Selbige fragt einerseits nach Leitbildern und Kontroversen innerhalb der deutschen Pfadfinderschaft und behandelt andererseits den Umgang mit allgemeinen jugendlichen Lebenswelten der Nachkriegszeit, um so den Ort beziehungsweise die Selbstverortung der Pfadfinderei in der frühen Bundesrepublik und ihr Verhältnis zur Jugendbewegung der Weimarer Republik, besonders auch in Bezug auf den Nationalsozialismus, auszumachen. Die als historische Diskursanalyse angelegte Arbeit nutzt die Bundes- und Stammeszeitschriften der großen Pfadfinderbünde. Exemplarisch werden drei Diskursfelder herausgestellt: das Verhältnis Jugendbewegt-Bündischer gegenüber scoutistischen Formen, die Stellung zu massengesellschaftlichen Phänomenen der Gegenwart und die politische Arbeit der Pfadfinder.

Anne-Christine Weßler (Leipzig) führte in die Geschichte der Deutschen Jugend des Ostens (djo), 1951 auf dem Ludwigstein gegründet, ein. Weßler geht damit eine Lücke der bisherigen Forschung an, für die Flucht und Vertreibung – explizit der Jugend – bisher nur eine untergeordnete Relevanz besitzen, und stellte im Rahmen des Vortrages ihre zentralen Fragen nach den Akteurinnen und Akteuren, ihrer Motivation und der Prägung durch gesellschaftliche Diskurse vor. Ziel der djo war die Sammlung und Integration der Jugend der östlichen Vertriebenen in die für sie neue Gesellschaft gewesen, um so den psychischen Folgen von Krieg und Vertreibung entgegenzuwirken, und angesichts der gegenseitigen Fremdheit in der Bundesrepublik einen Anlaufpunkt zu bieten. 1974 richtete sich die djo neu aus, erkannte die DDR an und liberalisierte die (Ost-)Grenzfragen. Im Jahr 2000 erfolgte abschließend ein Öffnungsbeschluss samt Namensänderung in Deutsche Jugend in Europa (ebenfalls djo). Mittlerweile bilden der Einsatz für Flüchtlinge und generelle Aktivität im Themenfeld Migration Schwerpunkt der Arbeit der djo.

Jürgen Reulecke (Gießen) stellte zwei Artikel aus der Wochenzeitschrift »Die Weltbühne«, verfasst 1926 von Kurt Tucholsky (alias Ignaz Wrobel) in das Zentrum seines Vortrages. In dieser für die bürgerliche Jugendbewegung als Umbruch zu verstehenden Phase schrieb er einen in seiner Schärfe ungewöhnlich provozierenden Text. Tucholsky beschrieb die Jugendbewegung als »tote Last« und sah keine Wirkung im jugendbewegten »Rummel«. Die rheto-

rische Frage: »Wo seid ihr vom Hohen Meißner?«, legte seine These offen, dass die Protagonisten und Protagonistinnen des Meißnertreffens in Gesellschaft, Staat und Öffentlichkeit nicht auffindbar gewesen seien. Als Reaktion publizierte Max Barth, Wandervogel, Pädagoge und Journalist, den Artikel »Die Letzten der Mohikaner«, ebenfalls in »Die Weltbühne«. Er stellte zwar eine Korrumpierung der Jugendbewegung heraus, betonte aber, dass es falsch sei, ein Gesamtversagen zu unterstellen. Es ginge der Jugendbewegung nicht um große politische Zusammenhänge, sondern um die alltägliche Prägung des Individuums, das sich selbstkritisch zeige. Der von Reulecke als »Tiefenbohrung innerhalb eines Jahres« beschriebene Vortrag verwies darauf, den diskursgeschichtlichen Rahmen miteinzubeziehen und die Jugendbewegung an ihrem Menschenbild zu messen. Die Kernidee des jugendbewegten Selbst sei es, so Reulecke, sich positiv und human in die Gesellschaft einzubringen.

Das Werkstattgespräch widmete sich primär dem bisweilen schwierigen Zugang zu Quellen aus privaten, kleineren Archiven und verstreuten Einzelnachlässen, der über eine stärker personelle und informationelle Vernetzung der Jugendbewegungsforschenden untereinander verbessert werden solle. In der Abschlussdiskussion wurden darüber hinaus sowohl Einordnungen des Phänomens Jugend in eine ambivalente Geschichte der Moderne vorgenommen als auch noch offene Fragen und Desiderata der Forschung zur Jugendbewegung benannt, unter anderem Subjektivierungsprozesse, die Bedeutung von Musik, Körperlichkeit, Bewegung wie Tanz, Wandern und Sport, emotionale und sinnliche Erfahrungen aus der Teilhabe an Jugendgruppen oder auch Visualisierungen von Jugend. Besonders letzterem wird sich die diesjährige Archivtagung vom 30. Oktober bis 01. November 2015 widmen. Unter dem Titel »Zur visuellen Geschichte 'bewegter Jugend' im 20. Jahrhundert« soll die Selbstinszenierung der Jugendbewegung im Film betrachtet werden. Zum Abschluss wies Archivleiterin Susanne Rappe-Weber auf das auch für die Außenwirkung wichtige 600-jährige Bestehen der Burg Ludwigstein hin. Der gemeinsame Austausch zwischen Nachwuchswissenschaftlerinnen und -wissenschaftlern aus verschiedenen akademischen Bereichen mit ganz unterschiedlichen Projekten, Themenschwerpunkten, Methoden und Herangehensweisen hat wiederholt gezeigt, wie rege und different aktuelle Beiträge zur historischen Jugendbewegungsforschung, aber auch die historischen Akteure und Diskurse sind bzw. waren.

Anne-Christine Hamel

Jugend zwischen Revanchismus und Integration. Zur Praxis der Jugendorganisation »DJO – Deutsche Jugend des Ostens«/»djo – Deutsche Jugend in Europa« im Spannungsfeld von Tradition und gesellschaftlichem Wandel 1951–2000

Die DJO-Deutsche Jugend des Ostens wurde am 8. April 1951 auf der Jugendburg Ludwigstein als Zusammenschluss loser Verbände junger Heimatvertriebener aus den ehemaligen deutschen Ost- und Siedlungsgebieten gegründet und verfolgte im Rahmen ihrer Verbandsarbeit zunächst den ideellen Anspruch, den vertriebenen Kindern und Jugendlichen bei der Bewältigung ihrer traumatischen Kriegs- und Vertreibungserfahrungen außerhalb des Elternhauses Unterstützung und Ablenkung zu bieten, einem mit diesen Erlebnissen oftmals einhergehenden Verlust sozialer Kompetenzen im sozialen Miteinander entgegenzuwirken, im Rahmen der Jugendkulturarbeit eine Beibehaltung vertrauter heimatlicher Traditionen zu ermöglichen und damit innerhalb der neuen Lebenswelt einen vertrauten Raum des Rückzuges zu schaffen. Die erlebte Ausgrenzung innerhalb der, ebenfalls von den Kriegserlebnissen erschütterten, westdeutschen Nachkriegsgesellschaft verstärkte die Erinnerung an die verlorene Heimat und förderte die Herausbildung eines eigenen Identitätsbewusstseins sowie ein damit einhergehendes Bedürfnis zum Austausch mit Gleichgesinnten, den der Verband den jungen Vertriebenen als eine explizit überparteiliche und interkonfessionelle Institution unter seinem Dach ermöglichte.

Über die Integrationsarbeit und ihr internationales Engagement für Menschen- und Völkerrechte hinaus bedeutete der Zusammenschluss der Interessengruppe der Vertriebenenjugend zu einem mitgliederstarken Verband auch den aktiven Kampf um Anerkennung politischer wie gesellschaftlicher Mitsprache innerhalb der BRD. Dadurch wird zugleich die der Verbandsarbeit immanente grundlegende Diskrepanz zwischen Integrationsbestrebungen einerseits und der Vorbereitung auf eine erhoffte Rückkehr andererseits deutlich, welche insbesondere im ständigen Spannungsfeld zwischen den verstärkt heimatpolitisch agierenden landsmannschaftlichen Bundesgruppen und den regional gegliederten Landesverbänden auch die weitere Entwicklung maßgeblich prägte. Während die DJO eine zentrale politische Aufgabe der Jugend als »Klammer zwischen heimatvertriebener und heimatverbliebener Bevölkerung«

in der Rückgewinnung der Heimat[1] und im Kampf gegen den begangenen Bruch der Völkerrechte mit allen verfügbaren Mitteln[2] sah, verdeutlicht ihre weitere Entwicklung unter der wachsenden zweiten Generation seit Ende der 1960er Jahre eine zunehmende Abgrenzung von den Denkstrukturen der Gründergeneration einerseits sowie eine wachsende Sensibilisierung für die gesellschaftlichen Umbrüche und den daraus resultierenden Wandel andererseits: So »wurden die Erlebnisse von Flucht und Vertreibung, auch des Verlustes der Heimat, nicht nur mehr und mehr zu Erinnerungen nur noch der Betroffenen und ihrer Familien, sondern deren Bedeutung differenzierte und polarisierte auch politisch und generationenbezogen«.[3] Auch wurden im Zuge der zunehmenden Politisierung der bundesdeutschen Jugendverbände vermehrt Stimmen innerhalb des Deutschen Bundesjugendrings sowie linksliberaler Kreise laut, die sich deutlich für einen Ausschluss der DJO aus den jugendpolitischen Institutionen aussprachen. Man sah die DJO als »Kaderschmiede des Nationalismus«[4], gar »verständigungsfeindlichen« und »offen revanchistischen« Verband, deren Menschen- und Weltbild sie unfähig mache, »Jugendliche tatsächlich zu sozialem und demokratischem Verhalten zu erziehen«.[5]

Der gesamtgesellschaftlich spürbare Wechsel von der (Nach-) Kriegsgeneration zur demokratisch geprägten Generation der Nachgeborenen sowie der spürbare Druck von außen führten innerhalb der DJO zu einem starken Wandel der Mitgliederstruktur und im Jahr 1974 schließlich zur symbolischen Neu-

1 Deutsche Jugend des Ostens (DJO). Landesgruppe Schleswig-Holstein (Hg.): Was will die DJO?, Kiel 1952., S. 2: »So stehen zehntausende deutscher Mädel und Jungen im Bereich aller Länder der Bundesrepublik, in der Arbeit der Deutschen Jugend des Ostens, um mit der ganzen Glut ihrer jungen Herzen und der ganzen Inbrunst ihrer jungen Seelen nur einem Ziel zu dienen, das sie als Lebensaufgabe und Auftrag des Schicksals betrachten: der Rückgewinnung des deutschen Ostens zum gemeinschaftlichen Vaterlande!«

2 Vgl. Erklärung der DJO vom 17.06.1955 anlässlich des zehnjährigen Gedenkens der Vertreibungen zum Tag der deutschen Heimat auf Burg Ludwigstein. Nachdruck in: Deutsche Jugend des Ostens. Bundesverband (Hg.): Wir – Versuch einer Selbstdarstellung der DJO, Bonn 1971, S. 7.

3 Bernd Faulenbach: Flucht und Vertreibung in der individuellen, politischen und kulturellen Erinnerung, in: BIOS. Zeitschrift für Biographieforschung, Oral History und Lebenslaufanalysen, 2008, Bd. 21, S. 109.

4 Eckart Spoo: Deutsche Jugend gen Osten. Die DJO-Kaderschmiede des Nationalismus (Schriftenreihe der Demokratischen Aktion 3), München 1970.

5 Vgl. Naturfreunde Deutschlands, Bundesleitung (Hg.): Arbeit und Selbstverständnis der DJO. Materialien zum Ausschluß der DJO aus dem Deutschen Bundesjugendring. Stuttgart 1972, S. 33f. Die Vorwürfe gegenüber der DJO intensivierten sich seit 1970 in Form von (äußerst knapp gescheiterten) Ausschlussanträgen und Angriffen auf Bundes-, Stadt-, Kreis- und Landesebene. Erst im Rahmen der 42. Vollversammlung des DBJR im November 1972 gelang es der DJO, den Ausschluss endgültig abzuwenden. Zur Einschätzung der Ereignisse seitens des Verbandes vgl. auch 42. Vollversammlung des Deutschen Bundesjugendringes am 23./24. November 1972 in Bremen. Wahlen und Entschließung, in: Der Pfeil. Zeitschrift für die deutsche Jugend, hg. von der DJO-Deutsche Jugend des Ostens, 1972, Bd. 12, S. 9.

ausrichtung: mit einem klaren Bekenntnis für ein friedliches Europa setzte sich im Zuge der intensiven Kontroverse um die Zukunft des Verbandes schließlich die reformwillige Strömung innerhalb der jungen Generation durch, die als DJO-Deutsche Jugend in Europa ihre gesellschaftliche Rolle fortan in einer vermittelnden Rolle zwischen West- und Osteuropa verstand und die Verbandsarbeit in Form eines umfassenden Bildungsplans entsprechend aktueller jugendpolitischer Themen und pädagogischer Konzepte umstrukturierte.[6]

Bereits seit den 1950er Jahren hatte sich die DJO auch über die bundesdeutschen Grenzen hinaus engagiert und Kontakte zu Minderheiten- und Exilgruppen in Ost- und Südosteuropa aufgebaut. Seit den 1970er Jahren setzte sich der Verband darüber hinaus aktiv für die Integration der Spätaussiedler ein und suchte, entgegen bisheriger Ressentiments[7], vor dem Hintergrund der gesamteuropäischen Friedensbemühungen nun auch zunehmend den Dialog zu den Staatsjugendorganisationen der osteuropäischen Regime. Damit unterstützte sie nicht nur konsequent den Entspannungskurs der sozialliberalen Koalition, sondern vollzog, trotz anhaltenden Widerstands innerhalb der eigenen Reihen, einen klaren Wandel zu den Zielen der Anfänge, in dessen Kontext über eine allmähliche Entfremdung letztlich auch der Austritt aus dem BdV steht.[8] Der innerverbandliche Widerstand gegen die Neuorientierung sowie die

6 Zu einigen Grundgedanken der Neuausrichtung s. u. a. Interview »DJO – Deutsche Jugend in Europa – Was nun?« mit dem Landesvorsitzenden der DJO-Bayern und späterem Bundesvorsitzenden, Dieter Hüttner, in: Der Pfeil. Zeitschrift für die deutsche Jugend, 1974, Bd. 9, S. 19.

7 Während der DBJR mit seiner »Remscheider Erklärung« bereits im Oktober 1964 zu einer Kontaktaufnahme mit osteuropäischen Jugendorganisationen anregte, lehnte die DJO lange jeglichen Kontakt mit offiziellen Vertretern von Staatsjugendorganisationen der osteuropäischen Regime ab. S. u. a. Alfred Müsel: Die Staatsjugendorganisation »FDJ«. Monopolverband ohne Alternative, in: Der Pfeil, 1970, Bd. 6, S.6f. Die ihrerseits ebenfalls von Misstrauen geprägte Einschätzung der Staatsjugendorganisationen sollte sogar noch langfristiger das Verhältnis zur osteuropäischen Jugend belasten: »Die Deutsche Jugend des Ostens ist der einzige entscheidende Hemmschuh auf dem Weg einer Normalisierung zwischen dem Bundesjugendring und den osteuropäischen Ländern. Solange die DJO Mitglied ist, werden wir uns darauf einzurichten haben, dass eben bestimmte Dinge nicht möglich sind.«; zur Einschätzung der DJO durch den DBJR-Vorsitzenden, Walter Haas, vgl. DINK. Informationen, Nachrichten, Kommentare vom 30.12.1971, S. 2.

8 Schon in den 1980er Jahren hatte der BdV die DJO vor dem Hintergrund der internen Umstrukturierungen vom »ordentlichen« zum »außerordentlichen« Mitglied zurückgestuft. Durch den Prozess der Entfremdung gerieten insbesondere die Landsmannschaften aufgrund ihrer Zugehörigkeit zu beiden Verbänden zunehmend in Bedrängnis. Der offizielle Austritt erfolgte 1990 als Resultat einer deutigen Positionierung zur Aktion »Frieden durch freie Abstimmung« des BdV: »Für den Bundesvorstand der DJO-Deutsche Jugend in Europa ist die BdV-Aktion ›Frieden durch freie Abstimmung‹ nicht akzeptabel, weil sie als politischer Alleingang weder im innenpolitischen noch im außenpolitischen Bereich dazu angetan ist, Vertrauen zu erwecken, und das in einer Zeit, in der die Grenzen in Europa tatsächlich ihren einst trennenden Charakter verlieren und Brücken zwischen den Völkern werden. Wer zurück

nach wie vor anhaltenden Ressentiments von außen stellten die junge DJO-
Deutsche Jugend in Europa jedoch zunächst vor eine zähe Bewährungsprobe
und drängten den Verband seit Mitte der 1970er Jahre beinahe für ein gesamtes
Jahrzehnt ins jugendpolitische Abseits.

Seit Mitte der 1990er Jahre entwickelte sich innerhalb der DJO zunehmend
eine Strömung, die sich, insbesondere vor dem Eindruck der Bürgerkriegs-
flüchtlinge aus Jugoslawien, für eine Öffnung für Migranten und Flüchtlinge
außerhalb des bisherigen Aktionsradius der ehemaligen Ostgebiete aussprach
und damit letztlich den Weg in die heutige Verbandsarbeit ebnete: Seit ihrer
letzten grundlegenden Umstrukturierung im Jahr 2000 ist die djo-Deutsche
Jugend in Europa[9] eine Anlaufstelle für junge Flüchtlinge, Zuwanderer, Spät-
aussiedler und Migranten, die ihre Aufgaben neben einer Verbesserung der
politischen Rahmenbedingungen, der Förderung von Projekten auch in einer
präventiven Ergänzung zu den Sozialisierungsinstanzen wie Schule, Arbeits-
stelle oder Elternhaus sieht und ihre Arbeit in diesem Sinne als Beitrag zur
Ausprägung demokratischer Grundwerte sowie zur Förderung der Persönlich-
keitsentwicklung und Identitätsfindung betrachtet.[10] Man erkannte die Themen
Integration und Migration nicht nur als zentrale Zukunftsfragen der jungen
Bundesrepublik, sondern sah darin im Kontext der eigenen Geschichte eine
wichtige künftige Aufgabe der Verbandsarbeit.

Ihre Entwicklung macht die Vertriebenenjugend daher zu einem Untersu-
chungsgegenstand von bedeutender historischer Relevanz, ist sie doch von ge-
waltigen gesellschaftlichen Umbrüchen und Zäsuren geprägt, die von der Ju-
gendbewegung vor 1933 bis in die historisch-politische Bildungsarbeit der Ge-
genwart reichen. In der Auseinandersetzung mit den innerverbandlichen
Diskursen rücken einerseits grundlegende Fragestellungen der europäischen
Nachkriegszeit in den Fokus der Untersuchung, andererseits werden diese ge-
sellschaftlichen Prozesse auch in der Wechselwirkung des Handelns einzelner
Akteure, ihrer Beziehung zu außerverbandlichen Institutionen sowie der daraus
resultierenden Entwicklung des Verbandes hinsichtlich Zielsetzung und
Selbstverständnis selbst fassbar. In der Verschränkung von Sozial-, Generatio-
nen- und Erinnerungsgeschichte soll daher der Versuch unternommen werden,

zu den Grenzen will, versperrt den Weg für die Zukunft Europas. Wir wollen Verständigung
und Aussöhnung mit den Partnern in Ost und West.«; vgl. Pressemitteilung vom 15. 6. 1990,
abgedruckt in: Der Pfeil. Zeitschrift der DJO – Deutsche Jugend in Europa, 1990, Bd. 5/6, S. 3.

9 Die seit den Umstrukturierungsmaßnahmen im Jahr 2000 zu Minuskeln umgeformte Ab-
kürzung »djo« diene weiterhin als Erkennungszeichen und verdeutliche die Entstehungs-
geschichte des Jugendverbandes; vgl. http://www.djo.de/de/content/unsere-geschichte-0
[Stand: Januar 2015].

10 Das aktuelle Grundsatzpapier wurde am 21. 03. 2010 in Berlin verabschiedet. Vgl. Deutsche
Jugend in Europa (djo): djo Leitfaden. Grundsatzpapier der djo – Deutsche Jugend in Europa,
2010.

die Geschichte der Vertriebenenjugend als Teil der europäischen Nachkriegs-
geschichte aufzuarbeiten und die verbandsinternen Richtungsentscheidungen
als Resultat von Aushandlungsprozessen nachzuzeichnen, die ihre Einflüsse in
jugendlicher Identitätsentwicklung einerseits und gesellschaftlichem Wandel
andererseits haben.

Damit verspricht die Aufarbeitung der Geschichte der Kinder und Jugendli-
chen der »Vertreibungsgeneration« und ihrer nachfolgenden Generationen am
Beispiel der DJO/djo nicht nur im Rahmen der Geschichte der deutschen Ju-
gendbewegung einen spannenden Beitrag, sondern ergänzt auch den Gesamt-
komplex der deutschen Nachkriegsgeschichte um eine Generation zwischen
Vertreibung und Neuanfang, die nicht nur den Verlust der Heimat erlebte und
die Erinnerung an ihre osteuropäischen Wurzeln bis heute bewahrt, sondern
auch den europäischen Neuaufbau und damit einhergehenden Friedensprozess
mitgestaltete. Die Einbettung der Perspektive der Vertriebenenjugend innerhalb
der Ereignis- und Erinnerungsgeschichte bietet neben einer aufschlussreichen
historisch-politischen Aufarbeitung auch eine Vielfalt an Erinnerungsbildern:
einerseits in den Erlebnissen der vertriebenen Kinder und Jugendlichen der
ersten Generation, die das Erlebte anders wahrnahm und aufarbeitete, als die
Elterngeneration – aber auch im Aufdecken der Erinnerungsbilder, die an die
nachfolgenden Generationen weitergegeben wurden, welche die Vertreibung
selbst nicht mehr erlebt hatten. So bleiben bis heute die Auseinandersetzung mit
den Kategorien Heimat und Identität sowie die charakteristische »Doppel-
struktur«[11] in Landesverbände und Bundesgruppen grundlegender Bestandteil
im Wirken der djo, doch lässt der Generationenkonflikt im Spannungsfeld
zwischen Identität und Tradition einerseits und gesellschaftlichem Umbruch
andererseits im Agieren der nachgeborenen Generation jene kontinuierliche
Ausrichtung auf eine europäische Zukunft erkennen, welche die Verbandsge-
schichte entscheidend geprägt hat und ihr Selbstverständnis heute maßgeblich
bestimmt.

11 Ebd., S. 12: »Die djo-Deutsche Jugend in Europa hat seit ihrer Gründung eine Doppel-
struktur. Dies unterscheidet sie von anderen Jugendverbänden in Deutschland. Die beson-
dere Struktur hat ihre Wurzeln in der Verbandsgeschichte.«

Frauke Schneemann

Allzeit bereit für...? Leitvorstellungen und Kontroversen in der deutschen Pfadfinderbewegung der 1950er Jahre[*]

Die Nachkriegszeit und 1950er Jahre läuteten auf pfadfinderischer Seite eine Zeit der Suche nach Orientierungsmöglichkeiten und Selbstreflexion über die Angemessenheit bisher angewendeter Arbeitsmethoden ein. Diese nicht selten konfliktreiche und problematische Situation lässt sich durch eine multiple Frontstellung gegenüber Vergangenheit, Gegenwart und Zukunft spezifizieren. Auf Ebene der Vergangenheit kristallisieren sich zwei elementare Konfliktfelder heraus: zum einen die Frage nach der Ausrichtung zwischen jugendbewegt-bündischen Traditionen und scoutistisch geprägten Formen der Pfadfinderarbeit, zum anderen die Konfrontation mit der Involvierung bündischer und pfadfinderischer Gruppierungen in nationalsozialistische Strukturen. Aber auch die rasante politische, wirtschaftliche und kulturelle Entwicklung im Nachkriegsjahrzehnt der »konservativen Modernisierung«[1] schien die Konsolidierung der Bünde zu erschweren. Insbesondere einsetzende Veränderungen im jugendkulturellen Milieu erschwerten die Konsensbildung und entfachten kontroverse Debatten innerhalb der Pfadfinderschaft.

Ziel der diskursanalytisch[2] angelegten Masterarbeit ist es, diese Debatten innerhalb der deutschen Pfadfinderbewegung nachzuvollziehen sowie den

[*] Titel der Masterarbeit an der Georg-August-Universität Göttingen im Fach Mittlere und Neuere Geschichte, Erstgutachter: Prof. Dr. Dirk Schumann, abgeschlossen im März 2015.

[1] Ulrich Herbert: Liberalisierung als Lernprozess. Die Bundesrepublik in der deutschen Geschichte – eine Skizze, in: ders.: Wandlungsprozesse in Westdeutschland. Belastung, Integration, Liberalisierung 1945–1980, Göttingen 2002, S. 7–52, hier S. 33. Für einen weiteren Überblick: Edgar Wolfrum: Die geglückte Demokratie. Die Geschichte der Bundesrepublik Deutschland von ihren Anfängen bis zur Gegenwart, Stuttgart 2006.

[2] Die Untersuchung ist auf einen engen institutionellen Rahmen begrenzt und bestimmte Selektionsprozesse der redaktionellen Arbeit bezüglich der Zeitschriften können nicht nachvollzogen werden. Somit kann der Anspruch der historischen Diskursanalyse, ein Reglement des Diskurses herauszuarbeiten, nur ansatzweise erfüllt werden. Es bietet sich hierbei an, den Begriff des »vollgültigen Diskurses« vom Verständnis her auf den von »Diskursfäden« zu reduzieren, vgl. Achim Landwehr: Historische Diskursanalyse, Frankfurt a. M. 2009, S. 92f.

Umgang mit jener vielschichtigen Frontstellung zu deuten. Zentrale Fragen sind hierbei folgende:

- Wie und über was definiert sich die deutsche Pfadfinderschaft in den 1950er Jahren?
- Welche Aufgaben werden für das eigene Wirken gestellt, welche Ziele gesetzt?
- Werden bestimmte Konfliktfelder sichtbar?

Somit wird sowohl nach Leitbildern als auch nach Kontroversen innerhalb der Bewegung gefragt. Ein anderer Schwerpunkt liegt auf der Beurteilung und dem Umgang mit jugendlichen Lebenswelten seitens der Pfadfinder, der folgende Fragen aufwirft:

- Welche Aspekte sind aus pfadfinderischer Sicht zu jener Zeit essentiell für die Erziehung von Jugendlichen? Warum?
- Welches sind aus Sicht der Pfadfinderschaft Interessen/ Bedürfnisse/ Charakteristika Jugendlicher im Nachkriegsjahrzehnt?
- Wie wird die Jugend aus Sicht der Pfadfinder wahrgenommen?

Anhand der Analyse von Artikeln der Bundeszeitschriften der sechs großen Dachverbände des interkonfessionellen Bund Deutscher Pfadfinder (BDP) und Bund Deutscher Pfadfinderinnen (BDPinnen) und der konfessionellen Pfadfinder (Deutsche Pfadfinderschaft Sankt Georg, Pfadfinderinnen Sankt Georg, Christliche Pfadfinderschaft Deutschland, Evangelische Mädchenpfadfinder bzw. Bund Christlicher Pfadinderinnen, wobei der Bund Christlicher Pfadfinderinnen wurde offiziell von den Evangelischen Mädchenpfadfindern im Ring Deutscher Pfadfinderinnenbünde vertreten wurde) wird diesen Fragen nachgegangen. Sogenannte Splittergruppen, die keinem der Dachverbände angehörten, werden nicht in die Analyse, welche den Zeitraum 1945–1960 abdeckt, einbezogen. Insgesamt gesehen muss für die Aufarbeitung pfadfinderischer Geschichte festgehalten werden, dass es bislang an einer umfassenden historisch-kritischen Darstellung und Einordnung des Erziehungsphänomens in die Zeitgeschichte mangelt und eine Beschreibung oftmals isoliert von gesamtgesellschaftlichen Wandlungs- und Entwicklungsprozessen betrachtet wird[3] – gerade unter Einbezug jugendkultureller Entwicklungen versucht die Arbeit einen Beitrag zur Minimierung jenes Desiderates zu leisten.

Innerhalb der Zeitschriften lassen sich drei dominierende Diskursfelder erkennen: (1) der Dualismus zwischen jugendbewegt-bündischen Traditionen

3 Vgl. Susanne Rappe-Weber: Wandlungen in den sechziger Jahren, in: Jahrbuch des Archivs der deutschen Jugendbewegung, Hundert Jahre Pfadfinden, 2009, Bd. 6, S. 122–123, hier S. 122.

und Scoutismus, (2) die politische Arbeit der Pfadfinder und (3) die Stellung-nahme zu massengesellschaftlichen Phänomenen jener Zeit.

(1) Es lassen sich zusammenfassend drei Tendenzen des Umgangs mit der ju-gendbewegt-bündischen Tradition innerhalb der Pfadfinderschaft erken-nen: die der »Reanimation«, »Separation« und »Modifikation«, wobei letztere überwiegt. Zwar blieb das Bewusstsein, in der Tradition der deut-schen Jugendbewegung zu stehen auch weiterhin erhalten, doch erfolgte insgesamt eine stetige Abkehr bzw. Modifikation jugendbewegter Ideale. Der Bund als Lebensgemeinschaft blieb weitestgehend eine populäre Vor-stellung, die Wirkkraft dieses Leitsatzes variierte jedoch innerhalb der Stämme eines Bundes, was auch auf Grundbegrifflichkeiten wie »Führer-tum« zutraf. Zudem erfolgte eine Abkehr vom Ziel des autonomen Ju-gendreiches hin zur Integration der Jungen in die bestehende Gesellschaft. Diese Entwicklung führte insbesondere innerhalb der männlichen inter-konfessionellen Pfadfinderei zu Zerwürfnissen mit Stämmen, die jugend-bewegten Formen zugeneigt waren. Die massive Austrittswelle innerhalb des BDP Ende der 1950er Jahre verdeutlicht dies.

(2) Im Mittelpunkt der politischen Arbeit der Pfadfinder stand die staatsbür-gerliche Erziehung der Jugendlichen. Hierbei galt das Bekenntnis zur Bundesrepublik und der Demokratie als Grundlage der Arbeit. Die Not-wendigkeit jener politischen Bildung wurde zum einen durch eine allge-meine staatsbürgerliche Verantwortung sowie Gegengewichtsbildung zum Kommunismus begründet, zum anderen aber primär durch die nötige Aufklärung über die nationalsozialistische Vergangenheit legitimiert. Jene Aufarbeitung wurde in den Zeitschriften zwar vehement gefordert, anstatt dessen erfolgte jedoch eine rege Auseinandersetzung mit dem kommunis-tischen System in den Bahnen des Totalitarismus-Konzeptes, welche mit Wiedervereinigungsrhetorik gekoppelt wurde. Hierin ist sowohl eine Ver-meidungs- wie auch Legitimationsstrategie zu erkennen: Durch die Über-thematisierung des Kommunismus gerät die Auseinandersetzung mit der nationalsozialistischen Herrschaft und damit auch mögliche verbandsin-terne Verwicklungen in den Hintergrund. Dies dient gleichzeitig auf zwei-fache Weise als Legitimationsstrategie: Zum einen findet trotzdem eine Abgrenzung zu totalitären Systemen statt, zum anderen werden durch die Bestärkung der deutschen Wiedervereinigung Ansätze bündischer Volks-tumsideologie innerhalb der Pfadfinderschaft gerechtfertigt.
 In Bezug auf das Thema Wehrpflicht und Wiederbewaffnung lässt sich hingegen keine einheitliche Linie erkennen, eine breite Vielfalt an Mei-nungen wird stattdessen offeriert.

(3) Als kontroverseste Debatte erwies sich die Auseinandersetzung mit mas-sengesellschaftlichen Phänomenen der 1950er Jahre. Bezüglich der Jugend

bedeutete dies insbesondere das zunehmende Bedürfnis nach einer auto-
nomen Freizeitgestaltung frei von autoritärer Kontrolle und eine Hinwen-
dung zu massenkulturellen und gleichzeitig ideologiefernen Angeboten.[4]
Auch der zunehmende Einzug der Technik in den Lebensalltag deutscher
Familien in Form von Fernsehen und Kino repräsentierte eine bedeutsame
gesellschaftliche Veränderung. Die Debatten jener Entwicklungen erfolgten
innerhalb der Zeitschriftendiskurse größtenteils in einem elitär-bürgerli-
chen Duktus, welcher Modernitätskritik und eine jugendschützerische
Sichtweise in den Vordergrund stellt. Jene internen Widerständigkeiten
führten schließlich dazu, gegen Ende der 1950er Jahre einsetzende Indivi-
dualisierungstendenzen der Jugend zu verkennen und die Attraktivität des
Pfadfindens so ungemein zu mindern. Somit wurde das Ziel einer *zeitge-
mäßen* Anwendung der Pfadfindermethode in diesem Sinne verfehlt.

Zusammenfassend spiegelten sich innerhalb der deutschen Pfadfinderschaft
jener Zeit sehr deutlich das »doppelte Gesicht von Kontinuität und Umbruch,
von Tradition und Neuem, von Wiederaufbau und Modernisierung«,[5] welches
das gesamte Jahrzehnt charakterisiert. Während jugendbewegte Traditionen
teilweise integriert, größtenteils jedoch modifiziert wurden und eine Integration
in die internationale Pfadfinderszene stattfand, positionierte sich die deutsche
Pfadfinderschaft bezüglich soziokultureller Normen eindeutig auf restaurativer
Seite. Im Fall des BDP traten erst mit dem einsetzenden Generationswechsel in
den 1960er Jahren Veränderungen ein.[6] Die 1950er Jahre dienten somit auch auf
pfadfinderischer Seite als »Inkubationszeit des Reformjahrzehnts«.[7] Zusam-
mengefasst zeigte sich die deutsche Pfadfinderschaft der Nachkriegszeit und
1950er Jahre somit vielleicht nicht allzeit, aber *mit der Zeit* bereit für die voll-
ständige Integration in die deutsche Gesellschaft.

4 Vgl. Markus Köster: Jugend, Wohlfahrtsstaat und Gesellschaft im Wandel. Westfalen zwi-
 schen Kaiserreich und Bundesrepublik, Paderborn 1999, hier S. 3.
5 Axel Schildt: Zwischen Abendland und Amerika, München 1999, S. 197.
6 Vgl. Eckart Conze: »Pädagogisierung« als Liberalisierung. Der Bund Deutscher Pfadfinder
 (BDP) im gesellschaftlichen Wandel der Nachkriegszeit (1945–1970), in: ders., Matthias Witte
 (Hg.): Pfadfinden. Eine globale Erziehungs- und Bildungsgeschichte aus interdisziplinärer
 Sicht, Wiesbaden 2012, S. 67–81, hier S. 74.
7 Anselm Doering-Manteuffel: Westernisierung. Politisch-ideeller und gesellschaftlicher
 Wandel in der BRD bis Ende der 60er Jahre, in: Axel Schildt, Detlef Siegfried (Hg.): Dyna-
 mische Zeiten. Die 60er Jahre in beiden deutschen Gesellschaften, Hamburg 2008, S. 311–341.

Verena Kücking

»Von froher Fahrt glücklich und müde heimgekehrt«.
Katholische Jugendgruppen im Zweiten Weltkrieg

Das im Rahmen des Workshops 2014 vorgestellte Dissertationsprojekt untersucht knapp 2.400 Feldpostbriefe und Postkarten, die aus dem Kontext der katholischen Jugendbewegung stammen. Briefe dreier verschiedener Gruppenzusammenhänge, die – v. a. basierend auf Schriftwechseln – bis in den Krieg fortbestanden, nimmt das Projekt in den Blick. Da die Recherche nach vergleichbar umfangreichen Briefbeständen aus anderen nichtstaatlichen Jugendgruppen der Zeit, wie der evangelischen Jugend und der bündischen Jugend, ergebnislos blieb, lässt sich solch ein maßgeblich über Briefkontakte gewährleisteter Gruppenerhalt nur für katholische Jugendgruppen nachweisen.[1] Zu erklären ist dies über den Sonderstatus, den die katholische Jugend in den 1930er Jahren innehatte: Der Artikel 31 des im Juli 1933 zwischen Reichsregierung und Kirche unterzeichneten Reichskonkordats sicherte den katholischen Jugendorganisationen einen unabhängigen Status – wenn auch an die Auflage der rein religiösen Betätigung geknüpft. Das Konkordat bot im Verlauf der 1930er Jahre in der Praxis jedoch wenig Schutz, da das NS-Regime auf vielfältige Art und Weise versuchte, die fortbestehenden katholischen Gruppen an ihrer Arbeit zu hindern.[2] Doch letztlich trugen der (noch) legale Status und die Auseinandersetzungen und Nischenkämpfe, die vor allem mit der HJ ausgefochten wurden[3], im Verlauf der 1930er Jahre wesentlich dazu bei, dass sich in den katholischen »Kernscharen«[4] der Zusammenhalt im Inneren weiter festigte. Dies wiederum

1 Für andere Jugendorganisationen, wie die Arbeiterjugend, wurde nicht recherchiert.
2 Vgl. vertiefend zum Reichskonkordat: Thomas Brechenmacher (Hg.): Das Reichskonkordat 1933. Forschungsstand, Kontroversen, Dokumente, Paderborn 2007.
3 Vgl. weiterführend zu den Auseinandersetzungen der 1930er Jahre: Georg Pahlke: Trotz Verbot nicht tot. Die katholische Jugend in ihrer Zeit, Bd. 3: 1933–1945, Paderborn 1995, S. 148 ff.
4 Vgl. Christoph Kösters, Wim Damberg: Katholische Jugend 1930–1960. Zwischen Liturgischer Altargemeinschaft und Berufsverband. Das Beispiel des Bistums Münster, in: Franz-Werner Kersting (Hg.): Jugend vor einer Welt in Trümmern. Erfahrungen und Verhältnisse der Jugend zwischen Hitler- und Nachkriegsdeutschland, Weinheim 1998, S. 29. Die Autoren konstatierten in der Katholischen Jugend der 1930er Jahre eine »Scheidung der Geister«, die

bildete die entsprechende Ausgangsbasis für den weitgehend auf Briefkonver-
sation verlagerten Gruppenerhalt im Krieg. Auf der anderen Seite waren we-
sentliche andere nichtstaatliche Jugendorganisationen wie die bündische Ju-
gend[5] und auch das religiöse Pendant der evangelischen Jugend[6] nach der
Machtübernahme gezwungen, sich in die Hitlerjugend einzugliedern, sich auf-
zulösen oder illegal fortzubestehen. Es gibt Beispiele für jede der drei Optionen,
viele der Gruppen entschieden sich jedoch für die Eingliederung in die HJ,
häufig nicht zuletzt in der Hoffnung, unter einem neuen »Label« die alte Arbeit
fortführen zu können.[7] Auch manche katholische Jugendgruppen wählten die
Eingliederung in die Hitlerjugend, obwohl ihr Fortbestand auch ohne diese
prinzipiell gesichert war. Das verdeutlicht, dass in Teilen der katholischen Ju-
gend auch eine »gewisse Begeisterung für den ›neuen‹ Staat« vorhanden war.[8]

Die untersuchten Gruppierungen unterschieden sich deutlich von nicht
konfessionsgebundenen Jugendbünden durch die enge Glaubensbindung ihrer
Mitglieder und hatten zu diesen kaum Verbindungen. Die drei Briefbestände, die
exemplarisch für jene katholischen Jugendgruppen stehen, die trotz der
kriegsbedingten Zerstreuung der Mitglieder auch nach den Verboten fortbe-
standen, repräsentieren strukturell unterschiedliche Kommunikationstypen: In
der ersten Einheit, einer ehemaligen Gruppe der deutschen Pfadfinderschaft St.
Georg (DPSG) aus Essen-Steele, schrieb jeder jedem ohne vorher vereinbarte
Konventionen.[9] Nach den Verboten hatte sich diese Gruppe in eine Pfarrju-
gendgruppe umbenannt, was die einzige verbliebene Organisationsnische dar-

einen, die als »Kernscharen« an ihren Überzeugungen festhielten und versuchten, mit der
Jugendarbeit fortzufahren, die anderen, die zunehmend »abgestumpft und interessenlos«
wurden.

5 Vgl. dazu weiterführend u. a. Matthias von Hellfeld: Bündische Jugend und Hitlerjugend. Zur
Geschichte von Anpassung und Widerstand 1930–1939, Köln 1991; Arno Klönne: Jugend im
Dritten Reich. Die Hitlerjugend und ihre Gegner, Köln 2003; Christian Niemeyer: Die dunklen
Seiten der Jugendbewegung. Vom Wandervogel zur Hitlerjugend, Tübingen 2013.

6 Die evangelische Jugend führte zum Teil trotz vertraglicher Eingliederung in die Hitlerjugend
auch nach 1933 und bis in den Krieg ihre rein religiöse Jugendarbeit fort, jedoch ließ sich das
Phänomen des Gruppenerhalts über Briefkonversationen nicht nachweisen, was die Verfas-
serin auf den unterschiedlichen Status in den 1930er Jahren zurückführt. Vgl. zur evangeli-
schen Jugendarbeit nach 1933 und im Krieg: Wolfgang Günther: CVJM und kirchliche Ju-
gendarbeit im Krieg, in: Bernd Hey (Hg.): Kirche in der Kriegszeit, 1939–1945, Bielefeld 2005,
S. 101–123.

7 Vgl. dazu weiterführend u. a. Klönne, Jugend (Anm. 5), S. 206ff; jüngst hat C. Niemeyer
aufgezeigt, wie eng die Schnittmengen zwischen Bündischer Jugend und Hitlerjugend waren;
vgl. Niemeyer: Seiten (Anm. 5).

8 Vgl. Pahlke: Verbot (Anm. 3), S. 142. Er schreibt ein solches Verhalten vor allem Gruppen des
Bundes Neudeutschland zu.

9 Dieser knapp 1.500 Briefe umfassende Bestand ist historisch besonders wertvoll, weil er die
Korrespondenzen mehrerer Gruppenmitglieder umfasst. Die Briefe stammen von Zeitzeugen,
die im Zuge des Projektes »Jugend 1918–1945« des NS-Dokumentationszentrums Köln
(NSDOK-K-Jugend) interviewt worden sind.

stellte. Die Gruppe der Älteren nannte sich »Steeler Kreis«, schrieb sich hochfrequent im Krieg und versuchte, über die Briefe auch auf die jüngeren Pfarrjugendmitglieder Einfluss zu nehmen. Nach der Umwandlung in die Pfarrjugend war eine entscheidende Neuerung hinzugekommen: Auch Mädchen bzw. junge Frauen der weiblichen Jugend nahmen fortan am Gruppenleben des »Kreises« teil.[10] In der zweiten Gruppe – eine Pfarrjugendgruppe aus Köln-Bickendorf, ehemals dem katholischen Jungmännerverband zugehörig – vollzog sich die Kommunikation in erster Linie über den Jugendkaplan.[11] Im dritten Fall stammen die Briefe aus dem Kontext einer Kölner Neudeutschlandgruppe, die den Kontakterhalt über gruppeninterne, zentral organisierte Rundbriefe sicherte.[12] Diese verschiedenen Formen des brieflich gewährleisteten Gruppenerhalts, welche das Dissertationsprojekt aus raumtheoretischer Perspektive betrachtet, liefern einen neuen Blick auf die katholische Jugend im Zweiten Weltkrieg, der es zulässt, die »soziale Praxis«[13] der Akteure mit all ihren Widersprüchen in den Fokus zu rücken und bisher oft unbeachtete Handlungsspielräume aufzuzeigen.[14] Dieser Aufsatz greift einen eher randständigen Einzelaspekt des Gesamtprojektes heraus und fokussiert auf die »bündische Praxis« der untersuchten katholischen Jugendgruppen im Krieg, hier am Beispiel unternommener, geplanter oder gewünschter gemeinsamer »Fahrten«[15], über die die Briefe Aufschluss geben.

Für Gruppierungen, die sich in der Tradition der katholischen Jugendbewegung sahen, war die gemeinsame Fahrt eine der wichtigsten Praxisformen des

10 Die in diesem Artikel weiter unten angeführten Briefbeispiele stammen ausschließlich aus diesem Gruppenkontext.

11 Vgl. AdJD, MS Stiesch 3.1/003. Diese Briefe stammen aus dem Nachlass eines Kaplans aus Köln-Bickendorf, der ca. 700 für die Fragestellung Projektes relevante Briefe enthält.

12 Vgl. NSDOK-K-Jugend, Bestand Stunck, Briefe der Kameraden. Hierbei handelt es sich um 21 Rundbriefe einer Neudeutschlandgruppe aus Köln, bestehend aus ca. 300 Einzelbriefen bzw. Briefpassagen.

13 Vgl. dazu Alf Lüdtke: Einleitung: Herrschaft als soziale Praxis, in: ders. (Hg.): Herrschaft als soziale Praxis. Historische und sozial-anthropologische Studien, S. 9–63.

14 Vgl. folgende Werke, die die Frage der Feldpost und/oder des Gruppenerhalts im Krieg schon mit anderen Fragestellungen in den Blick nahmen oder streiften: Antonia Leugers: Jesuiten in Hitlers Wehrmacht. Kriegslegitimation und Kriegserfahrung, Paderborn 2009; Wilhelm Damberg: Kriegserfahrung und Kriegstheologie 1939–1945, in: Theologische Quartalsschrift, 2002, 182. Jg., S. 32–241; Christoph Kösters: Katholische Verbände und moderne Gesellschaft. Organisationsgeschichte und Vereinskultur im Bistum Münster 1918 bis 1945, Paderborn u.a. 1995; Christoph Holzapfel: Das Kreuz der Weltkriege. Junge christliche Generation und Kriegserfahrungen, in: Karl-Joseph Hummel, Christoph Kösters (Hg.): Kirchen im Krieg. Europa 1939–1945, Paderborn u.a. 2007, S. 419–441 sowie Pahlke: Verbot (Anm. 3).

15 Im Folgenden sind die aus der Jugendbewegung stammenden, umgangssprachlichen Bezeichnungen »Fahrten« und »auf Fahrt gehen« aus Gründen der Lesbarkeit nicht mehr in Anführungszeichen gesetzt.

Gruppenlebens: Ein- oder mehrtägige Wanderausflüge, Fahrrad- oder Boots-fahrten und die sommerliche Großfahrt über einen längeren Zeitraum galten als gemeinschaftsbildende Höhepunkte der Gruppenpraxis.[16] War den katholischen Jugendverbänden offiziell der Schutz des Konkordates gewährt, so schränkten die Nationalsozialisten die Möglichkeiten, an dieser Praxis festzuhalten, im Verlauf der 1930er Jahre zunehmend ein.[17] Sie verboten nach und nach typische Praktiken des Verbandslebens, wie beispielsweise das Tragen einheitlicher Kleidung, gemeinsame Wanderungen oder Fahrten sowie gemeinsames öf-fentliches Auftreten fernab von Wallfahrten, welche eingeschränkt noch durchgeführt werden konnten.[18] Die untersuchten Gruppen hielten dennoch daran fest: Gemeinsame Fahrten lassen sich bis in den fortgeschrittenen Krieg hinein nachweisen – wenn auch kriegsbedingt oft nur mit Teilen der Gruppe.[19] Über Briefe und während solcher Aktivitäten gemeinsam verfasste Postkarten wurden dann auch die im Krieg stehenden Gruppenmitglieder mit einbezogen.

Eines der wichtigsten Zentren der katholischen Jugendbewegung war seit den 1920er Jahren Altenberg mit seinem bekannten Dom und der angegliederten Jugendbildungsstätte. Das äußerte sich unter anderem darin, dass es ein sehr beliebtes und hoch frequentiertes Fahrtenziel für junge Katholiken war.[20] Auch für die drei untersuchten Gruppen hatte dieser Ort eine zentrale Bedeutung, wobei die Steeler ihn am häufigsten erwähnten. Hier ein Beispiel aus dem Jahr 1942, verfasst in Russland, kurz nach einem Heimaturlaub:

> Am letzten Sonntag war dann die Fahrt nach Altenberg. D.[21] mußte mal wieder ar-beiten. So kam es, daß ich mit den Mädchen allein war. Die Kölner Mädchen waren auch dabei. Wir zogen schon Samstags los u. pennten irgendwo unter freiem Himmel bei Odenthal. Es war nach alter Sitte. […] In der Morgenfrühe des Sonntags zogen wir dann singend gen Altenberg. Die Messe um 10 Uhr im Dom war sehr gut (Gregorianische Singmesse). Am Nachmittag saßen wir noch in den Wäldern u. sangen unsere alten Lieder. Wie in alten Tagen. Ich war so richtig froh dabei.[22]

Die Briefpassage zeigt Elemente einer typisch bündischen Praxis mit entspre-chendem Vokabular wie »losziehen«, »unter freiem Himmel pennen« und »in Wäldern die alten Lieder singen«. Dass derartige Unternehmungen im Krieg

16 Vgl. Pahlke: Verbot (Anm. 3) S. 268 f.
17 Vgl. ebd., S. 164.
18 Vgl. Barbara Schellenberger: Katholische Jugend und Drittes Reich. Eine Geschichte des Katholischen Jungmännerverbandes 1933–1939 unter besonderer Berücksichtigung der Rheinprovinz, Mainz 1975, S. 78 ff.
19 Auch Georg Pahlke stellte bereits fest, dass im Krieg noch vereinzelt Fahrten stattfanden; vgl. Pahlke: Verbot, (Anm. 3), S. 268 f.
20 Vgl. Jugendbildungsstätte Haus Altenberg: Geschichte des Hauses, verfügbar unter: http://jugendpastoral.erzbistum-koeln.de/haus-altenberg/haus_altenberg/ [15.12.2014].
21 »Fahrtennamen« und Nachnamen sind durch Abkürzungen anonymisiert.
22 NSDOK-K-Jugend, Bestand Kreutzer, Erich B. an Hugo K. am 29.09.1942.

keine gängige Alltagspraxis mehr waren, sondern eine begrüßte Ausnahmesituationen – in diesem Fall im Heimaturlaub – darstellten, verdeutlichen die artikulierte Freude darüber und der Rekurs auf die »alten Tage«. Zudem kam den »Mädchen« eine konstituierende Funktion zu.[23] Wie wesentlich in Altenberg zugleich der Glaubensbezug war, heben Aussagen hervor, die den Ort als »Symbol für unsere Glaubenshaltung« oder »Symbol unserer Gemeinschaft« bezeichnen.[24] Deutlich wird das auch bei den sogenannten »Lichttagen« der Steeler Gruppe, die wiederholt in Altenberg stattfanden. Diese »Lichttage« waren Zusammenkünfte im Altenberger Dom, zu der einerseits die noch in der Heimat verbliebene Jugend der Pfarrgemeinde erschien, zum anderen aber auch die im Feld stehenden Soldaten eingeladen waren. Letztere sollten sich gedanklich mit den anderen dort an einem vereinbarten Tag um eine bestimmte Uhrzeit für eine Stunde zusammenfinden, um gemeinsam zu beten und beisammen zu sein. Das Ganze wurde über Briefe, mit einigem zeitlichen Vorlauf und der Bitte um Verbindlichkeit verabredet:

> »Wir wollen also unseren Lichttag am Sonntag, den 2. Februar halten, und zwar wollen wir uns abends von 8–9 Uhr im Dom zu Altenberg einfinden und eine Stunde zusammen sein im Gebet. Die Gestaltung sei wieder: Schriftlesung (1. Johannesbrief), die drei Ave und das Denken an einander. Für mich hat dieser Tag noch eine besondere Bedeutung und ich bitte Euch, meiner auch besonders zu gedenken.«[25]

Hier zeigt sich die zentrale Bedeutung des gemeinsamen Glaubens als wichtiger Bestandteil des Zusammenhaltes während des Krieges. Zugleich war das gedankliche Beisammensein an sich wesentlich. An dieser Stelle offenbart sich ein zentraler Aspekt des laufenden Dissertationsprojektes: Es bildet sich eine imaginierte, erlebte Gemeinschaft trotz kriegsbedingter räumlicher Zerstreuung der Gruppenmitglieder. Solche rein über Briefkonversation initiierten Treffen stellten eine äußerst flexible und kreative Reaktion auf die kriegsbedingten Hindernisse eines vor Ort fortgeführten Gruppenlebens dar. Hier bildeten sich imaginäre Räume als mögliche Ausweichorte für das Gruppenleben im Krieg – sie schufen eine Möglichkeit des Beisammenseins ohne physische Anwesenheit.[26] Solche Ereignisse hatten oft auch eine Auftriebswirkung für die Fortsetzung der Briefkonversation. Eingebettet waren diese »Lichttage« in der Regel in gemeinsame Fahrten im bündischen Stil, vollzogen von den Resten der

23 Eine tiefergehende Behandlung der Geschlechterfrage wird in der Dissertationsschrift vorgenommen.
24 NSDOK-K-Jugend, Bestand Bonsiepen, Phillip D. an Erich B. am 25.07.1943.
25 Ebd., Bestand Kreutzer, Hans H. an Hugo K. im Winter 1941.
26 Neben Altenberg als spirituelles Zentrum der katholischen Jugendbewegung spielten die Klöster Maria Laach und Marienthal eine ähnlich bedeutende Rolle, auch diese Orte blieben beliebte Fahrtenziele im Krieg. Beide Orte werden aber vor allem im Steeler Kontext genannt, während Altenberg wirklich für alle Gruppen einen Bezugspunkt darstellt.

noch vor Ort anwesenden Jugend der Pfarre, wie das erste Zitat zeigte.[27] Den nur imaginär anwesenden Soldaten im Kriegseinsatz wurde anschließend wieder über die Briefe – in der Regel begeistert – berichtet, was sie wiederum teilhaben ließ, einbezog und den Zusammenhalt der Gemeinschaft ebenso wie den Rückhalt für den Einzelnen stärkte.

Auch ganz ohne spirituelle Zielorte gingen die Gruppen oder Teile von ihnen im Krieg noch auf Fahrt, sofern sich die Möglichkeit bot, wie dieser exemplarisch herausgegriffene Bericht einer Tagesfahrt aus dem Sommer 1941 belegt:

> »Am zweiten Pfingsttage haben wir eine schöne Fahrt in die Tropen gemacht, zwar nicht in die Heidi[!], aber in den Bottroperwald. Das war ein herrlicher Tag. Hans hat sich bei mir umgezogen, dann sind wir von Kray aus mit der Linie 3 die ja nach Bottrop fährt losgefahren. Wir sind mit Absicht von Kray gefahren, um den Steeler Quatschmäulern nicht Gesprächsstoff zu geben. Am Wasserturm trafen wir dann, wie wir verabredet hatten, Maria und Anne A. und Trutchen S. Morgens war es sehr trübe und kühl, aber als wir schon eine Zeit im Wald waren kam die Sonne durch, und dann wurde es herrlich. Beim Laufen durch das nasse Gras hatten wir bald alle nasse Füße (nicht zu verwechseln mit Nassauer), aber das konnte unsere Stimmung nicht zerschlagen. Bald kamen wir an einen Bach, der ein schönes sandiges Bett hatte. Was lag da näher als die Schuhe und Strümpfe aus und hinein. […] Nachher haben wir uns dann einen schönen Rastplatz in einer Waldlichtung gesucht, wo wir dann einige Stunden geblieben sind. Hier haben wir dann zunächst einmal etwas eingenommen, dann gesungen, geschlafen, sich gegenseitig mit Holz beworfen. […] Gegen Abend haben wir uns dann wieder in Bewegung gesetzt in Richtung Heimat. Das war mal wieder ein schöner Tag.«[28]

Die Briefpassage berichtet von einem idyllischen und unbeschwerten Tag inmitten des Krieges, den Teile des »Kreises« miteinander verbrachten. Dass solche Fahrten eigentlich gar nicht mehr erlaubt waren und sich die Protagonisten dessen auch bewusst waren, zeigt die Tatsache, dass man sich in Kleinstgruppen zu einem vereinbarten Treffpunkt aufmachte und erst dann den Tag gemeinsam fortsetzte, als man unbeobachtet war.

Nicht immer war der Verlauf derart harmonisch wie im zuletzt geschilderten Beispiel. Eine der Fahrten dieser Pfarrjugend endete sogar in einem Gestapoverfahren. Am 27.09.1942 machten sich zwei der »Kreis«-Mitglieder aus dem genannten Briefzirkel mit mehreren jüngeren Mitgliedern der Pfarrjugend auf den Weg nach Altenberg, wobei sie die Gestapo aufgriff und ein Verfahren wegen des Verdachts einer getarnten Fahrt ins Bergische Land und der mutmaßlich fortgeführten Verbandsarbeit des Katholischen Jungmännerverbandes eröffnete. Sechs der insgesamt 15 Teilnehmenden wurden in den Folgemonaten verhört, allen voran Willi B., ehemaliger Führer der DPSG-Gruppe und nun Mitglied des genannten »Kreises«. Er war bis dato nicht zur Wehrmacht einge-

27 Vgl. Zitat S. 448.
28 NSDOK-K-Jugend, Bestand Kreutzer, Willi B. an Hugo K. am 01.07.1941.

zogen und von den anderen mit der Aufgabe betraut, die noch in der Pfarre aktiven Jüngeren mit zu betreuen und Einfluss auf sie zu nehmen. Nach etwa einem Jahr stellte die Gestapo das Verfahren dann mangels Beweisen ein, auch Willi B. konnte nichts weiter nachgewiesen werden.[29] Andere Gruppenmitglieder, die derweil im Kriegseinsatz waren und über die Briefkonversation von dem Zwischenfall erfahren hatten, hofften, dass die Sache keine demoralisierende Wirkung auf die jüngeren Beteiligten der Pfarrjugend haben würde:

> »Das unliebsame Zwischenspiel bei der Altenbergfahrt unserer Jungen im Sept. 1942 hat sich leider etwas erweitert. Nach K.H.K. u. D. [Fahrtenname v. Willi B.] sind jetzt 4 weitere Leute gewarnt worden. Ich weiss nicht, ob damals bei der Fahrt einen[!] Fehler gemacht wurde. Aber D. ist doch sonst immer vorsichtig. Hoffentlich verliert man nicht gleich den Mut dadurch, denn jetzt im kommenden Frühjahr sind doch solche Dinge zur Arbeit wieder unbedingt notwendig.«[30]

Die Notwendigkeit »solcher Dinge« hebt den Stellenwert hervor, den man Fahrten beimaß. Sie waren zentrale gemeinschaftsbildende Aktivitäten, auf die nicht verzichtet werden sollte und die die jungen Katholiken an die Gemeinden binden sollte. Dass man in der Praxis offenbar bewusst, aber »vorsichtig« die Auflagen umging, um die Jugendarbeit attraktiv zu gestalten, spricht die Briefpassage ebenso an.

Dieses Beispiel soll jedoch keinesfalls suggerieren, dass die katholische Jugend im Krieg in klarer Opposition zum NS-Regime zu verorten war. Im Gegenteil: Häufig lassen sich neben Konflikten auch deutliche ideologische Schnittmengen mit der NS-Ideologie feststellen, wie auch schon andere Arbeiten hervorhoben.[31] Wie kriegsbegeistert die jungen Katholiken waren und wie sehr ihnen daran gelegen war, ihren Beitrag zu Deutschlands Sieg zu leisten, lässt sich auch anhand des Fahrtenbeispiels aufzeigen, denn nicht selten zogen die jungen Soldaten Vergleiche zwischen den Erlebnissen des Krieges und den früher unternommenen gemeinsamen Fahrten in der Jugendgruppe. Der Krieg klingt dann, wie hier in einem Brief aus Russland, mitunter wie ein großes Abenteuer:

> »Wir sind wieder unterwegs! Herrlich: unterwegs. Du kannst Dir unsere Freude nicht vorstellen, als wir in unserer Bunkerstellung abgelöst wurden u. wieder die Zelte bezogen. Mir ist es so wie in früheren Jahren, als wir im Frühjahr zur ersten Fahrt unterwegs waren. Am ersten Abend saßen wir noch lange in unseren Zelten u. konnten in feiner Runde kein Ende finden. Wovon erzählten wir: von den schönsten Erlebnissen des letzten Sommers, die noch alle in lebendiger Erinnerung sind. Ich bin froh, daß wir beim Vormarsch wieder dabei sind. Der Winter mit seiner Härte ist schnell vergessen u.

29 Vgl. Landesarchiv Nordrhein-Westfalen, Hauptstaatsarchiv Düsseldorf, RW 58/ 34064.
30 NSDOK-K-Jugend, Bestand Bonsiepen, Erich B. an Marianne G am 14.02.1943.
31 Vgl. dazu z.B. Gerhard Paul, Klaus-Michael Mallmann: Milieus und Widerstand. Eine Verhaltensgeschichte der Gesellschaft im Nationalsozialismus. Widerstand und Verweigerung im Saarland 1935–1945, Bonn 1995.

wir sind froh, daß wir ihn überwunden haben. Allerdings möchte ich diesen Winterfeldzug nicht mehr missen u. bin froh, daß ich dabei war. Das ganze Land soll uns jetzt wieder auftun mit seiner endlosen Weite, mit seinen Wäldern und Seen.«[32]

Die jungen Katholiken zeigten sich fast ausnahmslos kriegsbejahend, volks- und vaterlandstreu. Der eigene Beitrag zum Krieg war eine von Gott gestellte Aufgabe und die Bereitschaft, alles zu opfern, inklusive des eigenen Lebens, war weitverbreitet.[33] Parallel lässt sich auch eine deutliche Distanz zum Regime konstatieren. Zum Beispiel rechneten die jungen Katholiken nach dem erhofften Kriegsgewinn der Deutschen mit starken Repressalien gegen die Kirche und auch gegen die Reste des (eigenen) katholischen Jugendlebens und diskutierten im Rahmen der Briefkonversation darüber, wie man dem entgehen könnte.[34] Dennoch sollte der Krieg unbedingt gewonnen werden.

Die katholischen Jugendgruppen versuchten, ihr Gruppenleben flexibel den widrigen Umständen des Krieges anzupassen, verlagerten weite Teile der Gruppenpraxis auf schriftliche Konversation und suchten nach möglichen Handlungsspielräumen, die zum Teil auch Gefahren der Verfolgung in sich bargen. Die trotz des Verbotes durchgeführten Fahrten mit Teilen der Gruppe und/oder beurlaubten Soldaten, die damit verbundenen Risiken, die engen Glaubensbindungen mit der tief empfundenen Verbindung der Gruppenmitglieder untereinander und letztlich die trotz aller Distanz zum Regime vorhandene Kriegsbegeisterung zeigen einen Ausschnitt dessen, welch »mehrdeutige Gleichzeitigkeiten« der »Eigen-Sinn« der jungen Katholiken mitunter hervorbrachte.[35]

32 NSDOK-K-Jugend, Bestand Kreutzer, Erich B. an Hugo K. am 08.06.1942.

33 Vgl. hier vertiefend u. a. Pahlke: Verbot, S. 380ff; Leugers: Jesuiten (Anm. 14); S. 51ff; Als Briefbeispiel: NS-Dokumentationszentrum der Stadt Köln, Projekt Jugend 1918–1945, Bestand Kreutzer, Erich B. an Hugo K. am 04.04.1943.

34 Auch in diesem Punkt soll wieder auf die tiefergehende Behandlung des Themas in der Dissertationsschrift verwiesen werden.

35 Vgl. Lüdtke: Herrschaft (Anm. 13).

Rezensionen

Ulrich Sieg

Barbara Stambolis, Jürgen Reulecke (Hg.): 100 Jahre Meißner (1913–2013). Quellen zur Geschichte der Jugendbewegung (Jugendbewegung und Jugendkulturen. Schriften 18), Göttingen: V&R unipress 2015, 509 S., ISBN 978-384-700333-5, 59,99 €

Der erste Freideutsche Jugendtag im Oktober 1913 besitzt einen festen Platz in den Geschichtsbüchern, doch ist seine Deutung umstritten. Mal gilt die Feier auf dem Hohen Meißner als Symbol jugendbewegter Aufbruchsstimmung, mal als Ausdruck kulturpessimistisch getönter Zeitkritik, und nicht selten wird sie als Symptom für die irrationalen Schattenseiten der deutschen Vergangenheit präsentiert. Doch wieviele Deutungen auch bislang gewagt wurden, die Erinnerungsgeschichte dieses Ereignisses spielte noch keine Rolle. Sie bildet den Gegenstand der umfassenden, mit zahlreichen Abbildungen illustrierten Quellensammlung von Barbara Stambolis und Jürgen Reulecke. Der übersichtlich gegliederte Band folgt chronologisch-systematischen Ordnungskriterien und orientiert sich an der inneren Geschichte der Freideutschen Jugend. Dies ist prima facie überraschend, spielten doch historische Zäsuren wie der Kriegsausbruch 1914 oder die nationalsozialistische »Machtergreifung« eine zentrale Rolle für die deutsche Jugendbewegung. Allerdings ist dies mittlerweile sattsam bekannt, und in erinnerungsgeschichtlicher Perspektive spricht gewiss manches für die besondere Akzentuierung der internen Debatten und persönlichen Erlebnisse der Beteiligten. Dem dienen auch die knapp gehaltenen Einführungen der beiden Herausgeber, die sich in jedem Kapitel auf die individuelle Dimension der vorgestellten Zeugnisse konzentrieren.

Der Band beginnt mit Quellen zur Meißnerfeier und ihrem unmittelbaren Nachklang im Ersten Weltkrieg. Sie belegen den romantischen Überschwang der ersten jugendbewegten Generation, illustrieren ihre kulturkritische Grundeinstellung und verweisen auf die antiuniversalistische Orientierung ihrer Vordenker. Gleichwohl ist ein optimistischer Ton unüberhörbar, der sich aus dem Vertrauen in die eigenen Kräfte speiste. Nach der Katastrophe des Ersten Weltkrieges rang man in der Freideutschen Jugendbewegung um einen Neuanfang, scheiterte aber am eigenen transpolitischen Gegenwartsverständnis, das Selbstkritik und eine nüchterne Einschätzung der politischen Lage erschwerte. Franz Oppenheimer warnte 1923 vor realitätsfernen Beschreibungen und vollmundigen Versprechen, die den Keim zu tiefgreifenden Enttäuschungen in sich

tragen. Die gegenseitigen Zuschreibungen der Zwischenkriegszeit demon-
strierten, wie rasch »Generation« ein ideologischer Kampfbegriff geworden war.
Wehmütig dachte Erich Lüh an die erste Feier auf dem Hohen Meißner zurück
und wähnte bereits 1925 das »Ende der Jugendbewegung« (S. 176) gekommen.
Hierbei trug ihn allerdings nicht das Verständnis für die intellektuellen Such-
bewegungen im späten Kaiserreich, sondern der Wille zur Abrechnung mit der
als unzureichend empfundenen Weimarer Kultur. Schroffe Zeitkritik und
hochtönender Nationalismus begünstigten die eigentümliche Realitätsferne der
deutschen Jugendbewegung. Zum Nationalsozialismus hatte man kaum Wei-
terführendes oder gar substantiell Kritisches zu sagen, und nur wenige ihrer
Anhänger scheinen bemerkt zu haben, dass das Ideal der Volksgemeinschaft
spätestens seit der »Machtergreifung« massiv menschenverachtende Züge trug.
Der Versuch Gustav Wynekens, den Reichsjugendführer Baldur von Schirach zu
einer Festveranstaltung anlässlich des 25-jährigen Jubiläums der Meißnerfeier
zu überreden, ist nachgerade peinlich. Es dauerte einige Zeit, bis die Angehö-
rigen der Jugendbewegung nach 1945 eine eigenständige Position zum natio-
nalsozialistischen Unrechtsregime gewonnen hatten. Für die Haltung unmit-
telbar nach dem Zweiten Weltkrieg dürfte ein Brief von Waldemar Nöldechen
charakteristisch sein, in dem er gegenüber Ulrich Noack feststellte, »innerlich
haben alle, die aus *unseren* Reihen in die NSDAP eintraten, sich ihre reinen
Hände bewahrt, da sie es aus Idealismus taten« (S. 241).

Die Meißnerfeier 1963 trug ein Janusgesicht. Sie war in mancher Hinsicht
vom Herkommen geprägt und spiegelte bereits die gesellschaftlichen Umbrüche
der 60er Jahre. Nicht zufällig wurde Hellmut Gollwitzer zum wichtigsten Spre-
cher der Veranstaltung. Nachdrücklich forderte er die Teilnehmer dazu auf, sich
von der »»Seuche des Nationalismus und des Antisemitismus«« (S. 319) zu dis-
tanzieren. Doch bei aller Anerkennung, die seine Rede erfuhr, sollte man nicht
vergessen, wie schwer der Jugendbewegung die inhaltliche Neuorientierung fiel.
Bernd Nellesen brachte es in der Zeitung »Die Welt« auf den Punkt. Die ältere
Generation habe für ein sinnvolles gesellschaftliches Engagement kein »Rezept«
(S. 328) anzubieten, die jüngere suche noch ihren eigenen Weg. In den ein
Vierteljahrhundert später angeschlagenen Protesttönen überwog Zeitgeistaffi-
nität. Wie so viele beschwor man angesichts von Umweltzerstörung und ent-
fesseltem Kapitalismus eine düstere Zukunft der Menschheit. Gleichzeitig fan-
den auf dem Hohen Meißner Workshops und Theorieseminare statt, die in
ähnlicher Ausrichtung auch an deutschen Universitäten zu finden waren.
Grundsatzethische Maßstäbe dominierten, doch scheint wenig Klarheit darüber
bestanden zu haben, wie sich die eigenen hehren Werte in konkrete Verant-
wortlichkeit überführen ließen. Allerdings zeigen die Feiern im Herbst 1988
auch, dass die Jugendbewegung nichts mehr mit rückwärtsgewandter
Deutschtümelei zu tun hatte.

Den Band beschließen Ausführungen von Barbara Stambolis zur schwierigen »Selbsthistorisierung« der Jugendbewegung, die mit einer Darstellung der Zentenarfeier im Herbst 2013 verknüpft sind. Mittlerweile hatten Rechtsextremismusvorwürfe an Kraft gewonnen, die sich gegen die Persistenz von Blut-und Boden-Vorstellungen in der Jugendbewegung richteten. Mit den aktuellen Debatten hatten sie wenig zu tun. So bemühte sich eine vorbereitende Arbeitstagung auf Schloss Martinfeld darum, »das Meißnerfest 1913 in die Tradition der europäischen Aufklärung einzuordnen« (S. 430). Und bei der Jubiläumsfeier brachten die anwesenden Organisationen aktuelle Themen von der medialen Reizüberflutung bis zur Geschlechtergerechtigkeit zur Sprache. Doch bleibt die Frage offen, ob dies auf Dauer reicht, die Eigenart der Jugendbewegung zu bestimmen und ihr gesellschaftliche Wichtigkeit einzutragen.

Kein Zweifel besteht allerdings darin, dass der Hohe Meißner zu den etablierten deutschen Erinnerungsorten zählt und die auf Burg Ludwigstein gesammelten Dokumente auf öffentliches Interesse stoßen. Hier liegt ein Großteil der von Jürgen Reulecke und Barbara Stambolis präsentierten Zeugnisse. Rein editionstechnisch lässt sich manches einwenden. Viele der vorliegenden Texte wurden z. T. erheblich gekürzt, und da die Herausgeber ihre Kriterien nicht offengelegt haben, lässt sich kaum beurteilen, wie aussagekräftig oder gar repräsentativ die ausgewählten Passagen sind. Der Anmerkungsapparat ist von asketischer Knappheit, und der für die Beurteilung der Quellen so wichtige historische Kontext wird nur selten plastisch. Langweilig sind die Dokumente allerdings mitnichten. Der Interessierte findet ebenso spannende wie geschickt arrangierte Zeugnisse, die zum näheren Verweilen einladen. Im Resultat ist ein Lesebuch entstanden, das sich gut für den universitären Unterricht eignet und einen plastischen Eindruck von der »Gedächtnisspur« (Jan Assmann) der Meißnerfeier bietet. Wer es dann noch genauer wissen will, dem helfen die präzisen bibliographischen Angaben weiter.

Es bleiben allerdings Zweifel, ob der erinnerungsgeschichtliche Ansatz für die Beurteilung des ersten Freideutschen Jugendtags wirklich trägt. 1913 gingen weitreichende Impulse vom Fest auf dem Hohen Meißner aus, welche etwa die Frühgeschichte des Zionismus beeinflussten und längst noch nicht hinreichend erforscht sind. Die Ursache hierfür lag keineswegs im Anpassungswillen junger Juden, die ihre Augen vor dem Antisemitismus in den Reformbewegungen verschlossen hätten. Entscheidend war vielmehr, dass dort leidenschaftlich erörtert wurde, wie ein sinnvolles Leben »unter den Bedingungen der sich beschleunigenden Moderne« (Joachim Radkau, hier S. 453) aussehen kann. Der Erste Weltkrieg sorgte dafür, dass die jugendbewegten Träume schon bald als Illusion empfunden wurden. Viel weiter als die erste Generation der Freideutschen Jugend mit ihrem Bekenntnis zu innerer Aufrichtigkeit und dem Willen zu unverstellter Kommunikation und einem naturnahen Leben sind wir jedoch

schwerlich gekommen. Sollte es da nicht reizvoll sein, die Originalzeugnisse einer erneuten Lektüre zu unterziehen und ihrer unmittelbaren Wirkung nachzugehen? Dies ließe Beziehungen zum Neukantianismus oder zum Kulturzionismus deutlich werden und gäbe ein schattierungsreiches Bild, welche Bedeutung die Ideen der Jugendbewegung einst besaßen.

Hans-Ulrich Thamer

Rüdiger Ahrens: Bündische Jugend. Eine neue Geschichte (1918–1933), Göttingen: Wallstein 2015, 477 S., ISBN 978-3-8353-1758-1, 46,– €

Das Umschlagfoto von Rüdiger Ahrens »neuer Geschichte« der Bündischen Jugend von 1918 bis 1933 zeigt einen trotzigen Fahnenträger mit Schwarzer Fahne auf dem Bundestag des Großdeutschen Bundes in Munsterlager Pfingsten 1933. Vorgeschichte und Zeitpunkt des Lagers wie die dort inszenierte Vereinigung bündischer Gruppen zum »Großdeutschen Bund« stehen zugleich für das Ende der Bündischen Jugend, die in den folgenden Wochen mit ihren verbliebenen Gruppen in einer Gemengelage von Gleichschaltung und Selbstgleichschaltung in den Strudel der nationalsozialistischen »Machtergreifung« geriet und im Juni 1933 aufgelöst wurde. Die Schwarze Fahne war in der Weimarer Republik Symbol des »Dagegenseins« (S. 255), des Widerstandes gegen die parlamentarische und republikanische Verfassungsordnung. Im Pfingstlager 1933, über dem inzwischen die Hakenkreuzfahne wehte, konnte sie auch als Zeichen der organisatorischen Selbstbehauptung inmitten der ambivalenten Gleichschaltungsprozesse des Frühsommers 1933 gedeutet werden. Schließlich ließ sie auch das Dilemma der Bündischen Jugend erkennen: Diese stand in ihrer Mehrheit auf der Seite der politischen Rechten und Republikgegner und verstand sich darum als möglicher Bündnispartner der NSDAP. Mit ihrem elitären Selbstverständnis geriet sie nun aber in die Defensive und unter die Mühlsteine der NS-Massenbewegung, die ihre ganze politische Wucht und ihren machtpolitischen Monopolanspruch auch gegen die Konkurrenten aus dem Lager der nationalen Rechten einsetzte und damit eine Dynamik und Attraktivität besaß, die auch manchem »Bündischen« verführerisch erschienen.

Die umfangreiche Freiburger Dissertation von Rüdiger Ahrens leistet allerdings mehr als nur eine Wiederaufnahme der alten Debatte über den Beitrag der Bündischen Jugendbewegung zum Aufstieg der nationalsozialistischen Bewegung. Denn der Verfasser macht die gesamte Geschichte der bündischen Jugendbewegung in der Weimarer Republik von 1918 bis 1933 zum Gegenstand seiner Untersuchung, und er stützt seine Ergebnisse auf ein weitreichendes, vielfältiges Quellenmaterial. Dazu gehört die Auswertung der einschlägigen Zeitschriftenliteratur der Bündischen Jugend wie von unterschiedlichen

Selbstzeugnissen aus der Bündischen Jugend vom Bundesführer, der Stellung zu Fragen des bündischen Selbstverständnisses wie zur organisatorischen, jugendpolitischen Positionierung der Bünde nimmt, bis zum unbekannten jungen Mitglied, das seine Eindrücke und Gefühle in seinem Fahrtenbuch festhält.

Die sorgfältige Analyse dieses Quellenmaterials lenkt die Betrachtung nicht nur auf die Ideologie der Bünde und ihr Organisationsverhalten, das bekanntlich von permanenten Abspaltungen, Selbstauflösungen und Einigungsversuchen geprägt war. Ahrens möchte vielmehr die Geschichte der Bündischen Jugend in die facettenreiche politische Landschaft der Weimarer Republik einordnen und ein »mehrdimensionales Bild« (S. 18) der Bündischen Jugend erarbeiten. Das bedeutet sowohl die Rekonstruktion der fast unüberschaubaren, weil äußerst verzweigten Organisationsgeschichte der Jugendbewegung – wobei in der Selbstwahrnehmung der Beteiligten die Organisationszugehörigkeit oft auch ein Bekenntnisakt war – als auch die Frage nach der Programmatik und Ideologie zu stellen. Auch wenn diese nicht zu intellektuellen Höhenflügen und zur Präzision neigten, kann der Vf. auf einer sehr viel breiteren Materialgrundlage und mit einem sehr viel differenzierteren Analyseinstrumentarium als das in früheren Untersuchungen geschah, die gesellschaftspolitischen Entwürfe innerhalb der Bünde und deren Einbindung in den politischen Diskurs der nationalen Rechten systematisch rekonstruieren. Was zum unverwechselbaren Profil der Bündischen Jugend gehörte, die auch Rüdiger Ahrens als innovativen und weit ausstrahlenden Kern der Jugendorganisationen und Jugendkulturen der Weimarer Republik versteht, waren neben Programmatik und Ideologie vor allem die Lebensformen und die Praxis der Bünde. Die Symbole, Netzwerke und performativen Handlungen der Bünde vom Lager bis zum Nestabend, von jugendbewegten Kreisen bis zu Visionen eines Lebensbundes, vom Singen bis zum Marschieren, waren die prägenden Formen symbolischer Kommunikation, mit deren Hilfe Werthaltungen vermittelt, Selbsterziehung praktiziert und Abgrenzungen definiert wurden. Dass die Studie diesen dritten Aspekt einbezieht (ohne ihn vollständig auszuleuchten) macht den innovativen Ansatz der Untersuchung aus, die sich damit auch der umstrittenen Frage nach der Zugehörigkeit anderer, nicht-bündischer, konfessioneller oder parteipolitischer Jugendorganisationen nähert und dabei durchaus zu plausiblen Hypothesen kommt, ohne freilich diese Überlegungen empirisch zu fundieren.

Sehr viel mehr Beachtung und möglicherweise auch Widerspruch von Seiten einiger Traditionsbewahrer wird die Untersuchung durch ihre differenzierte und argumentativ plausible Zuordnung der Bündischen Jugend zum nationalen Lager der Weimarer Republik finden. Obwohl sich dieses nationale Lager durch eine große organisatorische Heterogenität auszeichnete, war es durch ausgeprägte Netzwerke, zu denen auch die »Bündischen« zusammen mit Wehrverbänden und Studentenringen gehörten, vielfach miteinander verbunden und

zeichnete sich durch gemeinsame Erfahrungen und Deutungen, vor allem durch ein Set von ideologischen Grundüberzeugungen und Gesellschaftsmodellen aus, die gegen Liberalismus, Individualismus und Sozialismus gerichtet waren und zu einer mehr oder weniger fundamentalen Opposition zum Weimarer Verfassungsstaat führten. Zu den ideologischen Grundmustern der politischen Rechten von Nation und Wehrhaftigkeit, von Jugend und Führertum, meist auch mit einem vehementen Antisemitismus verbunden, bekannte sich auch die Mehrheit der Bündischen; ihre Radikalisierung verlief in diesen ideologisch-propagandistischen Bahnen und fand auch in einer bei allen Gruppierungen ähnlichen kommunikativen Praxis ihren sichtbaren Ausdruck. Dazu gehörte die schon erwähnte Schwarze Fahne wie die Praxis von Grenzfeuern und Grenzlandfahrten als Ausdruck eines selbstbewussten »Deutschtums« und »Volksbewusstseins«, das auf den Fahrten nach Osten erfahren werden sollte.

Dass die eng miteinander verflochtene bündische Szene in ihrer Ideologie wie in ihrer Praxis ähnlich wie die allgemeine politische Geschichte zwischen 1918 und 1933 mehrere Veränderungen und Zäsuren erfährt, gehört zu den wichtigen Einsichten der Studie, die sich einer konsequenten Historisierung, auch der Bündischen Jugend, methodisch verpflichtet fühlt. Ahrens unterscheidet zwischen drei Entwicklungsphasen der bündischen Geschichte: der Formierung zwischen 1914/18 und 1923, der Konsolidierung und Opposition von 1923 bis 1928 und der Offensive bzw. Defensive von 1928 bis 1933. Zwischen diesen Phasen stellt er sowohl Übergangszonen fest wie auch eine strukturelle Entsprechung zur allgemeinen politisch-kulturellen Geschichte. Aus dieser chronologischen Parallelisierung ergibt sich ein deutliches Bild von gemeinsamen Wahrnehmungen von und unterschiedlichen Positionsnahmen zu Entwicklungen und Problemen der Politik- und Gesellschaftsgeschichte der Weimarer Republik. Das reiche Quellenmaterial, das der Vf., durchforstet hat, erlaubt eine weitere Differenzierung. Er unterscheidet unter den größeren Bünden gemessen an ihren politischen Positionsnahmen drei Gruppen, zwischen denen es freilich fließende Übergänge gab. Eine große Mittelgruppe repräsentierte die nationalistischen Bekenntnisse in Reinform und stand in einer fundamentalen Opposition zur liberal-demokratischen Verfassungsordnung. Eine kleinere gemäßigte Gruppe, zu der die oft auch als republikfreundlich eingestufte Deutsche Freischar gehörte, blieb zur Weimarer Republik in einer abwartenden Distanz, war aber durchaus zu Kurskorrekturen und zur Diskussion bereit. Eine dritte, ebenfalls kleinere Gruppe war hingegen unversöhnlich und verharrte in radikaler Ablehnung. Sie unterschied sich von der Mittelgruppe durch die Kompromisslosigkeit ihrer Haltung.

Bezogen auf die alten Streitfragen nach dem Verhältnis der Bündischen Jugend zur Politik ergeben sich zwei grundsätzliche Erkenntnisse, die die Studie von Rüdiger Ahrens tatsächlich zu einer »neuen Geschichte« der Bündischen

Jugend machen: Erstens, die Bündische Jugend muss in ihrer übergroßen Mehrheit dem nationalen Lager zugerechnet werden, die Anhänger einer liberal-demokratischen Ordnung waren demgegenüber in einer verschwindenden Minderheit. Zweitens lässt sich die Bündische Jugend darum kaum als »Opfer« des Nationalsozialismus beschreiben, aber auch nicht als wichtigen Wegbereiter. Dazu war sie, so das Argument von Ahrens, viel zu klein, und ihre Intentionen waren nicht auf eine solche Rolle als Steigbügelhalter ausgerichtet. Ihr elitäres Selbstverständnis als eine lebensreformerische und ästhetisch-kommunikative »Avantgarde« (S. 385) brachte sie freilich in einen unauflösbaren Widerspruch zu ihrem selbstgewählten Auftrag einer Selbsterziehung für das »Volk«. Denn das führte sie in einen Zwiespalt zur Strategie einer Massenmobilisierung, die die Nationalsozialisten besser als alle anderen Konkurrenten im nationalen Lager beherrschten.

Eckart Conze

Christian Niemeyer: Mythos Jugendbewegung. Ein Aufklärungsversuch, Weinheim und Basel: Beltz Juventa 2015, 288 S., ISBN 978-3-7799-3280-2, 34,95 €

Als Kritiker der deutschen Jugendbewegung und ihrer Historiographie hat sich der Dresdener Erziehungswissenschaftler Christian Niemeyer in einer ganzen Reihe von Schriften zu Wort gemeldet, monographisch zuletzt in seinem Buch »Die dunklen Seiten der Jugendbewegung«, das 2013 anlässlich der 100. Wiederkehr des Freideutschen Jugendtags auf dem Hohen Meißner erschien. Das Werk zog damals die Summe einer langjährigen Beschäftigung mit der Geschichte der Jugendbewegung, die perspektivisch von Anfang an von der Frage nach dem Verhältnis von Jugendbewegung und Jugendbewegten zum Nationalsozialismus geprägt war. Und Niemeyers Antwort war eindeutig: Für ihn führten nicht einzelne, isolierte, gerade auch biographische Linien aus der Jugendbewegung zum und in den Nationalsozialismus, sondern breite Entwicklungen, in deren Licht die Jugendbewegung nicht nur chronologisch zur Vorgeschichte des Nationalsozialismus (einschließlich seiner Verbrechen) wurde. Diese Argumentation verband sich in dem Buch von 2013 und zahlreichen weiteren Publikationen mit einem kritischen Blick auf verharmlosende und apologetische Selbsthistorisierungsanstrengungen von Angehörigen der Jugendbewegung nach 1945, nicht zuletzt im Umfeld des Archivs der Jugendbewegung auf Burg Ludwigstein. Das wiederum wurde verknüpft mit zum Teil heftigen Vorwürfen gegen das Archiv und Angehörige seines Wissenschaftlichen Beirats, die, so wird man diese Angriffe deuten dürfen, bis in die allerjüngste Zeit ihrerseits angeblich nicht nur die historiographische Schönfärberei der Nachkriegsjahrzehnte abstritten, sondern sie im Grunde fortsetzten. Diese oftmals bis ins Persönliche reichenden Angriffe haben den Sachargumenten Niemeyers, die keineswegs einfach zu verwerfen sind, viel von ihrer Wirkung genommen.

Auch die hier anzuzeigende Veröffentlichung ist nicht frei vom Duktus der Attacke. Dennoch sei sie all denjenigen zur Lektüre empfohlen, die sich für die Entwicklung von Niemeyers Blick auf die Geschichte der Jugendbewegung und für seine dezidiert jugendbewegungskritische Position interessieren. Nicht ohne Ironie plädiert der Verfasser im Rückgriff auf die »Meißner Formel« von 1913

für eine »kritische Jugendbewegungshistoriographie, die ›aus eigener Bestimmung, vor eigener Verantwortung mit innerer Wahrhaftigkeit‹ geleistet wird.« Die meisten der in dem Band publizierten neun Aufsätze sind bereits publiziert; sie reichen bis ins Jahr 1998 zurück, wurden für den Druck zum Teil überarbeitet und sind nun schlicht bequemer zugänglich. Freilich ist nicht überall die jüngere Literatur zu bestimmten Fragen eingearbeitet, beispielsweise die Arbeiten von Ulrich Sieg zur Nietzsche-Rezeption im Ersten Weltkrieg und zur Bedeutung von Elisabeth Förster-Nietzsche in diesem Zusammenhang. Problematisch ist auch, dass Niemeyer zum Beleg seiner Thesen immer wieder auf eigene Arbeiten verweist, auf insgesamt weit über 40 im Literaturverzeichnis akribisch aufgeführte Veröffentlichungen, die auf die enorme Produktivität des Verfassers hindeuten, der sich in seiner Selbstreferentialität allerdings einmal mehr als einsamer Kämpfer – gegen ältere und jüngere historiographische Kartelle – in Szene setzt.

Konsequent versucht Niemeyer, die einzelnen Beiträge in eine konzeptionelle Perspektive zu stellen, die sich im Titel des Buches »Mythos Jugendbewegung« andeutet und, wenig überraschend, auf die gleich zu Beginn der Einleitung in Erinnerung gerufene Hauptthese des Autors rekurriert, nach der die mit dem Wandervogel anhebende deutsche Jugendbewegung mit der Hitlerjugend einen fatalen Höhepunkt erreicht habe. Dieser These setzt Niemeyer den von ihm so bezeichneten »Mythos Jugendbewegung« entgegen, der die Distanz der Jugendbewegung zum aufsteigenden und vor allem zum ab 1933 herrschenden Nationalsozialismus betone und, wenn überhaupt, NS-Bezüge primär, wenn nicht ausschließlich, im Hinblick auf jugendbewegt inspirierte Resistenz und Opposition erkenne.

Dem widerspricht Niemeyer in jedem einzelnen Aufsatz des Bandes, und er lenkt unsere Aufmerksamkeit dabei immer wieder auf jene dunklen, völkischen, rassistischen und antisemitischen Ideenwelten, die sich auch in der Jugendbewegung identifizieren lassen und dort individuelle wie kollektive Träger und Vermittler fanden. Das wird exemplarisch an unterschiedlichen Themen von der Interpretation der »Meißner Formel« über antisemitische Positionen (und Praktiken) bis hin zur Nietzsche-Rezeption ausgeführt, und Niemeyer diskutiert hier wichtige Fragen, die die Geschichte der Jugendbewegung zwar nicht in einem völlig neuen Licht erscheinen lassen, die aber geeignet sind, einem nicht nur idealisierend-verklärenden, sondern mit Blick auf den Nationalsozialismus apologetischen Bild der Jugendbewegung entgegen zu wirken. Das ist wichtig, und Niemeyers Argumente verdienen auch deshalb jede Aufmerksamkeit, weil man sie verstehen kann als Hinweise auf Dimensionen der Jugendbewegungsgeschichte, die von der älteren Forschung mit ihrer Affinität zur Jugendbewegung marginalisiert worden sind bzw. die, wo denn auf sie hingewiesen wurde, zum Teil massiv abgewehrt worden sind (Harry Pross, Walter Laqueur, in deren

Tradition Niemeyer sich stellt). Nur bleibt natürlich die Frage der Gewichtung, auf die Niemeyer leider keine differenzierte und dadurch befriedigende Antwort gibt. Die Leitthese vom Höhepunkt der Jugendbewegung im Nationalsozialismus kann diese Antwort nicht ersetzen, ihr heuristischer Ertrag bleibt damit hinter ihrem Potential zurück.

Dennoch lohnt die Auseinandersetzung mit den Thesen und Argumenten des Bandes, nicht zuletzt im Hinblick auf den Begriff »Jugendbewegung«. Massiv sträubt sich Niemeyer gegen den Versuch, wie er es nennt, die Studentenbewegung von 1968 als »zweite« Jugendbewegung zu fassen, um damit, so die Lesart, den »Mythos Jugendbewegung« fortzuschreiben. Wenn sich Niemeyer, dem die späte Geburt (1952) die Etikettierung als Achtundsechziger verwehrt, hier erneut in die Grabenkämpfe der späten 1960er Jahre begibt – und wahrlich nicht alle ehemals Jugendbewegten waren Anhänger von Studentenbewegung und APO, aber eben auch nicht alle Gegner – dann ist das historisch nicht uninteressant, führt aber forschungskonzeptionell kaum weiter. Dabei ist gerade eine vergleichende – nicht gleichsetzende – Perspektive geeignet, einer wie auch immer gearteten und von wem auch immer betriebenen Mythifizierung der Jugendbewegung zu Beginn des 21. Jahrhunderts entgegenzuwirken, in genau dem Sinn, wie es Niemeyer fordert.

Gudrun Fiedler

Niklaus Ingold: Lichtduschen. Geschichte einer Gesundheitstechnik, 1890–1973 (Interferenzen. Studien zur Kulturgeschichte der Technik 22), Zürich: Chronos Verlag 2015, 280 S., ISBN 978-3-0340-1276-8, 34,– €

Was haben Fidus und Thomas Mann gemeinsam? Sie erwarten beide vom Licht, dass es heilsame Wirkung hat. Fidus setzt in seinem »Lichtgebet« den entblößten Körper ebenso »wieder in die natürliche Atmosphäre« zurück wie es auch Thomas Mann im »Zauberberg« beschreibt: Alpine »Sonnenkuren« gehörten bei ihm zu den »Kurmitteln, denen die [alpine] Sphäre ihren Ruf verdankt« (S. 77) und er meinte damit den Ruf der Sanatorien in Davos, von denen sich die gute Gesellschaft gesundheitsfördernde und belebende Wirkung versprach. Die Lebensreformbewegung propagierte in Deutschland seit den 1890er Jahren das, was bei Ingold als »Moderner Lichthunger« beschrieben wird. Eine naturgemäße Lebensführung, so das Credo der sich neu entwickelnden Lichttherapie, sei gesund. Deshalb entstand das lebensreformerische Luft- und Sonnenbaden, das zur Abhärtung des Körpers an der frischen Luft führen sollte. Dies wirke der ungesunden, durch die Industrialisierung (Abgase) und Verstädterung (dunkle, schlecht belüftete Wohnungen) hervorgerufenen Lebensweise vieler Menschen in den schnell wachsenden Großstädten entgegen, die andernfalls körperliche Degeneration zur Folge habe.

Thomas Mann verweist noch auf einen zweiten Aspekt: Wenn die im Prospekt versprochene Intensität und Häufigkeit der Wintersonne nicht einträte, dann werde auf dem Zauberberg die »künstliche Höhensonne« eingesetzt. Sie werde von den Gästen zur Bräunung ihrer Haut und damit zur Stärkung ihrer Ausstrahlung auf das andere Geschlecht gerne in Anspruch genommen (S. 77). Das von Medizinern bis in die 1920er Jahre praktizierte »Lichtduschen« war jedoch mehr: Nachdem seit dem Ende des 19. Jh. die technische Reproduzierbarkeit von Lichtstrahlen durch die Entwicklung von »Elektrosonnen« (u. a. schweißtreibende Glühlichtbäder) ermöglicht wurde, verband sich in den 1910er Jahren die Technik der Quarzlampen, eben »Höhensonnen« mit Ultraviolettstrahlung, mit dem Verfahren der Heilung von Haut- und Knochentuberkulose mit Hilfe alpiner Lichtkuren zu einer technisch basierten Therapie, die auch im Flachland angewendet werden konnte. Die Bestrahlung diente nicht der schützenden Bräunung der Haut sondern v. a. ihrer dosierten Reizung, um körpereigene

Abwehrkräfte zu aktivieren. Seit Mitte der 1920er Jahre trat dann die leistungssteigernde und belebende Wirkung des ultravioletten Lichts in den Vordergrund und damit sein massentauglicher Einsatz. Die moderne Gesellschaft spiegelte sich im Bild des sportlichen, gebräunten Menschen und Quarzlampen gehörten lt. Werbung in jeden Haushalt. Erst die 1970er Jahre beendeten die Höhensonnenkonjunktur und Hervorhebung ihrer v. a. kosmetischen Effekte, weil UV-Strahlung nun nicht mehr im Kontext einer gesunden Lebensführung diskutiert wurde, sondern im Hinblick auf deren Hautkrebs fördernde Wirkung – eine Gefahr, die eigentlich seit den 1920er Jahren bekannt war.

Mit klarer und überzeugender Beweisführung zeigt der Autor, dass der Einsatz von Höhensonnen zunächst in der Medizintechnik bis in die 1920er Jahre und schließlich in angepasster Form seit den 1950er Jahren als Massenartikel in Privathaushalten durch Interessen und Annahmen der verschiedenen, beteiligten Akteure vorangetrieben wurde. Er begründet damit plausibel, dass das UV-Licht in seiner »historisch spezifischen Form« (S. 177) in der jeweiligen Gegenwart abhängig ist von Form und Einsatz technischer Geräte und beides wiederum von sozialen Prozessen, Erkenntnismustern und Wahrnehmungen. So bereiteten bürgerliche Lebensreformer und Hygieniker um 1900 die Vorstellung von der schädlichen Lichtarmut in den Großstädten vor. Sie verwiesen intuitiv auf den heilsamen Einfluss des Sonnenlichtes. Mediziner nutzten Glühbirnen und Bogenlampen zunächst nur zur Diagnose und Erforschung von Krankheiten. Dabei stellten sie an die Hersteller (u. a. an die damalige Quarzlampen GmbH als größten Anbieter) Forderungen für die technisch-industrielle Weiterentwicklung von Elektrosonnen und entdeckten ihre Qualität für immer neue Therapieformen. Ein Netzwerk von Medizinern, Chemikern, Physikern und Klimaforschern versprach sich bis in die 1920er Jahre hinein prestigeträchtige Erfolge auf dem neuen Feld der Medizintechnik und damit Fördergelder zur weiteren Erforschung des ultravioletten Strahlenanteils des Lichtes und seiner technischen Dosierung. Der Däne Niels Ryberg Finsen erhielt 1903 den Nobelpreis für seine Behandlung der Hauttuberkulose mit Lichttherapie; der Kinderarzt Kurt Huldschinsky wurde nominiert für die Behandlung von rachitischen (Unterschichten-) Kindern mit »Lichtduschen«. Die erfolgreiche Behandlungsmethode für die vermeintlich im Vormarsch befindliche Rachitis galt als Sieg über die »negativen Auswirkungen des modernen Lebens in industriellen Ballungsräumen«, v. a. unter Lebensreformern (S. 112). Interessanterweise sperrte sich eben diese, der reinen Natur verpflichtete Gruppe gegen die Einführung des künstlich hergestellten Vitamins D, weil damit »eine verdächtigen Nähe von Industrie, Forschung und Klinik« verbunden sei (S. 118, Stoff nach Ingold). Sie akzeptierte aber die mit der Medizintechnik einhergehende »Technisierung des Körpers« (S. 208) und die damit verbundene Vorstellung der Mediziner von der »biochemischen Modellierung des menschlichen Organis-

mus als Wirkstoffkörper« (S. 177), Arbeitsphysiologen verbanden mit der Energiezufuhr durch UV-Licht die Vorstellung des Körpers als »Motor«.

Niklaus Ingold hat eine wichtige Arbeit vorgelegt, die auf bisher wenig beachtete technische, medizinische und gesellschaftliche Zusammenhänge hinweist und methodisch überzeugend die Akteur-Netzwerk-Theorie anwendet. Der Autor leistet nicht nur eine einleuchtende Analyse der Modulierung technischer Apparate und der Interaktion zwischen Technik und Körpern. Das Buch zeigt auch neue Perspektiven der Lebensreformbewegung auf: Die Rückkehr des auch in seiner körperlichen Gesundheit selbstbestimmten Menschen in die einfache Natur fand Widerhall in der Gesellschaft und führte hier breitenwirksam zur Etablierung einer, durchaus von Lebensreformern akzeptierten, Gesundheits-Technik und zur Krankheitsbehandlung bzw. zur Erholung in hochtechnisierten Räumen, u. a. in Solarien (S. 183).

Jürgen Reulecke

Stephan Schrölkamp (Hg.): Alexander Lion – Höhen und Tiefen des Lebens. Autobiographisches und Selbstzeugnisse des Mitbegründers der deutschen Pfadfinderbewegung, Baunach: Spurbuchverlag 2014, 204 S., ISBN 978-3-88778-414-0, 29,80 €

Wer im Herbst 2013 das Ereignis »100 Jahre Hoher Meißner« miterlebt hat, konnte feststellen, wie anregend und intensiv die »Pfadfinderei« inzwischen das bestimmt, was unter dem Oberbegriff »Jugendbewegung« seit nun über hundert Jahren in Deutschland – immens facettenreich, vielschichtig und zum Teil durchaus auch frag-würdig (im Sinne von befragungswürdig) – existiert. Obwohl es inzwischen eine Vielzahl von Quelleneditionen, Darstellungen und Interpretationen dazu und inzwischen speziell auch zur deutschen und internationalen Geschichte der Pfadfinderbewegung und deren Stilformen gibt, sind dennoch manche Felder unbeackert. Ein intensiv nachfragender Akteur im Feld der deutschen Pfadfindergeschichte ist seit rund zwanzig Jahren Stephan Schrölkamp. Eines seiner zentralen Interessen war dabei bisher auf die Personen ausgerichtet, die in der Frühzeit, also in den Jahren kurz vor dem Ausbruch des Ersten Weltkriegs, in Deutschland die Entstehung und die Ausprägung des Pfadfinderwesens bestimmt haben, allen voran auf Alexander Lion (1870–1962). Bereits Ende 2004 hat Schrölkamp einen ersten Band mit dem Titel »Gründerväter der Pfadfinderbewegung« publiziert, in dem er die Lebensläufe von Alexander Lion, Maximilian Bayer und Carl Freiherr von Seckendorff detailreich vorgestellt hat. Eine Folge war, dass der Spurbuchverlag als Faksimile das von Alexander Lion veröffentlichte Werk »Das Pfadfinderbuch« nachgedruckt hat, mit dem dieser 1909 eine Präsentation des ein Jahr vorher von Robert Baden-Powell in England geschaffenen Handbuchs »Scouting for Boys« im Deutschen Reich auf den Markt brachte, das dann sehr erfolgreich war und eine große Zahl von Neuauflagen erlebte.

Parallel zu seinen biographischen Recherchen hat Schrölkamp seit den 1990er Jahren auch eine intensive Quellensuche betrieben, die schließlich dazu führte, dass die Nachkommen Lions ihm Anfang 2012 die Rechte an der Veröffentlichung der »Selbstbiographie« Lions mit dem Titel »Höhen und Tiefen des Lebens« (verfasst vor 1954) übertrugen. Nach gründlicher Durchsicht des inzwischen im Archiv der deutschen Jugendbewegung auf Burg Ludwigstein vorhandenen Materials war dann diese Selbstbiographie, ergänzt durch einige

weitere Funde, die Grundlage der nun gedruckt vorliegenden autobiographischen Aufzeichnungen dieses Hauptgründers der deutschen Pfadfinderschaft, der bereits 1908 bei einer Studienreise nach England eine enge Beziehung zu Baden-Powell aufgebaut hatte. Der Quellenband wird von einem einleuchtenden Vorwort von Klaus Röttcher eingeleitet; anschließend informiert Schrölkamp kurz über die Entstehungsgeschichte und Veröffentlichungslage, ehe dann in zehn Kapiteln die autobiographischen Produkte Lions folgen, beginnend mit dem Blick auf seine Herkunft und erste Erfahrungen als junger Mediziner in Afrika und endend mit einem Aufruf des inzwischen hochbetagten Lion aus den frühen 1950er Jahren mit dem Titel »Pfadfinder, wir rufen Euch!« Angefügt ist zudem nicht nur ein Bildanhang, sondern auch noch eine Jahr für Jahr abschreitende Kurzbiographie Lions. Außerdem befinden sich zu Beginn einiger Kapitel kurze Einführungen von Schrölkamp und hier und da auch ein paar Anmerkungen zu Details der Quellen.

Lion hatte seit den frühen 1930er Jahren damit begonnen, einzelne Stationen seines Lebensweges von seiner Jugend an sowie einige Kernerlebnisse aufzuzeichnen – dies schon früh mit dem Ziel einer späteren Veröffentlichung. Wie es in der Verlagsankündigung heißt, hat Lion als gut 80-Jähriger dann seine Autobiographie nicht komplett in einem Zug niedergeschrieben, sondern bereits vorliegende ältere Texte, die er für unterschiedliche Zwecke vorher bereits verfasst hatte, ergänzt, geändert und z. T. auch neu interpretiert. Nach dem ersten Kapitel, in dem es nach kurzen Informationen über sein Herkommen aus einer jüdischen Familie (geboren in Berlin), seinen Übertritt zum Katholizismus und seine Ausbildung zum Sanitätsoffizier sowie um seinen Einsatz ab 1904 in Deutsch-Südwestafrika beim Kampf gegen die Hereros geht, beschäftigen sich die folgenden vier Kapitel zunächst mit seinen Weltkriegserfahrungen zum Beispiel als Mitglied eines türkischen Expeditionskorps gegen den Suezkanal und als Divisionsarzt an der Somme, aber vor allem schließlich mit dem Erlebnis des definitiven Zusammenbruchs des deutschen Heeres im Herbst 1918. Im sechsten Kapitel beschreibt Lion sein anschließendes Engagement als Freikorpsführer, der sich zunächst am Einsatz des »Grenzschutz Ost« in Danzig, dann zum Beispiel bei der Niederschlagung der zweiten Räterepublik in München beteiligt hat, ehe er 1920 zum Generaloberarzt der Reichswehr befördert, aber kurze Zeit später wieder wegen Heeresverminderung entlassen wurde. Als Praktischer Arzt ließ er sich daraufhin in Oberhof in Thüringen nieder und setzte sich zudem für das Deutsche Rote Kreuz ein. In den Kapiteln 8 bis 10 (also erst in der zweiten Hälfte der Publikation) hat Lion ausführlich über sein Engagement »im Lebenskampf für die deutsche Jugend« und die Folgen dieses Engagements bis hin zur Haft im Dritten Reich wegen Unterstützung der verbotenen bündischen Jugend berichtet – beginnend mit der Schilderung einer »höheren Fügung«, die ihn zum »Gründer des deutschen Pfadfindertums ge-

macht« habe und zum Erfinder des Wortes »Pfadfinder« als Übersetzung des englischen Begriffs »scout« – dies infolge des Lesens eines Artikels in der »Times« bei einer Eisenbahnfahrt im Frühjahr 1908 über die Aktivitäten von Robert Baden-Powell (S. 90 f.), der ihn offenbar immens begeistert hat. Eine Fülle von Hinweisen auf den Aufbau und die Weiterentwicklung der Pfadfindergruppen seit 1909 in der Vorkriegszeit, im Ersten Weltkrieg und in den ersten Nachkriegsjahren folgt diesem Start, der allerdings im Mai 1920 zunächst in einem Rückzug endete, weil er – aus einer jüdischen Familie stammend – angesichts der in den Pfadfinderkreisen sich nun zuspitzenden »Rassenfrage« die Weiterentwicklung nicht belasten wollte. Dennoch behielt er viele Kontakte, die dann Ende der 1930er Jahre zu seiner Verhaftung durch die Gestapo führten. Kapitel 9 behandelt eindrucksvoll und ausführlich seine Erlebnisse in dem nachfolgenden Prozess und in verschiedenen Gefängnissen sowie die psychische Bewältigung dieser Erfahrung. Schrölkamp hat in Lions Nachlass im Ludwigsteinarchiv das Gerichtsurteil vom 31. Mai 1939 gefunden und diesem Kapitel angehängt (S. 169–182). Kapitel 10 unter dem oben schon zitierten Titel ist dann eine Art Schlusswort vom Anfang der 1950er Jahre zu seinem Werk, das er mit dem Satz »Pfadfindertum ehrt und verpflichtet« beendet. Immerhin hat er 1951 noch am 7. Weltjamboree der Pfadfinder in Bad Ischl in Österreich teilgenommen.

In seinem Vorwort hat Klaus Röttcher mit Recht darauf hingewiesen, dass diese von Schrölkamp edierte Selbstbiographie Lions vom Leser trotz der oft spannenden Ausführungen und Detailerzählungen »einige Arbeit und Beschäftigung mit dem Thema« erfordere. Abgesehen von den sachlichen Hinweisen zu den einzelnen immens detailreichen Quellen hat es Schrölkamp bei deren akribischer, oft auch mühsam für den Druck vorbereiteter Präsentation nämlich bewusst unterlassen, Lion mit dem Blick auf dessen Ideenwelt, Aktivitäten und zeittypischen Erfahrungen in die Geschichte zu stellen. Das wäre ohne Zweifel eine Aufgabe, die noch zu erledigen ist, wie Arno Klönne, der das Material kannte, im Vorfeld der Drucklegung 2012 bereits festgestellt hat. In Lions Ideenwelt – so Klönne, der Lion 1951 in Bad Ischl kurz kennen gelernt hat – sei zum Beispiel mit der deutschen Jugendbewegung, selbst mit ihren nationalistischen Varianten keine Verbindung hergestellt worden. Bis in die NS-Zeit hinein sei er ein »stockreaktionärer Mensch« gewesen, und die Akteure bei der Revolution nach dem Ende des Ersten Weltkriegs seien für ihn bloß »Vaterlandsverräter« gewesen. Auch wenn er sich als DDP-Mitglied schließlich auf den Boden der Verfassung der Weimarer Republik gestellt habe, sei er letztlich »ein Bewunderer des deutschen Obrigkeitsstaates« gewesen, der noch längere Zeit das Pfadfindertum in Richtung »nationaler Wehrerziehung« gedeutet habe – dies eindeutig im Gegensatz zu allen jugendkulturellen Ansprüchen der gleichzeitigen deutschen Jugendbewegung. Es gelte deshalb, Lion als »Verfechter

soldatischer Tugenden« mit seinen ab und zu sogar »historischen Unsinnig-
keiten« aus seinem Milieu heraus zu verstehen und manches, was er mitgeteilt
bzw. angestoßen hat, sachlich und distanziert in die Zeit zu stellen. Der Leser der
nun vorliegenden Selbstbiographie Lions mag zu solch deutlichen oder viel-
leicht auch zu anderen Urteilen kommen, doch ohne Zweifel: Nach der ver-
dienstvollen Leistung Stephan Schrölkamps steht nun eine distanzierte erfah-
rungs- und gesellschaftsgeschichtliche sowie zum Teil auch psychohistorische
Untersuchung der Lebensgeschichte von Alexander Lion, seines Umfeldes und
dessen Wirkungen noch an. Denn wie einleitend betont: Die »Pfadfinderei«,
weiterhin weltweit aktiv, bestimmt auch bei uns in wachsendem Umfang das
aktuelle jugendbewegte Spektrum in vielfältiger Weise und in vielen Variatio-
nen!

Paul Ciupke

Kay Schweigmann-Greve: Kurt Löwenstein. Demokratische Erziehung und Gegenwelterfahrung (Jüdische Miniaturen 187), Berlin 2016, 80 S., ISBN 978-3-95565-153-4, 8,90 €

Kurt Löwenstein war sowohl Pionier als auch Theoretiker der Kinder- und Jugendarbeit, einer der wichtigsten im 20. Jahrhundert aus deutscher und europäischer Sicht. Nur 54 Jahre alt ist er geworden, er starb 1939 in Paris. Die politischen Umstände der 1930er Jahre, die Verfolgung durch die nationalsozialistischen Machthaber in Deutschland und die erzwungene Emigration haben dabei dem Sozialisten und deutschen Juden gewiss gehörig zugesetzt. Seine große Zeit waren die 1920er Jahre der Weimarer Republik. In den einschlägigen Studien zur Geschichte der sozialen Pädagogik und außerschulischen Bildung ist er natürlich nicht vergessen, dennoch reichen die sporadischen Erwähnungen und gelegentlichen Aufsätze über sein Wirken nicht aus. Die nun erschienene kleine Studie von Kay Schweigmann-Greve ist wichtig und lesenswert, kann aber den grundsätzlichen Mangel einer umfassenden Aufarbeitung von Leben und Werk Löwensteins nicht wirklich kompensieren. Das liegt auch an dem Format bzw. der Reihe, in dem diese Arbeit erschienen ist. Die Jüdischen Miniaturen, herausgegeben von Hermann Simon aus Berlin, lassen nun mal nur begrenzte Erörterungen zu. Es ist nicht die Schuld des Autors, dass er nicht das umfassende Werk vorlegen konnte, das sich (nicht nur) der Rezensent wünscht.

Rätselhaft bleibt auch in der Darstellung Schweigmann-Greves der Umstand, dass Löwenstein zunächst mehrere Jahre an orthodoxen Rabbiner-Seminaren studiert, sich aber plötzlich abwendet und die Ausbildung abbricht. Er soll sich nie wieder intensiver mit dem Judentum auseinandergesetzt haben. Diese Aussage entlehnt der Autor der biografischen Skizze, die der Sohn Dyno Löwenstein über seinen Vater in den 1970er Jahren verfasst hat. Ob sie stimmig ist, wäre genauer zu untersuchen. Löwenstein jedenfalls wendet sich der Freidenkerszene zu und schließt sich dem Bund für Schulreform an, studiert und promoviert über den französischen Philosophen und Pädagogen Jean-Marie Guyau. Das Thema einer neuen Erziehung und Schulorganisation lässt ihn nicht mehr los. Er heiratet Mara Kerwel, die aus einer SPD-affinen Familie kommt und sie schließen den berühmten Ehevertrag, in dem sie sich u. a. für den gemeinsamen Namen Kerlöw entscheiden. Aus dem Ersten Weltkrieg kehrt Löwenstein als

Sozialist und Pazifist zurück und wird Mitglied der USPD. Sein Leben lang wird er auf dem linken Flügel der Sozialdemokratie aktiv sein. Fast ununterbrochen gehört er als Abgeordneter der SPD dem Reichstag an. Seine Wahl zum Oberstadtschulrat Berlins 1920 wurde hintertrieben, es gab eine antisemitische Kampagne gegen den »roten Juden Löwenstein«. Ein Jahr später aber wählte man ihn zum Stadtrat für Volksbildung in Berlin-Neukölln. Unter seiner Ägide wurden viele Reform- und Modellprojekte in Angriff genommen, der Stadtteil entwickelte sich zu einem vielfältigen Bildungslaboratorium, zu den bekanntesten Einrichtungen gehörte sicher die Karl-Marx-Schule unter Fritz Karsen. Dem ursprünglichen Gymnasium, heute eine Gemeinschaftsschule, wurden unter anderem Arbeiter-Unterrichtskurse angegliedert, die zur Hochschulreife führten.

Die Vielzahl von Funktionen, die Löwenstein wahrnahm, sein Engagement und seine zahlreichen Schriften sind unglaublich und nur verständlich vor dem Selbstverständnis, mit dem überzeugte Sozialisten den politischen Kampf in der Weimarer Zeit wahrnahmen. In allen relevanten sozialdemokratischen Bildungsorganisationen, Gremien und Netzwerken war Löwenstein präsent, sein besonderes Projekt bildete aber die zum Teil nach dem Vorbild österreichischer Initiativen 1923 ins Leben gerufene Reichsarbeitsgemeinschaft der Kinderfreunde, die wiederum ein Zusammenschluss verschiedener Organisationen der Arbeiterbewegung war. Zu den eigentümlichen Innovationen der Kinderfreunde zählten die so genannten Kinderrepubliken, Großzeltleger mit demokratischen Formen von Selbstverwaltung und gemischtgeschlechtlichen Gruppen. Der Kinderrepublik widmet der Autor ein eigenes Kapitel. 1931 wurde gemäß dem internationalen Selbstverständnis die Grenze überschritten und eine Kinderrepublik auch in Frankreich durchgeführt. Die Sozialistische Kinderinternationale hatte ihren Sitz in Wien und umfasste Sektionen in ca. 15 europäischen Ländern. Ende Februar 1933 wurde Löwenstein in seiner Wohnung von der SA überfallen und entging nur knapp einem Mordanschlag. Die Familie emigrierte zunächst in die Tschechoslowakei und zog nach einigen Monaten weiter nach Paris. Dort arbeitete er weiter bis zu seinem frühen Tod für die internationale Ausbreitung der Kinderfreunde- und Falkenbewegung.

In seinen Schlussbetrachtungen erörtert Schweigmann-Greve noch einmal Löwensteins Gesellschafts- bzw. Sozialismusverständnis. Einerseits sieht er eine Nähe zu gewissen messianisch und zugleich libertär geprägten Konzepten, wie sie Buber, Bloch, Benjamin und andere vertraten, andererseits charakterisiert er ihn als Traditionsmarxisten, der an die Gesetzmäßigkeiten des Geschichtsverlaufs glaubte. Aber ein solcher, absolut gesetzter Determinismus würde Löwensteins pädagogischen Grundauffassungen widersprechen, in denen er in guter reformpädagogischer und auch jugendbewegter Manier auf die Selbsttätigkeit und Selbstorganisationsfähigkeit der Kinder und Jugendlichen setzte.

Die Kinderfreundebewegung sah er als Erziehungsbewegung und nicht als politische Kampforganisation. Das Leben und Werk Löwensteins ist also noch lange nicht hinreichend untersucht und interpretiert. Das kleine Buch von Kay Schweigmann-Greve ist verdienstvoll, aber mehr ein Zwischenruf, Löwenstein nicht zu vergessen.

Hans-Ulrich Thamer

Hans Manfred Bock: Versöhnung oder Subversion? Deutsch-französische Verständigungs-Organisationen und -Netzwerke der Zwischenkriegszeit (edition lendemains 30), Tübingen: Narr 2014, ISBN 978-3-8233-6728-4, 78,– €

Dass es im Zeitalter der Extreme und einer vermeintlichen »Erbfeindschaft« zwischen Deutschland und Frankreich trotz unversöhnlicher radikalnationalistischer und revisionistischer Zuspitzungen seit dem Ende des Ersten Weltkriegs und dem Vertrag von Versailles auf beiden Seiten des Rheins auch zahlreiche Verständigungsversuche und -organisationen gab, darauf hat die Forschung schon seit längerer Zeit hingewiesen. Dass sich diese Ansätze einer Konflikt-Deeskalation und Verständigung nicht nur auf nationale oder transnationale Organisationen, sondern auch auf verschiedene zivilgesellschaftlich verfasste Netzwerke von Vereinen, wissenschaftlichen Gesellschaften und Privatpersonen stützen konnten, hat der Politikwissenschaftler Hans Martin Bock seit Jahrzehnten mit zahlreichen Einzelstudien, Sammelbänden und einer eigenen Zeitschrift nachgewiesen und damit wieder in Erinnerung gerufen.

Der vorliegende Band stellt den dritten und letzten Band seiner Bestandsaufnahme dar, in dem er frühere Aufsätze wieder abdruckt und um neue Studien bzw. methodische Reflexionen über Konzepte einer transnationalen Geschichte der Gesellschafts- und Kulturbeziehungen erweitert. Auch Gruppen aus der Jugendbewegung und einzelne Intellektuelle mit jugendbewegter Prägung waren an diesen Versuchen beteiligt, die ihren wichtigsten politischen Impuls durch das Vertragswerk von Locarno erhielten und für die die nationalsozialistische Machtergreifung die größte Gefährdung bzw. oft auch das Ende bedeutete. Gleichwohl trug die Erinnerung an diese zunächst gescheiterten Verständigungsversuche zur Wiederaufnahme bzw. Neugestaltung der bilateralen Verhältnisse nach dem Zweiten Weltkrieg bei, und sie besitzt darum eine nicht zu übersehende politische Relevanz.

Die Vielfalt der kultur-, wirtschafts- und friedenspolitischen Zielsetzungen dieser Organisations- und Verständigungsversuche, die oft widersprüchliche Motive von der transnationalen Kommunikation und Verständigung bis zur Subversion folgten und kaum miteinander verbunden waren, kommt in den einzelnen Aufsätzen des Verfassers zum Vorschein und veranlasst gelegentlich zu einer realistischen und ernüchternden Perspektivierung. Die Beiträge be-

schäftigen sich u. a. mit der bilateralen »Deutsch-Französischen Gesellschaft« von 1926 bis 1934, der »Deutschen Liga für Menschenrechte« und ihrem französischen Pendant, der »Ligue des Droits de l'Homme«, aber auch einer »Deutsch-Französischen Gesellschaft der Nationalsozialisten« und dem »Comité France-Allemagne« von 1935 bis 1939, die Kontinuität behaupteten und Subversion meinten.

Dass die Forschung und Erinnerung an diese Konzepte und Verständigungssuche auch eine wissenschaftlich-methodologisch fruchtbare Komponente haben, hebt der Vf. in seinem einleitenden Aufsatz über »Dimensionen und Konzepte transnationale Gesellschafts- und Kulturbeziehungen« hervor. Er sieht mit guten Gründen in dieser Forschung ein wichtiges Feld einer europäischen Sozial- und Kulturgeschichte, die jenseits der institutionellen Fundierung, die zur Unterstützung dieser Kontakte wichtig waren, die Erweiterung hin zu einer Gesellschaftsgeschichte bedeutet. Dort ging es vor allem um Personen aus dem wissenschaftlich-intellektuellen und künstlerisch-literarischen Leben, die ihre Kontakte und ihr Renommee zur Überwindung starrer nationalistischer Barrieren im gesellschaftlich-kulturellen Bereich nutzten. Die kulturwissenschaftliche Konzeption bedeutet forschungspraktisch die Fixierung auf die verschiedenen Akteure, zu denen sowohl Privatpersonen als auch »offiziöse Vereine« (S. 13) und offizielle Kulturinstitutionen gehören. Unter den Privatpersonen befinden sich, was bislang unbeachtet blieb, neben Künstlern auch Galeristen und Kunsthändler, unter denen Alfred Flechtheim mit seinen Galerien in Düsseldorf und Berlin sowie mit seiner Zeitschrift »Querschnitt« eine wichtige Mittlerrolle zwischen der deutschen und französischen Kunstszene einnahm. Sein Beitrag zum Kulturaustausch reicht bis in die Vorkriegszeit zurück und hat neben der kommerziellen Funktion die Bedeutung eines ästhetisch-literarischen Kulturtransfers. Gemeinsam ist, und das demonstriert auch das bisher eigentlich nur in der Kunstgeschichte thematisierte Beispiel Flechtheims, allen zivilgesellschaftlichen Annäherungen der verschiedenen Akteure und ihres Kulturtransfers das Bemühen um eine Abkehr von dem Einfluss der »Nationalkultur« und das Nachdenken über Austausch und wechselseitige Beeinflussung, die als kulturelle Bereicherung verstanden wird.

Dass auch die privaten und offiziösen Akteure bei ihren Kontakt- und Transferbemühungen genauso von den politischen Rahmenbedingungen abhängig waren wie die offiziellen, zwischenstaatlichen Initiativen zeigt der jähe Einbruch in diese Brückenbauarbeiten bzw. deren Umformung durch die NS-Machtergreifung 1933. Auch eine transfergeschichtlich orientierte Kulturgeschichte kann nicht ohne Politikgeschichte auskommen.

Die ganze Breite, die diese akteurs- und institutionenbezogene Verständigungs- und Transferforschung inzwischen angenommen hat, zeigt die umfangreiche, über einhundertseitige Bibliographie am Ende des Bandes, die einen

hervorragenden Überblick bzw. Einstieg in ein transnationales Forschungsgebiet mit Zukunft bietet. Was in dem Band freilich fehlt, ist eine Zusammenfassung der bisherigen Forschungsergebnisse, die niemand besser leisten könnte als Hans Manfred Bock.

Jürgen Reulecke

Ursula Prause (Hg.): Werner Helwig. Eine nachgetragene Autobiographie (Presse und Geschichte. Neue Beiträge 83), Bremen: edition lumiére 2014, 599 S., ISBN 978-3-943245-23-3, 34,80 €

Wer diese von der Historikerin Ursula Prause zusammengestellte und kommentierte »nachgetragene Autobiographie« Werner Helwigs in die Hand nimmt, stellt sofort fest, dass es sich hierbei um ein in mehrfacher Hinsicht gewichtiges, d. h. höchst eindrucksvolles und umfangreiches Mosaik handelt: Auf knapp sechshundert Seiten mit weit über einhundert autobiographischen Aufzeichnungen und sonstigen Texten Helwigs, mit einer großen Anzahl von Fotos und Abbildungen sowie mit einer beeindruckenden Fülle zusätzlicher Informationen, die die Herausgeberin an den Seitenrändern in Form von Nachweisen und Ergänzungen sowie in einem umfangreichen Anmerkungsanhang eingefügt hat, lernt der Leser den 1905 in Berlin geborenen und aufgewachsenen, anschließend eine Zeitlang in Hamburg lebenden Helwig kennen. Dieser war ein recht spezielles, seit Beginn der 1920er Jahre dann jugendbewegt geprägtes Mitglied jener »Jahrhundertgeneration«, deren Angehörige als Kriegskinder des Ersten Weltkriegs zu Beginn der Weimarer Republik ihre Wanderung durch die immens herausfordernden Verhältnisse des frühen und mittleren 20. Jahrhunderts begonnen haben und – wenn sie das »Dritte Reich« und den Zweiten Weltkrieg überlebt hatten – in der Folgezeit an den Weichenstellungen in Richtung Bewältigung der Folgen des NS-Regimes und des Weltkriegs maßgeblich, wenn auch in zum Teil recht heterogener Weise mitgewirkt haben. Bereits die einleitenden Erläuterungen Ursula Prauses zur Entstehung bzw. zu den konkreten Gründen für dieses »Nachtragen« der autobiographischen Quellen Helwigs, d. h. seiner Selbstreflexionen und seines Austausches mit einer Vielzahl von Zeitgenossen, sind eindrucksvoll. Als Schwester von Gerda Helwig, der 1998 verstorbenen zweiten Frau Helwigs, hatte sie einen großen Teil seines Nachlasses übernommen und diese Übernahme dann als Auftrag verstanden, deren Plan in die Tat umzusetzen, die Selbstzeugnisse Helwigs als Grundlage einer Biographie über ihn auszuwerten – dies auch deshalb, weil er selbst schon kurz vor seinem Tod damit begonnen hatte, viele seiner Aufzeichnungen und Texte für ein geplantes autobiographisches Werk zusammenzustellen.

Die immens detailreichen, oft spannenden Berichte über die Prägungen,

Erlebnisse und Erfahrungen, auch über die Existenzprobleme und Selbstzweifel dieses – wie er sich selbst einmal bezeichnet hat (S. 190) – »mythischen und nebelhaften Charakters« ausführlicher vorstellen zu wollen, würde hier zu weit führen. Sie beginnen im ersten Drittel des Buches mit der Kindheit und den Familienverhältnissen, mit der früh durch die Scheidung der Eltern bedingten »Vaterarmut« in seiner Adoleszenz und seiner Suche nach geistiger Orientierung (die er als 15-Jähriger dann von einem Berliner Wandervogelführer erhielt) sowie mit seinen diffusen Ausbildungsverhältnissen, außerdem mit seinen frühen Begegnungen z. B. mit Walter Hammer, Thomas Mann, Hermann Hesse, Rainer Maria Rilke. Sie laufen schließlich auf die intensiven Erfahrungen mit dem Nerother Wandervogel auf Burg Waldeck im Hunsrück, vor allem mit Robert Oelbermann hinaus, die auch zu Kontakten mit Tusk (Eberhard Koebel), dem Gründer der dj.1.11, und zur Bildung einer eigenen Nerother-Gruppe in Hamburg mit diversen Großfahrten führten sowie 1931/32 zu einer neunmonatigen Haft wegen einer homosexuellen Episode.

Das mittlere Drittel des Buches unter dem Obertitel »Der Süden« liefert wegen der diffusen Verhältnisse in Helwigs Lebenslauf bis zum Beginn der 1950er Jahre eine Fülle recht erschütternder Berichte, beginnend mit Informationen über seine erste Reise nach seiner Haft Anfang 1933 angesichts der Hitlerschen Machtübernahme nach Italien bis Sizilien, dann nach Tripolis und zurück nach Capri, wo er Theodor Däubler kennen lernte. Seine Selbstsicht in dieser Zeit lautet, er sei mit sich »selber zerfallen und innerlich so zerrissen, dass (er) weder zur Arbeit noch zu irgendwelchen Unternehmungen tauge« (S. 188). Allerdings hatte ihn ein Besuch vor allem in Paestum intensiv mit der Antike in Verbindung gebracht und stark beeindruckt, was von da an vielerlei Folgen haben sollte. Um aus seinem psychischen Tiefpunkt wieder herauszukommen, entschied er sich jedoch zunächst dann doch, in das NS-Regime zurückzukehren und mit Nerother-Freunden in Wiesbaden angesichts des Gleichschaltungszwangs in die HJ einzutreten, um die Existenz der Wiesbadener Nerother-Gruppe als »Spielschar« zu erhalten. Helwig passte sich darüberhinaus zusätzlich noch weiter den politischen Verhältnissen an, indem er von November 1933 bis Anfang 1934 »Kultursachbearbeiter« in Frankfurt wurde und eine Reihe von erfolgreichen Schriften für die HJ publizierte. In einem Brief an seinen Vater schrieb er jedoch Anfang März 1934, er sei »abgekämpft wie eine Sau nach der Hatz« mit völlig »ausgelöschtem Familienleben« (S. 210) und sähe »Furchtbares kommen«, ähnlich dem August 1914. Er wanderte deshalb erneut in Richtung Capri aus und 1935 schließlich zum Pelion in Griechenland, wo ein Nerother-Freund sich niedergelassen hatte. Hier entstanden dann seine drei berühmten Hellas-Romane (z. B. »Raubfischer in Hellas«). Von Griechenland aus unternahm er eine Vielzahl von Reisen, z. B. auch nach Island, ehe er sich 1939 als Emigrant in der Schweiz niederließ und 1941 die Schweizerin Yvonne Germain Diem heirate-

te. 1942 wurde er allerdings aus der Schweiz ausgewiesen und ließ sich unter erbärmlichen Verhältnissen, zum Teil ganz erheblich belastet von einem bis Ende der 1940er Jahre andauernden »Behördenkrieg«, in Liechtenstein nieder. Zwei Söhne wurden in dieser Zeit geboren: Wolfgang 1941 noch vor dem Liechtensteiner Exil in Genf, Gerhard dann 1943. Ein massiver Kulturpessimismus, eine Resignation und starke Erschütterungen vor allem auch angesichts der Atombombenabwürfe in Japan waren die Folge der Herausforderungen jener Jahre, ehe Helwig ab Beginn der 1950er Jahre einen »Neubeginn« erlebte, der den dritten Teil der »nachgetragenen Autobiographie« bestimmt – auch hier wieder mit einer Vielzahl von eindrucksvollen Quellen belegt.

Sein erster Besuch in Deutschland Anfang 1950 nach zehn Jahren Abwesenheit (zunächst bis 1949 im »Exil« in Liechtenstein, danach in Genf) führte ihn vor allem auch wieder zur Nerother-Burg Waldeck mit Eindrücken und Erfahrungen, die ihn dazu brachten, anschließend in kurzer Zeit sein sofort viel beachtetes Buch »Auf der Knabenfährte« zu schreiben und von nun an häufig wieder die Waldeck zu besuchen (was zum Teil auch zu Problemen mit seiner Frau Yvonne führte). Eine Fülle von Schriften, Artikeln in Zeitschriften, Essays, politischen Stellungnahmen usw. publizierte er in der Folgezeit und wurde schließlich mit dem Bundesverdienstkreuz Erster Klasse gewürdigt. Gleichzeitig bestimmten – neben immer wieder dem Ziel Capri – weltweite Reisen bis nach Japan und Kanada, oft zusammen mit seiner Frau, die nächsten Jahre. Seine »Reiseleidenschaft« wirkte sich auch in Richtung auf ein intensives Tagebuchschreiben und die Herstellung von »Reiseprosa« sowie auf eine »Sammelobsession« aus. Im Umfeld seines siebzigsten Geburtstags Anfang 1975, auch angesichts einer schweren Krankheit seiner Frau, begann Helwig allerdings immer intensiver, sich in Form einer »Autokritik« selbst in die Geschichte zu stellen und gleichzeitig »Untergangsvisionen« zu entwickeln, die nach dem Tod seiner Frau im April 1978 zu einer nur noch »schwer erträglichen Düsterkeit« (S. 488) führten. Seit Anfang 1980 begann jedoch eine intensive Annäherung an eine Briefpartnerin, die 1956/57 als 15-jährige Schülerin aus Schmallenberg im Sauerland Briefkontakt mit ihm aufgenommen hatte. Nach einem Treffen in Genf 1980 kam es zu einer Partnerschaft der damals 38-jährigen Gerda Heimes mit dem 75-jährigen Helwig, die im November 1981 zur Eheschließung führte. Beide erlebten zunächst noch eine recht unbeschwerte Zeit und konnten noch mehrere Reisen z. B. nach Ibiza, Dänemark und Malta unternehmen. Seine zweite Frau unterstützte Helwig nun intensiv dabei, seine Schriften, Korrespondenzen und sonstigen Materialien zu ordnen – dies vor allem, um eine Autobiographie vorzubereiten, die jedoch infolge einer zunehmenden Erkrankung Helwigs und seines Todes Anfang 1980 kurz nach seinem achtzigsten Geburtstag nicht mehr zustande kam. Auf eigenen Wunsch wurde er (zusammen mit der Urne seiner ersten Frau Yvonne) auf einem alten, schon germanischen

Friedhof in Wormbach bei Schmallenberg beerdigt. Gerda Helwig hat anschließend intensiv den Nachlass von Helwig bearbeitet und auch einen größeren Bestand von Helwig-Material im Archiv der deutschen Jugendbewegung auf Burg Ludwigstein gesichtet, um die geplante Biographie voranzubringen. Doch verstarb sie im März 1998 in Genf, sodass ihre Schwester Ursula seither mit großem Engagement sowie infolge weit ausgreifender und umsichtiger Recherchen deren Ziel weiter verfolgt und das nun vorliegende eindrucksvolle Werk geschaffen hat. Dass es sich dabei angesichts des immens umfangreichen Materialbestandes letztlich nur um eine wenn auch sehr breite und gut begründete Schneise des Lebens von Werner Helwig handelt, hat sie selbst angedeutet wie auch die Tatsache benannt, dass Helwig in seinen Selbstdarstellungen einen zum Teil »eher laxen oder dichterischen Umgang mit Fakten« (S. 548) betrieben habe. Doch das schmälert in keiner Weise den immensen Wert von Ursula Prauses Leistung, denn – so hat es Walter Sauer mit Blick auf diese Art des gelegentlichen Umgehens mit Daten und Fakten bei Helwig gesagt: »Eine Geschichte, die sich als Ideen-, Geistes- und Kulturgeschichte begreift, muss neben und hinter den ›Tatsachen‹ die innere Wahrheit der Zeit und Menschen sichtbar machen können« (S. 548 Mitte, Anm. 2). Dass hier am Beispiel der Person Werner Helwigs die eindrucksvolle »innere Wahrheit« einer herausragenden Person aus der »Jahrhundertgeneration« vorgeführt wird, macht den ohne Zweifel großen Wert dieser ungewöhnlichen Veröffentlichung aus.

Jürgen Reulecke

Matthias Dohmen: Geraubte Träume, verlorene Illusionen. Westliche und östliche Historiker im deutschen Geschichtskrieg, Wuppertal: NordPark Verlag 2015, 457 S., ISBN 978-3-943940-10-7, 18,50 €

Die von Idee, Argumentation und Stil, besonders aber auch vom Aufbau her bemerkenswert einfallsreiche und gut lesbare Studie des Wuppertaler Historikers und Journalisten Matthias Dohmen zu einem »deutschen Geschichtskrieg« – zurückgehend auf seine Dissertation im Sommer 2014 an der Universität Düsseldorf – lässt sich als ein nicht häufig zu beobachtender Versuch charakterisieren, aus der Geschichtswissenschaft heraus diese selbst in spezifischer Weise in die Geschichte zu stellen – hier während des »Kalten Krieges«, exemplarisch bezogen auf die damalige gesellschaftspolitisch-kommunikative und zum Teil auch mentalitätsgeschichtlich identifizierbare Interpretation eines durchaus bedeutsamen Jahres im ersten Drittel des 20. Jahrhunderts, nämlich des Jahres 1923. Um die Besonderheiten des parallel zum »Kalten Krieg« stattfindenden – hier greift Dohmen eine von dem finnischen Historiker Hentilä 1994 in die Diskussion gebrachte Formulierung auf – »kalten Geschichtskriegs« in Deutschland, d.h. die unterschiedliche »geschichtspolitische Verarbeitung« jenes Jahres durch die Historiker in Ost und West detailliert analysieren zu können, hat er eine immense Fülle sowohl an Originalquellen aus der Zeit und wissenschaftlichen Darstellungen (bis hin zur Belletristik und Kultur) als auch biographische Informationen über circa dreihundert Autoren herangezogen.

Nach einer ausführlichen Einleitung, in der Dohmen u.a. von zwei umfassenden »Meistererzählungen« zum »Scharnierjahr« 1923 (aus der DDR von Wilhelm Ersil und von Hans-Ulrich Wehler aus der BRD) ausgeht, folgen sechs, durch eine Vielzahl von Zwischenüberschriften gegliederte Hauptkapitel der Studie, beginnend mit »pointierten Aussagen von Historikern, aber auch Politikern zum Jahr 1923« und dessen Besonderheiten: von der Hyperinflation und der Ruhrbesetzung sowie dem Hitlerputsch bis hin zur Niederschlagung der demokratisch gewählten KPD/SPD-Regierung in Sachsen durch die damalige Reichsregierung! Dass in Ost wie in West dieses Jahr der Anlass zur Entstehung von vielerlei Legenden, sogar Lügen, aber auch Lehren geworden sei, wird hier bereits herausgearbeitet. Es folgen in den nächsten Kapiteln Detailinterpretationen der konkreten Auseinandersetzungen und gegenseitigen Wahrnehmun

gen seit den 1950er und dann auch der umfangreichen, zum Teil ideologisch
bestimmten Publikationen seit den 1960er Jahren – entstanden unter den
Oberbegriffen »Restauration«, bezogen auf den Westen, und »marxistische
Geschichtstheorie«, bezogen auf den Osten. Diese Ausrichtungen hätten, so
Dohmen, die Geschichtswissenschaftler in beiden Teilen Deutschlands mit Blick
auf deren Wahrnehmung durch die Historikerkollegen im Ausland ganz er-
heblich isoliert, was er u. a. in seinem fünften Kapitel exemplarisch am Beispiel
der Beobachter aus einem neutralen Land, nämlich aus Finnland, belegt. Bei den
bis weit in die 1970er Jahre hinein andauernden und sich zum Teil noch zu-
spitzenden historiographischen Konfrontationen zwischen den Historikern in
Ost und West vollzog sich dann jedoch im Lauf der 1980er Jahre, so zeigt
Dohmen im sechsten Kapitel unter der Überschrift »Das ›Ende‹ des Kalten
Krieges oder Das neue Nachdenken über einen Sozialismus« – parallel zur be-
ginnenden politischen Entspannung – ein allmählicher Wandel in Richtung auf
ein zunehmendes Bedürfnis nach einem sachlichen wissenschaftlichen Aus-
tausch. Mit diesem klaren Ergebnis ist das Werk von Dohmen jedoch noch
keineswegs zu seinem Abschluss gekommen, denn in zusätzlich weiteren
zwanzig Kurzkapiteln, in denen der Verfasser einzelne Teilfragen aus den bisher
vorgestellten Deutungen und Interpretationsabläufen in Form von Thesen be-
handelt und anschließend dann noch zu einem »systematisierten Gesamtresü-
mee« seiner Arbeit kommt, liefert er eine weitere Vielzahl von anregenden
Hinweisen insbesondere zu den grundsätzlichen mentalen Unterschieden in Ost
und West in den knapp fünf Nachkriegsjahrzehnten. Diese Unterschiede waren
zum Teil auch bereits in eigenständigen Texteinschüben zu fünf die Debatten
ganz erheblich bestimmenden zentralen Kernbegriffen wie zum Beispiel »Ar-
beiterregierung«, »Kulturbund« und »Antikommunismus« angesprochen wor-
den.

Dass es sich bei Dohmens Werk nicht nur vom Thema, sondern auch von der
formalen Gestaltung und sprachlichen Qualität her um ein ungewöhnliches
Produkt handelt, ist ausdrücklich zu betonen. Der umfangreiche Anmer-
kungsapparat – ebenso wie auch die Informationen zu den Biographien der
wichtigsten Wortführer in den Debatten in Ost- und Westdeutschland – liefert
dem Leser zudem eine Fülle an zusätzlichen Anregungen wie auch zum Beispiel
von regionalgeschichtlichen Einordnungsmöglichkeiten. Allerdings hätte man
sich auch ein Namens- und Sachregister gewünscht, welches in dem Band leider
fehlt. Auf einen bemerkenswerten Punkt sei abschließend jedoch noch hinge-
wiesen, dass nämlich Dohmen – auf sein persönliches Umgehen mit dem
»deutschen Geschichtskrieg« bezogen – sein Opus mit einem längeren Zitat des
seinerzeit aus dem NS-Deutschland in die USA emigrierten bekannten ameri-
kanischen Historikers George L. Mosse enden lässt, das darauf hinausläuft, dem
Historiker angesichts der ständigen Herausforderung im Hinblick auf Partei-

lichkeit einerseits und Objektivität andererseits die Rolle eines einfühlsamen, also empathischen »Zuschauers« und »Reisenden durch die Zeit« zu empfehlen, der sich bei seinen Forschungen, Studien und Deutungen nicht einer fest gefügten Weltanschauung ausliefert.

Rückblicke

Susanne Rappe-Weber

Aus der Arbeit des Archivs. Tätigkeitsbericht für das Jahr 2015

Die Arbeit im Archiv der deutschen Jugendbewegung war im zurückliegenden Jahre im Wesentlichen von zwei größeren Themen geprägt: Zum einen galt es, in Zusammenarbeit mit allen Gremien und Einrichtungen der Burg, die 600. Wiederkehr ihrer Gründung im Jahr 1415 zu begehen und für die Selbstdarstellung in der Öffentlichkeit zu nutzen. Zum anderen kam das mehrjährige DFG-Projekt zum Fotografen-Nachlass »Julius Groß« erfolgreich zum Abschluss und mündete in einer anspruchsvollen Tagung des wissenschaftlichen Beirats des Archivs zur visuellen Geschichte von Jugend und Jugendbewegungen.

Der für das Burgjubiläum herausgegebene Festkalender wies das Jahr über eine Vielzahl von Aktivitäten aus. Zwischen März und Oktober wurde das Motto »600 Jahre Burg Ludwigstein« mit Präsentationen, bündischen Feiern, einem Markt und einem Festakt aufgegriffen, um die Einrichtungen Archiv, Bildungsstätte und Jugendburg mit ihren Partnern den zahlreichen Gästen und Besuchern vorzustellen. Im Archiv fand eine Ausstellung zur Geschichte der Burg in ihrer Region rege Beachtung. Die Tageszeitung brachte begleitend dazu eine passende mehrteilige Serie. Die historische Entwicklung der »alten Burg« wie auch der »Jugendburg« war vom Archiv aus bereits im Vorjahr im Rahmen zweier wissenschaftlicher Tagungen anhand aktueller Fragestellungen erörtert worden, sodass die Ergebnisse als eigenständiger Band in der Jahrbuch-Reihe des Archivs anlässlich des Jubiläums vorgelegt werden konnten. Die sehr gut besuchte Festveranstaltung am 20. September griff den Spannungsbogen vom Spätmittelalter durch das 20. Jahrhundert auf und mündete in einer zukunftsweisenden, sympathischen Darstellung des heutigen Angebots für Bildung, Forschung und Gästebetreuung.

Mitte des Jahres lief die Förderung der Deutschen Forschungsgemeinschaft für die Erschließung des Fotografen-Nachlasses von Julius Groß (1892–1986) aus: über die ursprüngliche Planung hinaus liegen nun 44.550 Bildobjekte aus dem Zeitraum von 1908 bis 1933 frei und dauerhaft in der Online-Datenbank Arcinsys vor, jeweils mit einem detaillierten Datensatz und einer digitalen Abbildung. Der Schwerpunkt der inhaltlichen Erschließung bestand in der zeitli-

chen und motivischen Kontextualisierung der fast 800 chronologisch und thematisch geschlossenen, vom Fotografen selbst angelegten Serien. Damit steht dieser Schlüsselbestand für die Visualisierung von Jugendbewegung und Lebensreform insbesondere für wissenschaftliche Nutzungen zur Verfügung. Welche Perspektiven sich daraus im Vergleich zur Selbst- und Fremdrepräsentation unterschiedlicher Jugendkulturen im 20. Jahrhundert ergeben, brachte die Archivtagung im Herbst zur Sprache.

Auf der Basis personeller und finanzieller Stabilität konnten diese thematischen Schwerpunkte zur Weiterentwicklung der kontinuierlichen Aufgaben von Bewahrung, Erschließung und Vermittlung genutzt werden: auf einer neuen Homepage (www.archiv-jugendbewegung.de) bündelt das Archiv nun seine Informationen für Nutzer und Gäste; die Erschließung und Digitalisierung audiovisueller Quellen wird fortgeführt.

Archivstatistik 2015

	2011	2012	2013	2014	**2015**
Schriftliche Auskünfte	178	259	315	203	**284**
Benutzer	128	220	113	114	**131**
Benutzertage	695	294	228	163	**249**
Besucher	885	906	863	480	**1045**
Besuchergruppen	19	23	22	15	**16**
Seminargruppen	8	5	9	8	**8**
Seminarteilnehmer	160	115	137	147	**125**
Scanaufträge	532	337	603	417	**627**

Personal

Die Stellen der Archivleiterin Dr. S. Rappe-Weber, der Archivarin E. Hack und der Fachangestellten B. Richter waren das ganze Jahr über besetzt. B. Richter hat ihr Studium an der Fachhochschule Potsdam, Fachbereich Informationswissenschaften als B. A. abgeschlossen. Am 1. September 2015 wurde als dritter Bundesfreiwilliger des Archivs Valentin Reich aus Ulm eingestellt, der vor allem das Ausheben und Reponieren von Akten für die Archivnutzer übernahm und darüber hinaus mit Ordnungs- und Verzeichnungsarbeiten betraut wurde. Die Mitarbeiter/innen des DFG-Projektes, Carolin Kögler, Maria Daldrup und Marco Rasch, sind im Lauf des Jahres planmäßig ausgeschieden.

Ehrenamt, Praktikum, Werkvertrag

- Ehrenamtlich: Johan P. Moyzes und Lutz Kettenring (Pfadfindergeschichte), Frauke Schneemann und Anne-Christine Hamel (Workshop Jugendbewegungsforschung)
- Praktikantin Sandra Funck, Göttingen: Erschließungsarbeiten an den Nachlässen von Hugo Hertwig und Alwine Ridderbusch (03.–28.08.)
- Pratikantin Freya Reese-Liebl, Witzenhausen: Retrokonversion älterer Findmittel (31.08.–24.09.)
- Praktikantin Beatrice Michaels, Witzenhausen: Mitwirkung bei Erschließungsarbeiten an den Nachlässen Leni Barthel, Günter Wiechmann und Martin Luserke (12.10.–13.11.)
- Praktikant sowie Werkvertrag Dr. Jörn Meyers, Marburg: Vollständige Erschließung des Aktenbestandes »Männertreu. Ehemaligenvereinigung des Alt-Wandervogel Hannover« (16.11.–31.12.)
- Werkvertrag Frauke Schneemann, Göttingen: Erschließung von Pfadfinderunterlagen der Sammlung ZAP sowie Redaktionsarbeiten (01.05–30.09.)

Erschließung

E. Hack hat als Schwerpunkt die Erschließung des Nachlasses K. W. Diefenbach und Familie von Spaun (N 151) weitergeführt, darunter viele ungeordnete und schwierige Teilbestände. Unter ihrer Anleitung haben die Bundesfreiwilligen und die Praktikant/inn/en zahlreiche Bestände erschlossen; insbesondere konnte die ZAP-Erschließung durch die mehrmonatige Beschäftigung von Frauke Schneemann M. A. weit vorangetrieben werden. Als übergeordnete Aufgabe erfasst E. Hack alle älteren, bislang nicht registrierten Zugänge, redigiert die älteren Verzeichnungen und nimmt die Administratorenfunktion für die Datenbank Arcinsys wahr.

B. Richter hat als Vorbereitung für die Übertragung des AdJb-Zeitschriftenbestandes in die zentrale Zeitschriften-Datenbank (ZDB) in Kontakt mit der Staatsbibliothek in Berlin alle Erschließungsdaten in der Datenbank »Allegro« überprüft und bearbeitet. Sie hat in der Archivaliengruppe »Tonträger« (AdJb, T 1 bis T 6) mehr als 400 DVDs, Schallplatten, Filme, CDs, VHS- und Musikcassetten vollständig mit Einzeltiteln erschlossen. Den viel nachgefragten Bestand Freundeskreis der Artamanen, 1966–2001 (AdJb, A 227), der u. a. umfangreiche Fotosammlungen zum historischen Artamanenbund vor 1945 enthält, hat sie im Rahmen ihrer Bachelorarbeit verzeichnet. Weiterhin ist sie für die laufende Einarbeitung von Büchern und Zeitschriften zuständig.

Am Ende des Jahres sind die Katalogisierungsdaten zu den Zeitschriften des

AdJb aus der bisherigen »Allegro«-Datenbank an die ZDB übertragen worden und werden dort eingepflegt. Weiterhin wurde ein Vertrag mit dem HEBIS-Verbund (Universitätsbibliothek Frankfurt) und dem betreuenden Lokalsystem Kassel (Universitätsbibliothek Kassel) für den Anschluss der AdJb-Bibliothek an HEBIS geschlossen, der im kommenden Jahr umgesetzt wird.

Im Rahmen des DFG-Projektes wurden insgesamt 44.550 Fotografien von Julius Groß einzeln erschlossen und digitalisiert. Sie liegen mit dem Abschluss des Projekts in der Datenbank Arcinsys vor, als zentraler Bildbestand der bürgerlichen deutschen Jugendbewegung und zugleich offen für jegliche Nutzungsinteressen. Bei der wissenschaftlichen Erschließung durch den Kunsthistoriker Marco Rasch und die Historikerin Maria Daldrup lag der Schwerpunkt auf den 788 »Serien«, die der Fotograf selbst in einer chronologischen und thematischen Ordnung hinterlassen hatte. Im Rückgriff auf die Forschungsliteratur, den schriftlichen Nachlass des Fotografen und das im AdJb vorhandene zeitgenössische Schriftgut aus der Bewegung selbst (Zeitschriften, graue Literatur, Veranstaltungsprogramme usw.) wurden die Serien in ihrem historischen Kontext verortet und motivisch erfasst. Das heißt, dass die formalen Angaben durch einen längeren Text ergänzt werden, eine in der Rubrik »Sachverhalt« aufgeführte Darstellung, welche Veranstaltung der Fotograf dokumentiert hat, welche Jugendbünde oder sonstigen Organisationen und Personen beteiligt waren und welche ästhetischen Entscheidungen der Fotograf hinsichtlich der Auswahl, Motivik und Gestaltung getroffen hat. Auch eine historische Einordnung des Ereignisses, der Organisation oder auch des jeweiligen Ortes findet in dem knappen Text (bis zu 2.000 Zeichen) Platz. Die für den Text genutzte und an dieser Stelle ausgewiesene Literatur verbindet die Fotoserien mit den Zeitschriften und Büchern der AdJb-Spezialbibliothek, aber auch mit einschlägigen Archivbeständen und führt potentiellen Nutzern über das Foto weitere Recherchemöglichkeiten vor Augen.

Zugänge

Neben kleineren, teils wertvollen Zugängen (Geschäftsunterlagen des Vereins »Meißner 2013« e. V., A 210; Nestbuch einer Oldenburger WV-Gruppe, CH 1 Nr. 729; Nachlass Erwin Gruber, N 200; Deutsche Freischar-Südkreis, A 179; Nachlass Familie Henschel, N 160) bestand die größte Einzelerwerbung im Nachlass von Herbert »Berry« Westenburger. Der erste größere Teil konnte in seinem Beisein in seiner Wohnung in Frankfurt übernommen werden, den zweiten Teil mit zahlreichen Fotoalben hat seine Tochter nach seinem Tod im September übereignet. E. Hack hat den Nachlass im Umfang von 14 Archivkartons unter der Signatur N 36 in 30 Datensätzen erfasst. – Vom Verband

»Deutsche Jugend des Ostens-djo« wurden umfangreiche Nachträge aus der Bundesgeschäftsstelle in Berlin übergeben, die mit einem Erschließungsprojekt zugänglich gemacht werden sollen.

Magazin

Die größte Einzelmaßnahme bestand in der Rückholung des Bestandes »Studentenbewegung« im Umfang von 25 lfm aus dem Staatsarchiv Marburg als Voraussetzung für weitere Entscheidungen in diesem Fall. Zudem wurden die beiden Brandschutztüren in den Fluren des Archivs mit elektronischen Feststellanlagen ausgestattet, sodass sie nun während der Öffnungszeiten des Archivs geöffnet bleiben können.

Ausstellung

Bis Ende September war im Archiv die dreiteilige Ausstellung »Ludwigstein – Zur Geschichte der Burg in ihrer Region. Eine Ausstellung in Dokumenten, Bildern und Fotografien« zu sehen, mit der das Jubiläumsjahr begleitet wurde. Eine Broschüre mit den Ausstellungsplakaten informierte ergänzend über wesentliche Stationen der Burggeschichte.

Aus Anlass der Tagung entstand unter Federführung von M. Daldrup und M. Rasch die Ausstellung »Der jugendbewegte Fotograf Julius Groß« (siebzehn Plakate, vier Schauvitrinen, eine Installation zur Biographie, eine »Fototapete«), die bis Ende August 2016 in den Räumen des Archivs zu sehen ist.

Beteiligung an fremden Ausstellungen

- Die geheime Geschichte der Moderne – Die Erlöser des frühen 20. Jahrhunderts und die Kunst von Schiele bis Beuys (Schirn Kunsthalle Frankfurt, 06.03.–24.06.2015)
- Von Fleischverzehr und Fleischverzicht (Wanderausstellung, LWL-Museumsamt für Westfalen, 01.03.2015–01.08.2016)
- Lebensreform in Brandenburg (Haus der Brandenburgisch-Preußischen Geschichte in Potsdam, 10.07.–22.11.2015)
- Artists and Prophets. A Secret History of Modern Art 1872–1972 (National Gallery Prague, Trade-Fair Palace, 21.07.–18.10.2015)
- Macht der Mode. Zwischen Kaiserreich, Krieg und Republik (LVR-Industriemuseum Oberhausen, 25.10.2015–Ende 2016)

Gutachten

Auf Anfrage des Wandervereins Bakuninhütte e.V. in Meiningen wurde eine
»Stellungnahme zur Denkmalfähigkeit der Bakuninhütte nahe Meiningen« er-
stellt. Im September wurde das Gebäude als Kulturdenkmal anerkannt.

Archivführungen, Seminare und Präsentationen

Zahlreiche Ehemaligen-, Älteren- und Klassentreffen, Pfadfindergruppen sowie
im Einzelnen: Exkursion der Universität Berlin, Transition Town Witzenhausen,
Weltwärts-Seminargruppe; Archivseminar »Jugend im Bild« der Universität
Oldenburg mit 25 Teilnehmenden (Maria Daldrup M. A., 27.–28.06.2015), Ar-
chivseminar der Universität Marburg, Fachbereich Europäische Ethnologie mit
5 Teilnehmenden (Felix Linzner, 04.03.2015), Archivseminar des Arbeitskreises
»Schatten der Jugendbewegung« mit 20 Teilnehmenden (Sven Reiß, 01.04.2015),
Archivseminar für die Fortbildung im Bundesfreiwilligendienst mit 5 Teilneh-
menden (07.09.), Archivseminar der Universität Kassel, Witzenhausen mit 15
Teilnehmenden (Prof. Dr. Werner Trossbach, 16.11.2015), Archivseminar der
Universität Frankfurt, Institut für Allgemeine Erziehungswissenschaft mit 15
Teilnehmenden (Dr. Manfred Wittmeier, 02.-03.12.2015), Archivseminar des
Internationalen Studiengangs »Erlebnispädagogik«, Universität Marburg mit 25
Teilnehmenden (Martin Lindner, 07.-09.12.2015)

Tagungen

– Workshop »Jugendbewegungsforschung« mit 15 Teilnehmenden (17.–19.04.)
– Festakt zum 600-jährigen Burgjubiläum mit 50 Teilnehmenden (20.09.)
– Tag der offenen Tür im Archiv aus Anlass des Handwerkermarktes mit 250
 Besuchern (20.09.)
– Archivtagung »Zur visuellen Geschichte bewegter Jugend im 20. Jahrhun-
 dert« mit 70 Teilnehmenden (30.10.–01.11.)

Medienberichte

– In Faltbooten durchs Werratal. Ausstellung mit 24 Wasserwander-Aufnah-
 men von 1930 im Archiv der deutschen Jugendbewegung, in: Hessisch-Nie-
 dersächsische Allgemeine vom 05.02.2015

- Lieder und Tänze vor 100 Jahren. Veranstaltung zur Jugendmusikbewegung, in: Hessisch-Niedersächsische Allgemeine vom 09.03.2015
- 600 Jahre auf 13 Tafeln. Ausstellung im Archiv zur Geschichte der Burg Ludwigstein 1415 bis 2015, in: Hessisch-Niedersächsische Allgemeine vom 11.03.2015
- Tief in der Welt der Akten. Valentin Reich leistet im Archiv auf Burg Ludwigstein seinen Bundesfreiwilligendienst, in: Hessisch-Niedersächsische Allgemeine vom 30.10.2015
- Bilder der bewegten Jugend. Ausstellung: 300 Fotos von Julius Groß sind seit Freitag auf Burg Ludwigstein zu sehen, in: Hessisch-Niedersächsische Allgemeine vom 02.11.2015

Veröffentlichungen und Vorträge

Barbara Stambolis, Jürgen Reulecke (Hg.): 100 Jahre Hoher Meißner (1913–2013). Quellen zur Geschichte der Jugendbewegung (Jugendbewegung und Jugendkulturen. Schriften 18), Göttingen: V&R unipress 2015, 509 S.

Eckart Conze, Susanne Rappe-Weber (Hg.): Ludwigstein. Annäherungen an die Geschichte der Burg (Jugendbewegung und Jugendkulturen. Jahrbuch 11 | 2015), Göttingen: V&R unipress 2015, 500 S.

Susanne Rappe-Weber
- Nahaufnahme – Arbeit und Leben im Tagebuch des Ludwigsteiner Domänenpächters Johan Adam Schönewald (1807–1811), in: Conze, Rappe-Weber: Ludwigstein, S. 55–66
- Jugendbewegung in der Mark Brandenburg, in: Die Mark Brandenburg, Themenheft: Lebensreform in der Mark, 2015, Nr. 98, S. 15–20
- Jugend – Bewegung – Bildung. Historische Bildungsarbeit im Archiv der deutschen Jugendbewegung und in der Jugendbildungsstätte auf Burg Ludwigstein, in: Eberhard Schürmann, Horst Zeller, Fritz Schmidt (Hg.): … und die Karawane zieht weiter ihres Weges. Freundesgabe für Jürgen Reulecke, Eigenverlag 2015, S. 350–360
- Das Archiv der deutschen Jugendbewegung auf Burg Ludwigstein (Witzenhausen), in: Bildungsort Archiv. Zeitschrift für Museum und Bildung, 2015, Bd. 78, S. 72–83
- Zus. mit Nicole Demmer: Historisch-Heimatkundliche Serie in der Hessisch-Niedersächsischen Allgemeinen: Die erste von drei Festen. Ersterwähnung der Burg Ludwigstein am 4. Juli 1415: »Zu buwende de ludewygesteyn« (05.01.); Die Ära des ländlichen Adels. Von 1416 bis 1664 erlebte die Burg Ludwigstein ihre erste Blütezeit (05.02.); 1515: Ein Hansteiner als Amtmann auf dem »Gegenhanstein« – das Machtgefüge in der Region verschiebt sich

(05.03.); 1664 – der Burgausbau geht zuende. Im Laufe des 17. Jahrhunderts ändert sich die Bedeutung der Burg Ludwigstein (03.05.); Blaue Blumen und Burgenromantik. Anfang des 20. Jahrhunderts erwacht der sanfte Tourismus im Werratal (05.08.); Ein kreisweiter kultureller Beitrag. Die Bedeutung der Burg Ludwigstein heute (25.09.)

– Vortrag: »Jugendmusikbewegung. Musik und Texte zu einer fast vergessenen Popular-Kultur des 20. Jahrhunderts« – Festvortrag und musikalische Beiträge anlässlich einer Konzertveranstaltung in Kooperation mit dem Bezirkskantorat Eschwege, Rathaus Eschwege (14.03.)

– Vortrag: »Akten und Nachlässe aus dem BdP im AdJb«, Vortrag beim BdP-Freundeskreises Immenhausen, Bundesheim des BdP in Immenhausen (25.09.)

– Vortrag: Von der Grenzfestung zur romantischen Ruine im Werratal. Wandlungen der Burgwahrnehmung vom 15. – 19. Jahrhundert, Geschichtsverein Witzenhausen (12.10.)

Maria Daldrup, Marco Rasch

»Julius Groß – Ein Tagebuch in Bildern. Erschließung und Digitalisierung des Fotografen-Nachlasses Julius Groß (1908–1933)«, in: Visual History. Online-Nachschlagewerk für die historische Bildforschung, 30.10.2015 [https://www.visual-history.de/project/julius-gross-ein-tagebuch-in-bildern]

Internet und Portale

– Erweiterung der bestehenden Homepage: www.archive-nordhessen.de mit einer Präsentation von Archivbeständen zum Ende des Zweiten Weltkriegs

– Einrichtung einer neuen Homepage: www.archiv-jugendbewegung.de mit Start- und Kontaktseite sowie 19 Unterseiten, darunter ein monatlich aktualisierter News-Blog, Zugriffe bis 31.12.: 3.870

Im Archiv eingegangene Bücher des Erscheinungsjahres 2015 und Nachträge

1. Adriaansen, Robbert-Jan: The Rhythm of Eternity. The German Youth Movement and the Experience of the Past, 1900–1933, New York: Berghahn Books 2015
2. Ahrens, Rüdiger: Bündische Jugend. Eine neue Geschichte (1918–1933) (Moderne Zeit. Neue Forschung zur Gesellschafts- und Kulturgeschichte des 19. und 20. Jahrhunderts 26), Göttingen: Wallstein 2015
3. Archiv der Arbeiterjugendbewegung (Hg.): Stein auf Stein. Reader, Oer-Erkenschwick: Selbstverlag 2015
4. Barz, Christiane (Hg.): Einfach. Natürlich. Leben – Lebensreform in Brandenburg, 1890–1939 (Katalog zur Ausstellung im Haus der Brandenburgisch-Preußischen Geschichte), Berlin: Verlag für BerlinBrandenburg 2015
5. Berliner Geschichtswerkstatt (Hg.): Widerstand gegen den Nationalsozialismus, Berlin: Eigenverlag 2014
6. Burhenne, Verena für den Landschaftsverband Westfalen-Lippe (Hg.): Darf's ein bisschen mehr sein? Vom Fleischverzehr und Fleischverzicht (Begleitbuch zur Wanderausstellung), Münster: LWL-Museumsamt 2015
7. Farin, Klaus: Frei.Wild. Südtirols konservative Antifaschisten, Berlin: Archiv der Jugendkulturen Verlag 2015
8. Füller, Christian: Die Revolution missbraucht ihre Kinder. Sexuelle Gewalt in deutschen Protestbewegungen, München: Hanser 2015
9. Haar, Heinrich von der (Hg.): Kindheit in Deutschland. Kindheit in Polen. Prosa und Gedichte, Berlin: Heidi-Ramlow Verlag 2015
10. Kort, Pamela; Hollein, Max (Hg.): Künstler und Propheten. Eine geheime Geschichte der Moderne, 1872–1972 (Katalog zur Ausstellung der Schirn Kunsthalle), Köln: Snoeck 2015
11. Kort, Pamela: Umelci a Proroci / Artists and Prophets: Schiele, Hundertwasser, Kupka, Beuys a dalsí, Prag: Narodni Galerie 2015

12. Koenecke, Andrea: Walter Rossow (1910–1992): »Die Landschaft im Bewußtsein der Öffentlichkeit« (CGL-Studies 21), München: Akademische Verlagsgemeinschaft München 2014

13. Krebber-Hedke, Gertrud; Krebber, Klaus: Gottfried Wolters (1910–1989). Ein bedeutender europäischer Chorleiter und Musikpädagoge aus Emmerich, Emmerich 2014

14. Krebs, Gilbert: Les avatars du juvénilisme allemand (1896–1945), Paris: Presses Sorbonne Nouvelle 2015

15. Lange, Sascha: Meuten, Swings & Edelweißpiraten. Jugendkultur und Opposition im Nationalsozialismus, Mainz: Ventil Verlag 2015

16. Lüders, Imke: »Und der Wandervogel«. Aspekte aus Leben und Werk des Malers und Graphikers Ernst von Domarus (1900–1977), Kiel: Sparkassenstiftung Schleswig-Holstein 2015

17. Lukkari, Mario: Die Chronik der Wandlitzer Friedenstauben 2006–2014 im VCP Berlin-Brandenburg, Berlin 2013

18. Meiners, Antonia (Hg.): Kluge Mädchen. Oder wie wir wurden, was wir nicht werden sollten, Berlin: Insel Verlag 2015

19. Moser, Petra; Jürgens, Martin: Gustav Wyneken – Kritik der Kindheit. Eine Apologie des pädagogischen Eros, Bad Heilbrunn: Klinkhardt 2015

20. Näumann, Klaus u. a. (Hg.): 50 Jahre musikethnologische Forschung. Institut für Musikalische Volkskunde (1964–2010), Institut für Europäische Musikethnologie (seit 2010), Universität Köln 2014

21. Ott, Sebastian (Vorw.): In Wind und Wellen. Jugendbewegung auf dem Wasser, Berlin: Verlag der Jugendbewegung 2015

22. Pehnke, Andreas: Wilhelm Lamszus: »Begrabt die lächerliche Zwietracht unter Euch«. Erinnerungen eines Schulreformers und Antikriegsschriftstellers (1881–1965), Markkleeberg: Sax 2014

23. Radebold, Hartmut: Spurensuche eines Kriegskindes, Stuttgart: Klett-Cotta 2015

24. Ras, Marion E. P. de: Body, Femininity and Nationalism. Girls in the German Youth Movement 1900–1934, New York u. a. 2008

25. Schürmann, Eberhard; Zeller, Horst; Schmidt, Fritz (Hg.): … und die Karawane zieht weiter ihres Weges. Freundesgabe für Jürgen Reulecke, Ebersdorf: 1–2Buch.de 2015

26. Schweigmann-Greve, Kai: Erich Lindstaedt (1906–1952). Mit Hordentopf und Rucksack als Funktionär der Arbeiterjugendbewegung in die Bonner Republik, Hannover: Hahnsche Verlagsbuchhandlung 2015

27. Stambolis, Barbara (Hg.): Die Jugendbewegung und ihre Wirkungen: Prägungen, Vernetzungen, gesellschaftliche Einflussnahmen, Göttingen: V&R unipress 2015

28. Stambolis, Barbara; Reulecke, Jürgen (Hg.): Hoher Meißner (1913–2013). Quellen zur Geschichte der Jugendbewegung (Jugendbewegung und Jugendkulturen. Schriften 18), Göttingen: V&R unipress 2015

29. Strickland, Eycke: Augen sehen, Ohren hören. Eine Kindheit in Nazi-Deutschland 1933–1946, s. l. 2014

30. Verein zur Vorbereitung und Durchführung des Meißnerlagers 2013 e. V. (Hg.): Dokumentation des Meißnerlagers 2013, Hannover 2015

31. Werheid, Doris: »Glaubt nicht, was ihr nicht selbst erkannt«. Eine autonome rheinische Jugendszene in den 1950/60er Jahren, Stuttgart: Verlag der Jugendbewegung 2014

32. Witte, Matthias D. (Hg.): Pfadfinden weltweit. Die Internationalität der Pfadfindergemeinschaft in der Diskussion, Wiesbaden: Springer 2015

Wissenschaftliche Archivnutzung 2015

1. Karl Bankmann, Dresden: Der Architekt Fritz Steudtner
2. Peter Becker, Usingen: Die Zeitschrift »Der Wanderer«
3. Anna Berkelmann, Evessen: Reiseberichte von Pfadfindern
4. Sven Bindczeck, München: Geschichte der Burg Ludwigstein
5. Wilfried Breyvogel, Essen: Alexander Lion
6. Stefan Buch, Offenbach: Geschichte der Evangelischen Jugendburg Hohensolms
7. Martin Christof-Füchsle, Göttingen: Quellen zum modernen Indien in deutschen Archiven
8. Indre Čuplinskas, Edmonton, Kanada: Vergleichende Studie zu drei katholischen Jugendbewegungen, hier Quickborn
9. Ryan Dahn, South Orange, USA: Zur Biographie des Physikers Pacual Jordan
10. Maria Daldrup, Dortmund: Selbstinszenierung von Jugendbewegung in den 1950er Jahren
11. Eva Erb, Aub: »Berühre den Himmel« – Die Musikpädagogin Frieda Loebenstein (1888–1968)
12. Georg Eulitz, Leipzig: Die politische Kampfzeit der Hitlerjugend im Großraum Leipzig
13. Gudrun Fiedler, Braunschweig: Die Gruppen der Jugendbewegung im Elbe-Weser-Raum im Kaiserreich
14. Dieter Geißler, Meine: Eberhard Koebels »Fahrtbericht 29«
15. Anne Göpel, Berlin: Die Radikalisierung der Zwischenkriegszeit. Konservatismus und Revolution in der Jugend der Weimarer Republik und Großbritanniens nach dem Ersten Weltkrieg
16. Klaus Große Kracht, Münster: Katholische Aktion in Deutschland (1920–1960)
17. Holger Gruber, Stuttgart: Der Wandervogel Kassel bis zum Ende des Ersten Weltkriegs

18. Rebecca Gudat, München: Der Pädagogische Eros und literarische Formen grenzüberschreitender Lehrer-Schüler-Beziehungen
19. Kirsti Pedersen Gurholt, Oslo, Norwegen: Wandervogel and its impact on Norwegian Friluftsliv
20. Julia Hauser, Kassel: Verflechtungsgeschichte des Vegetarismus (19./ 20. Jh.)
21. Marcus Herrberger, Witzenhausen: Kriegsdienstverweigerung im Ersten Weltkrieg
22. Ulrich Herrmann, Tübingen: Max Bondy – Curt Bondy – Paul Böckmann
23. Mia Holz, Stuttgart: Entwicklung der Musikschulen 1919–1960
24. Jonas Hütten, Witzenhausen: Quellen zum modernen Indien in deutschen Archiven
25. Philipp Kaspers, Sterzhausen: Selbstständiges Reisen
26. Laura Kaye, Nettlebed, Großbritannien: Wandervögel. A Novel
27. John Khairi-Taraki, Gießen: Zur Paasche-Rezeption nach 1945
28. Lukas Kison, Jena: Der Wandervogel. Eine Jugendbewegung in der Krise der Moderne
29. Rüdiger Lutz Klein, Göttingen: Geschichte des gemeinnützigen Vereins zur Jugenderholung Uelzen
30. Ullrich Kockel, Edinburgh, Großbritannien: Deutsche Jugend des Ostens
31. Christian Köhler, Kaiserslautern: Geschichte der Jugendbewegung
32. Martin Lindner, Marburg: Youth movement and Transition
33. Ulrich Löer, Soest: Max Schulze-Sölde
34. Malte Lorenzen, Burg: Der Arbeitskreis für deutsche Dichtung
35. Franziska Meier, Heidelberg: Das Liedgut der 1920er Jahre
36. Michael John Mertens, Birmingham, Großbritannien: Die Entstehung der Jugendherbergen in Großbritannien
37. Ilka Müller, Marburg: Weibliche Jugendbewegung
38. Franz Markus Pusel, Eichstätt: Deutsch-rumänische Beziehungen und Geschichte
39. Sven Reiß, Fahrenkrug: Päderastie in der deutschen Jugendbewegung. Eine kulturwissenschaftliche Annäherung
40. Franz Riemer, Hannover: Jugendmusikbewegung, Fritz Jöde und der Arbeitskreis Musik in der Jugend
41. Günther Sandner, Wien, Österreich: Jugendbewegung und logischer Empirismus
42. Walter Sauer, Reutlingen: Zur Biografie Max Himmelhebers
43. Stephan Schrölkamp, Berlin: Der Verein »Jugendsport in Feld und Wald«. Die Anfänge der Pfadfinderbewegung
44. Reyk Seela, Jena: Die Wanderbewegung in Thüringen
45. Thomas Spengler, Potsdam: Wilhelm Kotzde / Adler und Falken
46. Barbara Stambolis, Münster: Curt Bondy

47. Jonas Stender, Laubach: Kriegsdienstverweigerung
48. Johann Thun, Berlin: Stefan George und die deutsche Jugendbewegung
49. Christian Volkholz, Tübingen: Ein Leben für das »Gesunde und Echte«. Knud Ahlborn und die deutsche Jugendbewegung. Jugendidealismus und Ideen sozialer Neuordnung zwischen innerer Freiheit und Volksgemeinschaft
50. Anne-Christine Hamel, Leipzig: Die Geschichte der DJO
51. Markus Zosel, Niedenstein: Musik und Lieder in der Jugendbewegung

Anhang

Autorinnen und Autoren

Sabiene Autsch, Prof. Dr., Jg. 1963, Studium der Kunst, Kunstgeschichte, Geschichte, seit 2008 Professorin für Kunst, Kunstgeschichte und ihre Didaktik, Universität Paderborn; Lehr- und Forschungsschwerpunkte: Kunstgeschichte und Kunsttheorie 19.–21. Jh., Geschichte der Documenta, Räume in der Kunst, Spielformen der Angst, Bild und Inszenierung nach 9/11, Kunst und Kulinarik, Kulturen des Kleinen

Paul Ciupke, Dr. phil., Jg. 1953, Studium der Pädagogik, Soziologie und Psychologie, leitende Tätigkeit im Bildungswerk der Humanistischen Union in Essen; Veröffentlichungen zur Bildungs- und Kulturgeschichte sowie zu Fragen außerschulischer politischer Bildung

Eckart Conze, Prof. Dr., Jg. 1963, Studium der Fächer Geschichte, Politikwissenschaft und Öffentliches Recht, seit 2003 Lehrstuhl für Neuere und Neueste Geschichte an der Universität Marburg; Forschungs- und Publikationsschwerpunkte im Bereich der deutschen und internationalen Geschichte des 20. Jahrhunderts

Maria Daldrup, M.A., geb. 1980, Studium der Mittleren und Neueren Geschichte, Fachjournalistik Geschichte, Soziologie und Germanistik, 2009–2013 wissenschaftliche Mitarbeiterin im DFG-Projekt »Bevölkerung: Die Bevölkerungsfrage und die soziale Ordnung der Gesellschaft, ca. 1798–1987« an der Universität Oldenburg, 2014–2015 wissenschaftliche Mitarbeiterin im DFG-Projekt »Erschließung und Digitalisierung des Fotografen-Nachlasses Julius Groß (1908–1933)« im Archiv der deutschen Jugendbewegung; Forschungsschwerpunkte: Wissens- und Wissenschaftsgeschichte, Biographie- und Netzwerkforschung, Medien- und Fotografiegeschichte

Gudrun Fiedler, Dr. phil., Jg. 1956, Studium der Geschichte und Germanistik, Archivdirektorin, seit 2006 Leiterin des NLA-Staatsarchivs Stade; Arbeitsge-

biete: Geschichte Niedersachsens (nach 1945), Niedersächsische Wirtschafts-
geschichte, Geschichte der Jugendbewegung

Christoph Hamann, Dr., geb. 1955, Studium der Geschichte, Politik und Ger-
manistik, Referent am Landesinstitut für Schule und Medien Berlin-Branden-
burg (LISUM); Arbeitsschwerpunkte: Visual History, Geschichtskultur, Zeit-
geschichte, Unterrichtsentwicklung

Anne-Christine Hamel, M. A., geb. Weßler, geb. 1985, Magisterstudium der Ge-
schichte und Germanistik sowie Staatsexamina für Deutsch und Geschichte,
Lehrtätigkeit am Gymnasium, seit Juli 2016 Immanuel-Kant-Stipendium Sti-
pendiatin des BKM; Dissertationsvorhaben zur Jugendorganisation »DJO-
Deutsche Jugend des Ostens« / »djo – Deutsche Jugend in Europa«

Alfons Kenkmann, Prof. Dr., geb. 1957, Studium der Geschichte und Germa-
nistik; 1992–1993 wiss. Mitarbeiter an der Forschungsstelle für Zeitgeschichte in
Hamburg, 1993–1998 Hochschulassistent am Institut für Didaktik der Ge-
schichte der WWU Münster, 1998–2003 wiss. Leiter und Geschäftsführer des
Geschichtsortes Villa ten Hompel in Münster; seit 2003 Professor für Ge-
schichtsdidaktik an der Universität Leipzig; Forschungsschwerpunkte: Didak-
tik der Geschichte, Oral History, Geschichte der Jugend, Methodologie und
Polizei- und Verwaltungsgeschichte, Erinnerungs- und Geschichtskultur

Markus Köster, Prof. Dr., geb. 1966, Studium der Neueren Geschichte, Politik-
wissenschaft und Katholischen Theologie, 1998–2001 Referent für politische
Jugendbildung an der Akademie Franz Hitze Haus Münster, seit 2002 Leiter des
LWL-Medienzentrums für Westfalen, seit 2012 Honorarprofessor am Histori-
schen Seminar der Universität Münster; Veröffentlichungen zur Sozialge-
schichte von Jugend und Jugendhilfe, zur Geschichte des politischen Katholi-
zismus, zur Geschichte von Film und Fotografie und zur Geschichte Westfalens

Verena Kücking, M. A., geb. 1980, Studium der Geschichte und Politikwissen-
schaft, 2009–2011 wiss. Volontärin am NS-Dokumentationszentrum der Stadt
Köln, seitdem dort freie Mitarbeiterin; Dissertationsprojekt, gefördert vom
Cusanuswerk, zur katholischen Jugend im Zweiten Weltkrieg

Felix Linzner, M. A., geb. 1987, Studium der Vergleichenden Kultur- und Reli-
gionswissenschaft (B. A.) und Europäischen Ethnologie/ Kulturwissenschaft
(M. A.), Lehrbeauftragter am Institut für Europäische Ethnologie/ Kulturwis-
senschaft der Philipps-Universität Marburg; Dissertationsprojekt zur völkisch-

rassischen Elitekonzeption Willibald Hentschels und deren Schnittstellen zur völkischen Jugend- und Reformbewegung

Susanne Rappe-Weber, Dr., geb. 1966, Studium der Geschichte, Germanistik und Politikwissenschaften, 1993–1997 wissenschaftliche Mitarbeiterin am Historischen Institut der Universität Potsdam, seit 2002 Leiterin des Archivs der deutschen Jugendbewegung; Arbeitsschwerpunkte: Archiv- und Historische Bildungsarbeit, Historische Jugendforschung, hessische Regional- und Agrargeschichte

Marco Rasch, M.A., geb. 1979, Studium der Klassischen Archäologie und Kunstgeschichte, 2006–2012 Deutsches Dokumentationszentrum für Kunstgeschichte – Bildarchiv Foto Marburg, 2013 TU Darmstadt, 2014–2015 Archiv der deutschen Jugendbewegung; Forschungsschwerpunkte: Geschichte und Rezeption von Luftaufnahmen in Deutschland; Albert Speer und seine Arbeitsstäbe; Der erste Central Collecting Point Deutschlands in Marburg

Jürgen Reulecke, Prof. Dr., geb. 1940, Studium der Geschichte, Germanistik und Philosophie; 1979 Habilitation an der Universität Bochum, 1984–2003 Professor für Neuere und Neueste Geschichte an der Universität Siegen, danach bis Ende 2008 Professor für Zeitgeschichte und Sprecher des Sonderforschungsbereichs Erinnerungskulturen an der Universität Gießen; Forschungsschwerpunkte: Geschichte von Sozialreform, sozialen Bewegungen und Sozialpolitik im 19. und 20. Jahrhundert; Geschichte der Urbanisierung; Geschichte von Jugend und Jugendbewegungen sowie Generationengeschichte im Kontext einer allgemeinen Erfahrungsgeschichte

Robin Schmerer, M.A., geb. 1985, Studium der Germanistik sowie Theater-, Film- und Medienwissenschaften; 2012–14 Wissenschaftliche Hilfskraft am Institut für Jugendbuchforschung, Frankfurt a. M.; seit 2014 Assistenz der Geschäftsführung im Weissbooks Verlag, Frankfurt a. M.; Forschungsschwerpunkte: Jugendfilm, Literaturverfilmungen, Märchenillustration

Frauke Schneemann, M.A., geb. 1989, Studium der Germanistik und Geschichte an der Georg-August-Universität Göttingen und der Aberystwyth University, wissenschaftliche Hilfskraft im Archiv der deutschen Jugendbewegung zur Erschließung des Bestandes »Zentralarchiv der Pfadfinder«; Dissertationsprojekt zur deutschen Pfadfinderbewegung im internationalen Kontext (1945–1980)

Alexander J. Schwitanski, Dr., geb. 1971, Studium der Geschichte und Philosophie; 2006–2013 Leiter des Archivs der Arbeiterjugendbewegung in Oer-

Erkenschwick; seit 2013 Leiter des Archivs für soziale Bewegungen im Haus der Geschichte des Ruhrgebiets in Bochum

Rolf Seubert, Dr., geb. 1941, Werkzeugmacher-Lehre, Studium des Maschinenbaus an der TU-Darmstadt, Aufbaustudium in politischen Wissenschaften, Pädagogik und Soziologie, 1977–79 Studienrat, 1979–2006 Akad. Rat/Oberrat an der Universität/Gesamthochschule Siegen, Fachbereich Erziehungswissenschaft; Forschungen zur Zeit- und Mediengeschichte

Ulrich Sieg, Prof. Dr., geb. 1960, Studium der Geschichtswissenschaften, Philosophie und Germanistik; zahlreiche Veröffentlichungen zur Geistes- und Kulturgeschichte

Thomas Spengler, M. A., geb. 1984, Studium der Lateinischen Philologie und Geschichte; Dissertationsprojekt zu Wilhelm Kotzde-Kottenrodt und die »Adler und Falken«

Benjamin Städter, Dr., geb. 1980, Studium der Geschichtswissenschaft und Anglistik, seit 2011 Studienrat i. E. am Gymnasium St. Ursula, Dorsten, seit 2013 zugleich wiss. Mitarbeiter am Lehr- und Forschungsgebiet für »Didaktik der Gesellschaftswissenschaften« an der RWTH Aachen; Forschungsschwerpunkte: »Visual History« in Geschichtswissenschaft und -didaktik; Medien- und Kulturgeschichte der Bundesrepublik; Religionsgeschichte des 20. Jahrhunderts

Barbara Stambolis, Prof. Dr., geb. 1952, Studium der Germanistik und Geschichte; 1999 Habilitation an der Universität Paderborn, Professorin für Neuere und Neueste Geschichte an der Universität Paderborn, 2009–2015 Vorsitzende des Wissenschaftlichen Beirats des Archivs der deutschen Jugendbewegung; zahlreiche Studien, u. a. zu historischer Festforschung, Geschlechtergeschichte, Kriegskindheiten im 20. Jahrhundert, Jugend- und Generationengeschichte

Ralf Stremmel, Prof. Dr., geb. 1963, Studium der Geschichte, Literatur- und Wirtschaftswissenschaften, 2003 Habilitation an der Universität Siegen, seit 2003 Leiter des Historischen Archivs Krupp, Essen, apl. Prof. für Neuere und Neueste Geschichte an der Ruhr-Universität Bochum; Forschungsschwerpunkte: Sozial- und Wirtschaftsgeschichte im 19. und 20. Jahrhundert, visuelle Geschichte des Unternehmens Krupp

Hans-Ulrich Thamer, Prof. Dr., geb. 1943, Studium der Fächer Geschichte, Klassische Philologie und Politikwissenschaft, em. Professor für Neuere und Neueste Geschichte an der Universität Münster; Forschungsschwerpunkte:

Französische Revolution, Geschichte des Nationalsozialismus und des euro-
päischen Faschismus, Politische Rituale und symbolische Kommunikation in
der Moderne, Kulturgeschichte von Museen und Ausstellungen

Joachim Wolschke-Bulmahn, Prof. Dr., geb. 1952, Studium der Landespflege,
1989 Promotion an der Hochschule der Künste Berlin zum Dr.-Ing., seit 1996
Professur für die Geschichte der Freiraumplanung an der Leibniz-Universität
Hannover; Forschungsschwerpunkte: Planungsgeschichte und Landschaftsar-
chitektur